中国山水画的起源

The Origin of Chinese Landscape Painting

赵超 著

人民出版社

前 山 水

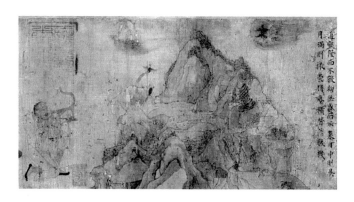

顾恺之《女史箴图》局部

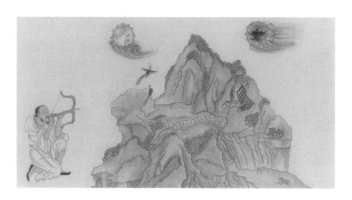

《女史箴图》局部　复原图　绢本设色　白雪飞绘

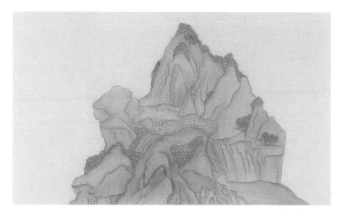

《女史箴图》局部山体　复原图　绢本设色　白雪飞绘

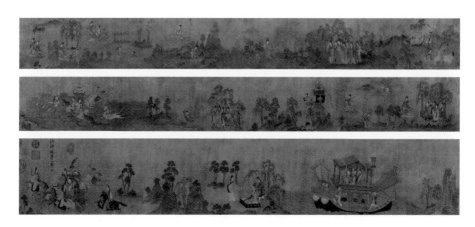

《洛神赋图》 东晋 顾恺之 绢本设色 故宫博物院藏

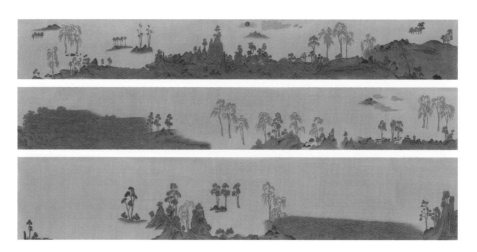

《洛神赋图》复原图 绢本设色 白雪飞绘

佛学式山水

《长河落日》（日想观） 盛唐
莫高窟 172 窟　南壁东侧

《长河落日》复原图　白雪飞绘

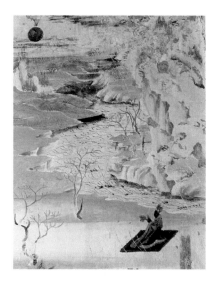

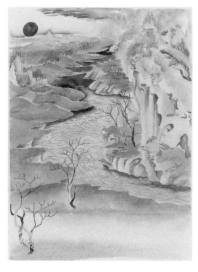

《长河落日》（日想观）盛唐
莫高窟 172 窟　北壁东侧

《长河落日》复原图　白雪飞绘

佛教式山水

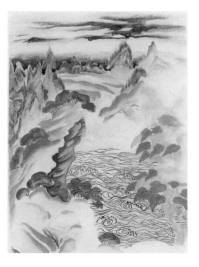

《高山大河》1　盛唐
莫高窟 172 窟　东壁南侧

《高山大河》1 复原图　白雪飞绘

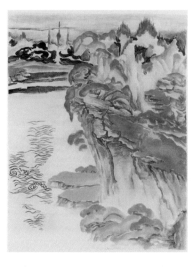

《高山大河》2　盛唐
莫高窟 172 窟　东壁南侧

《高山大河》2 复原图　白雪飞绘

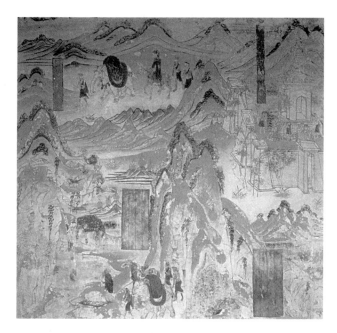

《山间行旅》 盛唐 莫高窟 103 窟 南壁

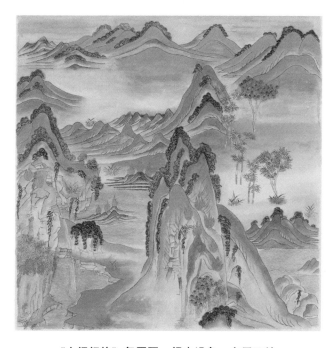

《山间行旅》复原图 绢本设色 白雪飞绘

玄学式山水的正式形成

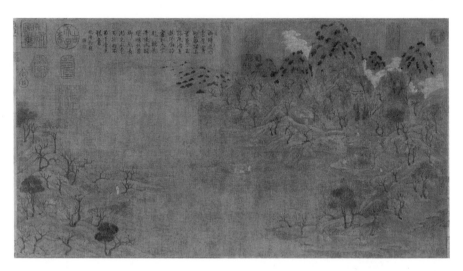

《游春图》 隋 展子虔 绢本设色 故宫博物院藏

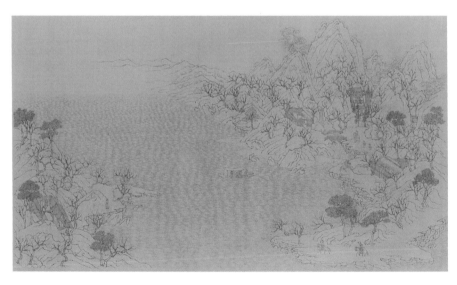

《游春图》线稿 白雪飞绘

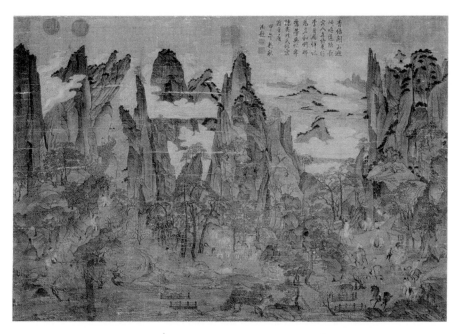

《明皇幸蜀图》 唐 李昭道 绢本设色 "台北故宫博物院"

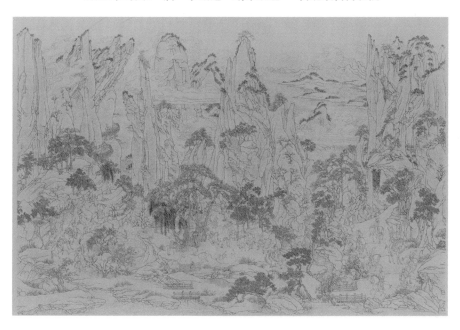

《明皇幸蜀图》线稿 白雪飞绘

佛教式山水的正式形成

《中国高僧故事全图》 初唐 莫高窟 323 窟 南壁中段

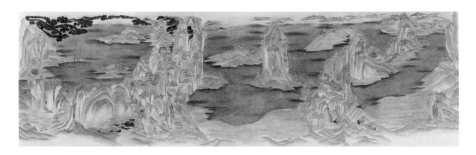

《中国高僧故事全图》 复原图 绢本设色 白雪飞绘

《五台山景色》 盛唐 莫高窟 172 东壁北侧

《五台山景色》复原图 绢本设色 白雪飞绘

国家社科基金后期资助项目
出版说明

后期资助项目是国家社科基金设立的一类重要项目,旨在鼓励广大社科研究者潜心治学,支持基础研究多出优秀成果。它是经过严格评审,从接近完成的科研成果中遴选立项的。为扩大后期资助项目的影响,更好地推动学术发展,促进成果转化,全国哲学社会科学工作办公室按照"统一设计、统一标识、统一版式、形成系列"的总体要求,组织出版国家社科基金后期资助项目成果。

全国哲学社会科学工作办公室

目　　录

二、"画山水"与书法

——王微《叙画》研究

三、从"画山水"到"山水画"

——山水画在图像上的起源

导论——关于山水画起源

1.问题与范畴

以自然天地为表达对象的景观绘画,在人类文明史上并不是一个重要的、基础性的绘画门类。在史前时代,只有人和动植物的形象被描绘(另有少量器物和符号)。古文明亦复如是。进入轴心时代后,四个轴心文明中仅有两个文明出现了景观绘画:欧洲的两希文明和中国文明。前者的景观绘画被称为"风景画"(landscape painting),后者被称为"山水画"。

除了各自都发展出了景观绘画的历史之外,在封闭的文明史内部独自发展的二者几乎没有共同点。在欧洲,风景画的重要性从来都是屈居人物画之后的,起源也晚,在文艺复兴时期;[①]中国山水画则是中国绘画史中的核心画种,起源于魏晋,二者时间上相距一千年。风景画起源是现代性的产物,山水画起源则与现代性没有任何关系。风景画起源遵循先有绘画,后有画论的一般绘画发展规律;山水画则相反,先有画论然后有绘画实践。风景画的历史断断续续,[②]画论阙如,意义不甚明朗;山水画的历史却一以贯之,既长且久,理论富赡而意义非常。所有这些异于常理的特征展示出山水画在世界文明史上令人瞩目的特殊性。那么山水画作为最具标识性和代表性的中国绘画艺术是如何起源的呢?

景观绘画的起源问题向来是一个难题。在欧洲艺术史中,风景画起源有南、北二说之争论。持南方起源论的艺术史大家贡布里希认为达·芬

① 西方的美术史学者一般都把风景画起源看做文艺复兴的产物,比如风景画史大家肯尼斯·克拉克认为是 17 世纪,贡布里希认为是达芬奇时代(15 世纪后期),当代西方艺术史学者认为是 16 世纪初;故可知西方艺术史学者一般皆认可这个观点。

② 肯尼斯·克拉克在《风景入画》中说:"在西方,风景画的历史既短而又不连贯。在欧洲艺术最了不起的时代——巴殿农时代和夏特勒大教堂时期,风景没有也不可能存在;对乔托和米开朗基罗来说,风景也是不着边际的。只是在 17 世纪,大画家们才独立地创作风景画,并试图将其规则系统化。只是到了 19 世纪,风景画才上升为据统治地位的艺术,并创造出它自身新的美学理论。"[英]迈珂·苏立文著:《山川悠远——中国山水画艺术》,洪再新译,岭南美术出版社 1989 年版,第 123 页。

奇的笔记中《比较论》的一段文字即是最早的风景画理论,标志着风景画的起源。[①] 但大多数西方艺术史家认为早期风景画都出自欧洲北方,仅是风景画理论晚出而已;另从概念史的角度来说,景观概念也起源在欧洲北方。[②] 在世界的另一边,中国文明的景观绘画山水画起源于魏晋,两篇山水画论:宗炳的《画山水序》和王微的《叙画》证据确凿,相关考古文献也较为丰富,但由于缺少画作和对山水画的定义没有深入研究,使得学者们不能确定究竟起源于何时。要知晓中国山水画如何起源,必然要回到最初那两篇承载着开创山水画思想的、重要的山水画论中去。这是解开山水画起源问题的不二法门,因为中国山水画是士阶层一手创造出来的观念性的画种:山水画论是士阶层思索和论证的,山水画史的发展与变革也由士阶层主导。这大异于欧洲视觉性的景观绘画艺术掌握在巨匠手中的专业传统。

　　从根本上说,山水画的开创是一个巨大的价值问题,所以中国山水画的起源首先涉及的是哲学问题。任何意义上的艺术理论,都是哲学变构出来的新价值,是一种价值设定,故对这两篇山水画论的透彻解读是山水画起源研究的重心。最后,山水画的起源研究,没有图像上的依据是不完整且没有说服力的;只有把山水画图像的起源纳入前两个问题中,中国山水画的起源才能够说得上完整。可以说这三个部分是中国山水画起源研究基础性的、结构性的问题。故本书强调山水画起源的哲学、画论、图像,三者整体上的意义共生。本书的结构安排也遵循此原则,以两篇画论为中心,上探明魏晋哲学的义理,下考察山水画起源的图像渊源。

① 达·芬奇(Leonardo da Vinci,1452—1519)《比较论》:"倘若他希望显现古代遗址或沙漠,希望在海暑时节显现荫凉之处,在寒冷天气显现温暖场所,他便造出这些地方来。同样,倘若他想要山谷,或希望从高山之巅俯览大平原并极目远处地平线上的大海,还有,倘若他想从地凹的山谷中仰望高山,或从高山之上俯视深深的山谷和海岸,他都能胜任愉快。事实上,宇宙中存在的一切,不论是可能存在、实际存在还是在想象中存在,都率先出现在他的心里,然后移到他的手上,而且它们表现的如此完美,当你瞥上一眼,它们所显现出来的比例和谐就象事物本身所固有的那样……" [英] 贡布里希著:《艺术与人文科学:贡布里希文选》,范景中编选,浙江摄影出版社 1989 年版,第 142 页。

② 景观词汇最早出现在北方,15 世纪上半叶的北欧(荷兰和德国)词汇"landschaft"。然后才是出现于 16 世纪初的法文"paysage"及其他的意大利文"paisaggio"、英文"landscape"等。参见 [法] 幽兰:《景观:中国山水画与西方风景画的比较研究Ⅰ》,《二十一世纪》2003年第 78 期。

2. 相 关 研 究

中国山水画起源研究从 20 世纪开始。无论是中国的本土研究还是国外汉学界的研究都是如此。对中国古代山水画的研究是一个现代意义上的文化现象。中国古代并没有专门的认知绘画的研究，一方面是因为文化的有机体开创出符合价值系统的绘画，就一路追求意义和价值上去了，并没有探究其本质的需要；另一方面是因为中国古代的学者多半为士阶层，学术的意义是儒家道德，对认知绘画本身并不重视。20 世纪初中国传统文化瓦解，新文化运动兴起，对传统文化各方面的研究也随之展开。

中国国内的山水画起源研究有其自身的特点。在 20 世纪，新文化语境下的中国美术史是一个新鲜事物，当时的学术思潮使得"整理国故"成为重要的任务。20—30 年代出现了陈师曾、腾固、潘天寿、郑昶等的中国美术史著作。① 民国时期的中国美术史著作是拓荒性质的，仅仅是从通史的角度来呈现中国美术的历史；并没有出现山水画的专门研究，更不用说山水画起源的研究了。这种情况一直持续到新中国成立后，直到改革开放才出现新的变化。80 年代，陈传席的《六朝画论研究》《中国山水画史》的出版，弥补了大陆研究的空白。在港台，新儒家诸贤在治学之余，对中国艺术有深入的探讨。如徐复观先生在 1966 年出版了《中国艺术精神》，从哲学思想的角度为中国绘画史添上了有力的一笔；还有唐君毅先生 70 年代完成的《中国哲学原论》《原道篇》，对宗炳的《画山水序》有一定哲学上的论述。其后，专门研究陆陆续续地出现，如 90 年代台湾大学中文系教授徐圣心的《宗炳〈画山水序〉及其"类"概念析论》等。大陆的研究，早期多为通识，仅仅是资料的收集。80 年代后多重考据，由于缺乏哲学修养，只能从细致的考证入手，漏洞也多。在山水画起源的图像上研究不重视。港台老一辈学者的研究也多为通识，对义理的探讨比较深入；但不大对画论进行准确的考据，多为哲学上的发扬，更不用说图像上的认知了。所以说，中国国内的山水画起源研究是不完整的，只对画论进行重点研究。

日本的中国艺术史研究可以说是最早的，早在 19 世纪末就开始了。比如较早的冈仓天心（1863—1913 年）、内藤湖南（1866—1934 年）、大村西崖（1868—1927 年），后面的米泽嘉圃（1906—1993 年）、岛田修二郎（1907—

① 　参见薛永年：《20 世纪中国美术史研究的回顾和展望》，《文艺研究》2001 年第 2 期。

1994 年)等都有中国美术史的著作。① 这些著作也都是通史，并没有对山水画的起源进行专门研究。另外，冈村繁有《〈历代名画记〉译注》一书，对宗炳的《画山水序》有详细的注解，值得一看。宗像清彦（1928—2002 年）《早期中国艺术理论中"类"与"感类"的概念》亦比较重要。② 日系汉学家的优势是对中国古典文献的理解度高，比许多中国学者和欧美的汉学家要优秀；较之港台新儒家的先生们，也肯在文献考据上下工夫。但是对山水画义理和精神的理解，对绘画的感受却是很大的短板。所以，日系汉学家往往在中西方的中国美术史研究上起到桥梁的作用，却并没有出现关键性的人物。此外，日系汉学家更没有对山水画哲学层面和图像上有深入的体认和研究，故日本的山水画起源研究同样是不完整的。

　　欧美汉学家正式的中国美术史研究也开始于 20 世纪，瑞典汉学家喜龙仁（Osvald Siren, 1879—1966 年）是 20 世纪上半叶西方中国美术史研究的开启其端的人物。另外两个代表性的人物，德国汉学家罗樾（Max Loehr, 1903—1988 年）与英国汉学家苏立文（Michael Sullivan, 1916—2013 年），都属中国美术史方面的第一代汉学家。三位学者都继承了西方美术史的优秀学统，但治学的路径不尽相同。喜龙仁从西方绘画史研究转向中国美术史，以中国雕塑研究为开端，然后进入中国绘画史。喜龙仁的中国美术史的治学之道是正统的西方理念：由雕塑而绘画。罗樾秉持了德国学术传统，以风格学方法，从 19 世纪欧洲的中国金石学、青铜器研究转入中国绘画史。苏立文则是纯正的英国风景画学术基底，早期以山水画为研究中心，后重心逐渐转入现代中国艺术了。第二代欧美中国美术史学者，显著者为罗樾的学生高居翰（James Cahill, 1926—2014 年）、方闻学生班宗华（Richard Barnhart），苏立文后任牛津大学的柯律格（Craig Clunas）等。第一代与第二代汉学家的研究既有通史，如喜龙仁的《中国早期绘画史》、苏立文的《中国艺术史》、高居翰的《中国绘画史》、柯律格的《中国艺术》等；也出现了专门的山水画研究，如德国汉学家奥托·弗舍尔（Otto Fischer）1921 年在慕尼黑出版的《中国山水画》、孟士伯（Hugo Munsterberg）1955 年在东京出版的《中国山水画》、美国汉学家李雪曼（Sherman Lee, 1918—2008）1962 年在俄亥俄克利夫兰出版的《中国山水画》等，③ 但真正意义上的专业的学术

① 参见 [日] 古原宏伸：《日本近八十年来的中国绘画史研究》，《新美术》1994 年第 1 期。

② 参见 殷晓蕾：《20 世纪欧美国家中国古代画论研究综述》，《中国书画》2015 年第 4 期。

③ 参见 [英] 迈珂·苏立文著：《山川悠远——中国山水画艺术》，洪再新译，岭南美术出版社 1989 年版，第 123—124 页。

研究是苏立文 1962 年出版的《中国山水画的诞生》(*The Birth of Landscape painting in China*)。较之前几本知识普及型的读物,苏立文的著作是有一定深度的。其后,苏立文在 1974 年又著有应牛津斯莱德讲座需要编撰的通史《中国山水画艺术》。苏立文的山水画起源研究具有深刻的北欧风景画学术传统。他在牛津大学的山水画通识讲座是接替了英国风景画研究大家肯尼斯·克拉克(Kenneth Clark,1903—1983 年)的西方风景画史的讲座。① 原本牛津大学在 1869 年设立斯莱德讲座的目的,正是纪念英国著名的艺术批评家、风景画史家拉斯金(John Ruskin,1819—1900 年)。② 北欧文化传统对风景画的喜爱在这个讲座上展露无疑。在苏立文时段转向另一个文明的"风景画"中国山水画是如此地水到渠成。苏立文的《中国山水画的诞生》研究区间是从先秦到魏晋,比较广泛地涉猎了历史、文学、思想、画论和图像。研究的基调是"以图论史",以确凿文物上的图案、图像入手,间以文化思想来解读山水画起源的历史。尤其在魏晋之前的类似山水元素的图案收集和整理上比较细致,在山水画起源时期的图案分析上也较为深入,这自然是欧洲图像学的传统。另外,比较突出的成就是,不仅对早期画论,如顾恺之的画论,而且对宗炳与王微的画论都有翻译和研究。一般而言,西方汉学家对宗炳的《画山水序》研究兴趣是很大的,因为这是中国早期佛学文献之一;但对王微的《叙画》的翻译和理解极少。所以说苏立文的《中国山水画的诞生》是迄今为止最具深度、完整而专门的山水画起源研究。苏立文的山水画起源研究"以图论史",以最外缘的图案考据来深入思想令人耳目一新。

除此之外,还一直有专门的画论研究。早在 19 世纪末,欧洲收集中国古代艺术文献的学术活动就开始了,德国汉学家夏德(Friedrich Hirth,1845—1927)在 1897 年编译出版了《中国绘画史基本文献》。③ 其后各国多有译注,但都算不上正式的研究。美国汉学家中国美术史学者苏珊·布什(Susan Bush,卜寿珊)指出,欧美汉学界对宗炳的《画山水序》的翻译从喜龙仁开始;④ 但全面的研究和注释,有影响力的是美国汉学家威廉·艾克(William Acker,1907—1974 年)与胡维兹(Leon Naham Hurvits)的版

① 参见 [英] 迈珂·苏立文著:《山川悠远——中国山水画艺术》,洪再新译,岭南美术出版社 1989 年版,第 124 页。

② 参见 [英] 迈珂·苏立文著:《山川悠远——中国山水画艺术》,洪再新译,岭南美术出版社 1989 年版,第 1 页。

③ 参见殷晓蕾:《20 世纪欧美国家中国古代画论研究综述》,《中国书画》2015 年第 4 期。

④ 1936 年,喜龙仁出版了《中国画论》(*The Chinese on the Art of Painting*),一般被西方学者认为是第一部正式的中国画论翻译。

本。①卜寿珊认为，欧洲汉学家对《画山水序》翻译和研究不如日本，并且总体上都受到了日本汉学家意见的影响。卜寿珊本人的《宗炳的"画山水"论文与庐山"佛教山水"》(*Tsung Ping's Essay On Painting Landscape and the "Landscape Buddhism" of Mount Lu*) 正是继承了两个汉学传统，且接受了日系汉学家转向以佛教思想来定位宗炳此文的观点。专门解读画论的学者并没有参与到专门的山水画起源研究中。

　　总体上说，山水画起源研究是有缺陷的，最大的特点是碎片化。苏立文的研究是迄今最完整的研究，但是对思想层面、绘画本身的理解不深刻。解读画论的学者通常过于关注画论的思想，亦对绘画不了解，不介入；又因为对画论的关键词理解考据不准确，所以对画论背后的思想的理解有很大的偏差。

3. 学术积弊与对策

　　由此看来，山水画研究其实就是两个传统，其一是西方的认知传统，其二是现代中国式的学术传统。日本的研究是依附、游离在这两个学术传统之间的汉学传统，意义最为不明朗。在意义的追求上，日本汉学家们既没有像西方学术精神那样把认知对象作为文明的第一要义的根源性的精神；亦没有古代中国文明创生意义深远的山水画，现代中国学术深刻自省的巨大的文化意义追问。故横亘在这两个意义之间的日本汉学只起到重要的桥梁作用，为西方学术精神提供材料与具体的范畴，亦为中国学术提供一个可以参照的镜子。西方的山水画研究有其自身深厚的学术传统，其根源即是认知精神。风格学、图像学、社会学、符号学……无论何种，皆是西方学术精神借以深入认知中国艺术的工具。故西方和日本的研究对于他们自己来说并没有什么太大的问题。

　　相较之下中国现代以来的研究则问题不小。20 世纪以来，美学在中国迅速普及。最早由传统文人王国维引入，后又由新式知识分子宗白华、朱光潜从德国和法国直接学习而来。"美学"本身即是德国学术传统对认知精神的一种调剂，它是与认知精神互为表里的。中国人的审美古已有之，也很发达；它是与道德哲学互为表里的；强调体认、观想。王国维这样的传统文人之于美学原本并没有什么太大问题，古代文人体用的工夫还在。对艺术的

────────────────

①　Susan Bush and Christian Murck, *Theories of the Arts in China*, New Jersey, Princeton University Press, 1983.

体认深,对古典哲学价值及其指涉之各个艺术门类都有深入的了解;琴棋书画也好、诗词歌赋也好,都有通透的理解。但是过渡到新式知识分子那里就出现鸿沟了,对中国传统哲学价值的不了解、敌意,对传统艺术本身亦没有亲近感,(比如像陈独秀先生要革"王画"的命)如何谈得上欣赏和审美?甚至中国现代的美学家宗白华先生被称之为"新道家",对艺术的认知之混乱可见一斑。新知识分子对传统艺术并没有体用之工夫,即失其体,亦茫然其用;仅仅以"谈感觉"的方式践行西式美学,并没有一个坚实的学术基础。试举一个例子:宗白华先生在谈到中西空间法的差异的时候说:

> 宗炳在西洋透视法发明以前一千年已经说出透视法的秘诀。①

又说宗炳的"张绡素以远映":

> 不就是隔着玻璃以透视的方法吗? 宗炳一语道破于西洋一千年前,然而中国山水画却始终没有实行运用这种透视法,并且始终躲避它,取消它,反对它。②

在宗白华先生的论述中我们可以看出:他认为宗炳的空间法的本质正是透视法,山水画一直在否定透视法。但是作为严谨的学术研究,这个论述是非理性的,经不起推敲。透视法是建立在西方文明认知精神之上的,几何学与数学是透视法的合理性基础。故符合几何学与数学原理的严谨的空间再现是透视法的本质。宗炳只是在阐述一个简单的远近空间的表达办法,何来几何学与数学的原理基础?③ 所以这个观点站不住脚。但是我们从美学的角度来说,"谈感受":以美学的基调来侃侃而谈认为如此这般,并没有什么问题。当我们要真正理解宗炳的真实思想的时候,这种描述与认识就对后

① 宗白华:《中西画法所表现的空间意识》,《宗白华全集》第 2 卷,安徽教育出版社 2008 年版,第 146 页。

② 宗白华:《中西画法所表现的空间意识》,《宗白华全集》第 2 卷,安徽教育出版社 2008 年版,第 147 页。

③ 其实宗白华先生对透视法的基础是西方的几何学与数学是十分清楚的,在这篇文章中也论述得较妥当。但是他对中国古代的空间法和西方透视法的具体适用的范畴缺乏深入了解。(透视法适用于近景空间,尤其是针对建筑这个人类理性精神的产物,建筑群以及建筑中的物体位置的准确再现,而天空与远山是透视法适用范畴之外的东西)所以这样的理解是站不住脚的,只能称之为感受。

来的学者产生了很大的误导。

此情况自宗白华、朱光潜先生之后就更每况愈下了。时至当下,年轻学子面对不知所云的美学话语、词汇和真正的古代绘画、画论时,产生那种根本性的不理解是一个常态。这个学术积弊在如今显得尤为突出。20世纪初形成的痼疾在80年代之后形成了新的传统。专门化的美术史研究之展开原本是一种学术进步,但学者治学依然不离"谈感觉"的藩篱。

本书研究的目的是揭示山水画起源的根本原因,解决基础的认知问题,宗旨是认知山水画起源的真实。本篇将以价值中立的态度,精确地研究文本与图像,最大限度的展示山水画起源的真实。本研究的重心是思想。以文献的基础概念认知入手,分析和辨别文本真实的观念形态,再进行真实性考察;图像起源上也遵循这个原则,主要以思想形态来考察图像的类型。

一、"画山水"观念的起源

——宗炳《画山水序》研究

　　南朝宗炳的《画山水序》是中国山水画起源的理论基石。中国人正式开始画山水正是在此时。在中国绘画史上,没有哪一科绘画会有如此响亮的开始。这是因为,人物画和花鸟画都没有知识分子为其找寻正当性:即没有士大夫为人物和花鸟画写专门的画论用以解释为什么要去画人物,或是为什么要去画花鸟。山水画却不然,在绘画技术完全不完备的情况下,由知识分子旗帜鲜明、开宗明义的突然发出震慑历史的声音:我们要画山水。

　　这是一个非常奇特的现象。稍有艺术史常识的人都知道,凡一个绘画理论的出现,必定是在绘画技术有了积累,能够解决基本的语言表达能力后,再与价值体系互动而产生绘画理论。人物画理论的出现就是如此,在从战国到魏晋的六百年间里,人物画技术最早成熟。于是,在价值体系更新换代的魏晋时代,顾恺之的人物画论就出现了,提出"传神论"。从这个一般意义上来说,山水画论的横空出世就显得十分特别。因为山水画的技术极其不成熟,以致其发展十分缓慢,到五代末期才逐渐兴盛起来。山水画反绘画规律的生成模式:"理论在前,实践在后"的特点和它自始自终都是由士大夫主导的特性(纯粹的士大夫性),注定了在之后的时期里成为中国绘画的主轴。中国人画山水,为什么始于魏晋?且中国人为什么会在画山水之前,写出一篇画山水的宣言?这篇短文的理论基石是什么?

　　这些种种关于画山水观念起源的疑问只能去这篇最早的山水画论《画山水序》中寻找。

（一）研究综述

1.《画山水序》相关研究

正因为关于山水画起源所有的答案都在这篇短文中。所以，对《画山水序》的研究颇有其人。在对《画山水序》的研究中，本篇发现一个值得一提的现象：最早对《画山水序》的解读是在民国。作为考据大国的中国，居然没有古人注解过此文，特别是没有经过清儒的考证。在进一步的考证工作后发现，古人从来不注解画论。这个现象十分特别，这说明在儒家意识形态中，绘画以及绘画理论并不像经学那样处于意识形态的中心，是为六经之末也。

民国时期，画论研究开始兴起。其原因是受到西方冲击后，面对同样庞大的西方的绘画体系而形成的自我审视。《画山水序》的研究也是随着画论研究而展开的，其研究面貌呈现出从画论的合集研究到单篇论文式研究的转变。因为宗炳是南北朝著名的士阶层佛教徒，他的著作是早期中国佛教思想史研究的重要资料，所以对《画山水序》的解读具有多方视角，被解读的频率远高于其它单纯的画论。在解《画山水序》的三方阵营里，大陆研究特点是重考证，港台研究重义理。汉学家阵营的特点是日本汉学家熟悉中国典籍，学风严谨，所以处于汉学家研究的前列。西方汉学家之研究始终没有过文字关，只在历年西方汉学的成果上进行推进，因此，与前面二阵营《画山水序》的研究始终有较大差距。而不论在中文文化圈之内的中国还是日本，对《画山水序》研究都呈现了一个显著特点，就是从专业角度的研究远不及对古典文献体认深刻的非专业角度出发的研究。① 这个由日本汉学家发现的学术弊端在中国也是如此。长久以来，大陆的研究空泛，只能从考据出发，对古典义理的理解十分单薄。无论是早期的俞剑华还是后来的稍

① "在我看来，可能是因为近来日本的学制过于专门化的原因吧，总的来说从来的日本的中国美术史学家对于中国古典的基本的解读能力和文献处理能力变得极为贫乏。"［日］冈村繁著：《历代名画记译注》，华东师范大学、东方文化研究中心编译，上海古籍出版社2002年版，第2页。

详尽的陈传席,对资料的甄别和思考甚有欠缺。① 所以即便是考据,也是比较粗略。台大徐圣心的《宗炳〈画山水序〉及其"类"概念析论》是90年代港台系学者的新研究。徐圣心的《画山水序》研究意义是把相关研究比较全面地梳理了一遍。就其学术意义而言,无论是从哲学角度还是从画学角度均不见有建设意义。

在汉学家的研究中,对这篇论文背后的思想本质的认知,呈现出从"道家"思想到"佛教"思想的转化。卜寿珊1983年出版的论文《宗炳的画山水论文与庐山的佛教山水》详述了其研究基调的转变。早期的汉学专门研究一般认为宗炳的这篇文章的哲学依据是道家,或是"新道家"。② 直到80年代左右,日本相关学者把注意力转移到《画山水序》的佛教思想上。卜寿珊认为日本汉学家的水平是优于当时欧美代表性的解《画山水序》汉学家威廉·艾克与胡维兹的。卜寿珊认识到胡维兹虽然把《画山水序》与宗炳另一篇文章《明佛论》一起比较研究是比较特殊的,但是仅仅是蜻蜓点水,并没有深入发掘《画山水序》中的佛学思想。所以卜寿珊接受了其时的日本汉学家以佛学来解《画山水序》的基调,将这个学术新结论继承下来,也反映在了她的这篇重要论文中。卜寿珊还指出,当时还有日本汉学家从相反的方向,以纯粹的道家思想来解《画山水序》。在她的论文中,她从佛教思想出发来解读其中的概念,比如"灵""理"等。这样的学术探讨当然是有益的,但是容易陷入日系学者"没有意义诉求"的弊端中去。从根本上说,佛学一元论是解不了《画山水序》的。没有玄学思想,所有的"游山水"、"画山水"等观念与行为都不可能出现。

① "目前台湾可以看到的郑昶的《中国画学全史》,抄了不少的材料,但因其缺乏理解力,所以他自己的议论皆是麻木不仁的一些话,其自标'全史',有点近于不通……谁能写出中国画学的'全史'? 俞剑华的《中国绘画史》,其抄材料不如郑昶,而议论之妄诞过之。此外,即是我在此处所说的一类。今人侈言考据,不懂字句、伪造材料,固不足以言考据。因无思及体认的能力,因而根本不了解所考据的对象的内容,又如何能言考据呢?"徐复观:《中国艺术精神》,广西师范大学出版社2007年版,第8页。

② "In modern times, both texts (《画山水序》与《叙画》,本篇注) have been translated under the heading of 'landscape Taoism,' and taken to reflect different aspects of Neo—Taoist thought." Susan Bush, *TsungPing's Essay on Painting Landscape and the "landscape Buddhism" of Mount Lu. Theories of the Arts in China,* New Jersey, Princeton University Press. 1983. p.132. 另外,早期研究者以宗炳及此文为道家思想是普遍性的,苏立文就把宗炳与顾恺之都当作道家,认为《画山水序》充满了道家思想。"Both (顾恺之与宗炳) were Taoists, ……It is written in the p'ien—wen (parallel prose) style which was at the height of fashion at this period; it is impregnated with Taoist ideas, ……" Michael Sullivan, *The Birth of Landscape painting in China,* London 1962, p.102.

所以在现今的《画山水序》的研究上，基调依然是大陆的考证与新儒家的义理结合，以及汉学界的"佛学"转向，没有大的变化。中国研究基本观点是，将山水画起源的思想内核定义为道家思想，更确切一些是"庄学"①。研究基调是以"美学"加"庄学"解山水画的起源。而国外汉学界的研究基调已从道家转向佛教。

在新方法的审视之下，本书以为，大陆的考证是不够精确的。随着考证的细致化与思想史的研究推进，港台系学人对《画山水序》的定位也同样有待修正。汉学界的理解偏颇亦需要有一个准确的参照。

2. 新方法与新研究：概念史新方法之于画论研究

鉴于画论研究的考证不够细致、画论研究的思想层面向来薄弱，本书把 20 世纪 30 年代英国兴起的观念史（history of ideas）的研究方式与 50 年代始德国概念史（history of concepts）的方法相结合，以电脑关键词搜索为利器，对宗炳的《画山水序》以及相关文章进行逐字逐句的考证来探索这篇文本背后的思想观念。20 世纪 30 年代英国历史哲学家科林伍德（R.G.Collingwood, 1889—1943 年）认为"一切历史都是思想史"，随着西方哲学 20 世纪"语言转向"（the Linguistic Turn），在诸多学术方法论上多倾向于语言的研究。德国概念史大家科塞雷克（Reinhart Koselleck, 1923—2006 年）更进一步，运用了词汇的意义转变来研究观念史。本书的考证方式的原则正是基于此点。从语言和文字入手研究思想史是德国概念史研究的基本方法。本书沿用对概念史研究改进的方法，电脑关键词搜索，把《画山水序》中的关键词带到哲学（经、子）、史书（史）、文集（集）里去横向（当时的语境）和纵向（各个时期的语境）的搜索，进行文本考证。在这种清儒与几十年前的概念史学者们都无法做到的便捷方式上开展深入细致的研究。由于中国文字的连贯性，以及相较于近现代文献资料的庞杂，魏晋和之前文献量不大，这种定位准确明了。

举例而言，历来对解《画山水序》者来说最难解的首句"圣人含道暎物"，就是一句十分奇怪的话。台湾大学中文系教授徐圣心在其论文《宗炳

① 大陆研究由于历史的原因，对传统价值的理解和体认代乏其人，故在对《序》的解读中，哲学层面的贡献几乎为零。徐复观先生的解读虽然义理精辟，但其主要目的却不是追求《序》的本源面目。就本人对徐先生《精神》的定位，乃是以"庄学"加"美学"来重构中国绘画思想史。就学术而言，其用心良苦而意义深远。但就客观性而言，有待进一步的推敲。

〈画山水序〉及其'类'概念析论》中，就对此处的众说纷纭有过生动的描述，他说：

> 如首句"圣人含道暎物"之"道"究竟何所指，便有多方争议，或视为道家之道，或释为佛家之道，或受老庄及魏晋佛学之影响；或以为是儒道思想融为一体，或干脆说是正是揉合了儒释道三家思想于一家言。《画山水序》的构成，佛道思想是其"精髓"，儒家思想是其"躯干"，这个"道"，也就是儒家的"道释观"。①

解《画山水序》者对关键的词义捉摸不定，就是因为对当时的语境并不清楚，又没有经过清儒式的详密注疏工夫。在"道"的含义的范围猜测过广，导致了核心关键词意义不明。经过电脑关键词的考证，我们可以知道历代哲学中的"圣人"从来都不会"含道暎物"也不会"以神法道"，这是宗炳个人的特殊用法，在《四库全书》中只有他一人这样使用。这句话有三个关键词："圣人""含道""暎物"。其中在解《画山水序》者中"圣人"意义有多种主张，有的认为是"道家"，有的认为是"儒家"。"圣人"是中国哲学的最高主体，是重要的哲学词汇，先秦诸子都有自己哲学范畴内的"圣人"，孔子在汉代被正式确认为"圣人"，到魏晋玄学郭象那里"圣人"是"虽在庙堂之上，然其心无异于山林之中"的形象。但是魏晋时期释迦摩尼佛也被称之为"圣人"，这是魏晋僧侣集团的专门指称。如道安（312—385 年）、慧远（334—416 年）、僧肇（374—414 年）及亲释教的士大夫都在文献中以佛陀为"圣人"（见后文），推之宗炳的其他文章，由《明佛论》中"唯佛以神法道"一句可知，身为虔诚的佛教居士，宗炳的"圣人"一定为佛。就"道"的意义来说，解《画山水序》者不仅对"道"的考证不足、猜测范围过广，也对这一词汇哲学意义的内涵不甚了解。"道"是一个非常重要的哲学核心词，是先秦诸子共用的词汇，表达了各家学说的终极关怀和最终价值。比如儒家有儒家标榜的"道"、道家有道家推崇的"道"，二者对"道"的定义截然相反。在魏晋玄学中"道"是重要的观念，它多来自王弼的注《易》，而魏晋佛教哲学中的"道"被魏晋哲学家们拿来"格"印度佛教"涅槃"的义。也就是表达主体通往涅槃的过程，并没有客体之义。不管是"含道暎物"还是"以神法道"，宗炳所用的"道"都是一个中国式的用法，表达的是玄学的、客体的"道"（详见后文）。在范围上来说，我们不能只把眼光落实到单个的"道"

① 徐圣心：《宗炳〈画山水序〉及其"类"概念析论》，《台大中文学报》2006 年第 24 期。

上,而要关注它的用法。这儿的"道"是与"含"一并连用,经过电脑的关键词搜索发现,"含道"一词则是魏晋独有的修身词汇,并非哲学专门词汇,在魏晋之前并没有出现过。因此,宗炳的"道"是玄学义的客体之"道",并非解《画山水序》者所猜测的"道家之道""佛家之道""儒家'道释观'"云。"应物"一词或作"暎物",在几个不同版本的《画山水序》中有明显不同,同时在解《画山水序》者中分歧也比较大。"应物"是先秦庄子思想的产物,在《庄子》中出现过两次,是指心与物的互动。但是魏晋的"暎物"则不然,"暎"一词在魏晋多为佛家修行所用的词汇。故"暎物"一定是魏晋新用法。经过关键词考证后发现,整句包括与其对仗的"贤者澄怀味像"修身意义十分凸显。因此,在关键词搜索分析之下,宗炳《画山水序》中历来解读不明的文句都可以得到明晰的答案,众说纷纭之势可不攻自破。在众多关键词的搜索、分析、定位之下,文本背后的观念就可以被捕捉到,它的哲学的类型亦可分辨出来。

虽然关键词搜索与分析的方法可以使"皓首穷经"式的古典考证与概念史的考证相形见绌,带来许多方便,但是对中国古代哲学和思想的体认工夫是至关重要的,这也是本书所特别强调,二者是本书的共同基石。

3."庄学"正名:究竟是"庄学"还是"玄学"

徐复观先生常以"庄学"来解山水画的起源,实际上这个定义是不准确的。在古典文献(《四库全书》)中,并没有传统学者用过"庄学"来定义玄学。"庄学"具体指什么是比较模糊的,我们知道历史上最能称得上这个学说的就是《庄子》的《外篇》和《杂篇》。学术界历来都以《内篇》为庄子本人著作,以《外篇》和《杂篇》出自庄子门人之手,因此,与先秦道家宗师庄子追求一致价值的庄子后学方可称之为"庄学"。① 而玄学是魏晋儒家士大夫因哲学

① 中国哲学史的三个代表性的本子中,胡适的本子(《中国哲学史大纲》)不谈"庄学",只谈庄子;冯友兰的本子(《中国哲学史》、《中国哲学简史》)虽然有用"庄学"之词汇,但表达的是"庄子本人之学"的含义;故二者没有对"庄学"的主体有清晰的定位。劳思光的《新编中国哲学史》清楚地指出了"庄学"的范畴及其主体。劳思光认为《庄子》内七篇为庄子本人的思想,《外篇》中符合庄子精神的为庄子门人所作,其余不甚符合庄子思想的《外篇》与《杂篇》为道家后学所作。所以他把《内篇》看做庄子本人的思想,《外篇》与《杂篇》的思想统一定义为"庄学"。他说"《外篇》一部分为发挥老子或《庄子·内篇》理论之作,应出于庄子门人之手。时代当后于《内篇》数十年。……为区别庄子本人思想及后续者之思想,故用'庄学'一词,凡《内篇》中之材料皆视为庄子本人之思想,《外篇》、《杂篇》之材料,则归入'庄学'。"(劳思光:《新编中国哲学史》第1册,广西师范大学出版社2005年

变构而追求老庄价值，其主体还是儒生，而不是道家。① 即便其追求的价值是道家价值，这种思想也不是道家思想，而是"玄学"。

"玄学"是中国历代知识分子用来指称魏晋主要思想的词汇。它既区别于汉代的儒学，又有别于魏晋的佛学，具有独特的哲学气质。"玄学"这个词汇，最早出现在南朝刘宋朝。在文献中最早出现在《晋书·陆云传》当中：

> 初，云尝行，逗宿故人家，夜暗迷路，莫知所从。忽望草中有火光，于是趣之。至一家，便寄宿，见一年少，美风姿，共谈老子，辞致深远。向晓辞去，行十许里，至故人家，云此数十里中无人居，云意始悟。却寻昨宿处，乃王弼冢。云本无玄学，自此谈老殊进。②

故一般学者都以此作为"玄学"起源的佐证。《晋书·陆云传》是唐初唐太宗专门为陆氏写的传，但"玄学"一词在更早就已经出现了。南朝梁沈约《宋书》就有两则提及"玄学"，其一是《何尚之传》：

> 十三年，彭城王义康欲以司徒左长史刘斌为丹阳尹，上不许。乃以尚之为尹，立宅南郭外，置玄学，聚生徒。东海徐秀、庐江何昙、黄回、颍川荀子华、太原孙宗昌、王延秀、鲁郡孔惠宣，并慕道来游，谓之南学。③

其二是《雷次宗传》：

> 元嘉十五年，征次宗至京师，开馆于鸡笼山，聚徒教授，置生百余人。会稽朱膺之、颍川庾蔚之并以儒学，监总诸生。时国子学未立，上留

版，第 189 页。）另《庄子》一书《内篇》为庄子本人思想，《外篇》与《杂篇》出自庄子后学或道门后学之手是现代学者的基本常识。胡适在《中国哲学史大纲》中说："《庄子》书，《汉书·艺文志》说有 52 篇。如今所存，只有 33 篇。共分内篇 7，外篇 15，杂篇 11。其中内篇 7 篇，大致都可信。但也有后人加入的话。外篇和杂篇便更靠不住了。"胡适：《中国哲学史大纲》，上海古籍出版社 2000 年版，第 182 页。

① 冯友兰论及玄学家时亦云："所须注意者，即此等人虽宗奉道家，而其中之一部分，仍推孔子为最大之圣人，以其学说为思想之正统。"（冯友兰：《中国哲学史》，中华书局 1961 年版，第 603 页。）其实冯友兰没有指出的是，玄学家根本上还是属于儒家范畴的，并没有真正越出家族和名教的范畴。

② （唐）房玄龄等撰：《晋书》，中华书局 1982 年版，第 1485—1486 页。

③ （南朝梁）沈约：《宋书》，中华书局 2008 年版，第 1734 页。

心艺术,使丹阳尹何尚之立玄学,太子率更令何承天立史学,司徒参军谢元立文学,凡四学并建。①

《南史·列传第三十八·陆澄传》云:

王弼注易,玄学之所宗。②

又唐代,玄学之定义已经确定,《旧唐书》二例。其一《玄宗传》:

二十九年春正月丁丑,制两京、诸州各置玄元皇帝庙并崇玄学,置生徒,令习《老子》、《庄子》、《列子》、《文子》,每年准明经例考试。内外官有伯叔兄弟子侄堪任刺史、县令,所司亲自保荐。③

其二是《职官志》:

有唐已来,出身入仕者,著令有秀才、明经、进士、明法、书算。其次以流外入流。若以门资入仕,则先授亲勋翊卫,六番随文武简入选例。又有斋郎、品子、勋官及五等封爵、屯官之属,亦有番第,许同拣选。天宝三载,又置崇玄学,习《道德》等经,同明经例。④

由上可知,就唐太宗所造二陆传而言,基本没有什么清晰之哲学定义,不过是沿用南朝宋以来的称谓。而"玄学"之由来就在南朝宋,《雷次宗传》所云"四学并建"就有"玄学"之称谓。在关键词"玄学"形成之前,史籍多用"好老庄"或"好老氏"来指称并未形成的"玄学",如《三国志·魏书·何晏传》云何晏:

少以才秀知名,好老庄言,作道德论及诸文赋著述凡数十篇。⑤

何劭《王弼传》云王弼:

① （南朝梁）沈约:《宋书》,中华书局 2008 年版,第 2293—2294 页。
② （唐）李延寿:《南史》,中华书局 1983 年版,第 1188 页。
③ （五代后晋）刘昫:《旧唐书》,中华书局 1995 年版,第 213 页。
④ （五代后晋）刘昫:《旧唐书》,中华书局 1995 年版,第 1804 页。
⑤ （西晋）陈寿:《三国志》,中华书局 1982 年版,第 292 页。

弱幼而察慧,年十余,好老氏,通辩能言。[①]

　　"玄学"一词在魏晋玄学思潮进入尾声一百年后,南朝宋方有对其大致的定义。到唐代初期,才正式地作为一种官方认可的学术确定下来。另外"玄学"一词的指称真正在中国哲学史上的确立是现代学者汤用彤所推。[②]

① (清)严可均:《全晋文》上册,商务印书馆 2006 年版,第 163 页。

② "自用彤先生始,学界统称魏晋思想为魏晋玄学,而玄学在他看来即是'本体之学,为本末有无之辩'。"汤一介、孙尚扬:《魏晋玄学论稿导读》,见汤用彤:《魏晋玄学论稿》,上海古籍出版社 2001 年版,第 4 页。

（二）宗炳其人与著作

宗炳（字少文，375—443 年），南阳涅阳（河南镇平）人。南朝宋著名的佛教居士。宗炳生活在魏晋玄学结束（玄学最高峰哲学家郭象卒于 312 年，已为西晋末），甚至是般若学思潮"六家七宗"都接近尾声的时代。[①] 他出生在官宦家族：祖父宗承是宜都太守，父亲宗繇之是湘乡令，哥哥宗臧为南平太守；可以说宗炳自小就接受了完整的儒家教育。[②] 宗炳没有仕途之意，当时的统治者频繁召他为官，他却隐居了一生。

宗炳在东晋佛学思潮和佛教运动的大环境下成为一个虔诚的佛教居士，以慧远为师。慧远是东晋著名的佛教运动领袖，虽然在佛教哲学的思想深度上与支道林、释僧肇、竺道生等殊不可比，但在当时对佛教的影响上十分大。[③] 也可能是这个原因，宗炳在慧远那里学习到的东西首先是对佛教的挚诚信仰，对佛教哲学并没有真正深刻的研究。可以说宗炳在佛学研究上与东晋一流的佛教哲学家是没有可比性的。从宗炳与何承天等的辩难、宗炳的《明佛论》等文献我们就可以看出，他对佛学并没有精深的学理推进，更倾向于接受当时的佛学研究。虽然宗炳在佛教哲学上比较重信仰，但其采用佛教精密思辨的方式开创了中国山水画的第一篇画论《画山水序》，可以说宗炳的学术是具有深刻的佛教哲学的思辨色彩的。《宋书》说他在东晋末的名士中"精于言理"，我们从《画山水序》的论述与推理中可窥见一斑。学者只要通读魏晋的艺术理论就知道，无论是在早期书论还是画论当中，《画山水序》是论辩最完整、逻辑最清晰的艺术论文。这鲜明地与当时的画论、书论的论述气息与面貌拉开了距离。另外，宗炳虽是一名佛教居士，但他的生命同时具有魏晋名士的风范，极喜游山水，庐山、巫山、荆山、衡山等名山胜迹是他经常游历的地方。通音律，好鸣琴，当时几近失传的古琴乐《金石弄》唯独只有他通晓，连当朝的乐师都要向他请教。又喜欢画画，经常

① 参见余敦康：《第四部分　东晋佛玄合流思潮；六家七宗，一、两晋之际般若学的兴起和学派的分化》，《魏晋玄学史》，北京大学出版社 2004 年版，第 433 页。

② "宗炳字少文，南阳涅阳人也。祖承，宜都太守。父繇之，湘乡令。母同郡师氏，聪辩有学义，教授诸子。炳居丧过礼，为乡闾所称。……兄臧为南平太守，逼与俱还，乃于江陵三湖立宅，闲居无事。"（南朝梁）沈约：《宋书》，中华书局 2008 年版，第 2278 页。

③ 参见劳思光：《新编中国哲学史》第 2 册，广西师范大学出版社 2005 年版，第 212、213 页。

画他游过的山水，且挂在墙上观赏。在隐居的时候，游山水、鸣琴、画画、禅法就是他面对虚无锤炼心智的修身方法。

《画山水序》的成书年代最大年限在434年到443年，宗炳"老疾俱至"回江陵之后。宗炳在自己年老、身体不便于游山水之后开始写出这篇文章，并开始画山水。另外，宗炳在《画山水序》中说自己回想当年"眷恋庐衡，契阔荆巫，不知老之将至"：在游山水的岁月中不知不觉年老。"不知老之将至"用语首出《论语》，为孔子六十三四岁时之自述，① 此用语在魏晋时期，多被用来文学创作，如王羲之的《兰亭集序》中就用了"不知老之将至"来感慨时光之流逝。彼时的王羲之方才五十出头，② 故知魏晋间王羲之与宗炳的用法相近，而与孔子之用法相差甚远。宗炳"老疾俱至"方有此文。"老"的岁数具体所指，自古难以确认。有《礼记》《说文解字》的"七十说"，③ 有《管子》的"六十说"，④ 有汉魏间《汉仪注》"五十六说"，⑤ 有南朝梁经学家皇侃的"五十说"。清代考据学家方观旭在其著作《论语偶记》中驳斥了皇侃的"五十说"，援引了《礼记》《说文解字》《孟子》的记述，孔颖达对《礼记》的注疏，认为"五十"仅仅是"始衰"，"六十至老境而未全老"，故当以"七十说"为准。⑥ 清人方观旭的考证是较为准确的，孔子六十余岁称自己"不知老之将至"，自是与《礼记》的"七十说"相合。从方观旭对皇侃的批评、王羲之与宗炳"不知老之将至"的用法可知，魏晋间的"老"观念文学化、模糊化了。但是不论如何，宗炳所说的"老疾俱至"之"老"，定然不是指70岁，因为宗炳卒于69岁。从唐初孔颖达的"老"的记述我们可知，宗炳自称"老"只能是在60岁之后。所以宗炳的"老疾俱至"在他60岁到卒年69岁这段时间，

① 　见后文《"不知老之将至"问题》。

② 　唐代张怀瓘《书断》中记载王羲之卒于升平五年(361年)59岁，(《历代书法论文选》，上海书画出版社1981年版，第179页。) 故永和九年(353年)王羲之51岁左右。

③ 　丁福保：《说文解字诂林》，中华书局1988年版，第8490页。

④ 　"吾畏事，不欲为事，吾畏言，不欲为言，故行年六十而老吃也。"(西汉)刘向：《管子校正》，《诸子集成》第6册，岳麓书社1996年版，第80页。

⑤ 　颜师古注引云："汉仪注云：……又曰年五十六衰老，乃得免为庶民，就田里。今老弱未尝傅者皆发之。未二十三为弱，过五十六为老。"((东汉)班固：《汉书》，中华书局1964年版，第37—38页。) 秦末楚汉相争，萧何在秦地征兵"发关中老弱"，略改制度。

⑥ 　皇侃注《论语》《季氏》中孔子"君子三戒"之"老戒"，"戒之在得"云："老谓年五十以上也，年五十而衰，无复斗争之势，而戒之在得也。"方观旭云："此是望经文衰字为说，不如用《曲礼》'七十曰老'之义也。《王制》云'五十始衰'，是方衰而非既衰……孔颖达《礼疏》云'六十至老境而未全老'，可证无五十以上为老之说。《孟子》言七十者衣帛食肉，又言老者衣帛食肉，亦足明老是七十也。"程树德：《论语集释》，中华书局1990年版，第1154—1155页。

即 434 年到 443 年这 8 年左右时间内，尤其可能在这段时间的前期写出了《画山水序》。

　　关于宗炳的著述，《旧唐书》收录《宗炳集》15 卷，但是现今只有《评何承天通裴难荀大功嫁女议》《明佛论》《答何衡阳书》《又答何衡阳书》《寄雷次宗书》《狮子击象图序》《画山水序》《甘颂》《登半石山诗》《登白鸟山诗》文章存世。其中《评何承天通裴难荀大功嫁女议》是以道德原则来衡量批评社会活动，属辩驳礼教之宜，收录于唐代《通典》。《明佛论》以及二答何承天的书信，均为参与当时一次反佛的大辩论的产物，收录在南朝梁成书的《弘明集》中。《画山水序》为首篇山水画论，首见于唐张彦远《历代名画记》，《狮子击象图序》《甘颂》收录于唐《初学记》，二首登山诗收录于唐《艺文类聚》。

（三）《画山水序》重解

1.版本考证[①]

《四库全书》中,存有三版不同《画山水序》。一为《历代名画记》所录;二为《宋文纪》所录;三为清《佩文斋书画谱》所录。因魏晋之际的第一手绘画理论均见之晚唐张彦远《历代名画记》,其余并无所载。其中又以明代毛晋刻本《津逮秘书》的《历代名画记》最为忠实原貌,故本篇所录之原文,

① 画论的版本是一个特别需要说明的问题。大概是因为在 2013 年我博士答辩时答辩组指出了一个有益的问题,就是《画山水序》的不同版本并没有得到很好的研究,尤其是最早的版本嘉靖版。之后的《画山水序》研究者,"言必称嘉靖版"。不得不指出的是,嘉靖版的《历代名画记》虽然自有其史料价值,但从学术研究的角度来说,嘉靖版是比较粗糙的。关于《历代名画记》的版本考证,学者多有著述论说。一般以北京国家图书馆的有"武进盛氏所藏"章(清末盛宣怀藏书)的明抄本为最古,另一本抄本在日本九州大学。(宿白:《张彦远与〈历代名画记〉》,文物出版社 2008 年版,第 16 页。)刻本最早的是明末王世贞的郧阳初刻本(万历二年至三年刻,1574—1575),又称嘉靖本。(毕斐:《历代名画记论稿》,中国美术学院出版社 2008 年版,第 119 页。)据宿白的考察,嘉靖本与北京国家图书馆藏的明抄本一致。其后又有王元贞于万历十八年(1590)重新翻刻嘉靖本的金陵本,最后是明末的毛晋本:《津逮秘书》本。这三本最古的自然是嘉靖本,金陵本与嘉靖本差不多,毛晋本做了比较有益的修正。(罗世平:《回望张彦远》,《中国美术》2001 年第 1 期。)所以毛晋本的《历代名画记》在历史上流传最广,现在的学术界也一般以其为研究的首选。本书的画论研究为了保证文本的准确性,也以这三本同时互校:采用了台北国家图书馆的郧阳初刻本(嘉靖本)、早稻田文库的金陵本和哈佛大学哈佛燕京图书馆的毛晋本。在对比研究的过程中,发现嘉靖本有较多别字。比如毛晋本《画山水序》中"瞳子",嘉靖本与金陵本皆为"矌子";毛晋本《画山水序》中"嵩华之秀",嘉靖本与金陵本皆为"蒿笔之秀";毛晋本的"神本亡端",嘉靖本为"神求亡端",金陵本作了修正,改为与毛晋本一至的"神本亡端"等。我们如何确定上面版本差异词汇的真实性,谁对谁错? 只需要使用电脑关键词检索一下便知。在《文渊阁四库全书》中:1 例"矌子"都没有出现,"瞳子"则出现了 585 条(至少 585 例);"神求亡端"也是 0 例,"神本亡端"4 例;"蒿笔"0 例,"嵩华"674 条(至少 674 例)。故知毛晋本的准确度是最高的,嘉靖本则有不少需要推敲的地方。其实正是因为古版有讹误,新版才会矫正。从上可看出,金陵本纠正了一些嘉靖本的别字,毛晋本则校对得比较深入。就学术研究而言,古的版本当然是很有价值的,必须参考。但解读画论者奉嘉靖本为圭臬,并不是一个理性的研究态度。

取之于此。为了直观地展示版本差异，亦将嘉靖本、金陵本和毛晋本皆附图对比。

> 聖人含道暎物，賢者澄懷味像；至於山水，質有而趣靈。是以軒轅、堯、孔、廣成、大隗、許由、孤竹之流，必有崆峒、具茨、藐姑、箕、首、大、蒙之遊焉，又稱仁智之樂焉。夫聖人以神法道，而賢者通；山水以形媚道，而仁者樂；不亦幾乎？

> 余眷戀廬、衡，契濶荊、巫，不知老之將至。愧不能凝氣怡身，傷跕石門之流。於是畫象布色，構茲雲嶺。

> 夫理絕於中古之上者，可意求於千載之下；旨微於言象之外者，可心取於書策之内。

> 況乎身所盤桓，目所綢繆。以形寫形，以色貌色也。且夫崑崙山之大，瞳子之小，迫目以寸則其形莫覩，迴以數里，則可圍於寸眸。誠由去之稍濶，則其見彌小。今張綃素以遠暎，則崑閬之形可圍於方寸之内。竪劃三寸，當千仭之高。橫墨數尺，體百里之迥。是以觀畫圖者，徒患類之不巧，不以制小而累其似，此自然之勢。如是則嵩華之秀、玄牝之靈，皆可得之於一圖矣。

> 夫以應目會心為理者，類之成巧，則目亦同應，心亦俱會。應會感神，神超理得，雖復虛求幽巖，何以加焉？又神本亡端，棲形感類，理入影迹。誠能妙寫，亦誠盡矣。

> 於是閑居理氣，拂觴鳴琴，披圖幽對，坐究四荒。不違天勵之藂，獨應無人之野。峯岫嶤嶷，雲林森渺。聖賢暎於絕代，萬趣融其神思。余復何為哉？暢神而已，神之所暢，孰有先焉？①

　　三版《画山水序》的文字异同不存在大问题。虽然三版互校有不少字相异，但其重要性与《叙画》的版本差异相比犹如九牛一毛，因为《画山水序》的不同文字都非关键词，所以不影响文本意义和推理结构。唯一一处较重要的是首句的"含道暎物"的"暎"字，后文将有详尽辨析。

①　（唐）张彦远：《历代名画记》，哈佛大学哈佛燕京图书馆藏毛晋本。

嘉靖本《历代名画记》〈画山水序〉

金陵本《历代名画记》〈画山水序〉

毛晋本《历代名画记》〈画山水序〉

2. 文本结构和论证逻辑①

常规而言,解《画山水序》者都以徐复观版的六段分法为准,与本篇分法的差异为,将第三段和第四段首句合为第三段。本篇以为第三段至关重要,虽为短短一句,却为上承道统又下启画理之形上理;非但对仗工整,并且意指明确。而第四段之首句是具体论说画理之原则,是整个第四段的总原则,与第三段合在一起是有问题的,故笔者主张单列形上理的一句为第三段。其余则与诸本一致。

《画山水序》的文章特性为短小精密,行文逻辑严谨,内容结构丰满。整篇文章的论证方法是由高到低,从大到小;从中国哲学的最高层次逐步往下论证。在六段中,第一段是树立山水的道统;包含了两个论证命题,一为论证自然山水的价值,二为论证游赏自然山水的价值。第二段说明以山水修身的具体原因。第三段从道的高度过渡到形上理,以哲学来推导出画山水的可行性。第四段论证画山水的可行性,阐释山水画的画理和画技,涉及到具体的绘画方法。第五、六段论述观山水和山水画的同一性。从一般人的观赏画之理到精英阶层的观画之理来论证画山水的可行性。其中第五段末以观画的哲学内涵来论证画山水的价值,第六段道出观画的目的:"畅神",以"畅神"观山水画来修身。

介于解《画山水序》者纷纭的思路和结果。文本的论证逻辑极有必要明晰地提取出来。《画山水序》的逻辑推理实际上十分简单,是由论题:

　　　　　　"圣人和道互动有价值"

推之　　　　"贤者和山水互动有价值"

再推之　　　"贤者换一种方式和山水互动也有价值"

结论　　　　"此种方式(画山水和观画中山水)有价值"

这四个逻辑转换就是《画山水序》的论证逻辑。其中前二论题的重点"圣人和道互动"的哲学背景以及"山水"何以有价值,是核心问题。后二论题需强调的"换方式"是因无条件和山水互动,又因此方式是可行的,所以能得出最后结论。这些逻辑的背后的总论题是宗炳的"以山水修身有价

① 凡论理之文,皆有论证之目的、思路。基本词汇的意义、文章的结构,都是为了论证的目标。因此文本的逻辑推理就是清晰呈现文本论证思路和结果的有效工具。《宋书》说宗炳"精于言理",又因解《画山水序》者混乱的解读思路(特别是徐圣心版的结构分析与解读),所以本书特以简洁的逻辑推论为辅助,阐释清楚宗炳论证的目的、思路。

值"。因为"画山水和观画中山水"就是修身,所以画山水和观画中山水是成立的。因此,中国人"画山水"的目的是修身。这同样是士大夫传统的重要因素。

3.题 名 解

《画山水序》的原义是"画山水之自叙"的意思。为了排除唯一的歧义:"画山水于序"即"画山水于墙上"的句意,这四个字中,关键词"山水"和"序"是必须考证清楚的。

"山水"考

"山水"的原始义为"山之水",山上的水、山泉、山洪的意思,词义强调的是二字的后者"水"。而并非魏晋时期具有形而上意义的,凸显并列关系、代表自然意义的"山水"。此义的"山水"是一个标准的名词,并无特殊之含义,在后世史籍类典籍中常用。在先秦典籍中出现极少,仅二次,以《管子》《度地》的用法最典型:

当秋三月,山川百泉踊,下雨降,山水出,海路距,雨露属……①

到魏晋时期,"山水"并列连用的意义就是代表形而上的自然义了。如《世说新语·栖逸第十八》:"许掾好游山水,而体便登陟。"②《全晋文·卷二十二王羲之(一)与谢安书》:"蜀中山水,如峨眉山,夏含霜雹,碑板之所闻,昆仑之伯仲也。"③

"序"考

"序"之原始义有二,一为《说文》所云"东西墙"的意思,④ 如《尚书》"西序东向"⑤。另汉代三礼中所用极多,如《仪礼·士冠礼》:"主人升,立于

① (西汉)刘向:《管子校正》,《诸子集成》第 6 册,岳麓书社 1996 年版,第 379 页。

② (南朝宋)刘义庆:《世说新语》,《诸子集成》第 10 册,岳麓书社 1996 年版,第 164 页。

③ (清)严可均:《全晋文》上册,商务印书馆 2006 年版,第 208 页。

④ "序:东西墙也。从广,予声。"(清)桂馥:《说文解字义证》,齐鲁书社 1994 年版,第 797 页。

⑤ (西汉)孔安国传、(唐)孔颖达疏:《尚书正义》,《十三经注疏》,北京大学出版社 2000 年版,第 591 页。

序端，西面。宾西序，东面。"① 《周礼·地官司徒》："国索鬼神而祭祀，则以礼属民，而饮酒于序。"② 《礼记·曲礼上》："主人延客祭。祭食，祭所先进。殽之序，遍祭之。"③ 二为形而上之"秩序"义，如《周易·第五十二卦·艮》："六五：艮其辅，言有序，悔亡。"④ 《庄子·知北游》："阴阳四时，运行各得其序。"⑤ 另有伸引义"学校"等；到战国末期在《吕氏春秋》里首次出现"叙述"之义，《吕氏春秋·序意》⑥ 再到汉《毛诗·鸱鸮四章章五句·传》："君子之于人，序其情而闵其劳。"⑦ 到魏晋就用得多了起来，《汉书·艺文志》：

> 故《书》之所起远矣，至孔子纂焉，上断于尧，下讫于秦，凡百篇，而为之序，言其作意。⑧

《人物志·自序》⑨

《世说新语·企羡第十六》：

> 王右军得人以《兰亭集序》方《金谷诗序》，又以己敌石崇，甚有欣色。⑩

《颜氏家训·文章第九》：

> 夫文章者，原出《五经》：诏命策檄，生于《书》者也；序述论议，生于《易》者也；歌咏赋颂，生于《诗》者也；祭祀哀诔，生于《礼》者也；书

① （东汉）郑玄注、（唐）贾公彦疏：《仪礼注疏》，《十三经注疏》，上海古籍出版社2008年版，第37页。
② （东汉）郑玄注、（唐）贾公彦疏：《周礼注疏》，《十三经注疏》，上海古籍出版社2008年版，第426页。
③ （东汉）郑玄注、（唐）孔颖达疏：《礼记正义》，《十三经注疏》，北京大学出版社2000年版，第65—66页。
④ （三国）王弼注、（唐）孔颖达疏：《周易正义》，《十三经注疏》，北京大学出版社2000年版，第253页。
⑤ （清）王先谦：《庄子集解》，《诸子集成》第4册，岳麓书社1996年版，第168页。
⑥ 参见（东汉）高诱注：《吕氏春秋》，《诸子集成》第8册，岳麓书社1996年版，第138页。
⑦ （西汉）毛亨传、（东汉）郑玄笺、（唐）孔颖达疏：《毛诗正义》，《十三经注疏》，北京大学出版社2000年版，第606页。
⑧ （东汉）班固：《汉书》，中华书局2007年版，第325页。
⑨ 参见（三国）刘劭：《人物志》，中州古籍出版社2007年版，第1页。
⑩ （南朝宋）刘义庆：《世说新语》，《诸子集成》第10册，岳麓书社1996年版，第157页。

奏箴铭,生于《春秋》者也。①

魏晋时期,新风行之"序"用法正是《画山水序》的确切含义,所以题名的意义就可以无误了。

4.首 段 详 解

第一段整段都是在论证第一个逻辑转换,即从论题"圣人和道互动有价值"推之"贤者和山水互动有价值"。其论证的主体是两个:一是最高价值主体:圣人,二是次级的价值主体:贤者;论证的客体也是两个,一是最高价值客体:道,二是次级价值客体:山水。其中最高价值主体和最高价值客体互动,"圣人含道暎物""圣人以神法道";次级价值主体和次级价值客体互动,"贤者澄怀味象"、贤者乐山水。论证的结果为:山水有价值,贤者乐山水也有价值。

如前文所述,首段是为山水树立道统的段落,是全文的重中之重。所以它实际上是解《序》者意见分歧最大的地方。即本篇的核心问题,究竟是道家思想开创了山水画,还是佛家,或是玄学? 此根本问题落实到首段具体由以下几个问题呈现出来:一是宗炳所说的"圣人"是何派"圣人"? 二是宗炳所说的"道"是何派之"道"? 三是"圣人含道暎物"以及"圣人以神法道"究竟为何义? 四是山水的价值从何而来? 所有的这些疑问必须从最基本的考证工作入手,以下是笔者的关键词考证分析:

(1)首 句 解

聖人含道暎物,賢者澄懷味像;至於山水,質有而趣靈。

圣人(佛)含道观物,贤者(也效仿他)洗心观像(山水之象);至于山水,形质上有、而又具备造化之灵。

"聖人含道暎物,賢者澄懷味像"论题的确解

在诸本解《画山水序》的文章中,此句意义的解读是最为含混的,没有解《画山水序》者能准确地说明这到底是在描述什么。按本篇的考证,此句

① (北齐)颜之推:《颜氏家训》,《诸子集成》第10册,岳麓书社1996年版,第19页。

是魏晋时期佛教修行方法禅定的特殊状态。释道安《比丘大戒序》云："世尊立教，法有三焉：一者戒律也，二者禅定也，三者智慧也。斯三者，至道之由户，泥洹之关要也。"[①] 释慧远《庐山出修行方便禅经统序》云："夫三业之兴，以禅智为宗。"[②] 禅定和智慧（智慧即般若）是修身成佛的法门。佛教自东汉起传入中土，首先以"佛道"方式，即和民间道术结合，后随译经的增多和玄学的互通，再以"佛玄"的方式发展。此时，北方佛学重禅法，南方佛学重般若。据劳思光先生所论，宗炳的老师释慧远的学术渊源是承道安般若之学，又偏重小乘佛教修行。[③] 慧远与刘遗民等123人立誓于庐山精舍时，宗炳也是其中之一。宗炳的佛学师承慧远，自当以此为主，参阅宗炳的《明佛论》《答何衡阳书》等文，即可明确。禅定是佛教修行的法门，安世高《安般守意经》、康僧会《安般守意经序》等文献都有所阐释，我们更可以直接从慧远的著作中参阅，慧远的《庐山出修行方便禅经统序》和《念佛三昧诗集序》专论禅法：

> 禅非智无以穷其寂，智非禅无以深其照，然则禅智之要，照寂之谓。其相济也，照不离寂，寂不离照，感则俱游，应必同趣，功玄在于用，交养于万法。[④]
>
> 夫称三昧者何？专思寂想之谓也。思专则志一不分，想寂则气虚神朗，气虚则智恬其照，神朗则无幽不彻。[⑤]
>
> 故令入斯定者，昧然忘知，即所缘以成鉴。鉴明则内照交映，而万像生焉；非耳目之所暨，而闻见行焉。于是睹夫渊凝虚镜之体，而悟相湛一，清明自然；察夫元音之叩心听，则尘累每消，滞情融朗，非天下之至妙，孰能与于此哉？[⑥]

禅观即是慧远所提的"寂照"。参禅先打坐入定，"昧然忘知""想寂"而"气

① （清）严可均：《全晋文》下册，商务印书馆2006年版，第1741页。

② （清）严可均：《全晋文》下册，商务印书馆2006年版，第1783页。

③ "……承道安之学，自以般若教义为本，此外参以禅定法门……"（劳思光：《新编中国哲学史》第2册，广西师范大学出版社2005年版，第212页。）"慧远虽习般若，又兼受罗什影响，但其重视生死报应，则全属小乘学人一路，故对净土宗极感兴趣，曾与刘遗民等共立誓往生净土。"劳思光：《新编中国哲学史》第2册，广西师范大学出版社2005年版，第214页。

④ （清）严可均：《全晋文》下册，商务印书馆2006年版，第1783页。

⑤ （清）严可均：《全晋文》下册，商务印书馆2006年版，第1784页。

⑥ （清）严可均：《全晋文》下册，商务印书馆2006年版，第1785页。

虚神朗","气虚"是形躯寂然不动后的呼吸状态,"神朗"是形躯寂然不动后精神饱满的表现,由精神饱满到最后主体"神"的"清明自然"与形躯二分,进而"鉴明",能体会到身体和外界微妙的变化,所谓"非耳目之所暨,而闻见行""万像生","睹夫渊凝虚镜之体"。此种行为状态可以用形而上的词汇概括为,最后主体(神)与主体和现象界的互动(观照)。故宗炳《明佛论》云:"夫圣神玄照,而无思营之识者,由心与物绝,唯神而已。"①

"澄"的用法在魏晋也多以修身的面目出现,如曹植《七启》:"玄微子隐居大荒之庭,飞遁离俗,澄神定灵。轻禄傲贵,与物无营。耽虚好静,羡此永生。"②阮籍《乐论》:"言正乐通平易简,心澄气清,以闻音律,出纳五言也。"③李充《学箴》:"动非性扰,静岂神澄!"④王彪之《伏羲赞》:"悠悠皇牺,体寂神澄。"⑤释道恒《释驳论》:"或禅思入微,澄神绝境。"⑥宗炳"澄"的用法与魏晋时期普遍的修身义一致,且和魏晋僧侣集团用法完全相同。如在《明佛论》中云:"亦可以其欲都澄,遂精其神,如尧者也","识能澄不灭之本,禀日损之学","言有微远之情,事有澄肃之美","昔远和尚澄业庐山,余往憩五旬,高洁贞厉,理学精妙,固远流也"⑦。《又答何衡阳书》云:"若使外率礼乐,内修无生,澄神于泥洹之境,以亿劫为当年,岂不诚弘哉!"⑧ 所以,宗炳的"贤者澄怀味像"作此解即通而不滞,"澄怀味像"即是参禅打坐,禅观的意思。

宗炳此处的"像"具体是指图像,但是其义倾向"象"。在先秦典籍中诸家均用"象",而极少用"像":如《论》无"象"、"像",《孟子》无"像",《老子》《庄子》皆无"像",《墨子》无"像"。《尚书》、《诗经》均无"像"。"像"较早出现在《荀子》,出现2次。《荀子·议兵第十五》:"然后百姓晓然皆知循上之法,像上之志而安乐之。"⑨《荀子·强国第十六》:"且上者下之师也,夫下之和上,譬之犹响之应声,影之像形也。"⑩另《周易·系辞下》有2次:"爻也

① (清)严可均:《全宋文》,商务印书馆2006年版,第196页。
② (清)严可均:《全三国文》上册,商务印书馆2006年版,第162页。
③ (清)严可均:《全三国文》下册,商务印书馆2006年版,第485页。
④ (清)严可均:《全晋文》上册,商务印书馆2006年版,第558页。
⑤ (清)严可均:《全晋文》上册,商务印书馆2006年版,第203页。
⑥ (清)严可均:《全晋文》下册,商务印书馆2006年版,第1796页。
⑦ (清)严可均:《全宋文》,商务印书馆2006年版,第194—206页。
⑧ (清)严可均:《全宋文》,商务印书馆2006年版,第190页。
⑨ (清)王先谦:《荀子集解》,《诸子集成》第3册,岳麓书社1996年版,第209页。
⑩ (清)王先谦:《荀子集解》,《诸子集成》第3册,岳麓书社1996年版,第223页。

者,效此者也。象也者,像此者也。""是故易者,象也。象也者,像也。"① 《淮南子》用"像"14次,并且开始混用,如《淮南子·原道训》:"故矢不若缴,缴不若无形之像。"② 《淮南子·修务训》:"无为者,寂然无声,漠然不动,引之不来,推之不往。如此者,乃得道之像。"③ 从以上我们可以看出,"象"是主要词义的担当者,到战国末"像"开始出现,至汉代"象""像"开始混用。魏晋时期"像"又有名词义,画像、图像的意思。如傅咸有《画像赋》,其序曰:"先有画卞和之像者,虽具其事在素定,见其泣血残刖之刑,情以凄然,以为臧文仲知柳下惠之贤而不与立,卞和自刖以有证,相去远矣。戏画其像于卞子之傍,特赤其面,以示犹有惭色。"④ 另孙绰《游天台山赋》:"故事绝于常篇,名标于奇纪,然图像之兴,岂虚也哉?"⑤ "象",《说文》释曰:"长鼻牙,南越大兽,三季一乳,象白牙四足之形。凡象之属皆从象。"⑥ 《韩非子·解老篇》对"象"含义的由来有过著名的阐述:"人希见生象也,而得死象之骨,案其图以想其生也,故诸人之所以意想者皆谓之象也。"⑦ 原始"象"义多为名词,而"像"多为动词,表《荀子》和《易传》里的"模拟"的意思。在汉代混用,魏晋则混之又混了。宗炳《序》文中有三个"象":一"像",二"象"。在三个版本的《序》中,第一个均为"像",这证明首句的"像"应该是没有问题的。在魏晋佛学文献中,"像"还有一层含义专门指代佛像,⑧ 是大乘佛教偶像崇拜的重要体现。故因"像"的三种含义,"澄怀味像"可有三种解释:(1)图像义,(2)佛像义,(3)物象义。在这三种含义中,佛像含义最不可取。虽然佛教造像在魏晋很兴盛,佛教徒在寺庙中修行也通常在佛像旁,但是从上下文语境和庐山佛教集团的行为模式看是不大可能的。在佛徒的认识中,圣人释迦牟尼成道于菩提树下之冥想,"圣人含道映物"即是作此解,贤者定然要模仿圣人的成道方式。又参之后专谈山水,且又提及庐山修行之往事"凝气怡身,伤跰石门之流";故知"澄怀味像"之"像"即山水之"象",其具体意指画有山水之"象"的山水画"像"(图像),意义侧重点则在乎"象"

① (三国)王弼注、(唐)孔颖达疏:《周易正义》,《十三经注疏》,北京大学出版社2000年版,第349、356页。
② (东汉)高诱注:《淮南子注》,《诸子集成》第8册,岳麓书社1996年版,第5页。
③ (东汉)高诱注:《淮南子注》,《诸子集成》第8册,岳麓书社1996年版,第330页。
④ (清)严可均:《全晋文》上册,商务印书馆2006年版,第533页。
⑤ (清)严可均:《全晋文》中册,商务印书馆2006年版,第634页。
⑥ (清)桂馥:《说文解字义证》,齐鲁书社1994年版,第824页。
⑦ (清)王先慎:《韩非子集解》,《诸子集成》第7册,岳麓书社1996年版,第108页。
⑧ 如支遁有《释迦文佛像赞》《阿弥陀佛像赞》,慧远有《襄阳丈六金像》等。参见(清)严可均:《全晋文》下册,商务印书馆2006年版,第1722—1723、1785页。

（物象）。① 后文"画象布色"之"象"，即指山水之"象"，物象义。

"含道"这个词汇在古籍中出现的频率很少，魏晋开始出现，在魏晋时期有其特殊的含义，即神仙家，既可以是道教也可以是佛教，修身养生之义。如嵇康《赠秀才入军五章》："含道独往，弃智遗身寂乎无累。"② 李充《九贤颂》："管生含道，养志颐神。抱璞秉和，履信依仁。"③ 郭元祖《列仙传赞》："含道养生，妙观通神。"④《杂阿毗昙心序》："至元嘉八年，复有天竺法师名求那跋摩，得斯陀含道，善练兹经，来游扬都，更从校定，咨详大义。"⑤ 在现存最早的三个《序》的版本里，嘉靖本与王氏画苑本是"应物"，毛晋本改为"暎物"。据笔者考证，认为前者"暎"⑥ 是宗炳原义。"应物"是中国哲学的典型用词，哲学上的含义是主体与客体的互动。"物"即是相对于主体的客体，先秦哲学中以道家哲学最为重视，对"物"的集中论述最多的是《庄子》。《老子》对最高价值"道"论证甚多，是新哲学的奠基者，所以对"物"的论述多以宇宙论的"物质"义和抽象的客观实存来阐释，如："有物混成，先天地生。"⑦"夫物或行或随，或嘘或吹，或强或羸，或接或隳。"⑧ 庄子则对"物"进

① 即后文所提及的"画中山水"。

② （清）陈祚明：《采菽堂古诗选》，上海古籍出版社2008年版，第226页。

③ （清）严可均：《全晋文》上册，商务印书馆2006年版，第557页。

④ （清）严可均：《全晋文》下册，商务印书馆2006年版，第1514页。

⑤ （清）严可均：《全宋文》，商务印书馆2006年版，第651页。

⑥ 另外一个值得注意的情况是，《序》文一共三个"暎"，除了嘉靖本与王氏画苑本的"暎物"是"应物"，也就是只有两个"暎"外（"張緒素以逮暎"、"聖賢暎於絕代"），毛晋本三个"暎"；也就是说，"暎"在最早期的三个文献中是一个统摄性的词。但在清前期，《四库全书》《序》文中的"暎"都改成了"映"；甚至后来几乎所有文献凡涉及的"暎"的词汇，都改成了"映"。据本篇的考据，"映""暎"这两个词汇皆属魏晋新出，东汉前期的《说文解字》并没有收录此二词。首次出现在小学文献上的是"映"，南朝梁顾野王（字希冯，519—581年）大同九年（543）刊刻的字书《玉篇》有记载。但原版《玉篇》早已遗失，经唐宋人多增了大量的新字，现在流传的是北宋的版本。故此"映"是否为《玉篇》所载亦不能确定。又因为"映"在字书上最早确定是北宋初徐铉重新勘定的《说文解字》，据清人钮树玉（字蓝田，1760—1827年）《说文新附考》（（清）钮树玉：《说文新附考》，《丛书集成初编》，商务印书馆1935年版，第104—105页。）考证，"映"为徐铉402个新附字之一。相比之下"暎"就更加边缘化了，字书中出现极少。较早在北宋的《集韵》中出现，（（北宋）丁度编撰，《集韵》，《文渊阁四库全书》第236册，台北商务印书馆1986年版，第697页。）一般被小学家当做"映"的附庸。是需要指出的是，虽然古人基本以"映"、"暎"为同一个字，但是这两个字在魏晋出现的频率是极高的，像"暎"字，就出现在王羲之《兰亭序》这样的书法名篇中。最早三个版本的《序》中凡涉及"映"皆用"暎"便可见"暎"的重要性。

⑦ （三国）王弼注：《老子道德经》，《诸子集成》第3册，岳麓书社1996年版，第11页。

⑧ （三国）王弼注：《老子道德经》，《诸子集成》第3册，岳麓书社1996年版，第13页。

行了大范围的探讨，将"物"的客体义放大，与主体相对立起来，进而强调主体自由。如庄子在《齐物论》中详细地论述了主体与客体的互动，其曰："一受其成形，不亡以待尽。与物相刃相靡，其行尽如驰，而莫之能止，不亦悲乎！终身役役而不见其成功，苶然疲役而不知其所归，可不哀邪！人谓之不死，奚益！"① 庄子认为一般人在出生后，对"物"的盲目追求导致主体意识盲蔽，生命为"物"所累。故主张"不与物交"，所以"无物累"，"不丧己于物"；或退一步以"不物"来"物物"，即"物物而不物于物"是也，以此来达到生命和心灵的自由，成就"情意我"。庄子和老子论述"物"的另一个显著不同是庄子以"心""物"二分，老子则是原始的"人""物"二分，如老子的"是以圣人常善救人，而无弃人；常善救物，而无弃物。"② 庄子的"故心不忧乐，德之至也；一而不变，静之至也；无所于忤，虚之至也；不与物交，淡之至也；无所于逆，粹之至也。"③ 从以上的论述不难看出"应物"的准确含义。在魏晋玄学中，"应物"依然未脱离庄学的范畴。如郭象注《庄子·应帝王》之句："至人之用心若镜，不将不迎，应而不藏，故能胜物而不伤。"云"物来乃鉴，鉴不以心，故虽天下之广，而无劳神之累。"④ 这种解法依然是老庄的"应物"，即"接物"、"交物"的意思。"暎物"则不然，"映"在魏晋有两个用法，一是用在歌咏自然景物的诗赋中，如王羲之《兰亭集序》："又有清流激湍，暎带左右。"⑤ 强调自然景物的相互折射和辉映；二是用于主体和客体或现象界的互动，此种用法多用于哲学，与"道"等关键词连用，如袁宏《三国名臣赞》："德积虽微，道映天下。"⑥ 孙绰《太平山铭》："有士冥游，默往寄托。肃形枯林，映心幽漠。"⑦ 殷允《祭徐孺子文》："惟君资纯玄粹，含真太和，卓尔高尚，道映南岳。"⑧ 湛方生《怀春赋》："夫荣凋之感人，犹色象之在镜。事随化而迁回，心无主而虚映。"⑨ 周祗《执友箴》："解带一遇，道映万世。"⑩ 王齐之《诸佛赞》："妙哉正觉，体神以无。动不际有，静不邻虚。化而非变，象而

① （清）王先谦：《庄子集解》，《诸子集成》第4册，岳麓书社1996年版，第11页。

② （三国）王弼注：《老子道德经》，《诸子集成》第3册，岳麓书社1996年版，第12页。

③ （清）王先谦：《庄子集解》，《诸子集成》第4册，岳麓书社1996年版，第119页。

④ （清）郭庆藩：《庄子集释》，《诸子集成》第4册，岳麓书社1996年版，第149页。

⑤ （清）严可均：《全晋文》上册，商务印书馆2006年版，第257页。

⑥ （清）严可均：《全晋文》上册，商务印书馆2006年版，第595页。

⑦ （清）严可均：《全晋文》中册，商务印书馆2006年版，第645页。

⑧ （清）严可均：《全晋文》下册，商务印书馆2006年版，第1386页。

⑨ （清）严可均：《全晋文》下册，商务印书馆2006年版，第1518页。

⑩ （清）严可均：《全晋文》下册，商务印书馆2006年版，第1536页。

非摹。映彼真性,镜此群粗。"① 《首楞严三昧经注序》:"沙门支道林者,道心冥乎上世,神悟发于天然,俊朗明彻,玄映色空,启于往数,位叙三乘。"② 殷景仁《文殊师利赞》:"近一遇正觉,而灵珠内映,玄景未移,遂超登道位。"③这种哲学上的用法,多强调形而上的含义。在佛学中这种主体和现象界的互动,亦和禅观之寂照紧密相关。故宗炳用的是"应物"还是"暎物"就可以明确了,"应物"是中国哲学特别是庄学的固有用法,而"暎物"则是宗炳的原义,具有佛学的含义。

宗炳"圣人"的定位

"圣人"观念同样是中国哲学的经典命题,每当一种学说兴起,"圣人"就被抬到了意识形态的至高点,所以先秦哲学中儒、道、墨、法,各自有各自标榜的"圣人"。然而,作为中国古代精英阶层理想中的最高价值之主体"圣人"是有其公共性的:"圣人"是中国哲学中的最高价值主体,它提供了一个价值预设,每当意识形态变化时,它便为哲学思潮提供新的价值温床。圣人观的变化就体现了这一特点。魏晋玄学中无论是王弼的"贵无"还是向郭的"崇有",都公认孔子为"圣人";但此时的"圣人"却是"老庄化"的"圣人",或玄学化的"圣人"。玄学化的"圣人"的定义是郭象的"虽在庙堂之上,然其心无异于山林之中"④ 的"内圣外王"的形象,而宗炳本篇之"圣人"显然与此形象大有不同。宗炳的圣人观在他的《明佛论》中多有提及,虽然宗炳强调"圣人"的公共性,认为儒家、道家、佛家的"圣人"都是"圣人",但宗炳心中的圣人却是佛,《明佛论》里多大释教而薄孔老,其云:"彼佛经也,包《五典》之德,深加远大之实,含老庄之虚,而重增皆空之尽。高言实理,肃焉感神,其映如日,其清如风,非圣谁说乎?"⑤ 宗炳认为佛经包含了"儒道"二家所长,更具备了中土哲学没有的优点,即在文中论及佛教之圣人"可学可致"的印度文化传统,⑥ 肯定佛教修行可至神不灭而"人可成佛"。另外,从宗炳跟随释慧远与刘遗民、雷次宗、王齐之等共誓修往弥陀净土,亦可看出宗炳心中之最高价值主体是佛无疑,所以《明佛论》里说"唯佛以神法道"就不足为奇了。

① (清)严可均:《全晋文》下册,商务印书馆 2006 年版,第 1553 页。

② (清)严可均:《全晋文》下册,商务印书馆 2006 年版,第 1844 页。

③ (清)严可均:《全宋文》,商务印书馆 2006 年版,第 283 页。

④ (清)郭庆藩:《庄子集释》,《诸子集成》第 4 册,岳麓书社 1996 年版,第 16 页。

⑤ (清)严可均:《全宋文》,商务印书馆 2006 年版,第 193 页。

⑥ 参见汤用彤:《谢灵运〈辩宗论〉书后》,《魏晋玄学论稿》,上海古籍出版社 2001 年版,第107 页。

再者，魏晋时期的"圣人观"是发生了很大改变的。在魏晋的僧侣集团的文献中，他们心中的最高价值主体"圣人"专门用来特指佛，而不是用来指代儒家或道家的圣人，这同样在居士以及亲释教的知识精英中是个惯例。如释道安《大十二门经序》："是故圣人以四禅防淫，淫无遗焉；以四空灭有，有无现焉。"① 释慧远《大智论钞序》："于是静寻所由，以求其本，则知圣人依方设训，文质殊体，故以文应质，则疑者众；以质应文，则悦者寡，是以化行天竺，辞朴而义微，言近而旨远。"② 释僧肇《答刘遗民书》："夫圣人玄心默照，理极同无，既曰为同，同无不极，何有同无之极，而有定慧之名？"③《宗本义》："是谓虽观有而无所取相，然则法相为无相之相，圣人之心，谓住无所住矣。"④

综上所述，"圣人含道暎物，贤者澄怀味像"之义就可以明确了，此句的语境是佛教修行，以魏晋时期的佛学为基底。

山水的价值来源

首句的后半句"至于山水，质有而趣灵。"却全然是从玄学出发。此句就是论证山水的价值。"山水"的价值从何而来？就山水的一般性价值而言，宗炳在文章列为"质有趣灵""以形媚道"，但这只是提升"山水"价值的必要不充分条件，亦即宗炳本篇论证山水的价值是强度不够的，真正核心价值在魏晋玄学中已被论证出来。我们从几个哲学派系可以分析出"山水"的价值所自。"山水"一词在魏晋时期狭义而言是指"自然山水"，广义而言泛指"自然界"。"自然界"对"人"这个主体来说是客体，更是诸多客体之一。

佛教哲学是唯心的哲学，对主体之外的自然界等客体并不关注。不论是释迦的原始教义，小乘教义还是后起的大乘教义均否认客体的价值。正如劳思光先生所指出"佛教自始即否定外界任何独立之'实有'，只将一种主体性视作最后根源"⑤。在生活行为模式上，印度的僧侣和汉末以来的西域僧人并没有游玩山水的史料记载。相反，中土的僧人则好游山水，如支道林《八关斋会诗序》记和僧人、名士二十四人在吴县土山墓下集会；⑥《全晋文》收录释慧远游庐山而有《庐山记》。而中土僧人的这种对待自然的方式正是名士之风的体现，与一般名士并无差别。所以山水的价值是不能从佛

① （清）严可均：《全晋文》下册，商务印书馆 2006 年版，第 1735 页。

② （清）严可均：《全晋文》下册，商务印书馆 2006 年版，第 1782—1783 页。

③ （清）严可均：《全晋文》下册，商务印书馆 2006 年版，第 1801 页。

④ （清）严可均：《全晋文》下册，商务印书馆 2006 年版，第 1812 页。

⑤ 劳思光：《新编中国哲学史》第 2 册，广西师范大学出版社 2005 年版，第 152 页。

⑥ 参见（清）严可均：《全晋文》下册，商务印书馆 2006 年版，第 1721 页。

教里推导出来的。

原始道家即老庄哲学是否是山水的价值来源呢？原始道家中，老子建立了道家哲学的基石，"道"这个形而上的"万有之规律"是价值的最高点，作为形质之"有"的山水及其价值在《道德经》中并不曾提及，也不可能被论证。庄子发展了老子的学说，是将老子哲学贯彻到一切领域的哲学家。老子否定"认知我"和"德性我"的价值，而唯独肯定"情意我"的主体价值。①这种强调主体自由的价值在庄子那得到了扩充，所以《庄子》里"游"这个词汇的出现率特别高。庄子之"游"，将老子观"道"之"情意我"发展了一步，变为"乘物以游心"、离形去智，"不追求价值实现之观赏心灵"②。庄子之"情意我"和老子的"情意我"一致，是强调主体自由的，对诸多形而下的客体并不加以论证。这在《庄子》里"游"一词的用法中可找到依据，如：

> 游无穷③（《逍遥游》）
> 游乎四海之外④（《逍遥游》）
> 乘物以游心⑤（《人间世》）
> 游乎天地之一气⑥（《大宗师》）
> 游夫遥荡恣睢转徙之涂⑦（《大宗师》）
> 游心于淡⑧（《应帝王》）
> 体尽无穷，而游无朕⑨（《应帝王》）

如上面的例子所示，《庄子》中与主体对扬的客体是抽象的概念，是"道"的体现，并非形而下的实体。所以，虽然《画山水序》第一段中所举的名山绝大部分都是出自《庄子》，但作为"万有"之一的山水的价值并没有在老庄哲学中有所论证。进一步而言，老庄在艺术方面的贡献实质上是提供了主体自由和"观赏心灵"的预设。

① 劳思光：《新编中国哲学史》第1册，广西师范大学出版社2005年版，第185页。
② 劳思光：《新编中国哲学史》第1册，广西师范大学出版社2005年版，第213页。
③ 参见(清)王先谦：《庄子集解》，《诸子集成》第4册，岳麓书社1996年版，第4页。
④ 参见(清)王先谦：《庄子集解》，《诸子集成》第4册，岳麓书社1996年版，第5页。
⑤ 参见(清)王先谦：《庄子集解》，《诸子集成》第4册，岳麓书社1996年版，第35页。
⑥ 参见(清)王先谦：《庄子集解》，《诸子集成》第4册，岳麓书社1996年版，第58页。
⑦ 参见(清)王先谦：《庄子集解》，《诸子集成》第4册，岳麓书社1996年版，第61页。
⑧ 参见(清)王先谦：《庄子集解》，《诸子集成》第4册，岳麓书社1996年版，第64页。
⑨ 参见(清)王先谦：《庄子集解》，《诸子集成》第4册，岳麓书社1996年版，第67页。

真正能推导出山水价值的是魏晋玄学。玄学最大的特点是以儒家的方式去追求道家的价值，如哲学上王弼的"贵无"，政治制度上嵇康、阮籍的"越名教而任自然"，生活行为模式上士大夫集体的转变"颐情山水"亲近自然。金观涛先生认为，魏晋玄学之所以不同于原始道家，是因为它是儒道互补的结构结合体。原始道家的价值一是形而上的"道"，二是主体自由；对形而下的客体价值并不论证，即不对形而下的任何客体进行追求，这就是庄周所说的"物物而不物于物"。汉末以来从王弼的"贵无"思想到裴頠"崇有"、郭象"独化"的哲学主张，玄学逐步达到顶峰。裴頠"崇有"、郭象"独化"和"物各自造"的哲学思想的提出，对宇宙万物存在的价值进行了哲学上的初步全面论证，肯定了"万有"的存在价值。这场从汉末以来的哲学变革促使知识分子的关注点从家庭伦理和名教转向其外的天地万物，也同时为程朱理学进一步探讨宇宙万物之理的学说奠定了基石。所以，自然山水的价值是可以由裴頠、郭象的哲学思想里推导出来的。由王弼的"贵无"学可得自然山水是形质之"有"，是形质之"无"的万有的规律"道"的生成，此"有"生于"无"。再由郭象之"崇有"学可得此"有"非人造而自然形成，是天地之间自生的最大之"物"，正如郭象注《庄子·秋水》云："夫物之所生而安者，趣各有极。"[1] 所以，自然山水因"物各自造"而有其自身的价值。

（2）第 二 句 解

人名与地名的匹配与史籍出处

是以轩辕、尧、孔、广成、大隗、许由、孤竹之流，必有崆峒、具茨、藐姑、箕、首、大、蒙之遊焉，又称仁智之乐焉。

所以史籍中记载有轩辕、尧、孔子、广成子、大隗、许由、孤竹（伯夷、叔齐）这些圣贤，就必定会有他们对崆峒山、具茨山、藐姑射山、箕山、首阳山、太山、蒙山等名山大川之游赏；这也就是孔子所说的"仁智之乐"。

第二句所列的人名和山川，都是出自《庄子》。这是因为魏晋玄学初期重《周易》和《老子》，中后期重《庄子》。另外据宗炳《明佛论》所示，以上人物和地名亦出自《史记》，其在《庄子》和《史记》里的出处如下：

[1] （清）郭庆藩：《庄子集释》，《诸子集成》第 4 册，岳麓书社 1996 年版，第 268 页。

轩　　辕

昔者容成氏、大庭氏、伯皇氏、中央氏、栗陆氏、骊畜氏、轩辕氏、赫胥氏、尊卢氏、祝融氏、伏羲氏、神农氏，当是时也，民结绳而用之……①（《庄子·胠箧》）

黄帝者，少典之子，姓公孙，名曰轩辕。生而神灵，弱而能言，幼而徇齐，长而敦敏，成而聪明。②（《史记·五帝本纪第一》）

黄帝居轩辕之丘，而娶于西陵之女，是为嫘祖。③（《史记·五帝本纪第一》）

广成子，崆峒

黄帝立为天子十九年，令行天下，闻广成子在于空同之上，故往见之……④（《庄子·在宥》）

尧，许由

尧让天下于许由，曰：日月出矣，而爝火不息，其于光也，不亦难乎！时雨降矣，而犹浸灌，其于泽也，不亦劳乎！夫子立而天下治，而我犹尸之，吾自视缺然。请致天下。⑤（《庄子·逍遥游》）、尧之师曰许由。⑥（《庄子·天地》）

藐 姑 射 山

藐姑射之山，有神人居焉，肌肤若冰雪，淖约若处子。⑦（《庄子·逍遥游》）

大隗，具茨

黄帝将见大隗乎具茨之山。⑧（《庄子·徐无鬼》）

① （清）王先谦：《庄子集解》，《诸子集成》第4册，岳麓书社1996年版，第78页。
② （西汉）司马迁：《史记》，中华书局2008年版，第1页。
③ （西汉）司马迁：《史记》，中华书局2008年版，第1页。
④ （清）王先谦：《庄子集解》，《诸子集成》第4册，岳麓书社1996年版，第82页。
⑤ （清）王先谦：《庄子集解》，《诸子集成》第4册，岳麓书社1996年版，第4页。
⑥ （清）王先谦：《庄子集解》，《诸子集成》第4册，岳麓书社1996年版，第91页。
⑦ （清）王先谦：《庄子集解》，《诸子集成》第4册，岳麓书社1996年版，第5页。
⑧ （清）王先谦：《庄子集解》，《诸子集成》第4册，岳麓书社1996年版，第191页。

孤竹，首阳

伯夷、叔齐，辞孤竹之君而饿死于首阳之山，骨肉不葬。[①]（《庄子·盗跖》）

伯夷、叔齐，孤竹君之二子也。[②]（《史记·伯夷列传第一》）

武王已平殷乱，天下宗周，而伯夷、叔齐耻之，义不食周粟，隐于首阳山，采薇而食之。[③]（《史记·伯夷列传第一》）

箕　　山

太史公曰：余登箕山，其上盖有许由冢云。[④]（《史记·伯夷列传第一》）

大、蒙

登蒙山而小鲁，登太山而小天下，是其际矣。[⑤]（《明佛论》）

昔仲尼修《五经》于鲁以化天下，及其眇邈太、蒙之颠，而天下与鲁俱小，岂非神合于八遐，故超于一世哉？[⑥]（《明佛论》）

"孔"与"大蒙"考

此句是宗炳为他的论证列举的论据，在文本中属不甚重要之处，因此诸家均考之不详。[⑦] 故对"孔"、"大蒙"生有疑问。本篇所考如下：轩辕访

① （清）王先谦：《庄子集解》，《诸子集成》第 4 册，岳麓书社 1996 年版，第 237 页。

② （西汉）司马迁：《史记》，中华书局 2008 年版，第 390 页。

③ （西汉）司马迁：《史记》，中华书局 2008 年版，第 390 页。

④ （西汉）司马迁：《史记》，中华书局 2008 年版，第 390 页。

⑤ （清）严可均：《全宋文》，商务印书馆 2006 年版，第 193 页。

⑥ （清）严可均：《全宋文》，商务印书馆 2006 年版，第 204 页。

⑦ "孔"与"大蒙"因重考证的陈传席版考之不明，因而诸版都存疑，亦无考证的意愿。如徐圣心版就沿用陈传席版的"'孔'字疑为'舜'字之误"论。但日本汉学家却对此有严谨的怀疑和考证。美国汉学家胡维兹的对《序》的翻译论文《宗炳的〈画山水序〉》（原文 *Tsung Ping's Comments on Landscape Painting* 刊于 1970 年《亚洲艺术》（*Artibus Asiae*）第 32 期，第 146—156 页。）提及，日本汉学家古原宏伸的日文翻译未刊稿认为"太"、"蒙"是泰山和蒙山。古原的考证是可取的。胡维兹对此有不同意见，其文如下：

"关于'太蒙'一词，有两解。《淮南子》（卷十三，叶七 B）提及此名，说那里是太阳升起的地方。古原先生认为，那是泰山和蒙山两座山的名称，前者已为我们所知。蒙山也在山东，位于蒙阴县以南，与费县相邻。

难点在于七个人名与七个地名。毫无疑问，宗炳已经注意到其间的对应，但我们无法确定这种对应关系。如果'太'与'蒙'是两座山，那'遥远的姑射山'便无法解释，而对应

广成子于崆峒，访大隗于具茨。尧访客于藐姑。①许由避尧死于箕山。孤竹（伯夷、叔齐）死于首阳。由《庄子》和《史记》可得各圣均有对应，而恰恰是"孔""大蒙"是连不起来的。

因此，此句的"孔"、和"大蒙"是最难考之处，《史记》并未记载孔子游大蒙山。"孔"诸本皆以为陈传席版的"'孔'字疑为'舜'字之误"论为准，而陈传席版又以《尔雅·释地》"东至日所出为大平，西至日所入为大蒙。"②解"大蒙"。这个解法是不合适的。关于孔子游山的行为最早见于《孟子·尽心章句上》："孟子曰：'孔子登东山而小鲁，登泰山而小天下。'"③《孟子》所录的"东山"是偏实指，《尔雅》里的指称大多为虚指。但是此处的"孔"究竟是"孔子"还是"舜"是非常清楚的，这两个词都出自宗炳《明佛论》，并且是正好相互关联，如细读之便知。对《孟子》所录的"东山"和宗炳所引的

关系将如下所示：

轩辕	崆峒（空桐）、具茨
尧	蒙
孔	太（泰）
广成	崆峒（空桐）
大隗	具茨
许由	箕
孤竹君	首（首阳）

换个角度考虑，如果'太蒙'是指一个地方，那么它与姑射应当分别和尧与孔子相对应。但我们未能知道究竟如何——对应；宗炳所依据的传统知识可能不为我们所知，无论如何，这个普遍看法总是不错的，即：出众的人与万物相谐，为造化所钟爱。"（[美]胡维兹：《宗炳的〈画山水序〉》，《新美术》2009年第2期。）

由胡维兹此文可以看出，由于文字系统的差异，日系汉学家的考证水平是优于西系汉学家的。古原对"大蒙"考证应该是从儒学里出来的，胡维兹对中国经籍并不熟谙，不知宗炳此文人、地名的典籍出处，甚至连基本的人地名的对应都存在问题。胡维兹认为的源自《淮南子》的"太蒙"原句是"丹穴、太蒙、反踵、空同、大夏、北户、奇肱、修股之民，是非各异，习俗相反，君臣上下，夫妇父子，有以相使也。"（（东汉）高诱注：《淮南子注》，《诸子集成》第8册，岳麓书社1996年版，第216页。）高诱注"太蒙"曰'西方日所入处也'，与《尔雅》一致。此处的"太蒙"是出自陈传席版的依据《尔雅》，故可知胡维兹对"太蒙"的解法是与陈传席版一致的。古原的研究虽未出版，也无确切的论据，本篇可断之古原氏为正确，胡维兹对古原的纠正实无建设意义。

① "尧治天下之民，平海内之政。往见四子藐姑射之山，汾水之阳，窅然丧其天下焉。"（清）王先谦：《庄子集解》，《诸子集成》第4册，岳麓书社1996年版，第6页。

② （西晋）郭璞注、（北宋）邢昺疏：《尔雅注疏》，《十三经注疏》，北京大学出版社2000年版，第221页。

③ （清）焦循：《孟子正义》，《诸子集成》第2册，岳麓书社1996年版，第610页。

"蒙山"之间的关系,清儒焦循考之甚详。① 结论以孟子所录"东山"是可以被宗炳"引经"为"蒙山"的。所以"蒙山"乃"东山"的指称,并非为《尔雅》的虚指,此需辨明。又因"大蒙"一词在史籍中极为少见,以焦循之考据"蒙山"的称谓和宗炳《明佛论》的"太、蒙"连用,本篇新定之以"大蒙"为"太、蒙",即以"大"为"太"字的版本脱落,因之断定其为泰山和蒙山的意指。所以,由此可知"孔""大蒙"之出处是《孟子》。解《序》诸家对"孔"与"大蒙"的疑虑实为考之不详,而并非是前后矛盾。

宗炳此句以《庄子》里的圣贤来佐证游玩山水的价值,并非意味着这些圣贤就是宗炳所认可的最高价值主体"圣人"。诸本解《序》者常以此来推断宗炳之"圣人"就是以上所列,其实不然,宗炳所列之圣贤实际上是他心中次一级的"圣人"或一般意义上的"圣人",并非他心中的"圣人"。故以"仁智之乐"称之。"仁智之乐"取自《论语·雍也》之"仁者乐山,智者乐水"②。

（3）第 三 句 解

夫聖人以神法道,而賢者通;山水以形媚③道,而仁者樂;不亦幾乎?

圣人以主体之"神"来法"道",而贤者通晓之;自然山水以形质之灵秀来体现道,而仁者乐之,这不是非常有价值的吗?

① "正义曰:'《宏明集》宗炳《明佛论》云:登东山而小鲁,登泰山而小天下。周氏广业《孟子逸文考》云:《论》又有云:昔仲尼布《五经》于鲁,以化天下;及其眇邈太、蒙之颠,而天下与鲁俱小。此并用孟文也。今作孔子登东山,考鲁无东山之名。《论语》颛臾为东蒙主注,孔云:使主祭蒙山也。皇侃、邢昺二疏并云:蒙山在东,故云东蒙主。《鲁颂》:奄有龟、蒙。毛传:龟山、蒙山也。《正义》亦云:《论语》疏云:颛臾主蒙山。《水经注》:琅琊郡临沂县有洛水,出太山南武阳县之冠石山,一名武水,水流过蒙山下,有蒙祠。又东南迳颛臾城,即孔子称颛臾为东蒙主也。《史记》:蒙、羽其义。《索隐》:蒙山在泰山蒙阴县西南。然则《孟子》之东山当作蒙山,宗少文必非无据也。即令云东山其为蒙山,固无可疑。按阎氏若璩《释地》云:或曰:费县西北蒙山,正居鲁四境之东,一名东山。孟子云孔子登东山小鲁,指此。疑近是。然则蒙山一名东山,宗炳盖以蒙山代东山,古人引经,原有此例,依宗《论》以东山为蒙山可也,以为《孟子》本作蒙山,则失之矣。'"(清)焦循:《孟子正义》,《诸子集成》第 2 册,岳麓书社 1996 年版,第 610 页。

② (清)刘宝楠:《论语正义》,《诸子集成》第 1 册,岳麓书社 1996 年版,第 153 页。

③ 《说文》释"媚"云:"媚:说也。"桂馥引《尚书》《泰誓》"作奇技淫巧,以说妇人"解"媚"。((清)桂馥:《说文解字义证》,齐鲁书社 1994 年版,第 1079 页。)故知"媚"的意思为取悦。

　　最后一句总结两个主体和两个客体得出结论,游玩山水是有价值的。此处的"圣人以神法道"即是《明佛论》中"唯佛以神法道",亦是从佛教修行的角度出发的。

"神"观念考

　　"神"一词是先秦哲学固有的一个高价值词汇。它的用法重要的有三种:"精神"或"神明"连用,"形""神"连用,"心""神"连用。"精神"和"神明"的连用多强调一般通用的价值状态,如庄子的《庄子·知北游》:"夫昭昭生于冥冥,有伦生于无形,精神生于道,形本生于精,而万物以形相生。"①《庄子·天下》:"天地并与,神明往与!"②"形""神"连用则多强调哲学含义,如《庄子·知北游》:"阴阳四时,运行各得其序。惛然若亡而存,油然不形而神,万物畜而不知。"③"心""神"连用则多具有实用的医学含义,如《黄帝内经·六节脏相篇》:"心者,生之本,神之变也;其华在面,其充在血脉,为阳中之太阳,通于夏气。"④无论是"形"还是"心"都是物质的、形而下的,即是形质之"有";"神"则是非物质的存在,即形质之"无"。"形""神"之有无所指是形而上的哲学义,"心""神"之有无所指多为形而下的医学的物质义。然而魏晋时期的"神"的用法又有新的含义,主要有两种,一是《周易》和王弼《周易注》里"神"的用法,王弼之"神"和《周易》里"神"的概念是一脉相承的,即是"道"运行的状态,表达的是客体义。而玄学中后期的佛学兴起期,"神"的概念又多了一层,即佛教"法身"的概念,表达主体义。⑤汤

①　(清) 王先谦:《庄子集解》,《诸子集成》第 4 册,岳麓书社 1996 年版,第 169 页。

②　(清) 王先谦:《庄子集解》,《诸子集成》第 4 册,岳麓书社 1996 年版,第 264 页。

③　(清) 王先谦:《庄子集解》,《诸子集成》第 4 册,岳麓书社 1996 年版,第 168 页。

④　(清) 张志聪:《黄帝内经集注》,浙江古籍出版社 2002 年版,第 77 页。

⑤　关于"法身"的概念,中外学者多有著述,本篇以为印度学者辛格的阐释比较准确,其义如下:

　　"大乘佛教开展了佛陀三身的概念,即(1)化身(2)法身(3)报身。报身这个概念是后来瑜伽行派所开展的,至于中观派则只讲法身与化身。……

　　'法身'是佛陀的根本性质。佛陀以法身而体验他与法或绝对者的同一性,以及体验他与众生的统一性。……

　　法身一方面与绝对者同一,一方面也与现象界有关。所以,唯有法身能够降临尘世为人类之拯救者。

　　一旦法身决定以人形降临尘世,便召作一幻影之躯,名为'化身'。化身即是当法身欲降世救济人们时所用之躯。透过此化身,法身乃能具有人形而为佛陀、为人类的救济者;而佛陀真正的肉身则叫做'色身'。"[印] 贾代维·辛格:《中观哲学概说》,赖显邦译,新文丰出版公司 1990 年版,第 161—167 页。

用彤先生云:"法身者,圣人成道之神明耳。"① 佛教主体义的"神"观念一般分两种含义:一为法身,也就是"大我";一为尚未成佛的佛教修持的个别自我,是为"小我"。宗炳《又答何衡阳书》:"无形而神存,法身常住之谓也。"②《明佛论》:"无生则无身,无身而有神,法身之谓也。"③"夫道在练神,不由存形。"④ 慧远《沙门不敬王者论》:"夫神者何邪? 精极而为灵者也。"⑤"神也者,图应无生,妙尽无名,感物而动,假数而行。"⑥ 所以魏晋时的"神"的用法,多以"形""神"连用。此时的"形""神"就不是形而上的有无义了,而是佛教上的主体义。佛教哲学把人的身体亦看作外物、客体,故而魏晋中土佛徒以"形"来指称人之身体,使价值主体退往"神"的范畴。如慧远《沙门不敬王者论》所论:"火之传于薪,犹神之传于形。火之传异薪,犹神之传异形。"⑦ 佛教哲学的价值终点就是"神",最后的主体,以修炼"神"来成佛。因此就有宗炳的"精神不灭"之论和慧远的"形尽神不灭"之说。所以,魏晋时期的佛教之"道"又称"神道"。"神道"一词,最早出现在《易经》,是表达宇宙论意义上的道:"观天之神道,而四时不忒,圣人以神道设教,而天下服矣。"⑧(《易经·第二十卦观》)"神道"的意义历来都是"道"的代名词,是社会与自然背后的总规律与总原则。如戴逵《释疑论》:"圣人之救其弊,因神道以设教,故理妙而化敷,顺推迁而抑引,故功元而事适。"⑨ 王谧《答桓玄难》:"夫神道设教,诚难以言辩,意以为大设灵奇,示以报应,此最影响之实理。佛教之根要,今若谓三世为虚诞,罪福为畏惧,则释迦之所明,殆将无寄矣。"⑩ 何充《奏言沙门不应敬王者·又奏》:"辄共寻详,有佛无佛,固非臣等所能定也。然寻其遗文,赞其要旨,五戒之禁,实助王化。贱昭昭之名行,贵冥冥之潜操,行德在于忘身,抱一心之清妙,且兴自汉世,迄于今日,虽法有隆衰,而弊无妖妄,神道经久,未有其比也。"⑪ 庾冰《为成帝出令沙门致敬

① 汤用彤:《汉魏两晋南北朝佛教史》,北京大学出版社 2011 年版,第 202 页。

② (清)严可均:《全宋文》,商务印书馆 2006 年版,第 190 页。

③ (清)严可均:《全宋文》,商务印书馆 2006 年版,第 195 页。

④ (清)严可均:《全宋文》,商务印书馆 2006 年版,第 202 页。

⑤ (清)严可均:《全晋文》,下册,商务印书馆 2006 年版,第 1771 页。

⑥ (清)严可均:《全晋文》,下册,商务印书馆 2006 年版,第 1771 页。

⑦ (清)严可均:《全晋文》,下册,商务印书馆 2006 年版,第 1772 页。

⑧ (三国)王弼注、(唐)孔颖达疏:《周易正义》,《十三经注疏》,北京大学出版社 2000 年版,第 115 页。

⑨ (清)严可均:《全晋文》,下册,商务印书馆 2006 年版,第 1487 页。

⑩ (清)严可均:《全晋文》,上册,商务印书馆 2006 年版,第 185 页。

⑪ (清)严可均:《全晋文》,上册,商务印书馆 2006 年版,第 314—315 页。

诏》："夫万方殊俗，神道难辩，有自来矣。"① 桓玄《沙汰众僧教》："夫神道茫昧，圣人之所不言，然惟其制作所弘，如将可见。"② 以上所举都是士大夫阶层的用法。魏晋僧侣集团所用的"神道"却与此有很大差别，如郗超《奉法要》："然则契心神道，固宜期之通理，务存远大，虚中正己，而无希外助。"③支遁《座右铭》："绥心神道，抗志无为，寥朗三蔽，融冶六疵。"④ 释僧肇《九折十演者》："《经》称有余涅槃、无余涅槃者，盖是返本之真名，神道之妙称者也。"⑤ 又《明佛论》："神道之感，即佛之感也"⑥ 魏晋"神道"的用法足以生动地解释宗炳的"以神法道"的含义了。僧侣集团用"神道"来阐释、格佛教"涅槃"之义。所以，"神道"的用法亦代表了佛教之道的特殊含义。这也是魏晋佛学的主流思想。

"以神法道"的意义

另外，值得注意的是，"以神法道"一词是宗炳的极特殊用法。《四库全书》中并无第二者用过。即便"法道"一词也是极少使用，在宗炳之前的典籍中只有《老子》《管子》用过。其中《老子》1 次："人法地，地法天，天法道，道法自然"。⑦《管子》1 次，如："故曰：宪律制度必法道，号令必著明，赏罚必信密，此正民之经也。"⑧《管子》的"法道"之义为"法家之道"故可排除。《老子》之"法道"并非人"法道"，而是天"法道"。据此，宗炳的"以神法道"的含义也可明确了。"以神法道"同样指的是佛教修行。

解《序》者于此都注意到了版本差异。与此篇不同的是，《全宋文》中录："以神发道"。港台学系徐复观和徐圣心均以清人为准，认为"以神发道"是符合文本的。⑨ 陈传席版虽取"法道"但意倾"发道"。本篇以为，此为不实之谈，中国哲学向无此说。中国哲学从来是以"人"与"道"二分，并"道"高于"人"的哲学构架；佛教哲学主体性再高，也不可能会有"以神发道"一说。故《四库全书》中并无"以神发道"的用法，此为清人之误。

① （清）严可均：《全晋文》，上册，商务印书馆 2006 年版，第 377 页。

② （清）严可均：《全晋文》下册，商务印书馆 2006 年版，第 1267 页。

③ （清）严可均：《全晋文》中册，商务印书馆 2006 年版，第 1169 页。

④ （清）严可均：《全晋文》下册，商务印书馆 2006 年版，第 1726 页。

⑤ （清）严可均：《全晋文》下册，商务印书馆 2006 年版，第 1814 页。

⑥ （清）严可均：《全宋文》，商务印书馆 2006 年版，第 202 页。

⑦ （三国）王弼注：《老子道德经》，《诸子集成》第 3 册，岳麓书社 1996 年版，第 11 页。

⑧ （西汉）刘向：《管子校正》，《诸子集成》第 6 册，岳麓书社 1996 年版，第 106 页。

⑨ 参见徐复观：《中国艺术精神》，广西师范大学出版社 2007 年版，第 175 页。
徐圣心：《宗炳〈画山水序〉及其"类"概念析论》，《台大中文学报》2006 年第 24 期。

"圣人法道"论题的源头

宗炳本篇的论题"圣人以神法道"的原始论题结构是"圣人法道"。"圣人法道"这一哲学结构是从先秦道家老子哲学中推演出来的。但老子并没有说"圣人法道"，亦并未加以说明圣人一定要法道，《老子》原句为"人法地，地法天，天法道，道法自然"，其主语只是人而非圣人，故老子原意并非是宗炳所说的"圣人法道"之义。确切地说老子之原意是圣人和道的价值二分，圣人与道的关系不是追求也不是"法"；而是"观"，如《老子》第一章："道可道，非常道。名可名，非常名。无名天地之始。有名万物之母。故常无欲以观其妙。常有欲以观其徼。"① 老子对圣人和道关系的定位是观察和欣赏，"圣人观道"，如是而已。圣人和道的关系经过汉代宇宙论儒学"天人合一"结构的加固后演变成"圣人法天"如董仲舒《春秋繁露·楚庄王第一》："故圣者法天，贤者法圣，此其大数也；"② "圣人法天"之说早在先秦墨子哲学中就提过，墨子言"圣人法天"是要为其哲学找到最后依据，因此而推崇"天志"。而汉代董仲舒将其与国家政治制度结合，形成大一统之政治制度。到玄学时期则变为："圣人，功用之母，体乎同道，圣德大业，所以能至。"③ 此时玄学家不言圣人与天，而言圣人与道。再到玄学晚期、玄佛结合的宗炳之"以神法道"，以个人修行之法身来与道互动。不管怎么说，无论"观道"、"法天"还是"法道"，都说明圣人和道二分是中国智识阶层固有的思维习惯。而佛教是没有这个哲学构建的，佛教只强调通过主体的修行，涅槃成圣、成佛。以佛教的逻辑，修身成佛就是价值的最大值，只有主体而无所谓客体。而据宗炳所论，其价值最大值是佛圣和玄道的并集，更进一步，道的价值是大于圣人的，所以必须以圣人来法道而达到价值最大值。此价值最大值是中国哲学的最高层面，正是因为从此出发，才奠定了山水的道统、确立士阶层和山水互动、画山水和山水画的正当性。但宗炳以"以神法道"来阐释圣人法道的方式，是一个新的形式，这是佛教传到中土之前没有的观念。

"道"的归属

现在让我们回到宗炳的"道"的问题。宗炳之"道"作何解，历来是聚讼之焦。佛教之"道"就是生命"离苦"、"解脱"之"道"，是关乎主体的"道"。类似中国古代儒学范畴中的"心性论"，最高的价值归于心性之主体，所以佛教是自性的，内求的。佛教教义对"道"的定义是"轮回"或"涅槃"，前者

① （三国）王弼注：《老子道德经》，《诸子集成》第 3 册，岳麓书社 1996 年版，第 1 页。

② （清）苏舆：《春秋繁露义证》，中华书局 2007 年版，第 14 页。

③ （三国）王弼著：《王弼集校释》下册，楼宇烈校释，中华书局 2009 年版，第 542 页。

是生命运行的规律,后者是佛教解脱之道,强调主体凭借修行、炼神达到主体的"完满"而精神不灭。那宗炳的"道"是否就是佛教之道呢?本篇以为,如果凭借以上的论证即得出宗炳之"道"就是佛道的结论,是有失公允的。佛教之"道"是涅槃,修行之过程义就是"道",换句话说,"神"即"道"也,并非"神"外有"道",或并非客体意义上又别有其"道"。这种哲学特点为"阳明心学"的重要命题"心即理""心外无物"的源头。而宗炳论"道"则不然,《明佛论》云:"夫常无者道也。唯佛则以神法道,故德与道为一,神与道为二。二故有照以通化,一故常因而无造。"①不难看出,宗炳论"道",既肯定主体"神",又肯定客体"道"。"神""道"二分,故有其"以神法道"之说。按佛教教义而言,这种价值二分是不可能的,佛之"道"即在于主体修行完满,并非要"法"别有之"道"。宗炳在句首又说"夫常无者道也。"这种对"道"的阐释则与王弼"贵无"的形而上之"道"如出一辙,王弼《论语释疑》注《论语·述而》之"志于道"云:"道者,无之称也,无不通也,无不由也。况之曰道,寂然无体,不可为象。"②这种佛家论形而上之"道"的现象在魏晋玄学时期很普遍,是中土僧人从玄学通往佛学的必经之路。玄学时期的佛学以般若学为主,般若学是小乘佛教之后兴起的大乘佛教哲学第一阶段,它的特点是论证"现象界"的"无自性",即客观世界的"空性":人们所认识的客观世界不过是人的意识建构,并非客观世界本身,且对于解脱修行而言是没有意义的。在阐释"万有"和"万法"之总和的"现象界"时,名僧常以"道"来格其义。如支道林《大小品对比要钞序》:"至理冥壑,归乎无名;无名无始,道之体也。无可不可者,圣之慎也。"③ 释道安《道行般若多罗蜜经序》:"执道御有,卑高有差,此有为之域耳,非据真如游法性,冥然无名也。"、"道动必反,优劣致殊,眩诽不其宜乎!"④ 如上所列,支遁和道安都以玄学的"道"来论证"无",所谓"无名无体,道之体也""执道御有""道动必反"意义非常明确:"道"即"无"也。故早期般若学以"道"来统摄"现象界",论证"道"之"无"("空"),这种"道"的用法常与玄学之形上"道"混淆连用。所以宗炳的"以神法道"的"道"是否是"涅槃"之"道"就不难解通,即宗炳的"道"并非"涅槃"之道,一旦其涉及到客体义均为玄学之"道"。

　　"贤者通"之义比较明显,"通"在魏晋一般表"解"的意思,如姚兴《答

①　(清) 严可均:《全宋文》,商务印书馆 2006 年版,第 200 页。

②　(三国) 王弼著:《王弼集校释》下册,楼宇烈校释,中华书局 2009 年版,第 642 页。

③　(清) 严可均:《全晋文》下册,商务印书馆 2006 年版,第 1718 页。

④　(清) 严可均:《全晋文》下册,商务印书馆 2006 年版,第 1728 页。

安成侯嵩难述佛义书）："然诸家通第一义。"① 龚壮《上李寿封事》："通天下之高理。"② 支遁《大小品对比要钞序》："夫至人也，览通群妙，凝神玄冥，灵虚响应，感通无方。"③ "贤者通"就是贤者解圣人之"法道"之义。"山水以形媚道"就是前面所说，山水是"有"、道乃"无"，是从玄学推出的命题。繁体"几"是哲学用语，高价值词汇，"微妙"的意思。如《老子》："水善利万物而不争，处众人之所恶，故几于道。"④《周易》："夫易，圣人之所以极深而研几也。唯深也，故能通天下之志。唯几也，故能成天下之务。"⑤

（4）首段疑问的结论

至此，第一段的诸疑问可以做一个小结。疑问一：宗炳的圣人指谁？本篇以宗炳的最高圣人为佛。《画山水序》出现两次"圣人"，"圣人含道暎物"和"圣人以神法道"，这两次的"圣人"都指佛。次级圣人为其后所指的圣贤。疑问二：宗炳的"道"是何道？《画山水序》共出现三次"道"，俱在首段，"圣人含道暎物"，"圣人以神法道"，"山水以形媚道"，本篇以凡客体义之"道"均为玄学之"道"。此三次的前二次涉及到佛教修行禅定，所以有一定是涉及到佛道的可称玄佛道，第三次"道"是玄学之"道"。故宗炳之"道"主要来讲是"玄道"。"圣人含道暎物，贤者澄怀味像，"和"圣人以神法道"，具体指什么？解《画山水序》者每于此均解释得异常复杂。本书以为此都为佛教修行，一如前文所考证。然其具体所指问题，如："圣人"怎样"以神法道"？"圣人"怎样"含道暎物"？"贤者"如何"澄怀味象"？这都涉及具体佛家修持的经验，是魏晋南朝时期特有的修行风尚，学者难以体认，所以并不一定需要用语言指称出来。只需辨明这个论题的哲学出发点是什么，它是怎样一个形态。宗炳以"圣人"与"道"的互动，与现象界的互动，来推及"贤者"与现象界的互动有意义。即以"圣人"修身价值推出"贤者"修身价值。他推论的准确结构是"佛圣"法"玄道"，进而推及"贤者以山水修身"有价值。所以，宗炳的推理思路是以修身为基底的，在首句前半句"圣人含道暎物，贤者澄怀味像"，强调圣贤都修身的同时，立即将修身的目标指向"山水""至于山水，质有而趣灵。"再指出中国圣贤都是以山水修身的例证，

① （清）严可均：《全晋文》下册，商务印书馆 2006 年版，第 1672 页。

② （清）严可均：《全晋文》下册，商务印书馆 2006 年版，第 1708 页。

③ （清）严可均：《全晋文》下册，商务印书馆 2006 年版，第 1719 页。

④ （三国）王弼注：《老子道德经》，《诸子集成》第 3 册，岳麓书社 1996 年版，第 4 页。

⑤ （三国）王弼注、（唐）孔颖达疏：《周易正义》，《十三经注疏》，北京大学出版社 2000 年版，第 335 页。

进而再展开论述。

5. 第 二 段 解

　　余眷戀廬、衡，契濶荆、巫，不知老之將至。愧不能凝氣怡身，傷跕①石門之流。於是畫象布色，搆茲雲嶺。

　　我留恋庐山、衡山，也怀念荆、巫二山，在游山水中不知不觉年纪已老；而今再也不能像之前在庐山与同道们一起游山水，在山水中禅观修身。所以画山水之象与色，构写云岭。

"不知老之将至"问题

　　宗炳好游山水，《宋书》记载他"西陟荆、巫，南登衡岳，因而结宇衡山"②，"乃下入庐山，就释慧远考寻文义。"③在宗炳所记的四大名山中，对庐山和衡山情感更深，庐山是他和老师慧远及一班君子立誓的地方，衡山是他"结宇"之所。"不知老之将至"出自《论语·述而》孔子的自述，刘宝楠考之"夫子时年六十三四岁"④。宗炳在《画山水序》中的"不知老之将至"指的是他年轻时的游山水和修行的往事，也如前文所考，时间上与王羲之所用之"不知老之将至"一样较为文学化。

"凝气怡身"与"石门"问题

　　中间句有一问题是此句是实指还是虚指？⑤本篇以为此句是实指。即所指也是庐山修行之往事，"凝气怡身"就是前面所说禅定。承"一切有部"

① 《说文》无是词，段玉裁《说文解字注》注"躍"引据云："徐广曰：舞躍也。躍一作跕。跕，吐协反。地理志：跕躧。臣瓒曰：躧跟为跕。"(清) 段玉裁：《说文解字注》，上海古籍出版社1981年版，第84页。

② (南朝梁) 沈约：《宋书》，中华书局2008年版，第2279页。

③ (南朝梁) 沈约：《宋书》，中华书局2008年版，第2278页。

④ (清) 刘宝楠：《论语正义》，《诸子集成》第1册，岳麓书社1996年版，第176页。

⑤ 陈传席版以虚指为主，以神仙家修行来解此句，不知在山中与宗炳往来者都是佛徒且习禅定。又徐圣心版亦以陈传席版的石门为湖南石门县之石门，皆考之不实。徐圣心版对此有质疑但亦无考证。

之学又兼精禅律的觉贤入庐山，为偏重智慧的南方佛学带来了完备的戒律和禅定，江南的佛教修行亦在此时段大兴，[①] 宗炳的修身必然与当时的学术环境密切相关。"伤跕石门之流"的"石门"是一地理名词，凡大山都有，或为人造，用来导山洪；或为天然。此处的石门是专指庐山的石门，因为慧远与徒常游庐山，慧远《庐山记》：

> 西有石门，其前似双阙，壁立千余仞，而瀑布流焉。其中鸟兽草木之美，灵药万物之奇，略举其异而已耳。自托此山二十三载，再践石门，四游南岭，东望香炉峰，北眺九江，传闻有石井方湖，中有赤鳞踊出，野人不能叙，直叹其奇而已矣。[②]

又有《游山记》：

> 自托此山二十二载，凡再诣石门，四游南岭，东望香炉，秀绝众形，北眺九流，凝神览视，四岩之内，犹观之掌焉。传闻有石井方湖，足所未践。[③]

另有同时期佚名的《庐山诸道人游石门诗序》曰：

> 石门在精舍南十余里，一名障山。基连大岭，体绝众阜。辟三泉之会，并立而开流；倾岩玄映其上，蒙形表于自然，故因以为名。[④]

庐山于慧远时期僧侣集团的游山是非常多的。所以"石门之流"者，就是这班与慧远一起修行，一起游山的"诸道人"、君子们。

修身的阻断：本段于文中行文逻辑的意义

此段的真正内涵是发问：难道"老病俱至"就不能修身了吗？再导出下面画山水的代替游山水的行为，即换一种方式来修身，以画山水和神游画山水的方式来替代游山水，这样就可以弥补身躯带来的不便。然后就开启画

① 参见汤用彤：《汉魏两晋南北朝佛教史》，北京大学出版社 2011 年版，第 198—199 页。
② （清）严可均：《全晋文》下册，商务印书馆 2006 年版，第 1779 页。
③ （清）严可均：《全晋文》下册，商务印书馆 2006 年版，第 1779 页。
④ （清）严可均：《全晋文》下册，商务印书馆 2006 年版，第 1850 页。

山水和游山水画的可行性和价值的论证。所以本段叙述因为以山水修身行为被其他条件所阻断，因此需换一种方式来代替。再引出画山水等的论题。

6.第 三 段 解

> 夫理絶於中古之上者，可意求於千載之下；旨微於言象之外者，可心取於書策之内。

滙灭在历史中的至理，是可以在千载之后追而复得的；言象之外的意旨，亦可以用心思考，留在纸端。

实指与虚指："夫理絶於中古之上者，
可意求於千載之下"的语境

该句上承首段"道"的高度，慢慢往下推，经形上理过渡到下段的画理上。前半句同样碰到实指、虚指的问题。解《画山水序》者都以一个虚指来解此句。如陈传席版"古圣人的思想虽然隐没于中古之上，但千载之下的人可以通过心意去探索到"。这种解法对文句的逻辑是不予考虑的。本篇以为此为实指，前句的背景是佛学，后句的背景是玄学。解此句必然要进一步考虑宗炳说的是什么理绝于中古之上？有绝于中古之上的"理"，不外乎两种，一种是中国文化，另一种是佛教文化。中国文化于秦火焚经，佛教文化与中国人相隔甚远，均可算得上有阻隔。但中国文化之断裂虽严重但仅几十年而已。佛教原始典籍则更久远而不明。汤用彤先生指出宗炳在《明佛论》中述"三五以来，佛法早已流行。"是当时佛教信徒的自我意识投射，亦是不实之谈。[①]宗炳于《明佛论》中云：

> 余前论之旨，已明俗儒而编专在治迹，言有出于世表，或散没于

① 汤氏在对中国早期佛教传入的研究中发现了佛徒托古的问题，即信佛者附会佛教入华极早，每以宗炳《明佛论》为据，论及托古问题云："原因有三端。一者，后世佛法兴隆，释氏信徒以及博物好奇之士，自不免取书卷中之异闻影射附益。二者，佛法传播至为广泛，影响所及自不能限于天竺而遗弃华夏。因之信佛者乃不得不援引上古逸史，周秦寓言，俾证三五以来已知有佛（参见《弘明集》宗炳《明佛论》）。三者，化胡说出，佛道争先。信佛者乃大造伪书，自张其军。"汤用彤：《汉魏两晋南北朝佛教史》，北京大学出版社2011年版，第1页。

史策,或绝灭于坑焚,今又重敷所怀。夫三皇之书,谓之《三坟》,言大道也。尔时也,孝慈天足,岂复训以仁义,纯朴弗离,若老庄者复何所扇?若不明神本于无生,空众性以照极者,复以何为大道乎?斯文没矣,世孰识哉?史迁之述五帝也,皆云生而神灵。或弱而能言,或自言其名,懿渊疏通,其知如神,既以类大乘菩萨,化见而生者矣。居轩辕之丘,登崆峒,陟三岱,幽林蟠木之游,逸迹超浪,何以知其不由从如来之道哉?①

在《明佛论》中,宗炳两次说"言有出于世表,或散没于史策,或绝灭于坑焚。"均是反对俗儒治学与思考"专在治迹",其目的都是为了论证佛法的早出。第一次说此以老庄道家的理论不涉主流的儒学照样能为人所知。② 第二次则提出在孔孟、老庄之学说出现之前既有德化天下的"三五之世":"三王"很可能知晓佛法,亦存在佛经,只是"斯文没矣";更把"三王五帝"中的"五帝"比作大乘菩萨。进而论佛法:"固亦既闻于三五之世也。国典不传,不足疑矣。"③宗炳认为上古时期即存佛法,故有前半句之说。"中古"的在魏晋的"定义"是春秋战国时期,如傅玄《仁论》:"思唐虞于上世,瞻仲尼于中古,而知夫小道者之足羞也。"④庾翼《答何充书》:"中古以上,未有母后临朝、女主当阳者也,乃起汉耳。"⑤刘逵《注左思蜀都吴都赋序》:"观中古以来为赋者多矣,相如《子虚》擅名于前,班固《两都》理胜其辞,张衡《二京》文过其义。"⑥此前半句的意义指向就非常明确了,即是论佛学。

"旨微於言象之外者,可心取於書策之内"
句的哲学依据

后句则是典型的王弼哲学路径。"言""象",在哲学上的范畴是特指《易经》的"文言辞"和"卦象"。《易经》的主要格式是以"篆辞"和"文言辞"来

① (清)严可均:《全宋文》,商务印书馆2006年版,第198页。

② "言有出于世表,或散没于史策,或绝灭于坑焚。若老子、庄周之道,松、乔列真之术,信可以洗心养身,而亦皆无取于六经。而学者唯守救粗之阙文,以《书》《礼》为限断,闻穷神积劫之远化,炫目前而永忽,不亦悲夫。鸣呼,有似行乎层云之下,而不信日月者也。"(清)严可均:《全宋文》,商务印书馆2006年版,第193页。

③ (清)严可均:《全宋文》,商务印书馆2006年版,第199页。

④ (清)严可均:《全晋文》上册,商务印书馆2006年版,第485页。

⑤ (清)严可均:《全晋文》上册,商务印书馆2006年版,第383页。

⑥ (清)严可均:《全晋文》中册,商务印书馆2006年版,第1115页。

解"卦象"。汉代的易学以孟喜和京房的象数派为宗,强调宇宙生成论。王弼哲学则一改其旧,转向本体论,并以"言意之辩"来冲破汉学的桎梏,把最高价值推往"无"的范畴。王弼《周易略例》的《明象》篇首,论及"言"、"象"、"意"的关系即是其著名的玄学经典命题"言意之辩"的所在,也是宗炳此句论据的来源所在,其曰:

> 夫象者,出意者也。言者,明象者也。尽意莫若象,尽象莫若言。言生于象,故可寻言以观象;象生于意,故可寻象以观意。意以象尽,象以言著。故言者所以明象,得象而忘言;象者,所以存意,得意而忘象。①

王弼此论虽然重点是强调作为"无"的"意"的价值,但他附带阐释出了"无"是怎样通过"有"来得到的和"无"是怎样经过"有"表现出来的,即"言""象""意"命题的正推和反推。故此论的要点虽是最后一句要表达的"寄言出意",重"意"而轻"象""言",但并没有论证"言""象"是无意义无价值的。正好相反,把这个命题反向推导,假使作为工具的"言"和"象"能得"意",取得"意"的价值,那么"言""象"就是有价值的。这就是宗炳所要阐述的形上理,对于宗炳来说,以"画象布色"的"象"和"色"来得"玄牝之灵",收摄"无"的价值正是他所要做的。所以王弼的这个著名论断是其论证绘画行为价值的路径。后半句之"旨"字,即是"意"的含义,后面的"言象之外者"就是"意",是"无"的范畴了。后半句可解为高妙的意旨可通过用心来使它从另一种方式呈现出来。这句话是承接"道"和"画"的形上理由,整句话阐释的是"无"的价值是可以通过"有",而以某种方式传达出来的,以此来铺垫其下所说的这种"方式"即绘画的形式,"有"就是"画",故有其下大段的论说画理。

第三段的意义:逻辑转折

　　第三段与第四段首句有直接的逻辑关系,但本篇以为就文本的篇章结构来说,此段确为紧要之处。此句上接道统,下启画理,又是以形上理的高度来衔接"道"和"画",所以以其为单独一段。此句以时空的概念来作论据,即以时间不能阻隔学术的追求,和"无"的价值亦能够通过某种方式收摄和呈现出来,来论证作为自然物像的山水是可以被表现出来的。因而有其画理。此段是上句"画象布色"和下段画理的直接理论支持。

① （三国）王弼著:《王弼集校释》下册,楼宇烈校释,中华书局 2009 年版,第 609 页。

7. 第 四 段 解

　　况乎身所盤桓，目所綢繆。以形寫形，以色貌色也。

　　且夫崑崙山①之大，瞳子之小，迫目以寸則其形莫覩，②迥③以數里，則可圍於寸眸。誠由去之稍濶，則其見彌小。今張綃素以遠映，則崑閬④之形可圍於方寸之內。豎劃三寸，當千仞之高。橫墨數尺，體百里之迥。

　　是以觀畫圖者，徒患類之不巧，不以制小而累其似，此自然之勢。

　　如是則嵩華之秀、玄牝之靈，皆可得之於一圖矣。

　　更何况山水为我身所常游，眼所常观。只要以"以形写形，以色貌色"的最直接办法，照着把它画下来就可以了。

　　而且昆仑山很大，瞳孔很小，如果使眼睛与其距离过近，那么眼睛无法观见其形；反过来说，如果眼睛与其距离极远，那么巨大的昆仑山形便能收之眼底。这是由于眼与物越远，它看见的物越小。现在，我张开透明的素绢来朝远处看，则昆仑山的大形可以围在这方寸之内；所以按此理，用笔竖着画三寸，就相当千仞之高；横画数尺，就能得到几百里的距离。

　　所以看画的人只在乎画得巧不巧，而并不会因为画幅的尺寸来否定画的高妙；这是自然而然的事情。

①　昆仑山，一般在魏晋之前的古籍中是虚指，并非指现今的昆仑。在西汉初期，司马迁在《史记—大宛列传》中说："禹本纪言'河出昆仑。昆仑其高二千五百余里，日月所相避隐为光明也。其上有醴泉、瑶池'，今自张骞使大夏之后也，穷河源，恶睹本纪所谓昆仑者乎？故言九州山川，尚书近之矣。至禹本纪、山海经所有怪物，余不敢言之也。"（（西汉）司马迁：《史记》，中华书局1963年版，第3179页。）故可知在西汉初，昆仑山也只是一个虚指，太史公尚"不敢言之"，足见其在现实中的所指是不确定的。

②　"覩"是"睹"的通假字，《说文》无是词。《说文》释"睹"曰："见也。从目者声。"段玉裁《说文解字注》曰："覩，古文从见。按篇、韵皆不言覩为古文。"（清）段玉裁：《说文解字注》，上海古籍出版社1981年版，第132页。

③　"迥"《说文》无是词，应该是后"逈"的通假字。《说文》释"逈"曰："远也，从辵冋声。"（清）段玉裁：《说文解字注》，上海古籍出版社1981年版，第75页。

④　"閬"，《说文》无是词，形容高广的空间。此词是一个低频词，先秦《庄子》、《管子》，均出现过，亦在古文献中多有出现。如西汉末杨雄《甘泉赋》云："閌閬閬其寥廓兮，似紫宫之峥嵘。"（清）严可均：《全汉文》，商务印书馆2006年版，第521页。

这样,高山大川的自然秀美、造化之灵妙,都可以得到在一张画上了。

第三段是从形上理来论证画山水的可行性,而第四段则是从技术上论证画山水的可行性了。就是论证怎样从"象"和"色"来得"玄牝之灵",得"道"之灵。

"盤桓"与"綢繆"问题

宗炳此文里"身所盘桓,目所绸缪"陈述的是"实游"的实质。以身体道,并且以目观道是也。"盘桓"与"绸缪"二词都是中性词,没有哲学色彩。"盘桓"在魏晋的意思是踌躇的意思。如《晋书·帝纪第一·宣帝》:"汉建安六年,郡举上计掾。魏武帝为司空,闻而辟之。帝知汉运方微,不欲屈节曹氏,辞以风痹,不能起居。魏武使人夜往密刺之,帝坚卧不动。及魏武为丞相,又辟为文学掾,敕行者曰:'若复盘桓,便收之。'帝惧而就职。"[①]《晋书·列传第三十·张方》:"张方久屯霸上,闻山东贼盛,盘桓不进,宜防其未萌。"[②]李密《陈情表》云:"今臣亡国贱俘,至微至陋,过蒙拔擢,宠命优渥,岂敢盘桓,有所希冀?"[③]"绸缪"首出《诗经·唐风·绸缪》:"绸缪束薪,三星在天。今夕何夕,见此良人?子兮子兮,如此良人何?绸缪束刍,三星在隅。今夕何夕,见此邂逅?子兮子兮,如此邂逅何?绸缪束楚,三星在户。今夕何夕,见此粲者?子兮子兮,如此粲者何?"[④]毛传解曰:"绸缪,刺晋乱也。国乱则婚姻不得其时焉。"[⑤]又《晋书·列传第三十二·祖逖》:"与司空刘琨俱为司州主簿,情好绸缪,共被同寝。中夜闻荒鸡鸣,蹴琨觉曰:'此非恶声也。'因起舞。"[⑥]《晋书·列传第三十七·温峤》温峤与陶侃信曰:"且自顷之顾,绸缪往来,情深义重,著于人士之口,一旦有急,亦望仁公悉众见救,况社稷之难!"[⑦]所以可以看出从先秦到魏晋"绸缪"之义并无多大变化,仍表示"情好",关系密切之义。宗炳此处以"盘桓"表达游山水、体会山水之状态;以

① (唐)房玄龄等撰:《晋书》,中华书局 2008 年版,第 2 页。
② (唐)房玄龄等撰:《晋书》,中华书局 2008 年版,第 1645—1646 页。
③ (清)严可均:《全晋文》中册,商务印书馆 2006 年版,第 743 页。
④ (西汉)毛亨传、(东汉)郑玄笺、(唐)孔颖达疏:《毛诗正义》,《十三经注疏》,北京大学出版社 2000 年版,第 454—457 页。
⑤ (西汉)毛亨传、(东汉)郑玄笺、(唐)孔颖达疏:《毛诗正义》,《十三经注疏》,北京大学出版社 2000 年版,第 454 页。
⑥ (唐)房玄龄等撰:《晋书》,中华书局 2008 年版,第 1694 页。
⑦ (唐)房玄龄等撰:《晋书》,中华书局 2008 年版,第 1792 页。

"绸缪"表达眼睛与景象难舍难分,忘我之境。

"以形写形,以色貌色"以及"透视法"问题

第四段涉及到画理,此时的山水画画工技术积淀极不成熟,自不比人物画,所以在提出画技的原理上宗炳"自创"或者说是"草创"了一个实在没办法的办法:"以形写形,以色貌色",其所谓"张绢素以远暎"法,其实就是把景象生搬硬套下来的办法而已。近儒常不解其意,把这段最直白的画理画技解释得复杂难懂,如宗白华谓之"中国透视法"①,徐圣心以此论说"类"的观念。② 所谓透视法,是专指西方文艺复兴时期意大利地区画家发明的以二维的绘画材料表现三维的空间体积的绘画方法。巧合的是此时的西方绘画先驱也是用"张绢素"法来画物像,如达·芬奇、拉斐尔、丢勒等。不过有显著差异的是透视法是"张绢素以'近'暎",透视法的研究对象是静物、人物等近景的体积和空间。换句话说,其研究对象是几何体的空间,是从自然界中抽离出来的理智的概念。如拉斐尔名作《雅典学派》里画的圆形穹顶,长方形屋子的近大远小的空间。并不是用来捕捉自然的远景,自然的远景是不规则的,不能用理智化的三维空间来界定。所以宗炳的绘画方法并不可以与之界定相同,这是两个截然不同的概念。就远山的观察常理而言,自然是近大远小,此并无特别之处,所以本书以"远近法"来指称宗炳发明的绘画方法。另"去之稍阔,其见弥小"指的是画画的手法,并不指透视法。在阐释完了他提出的画画方法后,宗炳举出了一个没有说服力,并且不高明的观点来证明自己的办法是有效的,即"是以……"句,妄图以一般的"观图画者"的观点来给自己"开脱",其意思为:"况且一般的看画者只在乎画的像不像或巧不巧,而并不在乎画幅的小尺寸能不能画出大山"。并且加了一句比较没底气的话:"此自然之势",这是自然而然的事情。"开脱"完了之后就得出结论,这样就可以把造化之灵收摄到画上了,我借此一样可以游山水了。徐圣心以"类"观念来解此段是抓错了问题,此段"类"的意思再简单不过,就是"画"或"模仿"的意思。

宗炳论画用了"以形写形"和"以色貌色"的原则来概括他草创的办法。在其前顾恺之画人物就提出了首个画人物画的原则"以形写神",顾恺之的

① 宗白华:《宗白华全集》第 2 卷,安徽教育出版社 2008 年版,第 147 页。

② 徐圣心在其解《画山水序》中,因日本汉学家宗像清彦提出"类"的概念,而不厌其烦地把"类"观念进行大篇幅的分析,并反复论呈,以之为核心观念。本篇实在不知"类"观念于《画山水序》文重要在何处。徐圣心:《宗炳〈画山水序〉及其"类"概念析论》,《台大中文学报》2006 年第 24 期。

绘画价值取向非常明显,就是以"有"写"无"。因为此时的人物画经过漫长的发展和画技沉淀已经有了一定的成熟法度,所以在此基础上提出更高的一个价值标准"写神"来提高其艺术价值。宗炳画山水则不然,宗炳自启其头,没有技法积累,所以就直接"以形写形,以色貌色",先画出来再说。

"嵩華之秀、玄牝之靈,皆可得之於一圖"问题

此句是第四段最后一句,用以得出结论:山水是可以画出来的,"道"的神妙可以在纸上呈现出来。是总结以山水修身的替代办法是可行的。这个结论需注意的是,所谓"嵩华之秀"与"玄牝之灵"都"可得之于一图",即是前段"旨微于言象之外者,可心取于书策之内"论题的论证结果。"嵩华之秀"者,有也;"玄牝之灵"者,无也。"嵩华之秀"是现象界之有,"玄牝之灵"是现象之"无",绘画的终极目标。以特别的方法通过"有"来收摄"无"的价值。这也是玄学的基本哲学命题和价值取向。

8.第 五 段 解

夫以應目會心為理者,類之成巧,則目亦同應,心亦俱會。
應會感神,神超理得,雖復虛求幽巖,何以加焉?
又神本亡端,栖形感類,理入影迹。誠能妙寫,亦誠盡矣。

如果以"应之于眼会之于心"为理据的话,画得很巧妙,则眼睛也可以像观赏到自然山水一样,心也能得到它的物像之灵秀。

这样眼、心都得到物像的灵秀而使价值主体"神"得到舒畅,"神"畅而又具有其理;这与实游自然山水间又有什么不同呢?

另外,神(圣人的法身)是没有形迹的,在万物之"形"和种"类"中流转,其痕迹往往偶尔透显。如果真的能通过画山水而将神表现出来,也是一种很高的价值。

第五段的内容实质

第五段是以观画之理来论证画山水的价值,是对第四段其草创画理的形而上的补充。上段末已经以一般人的观画原理论证了一次,正是因为这个以一般人的观点为理由实在没什么说服力,于是宗炳又一次正式以形上理、即可以说服高智识阶层的观画理来论证,作为补充。

观画还是观山水

此段论述的观画之理,主要的意图是论证观画和观山水的同一性,是初级的观画之理,并不是把山水画当作'形而上'的画来看,而是把山水画当作'形而下'的自然山水来看,这是宗炳观画的主要目的。这也是宗炳和王微的观画的差异所在,王微是将山水画当形而上的绘画来看的,所以从绘画的层面上说王微更进了一步。

观 画 之 理

宗炳把观画之理分成三个过程,目应、心会、神畅。其最后的目的"畅神"和游山水的目的一致,故有最后一段的"神之所畅,孰有先焉?"一说。而其前两个步骤是主体翻译绘画的过程,是观画的一般规律。就实游山水而言,是直接"畅神"而已,并不必要"应目",也无须"会心",正如苏轼的著名诗句"不识庐山真面目,只缘身在此山中"。所以,宗炳的观画原理就是其所述的"应目会心",而观画的目的即是实游山水的目的"畅神"。

"应""会""神"是魏晋佛学特有的用法,释僧肇《般若无知论》云:

> 然则智有穷幽之鉴,而无知焉;神有应会之用,而无虑焉。神无虑,故能独王于世表;智无知,故能玄照于事外。智虽事外,未始无事。神虽世表,终日域中。所以俯仰顺化,应接无穷,无幽不察而无照功,斯则无知之所知,圣神之所会也。①

宗炳的"应会感神"之说也是源自这佛教修行的法则,所谓"神有应会之功"指的是价值主体"神"和外物相"应接"的行为过程。此过程就如前面所述,是先秦庄子哲学中探讨最多,不同的是庄子以"心"为最后的主体,和魏晋佛学之"神"是有很大差异的。而宗炳的观画之理取自于魏晋佛学的此理而稍有改变。

"理"在《画山水序》中出现了五次,但是"理"观念在本篇中不是重要观念。"理"观念从先秦到魏晋都是一个中性的观念,并没有过多的哲学倾向。其原始意义为纹理、条理,超越义为道理。在魏晋的佛教思想传入时期,这个中性的词汇被佛教徒用来表达"佛学之理"的含义,通常是为了证实

① （清）严可均:《全晋文》下册,商务印书馆 2006 年版,第 1804 页。

佛理的正当性。在慧远与宗炳的文章中,"理"是一个高频词。如慧远《大智论钞序》云:"而理蕴于辞,辄寄之宾主,假自疑以起对,名曰问论。"①《庐山出修行方便禅经统序》云:"然理不云昧,庶旨统可寻,试略而言。"② 宗炳《明佛论》云:"故至理匪遐,而疑以自没。悲夫,中国君子,明于礼义,而暗于知人心,宁知佛心乎?""谨推世之所见,而会佛之理,为明论曰⋯⋯""有神理必有妙极,得一以灵,非佛而何?""诚试避心世物,移映清微,则佛理可明,事皆信矣。可不妙处其意乎?"③ 佛教徒以中性的"理"来说服人们相信佛学,这是魏晋思想的一个特点。到宋明理学兴起时,"理"才成为新儒学的一个核心观念。宗炳在《明佛论》中"理"的用法亦用在了《画山水序》中。《画山水序》中的"理",前四次"理绝于中古之上"、"应目会心为理"、"神超理得"、"理入影迹"的"理"都是名词道理、哲理的意思;最后一段的"闲居理气"的"理"是动词,整理、调理的意思。"神超"是佛教用法,在魏晋所用甚少,有释僧肇《百论序》:"佛泥洹后八百余年,有出家大士,厥名提婆,玄心独悟,俊气高朗,道映当时,神超世表,故能辟三藏之重关,坦十二之幽路,檀步迦夷,为法城堑。"④ 本篇"神超"与此相类。"理得"的用法较常见,没有特别的含义,就是得理的意思。如潘岳《答挚虞新婚箴》:"先王制礼,随时为正。俯从企及,岂乖物性? 女无二归,男有再聘。女实存色,男实存德。德在居正,色在不惑。故新旧兼弘,义申理得。"⑤ 王坦之《废庄论》:"且即濠以寻鱼,想彼之我同;推显以求隐,理得而情昧。"⑥ 所谓"义申理得""理得而情昧",即指得理。宗炳之"神超理得"的用法与此二者并无不同之处。其含义是指观画之理由"目"到"心"再到"神"是行得通的,故曰"神超理得"。徐圣心把观画之理列为"四个核心观念"曰:"应目、会心、神超、理得",并释"理得"为"得体道之乐",亦属抓不清问题。⑦ "理得"是观画之理"应目、会心、神超"之理据,如按其旨放在最后,以此行文顺序而言就是观画之目的在于"理得"而非"畅神"了。故知"理得"并非观画之理的重心,只是其据而已。

① (清)严可均:《全晋文》下册,商务印书馆2006年版,第1781页。

② (清)严可均:《全晋文》下册,商务印书馆2006年版,第1783页。

③ (清)严可均:《全宋文》,商务印书馆2006年版,第192—206页。

④ (清)严可均:《全晋文》下册,商务印书馆2006年版,第1823页。

⑤ (清)严可均:《全晋文》中册,商务印书馆2006年版,第984—985页。

⑥ (清)严可均:《全晋文》上册,商务印书馆2006年版,第284页。

⑦ 参见徐圣心:《宗炳〈画山水序〉及其"类"概念析论》,《台大中文学报》2006年第24期。

是不是"写山水之'神'"问题

本段之"神",出现了三次,均为主体义。前两次的"神"是个别自我的"神":小我;最后的"神"是圣人之法身:大我。

所谓"写山水之神"的问题是解《画山水序》者对此句的解读。即以顾恺之"以形写神"之理来解此句,故谓之"写山水之神"。如陈传席版"顾恺之第一个提出绘画'传神论',而他的'传神论'只指人物。宗炳把'传神论'应用到山水画。"这是不准确的。魏晋之"神"有至少四层意思,如医学义的"心、神",玄学义的"神采"、《易传》传统之道的运行状态,佛教的"形、神"、"法身"等。陈传席版对顾恺之的"传神"究竟何"神"并无辨析,如究竟是玄学之"神"还是佛教之"神"? 此"传神"的研究本已含混,又加以牵之宗炳之山水"传神",固非宜也。

末句"又神本亡端,栖形感类,理入影迹。诚能妙写,亦诚尽矣。"实际上是宗炳撰写此文额外的一个申引,并非所谓"写山水之'神'"。此处之"神",大部分解《画山水序》者都以为是客体义,认为是道的体现,其实不然。要理解此处的"神"观念和本句,一定要深入的理解宗炳的思想。宗炳的《明佛论》又名《神不灭论》,是魏晋思想史上重要观点"神不灭"观的代表作之一。在此文中,宗炳对"神"观念做了细致的论述。总体而言,宗炳论"神",以佛教价值为主,并不取玄学价值。在《明佛论》中,宗炳说:

> 今称"一阴一阳之谓道,阴阳不测之谓神"者,盖谓至无为道,阴阳两浑,故曰一阴一阳也。自道而降,便入精神,常有于阴阳之表,非二仪所究,故曰阴阳不测耳。君平之说,一生二,谓神明是也。若此二句,皆以明无,则以何明精神乎? 然群生之神,其极虽齐,而随缘迁流,成粗妙之识,而与本不灭矣。①

宗炳在此批评了魏晋时期的主流观念、玄学的神观念。"一阴一阳之谓道"与"阴阳不测之谓神"是《周易》《系辞》中的文句(并非连句)。《周易》之《系辞》为汉代文献,是汉代重要思想,亦是魏晋玄学价值重要依据。东晋初玄学家韩康伯注"一阴一阳之谓道"便引用了王弼那著名的论述:"道者,无之称也。无不通也,无不由也,况之曰道。"② 韩康伯注"阴阳不测之谓神":"神

① (清)严可均:《全宋文》,商务印书馆 2006 年版,第 193—194 页。
② (三国)王弼著:《王弼集校释》下册,楼宇烈校释,中华书局 2009 年版,第 624 页。

也者,变化之极,妙万物而为言,不可以形诘者也,故曰'阴阳不测'."①宗炳批评了中国本土思想中的"神":汉代《周易》《系辞》中的神观念、汉代易学家严君平理解的"神明"观念以及王弼的神观念。②认为他们都只理解了"神"的客体义,道的状态:"无";而不理解其主体义:魏晋新思想佛学法身义,或大我和小我。

　　宗炳把天地间生物之总体称之为"群生";"群生"之身为"形","群生"之灵魂即"神"。神流转于生命各种形态之中,"形尽神不灭",周流复始。宗炳举例说:"今秦、赵之众,其神与宇宙俱来,成败天地而不灭。起、籍二将,岂得顿灭六十万神哉?神不可灭,则所灭者身也。"③认为长平之战和秦末战争中大量战死的人,只是"身"灭而已,"神"遂即再以其他方式存在,其总体并没有折损。这是典型的印度思想,在佛教出现之前就已有之。"佛"即圣人成道后的"法身",个别自我通过佛教修行、"练神"而涅槃,个别自我跳出轮回成佛,从小我变成大我。④宗炳对佛的理解毋庸置疑是中国式的,宗炳说"夫以法身之极灵,感妙众而化见,照神功以朗物,复何奇不肆,何变可限"、"佛为万感之宗",认为佛不仅是涅槃离苦之觉悟者,还是具有无限神通力的神。所谓的"栖形"正是指圣人之法身自由的流转于各种生命形态中。南朝梁刘勰《灭惑论》曰:"夫栖形禀识,理定前业,入道居俗,事系因果。是以释迦出世,化洽天人,御国统家,并证道迹。"⑤因此,宗炳的"神本亡端,栖形感类,理入影迹。"就很好理解了:神作为法身是可以在任何时间,以任何方式在生物的各种形态中呈现的;虽然凡人感知不到神的踪迹,但是其踪迹、弥端在一些事物中会呈现。宗炳的这个观点在魏晋是代表性的。魏晋佛徒往往把不常见的自然现象看做佛的象征,比如慧远就写有《万佛影铭》,谢灵运亦写有《佛影铭》,其序曰:"虽舟壑缅谢,像法犹在,感运钦风,日月弥深,法显道人,至自祇洹,具说佛影,偏为灵奇。幽岩嵌壁,若有存形。容仪

① (三国)王弼著:《王弼集校释》下册,楼宇烈校释,中华书局2009年版,第543页。
② 又批评王弼的观点云:"神也者,妙万物而为言矣。若资形以造,随形以灭,则以形为本,何妙以言乎?"((清)严可均:《全宋文》,商务印书馆2006年版,第194页。)东晋初玄学家韩康伯是王弼玄学的继承者。王弼注《周易》并未注《系辞》,然韩康伯基本以王弼的学说思想来注《系辞》,故韩康伯的"神"观念就是王弼的"神"观念。本书以二者思想同一。
③ (清)严可均:《全宋文》,商务印书馆2006年版,第201页。
④ 北凉译经巨子昙无谶所译大乘重要文献《大般涅槃经》(414—426年)云:"云何复名为大涅槃?有大我故,名大涅槃。涅槃无我,大自在故,名为大我。"(北凉)昙无谶译:《大般涅槃经》,《大正新修大藏经》第12册,新文丰出版公司1983年版,第502页。
⑤ (清)严可均:《全梁文》下册,商务印书馆2006年版,第664页。

端庄，相好具足。莫知始终，常自湛然。"① 此便是宗炳的"诚能妙写，亦诚尽矣。"感慨的思想背景。

当然，宗炳批评中土哲学的神观念只是抑此扬彼，为提出新价值而为矣，并非否认客体神观念。那么，如何处理佛教主体神和玄学客体神观念之间的关系呢？宗炳一方面认为"佛为万感之宗"，法身可以存在、流转在任何生物形态中；另一方面却不敢确定法身是否能存在于物质的自然界。宗炳说：

> 夫五岳四渎，谓无灵也，则未可断矣。若许其神，则岳唯积土之多，渎唯积水而已矣。得一之灵，何生水土之粗哉？而感托岩流，肃成一体，设使山崩川竭，必不与水土俱亡矣。②

宗炳在此处认为，自然天地是有灵的，有没有主体神、圣人法身则很难说。③印度佛教思想中的神是价值核心，宗炳是接受的。但他又不能完全抛弃中国哲学长久以来对物质世界建构的价值，像印度佛教徒那样无所谓实然世界。为了调和二种神观念，宗炳只能做一个二元的分法。所以宗炳最后定夺为："夫天地有灵，精神不灭，明矣！"④关乎自然天地，他接受中国哲学的客体神观念，认为是道发动后的神妙所致，以概念"灵"来表述；关乎生物之神，他接受印度佛教的精神不灭之说，使用"神"这个概念的新义。这正是宗炳思想的玄佛二元结构在神观念上的体现，也是《画山水序》一文思想的基本结构。

徐圣心版与陈传席版皆以此神可主动入之山水画，本篇不知其然也。如陈传席版解"栖形感类"曰："神寄托于形中，感通于绘画（类）上。"又解"理入影迹"曰："'理'也就进入山水画作品之中"。并以"影迹"为"专指山水画作品"。徐圣心版与陈传席版相类，解曰："但宗炳发现了山水是神的具

① （清）严可均：《全宋文》，商务印书馆 2006 年版，第 323 页。

② （清）严可均：《全宋文》，商务印书馆 2006 年版，第 194 页。

③ 最高主体"神"何以能存在"五岳四渎"之中，是印度佛教不可能会出现的论题。就本篇所知，基督教路德宗有此类观念。肯尼斯·克拉克曾提及"16 世纪的神秘主义者塞巴斯蒂安·弗兰克在他的《奇谈怪论》中说到，'太阳之光充溢着整个地球，而不仅仅是地上，使地球上的万物变得翠绿，所以上帝存在于万物之中，万物也与上帝同在。'"原文"……says Sebastian Franck, the sixteenth—century mystic, in his *Paradoxa*, 'as the light of the sun overflows the whole earth, is not on earth, and yet makes all things on earth verdant, so God dwells in everything and everything dwells in Him.'" Kenneth Clark, *Landscape into Art*, John Murray 1952, p.25.

④ （清）严可均：《全宋文》，商务印书馆 2006 年版，第 201 页。

象化，这便是所谓的'栖形'；因山水可以入画，故栖息于山水之形里的神，可以感通于绘画之上，在道理上，神即入于作品之中。"这是典型的碎片式加想象的解法，文句逻辑不通。并且"影迹"一词，在魏晋绝然没有指涉绘画的用法，都是指微妙的状态。如支遁《善宿菩萨赞》："体神在忘觉，有虑非理尽。色来投虚空，响朗生应轸。托阴游重冥，冥亡影迹陨。"①殷浩《易象论》："故设八卦者，盖缘化之影迹也。"②谢灵运《诣阙自理表》："夫闻俎豆之学，欲为逆节之罪；山栖之士，而构陵上之衅。今影迹无端，假谤空设，终古之酷，未之或有。"③解《序》者更以"类"为画，故有"神"入画之说。"类"文中出现三次，前二次"类之不巧"、"类之成巧"都是动词，模仿、画的意思。最后一次的"类"为一般的哲学用词，指的是物的种类。所以，此句的"神入绘画"解，实非其宜也。

9. 第 六 段 解

"於是閒居理氣，拂④觶⑤鳴琴，披圖幽對，坐究四荒。不違天勵之藂，獨應無人之野。峯岫⑥嶤⑦嶷⑧，雲林森渺⑨。聖賢映於絕代，萬趣融

① (清) 严可均：《全晋文》下册，商务印书馆 2006 年版，第 1725 页。

② (清) 严可均：《全晋文》下册，商务印书馆 2006 年版，第 1388 页。

③ (清) 严可均：《全宋文》，商务印书馆 2006 年版，第 310 页。

④ 《说文》释云："拂：过击也。"((清) 桂馥：《说文解字义证》，齐鲁书社 1994 年版，第 1064 页。) 拂原义为过击，此处为申引义端起的意思，表达饮酒之义。并非击打酒器以和琴音，古琴素雅，必不以此方式合奏。

⑤ 《说文》释云："觶：觶实曰觴，虚曰觶。"释觶云："觶：乡饮酒角也。《礼》曰：一人洗举觶，觶受四升。"(清) 桂馥：《说文解字义证》，齐鲁书社 1994 年版，第 373 页。

⑥ 《说文》释云："岫：山穴也，从山由声。"(清) 桂馥：《说文解字义证》，齐鲁书社 1994 年版，第 790 页。

⑦ 通"峣"。《说文》释云："峣：嶣峣，山高儿，从山尧声。"《方言》：峣，高也。注云：嶣峣，高峻之貌也。《汉书》《杨雄传》曰：泰山之高。不嶣峣则不能浮溽云而散歊蒸。"(清) 桂馥：《说文解字义证》，齐鲁书社 1994 年版，第 792 页。

⑧ 《说文》释云："嶷：九嶷山，舜所葬，在零陵营道。"(清) 桂馥：《说文解字义证》，齐鲁书社 1994 年版，第 787 页。

⑨ "渺"通"森"，皆为"眇"之俗体字，表达远视之意。《说文》无"渺"，亦无"森"，北宋徐铉《说文》新附字"森"，释云："森：大水也，从三水。或作渺。"可见"渺"和"森"皆为魏晋间衍生的新字，其中"森"始见北齐石碑《临淮王像碑》。详见丁福保：《说文解字诂林》，中华书局 1988 年版，第 11212—11213 页。

其神思。余復何為哉？暢神而已，神之所暢，孰有先焉？"

于是闲居理气，饮酒而弹琴，披画静观，静坐神游四荒之地。不阻于极地之丛，独自澄神于无人之野。山峰岩穴之高耸，云林远望之森然。圣贤映耀于其时空，万有之趣融汇于其神思。我还需要有什么更多的所为吗？借山水画畅神而已，神以画所畅，难道还有必要分别它是画还是真山水吗？

末段之意义：如何借画修身

第六段是全文逻辑的终点，再次论证因为画山水和观山水画是修身，所以二者有价值。在第五段论述完观画之理后，最后一段进一步陈述作者怎样以画中山水来修身，最后以"畅神"来总结他观画游山水的目的。"应会感神"是总摄观画的理，而"披图幽对，坐究四荒"、"独应无人之野"则是阐释具体怎样观画修身了。《宋书》记载宗炳"抚琴动操，欲令众山皆响"[1]，即宗炳所谓"闲居理气，拂觞鸣琴"。宗炳本人欣赏画中山水，一方面严肃的"澄怀观道"，另一方面又说只是"畅神而已"，看似颇有矛盾，实际上却不然。"畅神"是针对山水画和自然山水的同一性而言的，是为了论证二者的同一性，进一步论证画山水这个表达自然之道的行为是有价值的，所以强调他们共同的目的。这也是"畅神"这个词仅在篇末出现的原因。

极限空间的想象："四荒、天励之薮、野"

"四荒"是大地的尽头之义，本处是虚指，泛指宇宙。《尔雅·释地》曰："觚竹、北户、西王母、日下，谓之四荒。九夷、八狄、七戎、六蛮，谓之四海。"[2]贾彪《大鹏赋》："扬宇内之逼隘，遵四荒以泛荡。"[3]荀勖《上穆天子传序》："王好巡守，得盗骊騄耳之乘，造父为御，以观四荒，北绝流沙，西登昆仑，见西王母，与太史公记同。"[4]"野"之义亦然，泛指极远之地，《尔雅·释地》曰：

[1] （南朝梁）沈约：《宋书》，中华书局 2008 年版，第 2279 页。

[2] （西晋）郭璞注、（北宋）邢昺疏：《尔雅注疏》，《十三经注疏》，北京大学出版社 2000 年版，第 221 页。

[3] （清）严可均：《全晋文》中册，商务印书馆 2006 年版，第 962 页。

[4] （清）严可均：《全晋文》上册，商务印书馆 2006 年版，第 309 页。

"邑外谓之郊,郊外谓之牧,牧外谓之野,野外谓之林,林外谓之埛。"① 中国古代天文学十分发达,早在汉代就有"浑天说"和"盖天说"的争论。② 不论"盖天"还是"浑天",都是原始"天圆地方"观念的延伸,其区别无非天是圆还是半圆而已。故无论何种,其地有尽。而宗炳此句之义,旨在对宇宙空间的想象,是其宇宙观也。需注意的是,宗炳描述的是宇宙的极限,对宇宙极限的想象,以此来体道,"神"畅其中。"藂"通"丛";"励",《说文解字》释之为"劢",曰:"劢,勉力也。周书曰:'用劢相我邦家。'读若厉,从力,万声。"桂馥《说文义证》曰:"勉力也者,《一切经音义》七:劢,疆也,谓自劝疆也。字或作励。"③ 故知此二字常混用。所谓"天励之藂",天境之林壑之义,即是指平常难以到达的境地,亦是地之极的意思。此是宗炳用以阐释观画的优势,即想象和眼界可到达,身却难入之境。

"畅神"考

"畅神"一词魏晋文献用的非常少,只有《全晋文》里左九嫔《巢父惠妃赞》的"神乎畅矣":"泱泱长流,沔沔清波。思文巢惠,载咏载歌。垂纶一壑,万象匪多。神乎畅矣,缅同基阿。"④ 和佚名的《庐山诸道人游石门诗序》的"神以之畅":"乃其将登,则翔禽拂翮,鸣猿厉响。归云回驾,想羽人之来仪;哀声相和,若玄音之有寄。虽仿佛犹闻,而神以之畅;虽乐不期欢,而欣以永日。"⑤ 亦是表达游山水的精神愉悦之感。魏晋玄学时期,"畅"的用法一般有指自然的如王羲之《兰亭集序》"惠风和畅",也有指人之交流如"畅叙幽情",在形而上领域多指学术上,如释慧远《明报应论》:"然佛教深玄,微言难辩,苟未统夫指归,亦焉能畅其幽致?"⑥ 或指音乐上,如支遁《弥勒赞》:"寥朗高怀兴,八音畅自然,恬智冥微妙,缥眇咏重玄。"⑦ 然而与宗炳之"畅神"最接近的含义就是《庐山诸道人游石门诗序》的"畅神"用法,可以说是准确一致。此《诗序》是东晋隆安四年所作,其云"释法师

① (西晋)郭璞注、(北宋)邢昺疏:《尔雅注疏》,《十三经注疏》,北京大学出版社 2000 年版,第 218 页。

② 姜岌《浑天论》:"扬雄以为浑天得之,难盖天曰:'今于高山之上,设水平以望日,则日出水平下。若天体常高,地体常卑,日无出下之理。'于是盖天无以对也。"(清)严可均:《全晋文》,下册,商务印书馆 2006 年版,第 1679 页。

③ (清)桂馥:《说文解字义证》,齐鲁书社 1994 年版,第 1214 页。

④ (清)严可均:《全晋文》上册,商务印书馆 2006 年版,第 119 页。

⑤ (清)严可均:《全晋文》下册,商务印书馆 2006 年版,第 1850 页。

⑥ (清)严可均:《全晋文》下册,商务印书馆 2006 年版,第 1775 页。

⑦ (清)严可均:《全晋文》下册,商务印书馆 2006 年版,第 1724 页。

以隆安四年仲春之月，因咏山水，遂杖锡而游。于时交徒同趣三十余人，咸
拂衣晨征，怅然增兴。"①按汤用彤先生所考慧远于四十五岁上庐山，②东晋
晋安帝隆安四年，慧远六十七岁，刘遗民和宗炳等在慧远六十九岁时与其
立誓，与此次游庐山非常近。可以说无论宗炳在不在此次游山行列，其"畅
神"一说，都与此文的"畅神"密切相关。"畅神"一说是庐山的中土僧人集
团表达游山水之感受的用词，这是诸道人的"共识"，这是宗炳"畅神"说
的来源。

宗炳的修身方式

宗炳在末段完整的描述了他如何借山水画来修身。从整个过程来讲，
是由开始精神上的准备"闲居理气，拂觞鸣琴"，进入一种观察与冥想的精
神状态。这种精神或仪式的准备是中国古代巫术传统，古人做重要的事情
均要有一准备状态，或沐浴更衣、或清静素食、或焚香鸣琴等，方法不一。由
此进而"披图幽对"。"披图幽对"即是进入人画交感的阶段。此阶段经由第
五段的"应目会心"之理来交感。通过对画的观赏"坐究四荒"，进入想象，
主体之神进入画中山水，这就是所谓的"不违天励之藂，独应无人之野"，任
何一个平常难以逾越的空间形态与地域，都可以借助山水画所呈现的景象
由主体之神来进入。"独应无人之野"是宗炳个人式的，也是当时中土佛教
徒的修行方式；静坐冥想是其主要原则。就"应"观念而言，汉代即有"天人
感应"思想。魏晋佛徒的"感应"，多以感应佛陀的精神。宗炳《明佛论》云：
"若使回身中荒，升岳遐览，妙观天宇澄肃之旷，日月照洞之奇，宁无列圣威
灵尊严乎其中，而唯离人群，匆匆世务而已哉？固将怀远以开神道之想，感
寂以照灵明之应矣。"③正是"独应无人之野"含义的准确表达。宗炳认为"升
岳遐览"、"回身中荒"在"无人之野"中静坐冥想能够体会到佛陀的精神、
大我或如来。这也是魏晋佛徒的普遍思想。魏晋时期的中土僧人都要驻山
修行，但是印度佛教修行并没有这个特点。佛陀本人之修行与成道并非在
高山大川之中。所以，宗炳此处的描述为主体进入一个无限的客体空间，畅
扬其中。此即因"应会感神"而"神超"：主体之神体道而"畅神"。关于宗炳
的以山水画修身，宗炳自嘲之为"畅神"。宗炳这种修身方式，与魏晋南北朝
的佛教徒的修身是极为相近的。佛教徒的观想修身，正是宗炳这种自创的

① （清）严可均：《全晋文》下册，商务印书馆 2006 年版，第 1850 页。
② 参见汤用彤：《汉魏两晋南北朝佛教史》，北京大学出版社 2011 年版，第 202 页。
③ （清）严可均：《全宋文》，商务印书馆 2006 年版，第 204 页。

观画中山水来修身的母本。但观其所描述的观画过程与细节,与慧远等僧众相较,有着本质的差别。

实游与"卧游"

正如前文所论述的那样,宗炳末段所用的"畅神"一词,只是为了证明"卧游"和实游的价值同一。那么实游和"卧游"的差别是什么呢? 在《画山水序》的第四段的开头,宗炳就描述了实游的内容,所谓"身所盘桓,目所绸缪"。也就是说,实游修身的内容是"行"与"观"。而"卧游"修身的内容是("画")"观"与"想"。"卧游"的行为模式是"应目会心"和"神超"。由宗炳的卧游模式我们可以看出,"目""心""神"是其几个基本环节。再可推之实游的行为模式是,"目""身""心""神"。另外我们可以从宗炳仅存的两首山水诗中可以意会宗炳的实游状态。其《登半石山诗》曰:"清晨陟阻崖,气志洞萧洒。嶰谷崩地幽,穷石凌天委。长松列竦肃,万树巉岩诡。上施神农萝,下凝尧时髓。"[1] 又《登白鸟山诗》曰:"我徂白鸟山,因名感昔拟。仰升数百仞,俯览眇千里。杲杲群木分,岌岌众峦起。"[2] 从中可以看出,身体的感受,如"气志洞萧洒",和视觉经验是紧密相连的。而"卧游"唯独少了"身"的环节,所以其主体之"神":灵魂的意义凸显。此与魏晋佛教的"形尽神不灭"等基本论题甚合。因此,解《画山水序》者又有以"坐究四荒"亦可称之为"坐游"之说。其实不论"卧游"或"坐游"都指缺少"身"环节的"神游"。后世都以观山水画为"卧游"或"神游",皆由此出。"卧游"一词最早初创于《宋书》中记载宗炳的自叹:"有疾还江陵,叹曰:'老疾俱至,名山恐难遍睹,唯当澄怀观道,卧以游之。'"[3] 在宗炳之后文人就用"卧游"来表达高情、高尚操守之义,如同时代的任昉《答到建安饷杖诗》曰:"坐适虽有器,卧游苦无津。"[4] 又梁武帝《与何胤书》:"仆推迁簿官,自东徂西,悟言素对,用成暌阕,倾首东顾,曷日无怀。畴昔欢遇,曳裾儒肆,实欲卧游千载,畋渔百氏,一行为吏,此事遂乖。"[5] 在北宋,绘画兴起之时画论中才出现"卧游"一词,以此不仅表现士大夫的操守,更特指宗炳观山水画的"卧游"。如《宣和画谱》记载北宋大画家王诜:"常以古人所画山水置于几案屋壁间

① （唐）欧阳询:《艺文类聚》上册,上海古籍出版社 2007 年版,第 124 页。
② （唐）欧阳询:《艺文类聚》上册,上海古籍出版社 2007 年版,第 124 页。
③ （南朝梁）沈约:《宋书》,中华书局 2008 年版,第 2279 页。
④ （清）陈祚明:《采菽堂古诗选》,上海古籍出版社 2008 年版,第 788 页。
⑤ （清）严可均:《全梁文》上册,商务印书馆 2006 年版,第 57 页。

以为胜玩，曰要如宗炳澄怀卧游耳。"① 又记王诜画过《名山卧游图》。又如明代画家何良俊在《四友斋画论》说到："独画尚存十之六七。正恐筋力衰惫，不能遍历名山，曰悬一幅于堂中，择溪山深邃之处，神往其间，亦宗少文卧游之意也。"②

　　"神游"一词魏晋之前极为少见，最早在《淮南子》中出现，并仅一例："是故身处江海之上，而神游魏阙之下。非得一原，孰能至于此哉！"③《全后汉文》傅毅《七激》："偏滔滔以南北，似汉女之神游。"一例。④ 到魏晋时期"神游"有大致三种含义。第一种是死亡义，如庾亮《追报孔坦书》："延尉孔君，神游体离，呜呼哀哉！得八月十五日书，知疾患转笃，遂不起济，悲恨伤楚，不能自胜。"⑤ 又如阙名《康帝哀策文》："如何一旦，神游灵爽。"⑥ 第二种是心神义，强调饱满的精神状态。如殷仲堪《游园赋》："尔乃杖策神游，以咏以吟。落叶掩蹊，果下成林。"⑦ 第三种是法身义，多出现于僧侣集团文献中。如释慧远《万佛影铭》："深怀冥托，霄想神游。"⑧ 宗炳《又答何衡阳书》："昔佛为众说，又放光明，皆素积妙诚，故得神游。"⑨ 而"神游"运用在画论中在北宋，刘道醇《宋朝名画评》曰："高克明，绛州人。端愿自立，复事谦退，尤喜幽默。多行郊野间，览山林之趣，箕坐终日，乐可知也。归则求静室以居，沉屏思虑，神游物外，景造笔下，渐为远近所许。"⑩ 笔者以为，虽然"神游"在画论中并不常用，但是足以能阐释清楚宗炳的"卧游"的本质的。故宗炳"神游"画中山水是说得通的。

　　由以上的考证和辨析可知，慧远僧徒游山的"畅神"实质上是不能等同于宗炳观山水的"畅神"的。一者是实游，另一是"卧游"。而"卧游"的实质是"神游"，此"神游"是魏晋南北朝佛教哲学独特的指称，与宋明所称的"神游"观念又有不同。

　① 王伯敏、任道斌：《画学集成》第 1 卷，河北美术出版社 2002 年版，第 528 页。

　② 王伯敏、任道斌：《画学集成》第 2 卷，河北美术出版社 2002 年版，第 193 页。

　③ （东汉）高诱注：《淮南子注》，《诸子集成》第 8 册，岳麓书社 1996 年版，第 26 页。

　④ （清）严可均：《全后汉文》上册，商务印书馆 2006 年版，第 433 页。

　⑤ （清）严可均：《全晋文》上册，商务印书馆 2006 年版，第 375 页。

　⑥ （清）严可均：《全晋文》下册，商务印书馆 2006 年版，第 1589 页。

　⑦ （清）严可均：《全晋文》下册，商务印书馆 2006 年版，第 1389 页。

　⑧ （清）严可均：《全晋文》下册，商务印书馆 2006 年版，第 1787 页。

　⑨ （清）严可均：《全宋文》，商务印书馆 2006 年版，第 190 页。

　⑩ 王伯敏、任道斌：《画学集成》第 1 卷，河北美术出版社 2002 年版，第 260 页。

宗炳观画的特点

宗炳的观画中山水修身极具个人特点,不仅有很浓郁的佛教修行意味,同时又具有典型的玄学色彩。宗炳观画是这样一种"神游":主体之"神",亦可称之为灵魂,畅游于一个无尽的宇宙空间的全景中。与僧肇所谓的"神超世表"十分相类。此呈现出来观画境界之大,画论史中无以可比。与其同时的王微观画云:"望秋云,神飞扬;临春风,思浩荡"并"以明神降之"。王微之"神"是典型的玄学主体,情意"神",一个欣赏的主体。"神飞扬""思浩荡"重点在于感受。所谓"以明神降之"是指以心神认真的感受。在后世的画论中,亦不见此大气的观画之理。北宋郭思《林泉高致》论观画云:

> 然则林泉之志,烟霞之侣,梦寐在焉,耳目断绝。今得妙手郁然出之,不下堂筵,坐穷泉壑;猿声鸟啼,依约在耳,山光水色,滉漾夺目。此岂不快人意,实获我心哉?此世之所以贵夫画山水之本意也。不此之主而轻心临之,岂不芜杂神观,溷浊清风也哉!画山水有体:铺舒为宏图而无余,消缩为小景而不少。看山水亦有体:以林泉之心临之则价高,以骄侈之目临之则价低。①

韩拙《山水纯全集》论观画曰:

> 观画之理,非融心神,善缣素,精通博览者,不能达是理也。②

总之,后世之观画重在观画本身,而非体道。"畅神"体道,"神游"宇宙的极限,"神游"山水画,是宗炳个人因博大的佛教修行而开创的。

10. 后五段小结

后五段是从实游山水修身因条件打断而推出新修身的替代品,并论证这个方式的可行性,最后推出结论这个方式是可行也是有价值的。山水画因佛玄式修身而宣告成立。这个方式由画山水和"神游"山水画两个部分

① 俞剑华:《中国古代画论类编》上册,人民美术出版社 2005 年版,第 632 页。

② 俞剑华:《中国古代画论类编》下册,人民美术出版社 2005 年版,第 678 页。

组成。在画山水部分,重要的是绘画之理和绘画之终极目的。其精神基底是玄学,以"有"写"无"。经由玄学"言""象""意"论题的路径,用"象"和"色"把"玄牝之灵"留在纸端。画山水部分于修身的意义在于它是表达道的一种方式。观山水部分,重要的是观画之理和怎样借画修身。其精神基底是佛学,以"应目""会心""感神""神超"的方式来"神游"。通过类似佛教修行的观想方法,以主体之"神"畅游于无尽的宇宙空间全景来体道。观山水部分于修身的意义在于它是观赏和体道。

（四）"画山水"观念如何起源

——文本与社会思想的关系

凡一重大事件的形成,都是由于观念触发行动,而行动反过来再影响观念。中国绘画史上的标志性事件"画山水"观念的形成就是这个行为模式的深刻写照。中国人开始画山水是一连串的观念和行为互动的结果。"画山水"的行为是由于魏晋士大夫有了"画山水"的观念而产生。正如宗炳在《画山水序》中所表达的那样,"画山水"的动机是与"游山水"行为密不可分的。而"游山水"行为又是在"游山水"观念的直接触发下形成。"游山水"观念亦是东汉末到魏晋哲学大转向派生出来的。在我们对"画山水"观念追本溯源之前,先要对魏晋士大夫游山水的行为进行全面的了解。

1."画山水"之前:"游山水"

在中国历史上,从魏晋时代开始出现了一个著名的文化现象:士阶层集体亲近自然,颐情山水。这个现象在之前的汉代、先秦是不可想象的。人们最熟知的游山水莫过于《兰亭集序》里记载的士大夫雅集游玩山水的空前盛况。然而,这只是魏晋士大夫游山水行为的冰山一角。在魏晋,士阶层的游山水的频率非常高,形式也比较多样。就从游山水的方式来说,有两种:独游和群游。

群　游

这里所谓的"群游",指的是超过两个名士因为共同对自然的喜好或因清谈而集会游览的行为。兰亭雅集是典型的群游,群游最具代表性的史料是"竹林之游""金谷宴集""洛水雅集""兰亭雅集"以及慧远僧徒集团游庐山。"竹林"在魏晋之交,"金谷"和"洛水"集会在西晋,"兰亭"与"游庐山"则是东晋的事情了。群游始于"竹林七贤"。《晋书·嵇康传》:

所与神交者惟陈留阮籍、河内山涛,豫其流者河内向秀、沛国刘

伶、籍兄子咸、琅邪王戎，遂为竹林之游，世所谓"竹林七贤"也。①

《晋书·山涛传》：

> 涛早孤，居贫，少有器量，介然不群。性好《庄》《老》，每隐身自晦。与嵇康、吕安善，后遇阮籍，便为竹林之交，著忘言之契。②

《晋书·王戎传》：

> 戎每与籍为竹林之游，戎尝后至。籍曰："俗物已复来败人意。"戎笑曰："卿辈意亦复易败耳！"③

《晋书·阮咸传》：

> 咸字仲容。父熙，武都太守。咸任达不拘，与叔父籍为竹林之游，当世礼法者讥其所为。④

《晋书·刘伶传》：

> 刘伶字伯伦，沛国人也。身长六尺，容貌甚陋。放情肆志，常以细宇宙齐万物为心。澹默少言，不妄交游，与阮籍、嵇康相遇，欣然神解，携手入林。⑤

"竹林之游"是早期士大夫集体游山水的雏形。所谓的"竹林"是指"七贤"不拘当世礼法，而寻找一处与礼教场所绝然相异的环境、玄谈庄老之所。"竹林"只是一个称谓，具体上不仅仅限于某处"竹林"。《晋书·王戎传》：

> 尝经黄公酒垆下过，顾谓后车客曰："吾昔与嵇叔夜、阮嗣宗酣畅于此，竹林之游亦预其末。自嵇、阮云亡，吾便为时之所羁绁。今日视之

① （唐）房玄龄等撰：《晋书》，中华书局1982年版，第1370页。
② （唐）房玄龄等撰：《晋书》，中华书局1982年版，第1223页。
③ （唐）房玄龄等撰：《晋书》，中华书局1982年版，第1232页。
④ （唐）房玄龄等撰：《晋书》，中华书局1982年版，第1362页。
⑤ （唐）房玄龄等撰：《晋书》，中华书局1982年版，第1375—1376页。

虽近,邈若山河!"①

从记载可以看出:"竹林"者,其地多方也。"七贤"是一个封闭的顶级名士集团、谈论圈,它的成员是史称"竹林玄学"时期的哲学和文学领袖。② 在当时的影响极大。所谓名士的"越名教而任自然"的放诞之风,自此而起。③

"金谷宴集"是士大夫集体亲近自然的较早记录。元康六年(公元296年),宴集主人石崇(字季伦,公元249—300年) 有《金谷诗序》曰:

> 余以元康六年,从太仆卿出为使持节、监青徐诸军事、征虏将军,有别庐在河南县界金谷涧中,去城十里,或高或下,有清泉茂林、众果竹柏、药草之属,金田十顷、羊二百口,鸡猪鹅鸭之类,莫不毕备。又有水碓、鱼池、土窟,其为娱目欢心之物备矣。时征西大将军、祭酒王诩当还长安,余与众贤,共送往涧中,昼夜游晏,屡迁其坐,或登高临下,或列坐水滨,时琴瑟笙筑,合载车中,道路并作。及住,令与鼓吹递奏,遂各赋诗,以叙中怀。或不能者,罚酒三斗。感性命之不永,惧凋落之无期。故具列时人官号姓名年纪,又写诗箸后。后之好事者,其览之哉。凡三十人,吴王师议郎、关中侯、始平武功苏绍,字世嗣,年五十,为首。④

作为早期的群游山水的记载,"金谷"宴集还不是纯粹的游山水。所谓"金谷"是巨富石崇的京城外的郊区别墅,人造大园林。参与人员都是当朝权贵和一流文人,"三十人"者,除去石崇本人以及文中提及的王诩、苏绍,定然还有当时与石崇关系紧密的其他"二十四友"成员。

《晋书·石崇传》:

> 顷之,拜太仆,出为征虏将军,假节、监徐州诸军事,镇下邳。崇有别馆在河阳之金谷,一名梓泽,送者倾都,帐饮于此焉。至镇,与徐州刺史高诞争酒相侮,为军司所奏,免官。复拜卫尉,与潘岳谄事贾谧。谧与之亲

① (唐)房玄龄等撰:《晋书》,中华书局1982年版,第1235页。

② 对魏晋玄学阶段的划分,学界并无二异:"正始"、"竹林"、"永嘉"、"东晋玄佛合流"。"正始"王、何"贵无","竹林"嵇、阮"任自然","永嘉"裴、向、郭"崇有"。可参看汤用彤《魏晋玄学论稿》和余敦康《魏晋玄学史》。

③ "放达之士,其精神近庄子,嵇阮开其端,至西晋而达极盛。"汤用彤:《贵无之学(中)阮籍和嵇康》,《魏晋玄学论稿》,上海古籍出版社2007年版,第147页。

④ (清)严可均:《全晋文》上册,商务印书馆2006年版,第335页。

善,号曰"二十四友"。广城君每出,崇降车路左,望尘而拜,其卑佞如此。①

《晋书·刘琨传》:

年二十六,为司隶从事。时征虏将军石崇河南金谷涧中有别庐,冠绝时辈,引致宾客,日以赋诗。琨预其间,文咏颇为当时所许。秘书监贾谧参管朝政,京师人士无不倾心。石崇、欧阳建、陆机、陆云之徒,并以文才降节事谧,琨兄弟亦在其间,号曰"二十四友"。②

《晋书·贾谧传》:

渤海石崇欧阳建、荥阳潘岳、吴国陆机陆云、兰陵缪征、京兆杜斌挚虞、琅邪诸葛诠、弘农王粹、襄城杜育、南阳邹捷、齐国左思、清河崔基、沛国刘瓖、汝南和郁周恢、安平牵秀、颍川陈眕、太原郭彰、高阳许猛、彭城刘讷、中山刘舆刘琨皆傅会于谧,号曰二十四友,其余不得预焉。③

《晋书·潘岳传》:

岳性轻躁,趋世利,与石崇等诌事贾谧,每候其出,与崇辄望尘而拜。构愍怀之文,岳之辞也。谧二十四友,岳为其首。④

史载所谓"二十四友"指的是权臣贾谧政治集团的成员,都是当时最有影响力的一流文人,以潘岳为首、大文学家左思、陆机、陆云等赫然在录。虽然"金谷宴集"在本质上还不是真正意义的游山水,但其饮酒赋诗的文化活动在当时具有巨大影响。一直到东晋王羲之"兰亭雅集"的时候,有人以"兰亭"比之"金谷",王羲之心甚喜之。⑤自此足以看出其影响。

① (唐) 房玄龄等撰:《晋书》,中华书局 1982 年版,第 1006—1007 页。

② (唐) 房玄龄等撰:《晋书》,中华书局 1982 年版,第 1679 页。

③ (唐) 房玄龄等撰:《晋书》,中华书局 1982 年版,第 1173 页。

④ (唐) 房玄龄等撰:《晋书》,中华书局 1982 年版,第 1504 页。

⑤ "或以潘岳《金谷诗序》方其文,羲之比于石崇,闻而甚喜。"(唐) 房玄龄等撰:《晋书》,中华书局 1982 年版,第 2099 页。
王右军得人以《兰亭集序》方《金谷诗序》,又以己敌石崇,甚有欣色。"(南朝宋) 刘义庆:《世说新语》,《诸子集成》第 10 册,岳麓书社 1996 年版,第 157 页。

　　"洛水雅集"指的是王戎、王衍、裴頠、张华、王济等名士在洛水修禊清谈。《世说新语》：

> 　　诸名士共至洛水戏，还，乐令问王夷甫曰："今日戏乐乎？"王曰："裴仆射善谈名理，混混有雅致；张茂先论史汉，靡靡可听。我与王安丰说延陵、子房，亦超超玄箸。"①

戴逵《竹林七贤论》：

> 　　王济尝解禊洛水，明日或问王济曰，昨日游，有何论议？济曰，张华善说史汉，裴逸民叙前言往行，衮衮可听，安丰侯道子房季札之间，超然玄著。②

　　"洛水"和"兰亭"雅集的外缘原因都是"修禊事"。所谓"修禊事"是指汉魏以来形成的文化习俗，就是每年的春三月三日，在河边清洗祈福。《后汉书·志第四礼仪上被禊》：

> 　　是月上巳，官民皆洁于东流水上，曰洗濯被除去宿垢疢为大洁。洁者，言阳气布畅，万物讫出，始洁之矣。③

《晋书·志第十一礼下》：

> 　　汉仪，季春上巳，官及百姓皆禊于东流水上，洗濯被除去宿垢。而自魏以后，但用三日，不以上巳也。晋中朝公卿以下至于庶人，皆禊洛水之侧。④

　　从记载可以看出"洛水雅集"的成员是一流名士：竹林七贤之一的王戎、大臣王衍、哲学家裴頠、大文学家张华等。谈论的内容比"金谷"多了许多内涵，不仅赋诗，更有哲学和史学。

① （南朝宋）刘义庆：《世说新语》，《诸子集成》第10册，岳麓书社1996年版，第20页。
② （清）严可均：《全晋文》下册，商务印书馆2006年版，第1491—1492页。
③ （南朝宋）范晔著、（西晋）司马彪补：《后汉书》，中华书局1982年版，第3110—3111页。
④ （唐）房玄龄等撰：《晋书》，中华书局1982年版，第671页。

东晋永和九年（公元353年），王羲之与谢安、孙绰、许询、支道林等一班名士四十一人在兰亭集会。王羲之《三月三日兰亭诗序》：

　　永和九年，岁在癸丑。暮春之初，会于会稽山阴之兰亭，修禊事也。群贤毕至，少长咸集。此地有崇山峻岭，茂林修竹。又有清流激湍，映带左右。引以为流觞曲水，列坐其次。虽无丝竹管弦之盛，一觞一咏，亦足以畅叙幽情。是日也，天朗气清，惠风和畅。仰观宇宙之大，俯察品类之盛，所以游目骋怀，足以极视听之娱，信可乐也！夫人之相与，俯仰一世。或取诸怀抱，悟言一室之内；或因寄所托，放浪形骸之外。虽趣舍万殊，静躁不同，当其欣于所遇，暂得于己，快然自足，不知老之将至。及其所之既倦，情随事迁，感慨系之矣。向之所欣，俯仰之间，已为陈迹，犹不能不以之兴怀。况修短随化，终期于尽。古人云：“死生亦大矣。”岂不痛哉！每览昔人兴感之由，若合一契，未尝不临文嗟悼，不能喻之于怀。固知一死生为虚诞，齐彭殇为妄作。后之视今，亦犹今之视昔。悲夫！故列叙时人，录其所述，虽世殊事异，所以兴怀，其致一也。后之览者，亦将有感于斯文。①

又《临河叙》：

　　右将军司马太原孙丞公等二十六人赋诗如左，前余姚令会稽谢胜等十五人不能赋诗，罚酒各三斗。②

此次集会，是谢安和王羲之、孙绰名士集团的文化杰作。东晋的前半叶，王谢士族是具有决定性力量的政治团体，此时的集会是在谢安还没有出山之前，一班以隐居为志的名士的雅集，较之“金谷”而言，是为纯粹的游山水行为。“金谷”是人造园林，“兰亭”则是十足的野外。并且，“兰亭”和“洛水”雅集一样，不仅是赋诗而已，也一样有哲学家（支遁）的参与。除此之外，“兰亭”的诗集存世甚多，从整个行为来讲是纯粹的文化活动，没有任何诸如“投分寄石友，白首同所归。”③的阿谀奉承之旨，所遗的诗文皆真情实感，文

① （清）严可均：《全晋文》上册，商务印书馆2006年版，第257—258页。
② （清）严可均：《全晋文》上册，商务印书馆2006年版，第258页。
③ 《晋书·潘岳传》：“俄而秀遂诬岳及石崇、欧阳建谋奉淮南王允、齐王冏为乱，诛之，夷三族。岳将诣市，与母别曰：‘负阿母！’初被收，俱不相知，石崇已送在市，岳后至，崇谓之曰：‘安仁，卿亦复尔邪！’岳曰：‘可谓白首同所归。’岳《金谷诗》云：‘投分寄石友，白首同所

出自然。王谢名士集团于过江之后，游山几为家常便饭，并且非但游山而已，更兼泛海。《世说新语》：

> 谢太傅盘桓东山时，与孙兴公诸人泛海戏。风起浪涌，孙、王诸人色并遽，便唱使还。太傅神情方王，吟啸不言。舟人以公貌闲意说，犹去不止。既风转急，浪猛，诸人皆喧动不坐。公徐云："如此将无归。"众人即承响而回。于是审其量，足以镇安朝野。①

此次的泛海人员仍然是王谢名士集团的原系人马，谢安、王羲之和孙绰等人。由此可见东晋士大夫游山水的文化习惯已经形成了。

慧远僧徒的群游庐山，在东晋的末期隆安四年（公元 400 年）。慧远僧徒集团三十余人畅游庐山，兴致绝高。参与其中的佚名作者有《庐山诸道人游石门诗序》：

> 石门在精舍南十余里，一名障山。基连大岭，体绝众阜。辟三泉之会，并立而开流；倾岩玄映其上，蒙形表于自然，故因以为名。此虽庐山之一隅，实斯地之奇观，皆传之于旧俗，而未睹者众。将由悬濑险峻，人兽迹绝，迳回曲阜，路阻行难，故罕经焉。释法师以隆安四年仲春之月，因咏山水，遂杖锡而游。于时交徒同趣三十余人，咸拂衣晨征，怅然增兴。虽林壑幽邃，而开途竞进；虽乘危履石，并以所悦为安。既至，则援木寻葛，历崄穷崖，猿臂相引，仅乃造极。于是拥胜倚岩，详观其下，始知七岭之美，蕴奇于此。双阙对峙其前，重岩映带其后；峦阜周回以为障，崇岩四营而开宇。其中则有石台石池宫馆之象，触类之形，致可乐也。清泉分流而合注，渌渊镜净于天池。文石发彩，焕若披面，柽松芳草，蔚然光目，其为神丽，亦已备矣。斯日也，众情奔悦，瞩览无厌。游观未久，而天气屡变，霄雾尘集，则万象隐形；流光回照，则众山倒影，开阖之际，状有灵焉，而不可测也。乃其将登，则翔禽拂翮，鸣猿厉响，归云回驾，想羽人之来仪，哀声相和，若玄音之有寄。虽仿佛犹闻，而神以之畅；虽乐不期欢，而欣以永日。当其冲豫自得，信有味焉，而未易言也。退而寻之，夫崖谷之间，会物无主，应不以情而开兴，引人致深若此，岂不以虚明朗其照，闲邃笃其情邪？并三复斯谈，犹昧然未尽。俄

归。'乃成其谶。"(唐) 房玄龄等撰：《晋书》，中华书局 1982 年版，第 1506—1507 页。

① (南朝宋) 刘义庆：《世说新语》，《诸子集成》第 10 册，岳麓书社 1996 年版，第 91 页。

而太阳告夕,所存已往,乃悟幽人之玄览,达恒物之大情,其为神趣,岂山水而已哉！于是徘徊崇岭,流目四瞩,九江如带,丘阜成垤。因此而推,形有巨细,智亦宜然,乃喟然叹宇宙虽遐,古今一契。灵鹫邈矣,荒途日隔。不有哲人,风迹谁存？应深悟远,慨焉长怀。各欣一遇之同欢,感良辰之难再,情发于中,遂共咏之云尔。①

慧远此次游山年六十七,犹"杖锡而游"、"徘徊崇岭,流目四瞩"。名士之风侵流之远,可窥知一二。虽然慧远僧侣集团的此次游山水与名士风尚相近,但是其意义尚有不同之处。这就是所谓的体道修身。这篇短文的气息偏重修身,与游人员也没有诗文横溢的记录。在魏晋的游山水风尚中,与之并行的有另外一支修行传统。也就是隐士传统,在名士游山水之前,隐士就择山而居,这也是促成名士游山水的原因之一。《晋书·许迈传》就比较能阐明这个问题。

初采药于桐庐县之桓山,饵术涉三年,时欲断谷。以此山近人,不得专一,四面籓之,好道之徒欲相见者,登楼与语,以此为乐。常服气,一气千余息。永和二年,移入临安西山,登岩茹芝,眇尔自得,有终焉之志。②

另有东晋大道士葛洪《抱朴子》记其师郑隐：

太安元年,知季世之乱,江南将鼎沸,乃负笈持仙药之扑,将入室弟子,东投霍山,莫知所在。③

许迈是道教徒,王羲之的好友。葛稚川和郑隐则是当时著名的道门宗师。道教徒入山是为了避世修行,寻找利于修行的环境。许迈在桐庐的桓山修行,尤以"此山近人,不得专一"乃复入临安西山,郑隐则决然带众弟子"东投霍山",不与世交。佛教徒同样使然,支遁《八关斋会诗序》：

间与何骠骑期,当为合八关斋。以十月二十二日集同意者在吴县

① （清）严可均：《全晋文》下册,商务印书馆 2006 年版,第 1850—1851 页。

② （唐）房玄龄等撰：《晋书》,中华书局 1982 年版,第 2107 页。

③ （东晋）葛洪：《抱朴子》,《诸子集成》第 10 册,岳麓书社 1996 年版,第 102 页。

土山墓下,三日清晨为斋始,道士白衣凡二十四人,清和肃穆,莫不静畅。至四日朝,众贤各去。余既乐野室之寂,又有掘药之怀,遂便独住。于是乃挥手送归,有望路之想;静拱虚房,悟外身之真。登山采药,集岩水之娱,遂援笔染翰,以慰二三之情。①

所谓"八关斋"是指汉魏以来形成的佛教修行的一种方式,主要是蔬食、斋戒与静坐等。南宋胡三省注司马光《资治通鉴》云:

> 释氏之戒一不杀生,二不偷盗,三不邪淫,四不妄语,五不饮酒食肉,六不着花鬘璎珞、香油涂身、歌舞倡伎、故往观听,七不得坐高广大床,八不得过斋后吃食,已上八戒故为八关。杂录名义云:八戒者俗众所受一日一夜戒也,谓八戒。一斋通谓八关斋,明以禁防为义也。②

支道林是王谢名士集团的重要人物,东晋江南的名僧。王、谢、孙绰经常与游。虽然支公有诗遗存,但此次的群集却不可说是"游山水"行为,而是正宗的佛徒修行行为。支遁与何充等"道士白衣凡二十四人",于十月二十二日集合,第二天一早开始斋戒,第三日早结束。正合胡三省所述之"一日一夜"之俗众戒。综其言,隐士传统早于名士游山水久矣。而名士的游山水正从魏末以来逐渐兴起。虽支公常与名士游山水,但"八关斋"却不是游山水行为。与此相反,慧远僧众游庐山却是十足的游山水,只是意味偏修身而已。由此可知,佛徒与道教徒入山目的一致,都是为了找寻避世清静的修行场所。所以正如前文所言,中土僧人的游山水行为属本土文化滋长,与名士游山水并无二致,西域僧迦鲜有此行为。

独　游

所谓"独游",指的是一个单独的名士自发的游山水。有仆人或非名士的协从人员,同样可以归为此类。独游山水在群游之前,同样始于"竹林七贤"。③《晋书·阮籍传》:

① (清) 严可均:《全晋文》下册,商务印书馆 2006 年版,第 1721 页。
② (北宋) 司马光撰、(元) 胡三省音注:《资治通鉴》,中华书局 1995 年版,第 4255 页。
③ 早在曹魏建安期间,就有士大夫游山水了。如曹植过洛水而有《洛神赋》,其序曰:"黄初三年,余朝京师,还济洛川。古人有言:'斯水之神,名曰宓妃'。感宋玉对楚王神女之事,遂作斯赋"。参见((清)严可均:《全三国文》上册,商务印书馆 2006 年版,第 126 页。)但此时的游山水并不是真正意义上的游山水。

籍容貌瑰杰，志气宏放，傲然独得，任性不羁，而喜怒不形于色。或闭户视书，累月不出；或登临山水，经日忘归。博览群籍，尤好庄老。嗜酒能啸，善弹琴。当其得意，忽忘形骸。①

尝登广武，观楚汉战处，叹曰：“时无英雄，使竖子成名！”登武牢山，望京邑而叹，于是赋豪杰诗。②

《世说新语·栖逸》：

嵇康游于汲郡山中，遇道士孙登，遂与之游。康临去，登曰：“君才则高矣，保身之道不足。”③

嵇康《怀香赋序》：

余以太簇之月，登于历山之阳。仰眺崇冈，俯察幽坂，及睹怀香，生蒙楚之间。④

在“竹林七贤”中阮籍是最喜独游的，嵇康其次。关于阮籍和嵇康游山遇道士孙登，史料多有提及。阮籍游山水不仅是“竹林玄学”期激进派哲学主张“越名教而任自然”⑤的外在行为的直接表现，更是他的个人对当时的昏暗政治的反对。“竹林玄学”期在由魏入西晋时段，此时不但是反对司马氏篡魏的士大夫团体游山水，更有朝廷的重臣喜游山水，如羊祜。《晋书·羊祜传》：

祜乐山水，每风景，必造岘山，置酒言咏，终日不倦。尝慨然叹息，顾谓从事中郎邹湛等曰：“自有宇宙，便有此山。由来贤达胜士，登此远望，如我与卿者多矣！皆湮灭无闻，使人悲伤。如百岁后有知，魂魄犹应登此也。”湛曰：“公德冠四海，道嗣前哲，令闻令望，必与此山俱传。

① （唐）房玄龄等撰：《晋书》，中华书局1982年版，第1359页。
② （唐）房玄龄等撰：《晋书》，中华书局1982年版，第1361页。
③ （南朝宋）刘义庆：《世说新语》，《诸子集成》第10册，岳麓书社1996年版，第162页。
④ （清）严可均：《全三国文》下册，商务印书馆2006年版，第496页。
⑤ 语出嵇康《释私论》：“夫气静神虚者，心不存于矜尚；体亮心达者，情不系于所欲。矜尚不存乎心，故能越名教而任自然；情不系于所欲，故能审贵贱而通物情。”（清）严可均：《全三国文》下册，商务印书馆2006年版，第517页。

至若湛辈,乃当如公言耳。"①

羊祜是西晋司马氏平吴的重臣、品行严肃而正派的礼教派。尤以游山水"终日不倦",更认为"如百岁后有知,魂魄犹应登此。"由此可看出魏晋名士之游山水是不分派系阵营的。然而,真正意义上的"游山水"是在东晋形成的。这个游山水的传统在东晋初王、谢名士集团的推波助澜之下达到了一个不可逾越的高峰。

表1-1　东晋王谢名士集团游山水情况

东晋王谢名士集团主要成员	游山水记录	史籍
王羲之	羲之雅好服食养性,不乐在京师,初渡浙江,便有终焉之志。会稽有佳山水,名士多居之,谢安未仕时亦居焉。孙绰、李充、许询、支遁等皆以文义冠世,并筑室东土,与羲之同好。② 　羲之既去官,与东土人士尽山水之游,弋钓为娱。又与道士许迈共修服食,采药石不远千里,遍游东中诸郡,穷诸名山,泛沧海,叹曰:"我卒当以乐死。"③	《晋书·王羲之传》
谢安	寓居会稽,与王羲之及高阳许询、桑门支遁游处,出则渔弋山水,入则言咏属文,无处世意。④ 　尝往临安山中,坐石室,临浚谷,悠然叹曰:"此去伯夷何远!"⑤	《晋书·谢安传》
孙绰	绰字兴公。博学善属文,少与高阳许询俱有高尚之志。居于会稽,游放山水,十有余年,乃作《遂初赋》以致其意。⑥	《晋书·孙绰传》
许询	许掾好游山水,而体便登陟。时人云:"许非徒有胜情,实有济胜之具。"⑦	《世说新语·栖逸》

① (唐)房玄龄等撰:《晋书》,中华书局1982年版,第1020页。
② 参见(唐)房玄龄等撰:《晋书》,中华书局1982年版,第2098—2099页。
③ (唐)房玄龄等撰:《晋书》,中华书局1982年版,第2101页。
④ 参见(唐)房玄龄等撰:《晋书》,中华书局1982年版,第2072页。
⑤ (唐)房玄龄等撰:《晋书》,中华书局1982年版,第2072页。
⑥ 参见(唐)房玄龄等撰:《晋书》,中华书局1982年版,第1544页。
⑦ (南朝宋)刘义庆:《世说新语》,《诸子集成》第10册,岳麓书社1996年版,第164页。

东晋王谢名士集团主要成员	游山水记录	史籍
郗愔	会弟昙卒，益无处世意，在郡优游，颇称简默，与姊夫王羲之、高士许询并有迈世之风，俱栖心绝谷，修黄老之术。①	《晋书·郗愔传》
孙统	统字承公。幼与绰及从弟盛过江。诞任不羁，而善属文，时人以为有楚风。征北将军褚裒闻其名，命为参军，辞不就，家于会稽。性好山水，乃求为鄞令，转在吴宁。居职不留心碎务，纵意游肆，名山胜川，靡不穷究。②	《晋书·孙统传》

东晋前半叶游山水的名士集团是一班有"终焉之志"（后所谓的"东山之志"）的君子，他们既是朝廷和社会所望的名士，又是具有辅国之能的士族领袖。在这班君子中，王羲之年岁较长，在东晋早期是执政者非常器重的俊才。《晋书·王羲之传》云：

　　王羲之字逸少，司徒导之从子也。祖正，尚书郎。父旷，淮南太守。元帝之过江也，旷首创其议。……及长，辩赡，以骨鲠称，尤善隶书，为古今之冠，论者称其笔势，以为飘若浮云，矫若惊龙。深为从伯敦、导所器重。……起家秘书郎，征西将军庾亮请为参军，累迁长史。亮临薨，上疏称羲之清贵有鉴裁。迁宁远将军、江州刺史。羲之既少有美誉，朝廷公卿皆爱其才器，频召为侍中、吏部尚书，皆不就。复授护军将军，又推迁不拜。扬州刺史殷浩素雅重之，劝使应命……③

王羲之虽有治世之才，但没有治世之志，在政治上无所追求。因此虽有重名，却在书法艺术上更加被众名士推崇。在出仕中年后便厌倦政治生涯，游弋山水。谢安是淝水之战的总指挥官，对东晋王朝有辅国之功。在四十岁之前没有出仕意，与王羲之和孙绰等悠游山水，是这个名士集团的中心人物。王羲之与谢安书信往来频繁，很多都是交流书法和游山水的心得，如《与谢安

① 参见（唐）房玄龄等撰：《晋书》，中华书局1982年版，第1802页。
② 参见（唐）房玄龄等撰：《晋书》，中华书局1982年版，第1543页。
③ （唐）房玄龄等撰：《晋书》，中华书局1982年版，第2093—2094页。

书》：“蜀中山水，如峨眉山，夏含霜雹，碑板之所闻，昆仑之伯仲也。”①王羲之与谢安等都于会稽山，即吴地一带的山水多有所游。但后王羲之游及北地，对蜀地山水更有了解，于是在给谢安的书信中有提及这么细微的游山水经验。这完全是志同道合的朋友之间对共同爱好的交流。郗愔亦是与王羲之、许询等一起"俱栖心绝谷，修黄老之术"的名士。

孙绰和孙统是东晋著名的文学家。于时，西晋一流文士，所谓"三张、二陆、两潘、一左"②都于西晋末期的"八王之乱"中损失殆尽。③孙绰是新生代文士的翘楚，《晋书·孙绰传》云：

> 绰少以文才垂称，于时文士，绰为其冠。温、王、郗、庾诸公之薨，必须绰为碑文，然后刊石焉。④

孙统为孙绰的兄长，具是文才名世，放情山水之名士。许询是与孙绰齐名的高士，《晋书·孙绰传》曰：

> 绰与询一时名流，或爱询高迈，则鄙于绰，或爱绰才藻，而无取于询。沙门支遁试问绰："君何如许？"答曰："高情远致，弟子早已伏膺；然一咏一吟，许将北面矣。"⑤

东晋士大夫的游山水可谓蔚为大观，除王谢名士集团外其他游山士大夫同样频现于史籍，如：

> 桓秘：秘于是废弃，遂居于墓所，放志田园，好游山水。⑥《晋书·列传第四十四桓秘》
>
> 孔愉：孔车骑少有嘉遁意，年四十余，始应安东命。未仕宦时，常独

① (清) 严可均：《全晋文》上册，商务印书馆 2006 年版，第 208 页。

② 即：张华、张载、张协、陆机、陆云、潘岳、潘尼、左思。

③ "从太康元年（280 年）晋武帝灭吴统一中国算起，历时不过三十年，'大晋龙兴'的开国气象即已荡然无存，很快为亡国破家的惨祸所取代，战乱频仍，生灵涂炭，一大批名士也都死于非命。与裴頠同年被杀害的，尚有张华、潘岳、石崇、欧阳建。太安二年（303 年），陆机、陆云被成都王颖诛杀。"参见余敦康：《魏晋玄学史》，北京大学出版社 2004 年版，第 347 页。

④ (唐) 房玄龄等撰：《晋书》，中华书局 1982 年版，第 1547 页。

⑤ (唐) 房玄龄等撰：《晋书》，中华书局 1982 年版，第 1544 页。

⑥ (唐) 房玄龄等撰：《晋书》，中华书局 1982 年版，第 1947 页。

寝歌吹，自箴诲，自称孔郎，游散名山。①《世说新语·栖逸第十八》

　　刘驎之：邓粲《晋纪》曰：驎之字子骥，南阳安众人。少尚质素，虚退寡欲。好游山泽间，志存遁逸。②《世说新语·栖逸第十八》（刘孝标注）

　　苻朗（北朝前秦）：及为方伯，有若素士，耽玩经籍，手不释卷，每谈虚语玄，不觉日之将夕；登涉山水，不知老之将至。在任甚有称绩。③《晋书·载记第十四苻坚下苻朗》

　　郭文（道士）：郭文字文举，河内轵人也。少爱山水，尚嘉遁。④《晋书·列传第六十四隐逸郭文》

　　桓秘是东晋初权要桓温的弟弟。孔愉是东晋的忠臣，在五十岁出仕丞相掾之前在会稽的新安山隐居读书，游山玩水。刘驎之，东晋的高士，车骑将军桓冲亲访的隐士。苻朗是前秦皇帝苻坚的堂弟，是北朝罕有、深受中土文化影响的大名士，在东晋亦享有盛名。主动南投于名分正朔的东晋，是谢安与谢玄的座上宾。郭文举是道士，葛洪等曾与共游。

　　简言之，东晋士大夫的游山水是一个普遍的现象。王谢名士集团成员作为政治主导集团，同时可以被看做东晋游山水的核心名士集团。他们隐居不仕，却身在山林犹关心天下事，放情山水、文咏一世的高情远致是其时的典范。

　　东晋末期，游山水进入了一个新的阶段。宗炳和谢灵运（385—433年）是这个时段的代表人物。宗炳是刘宋时期著名的高士，身为佛教居士的他数次参加与辩驳何承天和沙门慧琳的反佛论辩。谢灵运是东晋大将军谢玄的孙子，刘宋首屈一指的大文豪，与颜延之并称"颜谢"。⑤ 这个时期在哲学上是玄学退潮，佛学兴盛之时；在文学上则进入了"颜谢"时代，政治上游山水的名士处于边缘化的位置。游山水的特点在这个阶段出现了显著变化，就是以独游和体道为主；并且游山水的强度增大，甚至有点类似专门游山水。宗炳和谢灵运就是这种具有代表性的"发烧友"。宗炳游山水"西陟荆、

① （南朝宋）刘义庆：《世说新语》，《诸子集成》第10册，岳麓书社1996年版，第163页。

② （南朝宋）刘义庆：《世说新语》，《诸子集成》第10册，岳麓书社1996年版，第163页。

③ （唐）房玄龄等撰：《晋书》，中华书局1982年版，第2936页。

④ （唐）房玄龄等撰：《晋书》，中华书局1982年版，第2440页。

⑤ 事实上，虽然其时以"颜谢"并称，但历代对"颜谢"的评价都是谢灵运高于颜延之。一直到现代的胡适之，对"颜"都评价不高。甚至旧式士大夫康有为认为"入宋又有颜、谢之称，而颜延之诗镂金错采，全失自然，谢灵运过之远矣。"（清）康有为撰：《康有为全集》第2册，姜义华、张荣华编校，中国人民大学出版社2007年版，第220页。

巫,南登衡、岳,因而结宇衡山",辐射面之广,比之王谢名士集团的游山水有过之而无不及。谢康乐游山水动辄兴师动众,几百号仆从,康有为谓之"带兵游山"①。《宋书·谢灵运传》:"灵运因父祖之资,生业甚厚。奴僮既众,义故门生数百,凿山浚湖,功役无已。寻山陟岭,必造幽峻,岩嶂千重,莫不备尽。登蹑常著木履,上山则去前齿,下山去其后齿。尝自始宁南山伐木开径,直至临海,从者数百人。临海太守王琇惊骇,谓为山贼,徐知是灵运乃安。"②以致被误认为山贼,更发明李白称之为"谢公屐"的登山装备。东晋末到刘宋游山水是普遍的士大夫活动,宗炳的居士集团同道不乏喜游山水之人,如与宗炳同在庐山慧远处学《丧服经》的南昌人雷次宗在《与子侄书》中自称:"爰有山水之好,悟言之欢,实足以通理辅性,成夫罍罍之业,乐以忘忧,不知朝日之晏矣。"③谢灵运周围的文人亦是如此:"是岁,元嘉五年。灵运既东还,与族弟惠连、东海何长瑜、颍川荀雍、泰山羊璿之,以文章赏会,共为山泽之游,时人谓之四友。"④ 士阶层游山水的名士大有人在,如王微在《报何偃书》中自述:"又性知画缋,盖亦鸣鹄识夜之机,盘纡纠纷,或记心目,故兼山水之爱,一往迹求,皆仿像也。"⑤

　　宗炳和谢灵运在游山水史上的意义是开创出了中国文化史上具有代表性意义的山水画和山水诗。在从西晋初到刘宋初的一百多年漫长的游山水行为下终于开花结果,产生了文化史上的高价值结晶体。

游山水的"双模式"

　　从西晋初到东晋末,中国士大夫游山水游了155年。不论是最初的阮籍、嵇康之于金谷宴集,还是后期的宗炳之于谢灵运,虽然都同为士大夫游山水,但是我们总能觉察到其中有不同之处。这个不同之处我把它称之为游山水的"双模式"。所谓游山水的"双模式"是指士大夫游山水有偏向文学型,和偏向哲学型的两种模式。偏文模式的游山水行为通常是"游山水+赋诗咏怀",而偏哲模式的游山水的行为是"游山水+体道修身"。前者本书称之为"咏怀式",后者为"体道式"。早期的游山水中金谷诗会是"咏怀式",阮籍和嵇康是"体道式"。中期的王谢名士集团是混合式,二者皆有;后期的

①　(清)康有为撰:《康有为全集》第2册,姜义华、张荣华编校,中国人民大学出版社2007年版,第138页。

②　(南朝梁)沈约:《宋书》,中华书局1983年版,第1775页。

③　(清)严可均:《全宋文》,商务印书馆2006年版,第284页。

④　(南朝梁)沈约:《宋书》,中华书局1983年版,第1774页。

⑤　(清)严可均:《全宋文》,商务印书馆2006年版,第177页。

谢灵运是"咏怀式"，宗炳是"体道式"。

游山水的"咏怀式"传统在曹魏建安时期就形成了。曹操在官渡之战中击败袁绍后，在新攻克的邺城汇集了大批文学才士，形成了邺下文人集团，建安文学也是由此发轫。① 但是这个时候赋诗咏怀的对象却并不是山水，而是诗人们的豪情壮志。文士们此时行为模式的典型是"登高远望＋赋诗咏怀"。建安时期文人们的登高、登楼和远望的诗赋非常多，如曹操就写有《登台赋》、《沧海赋》，曹丕亦有《登台赋》、《登城赋》、《沧海赋》，曹植《登台赋》、《临观赋》，王粲《登楼赋》等不胜数。他们登高、远望的载体不是山水，而是城市的高层建筑。这个登高"咏怀式"传统一直到唐代都长盛不衰，著名的唐代青年诗人王勃的《滕王阁序》就是典型的例子。虽然这时"游观"的载体和对象全然与山水无关，但这是游山水"咏怀式"的前身。

游山水的"体道式"是在竹林玄学期开始，由阮籍和嵇康启其端。"体道式"游山水模式是玄学从易学、老学进入庄学期的直接体现。更重要的是，"体道式"游山水是汤用彤所谓的竹林和元康玄学期的"激烈派"所尚。② 在玄学的早、中、晚三期中，不论是早期宗易、老的正始之音之何晏、王弼，还是作为嵇、阮放达庄学的对立面精密庄学裴頠、郭象都不大有游山水的记录。所谓"体道式"哲学家的游山水，是在政治上"越名教任自然"，哲学上追求老庄天人合一、物我两忘的境界，生活方式上模仿庄子放浪形骸的态度。他们对政治的回避和对庄子的"游无穷""游乎天地之一气""游乎四海之外"哲学指向的推崇促成了游山水行为的展开。阮籍的游山水就十分具有代表性，阮籍时常独游山水，没有目的的游观，游到哪里算哪里。《晋书·阮籍传》云阮籍："时率意独驾，不由径路，车迹所穷，辄恸哭而反。"③ 这种出自庄子哲学的正当性是和"咏怀式"的游山水大相径庭的。在"体道式"游山水之前，易、老学盛行的正始玄音时期的行为模式是"游宴"。正始哲学家何晏、王弼大畅玄风之所是士大夫的私人宴会上。何劭《王弼传》这样描述王弼：

① 参见余敦康：《何晏的生平与著作》，《魏晋玄学史》，北京大学出版社 2004 年版，第 58 页。

② 汤用彤把玄学的的学术阵营分为"温和派"和"激烈派"，王何正始玄学和末期的向郭永嘉玄学为"温和派"，中期竹林玄学期到元康玄学期（西晋元康 291—299 年，嵇、阮分别卒于魏景元三年 262 年和景元四年 263 年）崇尚放诞的名士为"激烈派"嵇、阮为首，主张名教与自然不可调和论，"越名教而自然"，以庄学精神为宗。参见汤用彤：《附录：魏晋思想的发展》，《魏晋玄学论稿》，上海古籍出版社 2007 年版，第 117 页。

③ （唐）房玄龄等撰：《晋书》，中华书局 1982 年版，第 1361 页。

"弼天才卓出,当其所得,莫能夺也。性和理,乐游宴,解音律,善投壶。"① 所谓"游宴",是指汉末以来魏晋士大夫阶层的交游风尚。是与东汉末士大夫在公共政治上的"清议"并行的私人交际舞台。② 在竹林玄学之后的裴頠与郭象,同样是以"游宴"的环境为清谈的主要地点。如《世说新语·文学》所记:"裴散骑娶王太尉女,婚后三日,诸婿大会,当时名士,王、裴子弟悉集。郭子玄在坐,挑与裴谈。"③ 郭象与论辩高手裴遐的论辩场地是在裴遐与王衍第四女的婚宴上。

由此可以看出,"体道式"游山水是从嵇、阮之学所出。"体道式"游山水不仅仅是在政治上回避、不合作,生活上放诞,更为显著的是其隐逸的性格。比如在竹林期,阮籍游山水也只是"或登临山水,经日忘归"而已。但过了五十年,东晋初王谢名士集团则集体隐居吴地,再到一百年后的宗炳、王微、陶渊明就完全隐居不仕了。

游山水的"双模式"从魏晋到唐中后期的文化史上都有显著的印迹。比如说偏文学的"咏怀式"游山水在唐代的大诗人李白、王勃等的著作中时有出现。偏哲学的"体道式"游山水在诗人居士王维以及五代山水画南北二宗的董源、巨然、荆浩、关仝均有体现。"咏怀式"游山水因其人具有文学修为,所以在歌咏上不遗余力。"体道式"游山水的士大夫往往另有哲思心气,或为佛徒、或为道众,对宇宙观的体认时常转向视觉经验,故常以绘画呈现他们表达道的方式。

什么是真正意义的"游山水"

对魏晋学术有一定了解的人,一定知道刘勰《文心雕龙》中一句著名

① (清) 严可均:《全晋文》上册,商务印书馆 2006 年版,第 163 页。

② 关于汉末以来的"游宴",日本汉学家冈村繁在其发表于 20 世纪 60 年代的论文《清谈的系谱与意义》中指出,准确的来说魏晋"清谈"并非源于汉末政治上的"清议",而是从私领域士大夫"游宴"产生出来的:"魏晋清谈的形成经历了一个自后汉桓帝时代到灵帝时代、又到正始玄谈的发展过程,追溯这一发展轨迹使我们看到,以往对魏晋清谈之渊源的解释是值得质疑的。以往通常将其源头归诸桓帝时期以朝政批判为目标的、激烈政治斗争性质的所谓'清议'(该用语为也为当时所无)。我以为魏晋清谈勿宁说与这种'清议'是平行的……更准确的说是与之互为表里的现象,它发生于知识阶层私人性的交际生活中,在随意轻松的交往气氛中进行,知识阶层人士藉此满足表现才智学识的心理并从中享受乐趣。"([日]冈村繁:《汉魏六朝的思想和文学》,上海古籍出版社 2009 年版,第 57 页。)傅玄曾曰:"汉魏不定其分,百官子弟不修经艺而务交游"((清)严可均:《全晋文》上册,商务印书馆 2006 年版,第 470 页。)私人交际舞台"游宴"可谓由来已久。

③ (南朝宋)刘义庆:《世说新语》,《诸子集成》第 10 册,岳麓书社 1996 年版,第 50 页。

的评语，那就是《明诗篇》里的"庄老告退，而山水方滋。"① 这句话的意思是指刘宋初与东晋的文学有了一个很大的不同，就是山水诗登上文化史的舞台。② 刘勰不仅在这短短的两句话中阐明了文学上的重大变化，更带出了由哲学推导出的文化新现象。这就是以山水作为歌咏以及绘画的对象。在以往的文学中，不论是《诗经》、汉赋还是建安文学的创作模式都是"托物言志"；所谓"在心为志，发言为诗"，这是《诗经》的传统。刘勰《明诗篇》说："人禀七情，应物斯感，感物吟志，莫非自然。"③《诠赋篇》说："赋者，铺也，铺彩摛文，体物写志也。"④ 就是这个传统创作模式的写照。所谓的"托物言志""感物言志""体物写志"，无论何种，"言志"是第一位的。亦即抒发主体的情怀是最后的目的，它是价值的出发点和终点。"托物""感物""体物"，简言之"物"只是路径、手段，是假借的工具。在"庄老告退，而山水方滋"的山水诗兴起之时出现了很大不同，这就是以歌咏对象为价值的出发点和终点，价值从主体转移到了客体。这是一个极大的变化，此时赋诗的目的就不是传统的"言志"了，而是掉了个头，"咏物"、"咏山水"。因此，在《文心雕龙》的《物色篇》中，刘勰站在传统的"托物言志"的咏怀角度对这个文学新变化提出了批评，⑤ 他认为"自近代以来，文贵形似。窥情风景之上，钻貌草木之中。"⑥ 清代纪昀批曰："此刻画之病，六朝多有。"⑦ 这种文学上形成的瑕疵正是由于过度对客体的关注和颂扬所致。这同样是客体如"物"、如"山水"等客体价值上升的缘故。

学界一直以来以山水诗的出现从谢灵运开始。这固然是不错的，也符合刘勰"庄老告退，而山水方滋"的基本论断。但本篇以为，谢灵运的山水诗是山水诗的正式形成。在此之前的东晋初孙绰的《游天台山赋》就已经标志着山水诗的起源，因为此时正好是诗赋价值中心开始转向的时刻。刘勰所谓的"庄老告退"指的是玄学的退潮。从何晏、王弼曹魏正始年间

① （南朝梁）刘勰：《文心雕龙》，上海古籍出版社 2010 年版，第 12 页。

② 原句是："宋初文咏，体有因革。庄老告退，而山水方滋；俪采百字之偶，争价一句之奇，情必极貌以写物，辞必穷力而追新，此近世之所竞也。"

③ （南朝梁）刘勰：《文心雕龙》，上海古籍出版社 2010 年版，第 11 页。

④ （南朝梁）刘勰：《文心雕龙》，上海古籍出版社 2010 年版，第 15 页。

⑤ "刘勰撰《文心雕龙》，基本上是站在儒学古文派的立场上。这一点他在《序志篇》中说得很明白：'敷赞圣旨，莫若注经，而马、郑诸儒，弘之已精，就有深解，未足立家。唯文章之用，实经典枝条。'" 王元化：《读文心雕龙》，新星出版社 2007 年版，第 53 页。

⑥ （南朝梁）刘勰：《文心雕龙》，上海古籍出版社 2010 年版，第 94 页。

⑦ （南朝梁）刘勰：《文心雕龙》，上海古籍出版社 2010 年版，第 94 页。

（240—249）玄风大畅到玄学的最顶峰郭象（253—312）时代的结束，[①] 玄学从开始萌芽到成熟用了七十余年。西晋结束，玄学退潮而佛教哲学风行江南。[②] 这时玄学的价值体系已经十分丰满，宇宙万物的价值已经初步论证出来。所以说，东晋初是士大夫游山水正式形成的时期。此时不仅诗赋的价值中心转向，直接歌咏山川自然的诗歌多了起来，士大夫的游山水也正式形成了。换句话说，士大夫真正意义的游山水是因为客体价值的升高而形成。

那么有人会问：难道说竹林期嵇、阮的游山水就不是真正意义的游山水吗？什么是真正意义的游山水呢？

真正意义上的"游山水"必须符合三个条件：

（1）客体价值的形成和优先

（2）游山水"双模式"的混合

（3）隐逸性格的形成

第一个条件是最重要的条件，从主体价值到客体价值的转向是"游山水"的首要条件。在不论是先秦还是汉代儒学中，主体价值是第一位的。从孔子的"仁、义、礼"、孟子的"心性论"、到荀子的"天行有常，不为尧存，不为桀亡"，都是价值由主体出。自汉末开始，客体价值如"自然"者，逐步由玄学获得空前的正当性，从玄学之初的夏侯玄首提"自然"、[③] 嵇康"越名教而任自然"到郭象"物各自造"的"独化论"，客体价值成立并且高于主体价值。这在文学上的反映就是歌咏的模式由"托物"变为"咏物"。在阮籍和嵇康的时代，客体的价值并没有形成，更无从优先。何、王"贵无"方启玄学之端，并未落实到宇宙万物的价值和意义。所以我们可以看到的是，阮籍游苏门山，回去后写的是《大人先生传》。[④] 所谓《大人先生传》是阮籍描写的关于他理想中的最高主体，老庄化的圣人形象。又曾经北望首阳山，作《首阳山赋》。[⑤] 其文描述的也是对儒家圣贤伯夷、叔齐价值的怀疑。所以可以确定的是，在阮籍游山水后写的诗赋中并没有赞颂自然的迹象，其价值中心还是在主体上。因此，在阮籍嵇康的时代，激烈派名士对自然的态度只是出于主体的需要，将主体安放在一个与名教相异的场所，对这个场所并没有特别

① 郭象卒于西晋灭亡（316年）的前四年。

② 主要是般若学。

③ 参见唐长孺：《魏晋南北朝隋唐史三论》，中华书局2011年版，第70页。

④ 参见（清）严可均：《全晋文》下册，商务印书馆2006年版，第1490页。

⑤ 其序曰："正元元年秋，余尚为中郎，在大将军府，独往南墙下，北望首阳山，作赋曰：……"
参见（清）严可均：《全三国文》下册，商务印书馆2006年版，第467页。

的要求和论证。而客体价值形成的东晋则不然，孙绰《游天台山赋》并序，共1008个字，只有最后一小段176个字描述游山后的主体感受。也就是说，只有1/10左右是描述主体，绝大多数篇幅都是在描绘客体形态，歌咏客体价值上。孙绰的这篇著名的游山赋典型地体现了客体价值高于主体价值的特点。其篇尾有关主体的描述也仅限于主体对客体的感受："于是游览既周，体静心闲。害马已去，世事都捐。投刃皆虚，目牛无全。凝思幽岩，朗咏长川……恣语乐以终日，等寂默于不言，浑万象以冥观，兀同体于自然。"①在歌咏、颂赞完客体天台山后，以体道的论调结束文章。

从史料中可以看到，随着玄学的成熟，我在前章节所提到的游山水的"双模式"随即就有混合的表现，这就是王谢名士集团混合式的游山水。所谓游山水"双模式"的混合式，是指到东晋初，"咏怀式"与"体道式"的游山水，呈现合流的倾向。这个合流的现象，具体表现为王谢等名士游山水既"咏怀"又"体道"。混合式的实质是价值中心偏向客体。在王谢之前，无论是"咏怀式"王何的游宴、裴顾张华的洛水雅集、潘岳二陆等的金谷宴集，还是"体道式"阮籍嵇康的游山水，都不以真山水为价值所在。他们游玩各地，只是给清谈一个愉快的场地，或为逃避政治而选择新环境。比如陈思王曹植过洛水而有《洛神赋》，王弼清谈"善投壶""乐游宴"，潘岳陆机等"二十四友"畅游人工大园林而大兴诗赋，阮籍在大将军府南墙下北望首阳山而赋，均不算真正意义上的游山水。因为其歌赋的价值中心还是主体，客体属不甚重要的地位。到王谢名士集团的游山水就大为不同。这些士族领袖，歌咏如孙绰、王羲之，体道如谢安、支遁，其对象和场所一定是自然界，游山并玩水，非山水不乐。这是游山水"双模式"混合的体现。而在同时，孙绰的《游天台山赋》等以山水为歌咏对象的诗赋就出现萌芽了。然而，游山水"双模式"经过这一段时期的融合，在东晋末又重返"双模式"，相继出现"体道式"宗炳、王微的山水画和"咏怀式"谢灵运、陶渊明的山水诗。后期的山水诗与山水画都是以山水为价值中心的观念形成后的文艺形式分支。

隐逸性格的形成，同样是游山水真正形成的重要一环。哲学转化及自然实体价值的拔升促成无意仕途的士大夫精神转向。东晋初王谢名士集团就是这么一群人。在他们之前，"咏怀式"金谷宴集之徒是阿谀权臣的名士大会，是除"二十四友"之外"其余不得预焉"的拥有特殊权利的政治团体。"体道式"竹林七贤则是逃避政治，对当时政治持反对意见的不合作者。二者均非隐逸性格。例如"体道式"七贤之一的山涛，是有政治抱负之人。但是初

① （清）严可均：《全晋文》中册，商务印书馆2006年版，第635页。

始之时以隐逸面貌示天下，[①] 这与王谢名士成员的价值追求是相反的，所以《晋书》提及孙绰"尝鄙山涛，而谓人曰：'山涛吾所不解，吏非吏，隐非隐，若以元礼门为龙津，则当点额暴鳞矣。'"[②] 因此可以看出，东晋之前的"咏怀式"和"体道式"游山水的名士都与政治有较强的联系。王谢名士集团则不然，王羲之过江便有终老之志、谢安四十余岁都不入仕途，孙绰和许询自少就与许询"俱有高尚之志"，支遁是与他们同游的方外之人。这便是游山水隐逸性格的形成，同时也是士阶层群体性的心灵状态的形成。虽然这班有志于隐的名士（谢安、孙绰、许询）不少后来都走到了仕途上，但是明显具有被动色彩，与七贤面貌相异。游山水的隐逸性格在游山水形成之初到后来一直是真正意义上游山水重要的特点。到东晋末慧远僧侣集团的游山水是十分能体现这个特性的。僧人和其周围的居士们，抗志烟霞，体道游山。

　　所以说，真正意义上的游山水是从东晋初开始。其最为重要的转折点是客体价值的升高，这是玄学发展的结果。东晋之前的各种类型的游山水，均不算真正意义的游山水，只能称之为游山水形成之前的雏形。刘勰的"庄老告退，而山水方滋"如果不仅仅用来描述文学层面上的转变，是更可以用来描述东晋初游山水的正式形成的。

游山水的时空限定

　　魏晋士大夫游山水时间上说，西晋（265—316 年）初就已经萌芽，正式形成在五十年后的东晋（316—420 年）初。地域上说具有鲜明的特点，确切地说是在长江以南，也就是东晋的区域内。最主要的地区是东吴的浙江一带，这是王谢名士集团最喜爱的地域，《晋书》云："会稽有佳山水，名士多居之"是其写照，这个地区史称"东山"。[③] 先后在此隐居的士大夫有：支

① "山涛，字巨源，河内怀人也。父曜，宛句令。涛早孤，居贫，少有器量，介然不群。性好《庄》《老》，每隐身自晦。…… 初，涛布衣家贫，谓妻韩氏曰：'忍饥寒，我后当作三公，但不知卿堪公夫人不耳！'"(唐) 房玄龄等撰：《晋书》，中华书局 1974 年版，第 1223 页。

② (唐) 房玄龄等撰：《晋书》，中华书局 1982 年版，第 1544 页。

③ "施注苏诗卷七游东西岩题下注云：公自注："即谢安东山也。"东山在会稽上虞县西南四十五里，晋太傅文靖公谢安所居，一名谢山。岿然特立于众峰间，拱揖亏蔽，如鸾鹤飞舞。其巅有谢公调马路，白云、明月二堂址。千嶂林立，下视苍海，天水相接，盖绝景也。下山出微径，为国庆寺。乃安石故宅。安石传云："寓居会稽，与王羲之、许询、支遁游，出则渔猎山水，入则言咏属文，后虽受朝寄，然东山之志，始终不渝。"安石孙灵运传云："父祖并葬始宁山中，并有故宅及墅。"故其诗云："偶与张邴合，久欲还东山。"世说王羲之语刘惔曰："若安石东山志立，当与天下共推之。"注引续晋阳秋曰："安石家于上虞，放情邱壑。"正在此山。参见(清) 余嘉锡：《世说新语笺疏》，中华书局 2011 年版，第 409—410 页。

遁、王羲之、谢安、孙绰、许询、阮裕、戴逵等。① 其次有羊祜、宗炳所常游的湖北江陵一带。从唐代大诗人孟浩然的诗中可以看出，岘山至唐代还有羊祜游山时立的碑。② 宗炳游山水地域最广，湖北的荆山、蜀地的巫山、江西的庐山、湖南的衡山都是他涉足的地域。孙绰喜游天台山，晚至刘宋谢灵运出任永嘉太守时喜游温州附近的山水。所以，在时间上，是西晋与东晋的这一百五十余年时间，从空间上说主要是浙江、江西、湖北、湖南这些东晋的名地。

2. "游山水" 观念的诞生

相比"画山水"观念的清晰诞生，"游山水"观念的形成显得比较隐性。即没有确切的文章或文献表达"游山水"观念的成立。但是作为"游山水"观念形成最重要的一环，"山水"观念的形成是十分明确的。据关键词检索考据表明，"山水"观念的形成在东晋初，并高频率地出现在王谢名士集团的文章中。"山水"观念形成的意义，就是作为客体的自然价值形成和凸显；也正式意味着游山水的开始。"游"观念相较于"山水"观念是辅助性的，它出自庄周的哲学。

"山水"观念的形成

在前文对"山水"一词的考证中提到，"山水"新的含义形成于魏晋，然而具体的时间尚未明确指出。本章节可以一览"山水"新义的成立。正如前文所述，"山水"在魏晋以前的文献中是个低频词。先秦仅《墨子》和《管子》各一例。《墨子·明鬼下第三十一》：

> 子墨子曰："古之今之为鬼，非他也，有天鬼，亦有山水鬼神者，亦有人死而为鬼者。……"③

《管子·度地第五十七》：

① 参见(南朝宋)刘义庆：《世说新语》，《诸子集成》第 10 册，岳麓书社 1996 年版，第 163—164 页。

② 孟浩然《与诸子登岘山》："人事有代谢，往来成古今。江山留胜迹，我辈复登临。水落鱼梁浅，天寒梦泽深。羊公碑尚在，读罢泪沾襟。"《全唐诗》，中华书局 1999 年版，第 1648 页。

③ (清)孙诒让：《墨子间诂》，《诸子集成》第 5 册，岳麓书社 1996 年版，第 189 页。

当秋三月，山川百泉踊，下雨降，山水出①

《墨子》用的"山水"一词是无意识的并列，意思是"山鬼、水鬼"，和前面的"天鬼"用法一致。《管子》所用的"山水"是其原始义：山之水、山泉的意思。这个意思是魏晋之前的通用用法。两汉的子书中出现过二次，一为陆贾《新语·资质第七》：

夫楩柟豫章，天下之名木，生于深山之中，产于溪谷之傍，立则为太山众木之宗，仆则为万世之用。浮于山水之流，出于冥冥之野……②

另一为《淮南子·泰族训》：

赵王迁流于房陵，思故乡，作为《山水》之讴，闻者莫不殒涕。③

陆贾"山水"的用法，与《管子》一致。淮南王刘安的"山水"，高诱注为歌曲。其用法与《墨子》一致，属无意义用词，且仅此一例。因此可以看出在汉代，"山水"也是低频词。先秦史籍诸如《尚书》等、西汉《史记》都没有"山水"。直到《汉书》始见 1 例，自《汉书》起"山水"逐渐使用起来，《后汉书》3 例、《三国志》5 例、《晋书》14 例。史籍第 1 例《汉书·五行志第七》所用"山水"如下：

文帝后三年秋，大雨，昼夜不绝三十五日。蓝田山水出，流九百余家。汉水出，坏民室八千余所，杀三百余人。④

此处的"山水"是原始义。《后汉书》3 例：

是岁，郡国十八地震；四十一雨水，或山水暴至；二十八大风，雨雹。⑤《后汉书·孝安帝纪第五》

① （西汉）刘向：《管子校正》，《诸子集成》第 6 册，岳麓书社 1996 年版，第 379 页。
② （西汉）陆贾：《新语》，《诸子集成》第 9 册，岳麓书社 1996 年版，第 8 页。
③ （东汉）高诱注：《淮南子注》，《诸子集成》第 8 册，岳麓书社 1996 年版，第 361 页。
④ （东汉）班固：《汉书》，中华书局 2007 年版，第 1346 页。
⑤ （南朝宋）范晔著、（西晋）司马彪补：《后汉书》，中华书局 1982 年版，第 209 页。

五月，河东地裂，雨雹，山水暴出。① 《后汉书·孝灵帝纪第八》

安帝永初元年冬十月辛酉，河南新城山水虓出，突坏民田，坏处泉水出，深三丈。② 《后汉书·志十五·五行三》

《三国志》3 例：

吴、蜀虽蕞尔小国，依阻山水，刘备有雄才，诸葛亮善治国，孙权识虚实，陆议见兵势，据险守要，泛舟江湖，皆难卒谋也。③ 《三国志·魏书十·荀彧荀攸贾诩传第十》

王师屡征而未有所克者，盖以吴、蜀唇齿相依，凭阻山水，有难拔之势故也。④ 《三国志·魏书十二·崔毛徐何邢鲍司马传第十二》

山水速疾，冀其不久。闻羽遣别将已在郏下，自许以南，百姓扰扰，羽所以不敢遂进者，恐吾军掎其后耳。⑤ 《三国志·魏书二十六·满田牵郭传第二十六》

由上可以得之，《晋书》之前的"山水"义，都是表达山之水、山泉、山洪的形而下的物质、地理义，非形而上的意义。然而到《晋书》出现了很大变化，那就是形而上的"山水"义出现，并超过原始用法。如《晋书》14 例中，新"山水"义占了大部分，共 11 次：

夫肥遁穷谷之贤，滑泥扬波之士，虽抗志玄霄，潜默幽岫，贪屈高尚之道，以隆协赞之美，孰与自足山水，栖迟丘壑，徇匹夫之洁，而忘兼济之大邪？⑥ 《晋书·帝纪第九简文帝》

帝从容问焉，答曰："迈是好山水人，本无道术，斯事岂所能判！但殿下德厚庆深，宜隆奕世之绪，当从崀谦之言，以存广接之道。"帝然之，更加采纳。⑦ 《晋书·列传第二后妃简文顺王皇后》

祜乐山水，每风景，必造岘山，置酒言咏，终日不倦。《晋书·列传

①　（南朝宋）范晔著、（西晋）司马彪补：《后汉书》，中华书局 1982 年版，第 333 页。
②　（南朝宋）范晔著、（西晋）司马彪补：《后汉书》，中华书局 1982 年版，第 3309 页。
③　（西晋）陈寿：《三国志》，中华书局 1982 年版，第 331 页。
④　（西晋）陈寿：《三国志》，中华书局 1982 年版，第 385 页。
⑤　（西晋）陈寿：《三国志》，中华书局 1982 年版，第 722 页。
⑥　（唐）房玄龄等撰：《晋书》，中华书局 1982 年版，第 222 页。
⑦　（唐）房玄龄等撰：《晋书》，中华书局 1982 年版，第 981 页。

第四羊祜》

　　或闭户视书，累月不出；或登临山水，经日忘归。《晋书·列传第十九阮籍》

　　未几，选为长安令，作《西征赋》，述所经人物山水，文清旨诣，辞多不录。①《晋书·列传第二十五潘岳》

　　性好山水，乃求为鄞令，转在吴宁。居职不留心碎务，纵意游肆，名山胜川，靡不穷究。后为余姚令，卒。《晋书·列传第二十六孙统》

　　秘于是废弃，遂居于墓所，放志田园，好游山水。《晋书·列传第四十四桓秘》

　　寓居会稽，与王羲之及高阳许询、桑门支遁游处，出则渔弋山水，入则言咏属文，无处世意。《晋书·列传第四十九谢安》

　　会稽有佳山水，名士多居之，谢安未仕时亦居焉。孙绰、李充、许询、支遁等皆以文义冠世，并筑室东土，与羲之同好。《晋书·列传第五十王羲之》

　　郭文，字文举，河内轵人也。少爱山水，尚嘉遁。《晋书·列传第六十四隐逸郭文》

　　及为方伯，有若素士，耽玩经籍，手不释卷，每谈虚语玄，不觉日之将夕；登涉山水，不知老之将至。在任甚有称绩。《晋书·载记第十四苻坚下苻朗》

仅3次为原始义：

　　江夏、泰山水，流居人三百余家。②《晋书·帝纪第三武帝》

　　兄尝笃疾经年，晷躬自扶侍，药石甘苦，必经心目，跋涉山水，祈求恳至。③《晋书·列传第五十八孝友孙晷》

　　兴曰："能逾关梁通利于山水者，皆豪富之家。吾损有余以裨不足，有何不可！"乃遂行之。④《晋书·载记第十八姚兴下》

《晋书》是唐代房玄龄、褚遂良等以南齐臧荣绪的《晋书》为底本编撰出来的，此时的"山水"观念早已形成，因此《晋书》中的"山水"观念属于后出。我们可以看到《晋书》所记：西晋的阮籍、羊祜、潘岳"游山水"均是第三人

① （唐）房玄龄等撰：《晋书》，中华书局1982年版，第1504页。
② （唐）房玄龄等撰：《晋书》，中华书局1982年版，第73页。
③ （唐）房玄龄等撰：《晋书》，中华书局1982年版，第2284页。
④ （唐）房玄龄等撰：《晋书》，中华书局1982年版，第2994页。

称所记,也就是后人记之,不能算是"山水"观念的形成。况且在阮籍和嵇康的著作中从来没有用过"山水"一词。而简文帝、与许迈所述为第一人称,尚可勉强称之。东晋简文帝司马昱(320—372 年)是东晋中期人,在位 8 个月就病卒了,这段文字是其继位后发表的诏书《诏百官》中的一段,于 371 到 372 年写成。许迈的答语自然要早于简文帝。许迈是道士,王羲之的好友,东晋初人。假使这个答语是原话,那是可以将"山水"观念推到此时的。

　　史书中的"山水"观念,虽然有少量证据显示形成于东晋初,但是并没有说服力,这需要到时人的文章中去核实。我们可以从较全的资料,文如严可均《全上古三代秦汉三国六朝文》,诗如近人逯钦立的《先秦汉魏晋南北朝诗》中将"山水"观念形成的时间定位出来。在严氏收录的的文集中,"山水"一词第 1 次出现在《全后汉文》中,即东汉末马融的《长笛赋》:

　　　　于是山水猥至,渟涔障溃。①

第 2 次出现在《全三国文》中曹操的禁令《戒饮山水令》:

　　　　凡山水甚强寒,饮之皆令人痢。②

马融所谓"山水猥至"与曹操"山水甚强寒"的用法皆古义。在《全晋文》之前仅此两例,《全晋文》"山水"12 例,新义占大部分,与《晋书》中的"山水"观念用法一致:

　　　　蜀中山水,如峨眉山,夏含霜雹,碑板之所闻,昆仑之伯仲也。《全晋文·卷二十二王羲之一与谢安书》
　　　　为复于暧昧之中,思萦拂之道,屡借山水,以化其郁结,永一日之足,当百年之溢。③《全晋文·卷六十一孙绰一三月三日兰亭诗序》
　　　　公雅好所托,常在尘垢之外,虽柔心应世,蠖屈其迹,而方寸湛然,固以玄对山水。④《全晋文·卷六十一孙绰二太尉庾亮碑》
　　　　膏泽被于万物,孰与自足山水,栖迟丘壑,徇匹夫之洁,而妄兼济

① (清)严可均:《全后汉文》上册,商务印书馆 2006 年版,第 168 页。
② (清)严可均:《全三国文》上册,商务印书馆 2006 年版,第 26 页。
③ (清)严可均:《全晋文》中册,商务印书馆 2006 年版,第 638 页。
④ (清)严可均:《全晋文》中册,商务印书馆 2006 年版,第 648 页。

之大邪?《全晋文·卷十一简文帝诏百官》

　　伊山水之辽回,何秋月之凄清。瞻沧津之腾起,观云涛之来征。①
《全晋文·曹毗·观涛赋》

　　释法师以隆安四年仲春之月,因咏山水,遂杖锡而游。

　　俄而太阳告夕,所存已往,乃悟幽人之玄览,达恒物之大情,其为
神趣,岂山水而已哉!《全晋文·阙名·庐山诸道人游石门诗序》

《全晋文》的"山水"观念最早也是推到王羲之和孙绰的文章中。逯钦立的
《先秦汉魏晋南北朝诗》中"山水"一词最早出现在《晋诗》中,之前没有人
用过。《晋诗》出现8次,其用法绝大多数是新义:

　　非必丝与竹,山水有清音。②《左思·招隐诗二首》

　　取欢仁智乐,寄畅山水阴。清泠涧下濑,历落松竹松。③《王羲
之·答许询诗》

　　地主观山水,仰寻幽人踪。回沼激中逵,疏竹间修桐。因流转轻觞,
冷风飘落松。时禽吟长涧,万籁吹连峰。④《孙统·兰亭诗二首》

　　散怀山水,萧然忘羁。秀薄粲颖,疏松笼崖。游羽扇霄,鳞跃清池。
归目寄欢,心冥二奇。⑤《王徽之·兰亭诗二首》

　　暂暧山水际,窈窕灵岳间。⑥《杨羲·六月二十三日夜中候夫人作》

　　非必丝与竹,山水有清音。⑦《吴声歌曲·冬歌十七首》

　　释法师以隆安四年仲春之月,因咏山水,遂杖锡而游,

　　俄而太阳告夕,所存已往,乃悟幽人之玄览,达恒物之大情,其为
神趣,岂山水而已哉!《全晋文·阙名·庐山诸道人游石门诗序》

《晋诗》的8例"山水",除去吴地冬歌与左思《招隐诗》重复、《游石门诗序》

① (清)严可均:《全晋文》中册,商务印书馆 2006 年版,第 1134 页。
② 魏耕原等主编:《先秦两汉魏晋南北朝诗歌鉴赏辞典》,商务印书馆 2012 年版,第 857 页。
③ 王澍:《魏晋玄言诗注析》,群言出版社 2011 年版,第 158—159 页。
④ 王澍:《魏晋玄言诗注析》,群言出版社 2011 年版,第 236 页。
⑤ 王澍:《魏晋玄言诗注析》,群言出版社 2011 年版,第 245 页。
⑥ (明)冯惟讷:《古诗纪》,《文渊阁四库全书》第 1380 册,上海古籍出版社 1987 年版,第
　529 页。
⑦ (明)冯惟讷:《古诗纪》,《文渊阁四库全书》第 1379 册,上海古籍出版社 1987 年版,第
　427 页。

2 例与《全晋文》重复外，其余基本都为东晋初王谢名士集团成员的诗文用词。左思《招隐诗》的“山水”，严格意义上说是偏向古义的。“非必丝与竹，山水有清音。”二句诗意是指，自然的音乐与丝竹等人工乐器一样有价值。此处以“山水”能发出声音为意指，能发出声音是山之水，山泉的声音，并不是标准的形而上新义。所以我们可以得出结论，“山水”一词的新义，是从王羲之、孙绰、孙统、王徽之这班名士的文章中演化而来的。

因此，“山水”观念形成在东晋初的王谢时期。它的形成恰好是在玄学结束的时间段。“山水”观念的形成是客体价值凸显的表现，是与游山水行为几乎同时出现的。

山水价值的形成

“山水”观念形成于东晋初，一个观念的形成必然因价值系统调整而在词汇上体现出来。所以在“山水”观念形成以前，应该有一段时间的哲学上的论证或推导。然而在“山水”观念形成之初，并没有哲学家专门就山水的价值做过哲学上的论证。作为自然界最大的实体，山水的哲学上的价值形成体现了某种不证自明的气质。虽然如此，但是我们依然可以从西晋哲学和思想家们的著作中管窥其形成的路径。

在玄学的最高峰，郭象哲学以“无待”“物各自造”“独化”“玄冥之境”等哲学观念构建“崇有论”玄学，最为学者所知。因为哲学价值在乎“崇有”，所以在主体层面，其圣人是“虽在庙堂之上，然其心无异于山林之中”、“内圣外王”的形象，也就是把阮籍“大人先生”等庄子型无为圣人改造成“即世间而又出世间”、“内外相冥”、“常游外以弘内”的新类型；[1] 客体层面，物的生成并非早期玄学王、何“贵无论”的“有生于无”，而是主张“有生于有”，“物各自造”“无待”“独化”；否定“无”，否定“造物主”，否定物形成的外部条件。[2] 所谓“崇有论”，政治上为魏晋的门阀政治提供正当性，哲学上必然要辐射到万物的存在与生成。作为一个本体论哲学，郭象的“崇有论”体系主张既然要为作为人类社会制度的名教提供正当性，那么必然要为宇宙万物和自然界的存在与价值买单。所以我们看到在郭象注庄的第一篇，就给出了天地万物存在的方式。郭象《庄子注·逍遥游》：

> 天地者，万物之总名也。天地以万物为体，而万物必以自然为正，

① 参见汤一介：《郭象与魏晋玄学》，北京大学出版社 2009 年版，第 230 页。

② 参见汤一介：《郭象与魏晋玄学》，北京大学出版社 2009 年版，第 287 页。

自然者,不为而自然者也。故大鹏之能高,斥鴳之能下,椿木之能长,朝
菌之能短,凡此皆自然之所能,非为之所能也。①

郭象以万物存在和生成为"自然",自己自然形成的。并且以其所有的不同
的形态都赋以价值,所谓"理有至分,物有定极"、"物各有性,性各有极"。在
《庄子》第一篇《逍遥游》中,庄周引用了大篇幅的寓言,用"小大之辩"来贬
低论敌儒墨二家的价值,并且标榜自身价值,可谓大其大、小其小。如以"不
知几千里大"的"鲲鹏"飞跃"九万里"来嘲笑"腾跃而上"只能"不过数仞
而下"的"斥鴳"和"决起而飞,抢榆枋而止;时则不至,而控于地而已矣"的
"蜩"和"学鸠"。又以"八千岁为春,八千岁为秋"的"大椿"来对比朝生暮
死的"朝菌"和夏生秋死的"蟪蛄"。而到了郭象的注中,他却以小大皆有价
值来树立万物的价值,认为

　　夫质小者所资不待大,则质大者所用不得小矣。故理有至分,物有
定极,各足称事,其济一也。②
　　苟足于其性,则虽大鹏无以自贵于小鸟,小鸟无羡于天池,而荣愿
有余矣。故小大虽殊,逍遥一也。③
　　物各有性,性各有极,皆如年知,岂跂尚之所及哉!④

庄周所谓"逍遥"者,是指"鲲鹏"逍遥。郭象却强调只要"鲲鹏""蜩""学
鸠""斥鴳"能"各足其性"、自尽其极,大小一样都可以逍遥,"故小大虽殊,
逍遥一也"。所谓"逍遥",是庄周提出来的高级道家价值,是赋以特定的行
为和对象以价值。而郭象把这个价值赋以所有存在的形态,并且多次强调
他的这个基本哲学主张:

　　各以得性为至,自尽为极也。向言二虫殊翼,故所至不同,或翱翔
天池,或毕志榆枋,直各称体而足,不知所以然也。今言小大之辩,各有
自然之素,既非跂慕之所及,亦各安其天性,不悲所以异,故再出之。⑤

① (清)郭庆藩:《庄子集释》,《诸子集成》第4册,岳麓书社1996年版,第11页。
② (清)郭庆藩:《庄子集释》,《诸子集成》第4册,岳麓书社1996年版,第4页。
③ (清)郭庆藩:《庄子集释》,《诸子集成》第4册,岳麓书社1996年版,第5页。
④ (清)郭庆藩:《庄子集释》,《诸子集成》第4册,岳麓书社1996年版,第6页。
⑤ (清)郭庆藩:《庄子集释》,《诸子集成》第4册,岳麓书社1996年版,第9页。

在《庄子注·齐物论》中郭象进一步阐释了小大何以都有价值：

> 夫以形相对，则大山大于秋豪也。若各据其性分，物冥其极，则形大未为有余，形小不为不足。苟各足于其性，则秋豪不独小其小而大山不独大其大矣。若以性足为大，则天下之足未有过于秋豪也；若性足者非大，则虽大山亦可称小矣。故曰天下莫大于秋豪之末而大山为小。大山为小，则天下无大矣；秋豪为大，则天下无小也。无小无大，无寿无夭，是以蟪蛄不羡大椿而欣然自得，斥鷃不贵天池而荣愿以足。苟足于天然而安其性命，故虽天地未足为寿而与我并生，万物未足为异而与我同得。则天地之生又何不并，万物之得又何不一哉！①

因此，我们可以得出结论，郭象的天地万物生成在于"有生于有"、自生，万物的价值在于"各据其性分，物冥其极"，只要在各自的性分上"独化"于"玄冥之境"就是最高价值。所以，在郭象的哲学中，万物的价值经过其"独化"而有价值。其隐含的哲学命题就是万物的任何存在都有价值，即其"崇有论"对"有"价值的肯定。然而，郭象玄学开出了万物的存在价值后并没有作进一步的哲学推论，新一批对宇宙万物的价值研究论证要到宋明理学的"格致""天地万物之理"中去探讨了。

虽然在哲学层面郭象没有就万物的价值作细致的论证，但是他提出了万物之所以有价值的总原则。在这个哲学构架内，诸如自然山水等的价值是可以由此推导出来的。从史料上看，特别是在魏晋文人的文赋中，山水的形成和价值却有过不少的论述。阮籍《达庄论》：

> 天地生于自然，万物生于天地。自然者无外，故天地名焉；天地者有内，故万物生焉。当其无外，谁谓异乎？当其有内，谁谓殊乎？地流其燥，天抗其湿。月东出，日西入，随以相从，解而后合，升谓之阳，降谓之阴。在地谓之理，在天谓之文。蒸谓之雨，散谓之风；炎谓之火，凝谓之冰；形谓之石，象谓之星；朔谓之朝，晦谓之冥；通谓之川，回谓之渊；平谓之土，积谓之山。男女同位，山泽通气，雷风不相射，水火不相薄。天地合其德，日月顺其光，自然一体，则万物经其常。②

① （清）郭庆藩：《庄子集释》，《诸子集成》第 4 册，岳麓书社 1996 年版，第 41 页。
② （清）严可均：《全三国文》下册，商务印书馆 2006 年版，第 480 页。

成公绥《天地赋》：

> 惟自然之初载兮，道虚无而玄清。太素纷以涸潸兮，始有物而混
> 成。何元一之芒昧兮，廓开辟而著形。尔乃清浊剖分，玄黄判离。太极
> 既殊，是生两仪。星辰焕列，日月重规，天动以尊，地静以卑，昏明迭炤，
> 或盈或亏。阴阳协气而代谢，寒暑随时而推移。三才殊性，五行异位。
> 千变万化，繁育庶类，授之以形，禀之以气。色表文采，声有音律。覆载
> 无方，流形品物。鼓以雷霆，润以庆云。八风翔翔，六气氤氲。蚑行蠕动，
> 方聚类分。鳞殊族别，羽毛异群，各含精而镕冶，咸受范于陶钧。何滋育
> 之罔极兮，伟造化之至神！①

孙绰《游天台山赋》：

> 太虚辽廓而无阂，运自然之妙有，融而为川渎，结而为山阜。嗟台
> 岳之所奇挺，实神明之所扶持。荫牛宿以曜峰，托灵越以正基。结根弥
> 于华岱，直指高于九疑。②

阮籍《达庄论》以"老学＋易学"来描述宇宙万物的起源，成公绥《天地赋》
以"老学＋阴阳＋易学"来颂赞宇宙的生成，到孙绰那里则把具体山川和河
流的形成进一步作出说明，这都是典型的魏晋宇宙生成论。魏晋士大夫对
宇宙、自然的态度和感受在玄学的折射下显得如此具有情感，正像西晋正统
派名士羊祜所感慨的那样"自有宇宙，便有此山。由来贤达胜士，登此远望，
如我与卿者多矣！皆湮灭无闻，使人悲伤。"这在中国历史上第一次展现出
集体意义上人的情感投射到自然界的现象。宇宙与自然界正是在这种哲学
价值语境下不证自明地获得正当性。

正是因为这样，我们可以看到现存的最早两部蒙书，西汉史游的《急就
篇》和南朝梁周兴嗣的《千字文》，在教育蒙童的内容上有着巨大的不同。
《急就篇》章首曰："急就奇觚与众异，罗列诸物名姓字。分别部居不杂厕，用
日约少诚快意。"③不仅如此，其全篇的教育内容都是关于社会的家族姓氏、

① （清）严可均：《全晋文》中册，商务印书馆 2006 年版，第 611 页。

② （清）严可均：《全晋文》中册，商务印书馆 2006 年版，第 634 页。

③ （西汉）史游著、（唐）颜师古注：《急就篇》，《文渊阁四库全书》第 223 册，上海古籍出版社
　　1987 年版，第 4 页。

历史、器用、医药等名称。而经过魏晋玄学洗礼后的南朝梁，中国历史上流传最广的蒙学教材《千字文》开头就是：

> 天地玄黄，宇宙洪荒。日月盈昃，辰宿列张。寒来暑往，秋收冬藏。闰余成岁，律吕调阳。云腾致雨，露结为霜。金生丽水，玉出昆冈。剑号巨阙，珠称夜光。果珍李柰，菜重芥姜。海咸河淡，鳞潜羽翔。龙师火帝，鸟官人皇。始制文字，乃服衣裳。推位让国，有虞陶唐。①

我们可以看到，魏晋之后的新规定，蒙童需要接受的完整教育再也不仅限于人的历史、社会、医药的知识和称谓，而是在此之上加上了宇宙生成、自然演化的宇宙、天文、地理等知识。我们至今仍能从诸如"天地玄黄，宇宙洪荒。日月盈昃，辰宿列张""云腾致雨，露结为霜""金生丽水，玉出昆冈""海咸河淡，鳞潜羽翔"等极具感染力的优美诗句中体会魏晋思想对自然界的生动认知和情感投射。这就是魏晋自然界价值形成的深刻写照和观念印迹，而自然山水的价值正是这个自然界整体价值生成演化中的重要一环。

"游"观念考

在魏晋的"游山水"观念中，较之"山水"观念，"游"观念早已形成，且没有显著变化。"游"观念在非哲学义上来说是一个普通行为义，是偏中性的词汇。最早的"游"有两种用法，这两种用法在《诗经》中分得比较明确。其一是"游"，强调动作，游泳、在水里游。如《诗经·谷风》："就其深矣，方之舟之。就其浅矣，泳之游之。"② 又如《诗经·蒹葭》："溯洄从之，道阻且长。溯游从之，宛在水中央。"③。另一种字体是"遊"，强调的是行为，是后来的游玩的意思，如《诗经·泉水》："驾言出遊，以写我忧。"④ 又如《诗经·有杕之杜》："有杕之杜，生於道周。彼君子兮，噬肯来遊？中心好之，曷饮食

① （南朝梁）周兴嗣：《千字文》，（明）梅鼎祚编，《梁文纪》，《文渊阁四库全书》第1399册，上海古籍出版社1987年版，第568页。

② （西汉）毛亨传、（东汉）郑玄笺、（唐）孔颖达疏：《毛诗正义》，《十三经注疏》，北京大学出版社2000年版，第177页。

③ （西汉）毛亨传、（东汉）郑玄笺、（唐）孔颖达疏：《毛诗正义》，《十三经注疏》，北京大学出版社2000年版，第494页。

④ （西汉）毛亨传、（东汉）郑玄笺、（唐）孔颖达疏：《毛诗正义》，《十三经注疏》，北京大学出版社2000年版，第199页。

之？"① 这两种"游"的用法早在春秋时期就分的比较明确，比如说在《论语》中，除人名"子游"的"游"之外，共 5 次"游"：1 次"游"，4 次"遊"。"游"的用法是《论语·述而第七》："子曰：'志於道，據於德，依於仁，游於藝。'"② 这个"游"指的是"游"于艺，即"六艺"，③ 儒家的礼仪活动，如"射"(射箭)、"御"(骑马) 等，强调的是动作。其他 4 次"遊"都强调的是行为，表达游玩或交游义，如《论语·里仁第四》中的"父母在，不遠遊。遊必有方。"④《论语·颜渊第十二》："樊遲從遊於舞雩之下"⑤《论语·季氏第十六》："益者三樂，損者三樂。樂節禮樂，樂道人之善，樂多賢友，益矣。樂驕樂，樂佚遊，樂宴樂，損矣。"⑥ 这种用法在与《尚书》中是一致的，《尚书》"遊"用了 6 次，"游" 1 次。"游"用之为"游大川"，《尚书·君奭》："今在予小子旦，若游大川，予往暨汝奭其濟小子，同未在位，誕無我責。"⑦ 但是"游"的两种用法在战国时期就已经混用了。如《荀子·君道篇第十二》："衣煖而食充，居安而游樂。"⑧ 虽然，在后世的典籍中两种"游"的用法还是会区分，但是这种区分的意义已经不大了，所以"游"的古用法和后来的混用用法的区别可以忽略不计。

虽然"游"观念在普通义上是一个比较中性的词汇，但是从哲学义上来说，"游"观念是具有鲜明特点的：它是庄子哲学的高价值词汇。在先秦诸子中，"游"观念在诸子哲学中《庄子》用得最多（"游"与"遊"已经

① (西汉) 毛亨传、(东汉) 郑玄笺、(唐) 孔颖达疏：《毛诗正义》，《十三经注疏》，北京大学出版社 2000 年版，第 468 页。

② (魏) 何晏注、(宋) 邢昺疏：《论语注疏》，《十三经注疏》，北京大学出版社 2000 年版，第 94 页。

③ 《周礼·地官》云："保氏，掌谏王恶。而养国子以道，乃教之六艺：一曰五礼，二曰六乐，三曰五射，四曰五驭，五曰六书，六曰九数；"((东汉) 郑玄注、(唐) 贾公彦疏：《周礼注疏》，《十三经注疏》，北京大学出版社 2000 年版，第 415—416 页。) 章太炎说："盖六艺者，习之不一时，行之不一岁，射御非儿童所任。六乐之舞，十三始舞勺，成童舞象，二十而舞大夏。礼亦准是。"章太炎：《章太炎学术史论集》，云南人民出版社 2008 年版，第 62 页。

④ (魏) 何晏注、(宋) 邢昺疏：《论语注疏》，《十三经注疏》，北京大学出版社 2000 年版，第 57 页。

⑤ (魏) 何晏注、(宋) 邢昺疏：《论语注疏》，《十三经注疏》，北京大学出版社 2000 年版，第 189 页。

⑥ (魏) 何晏注、(宋) 邢昺疏：《论语注疏》，《十三经注疏》，北京大学出版社 2000 年版，第 257 页。

⑦ (西汉)孔安国传、(唐)孔颖达疏：《尚书正义》，《十三经注疏》，上海古籍出版社 2007 年版，第 527 页。

⑧ (清) 王先谦：《荀子集解》，中华书局 1988 年版，第 238 页。

混用），共达 114 次。其中"游"67 次，"遊"47 次。《老子》没有用过"游"，《论语》用过 5 次，《尚书》7 次。在儒家典籍中"游"观念是一个负面价值的观念，无论是《尚书》还是《论语》都因为政道的缘故而否定此观念，如《尚书·大禹谟》："益曰：吁！戒哉！儆戒无虞，罔失法度。罔游于逸，罔淫于乐。任贤勿贰，去邪勿疑。"①《尚书·五子之歌》："太康尸位以逸豫，灭厥德，黎民咸贰。乃盘游无度，畋于有洛之表，十旬弗反。"②《尚书·伊训》："曰：敢有恒舞于宫，酣歌于室，时谓巫风。敢有殉于货色，恒于游畋，时谓淫风。敢有侮圣言，逆忠直，远耆德，比顽童，时谓乱风。"③《尚书·无逸》："周公曰：呜呼！继自今嗣王，则其无淫于观，于逸，于游，于田，以万民惟正之供。"④ 从以上的用法可以看出来，出于对政治治道的遵守，《尚书》中的"游"观念是一个反面价值，是批判和训戒的对象。《论语》中的"游"观念与《尚书》所用如出一辙，如《论语·季氏第十六》："孔子曰：'益者三乐，损者三乐。乐节礼乐，乐道人之善，乐多贤友，益矣。乐骄乐，乐佚游，乐宴乐，损矣。'"《论语·里仁第四》："子曰：'父母在，不远游。游必有方。'"《论语》中仅有一次"游"的正面价值就是《论语·述而第七》里的："志于道，据于德，依于仁，游于艺。"在孔子那里，"游"观念的合理性是有条件的，它限制于道德的框架之内。比如《里仁》篇的"远游"是有条件的，父母在的时候最好就不要"游"，如果实在要"游"，那就要有固定的地方，好让父母知道。《述而》篇"游艺"也是有条件的，就是要在"道""德""仁"的范围内。如果说在儒家意识形态中，"游"观念的价值不是正面的话。那么在道家的庄子哲学中，"游"观念则具有空前的正当性。可以说，"游"观念的大本营就是《庄子》。如《庄子·逍遥游》："若夫乘天地之正，而御六气之辩，以游无穷者，彼且恶乎待哉！"⑤《庄子·齐物论》："若然者，乘云气，骑日月，而游乎四海之外，死生无变于己，而况利害之端乎！"⑥《庄

① （西汉）孔安国传、（唐）孔颖达疏：《尚书正义》，《十三经注疏》，北京大学出版社 2000 年版，第 105 页。

② （西汉）孔安国传、（唐）孔颖达疏：《尚书正义》，《十三经注疏》，北京大学出版社 2000 年版，第 211 页。

③ （西汉）孔安国传、（唐）孔颖达疏：《尚书正义》，《十三经注疏》，北京大学出版社 2000 年版，第 244 页。

④ （西汉）孔安国传、（唐）孔颖达疏：《尚书正义》，《十三经注疏》，北京大学出版社 2000 年版，第 513 页。(此引用《尚书》4 次，"游"皆为"遊")

⑤ （清）王先谦：《庄子集解》，《诸子集成》第 4 册，岳麓书社 1996 年版，第 4 页。

⑥ （清）王先谦：《庄子集解》，《诸子集成》第 4 册，岳麓书社 1996 年版，第 21 页。

子·人间世》:"且夫乘物以游心,托不得已以养中,至矣。"①《庄子·大宗师》:"孔子曰:'彼,游方之外者也,而丘,游方之内者也。外内不相及,而丘使女往吊之,丘则陋矣!彼方且与造物者为人,而游乎天地之一气。'"②"又复问,无名人曰:'汝游心于淡,合气于漠,顺物自然而无容私焉,而天下治矣'。"③《庄子·应帝王》:"体尽无穷,而游无朕;尽其所受乎天,而无见得,亦虚而已!"④《庄子·在宥》:"故余将去女,入无穷之门,以游无极之野。"⑤"出入六合,游乎九州岛,独往独来,是谓独有。独有之人,是之谓至贵。"⑥《庄子·山木》:"人能虚己以游世,其孰能害之!"⑦《庄子·田子方》:"老聃曰:'吾游心于物之初。'"⑧《庄子·徐无鬼》:"吾所与吾子游者,游于天地。"从以上不难看出,无论在《庄子》的内篇还是外篇,"游"观念都是一个高价值词汇。

就"游"观念本身而言,在儒家意识形态中受到批判的原因是"游"的行为本质是"不专注"。儒家修身正是为了纯化向善的意志,不论是对内的修身,还是对外的政道,都要求专注、认真。因此我们可以看到,孔子对表达动作义的"游"观念"游艺"是不反对的,但反对"佚游",《尚书》则严辞反对"不专注"的行为义"游"观念。与此相反的是,道家哲学则取其截然相反的态度:反对专注。所以在庄子那里,"游"观念是一个十分重要的观念。庄子所用的"游"观念,强调的是主体自由,是对老子"情意我"的进一步推展。虽然老子并没有提及"游"观念,但是我们可以说,庄子的"游"观念的理论基石是来自老子。

"游"观念除了哲学上的意义之外,尚有其他用法,因其不多,故归纳如下。

1. 游侠义

太史公《史记·游侠列传第六十四》云:

今游侠,其行虽不轨于正义,然其言必信,其行必果,已诺必诚,不

① (清)王先谦:《庄子集解》,《诸子集成》第4册,岳麓书社1996年版,第73页。
② (清)王先谦:《庄子集解》,《诸子集成》第4册,岳麓书社1996年版,第58页。
③ (清)王先谦:《庄子集解》,《诸子集成》第4册,岳麓书社1996年版,第64页。
④ (清)王先谦:《庄子集解》,《诸子集成》第4册,岳麓书社1996年版,第67页。
⑤ (清)王先谦:《庄子集解》,《诸子集成》第4册,岳麓书社1996年版,第84页。
⑥ (清)王先谦:《庄子集解》,《诸子集成》第4册,岳麓书社1996年版,第86页。
⑦ (清)王先谦:《庄子集解》,《诸子集成》第4册,岳麓书社1996年版,第151页。
⑧ (清)王先谦:《庄子集解》,《诸子集成》第4册,岳麓书社1996年版,第160页。

爱其躯,赴士之厄困,既已存亡死生矣,而不矜其能,羞伐其德,盖亦有足多者焉。①

2. 游学义
《史记·孟子荀卿列传第十四》:

荀卿,赵人。年五十始来游学于齐。驺衍之术迂大而闳辩;奭也文具难施;淳于髡久与处,时有得善言。②

《史记·儒林列传第六十一》:

申公者,鲁人也。高祖过鲁,申公以弟子从师入见高祖于鲁南宫。吕太后时,申公游学长安,与刘郢同师。③

3. 游玩义
《史记·管晏列传第二》:

管仲夷吾者,颍上人也。少时常与鲍叔牙游,鲍叔知其贤。管仲贫困,常欺鲍叔,鲍叔终善遇之,不以为言。④

4. 游说义
《史记·苏秦列传第九》:

苏秦者,东周雒阳人也。东事师于齐,而习之于鬼谷先生。
出游数岁,大困而归。兄弟嫂妹妻妾窃皆笑之,曰:"周人之俗,治产业,力工商,逐什二以为务。今子释本而事口舌,困,不亦宜乎!"⑤

《史记·张仪列传第十》:

① （西汉）司马迁:《史记》,中华书局2012年版,第722页。
② （西汉）司马迁:《史记》,中华书局2012年版,第456页。
③ （西汉）司马迁:《史记》,中华书局2012年版,第701页。
④ （西汉）司马迁:《史记》,中华书局2012年版,第392页。
⑤ （西汉）司马迁:《史记》,中华书局2012年版,第423页。

　　张仪者,魏人也。始尝与苏秦俱事鬼谷先生,学术,苏秦自以不及张仪。张仪已学游说诸侯。①

5. 游猎义
《三国志·魏书二　文帝纪第二》:

　　吾欲去江数里,筑官室,往来其中,见贼可击之形,便出奇兵击之;若或未可,则当舒六军以游猎,飨赐军士。②

《三国志·魏书二十　武文世王公传第二十》:

　　诸侯游猎不得过三十里,又为设防辅监国之官以伺察之。③

6. 巡游义
《史记·封禅书第六》:

　　自古受命帝王,曷尝不封禅? 盖有无其应而用事者矣,未有睹符瑞见而不臻乎泰山者也。虽受命而功不至,至梁父矣而德不洽,洽矣而日有不暇给,是以即事用希。传曰:"三年不为礼,礼必废;三年不为乐,乐必坏。"每世之隆,则封禅答焉,及衰而息。厥旷远者千有余载,近者数百载,故其仪阙然堙灭,其详不可得而记闻云。
　　尚书曰,舜在璇玑玉衡,以齐七政。遂类于上帝,禋于六宗,望山川,遍群神。辑五瑞,择吉月日,见四岳诸牧,还瑞。岁二月,东巡狩,至于岱宗。岱宗,泰山也。柴,望秩于山川。遂觐东后。东后者,诸侯也。合时月正日,同律度量衡,修五礼,五玉三帛二生一死贽。五月,巡狩至南岳。南岳,衡山也。八月,巡狩至西岳。西岳,华山也。十一月,巡狩至北岳。北岳,恒山也。皆如岱宗之礼。中岳,嵩高也。五载一巡狩。④
　　于是始皇遂东游海上,行礼祠名山大川及八神,求仙人羡门之属。⑤

① (西汉)司马迁:《史记》,中华书局 2012 年版,第 433 页。
② (西晋)陈寿著、(南朝宋)裴松之注:《三国志》,中华书局 2006 年版,第 52 页。
③ (西晋)陈寿著、(南朝宋)裴松之注:《三国志》,中华书局 2006 年版,第 354 页。
④ (西汉)司马迁:《史记》,中华书局 2012 年版,第 164 页。
⑤ (西汉)司马迁:《史记》,中华书局 2012 年版,第 166 页。

7.远游义

此为政治放逐义,屈原被楚怀王流放而有《远游》。

以上诸义先秦时期就已经形成,游侠义是太史公用来专指侠客,先秦诸子学的旁支中均有侠客,如儒侠、墨侠、道侠。游学义为春秋战国的流行观念,先秦礼崩乐坏、私学盛行,诸子各家都有宗师驻世宣扬本学。自孔子起,游学就是精英择师、从学而成才的基本途径;封建大一统建立之后,游学成为历代士大夫入仕之前的学习和交游活动。游玩义是《诗经》里的老观念,指朋友之间的交往。游说义亦是战国的流行观念,诸子学习成才后往往以"游大人"的方式游说诸侯来宣扬己说,以图实现自己的政治理想。在战国晚期,苏秦张仪之徒甚至成了专业的"说客":纵横家。游猎义同样是先秦的观念,在普通意义上是游玩、田猎的意思。但通常情况下有另一层含义就是准军事演习。巡游义是特指帝王的封禅,所谓封禅就是中国古代封建帝王在辖区内宣扬政治主权,以祭祀神灵来宣扬政权的正当性。它有固定的传统,秦始皇和汉武帝都以此来巩固政权。远游义是因战国楚国大夫屈原而形成的观念,表达的是政治放逐,在后世士人的行为观念中有重要影响。

"游"观念在魏晋新产生的意义是"游宴"和"游山水"。"游宴"是来自"游"观念的游玩义。"游宴"自东汉《汉书》开始使用,指的是宫廷的宴乐。如《汉书·霍光金日磾传第三十八》:"久之,武帝游宴见马,后宫满侧。日磾等数十人牵马过殿下,莫不窃视,至日磾独不敢。"① 《汉书·薛宣朱博传第五十三》:"博为人廉俭,不好酒色游宴。自微贱至富贵,食不重味,案上不过三杯,夜寝早起,妻希见其面。"②《汉书·萧望之传第四十八》:"望之以为中书政本,宜以贤明之选,自武帝游宴后庭,故用宦者,非国旧制,又违古不近刑人之义,白欲更置士人,繇是大与高、恭、显忤。"③《汉书·叙传第七十》:"上亦稍厌游宴,复修经书之业,太后甚悦。"④ 从《汉书》的"游宴"用法我们不难看出,"游宴"是一个负面词汇,此与《尚书》和《论语》的"游"观念的价值取向一致,亦即凡是与政道相悖的游玩义都是负面的。所以西汉宣帝儒臣萧望之,对宣帝的谏言提及的汉武帝晚年不理朝政的故事,称之"武帝游宴后庭"。又汉成帝"稍厌游宴,复修经书之业",皇太后"甚悦",此价值取

① （东汉）班固:《汉书》,中华书局 2012 年版,第 684 页。
② （东汉）班固:《汉书》,中华书局 2012 年版,第 825 页。
③ （东汉）班固:《汉书》,中华书局 2012 年版,第 786 页。
④ （东汉）班固:《汉书》,中华书局 2012 年版,第 1067 页。

向甚明。到魏晋时期的"游宴"观念就比较中性了,如王弼的"乐游宴,解音律,善投壶"向秀忆嵇康的"于时日薄虞泉,寒冰凄然。邻人有吹笛者,发声寥亮。追想曩昔游宴之好,感音而叹,"石崇的《金谷诗序》的"昼夜游晏,屡迁其坐,或登高临下,或列坐水滨,时琴瑟笙筑,合载车中,道路并作。"此时的"游宴"已经成为士大夫的生活方式。

"游山水"观念形成较晚,最早在《晋书》中出现,且仅有一例,就是桓秘游山水《晋书·列传第四十四桓秘》:"秘于是废弃,遂居于墓所,放志田园,好游山水。"与之较近的有《世说新语·栖逸第十八》:"许掾好游山水,而体便登陟。"虽然确切的"游山水"观念是比较晚出,但是"游山水"观念的雏形"游山"的观念在竹林七贤的时代就已经出现了,"游山"的观念开始于魏晋之交,嵇康的《与山巨源绝交书》云:"游山泽,观鱼鸟,心甚乐之。一行作吏,此事便废。"①另《全三国文》收录了李康的《游山九吟赋》。②因此,"游山水"观念虽然一定是要等"山水"观念的形成方可说正式形成,但是由于在魏末西晋时期玄学还没有走到自然万物诸如"山水"价值的形成那一步,所以此时的"游山水"观念的替代就是嵇康的"游山泽",或"游山岳":《全晋文·夏侯湛(二)抵疑》"噏风饮露,不食五谷。登太清,游山岳,靡芝草,弄白玉。不因而独备,无假而自足。"③甚或"游山林":《全晋文·帛道猷·与竺道台书》"始得优游山林之下,纵心孔、释之书,触兴为诗,陵峰采药,服饵蠲痾,乐有余也。"④。

我们知道,从汉末的"游宴"之"游"的中性义,到魏晋的"游山泽"、"游山林"、"游山岳"之偏哲学的"游"义,是存在一个明显的转化过程的。这个就是嵇康等竹林玄学家提倡的外在表现是放浪形骸,实质是追求主体自由的学说。

"游"观念的哲学依据

"游"观念之一的"游宴"是标准的游玩义,那么由东汉末的"游宴"到"游山泽"、"游山水"的"游"观念是游玩义吗?本书以为,此"游"既包括游玩义又具有哲学的主体自由义,并且是凸显主体自由义的。要弄清楚"游山水"的"游"观念具体是一种什么哲学意义,我们必须从解读庄子的"游"观

① (清)严可均:《全三国文》下册,商务印书馆 2006 年版,第 499 页。
② 参见(清)严可均:《全三国文》下册,商务印书馆 2006 年版,第 448 页。
③ (清)严可均:《全晋文》中册,商务印书馆 2006 年版,第 724 页。
④ (清)严可均:《全晋文》下册,商务印书馆 2006 年版,第 1750 页。

念出发。而庄子的"游"观念又是从老子哲学的主体自由"情意我"生发出来的。因此让我们先看看老子的主体自由。

劳思光先生曾对老子哲学有过精辟的概括，认为老子之学由"观变思常"而起，认识到事物的变化是无常的，而"道"为常，其发展规律就是循环往复"反者道之动"，因此老子主张"无为"，即对事物不干涉。进而"守柔"而"不争"，此理论向外投射就是政治上的"小国寡民"。① 在主体价值上，否认"德性我"、"认知我"、"形躯我"，而独肯定"情意我"。所谓"情意我"指的是"纯粹生命情趣"的自我（主体），这是劳思光先生用来特指先秦道家哲学主体的基本特质。它有别于儒家的"德性我"，西方的"认知我"，或者道教的"形躯我"等因哲学的核心价值的不一致而产生的价值主体倾向不同的主体特征。②

老子对经验世界的深刻洞悉来自他的"观"，而于经验世界的种种却不干涉，这就使其主体停留在这个"观"之境。因此在《道德经》中，"观"观念是十分重要的观念，出现了9次，它是老子哲学的出发点。"观"在老子哲学中有两个重要含义，一是观察，二是观赏。就观察而言，毋庸置疑，它是老子哲学中第一位的，它是洞悉经验世界的第一步，所以我们看到《道德经》第一章就说到："故常无欲，以观其妙；常有欲，以观其徼。"③又第十六章云："致虚极，守静笃，万物并作，吾以观复。夫物芸芸，各复归其根。归根曰静，是谓复命。复命曰常，知常曰明"④而观赏义是紧随其后的观念，因其"无为"，故观察之后，主体"明"而转化为欣赏。这就是老子"观"观念的两层含义，它是有先后秩序的。老子的"观"观念正是"情意我"主体自由的深刻体现。虽然老子之"观"有两层含义，但是它的第二层含义即观赏义在《道德经》中不是那么的明晰。这主要体现在庄子哲学的"游"观念中。在老子哲学中"游"观念根本没有出现，而在《庄子》里，"观"同样是一个并不重要的观念，相反"游"则是一个比较核心的词汇。庄子的"游"观念正是老子"观"

① 参见劳思光：《新编中国哲学史》第1册，广西师范大学出版社2005年版。

② "'德性我'、'认知我'、'形躯我'，一一皆被否定；所肯定者只是一'生'，此'生'既与'形躯'非一事，则不能指形躯意义之'生存'，而只能指纯粹生命情趣。此正是'情意我'之境界。

至此，老子所肯定之自我境界已可证为'情意我'。自我驻于此境以观万象及道之运行，于是乃成纯观赏之自我。此一面生出艺术精神，一面为其文化之否定论之支柱。"劳思光：《新编中国哲学史》第1册，广西师范大学出版社2005年版，第187页。

③ （三国）王弼注：《老子道德经》，《诸子集成》第3册，岳麓书社1996年版，第1页。

④ （三国）王弼注：《老子道德经》，《诸子集成》第3册，岳麓书社1996年版，第7页。

观念第二层含义欣赏义的发展。老子"观""道",不仅认知"道",而且生发出欣赏"道"的哲学倾向。庄子则更进一步,不仅欣赏,更醉心于这个生命的境界,所以庄子谓之:"游乎四海之外""游无穷""游乎天地之一气""游心于淡""游于天地""游无极之野"。由此可知,主体自由经由老子的"观"观念转化到庄子的"游"观念。这个转化的原因在于哲学自身的自然发展。在道家哲学创立之初,主体要通过观察来窥探世界的真相,所以老子侧重于"观",自然是要完成第一步,因此老子特别强调"观"是在"静"的生命状态里,所谓"致虚极,守静笃",再进而"吾以观复"。当认知到世界的真相之后,遂产生欣赏之态度。到庄子时期,老子早已经点破世界的本质,"观"观念自然不会成为重要的思想,可以说老子之"观"已告完成。因此,方有庄子更进一步地陶醉于斯:"游"观念就形成了。与老子的具有"静"含义的"观"观念相较,庄子的"游"观念多了一层"动"的意义。无论是何种"游",都体现了一种自由的心灵状态。所以"游"观念的哲学依据就是庄子的主体自由,其由老子的"观"观念发展而来,至庄子而大成。

　　前面提到,"游宴"的"游"观念和"游山泽"、"游山水"的"游"观念之所以不同,是因为后者多了一层哲学义,即主体自由的含义。此层含义自是与庄子哲学有密切关系。在何晏王弼之后,竹林期玄学领袖嵇康、阮籍等开启了推崇庄子学说的时代。这是整个魏晋士人放浪形骸名士"风范"的源头。历来学者都注意到,虽然偏重浪漫主义的嵇康、阮籍在哲学上远不及早期正始玄学王弼、何晏和后期的永嘉玄学的向秀、郭象的哲学精密,但其掀起的社会风潮却影响深远。① 虽然同样是放浪形骸,"启起端"的嵇、阮政治上不得已而为之的不合作和逃避,与元康时期名士刻意追求放诞当然有着很大不同。前者由于政治原因而在庄子哲学中找到精神寄托,后者为体现名士风范为"放诞"而"放诞"。可以说,不满政道昏驰、政治环境险恶而在庄子哲学中寻找不合作与逃避(这就是主体自由或心灵自由)的正当性,这就是嵇阮之尚庄的缘由。因此,魏晋时期的"游"观念由此而获得新生,并进而获得哲学上的正当性,正因如此,经过嵇、阮之学洗礼的"游"观念,是具有鲜明哲学特性的观念,自非"游宴"之"游"观念可比。

　　所以,嵇、阮的文论中"游"观念是非常多的。如阮籍《达庄论》曰:

　　　　伊单阏之辰,执徐之岁,万物权舆之时,季秋遥夜之月,先生徘徊翔翔,迎风而游,往遵乎赤水之上,来登乎隐坌之丘,临乎曲辕之道,顾

① 参见汤用彤:《魏晋玄学论稿》,上海古籍出版社 2007 年版,第 117 页。

乎泱漭之州，恍然而止，忽然而休，不识曩之所以行，今之所以留，怅然而无乐，愀然而归白素焉。①

《大人先生传》曰：

> 先生以为中区之在天下，曾不若蝇蚊之著帷，故终不以为事，而极意乎异方奇域，游览观乐，非世所见，徘徊无所终极。②
>
> 先生从此去矣，天下莫知其所终极。盖陵天地而与浮，明遨游无始终，自然之至真也。③

嵇康《卜疑》曰：

> 有弘达先生者，恢廓其度，寂寥疏阔。方而不制，廉而不割。超世独步，怀玉被褐。交不苟合，仁不期达。常以为忠信笃敬，直道而行之，可以居九夷，游八蛮，浮沧海，践河源。甲兵不足忌，猛兽不为患。……宁寥落闲放，无所矜尚，彼我为一，不争不让，游心皓素，忽然坐忘，追羲农而不及，行中路而惆怅乎？④

《与山巨源绝交书》曰：

> 吾顷学养生之术，方外荣华，去滋味，游心于寂寞，以无为为贵。⑤

不仅如此，更如前文所述，在竹林期玄学家中，阮籍和嵇康是最喜欢放达和"游山水"的，这种"游山水"自然不是真正意义上的游山水。准确地说，勿宁说是"游"本身，即嵇、阮好"游"，是因为对儒家价值逆反而追求庄子的主体自由："情意我"。

"游山水"观念的形成

"游山水"观念的形成，顾名思义，是由"游"观念和"山水"观念组合而

① （清）严可均：《全三国文》下册，商务印书馆 2006 年版，第 479 页。
② （清）严可均：《全三国文》下册，商务印书馆 2006 年版，第 486 页。
③ （清）严可均：《全三国文》下册，商务印书馆 2006 年版，第 492 页。
④ （清）严可均：《全三国文》下册，商务印书馆 2006 年版，第 496—497 页。
⑤ （清）严可均：《全三国文》下册，商务印书馆 2006 年版，第 499 页。

来。这两个观念都是魏晋玄学家重新注解庄子哲学的产物。

　　庄子哲学是先秦道家的集大成者、最后完善者。[①] 在主体自由上，庄子展现出了比老子更丰富的意境。亦即庄子在老子"无为"而"静""观"的基础上更进一步，主张"游"："逍遥游"。所谓的"逍遥游"就是"情意我"主体自由发展的极致，它不仅"静""观"而更加陶醉其中，在"情意我"的境界里逍遥自在。在客体层面，庄子对"物"的态度比老子深入了许多。"物"观念是先秦诸子中道家哲学的重要观念。老子的"物"观念，多用来与"道"并称。对老子而言，作为客体，"道"是总括一切的最高价值，万有之规律。而"物"则是随此规律流转生灭的经验实体。所以《道德经》云："道生之，德畜之，物形之，势成之。"[②] 在对客体"物"的论述中，老子主要侧重于观察"物"的自身状态、发展规律以及它和"道"的互动关系。如："致虚极，守静笃，万物并作，吾以观复。夫物芸芸，各复归其根。归根曰静，是谓复命。复命曰常，知常曰明。""夫物或行或随，或嘘或吹，或强或羸，或接或隳。"[③]"物壮则老，谓之不道，不道早已。"[④]"故物，或损之而益，或益之而损。"[⑤] 只有一则是关于人与"物"关系、主客体互动的论述："是以圣人常善救人，而无弃人；常善救物，而无弃物。"[⑥] 所以可得出结论，老子对"物"主要强调的是观察和研究。但庄子不然，庄子言"物"多从其与人（主体）的关系出发，如《逍遥游》曰："之人也，之德也，将磅礴万物以为一，世蕲乎乱，孰弊弊焉以天下为事！之人也，物莫之伤，大浸稽天而不溺，大旱金石流、土山焦而不热。是其尘垢秕糠，将犹陶铸尧、舜者也，孰肯以物为事！"[⑦]《齐物论》云："一受其成形，不亡以待尽。与物相刃相靡，其行尽如驰，而莫之能止，不亦悲乎！终身役役而不见其成功，苶然疲役而不知其所归，可不哀邪！人谓之不死，奚益！""物无非彼，物无非是。"[⑧]"道行之而成，物谓之而然。恶乎然？然于

──────────

① "庄子为道家之主要代表人，其理论亦为先秦道家学说中最成熟者。凡老子未及详论之义，庄子皆推衍而立说。其要旨在于显现'情意我'之境界，《史记》以为庄子之说大旨宗老子之言，大体无误。但展示情意我之境，及破除形躯我、认知我之理论，庄子皆远胜老子，故庄子实为道家学说之完成者，并非仅述老子之学而已。"劳思光：《新编中国哲学史》第1册，广西师范大学出版社2005年版，第187页。

② （三国）王弼注：《老子道德经》，《诸子集成》第3册，岳麓书社1996年版，第23页。

③ （三国）王弼注：《老子道德经》，《诸子集成》第3册，岳麓书社1996年版，第13页。

④ （三国）王弼注：《老子道德经》，《诸子集成》第3册，岳麓书社1996年版，第25页。

⑤ （三国）王弼注：《老子道德经》，《诸子集成》第3册，岳麓书社1996年版，第20页。

⑥ （三国）王弼注：《老子道德经》，《诸子集成》第3册，岳麓书社1996年版，第12页。

⑦ （清）王先谦：《庄子集解》，《诸子集成》第4册，岳麓书社1996年版，第6页。

⑧ （清）王先谦：《庄子集解》，《诸子集成》第4册，岳麓书社1996年版，第12页。

然；恶乎不然？不然于不然。物固有所然，物固有所可。无物不然，无物不可。"①"凡物无成与毁，复通为一。"②"天地与我并生，而万物与我为一。"③虽然庄子言"物"多从主客体关系出发，但还是有很多与老子观察研究"物"一致的，如《逍遥游》："生物以息相吹"④《秋水》："夫物，量无穷，时无止，分无常，终始无故。"⑤"以道观之，物无贵贱；以物观之，自贵而相贱"⑥等。因此，庄子言"物"主要从主客体的相互关系出发。而立此说之目的在乎主体自由，即主张主体自由而不受物累，如此方可言逍遥游。这就像庄子篇章的分布一样，第一篇是《逍遥游》，第二篇就为《齐物论》了。逍遥是强调主体自由，齐物就是破除物累。所谓齐物，就是主张把万物看作一体，不为其所累之义，故庄子云"物无非彼，物无非是"、以"物"为"天地一指"、"万物一马"⑦，视"物"齐一。

简言之，老子哲学主体与客体的关系是，以主体自由来观物、察物、赏物。庄子哲学是否定物的价值（或视之自然）来作逍遥游，即否定客体来强化主体自由。

庄子哲学得到重新挖掘是在玄学的中期，在何晏、王弼大畅玄风的正始年间之后，竹林七贤的领袖嵇康和阮籍开启了崇尚和追求庄子哲学的学风。这是魏晋玄学发展的分水岭，之前正始玄学是何、王重《易》《老》，之后永嘉玄学期是向、郭崇庄。魏晋玄学以庄子哲学为资源重构儒学主要通过两个途径，一是嵇、阮追求庄子哲学中的"情意我"，主体自由。他产生了两个结果：第一是因其极富浪漫主义情怀，在文学和音乐等艺术领域发生巨大影响；第二是众人皆知的名士放诞之风。这两个结果的实质是个体精神解放，个人精神解放之原因就是追求庄子的情意我、主体自由。二是向秀、郭象注《庄子》而产生了常识理性。向、郭以"崇有"之目的来重构儒学和门阀制的正当性，在其哲学价值辐射之下，自然万物，经验实体有了其自身的价值。在竹林期玄学中其价值主要在主体，对客体并没有过多的论述；向、郭的玄学则在主客体层面都进行了价值重构，并且主要在客体层面开展了价值论证。

① （清）王先谦：《庄子集解》，《诸子集成》，第4册，岳麓书社1996年版，第14页。
② （清）王先谦：《庄子集解》，《诸子集成》，第4册，岳麓书社1996年版，第14页。
③ （清）王先谦：《庄子集解》，《诸子集成》，第4册，岳麓书社1996年版，第17页。
④ （清）王先谦：《庄子集解》，《诸子集成》，第4册，岳麓书社1996年版，第1页。
⑤ （清）王先谦：《庄子集解》，《诸子集成》，第4册，岳麓书社1996年版，第124页。
⑥ （清）王先谦：《庄子集解》，《诸子集成》，第4册，岳麓书社1996年版，第126页。
⑦ （清）王先谦：《庄子集解》，《诸子集成》，第4册，岳麓书社1996年版，第13页。

向秀、郭象玄学,特别是郭象玄学,在主体上的最大重构就是所谓的"内圣外王",在客体上就是大家熟知的"物各自造""独化"。在二者之上,郭象提出了"玄冥之境"一说。所谓的"玄冥之境"是郭象用来阐释主、客体的最高价值状态或境界。"玄冥"一词出自《庄子》,表达的是细微深远的意思,如《秋水》篇云:"且彼方跐黄泉而登大皇,无南无北,奭然四解,沦于不测;无东无西,始于玄冥,反于大通。"①《说文解字》云"玄"曰:"幽远也。黑而有赤色者为玄,象幽而入覆之也。"②释"冥"曰:"幽也。"③ 这都是表达类似的意思。如果说"玄冥"一词是出自《庄子》外篇的、并不是十分重要的观念的话,那么在郭象那里就是核心观念了,更确切地说是"玄冥之境",郭象注《庄子》用了 3 次"玄冥之境"。一是出自《庄子序》,其曰:"至仁极乎无亲,孝慈终于兼忘,礼乐复乎已能,忠信发乎天光。用其光则其朴自成,是以神器独化于玄冥之境而源流深长也。"④ 在《庄子序》中,郭象用以"神器独化于玄冥之境",这个"神器"就是他的最高价值主体,"内圣外王"的圣人。二是出自其解《大宗师》的"卓"字:"卓者,独化之谓也。夫相因之功,莫若独化之至也。故人之所因者,天也;天之所生者,独化也。人皆以天为父,故昼夜之变,寒暑之节,犹不敢恶,随天安之。况乎卓尔独化,至于玄冥之境,又安得而不任之哉!"⑤ 这句话是郭象用来解释庄子的真人的状态,原句为:"天与人不相胜也,是之谓真人。死生,命也,其有夜旦之常,天也。人之有所不得与,皆物之情也。彼特以天为父,而身犹爱之,而况其卓乎!"⑥ 此处郭象又用以主体"独化""玄冥之境"。三为解《徐无鬼》篇:"意尽形教,岂知我之独化于玄冥之竟哉!"⑦ 最后一则的用法与前一致。又郭象注庄,单独用过 4 次"玄冥"。其注《齐物论》云:"世或谓罔两待景,景待形,形待造物者。请问:夫造物者,有耶无耶? 无也? 则胡能造物哉? 有也? 则不足以物众形。故明众形之自物,而后始可与言造物耳。是以涉有物之域,虽复罔两,未有不独化于玄冥者也。故造物者无主,而物各自造,物各自造而无所待焉,此天地之正也。"⑧ 注

① (清)王先谦:《庄子集解》,《诸子集成》第 4 册,岳麓书社 1996 年版,第 132 页。

② (清)桂馥:《说文解字义证》,齐鲁书社 1994 年版,第 329 页。

③ (清)桂馥:《说文解字义证》,齐鲁书社 1994 年版,第 586 页。

④ (清)郭庆藩:《庄子集释》,《诸子集成》第 4 册,岳麓书社 1996 年版,第 2 页。

⑤ (清)郭庆藩:《庄子集释》,《诸子集成》第 4 册,岳麓书社 1996 年版,第 116 页。

⑥ (清)郭庆藩:《庄子集释》,《诸子集成》第 4 册,岳麓书社 1996 年版,第 113、116 页。

⑦ (清)郭庆藩:《庄子集释》,《诸子集成》第 4 册,岳麓书社 1996 年版,第 408 页。

⑧ (清)郭庆藩:《庄子集释》,《诸子集成》第 4 册,岳麓书社 1996 年版,第 56 页。

《大宗师》云："玄冥者,所以名无而非无也。"①、"夫阶名以至无者,必得无于名表。故虽玄冥犹未极,而又推寄于参寥,亦是玄之又玄也。"② 注《应帝王》曰："问为天下,则非起于大初,止于玄冥也。"③ 郭象所单独用之"玄冥"表达的就是"道",非经验之实存。而我们从其解《齐物论》所云之"是以涉有物之域,虽复罔两,未有不独化于玄冥者也"句可以看出郭象"玄冥"一词用于"物"时多用来指"道"。而"玄冥之境"多用来指人。二者都与"独化"连用,所谓"独化于玄冥"或"独化于玄冥之境"也。此就是其主客体价值所由。因此,我们可以看到"物""独化于玄冥"、"真人""独化于玄冥之境"就是郭象界定的客体、自然实体的价值所出,以及主体的价值所在。前者开出"常识理性"、自然万物的价值,后者为东晋亲和大乘佛教修行的涅槃境界开出了路径。

由此我们可以知道,在主体上郭象玄学是开不出"游"观念的,它开出的是类似佛教修行的境界。而在客体上嵇、阮之学是开不出万物的价值的,而独可以开出主体的"游"观念。因此"游山水"观念的形成可以明矣。"游"观念只能从竹林玄学嵇、阮学中推出来,它的实质是追求庄子的"情意我"主体自由,形成于魏末,嵇、阮的文赋中。"山水"观念则只能从郭象"崇有论"玄学中推出,它形成于东晋初王谢名士集团的诗文中。两个观念的产生一前一后,相踞五十余年。与直截了当的"画山水"观念相比,具有形成强度较弱的特点。

3. 景观概念在魏晋的兴起

按照 20 世纪 30 年代以来欧洲学术形成的思想史、概念史传统,凡是重要思想的出现,必定伴随着重要概念的出现或者词义的显著变化。尽管欧洲风景画的起源甚晚,但欧洲的风景画在文艺复兴时期的起源与中国山水画在魏晋时期的起源都具备了这个概念史的显著特征。文艺复兴时期,最早出现的西方新词汇是 15 世纪上半叶的德文 "landschaft" 及 "lantschaft",1490 年出现的荷兰文 "landscap" 及其后的 "landtskip" 都在风景画起源的大潮中出现。④ 随后(16 世纪初)出现了风景画的专门称谓法文 "paysage",

①　(清)郭庆藩:《庄子集释》,《诸子集成》第 4 册,岳麓书社 1996 年版,第 124 页。

②　(清)郭庆藩:《庄子集释》,《诸子集成》第 4 册,岳麓书社 1996 年版,第 124 页。

③　(清)郭庆藩:《庄子集释》,《诸子集成》第 4 册,岳麓书社 1996 年版,第 142 页。

④　[英]马尔科姆·安德鲁斯著:《风景与西方艺术》,张翔译,上海人民出版社 2014 年版,第 37—38 页。

意大利文"paisaggio"，英文"landscape"等。① 中国的山水画起源也体现了这个概念史特性。在中国魏晋时期，专有名词"山水"形成最具代表性的用词，其它次一级的相关词汇"风景"、"风光"、"景色"、"景致"等也在这个思潮中出现。

前"山水"概念考

在魏晋时期景观概念变革之前，中国的空间概念固有词汇有"天地""天下""山泽""山河""山川""山林"等概念。它们分别具有不同的哲学色彩。其中道家学派思想专有的词汇有"天地"、"山林"，儒家学派思想的专有词汇有"山川""山泽""山河"等。

在先秦的道家思想中，"天地"是一个十分重要的空间观念，表达了类似"世界的构成"的思想，它的意指包括了人类社会和自然界这两个内容。不仅如此，这个词汇有更加倾向于自然界和自然规律的意味。在《老子》中，"天地"出现了9次，并且多与"万物"一词连用。在《庄子》中"天地"出现了97次，也多与"万物"对扬。在先秦的儒家思想中，"天地"并不是很重要，多用来表达人类社会的含义。《论语》没有出现，《孟子》出现2例，在战国晚期儒学中强调外在规范的《荀子》中出现较多，达到了40例。"天地"《墨子》用了8次，与先秦儒学的含义一致。先秦道家思想，确切地说是战国后期的庄学思想中，"山林"是一个很重要的词汇，它在庄学中表达与政治分道扬镳的境域，是一个很有庄学精神的专属区域。"山林"一词在《老子》中没有出现，在《庄子》中有9例。与此相反的是，"山林"在先秦儒家和墨家中不是重要观念，仅仅表达常识的器用层面的含义，《论语》没有出现，《孟子》1例，《荀子》8例，《墨子》9例。

"天下"是中国哲学的重要思想，在先秦就十分成熟，在先秦诸子思想中是一个公共的观念，表达人类社会的含义，有公共的政治义。《论语》23例、《孟子》174例、《荀子》370例、《老子》60例、《庄子》290例、《墨子》519例。

"山川"这个词汇在先秦具有很强的儒家政治意味，在《尚书》中用的较多，有4例。多用来表达政治上的祭祀和礼仪。先秦的墨家学派常引用这个观念，《墨子》出现13例，用法都与政权的祭祀有关。《周易》《论语》各1例，《庄子》3例，《老子》《孟子》《荀子》均无出现。

"山泽"与"山河"是汉代开始常用的词汇。"山泽"这个概念先秦出现

① ［法］幽兰：《景观：中国山水画与西方风景画的比较研究Ⅰ》，《二十一世纪》2003 年第 78 期。

较少，仅《墨子》《孟子》各有 1 例，表达国家的生产资料含义，《尚书》《论语》《老子》《庄子》《荀子》均无出现。"山泽"在汉代有两个意义，一是《周易》的《说卦》中所用的形而上的物质义，另外是先秦《墨子》《孟子》故有的生产资料含义，在史书中多有运用。"山河"是汉代新兴的用词，《尚书》《周易》《论语》《孟子》《荀子》《老子》《庄子》《墨子》都没有出现。"山河"在汉代表达政治领地，具有文学性的意味。这个用法没有比西汉初贾谊的名篇《过秦论》更有代表性了，"秦有余力而制其弊，追亡逐北，伏尸百万，流血漂橹。因利乘便，宰割天下，分裂山河。"①

从以上关键词的考证可以看出，在先秦，重要类景观概念有政治义的"天下"（公共）、"山川"（儒家），有形而上义的"天地"（道家学派）、"山林"（庄学）。在汉代，类景观概念有形而上义的"山泽"和文学政治义的"山河"。它们都是表达空间的概念，分别有比较清晰的含义。但是它们并非真正意义上的景观概念，我们现在所说的景观概念的兴起和形成在魏晋时期。从汉末开始，与"山水"观念同时出现的景观概念有"风景""风光""景色""景致""丘壑""林壑"等。

"风景"考

"风景"一词在现代中国用来表达视觉的景色含义，多用来指涉西方风景画，但是在古代有它自身的含义。

"风景"由"风"和"景"两个概念组成。在先秦，"风"是比较有儒家道德含义的观念，我们从孔子删诗之后《诗经》的"风"、"雅"、"颂"的基本结构可以知道"风"的道德含义。东汉许慎《说文解字》释"风"曰：

> 八风也。东方曰明庶风，东南曰清明风，南方曰景风，西南曰凉风，西方曰阊阖风，西北曰不周风，北方曰广莫风，东北曰融风。风动虫生，故虫八日而化。从虫凡声，凡风之属皆从风。②

从许慎"风"的释义和《诗经》的"风"我们知道，"风"在自然义上是表达地域差异的气，气动则生风。在道德义上，"风"指每个地方的民众因地理差异而形成不同的气性，所以《诗经》的"风"记录了春秋各国的民情和民风，它有道德的含义，这个含义一直沿用到现在，我们现在说"风气"就是这个意

① （清）严可均：《全汉文》，商务印书馆 2006 年版，第 167 页。
② （清）段玉裁：《说文解字注》，上海古籍出版社 1981 年版，第 677 页。

思。《说文解字》释"景"曰："光也。"① 清代段玉裁注曰："左传曰:光者远而自他有燿者也。日月皆外光,而光所在处物皆有阴,光如镜故谓之景。"② 可见"景"是与光有关的,它是视觉上可见的领域。

"风景"在汉代开始运用,最开始的用法是"望风景附"。如在《全汉文》中1例,西汉末杨雄写给桓谭的信"望风景附,声训自结。"③ 在中国史书系统中首出《三国志》2例,《陈矫传》："未从之国,望风景附,崇德养威,此王业也。"④《黄权传》："及先主袭取益州,将帅分下郡县,郡县望风景附。"⑤ 由此可知,最早的"风景"并非景观义,而是无意识的连用。"望风景附"的"景"实则是"影"的通假字。

"风景"一词的景观义出现在魏晋时期。《世说新语》1例:

> 过江诸人,每至美日,辄相邀新亭,藉卉饮宴。周侯中坐而叹曰："风景不殊,正自有山河之异!"皆相视流泪。⑥

在《晋书》中4例:

> 八音,八方之风也。乾之音石,其风不周。坎之音革,其风广莫。艮之音匏,其风融。震之音竹,其风明庶。巽之音木,其风清明。离之音丝,其风景。⑦
>
> 祜乐山水,每风景,必造岘山,置酒言咏,终日不倦。⑧
>
> 正身率道,崇公忘私,行高义明,出处同揆。故能令义士宗其风景,州闾归其清流。⑨
>
> 过江人士,每至暇日,相要出新亭饮宴。周顗中坐而叹曰："风景不殊,举目有江河之异。"皆相视流涕。⑩

① (清)段玉裁:《说文解字注》,上海古籍出版社1981年版,第304页。
② (清)段玉裁:《说文解字注》,上海古籍出版社1981年版,第304页。
③ (清)严可均:《全汉文》,商务印书馆2006年版,第535页。
④ (西晋)陈寿:《三国志》,中华书局1964年版,第643页。
⑤ (西晋)陈寿:《三国志》,中华书局1964年版,第1043页。
⑥ (南朝宋)刘义庆:《世说新语》,《诸子集成》第10册,岳麓书社1996年版,第22页。
⑦ (唐)房玄龄等撰:《晋书》,中华书局1982年版,第677—678页。
⑧ (唐)房玄龄等撰:《晋书》,中华书局1982年版,第1020页。
⑨ (唐)房玄龄等撰:《晋书》,中华书局1982年版,第1279页。
⑩ (唐)房玄龄等撰:《晋书》,中华书局1982年版,第1747页。

由上不难看出,《晋书》中除去第一个例子"风景"不是独立的意义之外,其他三个都是独立的意义。魏晋的独立"风景"有两个含义:一是道德义,用在个人的道德修养上,所以第三个例子以"风景"和"清流"并举;二是景观义,最为典型就是羊祜游岘山看风景,另《世说新语》和《晋书》同录的周颙的感叹也证实"风景"的景观义至少可推到东晋初。

"风景"在魏晋的新义原本有两个,即道德义和景观义。道德义的"风景"在魏晋有很多相近的概念,如"风操"、"风格"、"风标"等,故"风景"的道德义后在文献中逐渐淡出。而"风景"的景观义则运用愈加固定,在古文献中形成了景观义的固定用法。

"风光"考

同属魏晋时期新出的词汇"风光"与"风景"无论是表达的含义还是意义的转化都是同构的,只是时间稍晚,可以说"风光"几乎是"风景"的通假词。"风光"概念的原义与"风景"最开始的含义一样,都是指一个人的道德水平,如最早的例子《宋书》《后妃传》云:

> 先太妃德履端华,徽景明峻,风光宸掖,训流国闱,鞠圣诞灵,蚕捐鸿祚。①

随后的意义就转化为景观义了,南朝齐开始有2例。如王俭《春诗二首》诗句云:"风光承露照,雾色点兰晖。"②山水诗大家、"小谢"谢朓《和徐都曹出新亭渚诗》诗句云:"日华川上动,风光草际浮。"③自南朝齐开始,后世的"风光"与"风景"的意义转化一样,都从道德义转化成了景观义。

"景色"与"景致"考

魏晋兴起的景观概念较后出现的有"景色"和"景致"。"景色"概念在魏晋仅有1例,是南朝时期的诗歌《子夜四时歌》中的《春歌二十首》:"妖冶颜荡骀,景色复多媚。温风入南牖,织妇怀春意。"④"景色"一词在魏晋时期用的很晚也极少,从唐代开始普遍地运用起来。"景致"概念在魏晋并没

① (南朝梁)沈约:《宋书》,中华书局1983年版,第1294页。
② 逯钦立:《先秦汉魏晋南北朝诗》,中华书局1983年版,第1380页。
③ 逯钦立:《先秦汉魏晋南北朝诗》,中华书局1983年版,第1442页。
④ 逯钦立:《先秦汉魏晋南北朝诗》,中华书局1983年版,第1043页。

有出现,出现在唐代,属于更加晚出的景观概念。"景致"在唐诗中出现较多,如白居易有《杭州景致》一诗,① 另《题周皓大夫新亭子二十二韵》云:"东道常为主,南亭别待宾。规模何日创,景致一时新。"② 高骈《途次内黄马病寄僧舍呈诸友人》诗云:"官闲马病客深秋,肯学张衡咏四愁。红叶寺多诗景致,白衣人尽酒交游。"③

从"丘壑"到"山林"再到"山水"

"丘壑"这个概念最早在东汉出现。范晔《后汉书》《党锢列传》云:"至王莽专伪,终于篡国,忠义之流,耻见缨绋,遂乃荣华丘壑,甘足枯槁。"④ 因作者范晔是南朝刘宋时人,故此论述是范晔自拟。所以清人严可均《全后汉文》没有出现一例"丘壑"。"丘壑"概念实际上出现在魏晋时期,确切一点是在西晋。

郭璞《答贾九州愁》云:"未若遗荣,闲情丘壑。"⑤

梅陶《怨诗行》云:"庭植不材柳,苑育能鸣鹤。鼓枝游畦亩,栖钓一丘壑。"⑥

简文帝《诏百官》云:"夫肥遁穷谷之贤,滑泥扬波之士,虽抗志于玄霄,潜默幽岫,贪屈高尚之道,以隆协赞之美,孰与自足山水,栖迟丘壑,徇匹夫之洁,而妄兼济之大邪?"⑦

《世说新语》《巧艺》云:"顾长康画谢幼舆在岩石里,人问其所以,顾曰:'谢云:"一丘一壑,自谓过之"。此子宜置丘壑中。'"⑧

从魏晋出现"丘壑"的用法,我们不难看出,这个概念常与山水同用,它表达了远离政治的含义。简文帝以为"栖迟丘壑"是"徇匹夫之洁",正是这个意思。郭璞的用法也与之一致。与"丘壑"概念同构的"林壑"这个词汇,出现在东晋。《全晋文》首出 2 例,其一是东晋史学家孙盛的名篇《老聃非大贤论》:"然希古存胜,高想顿足,仰慕淳风,专咏至虚。故有栖峙林壑,若巢

① 参见《全唐诗》,中华书局 1999 年版,第 11305 页。

② 《全唐诗》,中华书局 1999 年版,第 4877 页。

③ 《全唐诗》,中华书局 1999 年版,第 6973 页。

④ (南朝宋)范晔著、(西晋)司马彪补:《后汉书》,中华书局 1982 年版,第 2185 页。

⑤ 逯钦立:《先秦汉魏晋南北朝诗》,中华书局 1983 年版,第 863 页。

⑥ 逯钦立:《先秦汉魏晋南北朝诗》,中华书局 1983 年版,第 872 页。

⑦ (唐)房玄龄等撰:《晋书》,中华书局 1982 年版,第 222 页。

⑧ (南朝宋)刘义庆:《诸子集成》第 10 册,岳麓书社 1996 年版,第 177 页。

许之伦者；"①，其次是慧远僧徒游庐山《庐山诸道人游石门诗序》："三十余人，咸拂衣晨征，怅然增兴。虽林壑幽邃，而开涂竞进；虽乘危履石，并以所悦为安。"②"林壑"与"丘壑"几乎也是通假词，它们之间的关系正像之前考证的"风景"和"风光"的结构。"林壑"与"丘壑"都起源于晋，大行于唐代。

所以我们可以看出魏晋士阶层的行为有从"庙堂"到"丘壑"到"山林"再到"山水"这样一个玄学的精神特点。西晋后期玄学最高峰代表人物郭象提出著名的"崇有论"圣人观是"虽在庙堂之上，然其心无异于山林之中"③。在玄学家郭象的名句中，我们可知"庙堂"与"山林"在两晋对立得很激烈。不合作的士大夫们往往以先秦庄学的"山林之士"自居，远离昏暗残酷的政治斗争。而不合作的路径正由"丘壑"到"山林"再到"山水"。

4."游山水"之前：登高与远望

在文化史上，中国人与西方人对"山水"或自然山川的态度是绝然相异的。法国当代汉学家幽兰（Yolaine Escande）指出，欧洲传统对"没有文明"的自然山川持敬畏疏远的态度，"直至17世纪末，欧洲人才开始喜欢山。"④ 而登山的行为本身在近代西方人科学探险之前就是没有正当性的。直到1336年，早期文艺复兴三杰之一的意大利文学巨匠、被誉为"人文主义之父"的彼特拉克（Francesco Petrarac，1304—1374年）与同行登上旺度山（Mont Ventoux，海拔1909米）山顶时，就感到这种登山游赏行为是有悖神的意旨的，这使他感到道德上的愧疚。⑤ 与此相反，中国人在古代就对自

① （清）严可均：《全晋文》中册，商务印书馆2006年版，第653页。

② （清）严可均：《全晋文》下册，商务印书馆2006年版，第1850页。

③ （清）郭庆藩：《庄子集释》，《诸子集成》第4册，岳麓书社1996年版，第16页。

④ "于欧洲传统里，直到18世纪，大自然仍限制于田野，属于上帝的世界，圣经故事也就能置放在北欧的'景观'里。田野虽与城市相对，但它属于上帝，是有文化的世界。田野之外的山和遥远的森林却是没有文明的、是可怕的、恶坏的、诱惑的、邪念的、巨兽的世界。田野之外者象征野蛮、恶坏、怪物、诱惑，此处未可知也未受控制，遥远的山即是可怕之地。欧洲传统因为怕山而疏远山，直至17世纪末，欧洲人才开始喜欢山。"见［法］幽兰：《景观：中国山水画与西方风景画的比较研究Ⅰ》，《二十一世纪》2003年第78期。

⑤ "至于在欧洲，当彼特拉克（Pétrarque，1304—1374）在旺度山上欣赏优美的景观时，翻开圣奥古斯丁（Saint Augustin，354—430）的《忏悔录》（Confessions），偶然读到：'人人都去欣赏山巅之美、海洋之浩大、星星之运转，然而却放弃了自己。'对于欣赏周围世界而对个人道德修养漠不关心的人，圣奥古斯丁作出了批评，他认为这种人不爱神。彼特拉克因此再也不耽搁于欣赏世界，而去禁欲修行了。于是，欧洲等待了一个世纪，才创造了'风景'观。"见［法］幽兰：《景观：中国山水画与西方风景画的比较研究Ⅱ》，《二十一世纪》2003

然十分亲和。这两种对待自然山川的态度造成了"游山水"(登山涉水)的两种行为模式:中国人在一千六百年前的颐情山水和西方人在现代价值的驱使下对自然山川的探险。西方人登山涉水是西方现代性的产物,科学革命和地理大发现促使科学家和冒险家对未知世界开展大探索。这种探险的实质是认知意志临照自然界,认知之后遂产生征服意志。简言之,西方人的登山涉水是西方近代科学精神的体现。

　　中国人对自然山川的亲和态度的形成自然是在魏晋,但是在魏晋之前,有没有登山的传统呢? 据本书的考证,至少存在四种类似的登山传统,[①] 我们姑且称之为"登涉传统"。

年第 79 期。

　　在欧洲文献中,彼特拉克是公认的登山第一人。对此我们自然要理解为第一位学者,或人文主义者,而并非樵夫等以山为生存的人。其身份相当于中国的士阶层。20 世纪英国艺术史家肯尼斯·克拉克(Kenneth Clark, 1903—1983) 在其《风景入画》(*Landscape into Art*) 中说:Another reason why the mountains of Gothic landscape remain unreal is that medieval man did not explore them. He was not interested. Petrarch's mountaineering expedition remained unique until Leonardo climbed 'Monboso'(Kenneth Clark, *Landscape into Art*, London, Penguin Books, 1949, p.27.) 克拉克认为,西方早期风景画,也就是中世纪晚期的风景画为什么看起来那么不真实,很大程度是因为中世纪的人根本不登山,因为他们对登山没有任何兴趣。克拉克指出:彼特拉克是第一个登山的人,第二位就是大名鼎鼎的达芬奇,登的是意大利北部靠近阿尔卑斯山的曼波森山(Monboso)。彼特拉克登旺度山是 1336 年,彼时彼特拉克 32 岁,达芬奇(Leonardo da Vinci, 1452—1519) 15 世纪后期才登山,所以幽兰说"欧洲等待了一个世纪,才创造了'风景'观"不会有太大问题。克拉克把西方中世纪风景画如此不真实原因归到中世纪的人不登山,对山不感兴趣当然有其合理性,但归根到底是自然山川对于中世纪的西方人来说没有任何价值可言。画家自然不会去建立一整套系统来革新绘画方式,重新寻找风景画的意义。这个意义的追寻和技术的重新革新要等到文艺复兴时期新价值的产生了。

　　就西方人(知识阶层)的登山而言,作为人文主义之父、大诗人彼特拉克登山一个世纪之后,西方人开始亲近自然,登山慢慢成为一个有意义的文化活动。除去文艺复兴时期的大画家们登山之外。英国美学史家鲍桑葵提及奥拉斯·贝内迪克特·德·索绪尔(Horace Bénédict de Saussure, 1740—1799) 是西方第一位学者登山家。"如果说卢梭是第一位自然—伤感主义者的话,德·索绪尔(他也是一个日内瓦人)就是第一位学者爬山家。我们今天很难认识到,在 1787 年德·索绪尔和另一位旅行家登上勃兰克山以前,人们的认识和感受是多么的空虚。看来,在这以前,是没有人登上过勃兰克山的。《近代画家》一书的读者都知道,德·索绪尔怀着一见钟情的热情,对阿尔卑斯山的美进行了深入的研究。"([英] 伯纳德·鲍桑葵著:《美学史》,张今译,商务印书馆 1986 年版,第 281 页。) 由此可见,彼时的欧洲学者也出现了像谢灵运这样的登山发烧友了。

① 本书本以重阳登高之民间传统定为登涉传统之一,称之"登涉五传统"。但经过对史料的反复思考,认为重阳登高之传统很可能在魏晋游山水之后形成。

"2+2"登涉四传统

与欧洲登山没有合理性和正当性的传统不同的是，中国的登涉传统自古而然，主要有四类。一是政治传统，就是所谓的"封禅"。[①]"封禅"一说来自战国成书的《管子》，[②] 在《史记》中有较详细记载，司马迁有专门一篇《封禅书》来记录此事，这在登涉传统中历史最悠久。二是方术传统，术士为求长生而专以登大山或寻海中神山来实现其志。这个传统形成的时间段在战国末。三是文学传统，就是楚大夫屈原的远游，此为政治放逐。也形成于战国末。四是隐士传统，在春秋或更早就有不参与诸侯政治的逸民，这在《论语》中屡有提及。登涉四传统中，前二种传统是一定要登高的，后二者则不尽然。

所谓的九月九日重阳登高，指的是民间习俗。九月九日重阳登高的习俗向难考证，隋代杜公瞻注《荆楚岁时记》："九月九日，四民并籍野饮宴。"云："九月九日宴会，未知起于何代，然自驻至宋未改。"按本篇之推测，诸如兰亭修禊、端午食粽、重阳之类之民俗皆源于战国末而形成于汉代，盖因汉代大一统社会已经形成，相应的官方与民间之习俗均已制度化。解民俗者常以《西京杂记》里所记的西汉宫人贾佩兰言为证云："九月九日，佩茱萸，食蓬饵，饮菊花酒，云令人长寿。"又以梁朝吴均的《续齐谐记》所记之传说："汝南桓景随费长房游学累年，长房谓曰：'九月九日，汝家中当有灾。宜急去，令家人各作绛囊，盛茱萸，以系臂，登高饮菊花酒，此祸可除。'景如言，齐家登山。夕还，见鸡犬牛羊一时暴死。长房闻之曰：'此可代也。'今世人九日登高饮酒，妇人带茱萸囊，盖始于此"为证来解重阳登高之来历。实则不然，早期文献所记皆为九月九日有农事活动，或为采菊，或为饮宴。如东汉尚书崔寔的《四民月令》记九月九日曰："九月九日，可采菊华，收枳实。是月也，治场圃，涂囷仓，修窖窨，缮五兵，习战射，以备寒冻穷厄之寇。存问九族孤寡老病不能自存者，分厚彻重，以救其寒。藏此姜襄荷。（《全后汉文》）。又如《西京杂记》所云亦只是佩戴、饮食令长寿尔。二者均未提及登高。又《西京杂记》之作者本已不明，或谓刘歆、或谓葛洪，清人孙星衍则认为是梁朝吴均。严可均在刊定崔寔的《四民月令》时指出其中有四例是唐人所录，其中包括重阳登高之事，故附《唐孙思邈齐人月令四事免与崔寔书混》记曰："重阳之日，必以糕酒登高眺迥，为时髦之游赏，以畅秋志。酒必采茱萸甘菊以泛之，既醉而还。"（《全后汉文》）由此可知，重阳登高在唐代已经成为完整的民俗制度。而重阳出现登高之事则出现在魏晋末期，梁代吴均之时。虽然吴均之记录重阳登高之来历属"贾语村言"传说之属，但其登高之事必定属实。按此可推测重阳登高之来历可以假设如下：在大一统的汉代，每一月的农事都与五行观念和宇宙论结合起来，"九月九日"之说早在汉代已经形成，并有多项农事活动，登高作为一项重要的重阳因素形成在魏晋后期，而登高之传统一定与魏晋游山水观念之遗传有关，到唐代就发展为诸如"糕酒、时宴"等纯粹的民俗娱乐活动了。这就是登高的民间传统，它形成在魏晋之后。

① 孔子登泰山、东山与封禅制度有关，亦隶属于政治传统。

② 《管子》所记的封禅篇早已遗失，今本《管子》所录的《封禅第五十》是取自司马迁《史记》的节选。（西汉）刘向：《管子校正》，《诸子集成》第 6 册，岳麓书社 1996 年版，第 339—340 页。

　　封禅之事太史公之《史记·封禅书》记载最为详尽,其实质是帝王以祭祀天地鬼神的方式来宣扬政权的正当性。这尤其体现在改朝换代的初期,为打击政治反对力量的残余势力,安抚民众而上演君权神授的政治把戏,其目的不过是巩固政权、稳定政治统治秩序而已。这个传统自中国夏商周时代就开始了。所以,司马迁在《封禅书》篇首就自问道:"自古受命帝王,曷尝不封禅?"齐桓公在齐国大会诸侯于葵丘时,管仲劝齐桓公不要封禅:

　　　　桓公既霸,会诸侯于葵丘,而欲封禅。管仲曰:"古者封泰山禅梁父者七十二家,而夷吾所记者十有二焉。昔无怀氏封泰山,禅云云;虑羲封泰山,禅云云;神农封泰山,禅云云;炎帝封泰山,禅云云;黄帝封泰山,禅亭亭;颛顼封泰山,禅云云;帝喾封泰山,禅云云;尧封泰山,禅云云;舜封泰山,禅云云;禹封泰山,禅会稽;汤封泰山,禅云云;周成王封泰山,禅社首。皆受命然后得封禅。"桓公曰:"寡人北伐山戎,过孤竹;西伐大夏,涉流沙,束马悬车,上卑耳之山;南伐至召陵,登熊耳山以望江汉。兵车之会三,而乘车之会六,九合诸侯,一匡天下,诸侯莫违我。昔三代受命,亦何以异乎?"于是管仲睹桓公不可穷以辞,因设之以事,曰:"古之封禅,鄗上之黍,北里之禾,所以为盛;江淮之间,一茅三脊,所以为藉也。东海致比目之鱼,西海致比翼之鸟,然后物有不召而自至者十有五焉。今凤凰麒麟不来,嘉谷不生,而蓬蒿藜莠茂,鸱枭数至,而欲封禅,毋乃不可乎?"于是桓公乃止。[①]

由管仲对齐桓公列举的远古历史上十二次封禅可知,早在三代,封禅的政治传统就已经形成。关于封禅的内容,《封禅书》曰:

　　　　尚书曰,舜在璇玑玉衡,以齐七政。遂类于上帝,禋于六宗,望山川,遍群神。辑五瑞,择吉月日,见四岳诸牧,还瑞。岁二月,东巡狩,至于岱宗。岱宗,泰山也。柴,望秩于山川。遂觐东后。东后者,诸侯也。合时月正日,同律度量衡,修五礼,五玉三帛二生一死贽。五月,巡狩至南岳。南岳,衡山也。八月,巡狩至西岳。西岳,华山也。十一月,巡狩至北岳。北岳,恒山也。皆如岱宗之礼。中岳,嵩高也。五载一巡狩。[②]

① (西汉)司马迁:《史记》,中华书局 2012 年版,第 165 页。
② (西汉)司马迁:《史记》,中华书局 2012 年版,第 164 页。

又曰：

> 天子祭天下名山大川,五岳视三公,四渎视诸侯,诸侯祭其疆内名山大川。[1]

由此可知,自三代以来封禅有如下两个内容:首先是登高祭天地鬼神,其次是巡狩四方。登高祭祀的具体内容就是管仲所说的"封泰山"和"禅梁父"。《说文》释"封"云:"爵诸侯之土也……守其制度也。公侯百里,伯七十里,子男五十里"[2]释"禅"曰:"祭天也。"[3]就是所谓的"上封泰山,下禅梁父"。"梁父"是泰山之下的小山。《史记》记秦始皇称帝三年后封禅泰山梁父,曰:"上自泰山阳至巅,立石颂秦始皇帝德,明其得封也。从阴道下,禅于梁父。"[4]又论其由曰:"二曰地主,祠泰山梁父。盖天好阴,祠之必于高山之下,小山之上,命曰'畤'"[5]简言之"封禅"是中国古代政治传统。"封禅"新传统在封建大一统形成之初是由秦始皇和汉武帝确立的,他们最热衷"封禅"。表面上看,他们热衷的是公共政治秩序,实则是为了个人的一己私利。因此我们可以看到,他们"封禅"往往与求长生不死联系紧密。秦始皇上泰山"封禅"之时被暴风雨所阻,为人所笑,遂即转到东海祠"八神"。[6]求"三神山之奇药"。太史公记汉武帝"尤敬鬼神之祀"。[7]

"封禅"与求长生不死的方术传统在大一统形成前后就紧密相连。许地山(名赞堃,1892—1941年)说:"当战国齐威王、宣王底时代,神仙信仰底基础已稳定"[8]术士徐福等向秦始皇一再上言说"海中有三神山,名曰蓬莱、方丈、瀛洲,仙人居之。"始皇让他"发童男女数千人,入海求仙人。"登实质上是海市蜃楼的海上"三神山"以求长生不死之药是战国末盛行的说法。齐威王、宣王、燕昭王都派人去寻找过,而宣扬这个观念的也多半是燕、齐的术士。方术传统中的登高自战国末就十分盛行,不仅体现在要登海上"三神

① (西汉)司马迁:《史记》,中华书局 2012 年版,第 164 页。
② (清)桂馥:《说文解字义证》,齐鲁书社 1994 年版,第 1196 页。
③ (清)桂馥:《说文解字义证》,齐鲁书社 1994 年版,第 17 页。
④ (西汉)司马迁:《史记》,中华书局 2012 年版,第 166 页。
⑤ (西汉)司马迁:《史记》,中华书局 2012 年版,第 167 页。
⑥ "始皇之上泰山,中阪遇暴风雨,休于大树下。诸儒生既绌,不得与用于封事之礼,闻始皇遇风雨,则讥之。于是始皇遂东游海上,行礼祠名山大川及八神,求仙人羡门之属。"(西汉)司马迁:《史记》,中华书局 2012 年版,第 167 页。
⑦ "今天子初即位,尤敬鬼神之祀。"(西汉)司马迁:《史记》,中华书局 2012 年版,第 170 页。
⑧ 许地山:《道教史》,上海古籍出版社 2009 年版,第 109 页。

山"取仙药，还体现在以登高以招鬼神。汉武帝时武帝周围众多术士之一的齐地术士公孙卿屡次上言出策来求仙，其曰："仙人可见，而上往常遽，以故不见。今陛下可为观，如缑城，置脯枣，神人宜可致也。且仙人好楼居。"①"仙人好楼居"的上言结果就是汉武帝造了大量的高台建筑，如在长安造"蜚廉桂观"、甘泉造"益延寿观"、建"通天茎台"，②又重新大造建章宫：

> 度为千门万户。前殿度高未央。其东则凤阙，高二十余丈。其西则唐中，数十里虎圈。其北治大池，渐台高二十余丈，命曰太液池，中有蓬莱、方丈、瀛洲、壶梁，象海中神山龟鱼之属。其南有玉堂、璧门、大鸟之属。乃立神明台、井干楼，度五十丈，辇道相属焉。③

有学者考证"神明台"除高五十丈外还"置九天道士百人"，并且认为这些是后世道观建筑的萌芽。④这些动辄高达几十丈的高台就是因为求神仙所建。这就是战国末以来登高的方术传统，其出现是与先秦道家的解体和一部分形躯化密切相关的。⑤

文学传统源自屈原的远游。在先秦文献中，"登"不是一个重要观念，用得最多的就是屈原的诗歌。屈原在楚国高层政治斗争中被击败，深忧国事却屡遭排挤和打压。最后楚怀王因听信谗言在战国争霸中国败身死，屈原忧愤自沉于汨罗江。屈原在政治流放期间所作诗歌良多，为后世所怀念，是历代儒生的道德榜样。屈原流放期间的行为，无论是歌赋还是远游，都成为后世儒生歌颂和模仿的对象。所以，登高的文学传统源自屈原。

登涉的第四个传统是隐士传统。早在周朝就存在隐士传统了，有学者指出周代存有三种民众。一种是"国人"，所谓"国人"是指具有一定政治权利的民众，他们是早期分封诸侯的后裔。第二种是"野人"，"野人"又分两种，一种是没有政治权利的、非早期诸侯的后裔，他们相较于文明开化的

① 许地山：《道教史》，上海古籍出版社 2009 年版，第 176 页。

② 许地山：《道教史》，上海古籍出版社 2009 年版，第 176 页。

③ 许地山：《道教史》，上海古籍出版社 2009 年版，第 177 页。

④ 许地山：《道教史》，上海古籍出版社 2009 年版，第 123 页。

⑤ 劳思光先生认为经过秦火纵经之后的汉代哲学是混乱的。其表现在儒家价值混乱、杂糅阴阳五行等各种非儒家因素，形成汉代独有的、脱离先秦心性论儒学宗旨的宇宙论儒学；道家哲学之混乱则表现为其核心价值情意我被曲解，解体为形躯我、黄老思想、和放诞之风三个严重背离先秦道家价值的风潮。形躯我就是道教的前身，其表现为神仙思想。具体可参见劳思光：《新编中国哲学史》第 2 册，广西师范大学出版社 2005 年版。

"国人"是原住民，承担更多的徭役。另一种是在周文明之外的，出于原始状态的民众。[①] 赵鼎新认为后一种野人是处于周文明之外的不受任何国家的控制的，他们的存在是"社会笼"（social cage）没有完全闭合的土著生存状态，并指出先秦典籍中的"曾在晋文公（公元前 636—前 628 年在位）流亡时污辱了他的'五鹿野人'；曾在公元前 645 年秦晋之战中，救秦穆公（公元前 659—前 621 年在位）突出晋军重围的'歧下野人'"等频现史籍的民众就是他们存在的体现。[②] 不论何种，"野人"是隐士形成的社会基础，是隐士传统的早期形态。除此之外，司马迁所记的伯夷、叔齐是历史记载的最早的隐士，在儒家意识形态中具有极高的价值，是隐士传统的代表。《史记·伯夷列传》曰：

> 伯夷、叔齐，孤竹君之二子也。父欲立叔齐，及父卒，叔齐让伯夷。伯夷曰："父命也。"遂逃去。叔齐亦不肯立而逃之。国人立其中子。于是伯夷、叔齐闻西伯昌善养老，盍往归焉。及至，西伯卒，武王载木主，号为文王，东伐纣。伯夷、叔齐叩马而谏曰："父死不葬，爰及干戈，可谓孝乎？以臣弑君，可谓仁乎？"左右欲兵之。太公曰："此义人也。"扶而去之。武王已平殷乱，天下宗周，而伯夷、叔齐耻之，义不食周粟，隐于首阳山，采薇而食之。及饿且死，作歌。其辞曰："登彼西山兮，采其薇矣。以暴易暴兮，不知其非矣。神农、虞、夏忽焉没兮，我安适归矣？于嗟徂兮，命之衰矣！"遂饿死于首阳山。[③]

另外还有《论语》里所记的"楚狂接舆""长沮、桀溺""荷蓧丈人"等人，孔子都说他们是"隐士"。由此可知，所谓的"隐士"可以定义为"具有文化的避

① "周朝政权将其治下的民众划分为两类：'国人'和'野人'。其中，'国人'居住在城邑或近郊地区，他们中大多数人是原先周·姜部落联盟的后裔。除周王所在的宗主国之外，西周时期大部分城邑国家没有常备军。因此，'国人'在战争爆发时必须加入战斗。当然，'国人'也享有一系列特权，比如税负较轻、有权获得官学教育、国家在作出重要决定时要咨询他们的意见，等等。'野人'的居住地往往远离城邑，他们是周部落到来之前的当地原住民的后裔。他们没有服兵役和作战的义务，但承担着更重的税负，也不能像'国人'那样享有官学教育和政治上的特权。值得一提的是，西周时期还有为数不少的另一种类型的'野人'……他们生活在不为任何国家所控制的地带，其中一些人很可能还过着狩猎和采集的生活。中国的历史学家往往会忽略这一群人的存在。"赵鼎新著：《东周战争与儒法国家的诞生》，夏江旗译，华东师范大学出版社 2006 年版，第 37 页。

② 参见赵鼎新著：《东周战争与儒法国家的诞生》，华东师范大学出版社 2006 年版，第 38 页。

③ （西汉）司马迁：《史记》，中华书局 2012 年版，第 390 页。

世者"。不论是伯夷、叔齐,还是楚狂人"接舆""荷蓧丈人"等都是有一定价值观的智识分子,他们选择不合作或以"野人"的状态生存。登涉的隐士传统,顾名思义,作为隐士他们是要离群索居的,虽并不一定要登高,但是他们所生存的地方一定是常人比较罕至的。

登涉的这四种传统是在魏晋士大夫掀起游山水的风潮之前形成的。他们都起源在先秦。

登涉四传统背后的观念支撑

尽管幽兰告诉我们,就欧洲传统而言,在 17 世纪之前欧洲人登山是没有合理性的。那么登山对其他文明就有合理性吗?本书以为,登山行为在没有特定观念影响下于任何一个民族都是没有合理性的。人作为一个群居族群,其生存和繁衍一定是在生活资源充足的地方,以此来满足族群的日用之需。因此,所有文明的起源和兴盛都是在靠近大河的平原上。在这里,他们建立起村落、城邑,直至发展出大型的城市。而登山和涉水对于任何文明及其社会阶层的人来说都是没有合理性的:首先,登涉具有危险性,登山和涉水对人的生命安全来说是十分危险的行为。其次,登涉行为在人进入农耕文明后对物质生产没有促进作用,相反,它还会给农耕带来负面的作用,如浪费生产时间,延误农时等。再次,登涉对生民之日用没有便利之处,假如生活在山上,取水和种植粮食都没有保障,生活会十分艰难。正因为登涉对于人的日常生活没有合理性,所以任何群体性的、显著的登涉行为都是有其观念支撑的,它是其价值的来源。中国先秦就形成的登涉四传统正是由于这个原因而与欧洲传统截然不同。

中国的登涉四传统所本之观念不尽相同,其与中国文明早期形成的特定文化观念有关。余英时指出,中国早期价值系统建构中"天"观念是其中重要一环。[①] 劳思光认为,形而上的"天"观念在《诗经》中已经形成,它是中国文明超越突破之前中国早期重要观念之一。[②] 在中国早期价值系统形

① "人间的秩序和道德价值从何而来?这是每一个文化都要碰到的问题。对于这个问题,中西的解答同中有异,其相异的地方则特别值得注意。

中国最早的想法是把人间秩序和道德价值归源于'帝'或'天',所谓'不知不识,顺帝之则','天生蒸民,有物有则',都是这种观念的表现。"余英时:《从价值系统看中国文化的现代意义》,《儒家伦理与商人精神》,广西师范大学出版社 2008 年版,第 7 页。

② "所谓'形上天'观念,即指以'天'作为一'形上学意义的实体'的观念。这种'天'观念,与宇宙论意义的'天'及人格化的'天'均有不同。《诗经》材料甚杂,对'天'的观念也有几种,但具有哲学意义的'天'观念,则是这个'形上天'观念。"劳思光:《新编中国哲学史》第 1 册,广西师范大学出版社 2005 年版,第 60 页。

成之初，诸多还没有整合的重要观念中，"天"观念就是所有价值的根源。先秦登涉四传统都与此有紧密关系。比如登涉的政治传统"封禅"背后的观念支撑就是"形上天"，"形上天"观念是中国早期政治秩序正当性的来源。

登涉的方术传统，神仙信仰所本是前所说的道家秦末的形躯化，它关于登高的观念，同样与"天"观念有密切关系。在神仙信仰上，许地山认同日本汉学家青木正儿的观点，认为"神仙说底发展可以分为地仙说与天仙说两种，而地仙说更可分为山岳说和海岛说。山岳说以仙山为在西方底山岳中，以昆仑山为代表。海岛说以为在渤海东底海中神山。神仙住在山上源于中国古代以山高与天接近，大人物死后，灵魂每归到天上，实也住在山顶。《山海经》称昆仑说是'帝之下都'，其余许多山都是古帝底台。神仙思想发达，使人想着这种超人也和古帝一样住在山上。故神仙住在山岳上比较海上及天上底说法更古。在《楚辞》、《庄子》、《山海经》所记底神仙都是住在山岳底。到齐威、宣以后才有海上神山底说法。海上神山不能求得，乃渐次发展为住天上底说法。"① 笔者以为，神仙信仰乃是先民的朴素想象力，这种想象和信仰是没有哲学性和逻辑性的，它具有"想当然"的特点，并且带有鲜明的地域特点。许地山所云无非是指楚地之神仙信仰以神仙住在内陆之大山，靠海边的燕齐术士之神仙信仰则以神仙住在海岛，当其都找不到时就推及到天上而已。无论是战国时期的山岳说、海岛说，还是汉代的建高台建筑以招神仙，都以神仙在高处，其至高之处都与早期高价值观念"天"观念相连，价值亦由此出。

登涉传统中的文学传统来自屈原，在与浪漫主义诗歌楚辞"骚"相对应的早期"风"传统、即《诗经》中，"登"观念是一个不重要的观念，《诗经》共出现"登"6次，均不见有什么特别的含义。屈原在政治昏暗的情况下坚持操守，清者自清，从西汉开始被历代儒家奉为道德偶像。另外，屈原是战国时期楚文化的代表，向来被看做浪漫主义的先驱。其行为被赋予道德含义后，无论是诗文还是行为都被看作是合理的正当的。登涉的隐士传统，既有像伯夷、叔齐这样具有道德价值的属性，又有楚文化中不合作的智识主义传统。他们的观念支撑主要是取消价值，不合作。

由此我们可以知道，先秦形成的登涉四传统背后的观念都与中国早期散落的重要观念有关，但是它们可以等同于魏晋时期的"游山水"吗？当然不能。

魏晋时期的"游山水"是特定观念下的产物，它由主体自由的"游"观

① 许地山：《道教史》，上海古籍出版社 2009 年版，第 111 页。

念和因尊重自然万物价值而形成的"山水"观念一先一后共同完成,具有完整、深刻的哲学背景。在行为上说,魏晋"游山水"是由一流士大夫引导的,群体性、高频度的登山涉水。而先秦登涉政治传统"封禅"是由统治者与随从一年一度的、或几年一度的登涉。登涉的方术传统在哲学和逻辑上没有连续性,其主观臆测的依据乃是随机性的想象力。登涉的文学传统是历史上的偶然事件,也是屈原的个体经验。登涉的隐士传统则是生存态度的选择,这个观念就是不合作。

　　综上所述,不同于 17 世纪之前的欧洲传统,中国先秦时期就已经有登涉的正当性了。四种登涉行为本身是有观念支撑的,或是因为"天"观念、或是因为信仰、道德,它们大多数是中国早期重要观念散落式的遗存。在战国末,登涉的四传统都已形成,但是他们并不是一个统一、完整的观念系统。尽管都具有相关合理性,与魏晋的"游山水"相较,却都没有高强度的合理性和可行性。所以,我们可以从宗炳《画山水序》的"游山水"合理性论据"是以轩辕、尧、孔、广成、大隗、许由、孤竹之流,必有崆峒、具茨、藐姑、箕、首、太、蒙之游焉,又称仁智之乐焉"中可以看出,先秦形成的登涉四传统中,除去文学传统都被收编到其中了:"轩辕、尧"是古帝王,这是出自登涉的政治传统"封禅","孔"亦属于政治传统,"广成、大隗"是高山上的神仙,这是出自登涉的神仙传统,"许由、孤竹"是三代著名的隐士,这是出自登涉的隐士传统。登涉四传统之一的文学传统则是汉末、魏晋"游山水"风潮兴起之前的导火索,是新哲学产生的序曲,亦是魏晋"游山水"双模式之一,即"咏怀式"游山水的源头。

登高远望的新传统:汉末文学兴起

　　"登高能赋,可以为大夫"[①],这是南朝梁刘勰《文心雕龙》为了论证文学的正当性,而援引西汉毛亨《诗经》的传。刘勰引用此句,重在强调文学的价值。它的原句为《毛诗注疏·鹑之奔奔二章章四句》:"故建邦能命龟、田能施命、作器能铭、使能造命、升高能赋、师旅能誓、山川能说、丧纪能诔、祭祀能语,君子能此九者可谓有德音,可以为大夫。"[②] 从原句我们可以看出,毛亨的意指是君子如果综合才干高就可以担任相关政治职务。到东汉班固《汉书·艺文志》云:"传曰:'不歌而诵谓之赋,登高能赋可以为大夫。'言感

① (南朝梁) 刘勰:《诠赋第八》,《文心雕龙》,上海古籍出版社 2010 年版,第 15 页。
② (西汉) 毛亨传、(东汉) 郑玄笺、(唐) 孔颖达疏:《毛诗正义》,《十三经注疏》,北京大学出版社 2000 年版,第 236 页。

物造端；材知深美，可与图事，故可以为列大夫也。"① 此时班固为了在《艺文志》的分门别类中凸显诗赋著作的重要性，故而单独提及"登高能赋"，谓之"可以为大夫"。而南朝梁刘勰就直接以此作为文学正当性的合理性依据了。由此，刘勰进一步道出登高之于文学创作的作用，其曰："原夫登高之旨，盖睹物兴情。情以物兴，故义必明雅；物以情观，故词必巧丽。"② 故可知，西汉的"升高而赋"与文学兴起后的"登高而赋"实有不同，前者有其实用目的，后者为纯粹文学。二者内涵的不同是从东汉末大一统的宇宙论儒学解体开始形成的。

凡一个封闭的意识形态的瓦解，在新价值产生之前，必然伴随着社会中作为群体或个体的人的情感的释放与表达。这往往以文学作品为先遣而产生，而后再出现相应的艺术，如绘画和音乐等。情感期过后则是理性对新价值的塑造。西方的文艺复兴便是如此，中国的魏晋也是如此。在西欧中世纪天主教意识形态结束之前，文艺复兴最早出现的曙光就是以早期文艺复兴三杰但丁（Dante Alighieri，1265—1321 年）、彼特拉克（Francesco Petrarac，1304—1374 年）、薄伽丘（Giovanni Boccaccio，1313—1375 年）、为首的文学与诗歌的勃兴。中国魏晋之初同样兴起了以"建安七子"和曹氏父子为首的文学运动。这种现象是因为，没有什么比文字和语言更能够直接和有力地抒发人的情感。所以从社会学意义上说，每当社会意识形态变化之时，总是文学和诗歌首先兴起的。

因此，我们可以看到，汉末以来伴随着个人精神的解放，一股文学的风潮逐渐兴起，最终在中国历史上确立了文学的正当性。就登涉传统而言，这就是登涉的文学新传统，它是汉之前形成的登涉四传统的后续，又是魏晋"咏怀式"游山水的前身。在汉末以建安文学为中心的诗赋创作中，登高远望是这一文学风潮中显著的行为特征，具体来说是"登高远望＋赋诗咏怀"。

如果稍览建安文学家的著作，大家一定会被魏武曹操（字孟德，155—220 年）《步出夏门行》的诗句"东临碣石，以观沧海"的"横槊赋诗"气势所感染。碣石是渤海湾的一处岸边高台，是秦始皇和汉武帝多次封禅巡狩、寻仙之所。曹操此时正在北征乌桓的返师途中，其观海赋诗之图景成为后世对这位枭雄的强烈印象。建安七子之首的王粲（字仲宣，177—217 年）最有名的《登楼赋》是在荆州时登麦城城墙所作。《登楼赋》描述的是作者人在异乡、怀才不遇的落寞愁思，是历来被人称道的佳赋。无论是曹操的《步出夏

① （东汉）班固：《汉书》，中华书局 2007 年版，第 342 页。

② （南朝梁）刘勰：《诠赋第八》，《文心雕龙》，上海古籍出版社 2010 年版，第 16 页。

门行》还是王粲的《登楼赋》,都典型地体现了汉末"登高远望"的新特点,即"登高远望 + 赋诗咏怀"。我们知道,在先秦的登涉四传统中,封禅传统是宣示政权的正当性,方术传统是为求神仙,屈原登涉是不得已而为之的发牢骚,隐士传统登涉是为了避世。这与魏晋登高远望实质不同。汉末以来的登高远望的形成有两个因素,其一是历史大环境所致。汉中后期政治昏暗,故士大夫们以"清议"来挽救时局,而东汉倾覆之势已成定局。士大夫群体经过东汉末的"党锢之祸"后,已对汉室失去信心,都把希望寄托于新形成的政治集团。这时的士大夫心气已不再是东汉末那种压抑沉闷的政治格局下的状态了,他们都希望对未来有所作为,为新到来的时代贡献个人的才干。所以,登高远望行为对他们来说,是一种新的期盼;而对于曹操这种枭雄来说,这种期盼自然是要建功立业。其二是在曹魏政治格局形成期间,新政治中心的建设往往伴随着新高层建筑的兴盛,这时新政治家和才智之辈自然要相互唱和一番,在这种宴会或者说是集会上往往会有较好的文学作品产生。无论何种,汉末以来的登高远望是其时士大夫抒发情感的新的重要方式。

在魏晋"登高远望 + 赋诗咏怀"的整个行为模式中,文学题材——赋是登高远望文学新传统中十分重要的一个因素。它是汉末文学兴起的主要形式。在文学史上,赋最兴盛的时候就是汉末和魏晋时代。赋是一种中国独有的,近乎诗和散文之间的文体。关于赋的起源,一直是个不甚明了的问题。[①]魏晋间辞赋家成公绥(字子安,231—273 年)说:"历观古人,未之有赋。"[②]它的源头一般被看做屈原的文学作品,如《楚辞》等。屈原之后的宋玉就有登高作赋的行为,太史公说:

> 屈原既死之后,楚有宋玉、唐勒、景差之徒者,皆好辞而以赋见称;然皆祖屈原之从容辞令,终莫敢直谏。[③]

宋玉与楚襄王游阳云之台而作《大言赋》:

> 楚襄王与唐勒、景差、宋玉游于阳云之台。王曰:"能为寡人大言者

① "在文学史上,赋这种文体数量不少,且曾受到历来文人的重视。但奇怪的是,过去有许多人爱读赋,甚至学做赋,而关于赋的定义和起源却往往言人人殊,并无一致的看法。"曹道衡:《汉魏六朝辞赋》,上海古籍出版社 2011 年版,第 1 页。

② (清) 严可均:《全晋文》中册,商务印书馆 2006 年版,第 611 页。

③ (西汉) 司马迁:《史记》,中华书局 2012 年版,第 507 页。

上座。"①

又作《小言赋》：

> 楚襄王既登阳云之台，令诸大夫景差、唐勒、宋玉等并造《大言赋》，赋毕而宋玉受赏。王曰："此赋之迂诞，则极巨伟矣。抑未备也。且一阴一阳，道之所贵；小往大来，剥复之类也。是故卑高相配，而天地位；三光并照，则大小备。能大而不小，能高而不下，非兼通也；能粗而不能细，非妙工也。然则上座者未足明赏，贤人有能为《小言赋》者，赐之云梦之田。"②

又与楚襄王游于云梦之台作《高唐赋》：

> 昔者楚襄王与宋玉游于云梦之台，望高唐之观。其上独有云气，崒兮直上，忽兮改容，须臾之间，变化无穷。王问玉曰：'此何气也？'玉对曰：'所谓朝云者也。'王曰：'何谓朝云？'……王曰：'试为寡人赋之。'③

从上不难看出，宋玉之徒的登高而赋不过是君臣之间的阿谀奉承，所作皆类《登徒子好色赋》之类的讽赋，实无文学自觉可言。此传统到西汉司马相如初到顶峰，司马相如亦是为君王作赋的大家。不仅如此，司马相如还是汉代长篇大赋形制的确立者。④汉赋在汉武帝时由司马相如等辞赋家确立形制之后并无太大变化，直到汉末开始出现显著的转向。

登高远望：汉末魏晋文学视觉经验大转换

> 山有面则背向有影。可令庆云西而吐于东方。清天中，凡天及水色尽用空青，竟素上下以暎日。西去山别详其远近，发迹东基，转上未半，作紫石如坚云者五六枚夹冈乘其间而上，使势蜿蟺如龙。因抱峰直顿而上，下作积冈，使望之蓬蓬然凝而上。次复一峰，是石。东邻向

① 曹文心：《宋玉辞赋》，安徽大学出版社 2006 年版，第 212 页。
② 曹文心：《宋玉辞赋》，安徽大学出版社 2006 年版，第 217 页。
③ 曹文心：《宋玉辞赋》，安徽大学出版社 2006 年版，第 168 页。
④ "汉代大赋的体制，基本完成于司马相如之手，后来扬雄、班固、张衡以至晋代的左思等人无不取法司马相如。"曹道衡：《汉魏六朝辞赋》，上海古籍出版社 2011 年版，第 23 页。

者峙峭峰,西连西向之丹崖,下据绝磵。画丹崖临涧上,当使赫巇隆崇,画险绝之势。天师坐其上,合所坐石及荫。宜磵中桃傍生石间。画天师瘦形而神气远,据磵指桃,回面谓弟子。弟子中有二人临下到身大怖,流汗失色。作王良穆然坐答问,而超升神爽精诣,俯眄桃树。又别作王、赵趋;一人隐西壁倾岩,余见衣裾,一人全见,室中使轻妙泠然。凡画人,坐时可七分,衣服彩色殊鲜微,此正盖山高而人远耳。中段:东面丹砂绝崿及荫,当使谋高骊,孤松植其上。对天师所壁以成磵,磵可甚相近,相近者欲令双壁之内,凄怆澄清,神明之居,必有与立焉。可于次峰头作一紫石亭立,以象左阙之夹,高骊绝崿。西通云台以表路,路左阙峰似岩为根,根下空绝,并诸石重势,岩相承以合东磵。其西石泉又见。乃因绝际作通冈,伏流潜降,小复东出,下涧为石濑,沦没于渊。所以一西一东而下者,欲使自然为图。云台西北二面,可一图冈绕之,上为双碣石,象左右阙。石上作孤游生凤,当婆娑体仪,羽秀而详,轩尾翼以眺绝磵。后一段赤圻,当使释弁如裂电。对云台西凤所临壁以成磵,磵下有清流。其侧壁外面,作一白虎,匐石饮水,后为降势而绝。凡三段山,画之虽长,当使画甚促,不尔不称。鸟兽中时有用之者,可定其仪而用之。下为磵,物景皆倒。作清气带山下三分倨一以上,使耿然成二重。"①

这是东晋大画家顾恺之(字长康,346—407年)的著名画论《画云台山记》。《画云台山记》向来被认为是一篇奇怪的文章。首先,它既不是诗也不是赋,可以说它不是一篇文学作品,而是一篇教人画画的短文。其次,在画论领域它要么被看做一篇人物画论,要么被看做一篇山水画论。其实,这篇画论之所以奇怪是因为它几乎把魏晋以来形成的视觉形象的各因素都揉合到了此文中,又教人画下来。这里面既有登高远望中对山川自然的描绘、动植物的刻画,又有人物形象的描写和登高的神仙传统。可以说是人与自然相处的典范,它是总括了魏晋以来视觉经验的综合体。

西汉确立了汉赋的大赋体制后,东汉时赋兴盛起来,出现了班固(字孟坚,32—92年)和张衡(字平子,78—139年)这样的大赋家,同时也出现了描绘城市繁荣的创作题材。班固最有名的赋就是《两都赋》,即《西都赋》和《东都赋》,这两篇都是长篇大赋,描绘了西汉和东汉首都长安、洛阳的京城繁荣壮美之景。班固写此赋之目的是为了"强调东汉应以西汉为鉴戒,不要

像西汉那样奢侈过度。"① 其后的张衡又写了《二京赋》:《西京赋》与《东京赋》,同样是描写了西汉东汉京城繁荣的题材,同样是长篇大赋、是出于道德劝戒的目的而作。② 所不同的"只是文辞富赡弘丽则大大过之"与更加注意社会的风俗而已。③ 因为张衡《二京赋》比班固《两都赋》内容更详尽、文采更华丽,故有过之之嫌。所以东晋孙绰云"《三都》、《二京》,《五经》鼓吹。"④ 没有把班固的《两都赋》包括在内。

　　《三都》指的是西晋辞赋家左思(字太冲,250—305?)所作的《三都赋》,有《蜀都赋》《吴都赋》和《魏都赋》,体例是仿张衡的《二京赋》。左思作此赋十年而成,在当时名气很大。与之前不同的是,左思自己认为他与张衡《二京赋》的最大差别是他平实的描绘,⑤ 并批评班固《两都赋》与张衡的《二京赋》过于藻饰,认为二者之赋"考之果木,则生非其壤;校之神物,则出非其所。于辞则易为藻饰,于义则虚而无征。"⑥ 他提出"升高能赋"的新主张,认为:"升高能赋者、颂其所见也。"⑦ 其实,左思的《三都赋》与前二者最大不同有两点:一是没有道德劝戒,二是加大了对自然景色的描绘的比重。道德劝戒是班固和张衡创作的主要原因,这与汉代的人物画或其他文学著作的主要思想一致,都是宇宙论儒学之下的主导观念。加大对自然景色的描绘是与前二者有显著差别的。比如左思的《蜀都赋》近乎一半的篇幅都在描绘蜀国首都成都的地形地貌,周边大河,动植物的盛况。《吴都赋》则比《蜀都赋》有过之而无不及,对吴国首都建业的山川、大海、地貌,盛产的动植物的描写甚至达到了2/3的篇幅。这在班固和张衡的著作里是看不到的。

　　简言之,兴起于东汉的城市大赋是汉赋的主要形式。东汉的班固和张衡对整个文明的全体视觉经验都集中在京城的建筑和文化生活当中,对此不遗余力地精心刻画与描绘正是体现了宇宙论儒学下对文明的审视。但是从建安文学翘楚王粲的《登楼赋》开始,文学家的视觉对象就开始改变了。

① 曹道衡:《汉魏六朝辞赋》,上海古籍出版社2011年版,第77页。

② "当时东汉统治表面上尚称太平,但大臣和贵族的生活都很奢侈,于是张衡就作了《二京赋》,用以讽谏。"曹道衡:《汉魏六朝辞赋》,上海古籍出版社2011年版,第83页。

③ 参见曹道衡:《汉魏六朝辞赋》,上海古籍出版社2011年版,第83—84页。

④ 南朝梁刘孝标注云:"言此五赋是经典之羽翼。"(南朝宋)刘义庆:《世说新语》,《诸子集成》第10册,岳麓书社1996年版,第64页。

⑤ "从《三都赋》内容来看,这确是一篇'思摹《二京》',以'博物'为主旨,并无过于夸饰的作品,比《二京赋》更信而有征。"曹道衡:《汉魏六朝辞赋》,上海古籍出版社2011年版,第135页。

⑥ (清)严可均:《全晋文》中册,商务印书馆2006年版,第776页。

⑦ (清)严可均:《全晋文》中册,商务印书馆2006年版,第776页。

《登楼赋》所呈现的视觉经验是从城墙,也就是城市的边界向外看,王粲"凭轩槛以遥望"看到的是原野,是"华实蔽野""平原""荆山"。[①] 而西晋辞赋家左思所作的城市大赋就是东汉班固、张衡与建安王粲视觉经验的结合体,既有天地万物自然,又有人文历史。于此,汉末到魏晋的视觉经验大转换还没有完成。继左思之后,他的崇拜者东晋大文学家孙绰有《游天台山赋》,此赋的90%都是描写自然景物,比之左思的《吴都赋》又更向前走了一步。再到孙绰之后就是我们所看到的,篇首所呈现的顾恺之的《画云台山记》了。《画云台山记》典型地体现出魏晋视觉价值所在,正是因为视觉对象已经形成价值,画家才会把它放到绘画中去,这是表达价值的一种方式。这个长程的视觉经验大转换的终点站就是宗炳的《画山水序》,我们可以看到最后的终点就是宗炳的山水画中的宇宙,"四荒""天励之丛""无人之野",这与东汉城市大赋的文明图景有着截然之不同。

我们从文学作品中可以看到,从东汉中期开始,精英阶层的视觉经验经历了文明建构,到建安时期的视觉转向,西晋的自然与社会,最后东晋的自然与个人的巨大转变。然而,这个视觉大转变只是魏晋精英阶层注意力集体转向的几个重要因素之一。

登高远望与汉末魏晋士大夫注意力集体大转向:何以没有出现花鸟画?

历来对魏晋哲学有深刻探究的学者,都会从刘邵(字孔才,180—242?)[②] 的《人物志》入手,开启魏晋玄学的源头研究。因为它是魏晋士大夫对待事物的态度由实用眼光转化为欣赏眼光的临界点。在这个学术通例的背后,隐藏着一个基本的历史大事件。这个历史大事件笔者称之为"魏晋士大夫注意力的集体大转向"。所谓"魏晋士大夫注意力的集体大转向"是指从东汉中后期开始士大夫阶层群体的注意力从建构大一统文明脱离出来,转向与之不相关的领域的过程。这个群体性质的大转向在魏晋新哲学兴起之前就已经开展了一段时间了。在此之前,整个汉代史都是一部位宇宙论儒学意识形态的建构史,这个建构始于汉武帝的"独尊儒术",宇宙论儒学意识形态的构建一直持续到东汉中期。在东汉王朝的后期,这个向心力犹未减弱,"党锢之祸"之时尚有"处士横议"。当东汉末期政治腐朽,宇宙论

① (清)严可均:《全后汉文》下册,商务印书馆2006年版,第910页。

② 刘劭之生卒,向无所考。陆侃如认为其年与王粲相仿,大致生于180年,卒于魏齐王正始年间(240—249年)。陆侃如:《中古文学系年》,人民文学出版社1985年版,第380页。

儒学瓦解之势不可挽救之时,士大夫群体的注意力方才从文明建构的图景中慢慢脱离出来,开始了集体的大转向。在正始年间何晏、王弼大畅玄风之前,这个注意力集体大转向已经开始了。王粲的《登楼赋》和曹氏父子们的各种登楼、登台的诗赋就是很好的例子。它昭示了士大夫视觉经验的转换、情感的抒发和文学自觉。而刘邵的《人物志》正是魏晋士大夫注意力转向人自身的最好案例。

《人物志》是在曹魏期间选拔人才的"九品中正制"的影响下应运而生的一部考察人才的"刑名之作"。该文的写作目的就是为选拔官员提供指南,故多带有汉代的识鉴观念。然而著作中对人细致的观察,分类和探究却触发了魏晋士大夫对人自身的关注。因此,《人物志》就像一个分水岭,把汉代和魏晋才性观分隔开来。可以说《人物志》引导了士大夫对个人的关注,是开启魏晋"才性与玄理"的阀门。从此,魏晋士大夫的注意力之转向夹杂着哲学的推力发散开来,转向个人、转向天地万物,转向哲学、艺术。

在这个巨大的集体注意力转向之下,出现了曹丕《典论·论文》、陆机《文赋》、刘勰《文心雕龙》,嵇康《声无哀乐论》,阮籍《乐论》,顾恺之人物画"传神论",宗炳《画山水序》等一系列论证文学、音乐、绘画正当性的要论。在这些要论纷纷出现的背景下,中国画的重要分枝"花鸟"科居然没有任何起源的迹象,这是一个十分值得研究的问题。在魏晋的文学著作中,"山水"也就是自然天地,是经常被文人拿来当作歌咏和创作的对象。因此,"画山水"观念在魏晋精神的末班车上出现了。其实,不仅如此,自然万物或者范围小一点,花鸟画的对象动植物同样在魏晋有了井喷式的被歌咏现象,决然不在山水之下。本篇经过对严可均《全后汉文》《全三国文》《全晋文》的考证发现从东汉到两晋,文学家对动植物的歌咏有一个极大的跃升。见表1-2。

表1-2 《全后汉文》动植物

序号	作者	歌咏动植物的作品
1	朱穆	《郁金赋》
2	应玚	《涑迷迭赋》《杨柳赋》《鹦鹉赋》
3	崔琦	《白鹄赋》
4	张衡	《鸿赋》
5	杨修	《孔雀赋》
6	王逸	《荔支赋》

续表

序号	作者	歌咏动植物的作品
7	刘琬	《马赋》
8	赵岐	《蓝赋》
9	刘桢	《瓜赋》
10	蔡邕	《蝉赋》
11	张升	《白鸠赋》
12	赵壹	《穷鸟赋》
13	祢衡	《鹦鹉赋》
14	王粲	《迷迭赋》《柳赋》《槐树赋》《白鹤赋》《鹖赋》《鹦鹉赋》《莺赋》
15	陈琳	《迷迭赋》《柳赋》《鹦鹉赋》
16	阮瑀	《鹦鹉赋》
17	繁钦	《桑赋》《柳赋》
18	班昭	《大雀赋》《蝉赋》

由上可知,《全后汉文》中有18位文学家对20种动植物进行了30次的歌咏。在这18名作者中,近半数都是三国时代的文人。然而,这个趋势在短短的三国时代有了很大改变。见表1-3。

表1-3 《全三国文》动植物

序号	作者	歌咏动植物的作品
1	曹操	《鹖鸡赋》
2	曹丕	《迷迭赋》《槐赋》《柳赋》《莺赋》
3	曹植	《迷迭香赋》《芙蓉赋》《橘赋》《槐树赋》《白鹤赋》《鹖赋》《鹦鹉赋》《离缴雁赋》《鹞雀赋》《神龟赋》《蝉赋》《蝙蝠赋》《宜男花颂》《柳颂》《嘉禾讴》《白鹊讴》《白鸠讴》
4	钟毓	《果然赋》
5	钟会	《菊花赋》《蒲萄赋》《孔雀赋》
6	傅巽	《槐树赋》《蚊赋》
7	缪袭	《神芝赞》
8	阮籍	《鸠赋》《猕猴赋》

序号	作者	歌咏动植物的作品
9	嵇康	《蚕赋》《怀香赋序》
10	贾岱宗	《大狗赋》
11	薛综	《麟颂》《凤颂》《驺虞颂》《白鹿颂》《赤乌颂》《白乌颂》
12	张俨	《赋犬》
13	闵鸿	《亲蚕赋》《芙蓉赋》
14	杨泉	《蚕赋》
15	阙名	《柑颂》

在三国时代,建安文学家们的注意力已经转向自然了,这时有 15 位作者对 34 种动植物展开了 45 次歌咏。在汉魏之交的士大夫注意力集体转向之下,两晋的动植物歌赋则展现出了一个大飞跃。见表 1-4。

表 1-4　《全晋文》动植物

序号	作者	歌咏动植物的著作
1	晋明帝	《蝉赋》
2	左九嫔	《孔雀赋》《鹦武赋》《白鸠赋》《松柏赋》《涪沤赋》《芍药花颂》《郁金颂》《菊花颂》
3	王廙	《白兔赋》
4	王济	《槐树赋》
5	荀勖	《蒲萄赋》
6	卢谌	《菊花赋》《鹦武赋》《燕赋》《蟋蟀赋》
7	应贞	《安石榴赋》《蒲桃赋》
8	庾儵	《大槐赋》《安石榴赋》
9	庾阐	《浮查赋》
10	庾肃之	《松赞》
11	羊祜	《雁赋》
12	傅玄	《紫华赋》《郁金赋》《芸香赋》《蜀葵赋》《宜男花赋》《菊赋》《蓍赋》《瓜赋》《安石榴赋》《李赋》《桃赋》《橘赋》《枣赋》《蒲桃赋》《桑椹赋》《柳赋》《朝华赋》《雉赋》《山鸡赋》《鹰赋》《鹦武赋》《斗鸡赋》《鹰兔赋》《良马赋》《走狗赋》《猿猴赋》《蝉赋》《水龟铭》《灵蛇铭》

序号	作者	歌咏动植物的著作
13	傅咸	《款冬花赋》《芸香赋》《桑树赋》《梧桐赋》《舜华赋》《鹦武赋》《燕赋》《班鸠赋》《粘蝉赋》《鸣蜩赋》《青蝇赋》《蜉蝣赋》《叩头虫赋》
14	李颙	《龟赋》
15	袁崧	《白鹿诗序》
16	张华	《鹪鹩赋》
17	成公绥	《芸香赋》《柳赋》《日及赋序》《木兰赋》《鸿雁赋》《鹰赋》《乌赋》《鹦武赋》《蜘蛛赋》《螳螂赋》《菊颂》《菊铭》《椒华铭》
18	孙楚	《菊花赋》《莲华赋》《杕杜赋》《茱萸赋》《橘赋》《鹤赋》《雉赋》《雁赋》《鹰赋》《蝉赋》
19	嵇含	《宜男花赋序》《孤黍赋序》《瓜赋》《朝生暮落树赋序》《长生树赋》《槐香赋》《鸡赋序》《遇蛩赋序》《菊花铭》
20	夏侯湛	《宜男花赋》《芙蓉赋》《浮萍赋》《荠赋》《石榴赋》《安石榴赋》《愍桐赋》《瓜赋》《玄鸟赋》
21	阮修	《大鹏赞》
22	挚虞	《槐赋》《鸲鹆赋》
23	温峤	《蝉赋》
24	张载	《安石榴赋》《瓜赋》
25	张协	《安石榴赋》《都蔗赋》《白鸠颂》
26	王赞	《梨树颂》
27	郭太机	《果赋》
28	杜育	《荈赋》《菽赋》
29	贾彪	《大鹏赋》
30	潘岳	《秋菊赋》《莲花赋》《芙蓉赋》《朝菌赋》《橘赋》《河阳庭前安石榴赋》《果赋》
31	潘尼	《安石榴赋》《桑树赋》《芙蓉赋》《朝菌赋序》《鳖赋》
32	陆机	《瓜赋》《桑赋》《果赋》《鳖赋》
33	陆云	《寒蝉赋》《鸣鹤诗序》
34	黄章	《龙马赋》
35	江逌	《竹赋》

序号	作者	歌咏动植物的著作
36	曹毗	《鹦武赋》《双鸿诗序》
37	胡济	《黄甘赋》
38	孙惠	《龟赋》
39	桓玄	《凤赋》《鹤赋》《鹦鹉赋》
40	郭璞	《蜜蜂赋》《蚍蜉赋》《龟赋》
41	习凿	《长鸣鸡赋》
42	范坚	《安石榴赋》
43	王鉴	《竹簟赋》
44	傅纯	《雉赋》
45	梅陶	《鹏鸟赋》
46	沈充	《鹅赋序》
47	张浚	《白兔颂》
48	殷允	《石榴赋》
49	顾恺之	《凤赋》
50	张望	《鹢鹁赋》《蜘蛛赋》
51	戴逵	《松竹赞》
52	苏彦	《浮萍赋》《鹅诗序》《舜华诗序》《女贞颂序》
53	卞承之	《慕鸟赋》《乐社树赞》《甘蕉赞》
54	湛方生	《羯鹤吟赋》《长鸣鸡赞》《吊鹤文》
55	刘瑾	《甘树赋》
56	羊徽	《木槿赋》
57	周祇	《枇杷赋》
58	陆善	《长鸣鸡赋》
59	钟琰	《莺赋》
60	辛萧	《芍药花颂》《菊花颂》《燕颂》
61	陈玢	《石榴赋》
62	陈珍	《正旦献椒花颂》《春花颂》《姜嫄颂》
63	羊氏	《安石榴赋》
64	支昙谛	《赴火蛾赋》

　　两晋共有 64 位文学家对 100 种动植物歌咏了 199 次。东汉从光武帝
建元,建武元年公元 25 年到曹丕称帝公元 220 年,共 195 年。如果不包括
建安元年(公元 196)起曹操掌权的时段,大约 171 年。三国 45 年,两晋
155 年。由上可知,在最漫长的东汉,士大夫对动植物的关注是非常少的,在
短短的三国时期,歌颂动植物的频度就已经超越整个东汉,而在两晋的 155
年时间里歌咏动植物的辞赋是东汉和三国总和的近三倍。不仅如此,士大
夫文学作品中对动植物关注之细致,描写之认真实为可叹,举两个对微小的
动物的细致观察例子如下:

　　成公绥《蜘蛛赋》:

　　　　独高悬以浮处,遂设网于四隅。南连大庑,北接华堂,左冯广厦,右
　　依高廊。吐丝属绪,布网引纲,纤罗络漠,绮错交张。云举雾缀,以待其
　　方。于是苍蚊夕起,青蝇昏归,营营群众,薨薨乱飞。挂翼绕足,鞘丝置
　　围。冲突必获,犯者无遗。①

　　张望《蜘蛛赋》:

　　　　啸咏蓬庐,敖步丘园,览蜘蛛之为虫焉,乘虚运巧,构不假务,欲足
　　性命,萧然靖逸,良可玩也。
　　　　伊蜘蛛之为虫,纵微性乎天壤,禀妙造于化灵,忽有碍而无相。吐
　　自然之纤绪,先皇羲而结网,冯轻罗以隐显,应大明之幽朗。②

　　从成公绥与张望的《蜘蛛赋》可以看出魏晋文学家们对动植物的观察
入微,描摹细致。于此,就不难理解刘勰对魏晋以来"咏物""咏山水","自
近代以来,文贵形似。窥情风景之上,钻貌草木之中。"刻画之病的批评所
由。可以说,在汉末"魏晋士大夫的注意力大转向"的背景下,士大夫的注
意力都转到了"山水"和"物"上,因此此时的文学作品才会出现"咏物""咏
山水"的浪潮。但是,在这样的态势下,为什么没有起源相关"画花鸟"的
观念呢?

　　笔者以为,至少有两个重要原因造成了这个现象的出现。最重要的
是魏晋玄学发展的历史周期所致。我们知道,魏晋玄学的兴起是经过了一

①　(清)严可均:《全晋文》中册,商务印书馆 2006 年版,第 618 页。
②　(清)严可均:《全晋文》下册,商务印书馆 2006 年版,第 1461 页。

个"崇老"到"贵庄"的过程。先秦道家中,庄子哲学是老子哲学的细化,它们原本就有一个哲学结构上的先后秩序问题。老子哲学多在"万有之规律""道"上作开创性的定义和阐释,庄子则在具体细节上扩充老子之哲学精神。魏晋玄学展开的哲学路径与此如出一辙,王弼玄学在本体论上进行深刻探究,郭象玄学则进而给出现象界存在的合理性。但是在郭象"崇有论"过后,玄学完成了这个哲学结构的发展周期,玄学之势为强弩之末,整个东晋学术都滑到了佛学的深潭当中。在这个走向"空"的大乘佛教运动中,魏晋初期爆发的文学、音乐、绘画纷纷取得合理性后逐渐走向沉寂。大乘佛教的般若学,视此世的一切均无价值,故于此世并不起任何构建作用。东晋中期士大夫掀起游山水的风潮后,在这个浪潮的尾声中,"画山水"观念诞生了。按理说,照老子和庄子哲学结构发展周期正常进行,王弼玄学之后的郭象玄学一定会从宇宙论转到自然万物上。"画山水"观念出来后,紧接着一定是"画花鸟"观念的产生。然而,当士大夫对动植物的同样关注还没来得及产生"画花鸟"观念时,魏晋学术就转向大乘佛教。这个呼之欲出的"画花鸟"观念只能等到中国哲学的下一个大周期,宋明理学的"格致"精神下产生了。事实上,这个哲学风潮转向对文学和艺术影响非常大,不仅致使"画花鸟"观念没有起源,"画山水"观念自从宗炳那里起源后,山水画也没有兴起,而是陷入到长时间缓慢发展的境地当中。因此,我们可以看出,新观念是由哲学变革而产生,观念对行为的影响取决于整个哲学的发展。在魏晋玄学之前,士大夫注意力集体开始转向,情感期过后玄学推动着文学、艺术极速发展,当玄学转向大乘佛学,文学艺术反受其制约,失去了驱动力。这个学术的周期和哲学的转向是"画花鸟"观念没有产生,或者更进一步是魏晋后期文学、艺术消沉的主要缘由。

除此之外,还有一个行为上的原因,就是魏晋士大夫由于哲学层面的"游"观念和"山水"观念的先后成熟推导出来了长达一百年的游山水行为,这个长时段主客体互动的经验本身强有力地推动了"画山水"观念的产生。而与之相反的是,同样是在魏晋文学作品中的备受关注的动植物,因其没有与士大夫产生相应的长时间的主客体互动这一行为环节,而导致"画花鸟"观念没有进一步产生。这在下一个哲学高峰宋明理学兴起之时体现得尤为明显,在宋明理学的推动下,山水画和花鸟画同时迎来了史上发展的最高峰,它们兴起的先后顺序仍然是山水先,花鸟后。我们从宋代花鸟画兴起史上可以看出,花鸟画的兴起与宋明理学第一系程朱理学的"格致"思想有密切关系。在格物致知、研究天地万物之理的哲学思潮推导之下,宋代士大夫与翰林图画院的大画家们共同对动植物进行了深入的研究和考察。在这个

主客体长期互动的过程中,"画花鸟"或者说是花鸟画才得以产生并获得迅速发展。

5. "画山水"与修身

　　"画山水"观念的形成经历了汉末行为和观念的互动。汉末魏晋士大夫注意力集体转向到玄学,玄学产生的重要观念"游"和"山水"观念先后成熟,推动士大夫游山玩水。最后,在魏晋玄学的末期,由"游山水"观念和行为的推动之下,连带产生了"画山水"观念,"画山水"观念形成的标志就是宗炳的《画山水序》文本。就"画山水"观念而言,它只是魏晋"游山水"的进一步推导,虽然"画"和"游"都强调一种动作和行为,但"画"相较"游"只是一个普通的观念,并不像"游"观念那样具备深刻的哲学背景。"游"观念深刻体现魏晋士大夫追求庄子哲学的核心价值"情意我"上,而"画"观念则不然,它仅仅着重体现在"表达"上。在"画山水"观念中,"山水"观念是第一位的,"画"观念只是为了表达"山水"观念。那么,"画山水"行为本身是一种什么活动呢? 一直以来的研究认为,魏晋士大夫"游山水"和"画山水"是因为审美需要,或者确切一点说,是在个人精神解放下对自然的赞颂和审美,并从这个理论出发得出"画山水"是一种审美行为。这种观点是比较粗疏的。虽然"画山水"既然是绘画,自然离不开审美,但是"画山水"还涉及更重要和本源的问题,这个问题就是修身。

什么是修身? 魏晋以前如何修身?

　　修身是中国这个道德哲学体系所特有。在中国先秦,儒、道、墨三家意识形态是最成熟的学说体系。但是只有儒家讲修身。[①] 儒家作为一种学说、一种意识形态,在中国文化的超越突破中最早提出修身的要求。孔子说:"修己以敬"、"修己以安人"、"修己以安百姓"[②],明确提出修身的重要性。孟

① 先秦墨家典籍《墨子》第二篇是《修身》,经清人孙诒让的考证和辨伪,以之为战国后编入,梁启超在《中国近三百年学术史》中明确肯定了孙氏观点,认为"《墨子》中《亲士》《修身》《所染》三篇。后人采儒家言掩饰其书"(梁启超:《中国近三百年学术史》,东方出版社2003年版,第285页。)因此修身是先秦诸子中儒家的专利。

② "子路问'君子'。子曰:'修己以敬。'曰:'如斯而已乎? '曰:'修己以安人。'曰:'如斯而已乎? '曰:'修己以安百姓。修己以安百姓,尧舜其犹病诸。'"(清) 刘宝楠:《论语正义》,《诸子集成》第1册,岳麓书社1996年版,第396页。

子则进一步确定修身之于君子不可替代的重要属性,孟子说:

> 古之人得志泽加于民;不得志修身见于世,穷则独善其身,达则兼善天下。①

并认为:

> 夭寿不贰,修身以俟之,所以立命也。②

孟子不仅确立了孔子修身的训教,更加开创了从心性出发的修身方法,"养浩然之正气"正是他修身方法的体现。荀子在先秦儒家中强调修身最多,《荀子》第二篇专门讲修身。与孟子从心性出发不同的是,荀子强调修身多从外部规范"礼"讲起,这是他基本观点"性恶论"的直接体现。他说:

> 扁善之度,以治气养生则后彭祖,以修身自名则配尧、禹。宜于时通,利以处穷,礼信是也。凡用血气、志意、知虑,由礼则治通,不由礼则勃乱提僈;食饮,衣服、居处、动静,由礼则和节,不由礼则触陷生疾;容貌、态度、进退、趋行,由礼则雅,不由礼则夷固僻违、庸众而野。故人无礼则不生,事无礼则不成,国家无礼则不宁。《诗》曰:"礼仪卒度,笑语卒获。"此之谓也。③

换句话说,荀子之所以在先秦儒家中最强调修身,正是其"性恶论"所由。

那么到汉代宇宙论儒学的笼罩下,汉儒修身是一个什么行为模式呢?儒家意识形态之下的中国士大夫修身行为而言,修身活动大致分为三方面。第一,是要认识什么是符合道德的行为。由于圣人经典最早阐述道德准则,因此学习经典的读书活动是修身的第一步;第二,明确道德目标后还必须天天纯化自己向善的意志,包括克服不符合道德的欲望,用纯化向善的意志来解决人生中碰到的各种难题;第三,必须去扩充自己实行道德规范的能力,这就是注重"事功",并将修身的道德活动落实到治家报国。这是汉代开始大致定下的行为准则,也就是我们看到的汉代典籍《礼记》中《大学》的"格

① (清) 焦循:《孟子正义》,《诸子集成》第 2 册,岳麓书社 1996 年版,第 593 页。
② (清) 焦循:《孟子正义》,《诸子集成》第 2 册,岳麓书社 1996 年版,第 584 页。
③ (清) 王先谦:《荀子集解》,《诸子集成》第 3 册,岳麓书社 1996 年版,第 15 页。

物、致知、诚意、正心、修身、齐家、治国、平天下"的规定,当然这个原则在历代都是一样的,但是具体着重的内容却不一定相同。就汉儒而言,汉儒的修身活动是相当丰富和全面的,涵盖了学习注释儒家经典、克服不道德欲望、约束自己的行为和为帝王服务这三个方面。其中,"学习注释儒家经典"是汉儒修身的重要一环。从汉文帝、景帝开始,重整经籍的文化政策就已经开始了,汉武帝之时更是大力收集秦代毁坏的典籍。① 在这个浩大的文化工程中,不论是今文经还是古文经,无论是新意识形态的建构还是对原典的考据之学,都需要儒生投入极大的精力去处理相关工作。② 所谓"克服不道德欲望、约束自己的行为"是孔子"克己复礼"老观念下的修身要求,这主要是以人之道德属性压制生物属性,多涉及私领域。"为帝王服务"则是汉代儒生的另外一个重头戏,我们都知道汉儒的事功能力之高在历史上是有目共睹的。汉代宇宙论儒学规定皇帝是道德伦常的最顶端,是社会的价值的中心,要对天下有所作为必须为"天子"服务。总之,在汉代儒家成为官方意识形态之后,先秦儒家对修身的定义和相关方法,逐渐被总结成大一统下士大夫的行为准则,这是中国的大传统。

魏晋修身的变异与"画山水"

汉代形成的修身模式是历代儒生的基本框架。那么,到意识形态大变革的魏晋时代,修身又有什么变化呢? 在魏晋学术研究领域,唐长孺喜用"玄礼双修"来定义此时的士大夫行为模式。③ 所谓"玄礼双修"指的是在

① 劳思光:《新编中国哲学史》第 2 册,广西师范大学出版社 2005 年版,第 13 页。

② "汉代经学初仅以求佚书,作训诂为重。其后又有种种古文经籍出现。鲁恭王坏壁所得,真伪虽不可定,人多喜执以为词。于是又有今古文之争。'今文'即汉代所用文字,'古文'则指蝌蚪文字。汉初,求遗经者,所据之经皆由老儒口诵而录之,故皆用当时文字。所谓'今文'之经是也。'古文'之经,则为残存简策,故不用汉代通用文字。此二者之所以分。然各经今古文殊多舛异。于是经学之士又分派别,或依于今,或据于古,争论不息。此种情况下,知识分子之精力遂大半为训诂所吸引。"劳思光:《新编中国哲学史》第 2 册,广西师范大学出版社 2005 年版,第 13 页。

③ "正因为东晋以后名教与自然的关系已有较一致的结论,所以在学术上的表现便是礼玄双修,而这也正是以门阀为基础的士大夫利用礼制以巩固家族为基础的政治组织,以玄学证明其享受的特权出于自然。当时著名玄学家往往深通礼制,礼学专家也往往兼注三玄;例如《晋书》卷七三《庾亮传》称亮'善谈论,性好老庄,风格峻整,动由礼节',又如范汪以礼学著称,而卷七五本传又称其'博学多通,善谈名理',庾范二人在《通典·礼典序》末注中列于历代论礼诸家中。又如上引最负盛名的谈士王蒙、刘惔也都研究礼制,《通典》中曾录王蒙论礼制三条,又妇遭大功衰可迎议条称范汪问刘惔云云,可见王刘虽以玄谈著称,同时也深研礼制,这种玄礼双修之风,只有名教、自然合一之说盛行后才能树立起来。"唐长

家族内部还保存儒家的礼教,但在逆反价值指向的思辨领域却以老庄哲学为价值所在,积极地追求和改造老庄哲学价值。也就是说,在士大夫修身的三个方面,魏晋士大夫在第一个方面:认知什么是道德,熟读圣人经典是不会改变的。这是中国古代自汉代以后,智识精英都必须经由的道路。由于逆反价值对新价值的重构,又加上了对老庄哲学开创性的解读、重构以及思辨。在第二个方面"克己复礼"上,与以往截然不同的是嵇阮开始了追求庄子不合作、放浪形骸的生命态度。第三个方面,由于政治昏暗,事功则被摒弃了。取而代之的是对文学、艺术、哲学的持续性的关注。因此,在魏晋,我们看到士大夫的行为模式十分奇怪,绝非汉代士大夫所可为。比如典型的魏晋士大夫行为有:诗赋、任诞、书法、绘画、鸣琴、隐居、服食、禅定、游山水。

　　在文学方面,文学精神自觉是魏晋文艺自觉的第一波浪潮。文学作品的创作量在魏晋有了极大的飞跃。中国典籍笼统的称谓"经、史、子、集"中的"集"正是在此时开始登上典籍的主要位置。中国典籍的"经、史、子、集"的分法是在魏晋后期确定的。早在西汉末刘歆大规模整理典籍时就用了"集"这个词来分类典籍,但是此时的"集"并不是后来通用的"个人文集"义,刘歆在《七略》中是用"略"字来表达文学集的意义的,《诗赋略》是《七略》中的第四略。① 班固的《汉书·艺文志》就是完善刘歆的《七略》而来。班固的《汉书·艺文志》中提到的文集,并没有用"集"这个词汇,而是用"篇",如"屈原赋二十五篇、唐勒赋四篇、宋玉赋十六篇"② 等。南朝梁阮孝绪始用"集"来表达文集的意义。③ 到《隋书》的《经籍志》就明确使用"集"来

　　嶢:《魏晋南北朝史论丛》,中华书局 2011 年版,第 325—326 页。

　　唐长孺对魏晋学术"玄礼双修"的定义,实际上精确的是指东晋之后士人的学术特点,也就是魏晋玄学已经成熟、西晋末郭象卒后,自然与名教已经没有矛盾后的事情。这个定义是在他《魏晋玄学之形成及其发展》的论文中出现的。但是现在学者多以"玄礼双修"来综合指代魏晋士大夫在学术和行为上特点,这实际上并不十分准确。

① "歆遂总括群篇,撮其指要,著为《七略》:一曰《集略》,二曰《六艺略》,三曰《诸子略》,四曰《诗赋略》,五曰《兵书略》,六曰《术数略》,七曰《方技略》。大凡三万三千九十卷。王莽之末,又被焚烧。光武中兴,笃好文雅,明、章继轨,尤重经术。四方鸿生巨儒,负袠自远而至者,不可胜算。石室、兰台,弥以充积。又于东观及仁寿阁集新书,校书郎班固、傅毅等典掌焉。并依《七略》而为书部,固又编之,以为《汉书·艺文志》。"(唐)魏征:《隋书》,中华书局 1994 年版,第 905—906 页。

② (东汉)班固:《汉书》,中华书局 2012 年版,第 339 页。

③ "普通中,有处士阮孝绪,沉静寡欲,笃好坟史,博采宋、齐已来王公之家凡有书记,参校官簿,更为《七录》:一曰《经典录》,纪六艺;二曰《记传录》,纪史传;三曰《子兵录》,纪子书、兵书;四曰《文集录》,纪诗赋;五曰《技术录》,纪数术;六曰《佛录》;七曰《道录》。"(东汉)班固:《汉书》,中华书局 2012 年版,第 907 页。

表达"个人文集"意了。我们可以看到魏晋末对前人文学作品的搜理成"集"成为普遍的现象。这说明了两个问题:第一是文学正当性确立,第二是魏晋时期的士大夫文学创作量大得已经不是用"篇"能概括的了。那么,文学创作能算修身吗? 本书以为,在魏晋诗赋创作就是修身。魏晋士大夫专业的文学创作比起汉儒闲暇时间作诗赋是两回事。魏晋士大夫是以诗赋为志业的,他们长时间地沉浸在创作的状态中,并以此为价值所在。最典型的例子是西晋诗人左思为作《三都赋》而思索十年,《晋书》说他:"遂构思十年,门庭藩溷,皆著笔纸,遇得一句,即便疏之。"① 每天都沉浸在创作状态中,绞尽脑汁地推敲诗句,家里到处都放好了笔砚,甚至厕所里都摆了书写的工具,一想到好的辞句就随时随地地记下来。

　　就任诞上说,魏晋士大夫的放浪形骸自嵇、阮开始就自成时尚。放浪形骸本来就是一种刻意的行为,它是魏晋士大夫追求老庄情怠我人生态度的直接体现。在行为模式上,嵇康、向秀的锻铁、阮籍与刘伶的长期醉酒都是主动的使自己长期沉浸在"价值逆反"所生成的价值指向的行为中。这同样是"价值逆反"对魏晋修身模式的重构。

　　书法是修身的重要体现。在东汉末,正统儒士赵壹专门写了一篇《非草书》激烈抨击士大夫不务正业的艺术行为。但是到魏晋,在顶级名士圈,书法是极其重要的表达才性的手段。为什么在汉代士大夫写书法是不专注的体现,没有正当性,而到了魏晋却具有毋庸置疑的正当性呢? 这也是"价值逆反"对魏晋修身的重构。练习书法需要大量的时间和精力,也就是需要长时间地沉浸在书写的状态里。在汉代的价值体系里这种行为当然是不务正业,这与汉儒汲汲处理政事的严肃态度是格格不入的,但到了经过"价值逆反"洗礼后的魏晋,书法成为士大夫表达自我、表达才性的重要手段,因此具有了天然的正当性。正是在魏晋之后,书法艺术就成为中国视觉艺术的核心,王羲之的书法成就成为后世书家无法逾越的最高峰。绘画同样是修身的体现。如果书法是表达才性的重要手段,那么绘画不仅仅是表达自我和才性,更能表达对象的价值,也就是魏晋推崇的自然、万物的价值。

　　鸣琴是魏晋士大夫一项十分重要的表达才性的方式,它是贯穿整个魏晋士大夫的精神世界的。嵇康在生命谢幕之时,就是以琴相伴的。② 我们都

① (唐)房玄龄等撰,《晋书》,中华书局 1982 年版,第 2376 页。

② "嵇中散临刑东市,神气不变,索琴弹之,奏《广陵散》。曲终,曰:'袁孝尼尝请学此散,吾靳固不与,《广陵散》于今绝矣!' 太学生三千人上书,请以为师,不许。文王亦寻悔焉。"(南朝宋) 刘义庆:《世说新语》,《诸子集成》第 10 册,岳麓书社 1996 年版,第 86 页。

会为嵇康在临刑前弹奏《广陵散》而感动。琴这种乐器，在汉代是礼乐，也就是汉代音乐各种乐器中的一种。比如在汉代的音乐里有"鼓员""钟工""磬工""竽工"等众多的分工，"琴工"是其中一种。[①] 但是到了魏晋，自嵇康始琴就成为士大夫个人以音律而通玄远的代表。如是琴从汉代音乐黄钟大吕的阵势中脱离出来，成为个人展示才性的重要工具。我们从古籍中可以知晓，整个魏晋音乐都是琴的乐章，不仅西晋嵇康死时以琴相伴，东晋王羲之的儿子王徽之在参加弟弟王献之的葬礼的时候都要弹琴，并发出"子敬，子敬！人琴俱亡"的千古悲言。[②] 这些都足以说明，琴是魏晋士大夫生命关怀的一部分了。[③] 所以，不必说独传《金石弄》、画山水并"抚琴动操，欲令众山皆响。"的宗炳，[④] 即便是最"性不解音"，不会弹琴的东晋末大诗人陶渊明，贫困的家中都要放置一把不怎么好使的琴，认为"但识琴中趣，何劳弦上声！"[⑤] 魏晋士大夫对音律、对琴的爱好与操练同样是修身行为的变异所致。

　　隐居是魏晋士大夫集体开创的、中国古代文化史上精英行为模式的典范。汤用彤曾指出，魏晋六大"时代之征象（signs of the Time）"之一就是"隐士之渐多"。[⑥] 隐居本是中国古代的隐士传统，不属于主流儒家精神。但在魏晋，精英阶层集体都向往和实践着这个行为模式。就隐居而言，必然使人要独自面对整个虚无的考验。而对抗虚无必须要有一定的修身之术，这就使得佛教和道教的修身方法大范围被引入魏晋士大夫的修身方式中去。道教在魏晋时期兴起同样与魏晋思潮的大转向有关系，道教徒的修身正是汉初以来道家的形躯化所致，在长期的过程中形成了一套丰富的修身办法。就魏晋道教徒的修行方法而言，主要有服食与行气两个方面。魏晋重要思想史文献、东晋葛洪的《抱朴子》记载了众多并且详密的关于服食外丹（金丹与药物）的资料和经验。然而早在魏末，哲学家何晏就开始正式引领服食

① 参见（东汉）班固：《汉书》，中华书局 2012 年版，第 147 页。

② "王子猷、子敬俱病笃，而子敬先亡。子猷问左右：'何以都不闻消息？此已丧矣。'语时了不悲。便索舆奔丧，都不哭。子敬素好琴，便径入坐灵床上，取子敬琴弹，弦既不调，掷地云：'子敬，子敬！人琴俱亡。'因恸绝良久。月余亦卒。"（南朝宋）刘义庆：《世说新语》，《诸子集成》第 10 册，岳麓书社 1996 年版，第 160 页。

③ "顾彦先平生好琴，及丧，家人常以琴置灵床上。张季鹰往哭之，不胜其恸，遂径上床鼓琴，作数曲，竟，抚琴曰：'顾彦先颇复赏此不？'因又大恸，遂不执孝子手而出。"（南朝宋）刘义庆：《世说新语》，《诸子集成》第 10 册，岳麓书社 1996 年版，页 159。

④ （南朝梁）沈约：《宋书》，中华书局 2008 年版，第 2279 页。

⑤ "性不解音，而畜素琴一张，弦徽不具，每朋酒之会，则抚而和之，曰：'但识琴中趣，何劳弦上声！'"（唐）房玄龄等撰：《晋书》，中华书局 1982 年版，第 2463 页。

⑥ 汤用彤：《魏晋玄学论稿》，上海古籍出版社 2007 年版，第 122 页。

"五石散"的风尚了。这个风潮一直持续到唐代道教改革内丹派的兴起。魏晋士大夫采用道家服食的修行方式十分多样。比如郗愔信仰道教中的天师道，修行得太精进以致吞食符箓而致病，郗愔的妹夫，"与道士许迈共修服食，采药石不远千里"的王羲之，服食的药物更是多种多样，不仅服用"五石散"，而且对各种药物都亲身服食与体认。另外，魏晋佛教徒的修行方式形式也是非常多的，主要是般若与禅法，或禅定。般若重思辨，禅定重修行。在具体修持方法上，禅定可以称得上佛教修行的最大法门。汤用彤归纳魏晋禅法主要有"念安般、不净观、念佛、首楞严三昧"四种，[①] 胡适也对此有类似的考证。[②] 实际上，汉末以来的佛教禅法修行内容主要以"止念"与"观想"为主。"止念"是佛教哲学修行的基本方式，也是禅定的初级步骤。"观想"则是起念之后的意象修持范畴，二者之关系类似《中庸》的心意"未发"与"已发"的状态。汉末的西域安世高是早期禅法的高僧，同时也是早期禅经的主要译者。道安说他精通禅法。他所翻译著名的《安般守意经》就有禅法中观想的阐释，

　　　　观有两辈：一者观外，二者观内。观身有三十六物，一切有对皆属外观。无所有为道，是为内观也。观有三事：一者观身四色，谓黑青赤白。二者观生死。三者观九道。观白见黑为不净，当前闻以学。后得道未得道为闻得别为证得为知也。观有四：一者身观，二者意观，三者行观，四者道观，是为四观。譬如人守物盗来便舍物。视盗人已得观。便舍身观物也。观有二事：一者观外诸所有色，二者观内谓无所有。观空已得四禅。观空无所有。有意无意无所有。是为空。亦谓四弃得四禅也。[③]

魏晋崇佛一系的士大夫多以禅法来修身，宗炳就是其中之一，宗炳的"观画中山水"的修身方式，就是由此而来。

　　以上魏晋士大夫的各种行为模式，本书都以其为修身，并且视为魏晋修身的变异。首先，从行为模式上说，这些行为都是士大夫在接近脱离了社

① 参见汤用彤：《汉魏两晋南北朝佛教史》，北京大学出版社 2011 年版，第 424—427 页。

② 胡适对早期禅法有全面而简练的考证，与汤氏较合。具体可参见其《禅学古史考》、《从译本里研究佛教的禅法》，收录在 1998 年北京大学出版社出版的《胡适文集》第四集《胡适文存三集》中。

③ 安世高：《大安般守意经》，《频迦大藏经》第 31 册，九州岛图书出版社 1998 年版，第 698—699 页。

会的个体状态下,独自面对自我而作出的,在价值逆反直接指向的价值行为中不断重复、锤炼的行为。它也许与汉儒、甚至先秦儒的行为模式格格不入,但其精神和行为模式特点却是一致的。简言之,整个魏晋修身方式的变异就是价值逆反对修身方式的塑造,它把儒家的修身精神带到了之前没有涉及或很少涉及的领域。而魏晋文艺等诸多的文化史上不可缺少的重要科目都是凭借这个修身精神而获得空前的正当性。从哲学上说,金观涛先生近来指出,魏晋玄学的结构是魏晋士大夫由于价值逆反而对道家哲学的所有方面的全面拥护而形成。它主要把先秦道家否定儒家的五个最重要的方面继承下来,衍生了魏晋玄学和这漫长时期的士大夫行为模式。道家的五个方面:反规范、情意我、养生、无为和自然,在魏晋玄学中相对应衍生出的越名教、放诞、重才性、道教,大乘佛学,常识理性和艺术精神。而在魏晋士大夫的修身领域,修身方式是十分多样的,一个精英个体往往借助许多方法来面对从社会组织退回到个人后的巨大虚无感。比如,何晏就同时有服食(五石散)、诗赋、思辨(玄学)、才性(注重外表)等方面的修身方式。嵇康也同时具备服食(五石散)、放诞(锻铁饮酒)、才性(鸣琴)、思辨(哲学)、游山。王羲之有服食(五石散与多种药物)、书法、诗赋、隐居、游山水。开创出第一篇山水画论的宗炳隐居、诗赋、鸣琴、游山水、画山水、禅定、思辨等。王微有服食、诗赋、书法、画山水、音律、思辨等。从上可知,魏晋士大夫对抗虚无的修身方式,既有新开创出的儒家式的文学艺术,又普遍涉及道教与佛教的修身方式。

　　"画山水"和"观画中山水"就是典型的魏晋修身方式。"画"这个行为是魏晋士大夫表达才性的重要手段,"画山水"既表达了才性,又表达了对象"山水"的价值。"观画中山水"则是"游山水"行为的延续,是体道的另一种方法。而宗炳之"观"画方式,与前文所论一致,与禅法有密切的关系。因此,不论是"游山水""画山水""观画中山水"都深刻地体现出魏晋士大夫的修身精神。

6. "画山水"观念的最终起源

　　"画山水"观念的形成,也就是第一篇山水画论宗炳的《画山水序》的诞生,在绘画史上看似是一个突然发生的历史事件。然而在思想史与观念史上它只是冰山一角,而冰山之下是整个魏晋学术思潮的建构与演变。"画山水"观念的形成过程大致可以作以下概括。在汉末宇宙论儒学瓦解、大一统社会解体的趋势之下,士大夫从官方意识形态和社会中走出来,在价值逆

反的推动之下对新价值展开重构和追求。在嵇康、阮籍等追求老庄情意我的的影响下，重要观念"游"观念率先成熟，并产生与之相关的放诞的行为模式。但此时重要的是追求情意我和反规范的生命状态，并没有形成"游山水"观念，只有少量似是而非的游山行为。当魏晋玄学最高峰郭象"崇有"论玄学成熟后，自然万物获得了空前的正当性，成为高价值的对象。因此在紧随其后的东晋早期，新"山水"观念在王谢名士集团的诗文中形成。伴随着这个观念的成熟，或者说是与此同步的行为模式"游山水"出现了。如果说自嵇康、阮籍始，短短的西晋五十余年士大夫游山水还是零星的个体行为的话，那么在东晋一百年，"山水"观念的成熟和"游"观念的结合引发了士大夫群体性的游山水风潮，成为士大夫阶层生命关怀的一部分，并在中国文化史上留下永恒的印迹。在"游山水"观念和行为的双重影响下，"画山水"观念在刘宋前期诞生，宗炳的《画山水序》出现。这就是中国人早于西方近一千年的"画山水宣言"，它标志着中国绘画最核心的科目山水画的起源。宗炳的"画山水"和"观画中山水"，都是修身行为。

　　"画山水"观念起源自宗炳的《画山水序》，"画山水"观念的形成却还有另外一个重要的因素，这就是山水画与书法的关系。宗炳的《画山水序》从玄学、佛学观念开出山水画的道统，但是偏重于借"画山水"和"观画中山水"来修身，而没有把山水画是否合理、应该如何来表现绘画等绘画问题说清楚。这个偏重于绘画问题的重要因素由其后的王微《叙画》提出。《叙画》文本的出现就是因为绘画与书法的地位不平等而起，它是中国绘画艺术中的重要本源论题"书画同源"的重要开端，也是"画山水"观念形成的重要支柱。

二、"画山水"与书法

——王微《叙画》研究

（一）王微其人与著作

王微（字景玄，414—453年）是南朝宋的名士，山东琅琊临沂人。他出身世家大族，父亲王孺是光禄大夫，大伯是王弘，刘宋初大臣，王弘的曾祖父是东晋丞相王导。王微和宗炳一样出身官宦世家，不同的是王微是核心名士集团的后辈，自非宗炳可比。王微与宗炳一致的是充满了玄学精神，极具名士风范。王微从小就很聪慧好学，十六岁就被举荐为秀才。《宋书》说他年少就博览群书，善于文章、书法和绘画，同时对音乐、医术和数术有深入研究。王微对仕途不感兴趣，早年当了一段时间的官之后就做了一名清贫而高尚的隐士，"寻书玩古"十余年，以此尽余生。王微善医术，弟弟王僧谦遇疾而亲自医治之，但其弟因服药失度而亡故。王微悲痛过度，深深地责备自己，后遇疾亦不治。遂在弟亡故后四年卒，终年39岁。

关于王微的著作，《隋书》《经籍志》记载有《王微集》十卷，后遗失。现有王微四篇文章《与江湛书》《与从弟僧绰书》《报何偃书》《以书告弟僧谦灵》收录在《宋书》《王微传》中（《遗令》短文亦如是）。另有小赋四篇《茯苓赞》《禹余粮赞》《桃饴赞》《黄连赞》收录在唐代文献《初学记》中。① 最后，著名的绘画理论《叙画》收录在张彦远的《历代名画记》中。

《叙画》的成文年代，自然在文章首句透露的信息当中，为颜延之官至光禄衔之时。按《宋书》《颜延之传》记载，颜延之有三次光禄官衔的记录。首次：颜延之在刘湛被诛（元嘉十七年，440年）后，大约两年，② "复为秘书监，光禄勋，太常。"③ 第二次：太子刘劭弑父篡权后以颜延之为光禄大夫，时在元嘉三十年。最后孝武皇帝刘骏"世祖登阼，以为金紫光禄大夫，领湘东王师。"④ 其时亦在元嘉三十年，453年。又刘宋间思想史的重要事件，释慧琳作反佛文章《白黑论》（亦称《均善论》）⑤ 引发宗炳、何承天、颜延之等大范围辩论。何承天在通信中称颜延之为颜光禄。按《宋书》记载何承天78岁

① 参见（清）严可均：《全宋文》，商务印书馆2006年版，第179页。
② 参见陈传席：《六朝画论研究》，天津人民美术出版社2006年版，第113页。
③ （南朝梁）沈约：《宋书》，中华书局1983年版，第1902页。
④ （南朝梁）沈约：《宋书》，中华书局1983年版，第1903页。
⑤ 汤用彤考之释慧琳作此文在元嘉十年（433年）前后。参见汤用彤：《汉魏两晋南北朝佛教史》，北京大学出版社2011年版，第235页。

卒于元嘉二十四年(447年),故可知颜延之第一次官至光禄衔时就被时人称为颜光禄。王微称颜延之为颜光禄,时间范围最大为442—453年。《叙画》之成文亦在这段时间。

　　作为一个魏晋世家大族的名士,王微受教育的程度及学术修养必然属于较高水平。其本人的思想是完全玄学化的,从他留下来的著作来看,不沾一点佛学观念。他在与好友何偃(字仲弘,417—463年)的通信中说:"卿少陶玄风,淹雅修畅,自是正始中人。吾真庸性人耳,自然志操不倍王、乐。"①我们看到他称赞何偃"少陶玄风""自是正始中人",而自谦性庸,可知他以玄学精神为价值所在。故王微的思想以玄学为宗无疑。

　　①　(南朝梁)沈约:《宋书》,中华书局1983年版,第1669页。
　　　　王微与何偃的关系较近,从其遗言"何长史来,以琴与之"可以看出。何偃是何尚之的中子,是王微同辈人。《宋书》记载他卒于大明二年(463年),46岁。("大明二年,卒官,时年四十六。"(南朝梁)沈约:《宋书》,中华书局1983年版,第1609页。)故知他年龄小王微3岁,又与王微一样是名士,是为好友。

（二）《叙画》重解

王微《叙画》为最早山水画论双璧之一，在宗炳写下《画山水序》之后的十余年完成。由于《叙画》并非单论画山水，故在山水画论史上不及宗炳之《画山水序》重要，可将其看作《画山水序》之辅助篇。二者共同拉开日后中国绘画主流、山水画之大幕，为山水画兴盛开启其端。宗炳《画山水序》论证之目的是画山水的正当性，王微《叙画》则将书法的规范纳入山水画乃至整个绘画本身。二者论证重心并不一致，但却为山水画不可或缺的重要组成部分。相较《画山水序》，《叙画》最基本的不同是在哲学依据上，《画山水序》以紧密结合之佛、玄二元结构来论证画山水之意义，《叙画》却仅从玄学的角度出发把书法和山水画结合。《画山水序》论证的问题主要有三个：（1）为什么画山水；（2）怎样把山水画出来；（3）如何借山水画来修身。《叙画》论证之问题则为：（1）绘画和书法价值同一；（2）绘画创作之本质及基本规律；（3）以书法之笔法来绘画。近代以来对《叙画》之解读，情况和《画山水序》一致，并无善版将其本质客观、完整的呈现出来。①《叙画》难解，不仅是因为和《画山水序》一样，从思想史和哲学史的角度难以辨明其论证结构；更因其句读脱落、用词古僻，易产生歧义，句与句之间的逻辑常常失去联系而难解。以下笔者将以锱铢必较之志一澄其原貌。

1. 版 本 析 考

《叙画》一文出处有四，明代之毛晋刻本《津逮秘书》、梅鼎祚编撰的《宋文纪》、王世贞之《王氏画苑》以及清际的《佩文斋书画谱》，除此四者外一无所录。其中毛、王版和《佩文斋书画谱》其文都是收录在晚唐张彦远之《历代名画记》中，《宋文纪》则录其于王微集下。《宋书》记王微有集十卷，但《宋书》本身并未录载《叙画》，所以《叙画》必存于《王微集》。然《王微集》于《隋书》成书的唐初之时已亡佚，晚唐张彦远之《叙画》可能是从别处所得，故按

① 本书之批评对象依然为郑午昌、陈传席、徐复观之解读，另日本汉学大家冈村繁《历代名画记译注》对是篇有较细致之解读和质疑，虽然亦如前数版本一致，有诸多问题，但由于其严谨之治学态度非常可比，不失为批评比较之鉴镜。

此《叙画》原始文献应当收录于斯。其后凡有文集总集类之记载魏晋南北朝之文的书编撰的《王微集》，大多取《宋书》之王微文并《历代名画记》所载之《叙画》。

四本之异同为明三本都有正文的前序"辱颜光禄书……覈其攸同"之句，清《佩文斋书画谱》则无此句。除此之外，最重要的勘误在"本乎形者融灵而动者变心止灵亡见"一句，诸版皆异，以下是毛晋版之正文，笔者之断句：

> 辱颜光禄书，以圖畫非止藝，行成當與易象同體；而工篆隸者，自以書巧為高。欲其竝辯藻繪，覈其攸同。
>
> 夫言繪畫者，竟求容勢而已。且古人之作畫也，非以案城域、辯方州、標鎮阜、劃浸流；本乎形者，融靈而動者，變心。止靈亡見，故所託不動；目有所極，故所見不周。於是乎以一管之筆，擬太虛之體；以判軀之狀，畫寸眸之明。曲以為嵩高，趣以為方丈。以叐之畫，齊乎太華，枉之點，表夫隆準。眉額頰輔，若晏笑兮；孤巖鬱秀，若吐雲兮。橫變縱化，故動生焉；前矩後方出焉。然後宮觀舟車，器以類聚；犬馬禽魚，物以狀分；此畫之致也。望秋雲，神飛揚；臨春風，思浩蕩。雖有金石之樂，珪璋之琛，豈能髣髴之哉？披圖按牒，效異山海；綠林楊風，白水激澗。嗚呼！豈獨運諸指掌，亦以明神降之；此畫之情也。①

嘉靖本《历代名画记》〈叙画〉

① （唐）张彦远：《历代名画记》，《文渊阁四库全书》第 812 册，上海古籍出版社 1987 年版，第 328 页。

金陵本《历代名画记》〈叙画〉

毛晋本《历代名画记》〈叙画〉

毛晋版如上,《宋文纪》为"本乎形者融灵而动变者心也灵亡所见",《佩文斋书画谱》与《宋文纪》一致"灵亡所见"堪为"灵无所见"。另外不重要的地方是毛晋版"竝辩"其余"並辩";明三版皆"辩方州",《谱》"辨方州";毛晋版"溇流"、《宋文纪》"漫流"、《谱》"浸流";毛晋版脱落"笑";毛晋版"楊風"其余皆"揚風"。

综其言,"辱"句及"动"句是需详尽考证和分析的要点,其余之勘误均非重点,故不待费言。

2.首句解:为文之原因和书画价值同一论

王微撰此文之目的在于驳斥时人对待书法和绘画的态度。时至六朝宋之际,书法的黄金期二王时代已过,书法之辉煌在士人的心目中留下了难以磨灭的印象,在诸艺中率先拔得头筹得到士阶层的认可,已形成高价值之定论。然就绘画而言,却并非如此。此时的人物画方有所进步,山水画还在论证当中。故纵有高士如戴逵、顾恺之、宗炳等对绘画的探究,却依然没有使绘画取得和书法平起平坐的地位,事实上此现象一直持续到六朝之末,甚至更远。为了使绘画取得其应有的地位,王微提出自己的观点和解决办法,于是才有此文。从直接原因来讲,此文是由颜延之和王微的书信而起。

> 辱顔光祿書,以圖畫非止藝,行成當與易象同體;而工篆隸者,自以書巧為高。欲其竝辯藻繪,覼其攸同。

承蒙颜光禄来信,认为绘画并非止于艺这个范畴,当它完满时是可以和易象同体的;然而现在写书法的人,却认为书法价值更高。我想让他们一起也善于绘画,认识书画其实本质是同一的。

首句由书信问题起并无疑问,但整篇是否是回给颜延之之信则大为可疑。按《宋书》所录的王微四篇书信体文章均措辞谦虚,礼情并至。颜延之一世文杰,又长其 31 岁,若以此篇论战之语调回颜氏几不可能。故此文可定为颜王书信之余,王氏单独发表之论书。明清之人编撰文集断其句"图画非止艺,行成当与易象同体;而工篆隶者,自以书巧为高。"以之为颜延之给王微书信的具体内容似有不妥。

颜延之与王微通信的原因和具体内容没有史料记载。其二人都是山

东琅琊临沂人，颜氏家族和王氏家族均是此地之大族。《宋书》记载颜延之与王氏家族成员常有书信来往，并与当时之名士多有交接，参与了许多重要文化问题的论辩，一如宗炳、释慧琳、何承天的大论战。颜延之性旷达而文迤逦，喜与人辩，且为人正直，对当时兴起的文化思潮和现象均有鲜明之看法。

　　所以欲解首句，必须要知颜延之的文艺主张，以及具体对书法和绘画之看法。张彦远《历代名画记》篇首即是颜延之对绘画的定位，其曰："图载之意有三：一曰图理，卦象是也；二曰图识，字学是也；三曰图形，绘画是也。"① 另有唐之张怀瓘《书断》记录"颜延之亦善草书。"② 二者是颜延之艺术上的基本史料。从颜氏对"图载"下定义来看其对艺术现象必有深入的思考，"善草书"亦可说明他具备一定的实践能力，故颜氏对艺术有比较深刻的认知和较高素养，此符合六朝大文人的基本品格形态。依颜氏对"图载"之定义可看出他的基本看法：图理为第一位，卦象显示的是宇宙和造化之神妙，这是非人为的天地之象，此即"图载"之最高价值；字学和绘画均为人造，分列其后。我们自此依稀可看出《叙画》首句中"易象、书法、绘画"三者相较之背后依据。"字前画后"的排列显示出当时一般的看法。然颜延之的此番排列是从现实中图示之"用"的角度来进行理性分析的结果，并非是从艺术的角度，所以并不能说明《叙画》首句之颜氏之观点和此有抵触。此外，亦不能以颜延之"善草书"而说明其以书法高于绘画。相反，以颜延之特立独行的旷达性格必不以流俗之观点"书高于画"为桎梏，所以颜氏以"图画非止艺，行成当与易象同体；"来高度标榜绘画价值之观点是成立的。此和王微观点一致，并激起其共鸣。

　　因此有首句"图画非止艺，行成当与易象同体；"明清文集收录的此半句可为颜氏之观点，亦是与王微观点恰合处；另半句"而工篆隶者，自以书巧为高。"是颜氏之文还是王微之文尚无定论，"书高画低"观点是当时普遍看法，是王微要批判的对象，自非颜氏观点。以此引出为文目的"欲其并辩藻绘，核其攸同。"，即书画价值同一论。

　　文中"辱颜光禄书"是古代书信体之谦辞，通常用在篇首；如戴逵《答远法师书》："安公和南：辱告，并见《三报论》，旨喻宏远，妙畅理宗，览省反复，欣悟兼怀。"③ 谢灵运《答范光禄书》："辱告慰企，晚寒体中胜常，灵运脚

① 俞剑华：《中国古代画论类编》上册，人民美术出版社 2005 年版，第 27 页。
② 王伯敏、任道斌、胡小伟：《书学集成》上册，河北美术出版社 2002 年版，第 182 页。
③ （清）严可均：《全晋文》下册，商务印书馆 2006 年版，第 1483 页。

诸疾,比春更甚忧虑。"①"图""画""绘",三者在古文献中经常混用,但从其原始的用法来看,实有不同的范畴和指向。《说文》释"图"曰:"画计难也。从口从啚。啚,难意也。"②释"画"曰:"界也。象田四界。聿,所以画之。凡画之属皆从画。"③释"绘"曰:"会五采绣也。《虞书》曰:'山龙华虫作绘。'《论语》曰:'绘事后素。'从糸会声。"④其意义倾向为,"图"多实用义,以名词地图、动词图谋等为主;"画"亦多以实用义,强调动作,所以《说文》以划田界之义来释之。"绘"则偏非实用义,多用来表达真正意义上的绘画。"图画"连用,自先秦到魏晋主要取其实用义,如陈文绍《上书诉父冤》:"父饶,司空诞取为府史,恒使入山图画道路,勤剧备至,不敢有辞,不复听归。"⑤始兴王浚《上言开漕谷湖》:"既事关大利,宜加研尽,登遣议曹从事史虞长孙,与吴兴太守孔山士同共履行,准望地势,格评高下,其川源由历,莫不践校,图画形便,详加算考,如所较量,决谓可立。"⑥"绘画"连用极少,首出《论语注疏》之郑玄注《论语》:"子曰:'绘事后素。'注:郑曰'绘,画文也。凡绘画,先布众采然后以素分其间以成其文。'"⑦但疑其有误,《论语集解义疏》曰:"子曰:'绘事后素。'注:郑曰:'绘,画文也。凡画绘,先布众采然后以素分其间以成其文。'"⑧二书以后者版本为先,"画绘"比较符合汉代之用法,故很可能汉末之郑玄亦没有连用"绘画"。"绘画"连用出现在魏晋是可以肯定的,颜延之和王微都用此词。"止":是止于的意思,通常在哲学典籍中出现,如《大学》:"大学之道,在明明德,在亲民,在止于至善。"⑨"艺"于此之范畴为儒家"六艺"和工匠技艺。

首句之断句疑难在"图画非止艺,行成当与易象同体"上,由此可见小学素养,断之于"艺行"乃失,"行成"是魏晋之固有用法。⑩如王导《上疏请修学校》:"行成德立,然后裁之以位,虽王之嫡子,犹与国子齿,使知道而后贵。"⑪

① (清)严可均:《全宋文》,商务印书馆 2006 年版,第 312 页。

② (清)桂馥:《说文解字义证》,齐鲁书社 1994 年版,第 531 页。

③ (清)桂馥:《说文解字义证》,齐鲁书社 1994 年版,第 250 页。

④ (清)桂馥:《说文解字义证》,齐鲁书社 1994 年版,第 1127 页。

⑤ (清)严可均:《全宋文》,商务印书馆 2006 年版,第 533 页。

⑥ (清)严可均:《全宋文》,商务印书馆 2006 年版,第 116 页。

⑦ (清)刘宝楠:《论语正义》,《诸子集成》第 1 册,岳麓书社 1996 年版,第 59 页。

⑧ (魏)何晏集解、(梁)皇侃义疏:《论语集解义疏》,《文渊阁四库全书》第 195 册,台湾商务印书局 1986 年版,第 359 页。

⑨ (南宋)朱熹:《大学·中庸》,上海古籍出版社 2009 年版,第 6 页。

⑩ 陈传席版和冈村繁版断失,断于"艺行"。徐圣心版及《全宋文》之断句为正确。

⑪ (清)严可均:《全晋文》上册,商务印书馆 2006 年版,第 172 页。

李重《奏霍原应举寒素》："行成名立，缙绅慕之，委质受业者千里而应，有孙孟之风，严郑之操。"① 袁宏《去伐论》："故力有余而智不屈，远咎悔而行成名立也。"② 因此，"行成"指通过努力达到完美。"易象"连用亦绝少，首出《春秋左传·昭公二年》且仅此一例："传二年，春，晋侯使韩宣子来聘，且告为政而来见，礼也。观书于大史氏，见《易象》与《鲁春秋》曰：'周礼尽在鲁矣。'"③ 另外直下《世说新语·文学第四》一例："殷中军、孙安国、王、谢能言诸贤，悉在会稽王许，殷与孙共论《易象妙于见形》，孙语道合，意气干云，一坐咸不安孙理，而辞不能屈。"④ 颜延之论"图载之意"之"卦象"仅是指由卜著之工具排列出来的各种变化之象，故称"图理"，"易象"之义则是其统称。此处值得注意的是，在《世说》中即以"易象"与"形"相较，方知颜王二人首句之论题是有理论基础的。"同体"是先秦哲学中道家词汇，也用的很少，首出《庄子》："假于异物，托于同体；忘其肝胆，遗其耳目；反复终始，不知端倪；芒然仿徨乎尘垢之外，逍遥乎无为之业。"⑤《文子》亦云："与天同心，与道同体；"⑥ 其义表达与天地齐一，与道化一之义；至魏晋其义未有大变化，表示实质同一，整体与部分之关系；如湛方生《秋夜》："物我泯然而同体，岂复寿夭于彭殇？"⑦ "易象"是宇宙造化传递的信息，是天地万象的直接体现，是"图载"之最高价值，拔升"图画"与"易象"相较，以其为"易象"之"同体"，是其为绘画正名。

最后一句乃王微本人之话，大意较易解，字词却难厘清。"并辩"一词至今无人考证出来。⑧ 具体是指什么、用在什么地方，这是亟须辨明的。"并辩"原本在古籍中并没有特殊指代，此词难解在乎"辩"字系"便"的通假字，"并便"方是其本来面目。"并便"为"皆善于"之义，魏晋南朝之书家用语。此词在史籍中运用的频率非常少，首出《宋书》《刘穆之传》中，"穆之与朱龄石并便尺牍，尝于高祖坐与龄石答书。自旦至日中，穆之得百函，龄石得八十函，而穆之应对无废也。"⑨ 此记因庶出皇帝宋高祖刘裕不善文字，其亲信谋

① （清）严可均：《全晋文》上册，商务印书馆 2006 年版，第 554 页。

② （清）严可均：《全晋文》上册，商务印书馆 2006 年版，第 597 页。

③ （周）左丘明传、（晋）杜预注、（唐）孔颖达正义：《春秋左传正义》，《十三经注疏》，北京大学出版社 2000 年版，第 1348 页。

④ （南朝宋）刘义庆：《世说新语》，《诸子集成》第 10 册，岳麓书社 1996 年版，第 58 页。

⑤ （清）王先谦：《庄子集解》，《诸子集成》第 4 册，岳麓书社 1996 年版，第 58 页。

⑥ 王利器：《道原》，《文子疏义》，中华书局 2010 年版，第 19 页。

⑦ （清）严可均：《全晋文》下册，商务印书馆 2006 年版，第 1519 页。

⑧ "并辩藻绘"诸本皆失考。

⑨ （南朝梁）沈约：《宋书》，中华书局 2008 年版，第 1305 页。

士刘穆之和武将朱龄石都善于书法、书写尺牍，二人曾经在高祖处共处，帮忙处理机要书信，对答如流。王微稍后的南朝齐王僧虔《论书》中云："颜腾之、贺道力并便尺牍。"①亦是此意，谓颜腾之与贺道力都擅长书法中的尺牍表达形式。"并便"之用法只在后世书论中偶有提及，其余用之绝少。"藻绘"为华丽的花纹图案之义，表达两种意义，一为绘画，二为文采；前者为原始义，后者为申引义。"藻"在上古典籍中出现频率较高，以植物为主要含义，如《春秋左传·隐公》："涧溪沼沚之毛，苹蘩蕰藻之菜"②《诗经·鲁颂·泮水》："思乐泮水，薄采其藻。"③此词系先民对自然物种认知的产物，因其物形质华美而常见于上古文献中，不仅歌咏之，并且绘画之：《尚书·益稷》："予欲观古人之象，日、月、星辰、山、龙、华虫，作会，宗彝、藻、火、粉、米、黼、黻、絺、绣，以五采彰施于五色，作服，汝明。"④时至魏晋，"藻绘"仍以绘画义为主，并逐渐转向申引。解《叙画》者常以刘勰《文心雕龙·原道篇》之"龙凤以藻绘呈瑞"来释此句，以为文采义，实则不然。刘彦和用此词仍是华丽纹理之义，其原句如下："傍及万品，动植皆文。龙凤以藻绘呈瑞，虎豹以炳蔚凝姿。云霞雕色，有踰画工之妙，草木贲华，无待锦匠之奇。"⑤此句以万物均有华丽之纹理来论证文学的正当性。另早于《文心雕龙》之《抱朴子》的"藻绘"用法可以证明："抱朴子曰：泥龙虽藻绘炳蔚，而不堪庆云之招；撩禽虽雕琢玄黄，而不任凌风之举。刍狗虽饰以金翠，而不能蹑景以顿逸。近才虽丰其宠禄，而不能令天清而地平。"⑥此"藻绘"即绘画义，"泥龙"乃庙中求雨之泥塑，"藻绘"指泥塑之"泥龙"画满华丽的花纹图案的意思。在刘彦和《文心雕龙》之后"藻绘"方转向其申引义，表文采；如梁元帝《侍中新渝侯墓志铭》："爰始降神，诞兹初载。方琼有烛，圆珠无类。义若联环，文同藻绘。"⑦因此，《叙画》的"藻绘"必为绘画义。故"并辩藻绘"之义遂明，即"皆善于绘画"之义。"核"词意义单一，变化较少，《说文》释曰："实也。考事，而笮邀遮，其辞得实曰核。从木敫声。"清桂馥《说文义证》："木者，反复之

① 王伯敏、任道斌、胡小伟：《书学集成》，上册，河北美术出版社 2002 年版，第 53 页。
② （周）左丘明传、（晋）杜预注、（唐）孔颖达正义：《春秋左传正义》，《十三经注疏》，北京大学出版社 2000 年版，第 85 页。
③ （西汉）毛亨传、（东汉）郑玄笺、（唐）孔颖达疏：《毛诗正义》，《十三经注疏》，北京大学出版社 2000 年版，第 1645 页。
④ （西汉）孔安国传、（唐）孔颖达疏：《尚书正义》，《十三经注疏》，北京大学出版社 2000 年版，第 139 页。
⑤ （南朝梁）刘勰：《文心雕龙》，上海古籍出版社 2010 年版，第 1 页。
⑥ （东晋）葛洪：《抱朴子》，《诸子集成》第 10 册，岳麓书社 1996 年版，第 195 页。
⑦ （清）严可均：《全梁文》上册，商务印书馆 2006 年版，第 197 页。

也;筡,迫也;邀者,邀其情也;遮者,止其诡遁也,所以得实。"① 即核实之义。"攸同",魏晋常用词,"所同"之义;如庾峻《祖德颂》:"烈祖底戒,营兹垣堳。曾孙笃之,永世攸同。"② 潘岳《九品议》:"方今天下隆平,四海攸同,荐贤达善,各以类进。"③ 何承天《地赞》:"九州攸同,时维禹迹。"④ 最后一句王微观点的精确解法应为:我想让这些持"书高于画"观点之书家,不仅都善于书法,更都善于绘画,使二者价值相同。此处王微之辞固有夸饰之嫌,可视为修辞手法。

至此,首句遂明。按之以下问题需明晰:(1) 断句("行成"处) 和关键词考证;此已解决。(2) 颜延之之书信原文;原文失考。前句"图画非止艺,行成当与易象同体;"定为颜氏之观点。末句"欲其并辩藻绘,核其攸同。"定为王微观点及原文。中间"而工篆隶者,自以书巧为高。"句,为颜延之文句还是王微文句尚无定论,只可肯定此是当时一般价值取向。(3) 颜延之与王微观点一致,持书画价值同一论,无抵触。(4) 关于书法、绘画、与易象相较之问题的来源,此问题自魏晋而起和玄学密切相关,颜延之对图画之定义是本篇的基石。(5) 首句和正文之关系;首句和正文是一篇;并非首句是回信,其下是画论的割裂之说。

3. 正文解:绘画规律说和以书入画论

文本正篇主要言及绘画规律说和以书入画论。其要点全在前半段,尤其最关键的此二句都有字词脱落之谬误,可谓节骨眼上徒生枝节,须详加考证及辨明。

　　a.夫言繪畫者,竟求容勢而已。且古人之作畫也,非以案⑤ 城域⑥、

① (清) 桂馥:《说文解字义证》,齐鲁书社 1994 年版,第 666 页。

② (清) 严可均:《全晋文》上册,商务印书馆 2006 年版,第 364 页。

③ (清) 严可均:《全晋文》中册,商务印书馆 2006 年版,第 983 页。

④ (清) 严可均:《全宋文》,商务印书馆 2006 年版,第 234 页。

⑤ 《说文》释"案"云:"案:几属。"(丁福保:《说文解字诂林》,中华书局 1988 年版,第 6075—6076 页。)"案"原始义为木制家具即:案或几等,申引义较多;此处为思索、研究之义。左思《三都赋》之《魏都赋》云:"窥玉策于金縢,案图篆于石室"((清)严可均:《全晋文》中册,商务印书馆 2006 年版,第 789 页。) 与此用法一致。

⑥ "城域",即城之区域义。普通词汇,古文献出现很少,较早出现在《管子》:"夫国城大而田野浅狭者,其野不足以养其民。城域大而人民寡者,其民不足以守其城。"(西汉) 刘向:《管子校正》,《诸子集成》第 6 册,岳麓书社 1996 年版,第 87 页。

辩① 方州②、標③ 鎮阜④、劃浸⑤ 流；本乎形者，融靈而動者，變心。

　　b.止靈亡見，故所託⑥ 不動；目有所極，故所見不周。於是乎以一管之筆，擬太虛之體，以判軀之狀，畫寸眸之明。

　　a.绘画，完全是追求"容势"而已。且古人发明画，并不是出于案城域、辩方州等实用的目的；在绘画中，这些形像之根本，捕捉造化之灵且使之动的，是思维之心。

　　b.静止之灵是看不见的，所以画者所寄托的不能捕捉到造化之灵且使之跃动；眼睛是有局限的，所以不能将万物万象都尽收眼底。于是用笔来模拟道发动后的万千形象，以书法之笔法来画出眼睛所能看见的物像。

　　a句"夫言绘画者"常被解为"一般谈论绘画的人"，此谬甚。"夫言……者，……也（或其他语气词）"乃六朝之惯用文法，常用在开头，用以开门见山地提出论点；如姜岌《浑天论》："夫言天体者，盖非一家也。世之所传，有浑天，有盖天。说浑天者，言浑然而圆，地在其中；盖天者，言天形如车盖，地在其中下。"⑦ 其中"者"为语气词，决然不可解为"某某之人"。"夫言"亦为语气词，皆无实义，并非所谓"一般谈及"之义。"夫言……者"之正确解法即为当中省略的名词，"夫言绘画者"即"绘画"的意思。按前例姜岌之《浑天论》之"夫言……者"用法极为典型，首句以"夫言……者"开头，第三句省略开头语气词"夫"，单以"说……者"（即"言……者"），第四句和第三句是对仗句，再省去"说"（言），变为"……者"，以此可看出"夫言……者"是语气词，都可省略。故"夫言天体者，盖非一家也。"之义为"天体说，并不只有一

①　通"辨"，分辨义。

②　"方州"：史籍常用词汇，表行政地理区域义。首出《汉书》："上报曰：'间者，河水滔陆，泛滥十余郡，堤防勤劳，弗能埋塞，朕甚忧之。是故巡方州，礼嵩岳，通八神，以合宣房……'"东汉末学者张晏注此处"方州"云："四方之州"，唐颜师古注云："东方诸州"。（（东汉）班固：《汉书》，中华书局 1964 年版，第 2198—2199 页。）《说文》释"州"曰："水中可居者曰州，周绕其旁，从重川。昔尧遭洪水，民尻水中高土，故曰九州。《诗》曰：'在河之州。'一曰：州，畴也。各畴其土而生之。"（清）桂馥：《说文解字义证》，齐鲁书社 1994 年版，第 994 页。

③　《说文》释"标"云："木杪也。"（（清）桂馥：《说文解字义证》，齐鲁书社 1994 年版，第 201 页。）原始义表达树木枝叶的终端，此处申引为标注，标明。

④　"镇阜"：表达较小的行政单位区域之义，文献出现较少。《四库全书》仅出现 11 例。

⑤　"浸流"：史籍常用词，表达河流义。

⑥　《说文》释"讬"云："讬：寄也。"（清）桂馥：《说文解字义证》，齐鲁书社 1994 年版，第 201 页。

⑦　（清）严可均：《全晋文》下册，商务印书馆 2006 年版，第 1678 页。

种（下句提出两种）"，如是而已，切不可翻成"一般谈到天体说的人，并非只有一家。"又如魏明帝《改元景初以建丑月为正月诏》："夫言三统相变者有明文，云虞、夏相因者无其言也。"① 此句之主干就是"三统相变是有明文的，但是虞夏相因，却没此种说法。"再如曹羲《肉刑刑》："夫言肉刑之济治者，荀卿所唱，班固所述。"② 只能解为"肉刑之济治，是荀卿所倡，班固所述。"嵇康《声无哀乐论》："夫言移风易俗者，必承衰弊之后也。"③ 解为"移风易俗，必在衰弊之后"。僧肇《不真空论》："夫言色者，但当色即色，岂待色色而后为色哉？此直语色不自色，未领色之非色也。"④ 即言"色，就是当色即色"。"而已"亦为语气词，"仅仅……而已"、"罢了"之义。如郑鲜之《滕羡仕宦议》："名教大极，忠孝而已。"⑤ 山涛《表谢久不摄职》："古之王道，正直而已。"⑥ 裴頠《崇有论》："退而思之，虽君子宅情，无求于显，及其立言，在乎达旨而已。"⑦ 其用法有二，其一为陈述句用法，以上二例是此类；其二是反问句用法，一般有助词在前，语气词在其后，如刘宋长沙王义欣《檄司兖二州》："师以顺动，何征而不克？况乎遵养耆昧，绥复境土而已哉！"⑧ 宗炳《明佛论》："夫以法身之极灵，感妙众而化见，照神功以朗物，复何奇不肆，何变可限，岂直仰陵九天，龙行九泉，吸风绝粒而已哉。"⑨ 此篇之用法是陈述句，因其前无助词，后无语气词。

　　故"夫言绘画者"之实义即为"绘画"，进而可推之"夫言绘画者，竟求容势而已。"的主干乃"绘画，竟求容势"，此即王微给出的全文论点：绘画的基本规律。王微此论点的意思是"绘画，完全是为了能容势（这个即是绘画之形又是书法之笔势的共同规律）罢了"。"竟"《说文》释曰："竟：乐曲尽为竟。从音从人。"⑩ 在六朝文献中主要表"完成"义，如阙名《正法华经后记》："永熙元年八月二十八日，比丘康那律于洛阳写《正法华品》竟，时与清戒界节优婆塞张季博、董景玄、刘长武、长文等，手执经本，诣白马寺，对与法护口校古训，讲出深义，以九月大斋十四日，于东牛寺中施檀大会讲诵此经，竟日尽

① （清）严可均：《全三国文》上册，商务印书馆 2006 年版，第 97 页。
② （清）严可均：《全三国文》上册，商务印书馆 2006 年版，第 202 页。
③ （清）严可均：《全三国文》下册，商务印书馆 2006 年版，第 516 页。
④ （清）严可均：《全晋文》下册，商务印书馆 2006 年版，第 1810 页。
⑤ （清）严可均：《全宋文》，商务印书馆 2006 年版，第 236 页。
⑥ （清）严可均：《全晋文》上册，商务印书馆 2006 年版，第 338 页。
⑦ （清）严可均：《全晋文》上册，商务印书馆 2006 年版，第 329 页。
⑧ （清）严可均：《全宋文》，商务印书馆 2006 年版，第 98 页。
⑨ （清）严可均：《全宋文》，商务印书馆 2006 年版，第 195 页。
⑩ （清）桂馥：《说文解字义证》，齐鲁书社 1994 年版，第 224 页。

夜,无不咸欢,重已校定。"① 中前"竟"是完成义,后"竟"亦是完成的申引义完整、完全。又如袁宏《后汉纪序》:"予尝读《后汉书》,烦秽杂乱,睡而不能竟也。"② "竟求"连用非常少见,仅《唐文拾遗》里有一例,《唐文拾遗·阙名(九)·蜀报国院西方并大悲龛记》:"天人就席,竟求解脱之源,缘觉趋筵,欲究真诠之理。""竟求"之义就是指追求,此例以"竟求"与"欲究"对扬,即表达相似之义也;即是指竞相追求、探求的意思。《说文》释"容"曰:"盛也。从宀、谷。"③ 正文首句之"势"是最难解之处,亦为全文之关键点。"势"为先秦高频率词,大规模用在法家和兵家的经典中,如《韩非子·奸劫弑臣第十四》:"故善任势者国安,不知因其势者国危。"④《韩非子·难三第三十八》:"凡明主之治国也,任其势。"⑤《孙子兵法·始计篇第一》:"势者,因利而制权也。"⑥《孙子兵法·兵势篇第五》:"激水之疾,至于漂石者,势也。"⑦ 为形而上之义,表达事物的发展状况。但到魏晋,其在绘画与书法上形成了新的含义,主要有两种,一为绘画即山水画之对象的地形地势,二是指书法的笔势;前者在顾恺之画论中提及较多,如《画云台山记》:"夹冈乘其间而上,使势蜿蟺如龙,因抱峰直顿而上。""画丹崖临涧上,当使赫巇隆崇,画险绝之势。""其侧壁外面作一白虎,蹲石饮水。后为降势而绝。"⑧《论画》:"清游池:不见金镐,作山形势者,见龙虎杂兽,虽不极体,以为举势,变动多方。"⑨ 后者是早期书论的典型提法,极其普遍。如崔瑗《草书势》:"绝笔收势,余綖纠结;"⑩ 索靖《草书状》:"著绝势于纨素,垂百世之殊观。"⑪ 卫恒《四体书势》:"观其措笔缀墨,用心精专,势和体均,发止无间。"⑫ "邕作《篆势》云:"⑬ "延颈胁翼,势似

① (清) 严可均:《全晋文》下册,商务印书馆 2006 年版,第 1834 页。

② (清) 严可均:《全晋文》上册,商务印书馆 2006 年版,第 592 页。

③ (清) 桂馥:《说文解字义证》,齐鲁书社 1994 年版,第 633 页。

④ (清) 王先慎:《韩非子集解》,《诸子集成》第 7 册,岳麓书社 1996 年版,第 73 页。

⑤ (清) 王先慎:《韩非子集解》,《诸子集成》第 7 册,岳麓书社 1996 年版,第 280 页。

⑥ (战国)孙武著、(三国)曹操等注:《孙子十家注》,《诸子集成》第 7 册,岳麓书社 1996 年版,第 11 页。

⑦ (战国)孙武著、(三国)曹操等注:《孙子十家注》,《诸子集成》第 7 册,岳麓书社 1996 年版,第 66 页。

⑧ 王伯敏、任道斌:《画学集成》第 1 卷,河北美术出版社 2002 年版,第 6 页。

⑨ 王伯敏、任道斌:《画学集成》第 1 卷,河北美术出版社 2002 年版,第 4 页。

⑩ (清) 严可均:《全晋文》上册,商务印书馆 2006 年版,第 298 页。

⑪ (清) 严可均:《全晋文》中册,商务印书馆 2006 年版,第 901 页。

⑫ (清) 严可均:《全晋文》上册,商务印书馆 2006 年版,第 294 页。

⑬ (清) 严可均:《全晋文》上册,商务印书馆 2006 年版,第 295 页。

陵云。"①"鹄宜为大字，邯郸淳宜为小字，鹄谓淳得次仲法，然鹄之用笔尽其势矣。"② 书论之"势"指的是写书法时书家运笔之动势，及其在媒介上留下的韵律和节奏，这是书法最具特点及精妙的地方。王微以此来论证书法和绘画的相同规律可谓认知得异常精准。

"非以"句较简单，"本乎"句是完整的绘画规律论，由于字词脱落而非常难解，又是文章的中心论点，故是聚讼之焦。本篇之首句只是给出他的基本认识，而此句则是其提出的完整论题。王微于此以关键词"形、（状）、灵、（势）、动、心"建构起绘画的基本规律，并且用此六词统领全文结构。以绘画对象之"形"及后文之"状"非绘画之重点，造化之"灵"才是绘画的终极追求。此具有"动"之特征的"灵"和前面"易象"特征暗合，并与后文之"太虚之体"密切相关；而"势"，是书法和绘画的共同规律，此亦是论证书法和绘画价值同一之基点，以此径方能达到"灵"；起"势"则首先要"动"，即依借书法之笔法、笔势来使之"动"；而"心"是最后主体，是追求造化之"灵"的最后层面。"灵"和"动"是强调的重点，绘画之最后主体"心"谈论得较少，"形"和"状"亦只是提及。此篇以此六词展开论述，其句子之间的内在的逻辑亦由此连接，知此方可解"本乎"句。

"本乎"句如前所说，有两种版本。一为毛晋版："本乎形者融灵而动者变心止灵亡见故所托不动"；另为梅鼎祚版："本乎形者融灵而动变者心也灵亡所见故所托不动"。前者属原版，较忠实原作；后者解法表面上较通，被清人认同，录在《佩文斋书画谱》中。其中毛晋版之章句是较为可靠的，《宋书》评王微行文特点云："微为文古甚，颇抑扬，"③ 本篇的文辞句法上处处显示出王氏"古甚"之风。按《宋文纪》解法，颇为通畅、简易，但其后的句子逻辑却无法与该句衔接得上。撇开行文习惯不说，两种版本的实质差异在"灵"字的解法中。毛晋版的两个"灵"字的意义是一致的，《宋文纪》版则不同。毛晋版"止灵亡见"之"灵"是表达客体义，即"造化之灵"的意思，此与第一个"灵"意义相通；《宋文纪》版"灵亡所见"表主体义，与前"灵"意义不一致。今之解《叙画》者多以后者为底本。另今人之断句主要有两种，一为："本乎形者融灵，而动者变心。止灵亡见，故所托不动。"二为："本乎形者融，灵而动变者，心也。灵亡所见，故所托不动。"从表面上看，二者断句相异，解法似有不同；实则并无差别。其均以"形"非重点，"心"才是价值中心；强调

① （清）严可均：《全晋文》上册，商务印书馆 2006 年版，第 296 页。

② （清）严可均：《全晋文》上册，商务印书馆 2006 年版，第 296 页。

③ （南朝梁）沈约：《宋书》，中华书局 2008 年版，第 1666 页。

图案是死的，"心"是活的，"心"可使图案成为绘画。并以"形"和"灵"对扬，套用顾恺之的"以形写神"论来解此句，以"灵"作"神"解。按此解法，"形"的背后是"神"（"灵"），"心"则是使不动之"形"灵动起来，变为绘画。此解法过于强调"心"之作用和"形""神"二分论，而独把最重要的"灵"的意义丢失，避而不谈，以致其下文之解法意义含混，句子间逻辑断裂。实际上王微对绘画之最后主体"心"，并无过多提及，只是点出而已。以"形""神"二分论解"灵"更是没有找准问题。

本书认为，"本乎形者，融灵而动者，变心。止灵亡见，故所托不动；"之断句才符合原义。此句不论是断在"本乎形者融"或"本乎形者融灵"均不见有实质上的意义。如前所述，此种断法性质无差别，主要以"形""心"二分，而此句分明在论述一完整的绘画规律。按"本乎形者融"断句，只是为了方便后面之"灵而动变者"之通顺，而"本乎形者融"遂成为令人费解之句。"融"《说文》释曰："融：炊气上出也。"[1] "融"此处为动词，用以修饰关键词"灵"，如将其断开，非但"融"之义失解，"灵"之重要性亦失之；后句"灵而动变者"之"灵"，甚至是"动"，均变为"心"的修饰词。照此解，全章之重心都倚在关键词"心"上，而此篇全然不在解"心"，而在乎解"灵"和"动"也；故此存在大矛盾，于理不通。按"本乎形者融灵"之断法，连词"而"成为转折义，此句遂变为并列句："形"之背后是"灵"，但是"动"的却是"心"；前后衔接困难，句义因此不明。简言之，二者之原有解法于理不通，于文法有悖，实无建设意义。按"本乎形者"断句，绘画规律说方可准确地显现出来。此断法三短句之关系为层级递进：由"本乎形者"承上句之例，亦为提出问题作铺垫；"融灵而动者"进一步说明出绘画的本质；再以"变心"："心"作为绘画活动的总归属。于此，一绘画规律说完整地呈现出来；下文方可详尽地论述"灵"怎样通过"动"这书法笔法表现出来，即主要阐释"融灵而动者"。以上就是"本乎"句之主旨。

所以本书之重心在"融灵而动者"，此即绘画本质论。而关键词"灵"与"动"又是重中之重。"融灵而动者"解《叙画》者皆一笔带过。但有一种解法值得一提，即以书法之规律来解此句。此解尚能触及主要问题，但于后文之行文逻辑却无法衔接。以书法规律解此句之逻辑为："形"之后设是书法之笔法，书法之规律就是绘画的本质，故二者同一，"心"是使"画""灵"而"动"的最后因素。此解之主旨以"灵"、"动"为书法之规律，进而推之二者同一，结论为绘画之本质就是书法。按此则《叙画》一文就论证失指而没有意义

① （清）桂馥：《说文解字义证》，齐鲁书社 1994 年版，第 239 页。

了,若绘画之正当性是因书法而确立,绘画本身即无价值。此解之理据可追至王微本文所指整个绘画规律论,即"形、灵、动、心"的绘画规律是出自书法。东汉赵壹《非草书》:"凡人各殊气血,异筋骨。心有疏密,手有巧拙。书之好丑,在心与手,可强为哉?"①又以卫夫人《笔阵图》:"自非通灵感物,不可与谈斯道矣。"②对书法创作和"灵"之关系来定位本篇所指。赵壹以东汉末年流行的形质论来说论述人写字之美丑出乎自然。但此短短几句将"手"和"心"联系起来,初步触及了艺术创作的要素。虽然其没有详尽论说艺术创作规律,却是最早提及艺术创作规律的章句。王微之绘画规律说即由此出,王氏将其复杂化,更进一步阐释出绘画规律。另其后对笔法的各种想象亦出自早期书论的描绘,自不待言。此说固有所短,但已牵出一半问题。绘画规律论之本源已经浮出,绘画本质说"融灵而动者"亦可因此而解。由上可知,"融灵而动者"中不仅有书法之规律,更有绘画之充分必要条件。书法之规律亦可由"灵"与"动"解出,书法之"灵"指的是道:造化之灵的神妙状态,此"灵"之含义由《周易》之"神"的意义演变而来,典型之句为《周易·系辞上传》:"范围天地之化而不过,曲成万物而不遗,通乎昼夜之道而知,故神无方,而易无体。"③书法之所以有价值,亦是因书法变化莫测的节奏和韵律能和道的状态相提并论。"动"则是书法之固有特征。但书法却有其局限,它只能从线条的节奏呈现,不能以复杂之形象来表达。书法之局限即是绘画之所长。绘画不仅能从线条之韵律体现"灵"这个道的神妙状态,更能从形象和各种绘画方法及效果,来摹仿或捕捉造化之灵的各种状态。故绘画之价值由此而"融灵而动者"之义可由此解。

关键词"灵"在先秦诸子中不是重要词汇,所用甚少,在诸家都没有特别的意义,为中性词。原始义为《尚书》之神灵义,如《尚书·多方》:"惟我周王,灵承于旅。"④另道家有零星的提及,如《老子》除专有名词外出现两次:"神得一以灵""神无以灵将恐歇,"⑤《庄子》除专有名词外出现五次,如《庄子·天地》:"大惑者,终身不解;大愚者,终身不灵。"⑥故"灵"在诸篇均

①　王伯敏、任道斌、胡小伟:《书学集成》上册,河北美术出版社2002年版,第5页。
②　王伯敏、任道斌、胡小伟:《书学集成》上册,河北美术出版社2002年版,第23页。
③　(三国)王弼注、(唐)孔颖达疏:《周易正义》,《十三经注疏》,北京大学出版社2000年版,第314—315页。
④　(西汉)孔安国传、(唐)孔颖达疏:《尚书正义》,《十三经注疏》,北京大学出版社2000年版,第544页。
⑤　(三国)王弼注:《老子道德经》,《诸子集成》第3册,岳麓书社1996年版,第18页。
⑥　(清)王先谦:《庄子集解》,《诸子集成》第4册,岳麓书社1996年版,第98页。

没有特别用法,意义单一。而《叙画》之"灵"之含义是有明确的意义指向的,包含有二层含义。其一为来自《周易》之"神"的概念,此亦与老子之"神"、"灵"连用相关。在魏晋时期,玄学之主要典籍为"三玄":《老子》《庄子》《周易》,前二者为道家哲学,《周易》则是形而上和宇宙论的总集,魏晋玄学家多以《周易》来探究宇宙生成及事物变化规律。"神"在《周易》中表道或造化发动之神妙状态,天地万物运行之原动力的表征,如《周易·说卦》:"神也者,妙万物而为言者也。"[1]《周易·系辞上》:"惟神也,故不疾而速,不行而至。"[2] 而"灵"则是"神"之最佳状态。故"灵"亦指道或造化的高价值状态,此义与书法规律相通,亦是二者价值同一之基点。其二为道之象,道"静"为宇宙规律及形上实体,无"形"亦无"象";"动"为自然万物生发之"征"与"象",其"形"多端而"象"万千。此道之"动"者,即前文颜延之谓之"易象",而其"静"为下文之"太虚之体"之"太虚"。故"灵"之第二义造化之象,是《叙画》论证绘画之终极目标。"动"则是"神"及"灵"的特征和基石。《周易》与《老子》,前者言"动",后者言"静"。《周易》"动"用了58次,"静"6次。《老子》"动"用了5次,"静"11次。《周易》言"动",因其书本旨就是研究事物变动规律。而《老子》言"静",是取其方法论意义之主体应对外界之复杂情况,及宏观意义上"道"的价值状态。故"动"指造化发动及事物变动,是"神"与"灵"之基石,为《周易》之高价值词汇。至此,"融灵而动者"方有确解:捕捉造化之灵并且使之跃动。此解既包含书法规律义,更进一步指出绘画之本质。

故"本乎"句至此可解。关键词"形",解《叙画》者皆以现代之形状之义解之;以此"形"指前文所列举图案"城域、方州、镇阜、漫流"之形状。此解有误,此"形"之用法乃前文引用《世说》之"易象"与"形"对扬之用法。在魏晋文献中,"形"主要有两种用法,即"形神"连用、"形象"连用。"形神"连用多用于佛、道修身,及医学用义;"形象"连用出自《周易·系辞上》之"在天成象,在地成形",[3] 此用法是玄学之主要用法,而现今绘画对象之形状义并无出现。故可知此"形"并非指前文所列举之"城域、方州、镇阜、漫流"在绘画媒介纸上之图案形状,而是指此四者通过造化及人文之功,已形

① (三国)王弼注、(唐)孔颖达疏:《周易正义》,《十三经注疏》,北京大学出版社2000年版,第386页。

② (三国)王弼注、(唐)孔颖达疏:《周易正义》,《十三经注疏》,北京大学出版社2000年版,第336页。

③ (三国)王弼注、(唐)孔颖达疏:《周易正义》,《十三经注疏》,北京大学出版社2000年版,第303页。

成之物像与形质；即四者之真实物像。此义是汉魏世之固有用法，如《淮南子·说山训》："画西施之面，美而不可说；规孟贲之目，大而不可畏；君形者亡焉。"① 刘安所谓之"君形者"，即"神"。而"形"泛指人之各类及各处之形质。又如陆机《演连珠》："宣物莫大于言，存形莫善于画。"② 陆士衡之"存形"者，并非形而上之"形状"，亦即指绘画所要记录之实存物像。"本乎形者"之义即"形之本"。"融灵而动者"，如上所述，指的是绘画本质论，绘画之所以是绘画的条件，具备"融造化之灵并且使之跃动"之条件方可称之为绘画，此"灵"依然作"造化之灵"解。"变心"则是指思考之"心"是绘画活动的最后主使。此处毛晋版之"变心"，在"本乎形者"断句中是唯一一处较难解通的地方，但以"心"强调绘画活动的最后层面是比较准确的。"心"在儒学中属"心性论"，先秦儒家中孟子论述最多，是高价值观念，此处是强调绘画行为之高级属性。"动"在文中多次出现，是关键词中出现频率最多的字。王微之所以强调"动"，一是因其是绘画规律，即画面节奏、韵律；二是因其是与"书法"的共通之处，是起"势"的必要条件；三是因为易象，即造化之灵或称之为宇宙律动是流变的，这是绘画要追求的终极目标。故绘画之"动"是首要追求的目标。连起来陈述即是王氏的绘画本质说，即以书法之笔法来使绘画动起来，依此起势来模拟造化之灵。故绘画能捕捉"造化之灵"使之在媒介上呈现出来，方是绘画的最高境界。故此"动"有两层含义，一为绘画和书法之"动"；二为造化之灵之"动"；绘画之"动"是为了捕捉造化之"动"。

　　总而言之，"本乎"句是本篇的核心，主要论述了绘画规律和绘画本质。绘画规律为书法规律演变而来，而绘画本质即包含书法特性又具备绘画之独特属性，此需明辨。

　　b 句的主旨在乎提出绘画之所以不能成为绘画的问题，并以此引出下文具体操作的解决之道：以书入画论。故是一完整之承前启后之句。b 句首先提出绘画不能成为绘画的原因，乃从绘画对象"止灵"（即"太虚"）及主体视界"目"二者的缺陷出发，提出解决之法："拟太虚之体"，"以判躯之状，画寸眸之明。"二法分别对应二原因，前者大而后者小，逐渐过度到后句具体操作层面：以书入画论。

　　b 句之断句诸版均以"止灵亡见，故所托不动。"为"本乎"句的末句，然后以"目有所极，故所见不周。于是乎以一管之笔，拟太虚之体，以判躯之状，画寸眸之明。"作为下段的首句。因其以主体义解"灵"之结果。此解全

① （东汉）高诱注：《淮南子注》，《诸子集成》第 8 册，岳麓书社 1996 年版，第 275 页。

② 俞剑华：《中国古代画论类编》上册，人民美术出版社 2005 年版，第 13 页。

然不顾王氏对仗工整之文法,强裂半句为上,又分半句以解"于是"句。以"止灵"句为"本乎"句之末者,论述中心为解绘画不"动"之原因,使"本乎"句主旨不明;以"目有"句为"于是"句之首者,将下文逻辑打断,使"拟太虚之体"和"画寸眸之明"二者结果之原因都归于"目有所极"。这种解释是错误的。按文句"于是乎"表因果逻辑,有上句之原因,方有下句之结果。其原因在"所托不动"绘画成不了绘画之原由,及"所见不周"视界有局限。其结果有二,一为"拟太虚之体",二为"画寸眸之明"。如果原因为"目有所极",眼睛有局限的话,则不能推出"拟太虚之体"绘画之意义的理由。可说"拟太虚之体"之原因并非"目有所极","画寸眸之明"方为"目有所极"之逻辑内容也。故按正常之文法及王微之对仗文理,"止灵亡见"句是"拟太虚之体"的逻辑文句。"止灵"句不仅是"本乎"句之后续,更是"于是"句之原因。

此"灵"为客体义,"止"作静止解,"止灵"指静止之"灵",即指道之静止状态,道没有发动时之无形无象之实体状态,此即后句之"太虚"。此状态无形无象,故无见,没有确定之形质在经验世界呈现。正因如此画者无法"捕捉到造化之灵",故"故所托不动"。此为"止灵亡见,故所托不动。"之本义。"见"通现,"托"《说文》:"寄也"①。是汉魏时期强调绘画行为之动词,如东汉王延寿《灵光殿赋》:"图画天地,品类群生。杂物奇怪,山神海灵。写载其状,托之丹青。"②"动"如前文所述,为道之运行状态,此为万象呈现之本,亦为绘画追求之目标,道之灵妙状态。"目有所极,故所见不周。"强调眼睛有局限,不能见到物像之全体全貌。此二者一是从绘画对象出发,二是从观察绘画对象之工具出发;绘画对象之缺乏条件与观察对象之工具之局限均限制了绘画之终极追求,故有下文之"于是乎以一管之笔,拟太虚之体;以判躯之状,画寸眸之明。""于是"句之旨在乎强调绘画追求之终极目标,并且专就绘画对象而言。前文之"本乎"句着重谈绘画之本质及规律,虽已提出绘画之目标"融灵而动",但没有展开论述;此处则单就绘画之对象及目标开展论说。就绘画对象而言,"太虚之体"与"寸眸之明"前者至大而后者至小,此强调所有经验世界之有形质与物像之实存均为绘画之对象。目标则"拟"之、"画"之。此为与前文之"易象同体"相合。

解《叙画》者皆以"太虚之体"为山水之指称,实则不然。"太虚之体"之实义为道发动后形成之万千形象。"太虚"一词首出《庄子》,为道家词汇,用以表达道之形上实体之象。如《庄子·知北游》:"以无内待问穷,若是者,外

① (清)桂馥:《说文解字义证》,齐鲁书社1994年版,第201页。

② 俞剑华:《中国古代画论类编》上册,人民美术出版社2005年版,第10页。

不观乎宇宙，内不知乎大初。是以不过乎昆仑，不游乎太虚。"① 又如《关尹子·五鉴》"犹如太虚于至无中变成一气，于一气之中变成万物，而彼一气不名太虚。"② "太虚"虽为道家词汇，但是先秦所用亦少，《老子》并无出现，仅《庄子》一例，《关尹子》二例。观《关尹子》所用之"太虚"，知其为一无确定形象之道体，此即生成宇宙及万物之道体；而庄周所谓之"不过乎昆仑，不游乎太虚"乃强调"太虚"之广大；昆仑为山之至大，故不识昆仑，不知太虚之无穷。由此可知"太虚"即道之形上实体，道未发动之状态。"太虚之体"则指道发动后之万千形象，并非单指某一类物像。故知"太虚"不同于"太虚之体"，"太虚"乃道之静态，"太虚之体"乃道之动态之结果。"太虚之体"指万物之形质物像，一如《周易·系辞》所谓之"在天成象，在地成形"，此皆"太虚之体"。又后文之"嵩高""方丈""太华""隆准""眉额颊辅""孤岩郁秀""云""风""水""林"等，均为"太虚之体"。故"太虚之体"为绘画之对象，绘画行为追求之目标。"拟"，《说文》释曰："度也"。③ "拟"字意义不多，在魏晋主要有两种意义，一为官方文书，草拟、拟议之义，如山涛《启事》："游击将军诸葛冲，精果有文武才，拟补兖州。"④ 二为模仿之义，如卫瓘《请除九品用土断疏》："今九域同规，大化方始，臣等以为宜皆荡除末法，一拟古制，以土断定。"⑤ 又如傅玄《傅子（三）补遗上》："昔仲尼既殁，仲尼之徒追论夫子之言，谓之《论语》。其后邹之君子孟子舆拟其体，著七篇，谓之《孟子》。"⑥ 其亦用在书法中，如王羲之《用笔赋》："夫赋以布诸怀抱，拟形于翰墨也。"⑦ 王微此文之形上用法来源于《周易》，《周易·系辞上》："圣人有以见天下之赜，而拟诸其形容，象其物宜，是故谓之象。圣人有以见天下之动，而观其会通，以行其典礼。系辞焉以断其吉凶，是故谓之爻。言天下之至赜而不可恶也。言天下之至动而不可乱也。拟之而后言，议之而后动，拟议以成其变化。"⑧ 此"拟诸其形容，象其物宜；"亦是前文颜延之绘画"与易象同体"论之本源。由此可知"拟太虚之体"之义，为强调绘画之对象与目标。

①　（清）王先谦：《庄子集解》，《诸子集成》第 4 册，岳麓书社 1996 年版，第 173 页。

②　（周）尹喜：《关尹子》，《诸子百家丛书》，上海古籍出版社 1990 年版，第 104 页。

③　（清）桂馥：《说文解字义证》，齐鲁书社 1994 年版，第 1056 页。

④　（清）严可均：《全晋文》上册，商务印书馆 2006 年版，第 342 页。

⑤　（清）严可均：《全晋文》上册，商务印书馆 2006 年版，第 292 页。

⑥　（清）严可均：《全晋文》上册，商务印书馆 2006 年版，第 506 页。

⑦　（清）严可均：《全晋文》上册，商务印书馆 2006 年版，第 204 页

⑧　（三国）王弼注、（唐）孔颖达疏：《周易正义》，《十三经注疏》，北京大学出版社 2000 年版，第 323—324 页。

　　"判躯之状"解《叙画》者皆不明其义,考据甚略。"判躯"之用法,古今独王微一人所用,《四库全书》中并无他人用之,亦为王氏"古甚"之用词方式。然"判躯"之用法出自早期书论之索靖《草书状》:"守道兼权,触类生变。离析八体,靡形不判。"①"判"《说文》释之"分也。"②"判"字意义单一,主要有两种含义,一为司法之判案义,如晋穆帝《听高崧传爵诏》:"惺备位大臣,违宪被黜,事已久判,其子崧求直无已,今特听传侯爵。"③二为分义,分义为"判"之基本常用义,在哲学中常用之,如虞凯《幽人箴》:"有物混成,先天地生。乃剖乃判,二仪既分。"④又如陆机《白云赋》:"览太极之初化,判玄黄于乾坤。"⑤"躯"字意义更为单一,即《说文》之"体"义。⑥索靖之论创作草书者,守书法之规律而通变,论草书之特点为"离析八体,靡形不判。"此"八体"为公认之书史,许慎于《说文》末篇第十五卷中有录,曰:"自尔秦书有八体,一曰大篆,二曰小篆,三曰刻符,四曰虫书,五曰摹印,六曰署书,七曰殳书,八曰隶书,汉兴有草书,尉律、学僮十七已上始试,讽籀书九千字,乃得为吏,又以八体试之。"⑦"离析"即分裂、"分崩离析"之义,最早出自《论语·季氏第十六》:"今由与求也,相夫子,远人不服,而不能来也。邦分崩离析,而不能守也,而谋动干戈于邦内,吾恐季孙之忧,不在颛臾,而在萧墙之内也!"⑧后世词义变化不大,如《汉书·董仲舒传》:"仲舒遭汉承秦灭学之后,六经离析,下帷发愤,潜心大业,令后学者有所统壹,为群儒首。"⑨《后汉书·卷十六·邓寇列传第六》:"四方分崩离析,形势可见。"⑩"靡"《说文》释曰:"披靡"⑪,即风动、旌旗披靡义。此为古义,如湛方生《七欢》:"挂长缨于朱阙,反素褐于丘园。靡闲风于林下,镜洋流之清澜。"⑫然魏晋间多通"无"义,如湛方生《上贞女解》:"京兄弟三人,相寻凋落,外靡期功之亲,内绝胤

① (清)严可均:《全晋文》中册,商务印书馆2006年版,第901页。

② (清)桂馥:《说文解字义证》,齐鲁书社1994年版,第361页。

③ (清)严可均:《全晋文》上册,商务印书馆2006年版,第95页。

④ (清)严可均:《全晋文》上册,商务印书馆2006年版,第367页。

⑤ (清)严可均:《全晋文》中册,商务印书馆2006年版,第1015页。

⑥ (清)桂馥:《说文解字义证》,齐鲁书社1994年版,第714页。

⑦ (清)桂馥:《说文解字义证》,齐鲁书社1994年版,第1316页。

⑧ (清)刘宝楠:《论语正义》,《诸子集成》第1册,岳麓书社1996年版,第421页。

⑨ (东汉)班固:《汉书》,中华书局1983年版,第2526页。

⑩ (南朝宋)范晔:《后汉书》,中华书局1996年版,第599页。

⑪ (清)桂馥:《说文解字义证》,齐鲁书社1994年版,第1021页。

⑫ (清)严可均:《全晋文》下册,商务印书馆2006年版,第1521页。

嗣之继。"①阙名《康帝哀策文》："覆焘群生，靡物不养。"②此处即通"无"义，"靡形不判"之用法与"靡物不养"相同，表"无形不判""无形不分"之义。索靖论草书之特性，以其出自"八体"之规范而具鲜明的艺术表现力，较之自由而有艺术张力。"八体"之书，规范而法度严谨，其形不能妄意变化；而草书可意态万千，形状多变，故"无形不分""靡形不判"。关键词"状"在早期书论中亦为常用词，表形状及意态二义。如索靖之文题名《草书状》，其文："盖草书之为状也，婉若银钩，漂若惊鸾。"③崔瑗《草书势》："状似连珠，绝而不离。"④王羲之《题卫夫人〈笔阵图〉后》："若平直相似，状如算子，上下方整，前后齐平，便不是书，但得其点画尔。""若欲学草书，又有别法。须缓前急后，字体形势，状等龙蛇，相钩连不断，"⑤故知"状"作动词时，以后之名词为修饰对象。当此名词为静态之物时，"状"表形状义，如"状如算子"；当此名词为动态之物时，"状"则表意态义，如"状等龙蛇"。魏晋间"状"表达之形状义，比"形"字本身更多。至此可知"判躯之状"之所指，"判躯"指分体，分形。"状"表形状及意态。"判躯之状"指"八体"之各类笔法形态。故"以判躯之状，画寸眸之明"指以书法之笔法来画目之所视。

c、曲以為嵩高，趣以為方丈。以友之畫，齊乎太華；柱之點，表夫隆準。⑥

c、用书法笔法"曲"来画嵩山，"屈"来画方丈。以草书笔画"友"，来描绘华山，"柱"之点来表达高高的鼻子。

① （清）严可均：《全晋文》下册，商务印书馆 2006 年版，第 1519 页。
② （清）严可均：《全晋文》下册，商务印书馆 2006 年版，第 1589 页。
③ （清）严可均：《全晋文》中册，商务印书馆 2006 年版，第 901 页。
④ （清）严可均：《全晋文》上册，商务印书馆 2006 年版，第 297 页。
⑤ （清）严可均：《全晋文》上册，商务印书馆 2006 年版，第 260 页。
⑥ c 句之断句，虑乎前后句之逻辑结构，后者"画致"、"画情"二分统其二段，"望秋云"句起均言及观赏绘画，即论述"画情"，故可断为一段。"画致"段断为何处需仔细考究，徐圣心版断从"然后"句始，但"画致"明显不是在阐释"然后"句所述之不重要之点缀，故此断必须探明"情、致"之"致"为何义。知其确义，及与后之"画情"之对仗方可推之"画致"段主要谈及绘画最后效果及目标，此即为"画之致"。陈传席版断"画情"段为可取，但其"画致"段与前"止灵"句不分，笼统为一句，实为不妥。冈村繁版与陈传席版相类，从"本乎"句开始一直到"画致"句为一段，此均皆含混之断句。b 句之断句在乎其二句具有极强之逻辑关系，而 c 句"以书入画论"是其要牵引出来之一重要论题，故单列一段。c 句之后均在谈论"以书入画论"之后"画之致"画达到的效果，及其目标，多种推理之下，c 句之断句方定此。

　　c 句承 b 句之旨，从方法论上来提出具体操作办法解决 b 句"所讬不动"，绘画不像绘画之弊端，此即"以判躯之状，画寸眸之明。"之"以书入画论"。

　　"曲、趣、反、柱"皆书法笔法，"曲"：卫恒《四体书势》"其曲如弓，其直如弦。"有以"趣"为王羲之《题卫夫人〈笔阵图〉后》"每作一点，如高锋坠石，屈折如钢钩；每作一牵，如万岁枯藤；每作一放纵，如足行之趣骤。"之"趣"义，其实不然，王羲之此"趣"通"趋"，并非笔法义。本篇之"趣"为"屈"之通假字，早期书论常"趣、屈"不分，如卫恒《四体书势》："杳杪邪趣，不方不圆。"、"或长邪角趣，或规旋矩折。"又常以"曲、屈"连用，如卫铄《笔阵图》："下笔点画波撇、屈曲，皆须尽一身之力而送之。"故知第一句"曲、趣"对仗，实为"曲、屈"对仗。"嵩高"即嵩山，如袁准《袁子正论》："夫洛阳者，天地之所合；嵩山者，六合之中也。今处天地之中，而告于嵩高可也。奚必于太山？"①"方丈"在魏晋有二义，一为度量单位，如《袁子正论》："后秦一主，汉二君，修封禅之事，其制为'封土方丈余，崇于太山之上'，皆不见于《经》，秦汉之事，未可专信。"② 袁准《已下各书引见篇名缺》："方丈之食，不过一饱；绨袍之绣，不过一暖。"③ 二为专有名词，表名神山"方丈"，如孙绰《游天台山赋》首句："天台山者，盖山岳之神秀者也。涉海则有方丈蓬莱，登陆则有四明天台，皆玄圣之所游化，灵仙之所窟宅。"④ 此处与"嵩高"对仗，自是名神山义。"太华"者，华山也。如傅玄《华岳铭》："若夫太华之为镇也，五岳列位，而存其首；三条分方，而处其中。"⑤ 初唐颜师古注《汉书》云："太华即西岳华山"。⑥ "隆准"意为高鼻梁，《史记·高祖本纪第八》："高祖为人，隆准而龙颜，美须髯，左股有七十二黑子。"⑦《后汉书·光武帝第一上》："身长七尺三寸，美须眉，大口，隆准，日角。"⑧ 唐颜师古注《汉书》云："服虔曰：'准音拙。'应劭曰：'隆，高也。准，颊权准也。颜，颡颢也。'李斐曰：'准，鼻也。'文颖曰：'音准的之准。'晋灼曰：'《战国策》云：眉目准颊权衡，《史记》秦始皇蜂目长准。李说文音是也。'师古曰：'颊权颥字，岂当借准为之？服音应说皆失

① （清）严可均：《全晋文》上册，商务印书馆 2006 年版，第 565 页。
② （清）严可均：《全晋文》上册，商务印书馆 2006 年版，第 565 页。
③ （清）严可均：《全晋文》上册，商务印书馆 2006 年版，第 582 页。
④ （清）严可均：《全晋文》中册，商务印书馆 2006 年版，第 634 页。
⑤ （清）严可均：《全晋文》上册，商务印书馆 2006 年版，第 476 页。
⑥ （东汉）班固：《汉书》，中华书局 1964 年版，第 3558 页。
⑦ （西汉）司马迁：《史记》，中华书局 1996 年版，第 342 页。
⑧ （南朝宋）范晔：《后汉书》，中华书局 1996 年版，第 1 页。

之。"① 诸家对"准"的理解有偏差。"准"之原始义为《说文》所释："平也"，②
申引义多。应劭认为"准"是颧骨和脸颊，李斐认为"准"是鼻子，晋灼与颜
师古认可李斐的观点，以为是"准"是鼻子。清人亦有不同意见，桂馥认为
"准"是鼻头，③ 段玉裁认为"准"是"䪽"的通假字，表达的是颧骨的意思④。
史籍一般认为"隆准"为高鼻，此处泛指人之颜面。"𠂔、桎"均出自早期书论
赵壹《非草书》："其□扶柱桎，诘屈𠂔乙，不可失也。"⑤ 原文之"桎"版本脱
落一点，此为共识。

　　d 眉額頰輔，⑥ 若晏笑兮；孤巖鬱⑦ 秀，若吐雲兮。横變縱化，故動生
焉；前矩後方，出焉。然後宮觀舟車，器以類聚；犬馬禽魚，物以狀分；此
畫之致也。

　　望秋雲，神飛揚，臨春風，思浩蕩。雖有金石之樂，珪璋之琛，豈能
髣髴之哉？披圖按牒，⑧ 効異山海；綠林揚風，白水激澗。嗚呼！ 豈獨運
諸指掌，亦以明神降之；此畫之情也。

　　d 眉毛额头面颊，就像在微笑一样；寂静的岩石和郁郁茂密的树丛，就
像在吐云一样有生气。众多笔画的横竖变化使画面之"势""动"了起来；画
面前后形成之形状也慢慢清晰了起来。然后以类聚器、以状分物的方法来

① （东汉）班固：《汉书》，中华书局 1964 年版，第 2 页。
② （清）桂馥：《说文解字义证》，齐鲁书社 1994 年版，第 979 页。
③ 桂馥注"頯"云："准谓鼻头，頯谓鼻茎。"（清）桂馥：《说文解字义证》，齐鲁书社 1994 年版，
　第 755 页。
④ 《说文》释"䪽"云："䪽：面頯也。"段玉裁注云："页部曰：頯，权也。权俗作颧。䪽，史、汉作
　准。高祖隆准。服虔曰：准音拙。应劭曰：隆，高也。准，頯权准也。按准者假借字，䪽其正字。"
　（（清）段玉裁：《说文解字注》，上海古籍出版社 1981 年版，第 167 页。）但是段玉裁又肯定
　"准"为鼻子，在注"頯"时云："鼻谓之准，鼻直茎谓之頯。"（清）段玉裁：《说文解字注》，上
　海古籍出版社 1981 年版，第 416 页。
⑤ 王伯敏、任道斌、胡小伟：《书学集成》上册，河北美术出版社 2002 年版，第 4 页。
⑥ 《说文》释"辅"云："辅：人颊车也。"桂馥认为"辅"通"酺"。（（清）桂馥：《说文解字义证》，
　齐鲁书社 1994 年版，第 1266 页。）《说文》释"酺"曰："酺：颊也。"桂馥注"酺"时提及，东
　汉末服虔所著时俗类辞书《通俗文》云："颊辅谓之妩媚"。（清）桂馥：《说文解字义证》，齐
　鲁书社 1994 年版，第 762 页。
⑦ "郁"的繁体字。《说文》释"鬱"云："木丛生者。"（清）桂馥：《说文解字义证》，齐鲁书社
　1994 年版，第 521 页。
⑧ 《说文》释"牒"云："牒，札也。"（（清）桂馥：《说文解字义证》，齐鲁书社 1994 年版，第 597
　页。）"披图按牒"为古籍常用词汇，表达依图考据之义，此处泛指观画。

使人造之物与自然万物各得其所；这就是绘画可以到达的"玄远之境"。

　　望见秋云，就感受到自己的"心神"都飘扬了起来；面临春风，就想到了宇宙之广大。虽然有音乐、珠宝之乐，但怎能与观赏绘画之乐相较呢？打开绘画，看到的是不同于《山海经》图经式的画像；绿林扬风，白水激涧。啊，我岂只是把画用手画出来，也同样用心神来欣赏它；这是人画交感，人与绘画的精神交流啊。

　　d部分以"情致"二分，来论述绘画之玄远之境与精神价值，此为d句之总纲。解《叙画》者往往不知其确旨。"情致"并用为魏晋之特有用法，用以强调才性高致之状态，如《世说新语·文学第四》："袁虎少贫，尝为人佣载运租。谢镇西经船行，其夜清风朗月，闻江渚间估客船上有咏诗声，甚有情致。所诵五言，又其所未尝闻，叹美不能已。"①《世说新语·赏誉第八(下)》："殷中军道韩太常曰：'康伯少自标置，居然是出群器。及其发言遣辞，往往有情致。'"②《世说新语·品藻第九》："支道林问孙兴公：'君何如许掾？'孙曰：'高情远致，弟子早已服膺。一吟一咏，许将北面。'"③但拆开来并用，有其特殊指称。

　　"致"者，解《叙画》者有以现代之"大致、大概的情况"义解，有以"至理"之义解。前者失乎"浅"，后者失于"偏"，皆失其本义。"致"原始义为中性，无特别之哲学意义，在魏晋开始具有深刻之玄学烙印。"致"在魏晋主要有三义，一为"至"之通假字，表到达义，如《世说新语·方正第五》："敦声色并厉，欲以威力使从己，乃重问温：'太子何以称佳？'温曰：'钩深致远，盖非浅识所测。然以礼侍亲，可称为孝。'"④ 二为使义，如《世说新语·政事第三》："山遐去东阳，王长史就简文索东阳云：'承藉猛政，故可以和静致治。'"⑤ 此二者为原始义。三为表才性义，即雅致之义，此为魏晋之特殊用法，如《世说新语·言行第二》："裴仆射善谈名理，混混有雅致，"⑥《世说新语·文学第四》："初，注庄子者数十家，莫能究其旨要。向秀于旧注外为解义，妙析奇致，大畅玄风，唯《秋水》、《至乐》二篇未竟，而秀卒。"⑦ "子玄

① （南朝宋）刘义庆：《世说新语》，《诸子集成》第10册，岳麓书社1996年版，第65页。
② （南朝宋）刘义庆：《世说新语》，《诸子集成》第10册，岳麓书社1996年版，第116页。
③ （南朝宋）刘义庆：《世说新语》，《诸子集成》第10册，岳麓书社1996年版，第133页。
④ （南朝宋）刘义庆：《世说新语》，《诸子集成》第10册，岳麓书社1996年版，第79页。
⑤ （南朝宋）刘义庆：《世说新语》，《诸子集成》第10册，岳麓书社1996年版，第44页。
⑥ （南朝宋）刘义庆：《世说新语》，《诸子集成》第10册，岳麓书社1996年版，第20页。
⑦ （南朝宋）刘义庆：《世说新语》，《诸子集成》第10册，岳麓书社1996年版，第49页。

才甚丰赡，始数交未快。郭陈张甚盛，裴徐理前语，理致甚微，四坐咨嗟称快。"① "谢镇西少时，闻殷浩能清言，故往造之。殷未过有所通，为谢标榜诸义，作数百语，既有佳致，兼辞条丰蔚，甚足以动心骇听。"② "谢公语同坐曰：'家嫂辞情慷慨，致可传述，恨不使朝士见！'"③ "王叙致数百语，自谓是名理奇藻。支徐徐谓曰：'身与君别多年，君义言了不长进。'"④ "此句偏有雅人深致。"⑤ "支道林先通，作七百许语，叙致精丽，才藻奇拔，众咸称善。"⑥《世说新语·识鉴第七》："夷甫时总角，姿才秀异，叙致既快，事加有理，涛甚奇之。"⑦《世说新语·品藻第九》："时人道阮思旷：'骨气不及右军，简秀不如真长，韶润不如仲祖，思致不如渊源，而兼有诸人之美。'"⑧《世说新语·品藻第九》："'殷洪远何如？'曰：'远有致思。'"⑨《世说》之"雅致""奇致""理致""佳致""叙致""思致"等词之用法为魏晋之玄学用法，其本于原始义"到达"义，而强调一哲学或者说是玄学之"玄远义"，表达"玄远"之境。"画之致"即"画致"，与"理致""思致""雅致"相类，表达绘画能到达之境，此境为哲学、玄学之境，与前文之"易象同体"高价值之境界相呼应。绘画能达到之境，即前句所论述之动而出灵之种种表现。

"情"者，解《叙画》者有作"情实"解、有作"情趣"解，亦非其本旨。"情"在先秦至汉代儒学中并非正面价值词汇，在"心性论""性情"二分之中处于"性"之对立面。《中庸》云："天命之谓性"⑩。"性"是天道所赐之道德属性，"情"则为人之动物性之表述。在魏晋玄学之范畴，"情"演变为正面价值之词汇。人之"常情"，为自然，天然合理。故魏晋之"情"为高价值词汇。《叙画》此处之"情"强调"感"义，即人与画之互动。《乐记》之著名哲学论断描述了"性情"之基本含义，其曰："人生而静，天之性也。感于物而动，性之欲也。物至知知，然后好恶形焉。好恶无节于内，知诱于外，不能反躬，天理灭

① （南朝宋）刘义庆：《世说新语》，《诸子集成》第 10 册，岳麓书社 1996 年版，第 50 页。

② （南朝宋）刘义庆：《世说新语》，《诸子集成》第 10 册，岳麓书社 1996 年版，第 52 页。

③ （南朝宋）刘义庆：《世说新语》，《诸子集成》第 10 册，岳麓书社 1996 年版，第 55 页。

④ （南朝宋）刘义庆：《世说新语》，《诸子集成》第 10 册，岳麓书社 1996 年版，第 55 页。

⑤ （南朝宋）刘义庆：《世说新语》，《诸子集成》第 10 册，岳麓书社 1996 年版，第 57 页。

⑥ （南朝宋）刘义庆：《世说新语》，《诸子集成》第 10 册，岳麓书社 1996 年版，第 58 页。

⑦ （南朝宋）刘义庆：《世说新语》，《诸子集成》第 10 册，岳麓书社 1996 年版，第 96 页。

⑧ （南朝宋）刘义庆：《世说新语》，《诸子集成》第 10 册，岳麓书社 1996 年版，第 129—130 页。

⑨ （南朝宋）刘义庆：《世说新语》，《诸子集成》第 10 册，岳麓书社 1996 年版，第 130 页。

⑩ （东汉）郑玄注、（唐）孔颖达疏：《礼记正义》，《十三经注疏》，北京大学出版社 2000 年版，第 1661 页。

矣。"① "人生而静"即《中庸》"未发"之"天性"状态，"感于物而动"及其后之行为为"已发"之"情"状态。故知"情"之发，本于所"感"，此为儒学心性论之基本论题。故王弼《周易注·咸卦·象传注》云："天地万物之情，见于所感也。"② 所以此篇"情"之义在乎强调人观赏绘画，即人画相感。

　　故知 d 部分前半句主旨在乎谈"画之致"，绘画玄远之境。其有两点内容，其一是绘画之分内之则，即"然后"句阐述之"以类聚器"与"以状分物"；其二为绘画最终之目的，即捕捉与呈现造化之灵，即"眉额"句之描述。首句"眉额"句表述以书法笔法入画后绘画之最后效果及其目的。王微以书法之笔法"曲、趣、戾、柱"来描绘山水和人物，得到人物和山水之真实感，并超出其物像而得之"晏笑"及"吐云"之灵妙状态，此就是王氏在绘画上所要追求之终极目标。"宴笑"者，即美好之笑容。如傅咸《感别赋》："步虚宇以低回，想宴笑之余晖。意缠绵而弥结，泪雨面而沾衣。"③ 而"横变"句为点题前文之论点，重新描述"动生"和"灵出"之前后过程。故"横变"句可从侧面看出王微之论证思路，证出前文之关键句词之本义。"横变"句"出焉"其前脱落二字自不待言。然其究竟脱落何字，解是篇者分两派，一为"其形"；二为"其灵"。"其形"论者，以前句"前矩后方"为据，以其"经营位置"义而推出脱落"其形"。"其灵"论者，以 a 句绘画本质论为据，加以前句之章句逻辑"故动生焉"，从而推出"其灵"。此论正符合 a 句绘画本质论之生发过程，由"动生"进而"灵出"。"其灵"论者着眼于前后句义逻辑及前文论点，是可取之推断。但与前短句"前矩后方"，以及后句"然后"句似有逻辑不连贯之势。欲解此须观察王微之行文习惯和当时之绘画过程。王微是篇行文虽对仗工整，但是表述却较随性。如 c 句铺陈先以笔法画山水，再到人物；而 d 部分之首句表述其效果时却没有按照 c 句之顺序来，而是先描绘人物，然后再为山水。此为其一。其二，"横变纵化，故动生焉"与"前矩后方，出焉"并非先后关系，亦非强逻辑联系，只为并列关系；前句"动生"即"灵出"，后句与"然后"句具强逻辑顺序。此可归因为早期的绘画方法和过程。而"矩"为制图之工具，使对象成"方"之效果。此处指绘画效果中形出现之过程。再究其后"然后"句阐述人造之器，故可推之此处脱落"其形"而非"其灵"。"其灵"之义已经暗含于"动生"句。故"横变纵化，故动生焉"指的是书法入画，书

① （东汉）郑玄注、（唐）孔颖达疏：《礼记正义》，《十三经注疏》，北京大学出版社 2000 年版，第 1262 页。

② （三国）王弼注、（唐）孔颖达疏：《周易正义》，《十三经注疏》，北京大学出版社 2000 年版，第 164 页。

③ （清）严可均：《全晋文》上册，商务印书馆 2006 年版，第 529 页。

法入画"动生"后更进一步方为"出灵",捕捉造化之灵。"然后"句附带阐释绘画之本则"以类聚器"、"以状分物"。"器以类聚""物以状分"亦本于三玄之《周易》,《周易·系辞上》曰:"方以类聚,物以群分。"① 《周易·系辞上》:"形乃谓之器。"② 王微之"器"指前之"宫观舟车"人造之物。"物"即"万物",指前面的"犬马禽鱼"。此句泛指无论是人造或自然物像皆为绘画表现之对象。

d 部分后半句主旨为人画交感,此即"画之情"。以人、画之互动,来强调绘画之高级精神价值。"望秋云"句即为描述人观画所感,此句需注意 3个问题。(1)"秋云""春风"者指画中之物像,非指真实之自然物像。(2)"秋云""春风"为现实物像中"无"之范畴,此与前文之"若宴笑""若吐云"及后文之"绿林扬风""白水激涧"一样,是"太虚之体"之一部分,亦为绘画之最高境界。以笔法和形象之"有",来绘出形质与物像之"无",即文之主题以"动生"来"出灵"。这种对绘画的要求具有深刻的玄学内涵。(3) 此对绘画之感受是来自书法之观感,但与书法之观感又有显著不同,与此亦可证明王微论证之主旨是绘画与书法价值同一,而非本质同一,此需辨明。"望秋云"句之"神"为主体之"神",亦非宗炳佛教之灵魂义之"神",乃医学义"心神"之"神"。"浩荡"为广大义,原始用法为《尚书·尧典》:"荡荡怀山襄陵,浩浩滔天。"③《尚书·洪范》:"无偏无党,王道荡荡。无党无偏,王道平平。无反无侧,王道正直。"④ 另《论语·泰伯》:"子曰:'大哉!尧之为君也。巍巍乎!唯天为大,唯尧则之。荡荡乎! 民无能名焉。巍巍乎! 其有成功也,焕乎!其有文章。'"⑤"浩荡"在魏晋时期一般连用,如阮籍《大人先生传》:"虑周流于无外,志浩荡而遂舒。"⑥ 再如葛玄《道德经序》:"抱道德之至淳,浩浩荡荡,不可名也。"⑦"浩荡"在魏晋多指玄学义,用以表达宇宙之广大无穷。"金石"于魏晋有二义,一为物质义,如何曾《上魏明帝疏请选征辽东副将》:"命

① (三国)王弼注、(唐)孔颖达疏:《周易正义》,《十三经注疏》,北京大学出版社 2000 年版,第 303 页。

② (三国)王弼注、(唐)孔颖达疏:《周易正义》,《十三经注疏》,北京大学出版社 2000 年版,第 339 页。

③ (西汉)孔安国传、(唐)孔颖达疏:《尚书正义》,《十三经注疏》,北京大学出版社 2000 年版,第 47 页。

④ (西汉)孔安国传、(唐)孔颖达疏:《尚书正义》,《十三经注疏》,北京大学出版社 2000 年版,第 368 页。

⑤ (清)刘宝楠:《论语正义》,《诸子集成》第 1 册,岳麓书社 1996 年版,第 200 页。

⑥ (清)严可均:《全三国文》下册,商务印书馆 2006 年版,第 491 页。

⑦ (清)严可均:《全三国文》下册,商务印书馆 2006 年版,第 763 页。

无常期,人非金石,远虑详备,诚宜有副。"① 二为乐器义,用来指代音乐,如荀勖《奏条牒诸律问列和意状》:"案《周礼》调乐金石,有一定之声,是故造钟磬者先依律调之,然后施于厢悬。"② 此为音乐义无疑。"珪璋"指宝玉,为官方之礼器,此处泛指金银珠宝。"珪"通"圭",《说文》释曰:"瑞玉也。上圜下方。公执桓圭,九寸;侯执信圭,伯执躬圭,皆七寸;子执谷璧,男执蒲璧,皆五寸。以封诸侯。从重土。楚爵有执圭。"③ "璋"与"圭"相类,《说文》释曰:"剡上为圭,半圭为璋。从玉章声。《礼》:六币:圭以马,璋以皮,璧以帛,琮以锦,琥以绣,璜以黼。"④ "琛"《说文》释曰:"宝也。从玉,深省声。""虽有"句以音乐和珠玉与绘画相较,强调绘画之高价值。案"金石"与"珪璋"皆为名教之器物,以此与形而上之绘画相较,显其玄学思想之内涵。"山海"为《山海经》之简称,此指代图经、地图,在文之末句重新强调地图与绘画之本质区别。"绿林杨风,白水激涧"一如前所述即是绘画之观感,亦为绘画之目标。"呜呼"句再次强调观赏绘画,人画互动。表述画者不仅绘画,而且用心观赏绘画。"明神"于魏晋常与"神明"混用,此句亦然。

　　至此,正文解毕。须注意之重点为首句"夫言"句为肯定句,"势"为绘画与书法之共同规律。王微以此上承撰本篇之原因:明书法绘画价值同一论;下启绘画规律论与绘画本质说。"本乎"句既交代了出自书法"手到心"之创作规律的绘画规律说,又揭示了绘画自身之本质,不同于书法"融灵而动"的本质,即以"动""势"来"出灵",捕捉造化之"灵"。其二"灵"皆为客体义。然后再以绘画对象和绘画主体之局限,提出绘画成不了真实意义绘画之问题,并牵出"以书入画论"的解决之道。于此本篇之重心已经完结。其下再度以画之"情、致"来点题,绘画之本质、目标与绘画之高价值精神属性。此二段多次提及绘画本质说,以笔法入画"出动"、"生势",及绘画之终极目标:捕捉造化之"灵"。

① (清)严可均:《全晋文》上册,商务印书馆 2006 年版,第 161 页。
② (清)严可均:《全晋文》上册,商务印书馆 2006 年版,第 305 页。
③ (清)桂馥:《说文解字义证》,齐鲁书社 1994 年版,第 1206 页。
④ (清)桂馥:《说文解字义证》,齐鲁书社 1994 年版,第 31 页。

（三）中国绘画精神的确立与书法

1. 绘画价值的起源

前价值篇："思想界的敌视"

绘画首先最基础的功用是记录和传达信息，与文字的属性一致；其次是审美，这属于超越实用的、形而上的范畴，也是绘画最为高级和玄妙之处。绘画真正的意义有赖于第二个属性的生成，可以说绘画意义的生成在于绘画价值的起源与建立。绘画价值的起源又是围绕着各文明的超越突破形成的核心价值而展开的。

20 世纪重要思想家、德国学者卡尔·雅斯贝斯（Karl Jaspers，1883—1969 年）对世界文明史有一个重要的判断。他认为公元前 500 年左右世界文明走入了"轴心期"（Axial Period），远离神话的先知与哲人纷纷出现，各个文明在哲学上形成了超越突破。[①] 这是我们今天的人赖以生存的精神基础。在轴心文明兴起之初，贤哲们都在实现各自文明的超越突破，彼时的绘画还仅仅是这个价值建构之外的一个不起眼的工具。当我们深入考察绘画的价值形成问题时，就会无一例外地发现，在早期哲学突破（philosophic breakthrough）的时候，各文明对绘画的态度都是拒斥的，至少是不接受的。英国学者伯纳德·鲍桑葵（Bernard Bosanquet，1848—1923 年）在审视欧洲文明的早期美学史时，把这种特征看做"思想界对艺术的敌视"。[②]

西欧哲学以求真、求知为终极关怀。早在古希腊时期，苏格拉底（Socrates，公元前 470—前 399 年）就认为绘画是"画家看着自己要画的东西"，"注视着绝对真实，不断地从事复原工作"。[③] 由是，艺术的"模仿说"贯穿整个古

① 参见 [德] 卡尔·雅斯贝斯著：《历史的起源与目标》，魏楚雄、俞新天译，华夏出版社 1989 年版，第 7—8 页。

② [英] 伯纳德·鲍桑葵著：《美学史》，张今译，商务印书馆 1986 年版，第 15 页。

③ [古希腊] 柏拉图著：《理想国》，郭斌和、张竹明译，商务印书馆 2006 年版，第 229 页。

希腊和罗马世界。从爱智传统上说,追求真实是人生命的终极关怀。但在古希腊哲学家明晰的思辨中,绘画并不能创造真实,而只是对真实的模仿。更确切地说,是对真实的表象,也就是镜像的模仿,还仅仅是"表象的一小部分",离真实相差甚远。① 所以,苏格拉底常常否定绘画的价值,认为绘画和所有的艺术都是模仿术,都是在"创造远离真实的作品",因而"模仿术乃是低贱的父母所生的低贱的孩子"。②

相同的情况出现在几乎所有的文明早期。拿两希文明的另一个传统即希伯来传统来说,也是如此。基督教在最早的形态——犹太教时期就禁止偶像崇拜,《旧约》中的摩西十诫第二戒明令禁止对上帝形象的刻画与崇拜。③ 这个传统贯穿文艺复兴之前的基督教发展史。当代法国学者茨维坦·托多罗夫(Tzvetan Todorov)提及欧洲早期基督教时期(公元 2 世纪)的一部伪作《使徒约翰传》的记载:约翰的门徒利考梅德因敬仰老师而使画师为其制作了约翰的画像,用来祈祷;约翰发现后表示反对,说:"这幅肖像并不像我,而是像我肉身的样子","你画了一幅死人的画像"。④5 世纪初的诺拉城主教保林(Paulin)有"属于天界的人无法被描画,属于尘世的人不应被描画"⑤ 之语。以至于在中世纪的绝大多数时间中,绘制偶像的行为是不正当的,绘画本身也被排除在价值之外。

在印度文明的早期,雕塑和建筑是艺术的主要形式,虽然极少有绘画遗存,但是在印度佛教艺术史特别是雕塑史上也出现过著名的"无佛像时代",这是佛教反偶像崇拜的证明。⑥ 更不必说在伊斯兰文明中画匠要下地狱的训诫了,⑦ 所以我们看到伊斯兰教的艺术以几何纹样为代表。这两个文

① [古希腊]柏拉图著:《理想国》,郭斌和、张竹明译,商务印书馆 2006 年版,第 392—393 页。

② [古希腊]柏拉图著:《理想国》,郭斌和、张竹明译,商务印书馆 2006 年版,第 401 页。

③ "不可为自己雕刻偶像;也不可作什么形象仿佛上天、下地和地底下、水中的百物。不可跪拜那些像;也不可侍奉他,"《旧约全书》,中国基督教协会 1989 年版,第 71 页。

④ [法]茨维坦·托多罗夫著:《个体的颂歌》,苗馨译,华东师范大学出版社 2013 年版,第 30—31 页。

⑤ "在 5 世纪初,诺拉城主教保林(Paulin)也有过相似的主张。当他被问到用一幅他的肖像装饰临近的一个圣洗堂的时候,他拒绝了并说道'属于天界的人无法被描画,属于尘世的人不应被描画。'"[法]茨维坦·托多罗夫著:《个体的颂歌》,苗馨译,华东师范大学出版社 2013 年版,第 31 页。

⑥ 印度绘画在孔雀王朝之后的大帝国笈多王朝兴起,代表作是著名的佛教石窟壁画——阿旃陀壁画。之前鲜有遗迹。

⑦ "伊斯兰教义学家还在圣训中找到了解释的直接依据。先知默罕默德曾有过一章训示,说表现人类和动物是真主所独享的特权,侵犯这种特权的人,被认为是十恶不赦的。那些以绘塑人物为生的'穆骚韦伦'(Musawwirum,即造型者,包括画家和雕塑家)在裁判日将受

明的绘画都欠发达,虽然后世有叙述类的历史故事画产生,但是与其他两个轴心文明相较并无可比之处,这与其主要的核心价值的反作用有很大关系。

当我们自审中华文明之初价值与绘画的关系时,我们依然会发现这个特征。据国外学者研究发现,较之其他文明在轴心文明突破的阶段,中国哲学的超越突破是最不激烈,最保守的。① 这个特点也体现在先秦时期诸子百家对绘画的态度上,先秦哲学对绘画的态度是温和的,并没有激烈的反对,也没有认可。孔子提及绘画仅仅是说"游于艺""绘事后素""恶紫之夺朱"之语,以绘画来述说道德秩序而已。先秦道家老子论道不涉绘画。《庄子》稍稍涉及,"解衣般礴"是任何一个中国艺术家都知道的重要典故,然其重点也仅仅是肯定画家情意我的主体价值。② 先秦墨家《墨子》和名家《公孙龙子》均不涉及绘画。中国文明对绘画的"敌视"是在东汉,儒者王充(字仲任,27—97?)和赵壹(字元叔,生卒不详)出于对当时政治和社会的弊端而反对艺术,王充反对绘画,后者反对书法。

王充是东汉初人,对汉代以来宇宙论儒学盛行的灾异之说等时弊进行批判,《论衡》是他的代表作。他在《论衡》《别通》中说:

> 人好观图画者,图上所画,古之死人也。见死人之面,孰与观其言行? 置之空壁,形容具存,人不激劝者,不见言行也。古贤之遗文,竹帛之所载粲然,岂徒墙壁之画哉? ③

王充在《别通》中论述他的"通人"观念,认为"夫富人不如儒生,儒生不如通人。"④ "通人"不仅仅要有道德,更要有旁通一切的学问,像孔子那样的"圣人之好学也,且死不休。"⑤ 王充批判的是"通人"的对立面,仅仅是通过一种(或单一)途径来认识道德的人,也就是他说的"好观图画者",认为这些人不读书、也不去从其他途径去了解道德,是十分狭隘的。王充的理由很

　　到最严厉的处罚。"罗世平、齐东方:《波斯和伊斯兰美术》,中国人民大学出版社2010年版,第156—157页。

① 余英时:《中国知识人之史的考察》,广西师范大学出版社2004年版,第8页。

② "宋元君将画图,众史皆至,受揖而立,舐笔和墨,在外者半。有一史后至者,儃儃然不趋,受揖不立,因之舍。公使人视之,则解衣般礴臝。君曰:'可矣,是真画者也。'"(清)郭庆藩:《庄子集释》,《诸子集成》第4册,岳麓书社1996年版,第341页。

③ 黄晖:《论衡校释》,中华书局1990年版,第596页。

④ 黄晖:《论衡校释》,中华书局1990年版,第590页。

⑤ 黄晖:《论衡校释》,中华书局1990年版,第599页。

简单:绘画信息记录和表达的实用功能不如文字。图画上的人和画者俱死,这对关系消亡至久,虽然容貌保存了,但千载之后的人观图画得不到被画者的真实的道德行迹,所以单从绘画上来了解道德是狭隘的,因而绘画价值不大。王充对绘画的批判和2世纪欧洲《使徒约翰传》如出一辙。

赵壹是东汉中后期人,他在《非草书》中说,士大夫带头不务正业研习草书是不正当的,会对社会产生负面影响。草书这门新兴的艺术也是没有价值的,是书写的一个简易方法而已。最后,写草书的人是"伎艺之细者",因为草书解决不了基本的实用问题,又在道德实践上没有任何用处,所以写草书的人是小人。

余惧其背经而趋俗,此非所以弘道兴世也。①
夫草书之兴也,其于近古乎?上非天象所垂,下非河洛所吐,中非圣人所造。②
且草书之人,盖伎艺之细者耳。乡邑不已此较能,朝廷不以此科吏,博士不以此讲试,四科不以此求备,征聘不问此意,考绩不课此字。徒善字既不达于政,而拙草无损于治,推斯言之,岂不细哉?③

王充和赵壹对书法和绘画艺术的否定显然是站在道德的角度。由此可见,虽然在先秦中国哲学突破的时期诸子并没有否定过艺术,但是在中国绘画价值形成之前,思想界对绘画的"敌视"仍然是存在的。这与其他文明实现超越突破之时价值和绘画之间的紧张感一致,这个现象普遍存在。

价值更迭与绘画价值的起源

轴心文明的哲学突破形成的价值与绘画的紧张感普遍存在于各文明中,那么它们什么时候开始有融合的迹象呢?

西欧文明的价值与绘画之间的紧张感在中世纪晚期也就是文艺复兴早期这段时间开始冰释。14世纪末(1390年左右),意大利佛罗伦萨画家塞尼诺·切尼尼(Cennino Cennini,1370—1440年)写就《艺匠手册》(*The Craftman's Handbook*)一书,以一个画家的身份对哲学与绘画价值关系作了先锋式的论述:

① 《历代书法论文选》,上海书画出版社1981年版,第1页。
② 《历代书法论文选》,上海书画出版社1981年版,第2页。
③ 《历代书法论文选》,上海书画出版社1981年版,第2—3页。

　　有些职业从那时到现在都比其它的职业更加具有哲学性；既然哲学理论（theoria）是最具价值的，那么这些职业不可能彼此相同。与这（哲学）相接近地，人们从事的一些职业，与要求这（哲学）基础的东西相关，还要加上手的技能，这种职业称为绘画，它要求想象力和手的技能，从而发现那些不可见的、将自身藏匿在自然事物阴影之下的事物，并用手将它固定下来，将实际上不存在的事物呈现给普通的视觉。①

　　它（绘画）的地位应当仅仅低于哲学②……

切尼尼的《艺匠手册》普遍被认为是中世纪尾声的重要艺术理论，它具有中世纪画家"秘方集"式的传统色彩。③ 切尼尼激进的论述，公然反对古希腊苏格拉底以来轻视绘画艺术的哲学传统，把画家与哲学家相提并论，有力地提升了绘画的价值，也同时预示着绘画价值的起源。如果说切尼尼仅仅是做了有力的呼吁的话，那么其后、也几乎是同时代的阿尔伯蒂（Leone Battista Alberti，1404—1472 年）1435 年出版的《论绘画》就正式宣告绘画价值的起源。阿尔伯蒂把数学、几何和光学引入绘画，认为"绘画具有一种神性的力量""是至高无上的艺术"，而"画家几乎是造物主"。④ 阿尔伯蒂的追随者们，杰出者如达·芬奇也这样为绘画的价值辩护：

　　绘画是对自然的所有看得见的造物的唯一模仿者，如果你轻视它，你也就轻视了以哲学和敏锐的思索去揭示所有包裹在光影中的形式——海洋和陆地、植物和动物、草和花朵——之本质的一种精湛的发明，确实，绘画是一门科学，真正的自然之子。⑤

可见，西欧文明的绘画价值起源在中世纪晚期到文艺复兴时段，这个时候的画家再也不是哲学突破价值之外的"低贱之子"了，而是可以与哲学相提并

① ［美］罗伯特·威廉姆斯著：《艺术理论——从荷马到鲍德里亚》，许春阳、汪瑞、王晓鑫译，北京大学出版社 2009 年版，第 52—53 页。

② ［美］罗伯特·威廉姆斯著：《艺术理论——从荷马到鲍德里亚》，许春阳、汪瑞、王晓鑫译，北京大学出版社 2009 年版，第 52—53 页。

③ 参见［美］罗伯特·威廉姆斯著：《艺术理论——从荷马到鲍德里亚》，许春阳、汪瑞、王晓鑫译，北京大学出版社 2009 年版，第 52—53 页。

④ ［意］阿尔伯蒂著：《论绘画》，胡珺、辛尘译，江苏教育出版社 2012 年版，第 26—27 页。

⑤ ［美］罗伯特·威廉姆斯著：《艺术理论——从荷马到鲍德里亚》，许春阳、汪瑞、王晓鑫译，北京大学出版社 2009 年版，第 59 页。

论的新价值的代表。

印度文明的早期价值与艺术的紧张感之缓解在大乘佛教兴起的时段。[①] 有学者指出：印度佛像艺术（雕塑）的起源在考古上不早于贵霜帝国的迦腻色迦（Kanishka, 78—144 在位）王朝。[②] 正是在大乘佛教兴起的贵霜时代（Kushan Period, 1—3 世纪），佛像艺术起源、希腊风格的犍陀罗佛像形成。印度美学第一部重要典籍《舞论》出现在 2 到 5 世纪，其后的《毗湿奴往世书》（成书大约 4 到 7 世纪）中有《画经》，阐释了绘画的原理和目标。阿旃陀石窟壁画最早开始于公元前 1 世纪到 2 世纪。所以，印度哲学突破的价值和绘画的紧张关系之缓解，在大乘佛教兴起之初的时段。[③]

伊斯兰文明的价值和绘画的紧张感是如此的显著，以至于文献中没有绘画理论。尽管伊斯兰文明在建筑和书写艺术上有很高的成就，但就绘画艺术而言，实为欠缺。伊斯兰绘画形式大概有三种，早期的镶嵌画和极少的壁画、书籍插图、细密画。镶嵌画和壁画是东罗马帝国拜占庭艺术的输出，建于 712 年到 715 年的阿木那小宫中有壁画遗存。[④] 最早的手抄本插图出现在 1005 年，现存俄罗斯。[⑤] 最有代表性的就是萨法维王朝的细密画，1522 年的《帝王纪》是其代表。[⑥] 可见伊斯兰文明的绘画仍旧在价值的禁忌之中。

中国绘画价值的起源在魏晋南北朝时期。书论和画论同时在这个时段兴起，书法和绘画艺术的价值和意义被广泛地探讨。西晋卫恒的《四体书势》，是书法成为高价值艺术的标志。东晋人物画理论起源、顾恺之的"传神论"成为中国人物画价值的核心之作。东晋末刘宋初，更为精妙和完善的绘

① "及至龙树（Nagarjuna）兴起，宣说'中观'（Madhyamika）及'空论'（Sunya—Vada），于是进入'大乘教义'时期。龙树教义之建立及完成，在公元二世纪。"劳思光：《新编中国哲学史》第 2 册，广西师范大学出版社 2005 年版，第 152 页。

② "贵霜时代犍陀罗艺术的最大贡献，是创造了希腊化风格的犍陀罗佛像。据考古发掘，佛像的起源，犍陀罗佛像的创始，无法追溯至贵霜王朝以前，甚至难以追溯至迦腻色迦时代以前。佛像的出现显然与 1 世纪以后印度大乘佛教的兴起有关。"王镛：《印度美术》，中国人民大学出版社 2010 年版，第 82 页。

③ "大乘佛教徒的信仰激发了雕刻与绘画的艺术。美丽的佛像被雕刻出来，描述佛陀及其生命各方面的卓越图画被绘成。"[印]贾代维·辛格：《中观哲学概说》，赖显邦译，新文丰出版公司 1990 年版，第 121 页。

④ "一位早期伊斯兰史学家艾尔·塔里巴（卒于 923 年）曾谈及拜占庭皇帝对哈里发麦立克修建麦地那清真寺的援助，说从拜占庭运出了 10 万张金箔、40 船马赛克和近百名工匠。类似的说法还建于伊本·拉斯特赫（卒于 903）的记载中。"罗世平、齐东方：《波斯和伊斯兰美术》，中国人民大学出版社 2010 年版，第 176—179 页。

⑤ 参见罗世平、齐东方：《波斯和伊斯兰美术》，中国人民大学出版社 2010 年版，第 220 页。

⑥ 参见罗世平、齐东方：《波斯和伊斯兰美术》，中国人民大学出版社 2010 年版，第 268 页。

画价值讨论在中国山水画理论的开端开始论证,宗炳的《画山水序》和王微的《叙画》是其代表。

以上我们可以看出,除了绘画价值没有起源的伊斯兰文明,其余三种文明的绘画价值的起源都在价值更迭的宏大历史图景中。比如欧洲的绘画价值出现在西欧文明从中世纪向现代转化的大转型时代,绘画价值伴随着西方思想和社会现代性起源而起源。印度绘画价值起源在佛教从小乘到大乘的转化当中。中国的绘画价值起源在两汉宇宙论儒学瓦解,魏晋玄学兴起和佛教传入的观念大变革时代。

绘画价值起源的本质与对象

虽然我们能够从史料中认识到,各轴心文明的绘画价值起源有很多不尽相同的特点。比如说西欧文明的绘画价值起源与欧洲现代性的起源息息相关,时间上也起步很晚;印度和中国文明的绘画价值起源则与现代性没有半点的关系。但是这些绘画价值起源的特质差异并不能掩盖各文明绘画价值起源的普遍特点,这就是绘画价值起源于各个文明新旧观念的大转换时期。那么,为什么绘画价值起源都在各文明观念大变革的时代,绘画价值起源的本质是什么呢?

绘画价值的起源实质上是价值对绘画的塑造,更准确一点来说是新价值对绘画的塑造。新价值本身必须包含客体的意义,而人之心灵的由内向外的转向是至关重要的。

我们先以印度文明的绘画价值起源为例。较之伊斯兰文明的绘画价值没有起源,印度文明的绘画价值是有明确起源的;但是印度文明的绘画价值仅仅起源了一半。因为印度绘画艺术的对象仅限于人和佛陀,并没有对客体,也就是更为广阔的对象即自然万物作出有意义的探讨。印度的绘画理论《画经》脱胎于《舞论》,《画经》上明确声称:"不知舞论,难解画经"。[1]《舞论》是印度美学的核心,主要以戏剧、舞蹈和音乐为论述对象,也就是说主要以人为对象。在其理论笼罩之下的《画经》对绘画对象的探讨也仅限于人,不涉及客观物象。所以印度文明的绘画不见有诸如风景、静物、山水等外物的描绘。这在印度文明绘画的代表阿旃陀石窟壁画可以得到证实。阿旃陀壁画不论前期还是后期,人物画占据全部的内容,建筑与草木仅仅是陪衬,极少出现在绘画作品中,找不到哪怕是一处单独的风景描绘。因此,我们没有在印度文明中看到系统的绘画史。印度文明的哲学突破始终围绕着

[1]　王镛:《印度美术》,中国人民大学出版社 2010 年版,第 160 页。

主体的解脱,印度人的心灵始终是内观的,没有向外转向,所以只能说印度绘画价值只起源了一半。

西欧文明在古希腊时代就是外向的,对宇宙和自然充满了好奇。[①]20世纪初英国科学史家丹皮尔(Sir William Whetham Cecil Dampier, 1867—1952)指出,最早期的希腊哲学几乎是自然哲学,到苏格拉底和柏拉图(Plato,公元前427—347)的时代古希腊哲学走向了形而上学。[②]但在柏拉图的弟子亚里士多德(Aristotle,公元前384—322)那儿我们又看到了对宇宙和自然万物广泛而详尽的观察和探究。[③]即便在对科学精神不那么感兴趣的罗马时代,1世纪中后期也出现了一部记录了600来种植物与药性的植物学书籍,以及老普林尼(Pliny, 23—79)百科全书式的《自然史》(*Naturalis Historia*)。欧洲进入中世纪后,心灵急剧内转,原本在罗马就逐步衰落的自然哲学"已不复存在于世上"了,哲学也成为"神学的婢女"。13、14世纪欧洲文艺复兴开始,欧洲文明逐步从神学的深潭之中走出来,欧洲人的心灵开始向外转向。他们不仅通过翻译古希腊的文献重新获得了古希腊的学术传统,更在批评与实验中前行,终于促成现代性的起源,现代文明进程开始。15世纪初,欧洲人受到古代天文学的影响,开启了地理大发现时代。对人体的解剖和研究同时在艺术上和医学上展开。动植物学也兴盛起来。由此,我们可以看出,文艺复兴的文化繁荣是一次显著的价值更迭,新价值诞生并且塑造着人的心灵和社会的各个细节。欧洲人不仅重新把古希腊苏格拉底和柏拉图重几何、数学的形而上学传统重拾起来,而且把这些形式法则投射到宇宙万物。欧洲文明绘画价值正是在文艺复兴的新价值的塑造之下起源,对象的价值和意义是至关重要的因素。

中国的绘画价值起源依然在这个普遍原理的框架之内。中国的哲学突破在先秦没有给出绘画价值的论证,经过短暂的以法家思想为意识形态的秦帝国,跨入到宇宙论儒学的两汉。汉代的哲学在于以儒家的道德学说

① "希腊哲学从头就与科学相近:它致力探究大自然奥秘而忽略人事,喜好抽象理论而忽视实用技术,其所反映的,是所谓'重智'精神。"陈方正:《继承与叛逆:现代科学为何出现于西方》,三联书店2009年版,第73页。

② "早期的希腊哲学坦率地建立在对可见世界的观察基础上面。到了苏格拉底和柏拉图手中,哲学的探讨更进一层,从现象问题追问到背后的实在,从自然哲学走到一种带有唯心主义和神秘主义倾向的形而上学。"[英] W.C.丹皮尔著:《科学史——及其与哲学和宗教的关系》,李珩译,商务印书馆1997年版,第109—110页。

③ 其弟子提奥弗拉斯特(Theophrastus,约公元前380—287)著有《植物史》(*History of Plants*)一书,15世纪后期被广泛研究。[美]艾伦·G.狄博斯著:《文艺复兴时期的人与自然》,周雁翎译,复旦大学出版社2000年版,第51页。

杂以幼稚的宇宙论为大一统帝国提供正当性。其主要的目的是建立社会与国家的秩序，汉帝国的大一统建设有条不紊地走在这条道路上。汉末魏晋时期，宇宙论儒学崩解，新价值在大分裂时代孕育出来，这就是魏晋玄学产生和佛学渗入。魏晋玄学的本质是儒家士大夫追求道家思想而产生的新价值。中国人的心灵从家国同构的社会中走出来，开始转向"道"和自然万物。

　　魏晋士大夫在价值逆反的新价值推动下"越名教而任自然"，据对魏晋间文献全面总结的《隋书·经籍志》记载，魏晋的医药学大规模兴起，尤其是对"本草"和"医方"的研究十分显著。① 较之班固《汉书·艺文志》中记载的汉代以《黄帝内经》为主经的"医经七家，二百一十六卷"（"七家"为七部医书），② 魏晋新出的医书"二百五十六部，合四千五百一十卷"。③ 地理类的著作也增多起来，④ 除去众多"地记""地方志"之类的著作异军突起，最为显著的就是名士郭璞注概念上的地理即《尔雅》、神话想象中的地理即《山海经》和最具实证、调查精神的郦道元的《水经注》。魏晋时期"本草"的研究实质上是对草木形态和性质的认知，"医方"的研究正是草木性质对人体影响的实验。"地记"、"地方志"、对《尔雅》、《水经》不懈的注疏⑤ 和实证调查

① 参见（唐）魏征：《隋书》，中华书局 1982 年版，第 1040—1050 页。

② "《黄帝内经》十八卷。《外经》三十七卷。《扁鹊内经》九卷。《外经》十二卷。《白氏内经》三十八卷。《外经》三十六卷。《旁篇》二十五卷。"（东汉）班固：《汉书》，中华书局 1964 年版，第 1776 页。

③ 专以"本草"为名的药书就非常之多："梁有《神农本草》五卷，《神农本草属物》二卷，《神农明堂图》一卷，《蔡邕本草》七卷，《华佗弟子吴普本草》六卷，《陶隐居本草》十卷，《随费本草》九卷，《秦承祖本草》六卷，《王季璞本草经》三卷，《李譡之本草经》、《谈道术本草经钞》各一卷，《宋大将军参军徐叔响本草病源合药要钞》五卷，《徐叔响等四家体疗杂病本草要钞》十卷，《王末钞小儿用药本草》二卷，《甘浚之痈疽耳眼本草要钞》九卷，《陶弘景本草经集注》七卷，《赵赞本草经》一卷，《本草经轻行》、《本草经利用》各一卷，亡。"（唐）魏征：《隋书》，中华书局 1982 年版，第 1041—1050 页。

④ "魏晋以后，地记著作的撰写，显著增多起来，各个重要地区都有'风俗记'、'风土记'，边远地区则有'异物志'，此外，还有记山水的'水道记'和'山水记'等。""这一时期的地记数量众多，南齐的陆澄（425—494 年）搜集了 160 家地记的著作，按照地区编成《地理书》149 卷，录 1 卷。梁人任昉（460—508 年）又在陆澄《地理书》的基础上增加 84 家著作，编成《地记》252 卷。"《中国古代地理学史》，科学出版社 1984 年版，第 338—339 页。

⑤ 既是儒者又是玄门宗师的郭璞注《尔雅》二十年，深得北宋经学家邢昺推崇。"其为注者，则有犍为文学、刘歆、樊光、李巡、孙炎，虽各名家，尤未详备。惟东晋郭景纯用心几二十年，注解方毕，甚得六经之旨，颇详百物之形。学者祖焉，最为称首。其为义疏者，则俗间有孙炎、高琏，皆浅近俗儒，不经师匠。"（西晋）郭璞注、（北宋）邢昺疏：《尔雅注疏》，《十三经注疏》，北京大学出版社 2000 年版，第 4 页。

的背后是魏晋士大夫之心灵对地理和天地万物的关注。

由此可见,魏晋时期的士大夫心灵向外转向与西方文艺复兴一致,都指向了宇宙自然和天地万物,这是印度文明所没有出现的。绘画价值起源的本质正是在价值更迭的过程中,各文明的新价值对绘画的渗透和重塑。

绘画价值起源的标志:画论的诞生

绘画价值在轴心文明中的起源可以称得上是绘画的"超越突破"。原本在轴心文明形成之初手工艺人的小把戏,在价值更迭的大时代中获得了新价值赋予它的意义,那个时代中最卓越的艺术家和眼光高远的学者是绘画价值起源的推动者。绘画价值的论证正是由这两类贤者完成。尤其是具有深刻思辨精神的学者,在欧洲他们被称为"人文主义者",在中国他们是中国文化的载体"士大夫"。由文明的主要承载者智识阶层来亲自对绘画价值进行论证、设计和最终呈现文献。这就是绘画价值起源的标志,也就是"画论的诞生"。

无论是欧洲文明还是中国文明,在绘画价值形成之前都有对绘画的论述。作为各文明的艺术史家,对艺术起源和发展的研究都无一例外地从历史上的这些记述开始。这些论述普遍存在于文明的早期典籍中,例如欧洲苏格拉底、柏拉图等的论述,罗马时代老普林尼对绘画事迹的详细记录,中世纪对绘画的评判等;中国文明也有孔子、庄子,汉代的王充等对绘画的判断。这些对绘画的论述是画论吗? 当然不是。

那么什么是真正意义上的画论、绘画理论呢?

西方艺术史家通常把阿尔伯蒂的《论绘画》看作第一本现代意义上的绘画理论。而早于《论绘画》45 年的《艺匠手册》尽管在西方艺术史上的地位也很高,但却不具艺术史家给予《论绘画》的殊荣。在西方艺术史家的眼中,《艺匠手册》虽然揭开了时代精神的新篇章,以艺术的价值可以与哲学相提并论,但是该书始终只是画家经验的总结,并没有理论的建构。[①] 所以,该书虽有"独特的雄心,但它几乎没法让我们预料到通常被恰当的视为现

① "总的来说,这部书是一部'秘方集',它汇编了有关绘画材料和技艺的许多实用建议,也是中世纪必定曾十分普遍,但现存为数不多的这类文本之一。塞尼诺叙述了手工艺中最底层的所有方面:怎样混合石膏粉、灰泥和清漆,怎样找到好的颜料并组合成各种效果,甚至怎样制造各种各样的画刷。与此同时,他的书也因一种新鲜有力的理性抱负显得充满活力。"[美] 罗伯特·威廉姆斯著:《艺术理论——从荷马到鲍德里亚》,许春阳、汪瑞、王晓鑫译,北京大学出版社 2009 年版,第 52 页。

代初期的第一部艺术理论著作的出现。"① 西方艺术史家眼中的"第一部艺术理论著作"正是《论绘画》。西方艺术史传统之所以把《论绘画》看作西方绘画第一部艺术理论是因为他把哲学的形式、法则即数学、几何、光学引入绘画中来，透彻一点的理解是把哲学的价值和方法引入到绘画中去，全面地建构了绘画的价值和法则。《论绘画》在文艺复兴时期的影响极大；在空间的法则上，布鲁内莱斯基发明了焦点透视与之呼应；绘画上的追随者和实践者是达·芬奇这样的天才人物。可以说，西方绘画精神的确立有赖于这篇论文建构的价值和法则，文艺复兴时期的伟大艺术崛起正以此为突破点。因此，阿尔伯蒂建立的绘画价值是西方艺术得以成立的基石。

　　同样的情况出现在中国的绘画价值起源上。在魏晋早期就有对绘画的思考和赞誉，比较突出的就是曹植和陆机的论画言论（都收录在张彦远的《历代名画记》中）。曹植云：

　　　　观画者见三皇五帝莫不仰戴，见三季异主莫不悲惋，见篡臣贼嗣莫不切齿，见高节妙士莫不忘食，见忠臣死难莫不抗节，见放臣逐子莫不叹息，见淫夫妒妇莫不侧目，见令妃顺后莫不嘉贵，是知存乎鉴戒者图画也。②

陆机谈及绘画云：

　　　　丹青之兴，比雅颂之述作，美大业之馨香。宣物莫大于言，存形莫善于画。③

曹植对绘画的赞誉以道德关怀为主，陆机对绘画的欣赏亦如此，实质上都是在肯定绘画的传递观念和信息的实用功能上，以道德关怀为观画的目的。二者对绘画的肯定仍然处于绘画价值起源之前的评议，并没有对绘画价值和法则进行深入的思辨和价值论证。因此，中国绘画价值起源真正意义上的论证是东晋末到刘宋初宗炳的《画山水序》和王微的《叙画》。宗炳以魏晋士大夫的佛学式修身以及玄学对天地万物价值的论证为价值，论证了

① ［美］罗伯特·威廉姆斯著：《艺术理论——从荷马到鲍德里亚》，许春阳、汪瑞、王晓鑫译，北京大学出版社2009年版，第54页。
② 王伯敏、任道斌：《画学集成》第1卷，河北美术出版社2002年版，第96页。
③ 王伯敏、任道斌：《画学集成》第1卷，河北美术出版社2002年版，第96页。

"画山水"和"观画中山水"是道德修身的重要方式。他提出了"以形写形，以色貌色"等一套方法、观画修身之机制等，探讨了绘画的法则和欣赏的目的。王微则从玄学价值出发，深刻地论证了绘画的价值和意义，揭示了绘画的本质，设定了绘画和书法这对中国艺术史上几乎是最重要关系的架构。这二者对绘画价值的论证才可以称得上绘画价值起源的论证。

因此，画论、绘画理论出现的实质就是新价值对绘画的重塑。它是一整套规范的设定，从价值到法则，再从法则到具体的方法，最后再到对画的欣赏。换句话说，轴心文明中的人为什么要写画论？正是因为要论证出绘画的价值和目的，把新价值的结构植入到绘画中去塑造绘画的形态，使之符合新价值的规定。所以绘画在其价值起源之前是卑微的，尽管有惑人心弦的力量，但仍然被排除在价值之外。新价值对绘画的重新塑造是轴心文明中的一个显著的高级现象。它的核心价值的设定与论证一旦成立，就形成了各文明绘画的根本差异和不同发展路径。这就是我们如今面对各自文明传统的绘画时，感觉彼此绘画面貌差异如此之大的原因。

新价值对绘画价值重塑在画论中的展开

绘画价值的起源，也就是新价值对绘画的重塑正是在画论中展开。论证绘画价值，首先必须设定绘画的终极意义，这个意义一定是新价值的核心价值。

西方文明的希腊传统是主智的，求真、求知是这个传统的根基。对真实的探求是智者的生命意义和价值所在。文艺复兴时期的绘画价值设定正是以求真为基石，塞尼诺·切尼尼的"绘画仅低于哲学"和达·芬奇的"绘画是一门科学"的观点强有力地说明了这一点。苏格拉底所说的"画家不断的复原绝对真实"在文艺复兴时期得到了最大的实现。阿尔伯蒂的《论绘画》明确地表达了绘画的价值就是求真：

> 绘画的目标就是表达视觉影像。[1]
> 在画板或墙壁上用线条和颜料画出任何物体的可视面，让画面图案从特定的观看距离和角度显得有立体感和质感，显得逼真。[2]

视觉真实在阿尔伯蒂的《论绘画》中是绘画的最终目的，也是绘画的价值所

[1] ［意］阿尔伯蒂著：《论绘画》，胡珺、辛尘译，江苏教育出版社 2012 年版，第 26—27 页。
[2] ［意］阿尔伯蒂著：《论绘画》，胡珺、辛尘译，江苏教育出版社 2012 年版，第 62 页。

在。阿尔伯蒂继承了苏格拉底对绘画价值的设定,同时反对哲学家轻视绘画的传统,以哲学家最重要的形而上学工具——几何和数学来建构视觉真实。那个在古希腊世界没有任何科学基础的、引发视觉混乱的视幻觉镜像世界这时被植入了只有哲学家才精通的形式系统。阿尔伯蒂完成了这个入室操戈的跨时代之举,文艺复兴时期的绘画价值得以建立。

　　绘画价值的建立伴随着相应法则的规定,阿尔伯蒂以形式法则作为视觉真实的合理性基础。在《论绘画》《第一书》中,开篇就以数学作为绘画背后的理据,紧接着再引入几何学:

　　　　在这篇论画短文中,为了阐释的准确与清晰,我首先从数学家那里吸取与本文的有关的知识。①

　　　　我们首先应该说明,点是一个不能再被分割的几何图形。在此,我将形体定义为任何呈现在可视空间的图形。……点成行相连,便形成一条线。线是这样一种几何图形:其长度可以被划分,而其宽度太细了,不能再被分割。线有直有曲。一条直线是两点之间最短的路径;相反,曲线不直接从一点连接到另一点,而是像一张拉开的弓。正如许多条丝线纺织成一块布,许多条线排在一起则形成一个面。②

阿尔伯蒂以数学和几何学为绘画的形而上学基础,认为画家的目标就是"表达物体的所有可视面"③,"可视空间"中的一切物体的"可视面"都是由几何和数学可以精确把控的,点、线、面几何三要素构成了绘画的基本元素,能建构出镜像世界中的任何物体。不难看出,这个绘画法则的规定,简直就是柏拉图提出的"形式"。

　　镜像世界的"形式"之外是光、眼睛、对象的三角关系。在"光"影响下,眼睛才能视物;物体才能因此呈现它的质感,在绘画范畴上就是明暗和色彩。阿尔伯蒂把眼睛的观看和物体的呈现都理解成光的折射。眼睛对空间和物体的观察是由先哲:古希腊几何学家欧几里得所说的"视觉射线"完成的,其中有最外围的"外围射线"、中间区域的"中位射线"和最中心的"中心射线"。而对象物体的形态和光、色有赖于光照射到对象然后反射到人的眼睛,在绘画中这些对象的真实细节附着于"形式"之上。最后经由透视法

① ［意］阿尔伯蒂著:《论绘画》,胡珺、辛尘译,江苏教育出版社2012年版,第2页。
② ［意］阿尔伯蒂著:《论绘画》,胡珺、辛尘译,江苏教育出版社2012年版,第2页。
③ ［意］阿尔伯蒂著:《论绘画》,胡珺、辛尘译,江苏教育出版社2012年版,第12页。

整合各个对象在空间中的合理位置，形成阿尔伯蒂所形容的合乎形式法则的、取景框中的镜像世界："istoria"（场景）。

绘画对象的范畴和意义虽然阿尔伯蒂没有深入探讨，但他却是有清晰界定的。对象的最高价值是"大自然"，"大自然"是"万物的高妙设计者"，[①]既有运行的原理，也是"优雅和美丽"的母体。阿尔伯蒂认为，绘画对象是自然和承载自然的空间；其次是万物：有生命的物和无生命的物。有生命的物着墨最多的是人，尤其是人体，其次是与人有关的马、牛等历史画必需的要素；无生命的物他称之为"无灵之物"，"头发、鬃毛、树枝、叶片和长袍"都在这个范畴之中。绘画对象价值的建立在阿尔伯蒂的追随者们如达·芬奇这样的一流人物那里得到了广泛的研究，绘画对象除了在阿尔伯蒂所阐释的镜像中"形式"及其外的形态和光、色之外，更包含了对象的一切知识和知识系统。达·芬奇、米开朗基罗等对人体的解剖，丢勒对动植物的深入研究都体现了这个观念。

新价值对绘画本质的界定，也在《论绘画》中得到阐释：

> 既然绘画的目标是表现视觉影像，那么就让我们来讨论，视觉到底是怎样一个过程。首先，面对某件可视物体，我们说，它占有一定的空间。在描绘这个空间的时，画家会将自己所画的边界线称为物体的轮廓。
>
> 然后，再看所要描绘的对象，我们发现，它是由若干不同的可视面组成的。对这些不同的可视面定位，画家称自己在创造一个构图。
>
> 最后，我们更仔细地观察这些可视面的色彩和质地，因为此中的所有变化都来源于光线，画家将它们在画中的表现称为明暗。
>
> 可见，绘画的三部分是轮廓、构图和明暗。[②]

由阿尔伯蒂的论述，我们不难看出他对绘画本质的界定是一个"形式"，在二维的平面以形式法则构建出三维世界。"可视面"是物体呈现的方式，描绘物体"可视面"的边界称为"轮廓"；描绘众多物体在空间中各得其所、符合力学原理的"可视面"呈现在画面上称为"构图"；最后是物体性质统一在光的法则下的具体描绘，他称之为"明暗"。阿尔伯蒂对绘画本质的界定正是由"轮廓、构图和明暗"组成的形而上学。

① ［意］阿尔伯蒂著：《论绘画》，胡珺、辛尘译，江苏教育出版社 2012 年版，第 39 页。

② ［意］阿尔伯蒂著：《论绘画》，胡珺、辛尘译，江苏教育出版社 2012 年版，第 32 页。

最后是绘画的意义和观画的意义。阿尔伯蒂和塞尼诺·切尼尼、达·芬奇一样把绘画的意义提高到与哲学一样的高度，美誉之辞溢于言表。阿尔伯蒂认为绘画是"灵魂之至乐与万物之妙相"，是艺术中所有门类之母，所以绘画是"至高无上的艺术"（比之雕塑）。[1] 阿尔伯蒂认为，绘画的意义主要在两个方面：其一是能够准确地再现曾经出现过的人和物；其二是能构建出一切想象之物。前者是再现物质，后者是再现思想。关于观画的层面，阿尔伯蒂提到：

> 我当然认为，对绘画的欣赏乃是完美心智的最好标识；但这种艺术同样能使没有受过教育的人赏心悦目。其他艺术几乎不可能同时打动有经验和没经验的人。[2]

谈及观画，阿尔伯蒂认为欣赏绘画是一个人拥有"完美心智"的最佳体现。他认为的欣赏绘画不仅仅是感官上的审美，更为重要的是对绘画本质和精神的深刻洞悉、理解及欣赏。这是一个具备深刻智性精神的观画意义。为了进一步阐释这个观点，他把观画的主体一分为二：受教育的人和没有受教育的人。这种主体二分，一是体现观画的公共空间，体现了西方艺术现代性的基本特质；二是强调前面"完美心智"的智者的"游戏"，智性的审美了。

2.宗王异同

新价值的产生：玄学式修身

在中国的价值更迭期，新价值对绘画价值的塑造典型地体现在宗炳和王微所撰写的山水画论中。较之阿尔伯蒂在《论绘画》中塑造的西方艺术的绘画价值"求真"和对视觉真实的追求，中国绘画价值则有显著的差异，它的终极意义是道德修身。

道德修身在魏晋以前是儒家哲学的基本要素，是儒家君子养成的必由之路。它有两个基本内容：其一是认识道德，对道德的认识从学习儒家经典和内省中来；其二是实践道德，在熟读儒家经典和克己复礼的修习之后，以道德规范来参与社会活动，进而"齐家、治国、平天下"。前者是关乎个人的

① 参见[意]阿尔伯蒂著：《论绘画》，胡珺、辛尘译，江苏教育出版社2012年版，第26—27页。

② [意]阿尔伯蒂著：《论绘画》，胡珺、辛尘译，江苏教育出版社2012年版，第31页。

修身,后者是处理个人与他者、家庭、社会的关系。这二者的范畴始终是在人类社会之内,而并不关乎其外。因此魏晋以前的道德修身主要目的是处理人类社会的关系。

在魏晋时期,由于玄学这个由儒学全面拥抱价值与之截然对立的道家哲学的新价值诞生。名士的道德修身也随之变异。道德修身和道德实践这个原本的统一过程被打断,"治国、平天下"这条属于道德实践范畴的内容被取消,道德实践仅到达家庭这个层面。修身向外的实践对象从道德的载体——人类社会转变成"道",一个前所未有的意义世界打开了。玄学最高价值是"道",所以玄学式的修身首先是对"道"的认知。那么,什么是与儒家道德价值相矛盾的"道",如何才能认识"道"呢? 对老庄哲学的学习成为认知"道"的重要途径,对三玄《老子》、《庄子》和《易经》的研习和探讨成为这个时期学术的主要特点,玄学的新价值也由此产生。在完成道家哲学文献中的最高价值"道"的学习和研究之后,是对现象界的"道"的体察。但是在老子的哲学中,"道"是无形无相的,现象界的形成与生灭只是"道"运行的结果,是"有",而"有生于无","无"才是"道"的基本状态。凡人并不能洞悉"道"的本源和运行,在老氏哲学中只有"致虚极,守静笃"的道家圣贤才能观"道"之玄妙。欲望多的凡夫俗子、愚夫愚妇是不可能窥探得到"道"的奥秘的。这个指涉就使玄学式的主体呼之欲出了,儒家圣人的价值逐渐被老庄式的圣人取代。老庄的圣人是"无为"的,并没有修身的需求。然而到玄学家那里,道德修身就转化为追求老庄主体价值的玄学式修身了。

劳思光先生把先秦道家哲学中的主体都定义为"情意我",这是迄今为止对道家主体最为贴切的称谓。但是本篇仍然要指出的是,先秦道家主体老、庄是有差异的。"情意我"用来称谓庄子型的主体更为准确,庄子对生死的态度旷达,妻子死后他"鼓盆而歌",在魏晋玄学时期这种类型产生了常识理性精神,陶渊明的"死去何所道,托体同山阿"是其注脚。老子的主体,较之庄子的旷达和欣赏态度更严肃,更侧重于主体对最高客体"道"的观察与窥探,深刻洞悉和理解"道"之后是"无为",所以老氏说"圣人无为",不干涉"道"的运行,"无不为"也仅仅是顺"道"而动。另外,在老子的哲学中,"道"是最高价值,其次才是主体的价值"圣人"。老子常常以"圣人"对"道"的模仿为价值。如老子说"道常无为而无不为"[①],又说"圣人无为";说"天地不仁,以万物为刍狗",又说"圣人不仁,以百姓为刍狗。"[②] 这体现出老子

① (三国) 王弼注:《老子道德经》,《诸子集成》第 3 册,岳麓书社 1996 年版,第 16 页。

② (三国) 王弼注:《老子道德经》,《诸子集成》第 3 册,岳麓书社 1996 年版,第 3 页。

主体价值的某种扩充。魏晋间的玄学家由此而改造道德修身,追求道家主体扩充的精神,体现在玄学主体的"通玄远"上。所谓"通玄远"是笔者对魏晋玄学家修身基本精神的定义。对于玄学家来说,个体是有限度的,而个体所追求的价值"道"是无限的,如何模仿"道"的无限呢? 早在王弼之前,曹丕就发现文学能突破时空的限制,认为人的年寿有尽,而文章无穷。[1] 何晏重形躯,尚服食,以图形躯之无穷。稽康以音乐通玄远等等。这些都是魏晋玄学修身的体现,它的本质就是魏晋玄学家以玄学修身来追求老子哲学中的主体扩充精神,即对最高价值"道"的模仿。

另外,老子的主体"观而不为"特点对魏晋时期的佛学式主体渐入中土起到了重要的作用。魏晋时期传入的印度佛学正是以龙树的大乘佛学为主,"中观"是其学说的重心,论证现象界的"空"是此学说的主要问题。[2] 般若学之"观"与老子之"观"大为不同,般若学把道家的最高价值"道"——无论是现象界的"有"还是万有的总规律"无"——都看做依附于主体而呈现的经验,是为"中观"。般若学之"观",体现在否定主体之外的价值而肯定和最大限度地扩充主体价值。所以,修行成佛即是"道"。佛学的"空"观念最早是由老子的"无"观念格义和接引入中土的,因此佛教修行方式也被魏晋名士用来实践"通玄远"的道德修身。

新价值的注入与分野

魏晋时期的新价值分别以两种途径注入山水画理论,第一种是宗炳式佛学和玄学二元价值的植入;第二种是王微式纯粹玄学价值的植入。其依据正是本书对二者的关键词检索考证研究,宗炳《画山水序》中的核心概念中含有众多的佛学思想,而王微的《叙画》则看不到任何的佛学观念。从人的心灵上说,宗炳的心灵状态是魏晋时期典型的佛学式名士的玄佛二元结构;而王微的心灵状态则是魏晋玄学名士的基本形态。

二者共同的价值是玄学价值。玄学价值指涉的玄学式修身是中国绘画价值的基本内核。

玄学价值的注入体现在:(1)"体道",即对玄学的最高价值"道"的观察、体认和欣赏上。玄学的"道"是王弼所定义的"道者,无之称也。无不通也,无不由也,况之曰道。寂然无体,不可为象。"[3] 王弼的"道"继承了老子

① 参见(清)严可均:《全三国文》上册,商务印书馆 2006 年版,第 83 页。

② 劳思光:《新编中国哲学史》第 2 册,广西师范大学出版社 2005 年版,第 152 页。

③ (三国)王弼著:《王弼集校释》下册,楼宇烈校释,中华书局 2009 年版,第 642 页。

的思想。从王弼对"道"的定义我们可以知道,"道"是世界运行的形而上的总规律与总原因,它没有形而下的、可以被人的感官所感知的"形"或"象",所以王弼把"道"又称之为"无",以"无"来形容它的状态。"道"具备"动"和"静"的双重特点。"道"在"静"的时候是"寂然无体","动"的时候则变化莫测。

正因为玄学的最高价值"道"是形而上的,无法被人的感官所感知,所以魏晋名士对"道"的追求是"体道":通过对"道"发动的结果"万有"(天地万物)的生发与变化的观察来体认、感知"道",进而欣赏"道"。在"道"发动的结果方面,有形之物中最为雄壮、最为难观全貌又"神秘莫测"的正是山水,山水也最能展示出"道"发动的痕迹,可以说山水能够在最大限度上展示"道"的神妙。正如宗炳所说,山水"以形媚道""质有趣灵",王微所说的山水是"太虚之体"。山水是无形的"道"的实体呈现,它同样是"道"发动后的结果,既有"变幻莫测"的形态,又有千姿百态的质料。因此,山水是最接近"道"的现象界实体,它寄托了魏晋名士对玄学最高价值"道"的精神追求。可以说,"体道"是整个魏晋时期士人所共有的心灵状态,它的表现就是魏晋士人整体性(无论佛、道系名士)"越名教而任自然"的游山水。

(2)"通玄远",玄学式的主体扩充精神。宗炳和王微在玄学修身的基本精神上是一致的。宗炳"妙善琴书,精于言理,每游山水,往辄忘归。"① 王微"善属文,能书画,兼解音律、医方、阴阳术数。"② 二人的这种玄学主体的气质十分接近。而反观宗炳与他的老师慧远则没有太多共同之处,重小乘佛学修行的慧远并没有着心于艺术。因此,在"画山水"这个显著的行为上,表达道、表达个人才性的玄学式主体扩充精神是宗、王二者所共有的。

玄学价值的注入正体现在"体道"和"通玄远"这两个精神属性上。那么,宗炳和王微共同价值之外的分歧是什么呢? 王微的玄学式修身止步于"体道"和"通玄远",但是宗炳在玄学式修身之外又加入了佛学式修身。在"体道"上与王微分道扬镳。宗炳与王微在"体道"上的差异正是由宗炳的佛学式修身因素导致的,这个修身方式的不同最重要体现在二者之"观"上。

宗炳之"观"与王微之"观"

宗炳的"观"有两个内容:其一是在个人的佛教修行方式上,此为"禅观",也就是如前所说的"观想";其二为对经验世界的认识上,此为"中观",

① (南朝梁)沈约:《宋书》,中华书局 2008 年版,第 2279 页。
② (南朝梁)沈约:《宋书》,中华书局 2008 年版,第 1664 页。

即大乘佛教对经验世界的"观空"。这二者是魏晋间佛教徒"观"之基本内容。现代学者普遍注意到禅法进入中国有两个重要的时段：一是早期，也就是汉末安世高（2世纪中后期人）引入的禅法，安世高宗小乘佛学，重修行；另一时段是成熟期，由4世纪末5世纪初大乘佛教的代表、翻译大师鸠摩罗什（343或344—413年）引入①，这时的禅法和中观学密切相关。② 如果说宗炳的第一种"观"与安世高的禅法相类，那么第二种"观"对经验世界的认识则是鸠摩罗什引入的大乘"中观"之学的体现。

宗炳的禅观在他观画中山水修身方面得到了很好的体现，此在前文已述。而他对经验世界的认识则明显带有"中观"学说的印记。原始佛教以"离苦"为基源问题，③ 建立的价值中心以个体的解脱为主，所以价值论证主要在主体上。原始佛教的核心思想是"三法印"："诸行无常、诸行皆苦、诸法无我"；"四谛"："苦、集、灭、道"；"十二因缘"："无明、行、识、名色、六入、触、受、爱、取、有、生、老死"。处处都紧依着主体来论说。对客体的论述虽然有"十二因缘"中的"名色"，以及"空"的思想，④ 但是对客体并不多加论述。真正意义上对客体之"空"的论证，破客体的"自性"是由大乘佛学宗师龙树完成。⑤ 龙树在佛教的根本原则上遵循佛陀的舍离价值，在否定实然世界价值上建立了自己学说的原理。这个原理的中心就是"空"，"空"大体上包含两个内容：一是实然世界的"空"，实然世界及其运行的法则无自性；另一个是个别自我的"空"，个别主体及其存在方式的"无明"本质，个别自我的无自性。龙树《中论》中的"不生亦不灭，不常亦不断，不一亦不异，不来亦不去"⑥四句是其中观学说的第一要义。龙树以逻辑的否定式指出实然世界和个别自我，万事万物的存在、运动及其法则，时间与空间都是无自性的。能够认识到这个本质，且以此来观照世间万物、诸缘万法就是"中观"。龙树的"中观之学"目的仍然是主体的涅槃，但是到达舍离的彼岸之前，深深地

① 参见汤用彤：《汉魏两晋南北朝佛教史》，北京大学出版社2011年版，第154—164页。

② 参见胡适：《胡适文集》第4集，北京大学出版社1998年版，第221—222页。

③ 劳思光：《新编中国哲学史》第2册，广西师范大学出版社2005年版，第152页。

④ "'空'（Sunya或Sunyata）观念本是佛教之共同观念，但其确义，则在般若经论中方严格界定。"劳思光：《新编中国哲学史》第2册，广西师范大学出版社2005年版，第162页。

⑤ "空是龙树哲学的最重要的观念。整部《中论》，可以说是发挥空义。《回诤论》的论证，其目标也不外是破除自性观念，以建立空观。龙树的空义，相当单纯、清晰，这主要是就对性的否定而显，或用以说因缘生法的本质。"吴汝钧：《佛教的概念与方法》，世界图书出版公司2015年版，第54页。

⑥ [印]龙树著：《中论》，《大正新修大藏经》第30册，鸠摩罗什译，新文丰出版公司1983年版，第1页。

洞悉世界的本质"空"是必经的智慧之路。在"中观之学"的"观空"指涉之下,龙树对客体、实然世界实际的态度是不肯定也不否定,[①] 因此有西方佛学研究者指出,中观哲学清晰地指出了现象世界的不确定性,[②] 而龙树为东方神秘主义"提供了丰富资源"。[③]

龙树的"中观之学"在魏晋时期进入中土,核心观念"空"被格义成老子的"无"观念,对"空"的不同解释和渐进的理解过程正是"六家七宗"的本质。[④] 中国人对龙树"空"的真正参透是鸠摩罗什来华译经之后,鸠摩罗什是大乘佛教的集大成者,般若经和龙树的著作主要都由他完成翻译。[⑤]大弟子释僧叡(352—436 年)是第一位能深入通晓"空"义的中国僧人,鸠摩罗什翻译龙树著作之序均为他所作。[⑥] 最好的弟子自然是年少而聪慧的释僧肇,《般若无知论》《不真空论》《物不迁论》体现出了中国中观学的深度。

① "实者,中观派以辩证法导出'空性',这并不只是否定论。它不单是否定有关实在的一切断言,也否定一切对实在的否定。它认为实在既非'有'(sat)也非'无'(asat)。认为绝对者非思想所能触及,这是它唯一的主张,但这并不是表示绝对者非存在项,只是认为要在不二、超越的智慧中去领悟绝对者。事实上,它热烈的主张对绝对真理的领悟。龙树便曾如此说道:'paramartham anagamya nirvannam nadhigamyate',亦即,'未领悟绝对真理,无门入涅槃'。"[印]贾代维·辛格著:《中观哲学概说》,赖显邦译,新文丰出版公司 1990 年版,第 145 页。

② "在某种意义下,一现象就是一个被知觉的事实,故此我们不能把现象视为一纯然的杜撰,如同石女之子那样。我们得接受现象世界有其暂时的存在性。事实上,如果现象世界是非实体(non—entity)的话,那么一切现实的活动都变得不可能,甚至伦理的和精神的教说都失去其意义了。故此,这个现象的世界是被视为非真非假的,在逻辑上是不确定的和不可证实的。在龙树的语里,现象世界的不确定性是'一切法之缘起的性格',或称为'一切法之空性'。"吴汝钧:《佛教的概念与方法》,世界图书出版公司 2015 年版,第 70 页。

③ 参见吴汝钧:《佛教的概念与方法》,世界图书出版公司 2015 年版,第 76 页。

④ 参见劳思光:《新编中国哲学史》第 2 册,广西师范大学出版社 2005 年版,第 197—203 页。

⑤ "什公译作中,很少有关阿含的作品,其大部分译均为空宗佛典。""特别是般若波罗蜜经系及中观论典。"[美]理查德·鲁滨逊著:《印度与中国的早期中观学派》,郭忠生译,正观出版社 1996 年版,第 123—124 页。

⑥ "鸠摩罗什抵达长安以后的第六天,有一位年已五十岁,名叫僧叡的法师前往拜谒鸠摩罗什,并请求他迻译一些修禅法门的资料。鸠摩罗什应其所请,遂集不同资料而编译出《菩萨禅》。后来僧叡成为鸠摩罗什的上首弟子,并且常侍罗什于长安,襄助他的弘法大业达十二年之久。僧叡替大部分罗什所译的重要佛典撰写序文,并且是罗什教学译作事业中的杰出助手。""僧叡可说是奉持鸠摩罗什的主要思想,他们推许相同的经典,而对小乘行者与'歧见'也采取相同的态度。他肯定了龙树所创而由鸠摩罗什所传的中观传统,高唱超越有无的'中道',并且视能显正之破邪为解脱之道。他对'六家'的注疏之说及格义佛教颇不以为然……"[美]理查德·鲁滨逊著:《印度与中国的早期中观学派》,郭忠生译,正观出版社 1996 年版,第 190—201 页。

"中观之学"对宗炳的影响是深远的。虽然宗炳的老师慧远在禅修上主要偏向小乘佛法，于晚年才遇鸠摩罗什译经，但与鸠摩罗什多有通信和联系，对中观学十分击赏。① 中国的中观学在 5 世纪 20 年代达到顶峰，鸠摩罗什寂灭于 413 年、僧肇 414 年、慧远 416 年。可以说宗炳（卒 443 年）于中观学说定然可以窥得其全貌。这从其著作中可以看出，《明佛论》云：

> 龙树、提婆、马鸣、迦旃延法胜山，贤达摩多罗之伦，旷载五百，仰述道训，《大智》《中》《百论》《阿毗昙》之类，皆神通之才也。②
> 尊其道，信其教，悟无常，空色有，慈心整化，不以尊豪轻绝物命，不使不肖窃假非服。③

《答何衡阳书》：

> 佛经所谓本无者，非谓众缘和合者皆空也，垂荫轮奂处，物自可有耳，故谓之有谛。性本无矣，故谓之无谛。吾虽不悉佛理，谓此唱居然甚矣。④

《又答何衡阳书》：

> 难又曰：若即物常空，空物为一，空有未殊，何得贤愚异称？夫佛经所称即色为空，无复异者，非谓无有，有而空耳。有也，则贤愚异称；空也，则万异俱空。夫色不自色，虽色而空，缘合而有，本自无有，皆如幻之所作。⑤

① "约当西元 405 年时，姚嵩（秦主姚兴之弟）写信告诉慧远说鸠摩罗什已来华弘化……406年，远公遣弟子道生及慧观二人至长安，投什公座下。西元 408 年，道生自长安回庐山，并携回僧肇之著作——《般若无知论》，慧远对此论文相当击赏，使其徒众流通传阅。"（[美]理查德·鲁滨逊著：《印度与中国的早期中观学派》，郭忠生译，正观出版社 1996 年版，第167—168 页。）"昙邕者，原姓杨，名邕。苻秦时为卫将军。（《僧传·僧富传》）形长八尺，雄武过人。从苻坚南侵，淝水败后，还至长安。就安公出家，安公既往。乃南师慧远，为远公致书罗什，十有余年，专对不辱。长安庐山声气相通，邕之力也。（邕《高僧传》有传）"汤用彤：《汤用彤全集》第 1 卷，河北人民出版社 2000 年版，第 267 页。
② （清）严可均：《全宋文》，商务印书馆 2006 年版，第 203 页。
③ （清）严可均：《全宋文》，商务印书馆 2006 年版，第 206 页。是书句读"尊其道，信其教，悟无常空色，有慈心整化，不以尊豪轻绝物命"有误，故改之。
④ （清）严可均：《全宋文》，商务印书馆 2006 年版，第 186 页。
⑤ （清）严可均：《全宋文》，商务印书馆 2006 年版，第 189 页。

宗炳《明佛论》中提及的前三著作《大智度论》《中论》《百论》是龙树最重要的著作,在魏晋时期由鸠摩罗什译出。《大智度论》《百论》译于 403—405 年,《中论》《十二门论》(另外一重要龙树著作)译于 409 年。① 《阿毗昙》则是小乘佛教典籍,早于前三篇著作就流行于中土,特别因慧远的老师道安的提倡而昌盛,也是庐山慧远僧团所重视。② 在与何承天的通信中,宗炳对"空"的理解已不是"六家七宗"以"无"为"空"的格义之学了。他定然接受了鸠摩罗什学派的"中观之学",接受了僧肇的中国式的对"空"的深刻理解。虽然他在《答何衡阳书》中称自己并不深谙佛学,但我们仍然可以看到宗炳认识到了在中国格义方式理解下的"本无"(也就是"空"),并非指实然世界的不存在,而是指人认识到的表象并非物的本质。其后的《又答何衡阳书》中更详细地阐述了这个基本的中观思想,认为"有"只是个别主体对实然世界的认识,"贤"与"愚"各有其见,然而"有"仅仅是人的认识构建出来的表象,这个表象是无自性的,本质为"空"。所以"色不自色,虽色而空"、"万异具空"。宗炳在《明佛论》中行文以龙树为首,引用典籍又以龙树的重要著作为主,在与何承天的通信中又多次阐述"空"观念的含义,因此宗炳对"中观之学"是能够通晓的。宗炳对实然世界的看法必然带有中观学"观空"的痕迹,而本质上区别于老子哲学之观。

在魏晋名士中,以玄学为生命意义的人占了很大一部分。这些名士虽然知晓西域来华的佛学精妙无比,但仍然不把价值放在彼处,且与之保持一定的距离。陶潜(字渊明,365—427 年) 就是这样一位杰出者,我们在读魏晋的文学作品时,常常被陶渊明的诗文所打动。他有著名的一篇自传性质的短文《五柳先生传》被历代传颂,其中提到他自己"好读书,不求甚解。每有会意,欣然忘食。"③ 虽然在文学上稍有文化涵养的中国人都能诵出这一名句,但是就理解此句来说却并不是那么容易。从学术史上说,这个观点很奇怪:在陶渊明的时代,中土僧人为了能读懂佛经不仅相互之间

① "中观学派在中国被称为'四论宗'或'三论宗',其差别在于鸠摩罗什所译之《大智度论》是否算入为准(余三为《中论》、《百论》、《十二门论》)。"[美] 理查德·鲁滨逊:《印度与中国的早期中观学派》,郭忠生译,正观出版社 1996 年版,第 50、128—129 页。

② "六朝之所谓《毗昙》,其所包含甚广泛。如《舍利弗阿毗昙》及《迦旃延八犍度》均属之。但如《三论玄义》曰:'而《阿毗昙》是十八部萨婆多部。'是《毗昙》者盖谓属于一切有部(萨婆多,华言一切有) 也。一切有部之本论,通称为《八犍度》。……《毗昙》之昌,始于苻秦之道安。……安公在关中出有部论后,关中大乱。提婆渡江,其学颇少时行于江南。匡山慧远道生慧持建业慧观王珣等颇弘有部,……但不久什公来,弘大乘,《毗昙》殊少闻研习者。"汤用彤:《汤用彤全集》第 1 卷,河北人民出版社 2000 年版,第 625—627 页。

③ 逯钦立校注:《陶渊明集》,中华书局 1979 年版,第 175 页。

讨论、辩驳，务求精确其义，甚至不远万里西行求法。稍远一点的汉代有章句之学、小学，也都力求准确地理解儒家经典。按照儒家和魏晋佛学这两个学术传统，陶渊明"好读书"是对的，但是既然"好读书"，就不能"不求甚解"，这均违反二者的学术传统。如果说陶渊明认可庄子的观点："吾生也有涯，而知也无涯。以有涯随无涯，殆已！"①认为读书不过是徒费年月、伤神残生之举，那么他"不求甚解"是对的，但"好读书"却违反了庄子的精神。解这句名句只能通过玄学精神：陶渊明"好读书"是儒家学术传统，也不违背佛学传统；而"不求甚解"则是类似庄子；所有的这些内容加起来却是彻底的玄学精神。陶渊明并不把积极求解当做读书的目的，而把领悟书中的道理当做"体道"的一部分，所以读书被陶渊明当做"通玄远"的法门，这是典型的玄学式修身。可以说陶渊明的生命态度深刻体现了玄学精神。

名士王微的生命态度也同样体现了典型的玄学精神，在佛学大兴的南朝，几乎不以其为价值所在，并与之保持相当远的距离。王微之观与宗炳之观一致，都包含了两个方面：其一是对实然世界的看法；其二是观画中山水的方式。王微对实然世界的看法是中国式的"本体论"，这个看法毋庸置疑是来自王弼，而王弼的"本体论"又源于先秦的老子哲学。

汤用彤先生指出，玄学的起源也经由了从宇宙论到本体论的过程。②西方汉学家在研究中国文明起源时发现，对于形成西方文明至关重要的字

① （清）王先谦：《庄子集解》，《诸子集成》第4册，岳麓书社1996年版，第24页。

② "夫玄学者，谓玄远之学。学贵玄远，则略于具体事物而究心抽象原理。论天道则不不拘于构成质料（Cosmology），而进探本体存在（Ontology）。论人事，则轻忽有形之粗迹，而专期神理之妙用。"汤用彤：《汤用彤全集》第4卷，河北人民出版社2000年版，第22页。

汤用彤先生的这个类比为西方学界所熟知。如德国当代汉学家、王弼学专家瓦格纳（Rudolf G.Wanger）对汤用彤先生的类比有详细记述。瓦格纳指出汤用彤对魏晋玄学的研究在中国是一个里程碑，自1940年始这个类比就广为中国学界所接受，之后的玄学研究者至今都延续着这个类比结构。他认为汤用彤先生是从研习早期欧洲哲学史时借鉴了这一类比，但其实却不尽然，东西哲学的思想不具可比性。瓦格纳同时指出英国汉学家葛瑞汉（Angus Charles Graham，1919—1991年）同样持这个观点。最后汉学家们得出结论，汤先生本意并非将之对等，仅是以新的汉语语汇来表达其思想。（[德]瓦格纳著：《王弼〈老子注〉研究》，杨立华译，江苏人民出版社2009年版，第794—799页。)在西方学者的眼中，中国的魏晋玄学自然与西方哲学的本体论有着本质的区别。跨文明的意义比较，首先在语言上就存在着难以逾越的障碍，语言背后的价值系统差异更大。就本书的类比而言，虽知晓这种根本差异，但为了便于理解也延用了汤用彤先生的构架，故在本体论之前加上前缀"中国式"。

宙论在中国文明早期并不重要。① 只有汉代形成的宇宙论儒学,才有类似的学说。在先秦,唯一把价值放在天地万物的道家,尤其是老子学说也仅仅是从形而上的思辨来论述世界的本质,而不取质料义的宇宙论。这正是王弼中国式本体论的来源。老子这样论述世界的形成:

> 有物混成,先天地生,寂兮寥兮,独立不改,周行而不殆,可以为天下母。吾不知其名,字之曰道,强为之名曰大。大曰逝,逝曰远,远曰返。②
> 道之为物,唯恍唯惚。惚兮恍兮,其中有象;恍兮惚兮,其中有物。窈兮冥兮,其中有精,其精甚真,其中有信。③
> 道生一,一生二,二生三,三生万物。万物负阴而抱阳,冲气以为和。④
> 故物或行或随,或嘘或吹,或强或羸,或接或隳。⑤
> 反者,道之动;弱者,道之用。天下万物生于有,有生于无。⑥

老子把"道"看做世界的总原因和本质。"道"是永恒的,⑦ 它的运行具

① "这类西方传统中不可小觑的有关宇宙起源的思辨,对中国人来说并无重要意义。"[美]郝大维、安乐哲著:《期望中国——对中西文化的哲学思考》,施忠连等译,上海世纪出版集团 2005 年版,第 12 页。

② (三国) 王弼注:《老子道德经》,《诸子集成》第 3 册,岳麓书社 1996 年版,第 11 页。

③ (三国) 王弼注:《老子道德经》,《诸子集成》第 3 册,岳麓书社 1996 年版,第 9 页。

④ (三国) 王弼注:《老子道德经》,《诸子集成》第 3 册,岳麓书社 1996 年版,第 20 页。

⑤ (三国) 王弼注:《老子道德经》,《诸子集成》第 3 册,岳麓书社 1996 年版,第 13 页。"'或接',御注、河上'接'作'载',王弼、梁简文作'挫'。罗振玉曰:'或强',敦煌本作'疆'。'或挫',河上、御注、景福三本作'载',景龙、敦煌二本作'接'。……俞樾曰:'按'挫',河上本作'载',注'载,安也','隳,危也',是'载'与'隳'相对位文,与上文'或强或羸'一律。而王弼本乃作'挫',则与'隳'不分二义矣。疑'挫'乃'在'字之误。'在',篆文作扗,故误为挫也。"(朱谦之:《老子校释》,《新编诸子集成》,中华书局 2000 年版,第 117 页。)马王堆帛书老子之字又均有出入,(参见刘殿爵:《老子逐字索引》,商务印书馆(香港)有限公司 1996 年版,第 10 页。)不论如何,老氏行文观念对立并行应该无误,所以本篇以王弼版之"或挫或隳",为版本脱落,故以之为"接"。取其对立、相反之观念。

⑥ (三国) 王弼注:《老子道德经》,《诸子集成》第 3 册,岳麓书社 1996 年版,第 19 页。

⑦ "道"生发形成的宇宙质料并非永恒。老子虽说"天长地久"(七章),天地能长久,但较之永恒的道,天地是有限定的。故老子云"天地尚不能久"(二十三章),复云道"先天地生"。另万物生灭较之天地程度更低,故可知老子仅以道为永恒。劳思光先生云:"故就形上学观念而论,老子论'道',是以三义为主,第一,万物无常,而'道'为常;第二,'道'超越现象界,具无限性;第三,'道'又支配现象界,运行于万物万象之中。"劳思光:《新编中国哲学史》第 2 册,广西师范大学出版社 2005 年版,第 139 页。

有无限循环的特性。从世界构成上说，"道"生出"天地"；"天地"是"万物"的载体和限定：时间和空间；"道"亦生出"万物"，即所有物质。"道"的特点是"独立不改，周行不殆"，从状态上说是"逝、远、返"。"道"如何生"万物"？抽象地说即是"道生一，一生二，二生三，三生万物。"，状态上说是"道之为物，唯恍唯惚。惚兮恍兮，其中有像；恍兮惚兮，其中有物。窈兮冥兮，其中有精，其精甚真，其中有信。""万物"是"物"的总名，"万物"之下是类别物。关于"物"的性质，老子以"行、随，嘘、吹，强、羸，接、隳"四对相反的概念总括之。"行、随"①，单独生发或是相继生发："物"发展秩序的两极。"嘘、吹"②，缓慢的发展还是快速的发展："物"生发速度的两极。"强、羸"，坚硬刚强还是柔软羸弱："物"性质的两极。"接、隳"，③ 相互依存还是相互毁灭："物"发展的相互关系的两极。最后"万物"的生灭："长之、育之，亭之、毒之，养之、覆之"④，亦是"道"循环运行的结果和必然。可见老子对世界形成的看法，是整体的、运动的，不涉及质料说，却是形而上的。

王弼继承了老子的整体而运动的世界观，且同样以形而上的方式来论述世界的本质。但是王弼学说的重心偏离了老子的"道"，而转向"有无"问题（所以我们称之为中国式的本体论）。"道"是老子学说价值的核心。"有""无"仅仅是"道"生发的状态。虽然王弼的"有生于无"取自老子《道德经》第四十章："天下万物生于有，有生于无"⑤，但是老子认为"有无"是"相生"的。"有无相生"⑥ 就意味着老子以二者价值为均等。而王弼把老子"有、无"价值均衡状态打破，把价值放在"无"上，以"无"为"道"。如王弼

① 《说文》云："行：人之步趋也。"段注云："步，行也。趋，走也。二者一徐一疾，皆谓之行。统言之也。尔雅：室中谓之时，堂上谓之行，堂下谓之步，门外谓之趋，中庭谓之走，大路谓之奔。析言之也。引伸为巡行、行列、行事、德行。"（（清）段玉裁：《说文解字注》，上海古籍出版社1981年版，第78页。）《说文》云："随：从也"段注云："行可委曲从迹，谓之委随。"（清）段玉裁：《说文解字注》，上海古籍出版社1981年版，第70页。

② "声类云：'出气急曰吹，缓曰嘘'。此吹、嘘之别，即老子古义也。"朱谦之：《老子校释》，《新编诸子集成》，中华书局2000年版，第116页。

③ 《说文》云："接，交也。"段注："交者，交胫也。引申为凡相接之偁。"（（清）段玉裁：《说文解字注》，上海古籍出版社1981年版，第600页。）《淮南子》云"继修增高，无有隳坏，毋兴土功"（（东汉）高诱注：《淮南子注》，《诸子集成》第8册，岳麓书社1996年版，第76页。）《过秦论》有"堕名城，杀豪俊，收天下之兵"之语。（清）严可均：《全汉文》，商务印书馆2006年版，第167页。

④ （三国）王弼注：《老子道德经》，《诸子集成》第3册，岳麓书社1996年版，第23页。

⑤ （三国）王弼注：《老子道德经》，《诸子集成》第3册，岳麓书社1996年版，第19页。

⑥ "故有无相生，难易相成，长短相形，高下相倾，音声相和，前后相随。"（三国）王弼注：《老子道德经》，《诸子集成》第3册，岳麓书社1996年版，第1页。

在《论语释疑》中云："道者，无之称也。无不通也，无不由也，况之曰道。寂然无体，不可为象。"[1] 又如王弼注老子的"有生于无"曰："天下之物，皆以有为生。有之所始，以无为本。将欲全有，必反于无也。"[2] 王弼把"无"看成"道"，以"无"为本；而以"有"为末，价值取舍一目了然。

中国式的本体论王弼只进行了一半，后半部由郭象完成。与王弼的价值在"无"上针锋相对，郭象将其学说价值放在"有"上。郭象认为世界是一个巨大的、无始无终的时空。郭象注《知北游》篇云"天地常存，乃无未有之时。""世世无极。"[3] 在注《庚桑楚》篇中说"宇者，有四方上下，而四方上下未有穷处。宙者，有古今之长，而古今之长无极。"[4] 万物在其中生灭运转，即便是天地也无时不在流变。如郭象在注《秋水》篇中的"道无终始，物有生死"时说"死生者，无穷之变耳，非终始也"[5] 注《大宗师》篇云"天地万物无时而不移"[6]。郭象并不认可王弼的世界是动静相生的观点，而把世界的变化"动"看成是永恒的。[7] 在对物的认知上，与老子和王弼取物之总名、以类来归纳和阐释不同；郭象虽然也继承这个观点，但更侧重于阐释物个体和性分。在其"独化""物各自造"的思想辐射之下，认为"物物自分，事事自别"，"物物有理、事事有宜"，万物"群分而类别"，物之"并逐曰竞，对辩曰争。"[8] 郭象把老子关于物的四对关系"行、随，嘘、吹，强、赢，接、塓"简化为"自然"和"独化"：以物的性质、状态、生长为"自然"。所有物的生发和性质的形成都是自我生成；物与物的关系是共同自生，"物各自造"，各自完成。这种并行、各自的发展称之为"竞"。而物之生长受到他物的影响则"争"。

由此我们可知宗炳之观和王微之观的差异。如前所述，宗炳之观虽不脱玄学色彩，但显然更倾向中观学的"观空"。相较之下，王微之观则是王弼和郭象玄学的综合体。虽然王弼和郭象价值相左，但是作为非"名理派"的名士，

[1]　（三国）王弼著：《王弼集校释》下册，楼宇烈校释，中华书局 2009 年版，第 642 页。

[2]　（三国）王弼著：《王弼集校释》下册，楼宇烈校释，中华书局 2009 年版，第 110 页。

[3]　（清）郭庆藩：《庄子集释》，《诸子集成》第 4 册，岳麓书社 1996 年版，第 361 页。

[4]　（清）郭庆藩：《庄子集释》，《诸子集成》第 4 册，岳麓书社 1996 年版，第 380 页。

[5]　（清）郭庆藩：《庄子集释》，《诸子集成》第 4 册，岳麓书社 1996 年版，第 279 页。

[6]　"夫无力之力，莫大于变化者也；故乃揭天地以趋新，负山岳以舍故。故不暂停，忽已涉新，则天地万物无时而不移也。世皆新矣，而自以为故；舟日易矣，而视之若旧；山日更矣，而视之若前。今交一臂而失之，皆在冥中去矣。故向者之我，非复今我也。我与今俱往，岂常守故哉！而世莫之觉，横谓今之所遇可系而在，岂不昧哉！"（清）郭庆藩：《庄子集释》，《诸子集成》第 4 册，岳麓书社 1996 年版，第 118 页。

[7]　参见汤一介：《郭象与魏晋玄学》，北京大学出版社 2009 年版，第 277 页。

[8]　（清）郭庆藩：《庄子集释》，《诸子集成》第 4 册，岳麓书社 1996 年版，第 43 页。

王微并不参与理论的建构而以欣赏为主。所以王微对世界的本体论式的看法既有王弼的影子也同时具有郭象的精神。王微的玄学式主体和世界是二分而"相望"的。其价值重心与老子、庄子、王弼、郭象一致，都以最高客体"道"高于主体，进而扩充主体精神。从《叙画》中我们可以看到，王微的本体世界既有王弼的"无"："太虚"、"灵"；又有郭象的"有"："嵩高""方丈""太""华""犬马禽鱼"等。可以说王微之观，既观王弼之"无"，又观郭象之"有"。

　　所以，王微之"观"，对"道"的观察、体认和欣赏是纯粹玄学式的。王微把"道"这个现象界的"有"和形而上的"无"的总和当做高于主体的价值来欣赏。在《叙画》中，"望秋云，神飞扬；临春风，思浩荡"是王微之"观"的最佳注解。王微在画中看到有形之物"秋云"的时候，因心情愉悦而精神舒畅，神采飞扬；在画中甚至能够感受到无形之物"春风"拂面，更让他体会到"道"的运行，"无"的玄妙。宗炳之"观"则有很大不同，如前文所述，更与佛学之"中观"有紧密的关系。在《画山水序》中，宗炳观画是"披图幽对，坐究四荒；不违天励之丛，独应无人之野""圣贤映于绝代，万趣融其神思"。由宗炳的描述我们可知，这是一种主体临照客体总和"道"的状态，它体现了佛学主体的无限扩充精神。宗炳的"披图幽对"的行为正是主体临照的状态，"坐究四荒"是主体临照经验世界的总和的生动写照。从后句"圣贤映于绝代，万趣融其神思"我们更能看出，宗炳所描述的主体是大于客体的，这与王微的玄学主体有着本质的不同。而王微并没有宗炳佛教修行观想的内容，所以王微的观画中山水更倾向于情意我对模拟山水的欣赏。

基源问题与展开方式

　　劳思光先生以他独特的哲学研究方法"基源问题研究法"对中国哲学展开了透彻的研究，使复杂的哲学问题清晰化。我们也可以以此来研究宗炳和王微由于在价值上的根本差异而导致在画论中不同的展开方式，进而发现他们开创的不同类型的画山水。

　　宗炳和王微画山水的"基源问题"是：他们为什么画山水？

　　正如前文所述，宗炳和王微画山水的实质是玄学式修身，这是他们的共同点。从魏晋僧侣集团和道教集团的行为方式我们可以知道，僧、道分别有各自的终极价值，各有一套修行法则，并不以艺术为修持之术。宗炳和王微的本质不同体现在他们修身的侧重点上。玄学式修身有两个主要的价值，一为"体道"，二为"通玄远"。宗炳重"体道"，尤其以佛学修行的方式；王微则重主体的"通玄远"。在画山水的"基源问题"上，宗炳画山水主要是为了"体道"，而王微画山水则侧重于"通玄远"。在理解这个根本差异的时候，我

们要清楚他们画山水都有"体道"和"通玄远"的考虑,只是侧重点不同。从宗炳和王微画山水的"基源问题"出发,我们就能清晰地知道二者在画论中论证的中心是什么。这也意味着,他们在画论中讨论的"基源问题"也就清晰明了:宗炳写《画山水序》是为了"体道",王微写《叙画》是为了"通玄远"。宗炳《画山水序》以佛学式修身开头,论证画山水的意义,以佛学式修身结束,详述以佛学式修身观画中山水。自始至终的论证中心都在于"体道"修身。所以《画山水序》在论证画山水的目的和意义即佛学式的"体道"修身时重点在"观"。王微《叙画》虽也重"体道"修身,然并不以"体道"修身为出发点,相反则是以"通玄远"为价值中心。所以《叙画》在论证"画"的目的和意义时重点在"画"。

宗炳的《画山水序》中的一切问题正是围绕佛学式"体道"修身这个基源问题而展开论述。如前文所述,从论证画山水的意义,到以观画中山水修身都是如此,无需赘言。宗炳对"画"的意义并没有多谈,对画山水的方式则从魏晋间佛学"中观"的方式论述。"以形写形,以色貌色"是宗炳对绘画模拟实然世界的真实的佛学式概括。宗炳的这句话通常被解《画山水序》的人认为是画画时的物象具体的"形体和颜色",实则不然。具体来说,这句话的前"形""色",也就是"以形"和"以色"才是绘画的方式,后"形""色",也就是"写形"和"貌色"的"形""色"是魏晋佛学对现象界的指称,是大乘佛学"中观"的重要思想。正是因为有这个佛学"中观",对经验世界"观空"的形而上的概括思想,宗炳才没有进一步论证应该以何种方式把山水画出来,仅仅是"竖划三寸"、"横墨数尺"而已。这与王微以书法笔法入画差距甚大。由宗炳《画山水序》的"基源问题"我们可以看出,这篇山水画论从价值的设定到观看世界的方式,从绘画的本质理解到绘画方式的建构,从观画之理到最终观画的意义都是围绕着佛学式"体道"修身而展开的。

王微《叙画》的"基源问题"是玄学式修身的"通玄远","画"的意义是中心点。王微为了给"画"找到合理性的基础,把早已成为高价值的"书"用来对比,论证了"书""画"价值的同一性。这是中国艺术的核心"书画合一"精神的初步设定。紧接着王微以"画"和"道"互动,以"画"在画面上模拟"道"的静止和发动的状态"无"和"有",把"道"能呈现出来的东西都统摄在笔端,所以王微的绘画对象不仅仅局限在山水上,而包括了所有的客体对象,并且以书法的笔法来表现。王微的"画"不仅展示了经验世界的"有",而且尽力捕捉"无",即"道"的玄妙。所以王微特别强调"动"这个观念。王微通篇谈论的是"画"的意义,以"画"和"道"相提并论,是其显著的特点。背后正是玄学式的主体模仿"道",玄学式的主体扩充精神"通玄远"。

3．中国绘画精神的确立

"画"观念意义的提出：宗炳遗漏的逻辑环节

在笔者对这两篇画论的研究过程中，一直有两个萦绕心头、悬而不决的问题。其一是宗炳在论证"画山水"观念价值成立中，存在一逻辑环节的缺失。其二是作为历来被当做山水画价值起源的一篇重要画论，王微的《叙画》并非只谈山水，而是涉及到整个绘画的对象。为什么会有这两个问题？这是两篇画论难解、学者感到困惑的重要原因。

通过本书对宗炳《画山水序》的研究，可以知道从"游山水"观念推导出"画山水"观念是如此漫而又清晰的一个过程。三国时期，因玄学激烈派竹林七贤中的嵇康和阮籍等名士，追求庄子的主体自由而逐渐兴起的"游"观念，与六十年之后因玄学郭象学而产生的新"山水"观念的结合，东晋初"游山水"观念开始普遍影响名士阶层的行为。"画山水"观念则在"游山水"观念产生之后100余年的宗炳《画山水序》中诞生。宗炳论证"画山水"价值成立的逻辑十分精密，从命题"圣人与道互动有价值"推出"贤者与山水互动有价值"，再推出"贤者与山水互动的方式"："画山水"有价值。可以说宗炳在《序》文中从圣人禅定观想修行推论出贤者"游山水"的价值，然后推出"画山水"价值，此为160余年的长程逻辑的终点。

但是从"游山水"推出"画山水"意义的论证中，其中较弱的逻辑环节就是"画"观念的意义问题。"游山水"观念中的"游"观念是源自庄子的主体精神，《庄子》第一篇即是《逍遥游》，阐释庄子学说的主体精神情意我，因此"游"观念是一个十分重要的哲学观念，它是先秦庄子学说的核心。"山水"观念则是魏晋玄学顶峰郭象学影响之下，在东晋初成立的重要新观念。那么我们不禁要问：在宗炳的推论中，"游"观念和"画"观念是对等的吗？如果说宗炳的整个逻辑推论："圣人法道"推出"贤者游山水"，再推出"贤者画山水"，最后推出"贤者观画中山水"，简略之就是"法道"（或"观道"）推"游山水"再推"画山水"最后推出"观画中山水"是一个包含的关系。那么在重要哲学观念"观"（道）、"游"（山水）、"观"（画中山水）之间的"画"观念的意义何在？宗炳在整篇论文的推理中忽略了这一逻辑环节，正是因为他觉得"画"观念不重要。在宗炳看来，"画"的意义就是"贤者观画中山水"来模仿"圣人法道"的一个方式，这个方式有价值正是因为玄佛学修身的缘故。所以宗炳在《序》文中并没有多谈"画"的价值。这是由宗炳《序》文的

基源问题"体道"决定的，"画"观念在基源问题的边缘。这就是本书所说的"宗炳遗漏的逻辑环节"。

　　第二个疑问，作为历来被认为是山水画论的《叙画》为何不专谈山水是一个很重要的问题。在前文中，笔者列举了王微在《叙画》中主要的三个论题：一为书画价值同一，二为绘画本质及规律，三为以书法笔法来绘画。就对象来说，王微把魏晋玄学的"有"、"无"之精神发挥到极致；既要表达世界的整体，又要把人类、社会和自然都收入笔端。所有的这些对于山水画论来说似乎早已超出了其意义范畴。那么，王微此文之主旨究竟是什么？

　　"画"之意义是王微论证的中心，一如这篇短文的篇名《叙画》。王微对宗炳的《画山水序》一定是研究过的，不仅仅是因为《序》文早出，更因为王微论证的中心"画"观念正是宗炳所忽略。对于宗炳的论证中心，"游山水"观念、"画山水"观念，按王微的玄学名士风范一定十分赞同，而并不在意宗炳的修身是偏佛学还是编玄学。所以尽管《叙画》出现的直接原因是为了批驳当时书画不平等的现象，但王微著文论证则是以玄学的价值来发扬宗炳所遗漏的逻辑环节。王微《叙画》一文，以题名直截了当地提出了他要论证的问题，这就是"画"的意义问题："画"观念的价值。也就是说，王微在此文中论述的是绘画的根本问题：价值问题。

<h2 style="text-align:center">王微的论证逻辑</h2>

　　宗炳以玄学佛学修身来论证"画山水"观念的价值，其重心不在"画"而在"山水"。那么王微如何论证"画"观念的价值呢？

　　王微在《叙画》中的论证逻辑如下：

　　(1) 为什么要论证"画"观念的意义。

　　(2)"画"观念的新价值。

　　(3) 如何"画"才能有价值。

　　(4)"画"能表达价值。

　　(5)"画"能欣赏价值。

　　王微在《叙画》中首先提出中心议题：为什么要论证"画"观念的价值？也就是为文之目的。如前文所述，其直接原因是与颜延之讨论书法和绘画价值的不平等。但是其背后浮现出两个至关重要的问题。其一是"画"观念没有价值。因为当时的"书"观念的新义即艺术义，已经起源和形成，而"画"之意义尚不明。正是因为"画"观念没有意义，"画"没有价值，王微才要论证"画"观念的价值。其二是"画"观念在宗炳《序》文的论证逻辑中被遗漏，价值不明。基于此二点，王微提出"画"的价值问题，为"画"观念寻找价值。

那么，什么是"画"的价值呢？王微否定了绘画的原始功能——信息的记录与传播，而以魏晋间形成的新价值——玄学修身的"通玄远"价值注入之。他认为"画"能模拟最高价值"道"的状态，扩充玄学的主体精神，使玄学主体"通玄远"。文中所述"融灵而动"、"拟太虚之体"正是新价值的注脚。

紧接着王微阐释了如何"画"才有价值的问题。这就是以书法笔法来绘画。宗炳在《序》文中并没有导出中国艺术的核心问题：书画的关系问题，但是王微开出了这对重要关系。为什么要开出书法和绘画的关系问题，强调用书法的笔法来绘画呢？因为那个时代书法价值早已成立，"书"已经成为魏晋士大夫重要的玄学修身的方法。书法的艺术机制也已经形成。王微强调书画同一，正是要借鉴"书"观念的意义和机制，把"画"观念的意义和机制也建立起来。

最后是王微论证"画"观念意义的可行性。以"画之致"与"画之情"："画"能够表达新价值，"画"能够被用来欣赏新价值；来分别阐释"画"观念的玄学式修身"通玄远"的可行性，即表达和欣赏新价值。

"画"观念的起源

"画"观念的起源是中国绘画价值起源的起点。作为动作和行为的"画"何以有意义，正是新价值对绘画价值重塑的重要部分。不论是中国还是西方，绘画在价值起源之前都是一种技艺，这种技艺在起源时各有不同的状态属性。在西方文明中，艺术起源于古希腊观念"技艺"（"$\tau\acute{\epsilon}\chi\nu\eta$"），艺术家最初被称为"艺人"（"$\tau\epsilon\chi\nu\acute{\iota}\tau\eta\varsigma$"），艺人是那些主要从事制作和建构的、技艺高超的"高手"。[①]20世纪中期的存在主义哲学家海德格尔指出，这些艺人并非普通的工匠，而是伴随着知性精神的艺人。西方艺术正是在这种知性的技艺中孕育的。

在中国艺术起源之初，也存在类似的情形，只是类型大异其趣。从颜延之与王微的通信语句"图画非止艺"我们可知，"画"观念在当时是在"艺"这个范畴之内的，突破这个范畴正是"画"观念得以起源的重要环节。中国现代"艺术"观念，在中国文明发源之初主要以"埶"观念为主要面貌，它是繁体字"藝"的词源。"埶"在中国"小学"史上是一个重要观念，它不仅关乎到儒家政治的"六艺"观念，还与中国的艺术观念起源"艺"观念、书法起源的重要观念"势"有着重要的联系。东汉的许慎《说文解字》释"埶"曰："种

① 参见［德］M.海德格尔著：《艺术的起源与思想的规定》，孙周兴译，《世界哲学》2006年第1期。

也,从丮坴。持种之。《诗》曰:'我埶黍稷。'"。段玉裁在《说文解字注》中考证"埶"这个概念时说:

> 唐人树埶字作蓺,六埶字作藝,说见经典释文。然蓺、藝字皆不见于说文。周时六藝字盖亦作埶,儒者之于礼、乐、射、御、书、数,犹农者之树埶也。又说文无势字,盖古用埶为之,如礼运在埶者去是也。①

段玉裁根据唐初经学家陆德明(约公元550—630年)的"小学"著作《经典释文》得知,唐代初期,儒家经典中"六艺"这个观念的词汇有一个显著的转化,就是从西汉初就出现的"六埶"(六艺)转化为新词汇"六藝"。段玉裁指出,东汉中期的小学家许慎在《说文解字》中没有收录"蓺""藝""势"这三个"埶"的变体字,所以仅有"埶"是此前通用的概念,也就是"艺"的古义。

那么,为什么东汉古文经小学大家许慎没有收入后世如此重要的"艺"概念呢?我们知道在许慎之前,中国史籍中的文献学标志,班固《汉书》中的《艺文志》已经面世。如果"艺"在班固时就已起源,那么许慎必然会记载。所以"艺"观念的起源在中国小学史上成为一个悬案。又因为小学家们的考据重心都放在儒家的重要观念"六艺"上,"艺"观念的起源至今也没有考证出来。段玉裁提及唐初小学家陆德明记载当时的古概念"六埶"已经转化为"六藝",唐初人已把古字"埶"转化为加草字头的"蓺"。另外一位唐初的小学家颜师古修正了这个考据,他在注解《汉书》时提及:"孟康曰:'蓺音褋。謂裳下懐褋。'李奇曰:'蓺,六蓺也。'师古曰:'李說是也。蓺,古藝字。'②颜师古记载三国时期的学者孟康和李奇对"蓺"字有不同的注解,他认同李奇的观点。从文中可得两个信息:其一是在三国时期"蓺"概念就已经形成了,时常与"埶"混用;其二,三概念的起源先后秩序是"埶"、"蓺"、"藝"。

从唐初小学家的记载我们可以知道:"埶"为古概念,"蓺"为三国时期衍生概念,"藝"概念唐初即已形成。那么"藝"观念于何时起源呢?北宋初,经学家徐铉在校对《说文解字》后,特别记录了"藝"概念,说:"藝本只作埶,後人加艸、云,義無所取。"③从此看出,即便是《说文》专家徐铉

① (清)段玉裁:《说文解字注》,上海古籍出版社1981年版,第113页。
② (东汉)班固:《汉书》,中华书局1964年版,第2724页。
③ 参见《说文解字真本》卷末。

对"藝"观念的起源也不甚清楚，以"义无所取"一笔带过了。清末的小学家王筠在其《说文释例》中对徐铉的这句话补充道："漢書藝文志標題雖作藝，而書中則作埶，百石卒史碑同。"[①] 王筠说，《汉书》《艺文志》的标题虽然是"藝"，但是其文中的"藝"字却都只用"埶"，更举了东汉末桓帝元嘉三年（公元 153 年）刊刻的孔庙石经《百石卒史碑》（即《乙瑛碑》）为例，[②] 指出与《艺文志》情况一致，"藝"仅作"埶"。（如此可知，从《乙瑛碑》可得"埶"字已于 153 年出现，如果王筠所说的《汉书》《艺文志》内的艺都作"埶"属实，那么"埶"字出现在班固（卒公元 92 年[③]）的时代，许慎为古文经学者，对新字不重视故不予录入也能说得通。古今所有的小学家的考据都指向一个答案，那就是许慎《说文解字》诞生的时期，"藝"这个字还没有起源。班固《汉书》中"藝"并没有出现，《艺文志》的标题"藝"为"藝"观念起源后，后人所改。据本篇所考，"藝"是东汉概念，史料上最早出现在 168 年。据最早的汉碑著作《隶释》所记载的汉碑可知，"藝"最早出现在东汉灵帝建宁元年（168 年）刊刻的《冀州从事张表碑》中，在其后的《史晨碑》（170年）中也出现了。[④]

许慎告诉我们，"艺"的古义"埶"是与种植有关的技术。在更早的甲骨文和金文中，"埶"的左半边上为草、下为土，右为人，其形为人持草种于土中。其后的漫长岁月中，左半边逐渐演变成坴（《说文》释云"土块坴坴"）。所以说中国的艺术总名"艺"观念在最早是一种种植的技术，此技术与草之生有很大关系。本书理解为这种技术能使对象有生气、能生长，是为中国艺术观念的源头，与西方艺术的起源知性的创作技术义有本质区别。

"艺"（"埶"）观念在先秦主要有两种含义，其一是原始义种植义，其二是种植义的申引义，即专门的技术义。这两种含义多为诸子通用。儒家《论语》4 次，《孟子》1 次，《荀子》4 次；道家《老子》无是词，《庄子》2 次；墨家《墨子》11 次；法家《韩非子》1 次；名家无是词。

① 丁福保：《说文解字诂林》，中华书局 1988 年版，第 3404 页。

② 书法史上的汉隶名碑，全称为《汉鲁相乙瑛请置孔庙百石卒史碑》，洪适《隶释》又称《孔庙置守庙百石孔龢碑》，古今多简称之为《乙瑛碑》。

③ （东汉）班固：《汉书》，中华书局 1964 年版，第 2 页。

④ 当代有学者依据南宋著名金石学家洪适的《隶续》考证"藝"出现在东汉末桓帝时期延熹四年（公元 161 年）的《王元宾碑》。（参见徐山：《释"藝"》，《艺术百家》2010 年第 1 期，第 196 页。）但此碑早已遗失，洪适之金石名著《隶释》严谨而版本传承良好，其续篇《隶续》则散失后补全，（"《隶续》二十一卷是《隶释》的续篇，辑录续得诸碑，依前例释之。原刻散佚，尔后又逐渐集佚成书。今本并非完帙，且体例亦不甚统一。"参看（宋）洪适：《隶释·隶续》，中华书局 1985 年版，第 1 页。）故《王元宾碑》首出之"藝"字并没有足够的说服力。

《论语》：

求也艺，于从政乎何有？①
志于道，据于德，依于仁，游于艺。②
大宰问于子贡曰："夫子圣者与？何其多能也？"子贡曰："固天纵之将圣，又多能也。"子闻之曰："大宰知我乎？吾少也贱，故多能鄙事。君子多乎哉？不多也。"牢曰："子云：'吾不试，故艺。'"③
子曰："若臧武仲之知，公绰之不欲，卞庄子之勇，冉求之艺，文之以礼乐，亦可以为成人矣。"④

《孟子》：

后稷教民稼穑。树艺五谷，五谷熟而民人育。⑤

《荀子》：

养六畜，闲树艺，⑥
其于百官之事伎艺之人也，不与之争能，而致善用其功；⑦
耕耘树艺⑧（2 次）

《庄子》：

说圣邪？是相于艺也；⑨
故通于天地者，德也；行于万物者，道也；上治人者，事也；能有所艺者，技也。⑩

① （清）刘宝楠：《论语正义》，《诸子集成》第 1 册，岳麓书社 1996 年版，第 143 页。
② （清）刘宝楠：《论语正义》，《诸子集成》第 1 册，岳麓书社 1996 年版，第 166 页。
③ （清）刘宝楠：《论语正义》，《诸子集成》第 1 册，岳麓书社 1996 年版，第 214—215 页。
④ （清）刘宝楠：《论语正义》，《诸子集成》第 1 册，岳麓书社 1996 年版，第 370 页。
⑤ （清）焦循：《孟子正义》，《诸子集成》第 2 册，岳麓书社 1996 年版，第 243 页。
⑥ （清）王先谦：《荀子集解》，《诸子集成》第 3 册，岳麓书社 1996 年版，第 121 页。
⑦ （清）王先谦：《荀子集解》，《诸子集成》第 3 册，岳麓书社 1996 年版，第 171 页。
⑧ （清）王先谦：《荀子集解》，《诸子集成》第 3 册，岳麓书社 1996 年版，第 386 页。
⑨ （清）王先谦：《庄子集解》，《诸子集成》第 4 册，岳麓书社 1996 年版，第 80 页。
⑩ （清）王先谦：《庄子集解》，《诸子集成》第 4 册，岳麓书社 1996 年版，第 88 页。

《墨子》11 次皆"树艺"。

《韩非子》：

　　　　今商官技艺之士亦不垦而食，是地不垦与盘石一贯也。①

可见先秦之"艺"无非"树艺"、"技艺"（"伎艺"），均指原始义"种植的技术"和申引义"专门的技术"。

　　但是在西汉初，"六艺"（"六埶"）观念起源，形成儒学的重要观念。太史公司马迁在《史记》中用了 2 次。一次以《诗经》"三百五篇孔子皆弦歌之，以求合韶武雅颂之音。礼乐自此可得而述，以备王道，成六艺。"② 另一次记录司马相如的辞赋"游乎六艺之囿，骛乎仁义之涂"。③ 同时期的《盐铁论》用了 3 次，"三王之道，六艺之风"④、"舒《六艺》之讽，论太平之原"⑤、"今贤良、文学臻者六十余人，怀六艺之术，骋意极论，宜若开光发蒙"⑥。西汉初"六艺"观念的起源具有深刻的儒学烙印，其一是因为先秦孔子本人有习"艺"经历；其二是因为"独尊儒术"政治制度建立的需要，涉及到儒家经典的传习和礼制的完善。所以，段玉裁说，"儒者之于礼、乐、射、御、书、数，犹农者之树埶也"，桂馥说"薮，才之生也"。⑦ 但"六艺"之外的"技艺"义则不为价值所取，明末大儒王船山解"埶"云："持种而播之土，埶之义著矣。借为治也者，埶以治地，故通为习治也。习六经者称六埶，治经术者滋培吾心义理之种而去其稂莠，如耕者之事也。若技术工匠称其事曰埶，则僭词。"⑧ 在儒者的心中，工匠所为并不属于"埶"的范畴，所以在东汉末期，赵壹的《非草书》仍以"草书之人盖伎艺之细者耳"。由此可知，"艺"的原始义为种植义，在先秦就形成了申引义专业技术的"技艺"义。两汉形成被儒家意识形态同化的新观念"六艺"观念，后世儒家都以"六艺"为儒者治国之术。

　　因此，就颜延之与王微的共识"图画非止艺"的"艺"的范畴而言，必然

①　(清) 王先慎：《韩非子集解》，《诸子集成》第 7 册，岳麓书社 1996 年版，第 339 页。
②　(西汉) 司马迁：《史记》，中华书局 1963 年版，第 1936—1937 页。
③　(西汉) 司马迁：《史记》，中华书局 1963 年版，第 3041 页。
④　(汉) 桓宽：《盐铁论》，《诸子集成》第 10 册，岳麓书社 1996 年版，第 8 页。
⑤　(汉) 桓宽：《盐铁论》，《诸子集成》第 10 册，岳麓书社 1996 年版，第 70 页。
⑥　(汉) 桓宽：《盐铁论》，《诸子集成》第 10 册，岳麓书社 1996 年版，第 12 页。
⑦　(清) 桂馥：《说文解字义证》，齐鲁书社 1994 年版，第 243 页。
⑧　(明) 王夫之：《说文广义》，《船山全书》第 9 册，岳麓书社 2011 年版，第 378 页。

有两种含义:其一是儒家价值"六艺"的"艺";其二是儒家价值之外的技艺义。"图画非止艺"的具体意义,正是要指出绘画的价值并不在儒者之术和普通专业技术这二者的价值总和范畴之内。

"画"的古义是《说文》中的"界也。象田四界。"① 也就是记录和划分田的边界的意思。可以说"画"的原始义正是记录信息这个基本的功用义,以图形和图像来记录和传达信息。由此可知,"画"之古义在"艺"观念之专业技术义范畴之内。西汉末出现的儒家文献《周礼》有《考工记》一章,对"画"的范畴有描述:

> 知者创物,巧者述之。守之世,谓之工。百工之事,皆圣人之作也。②
> 设色之工,画、缋、钟、筐、㡛。③
> 画缋之事,杂五色。④

《周礼》把人类社会重要的器物创造认为是圣人所为。"智者创物,巧者述之",改变人类社会的重要发明通过智者的构思和创作,懂其事者记录和阐释之,这些都是"圣人之作"。工匠则负责代代相传。"画"的意义,在"设色之工",无非就是填颜色的特别技术而已。

时至东汉末,"画"观念有了一个颇为显著的萌芽,主要体现在"画"观念与儒学价值的结合。具体的例子是东汉末的著名儒者赵岐曾经以画来进行道德"修身"。《后汉书》《赵岐传》云:

> 年九十余,建安六年卒。先自为寿藏,图季札、子产、晏婴、叔向四像居宾位,又自画其像居主位,皆为赞颂。⑤

命运多舛、极具德行与才干的儒者赵岐自知年老将死,画他所认可的春秋时期以道德和才能名世的四位贤臣之像于墓葬装饰,(应该为两汉盛行的墓

① (清)桂馥:《说文解字义证》,齐鲁书社 1994 年版,第 250 页。
② (东汉)郑玄注、(唐)贾公彦疏:《周礼注疏》,《十三经注疏》,北京大学出版社 2000 年版,第 1241 页。
③ (东汉)郑玄注、(唐)贾公彦疏:《周礼注疏》,《十三经注疏》,北京大学出版社 2000 年版,第 1245 页。
④ (东汉)郑玄注、(唐)贾公彦疏:《周礼注疏》,《十三经注疏》,北京大学出版社 2000 年版,第 1305 页。
⑤ (南朝宋)范晔著、(唐)李贤等注:《后汉书》,中华书局 1973 年版,第 2124 页。

室石刻)，并将自己的像画在中间，都作赞颂之文。赵岐所为，固非真正意义上的以画修身，仅是在年寿将尽之时为自己的人生和生命气质做一个反省和总结。另在三国时期，曹植和陆机对绘画的欣赏"存乎鉴戒"、"比雅颂之述作，美大业之馨香"均可视为"画"观念与道德价值的初步结合。但是这些也都侧重于道德价值，"画"观念的价值依然不彰。

　　"画"观念的起源是中国绘画价值确立的重要标志。从概念史的法则上说，形成新词汇或者是旧词转化为新义正是思想变化的体现。"画"观念的起源正是体现出这个概念从原始含义"象田四界"、"划分区域"的意义中松动和脱离出来，形成新的意义。"画"观念从"划分区域"义逐渐形成出申引义"专业技术"，其意义范畴与"艺"观念的一部分重叠。然后又从"专业技术"义脱离出来，与固有价值即两汉儒学产生意义交汇，形成初步价值表达的形态。再与"山水"观念结合，表达新价值"道"和"山水"的意义。至此，"画"观念的表达价值的作用已经比较明确，但是"画"观念本身的意义却没有论证出来。那么，"画"观念的意义是如何形成的呢？

伟大的否定：价值植入前的准备

　　中国绘画精神的确立标志着中国绘画艺术的正式起源。如前文所述，绘画价值起源的实质是新价值对绘画价值的重塑，系统性和完整性的价值论证是它的主要特征。在绘画价值被新价值重塑之前，绘画具有一些未成形的，或不完整的价值。价值重塑就从如何对待那些"前价值"开始。在西方绘画理论中，塞尼诺在《艺匠之书》中直截了当地阐释艺术与哲学要平起平坐的观点，体现出了绘画价值起源的锋芒；阿尔伯蒂的《论绘画》对古代艺术的价值多所颂扬，二者对绘画的"前价值"都主要予以接受，再生发出新价值。[1] 在中国文明中，新价值对绘画价值的重塑同样体现了价值论证的系统性和完整性这个普遍的特质，但与西方情况不同的是，在对待绘画"前价值"问题上，王微以两个"伟大的否定"开启其端。

　　王微论证中国绘画价值的起源，首先否定了"画"观念的技术价值意义范畴，以"图画非止艺"而把"画"观念从"艺"观念中脱离、解放出来。其次，否定了"画"观念最基本的实用价值，即记录和传达信息义。他认为

　　① 阿尔伯蒂与塞尼诺较为不同，阿尔伯蒂在《论绘画》中说"绘画是至高无上的艺术，而绝非卑微的装饰手艺。"（[意] 阿尔伯蒂著：《论绘画》，胡珺、辛尘译，江苏教育出版社2012年版，第27页。）也与"图画非止艺"的论证一致，否定单纯技术义，但是对"画"的记录和传达信息义则予以接受并赞成，正如他对历史画感兴趣观点一致。这是因为阿尔伯蒂的价值论证与塞尼诺不同，其用意与王微一致亦是腾出价值空间为新价值的设定做准备。

绘画的价值并不在于"案城域、辩方州、标镇阜、划浸流"这些记录和识别信息的功能上。

王微的两个否定是价值重塑之前的准备，为新价值的设定提供了空间。两个否定的内容一方面包含单纯技术义，也就是阿尔伯蒂否定的"卑微的装饰手艺"；另一方面把绘画从记录和传达信息义所指涉的地图和地志图这两种功用图画范畴抽离出来。这就把"画"观念的"前价值"都否定了，否定本身意味着要建立新价值。故本书把王微这种彻底的否定，为新价值提供充分价值空间的做法称为"伟大的否定"。王微的绘画"前价值"否定，实际上在中国绘画价值起源之初就严格界定了什么是真正的绘画，与绘画"前价值"拉开距离。中国绘画艺术之所以迥异于西方艺术很大程度上与这个彻底否定有很大关系。

西方绘画艺术原本就脱胎于古希腊的"工匠传统"，塞尼诺在论证绘画与哲学的平等价值时反复强调"手的技能"[1]，阿尔伯蒂也认为绘画是"非常艰苦"的，要"投入所有时间和精力的工程"，"勤学苦练"常常挂在阿尔伯蒂嘴边。[2] 所以在西方艺术传统中，"工匠精神"是重要的组成部分。到康德出现，西方艺术和技术才被清晰地分析和界定，康德说：

> 人们只能把通过自由而产生的成品，这就是通过一意图，把他的诸行为筑基于理性之上，唤做艺术。[3]
>
> 艺术也和手工艺区别着。前者唤作自由的，后者也能唤作雇佣的艺术。前者人看做好像只是游戏，这就是一种工作，它是对自身愉快的，能够合目的地成功。后者作为劳动，即作为对自己是困苦而不愉快的，只是由于它的结果（例如工资）吸引着，因而能够是被逼迫负担的。[4]

康德对艺术和手工艺技术的分析和定义与王微相类。康德认为手工艺和艺术有相似的地方，这就是有一定的手工技术含量；但手工艺的技术是有限定的，不出手工艺的范畴，而艺术之技术是无限的、自由的、有选择的。艺术的技术反映了自由的意志，可以与任何价值相周旋，正是这种自由意志才能成

① 参见 [美] 罗伯特·威廉姆斯著：《艺术理论——从荷马到鲍德里亚》，许春阳、汪瑞、王晓鑫译，北京大学出版社 2009 年版，第 52—53 页。

② 参见 [意] 阿尔伯蒂著：《论绘画》，胡珺、辛尘译，江苏教育出版社 2012 年版，第 26 页。

③ [德] 康德著：《判断力批判》(上)，宗白华译，商务印书馆 1985 年版，第 148 页。

④ [德] 康德著：《判断力批判》(上)，宗白华译，商务印书馆 1985 年版，第 149 页。

就艺术之伟大。虽然在康德的精确分析中，技术和艺术有了清晰的界定，但是西方艺术精神与工匠传统存在着根深蒂固的联系。即便是在观念艺术崛起的 20 世纪，①存在主义哲学家们依然从艺术家的技术来追寻认知我主体的本质和意义。②

在中国绘画价值起源之初，王微否定了绘画的高技术属性，至少并没有谈到技术问题。这是中国艺术精神"士大夫传统"起源的最初特点，它显著地区别于西方艺术。在绘画"前价值"上的第二点，信息记录和传达上，王微的否定也显得十分明了。西方艺术以求真为终极价值，绘画中的信息记录与传达本身即是求真精神的一部分，并没有冲突。所以我们没有在西方绘画理论中看到否定这部分价值的著述。相反，在西方绘画价值起源时，透视法正是要准确地记录和传达空间信息。在达·芬奇的科学、绘画研究中也大量出现记录科学实验过程与结果的视觉图像，达·芬奇本人也画过地图与地质图等作品。王微如此彻底地否定绘画的"前价值"，剥离绘画的技艺、绘画的记录与传达信息功能，将绘画推到一个纯粹的未知领域。那么，他将如何建构中国绘画的价值呢？

新价值的设定：中国绘画精神的确立

中国绘画价值的正式确立以玄学式修身为主，尤其以王微的纯粹玄学式修身为中心。就王微的纯粹的玄学式修身而言，它的范畴在整个儒学修身史、儒学修身的诸多方式上是小的。本书所谓的玄学式修身是指魏晋时期儒学修身的"变异"，是魏晋时期儒者修身的新形态。它在范畴上包含了多种方式，如道教的和佛教修行方式等。所以王微的纯粹玄学式修身与宗炳玄佛二元式修身都在玄学式修身范畴之内。从本质上说，玄学式修身是

① 在 20 世纪初，反技术的观念艺术才第一次成为西方艺术的主流。"达达主义"艺术运动的主将，法国人杜尚（Marcel Duchamp，1887—1968 年）将西方艺术"工匠传统"中的技术层面因素一并取消，开启了观念艺术的先河。现当代艺术在这个否定中蓬勃开展起来。杜尚的"现成品"艺术掀起了艺术风暴，寻常普通的生活用具取代了传统的绘画工具和绘画技术成为表达后现代艺术思想的基本元素。在后现代艺术中，艺术家的技术终于让位于艺术家的思想。

② 法国存在主义哲学家梅洛·庞蒂（Maurice Merleau Ponty，1908—1961 年）晚年论及到绘画仍然会说艺术家"身无别的'一技之长'，只有眼和手的技术让他拼命去看、去画"。（[法] 梅洛·庞蒂著：《眼与心——梅洛—庞蒂现象学美学文集》，刘韵涵译，中国社会科学出版社 1992 年版，第 128 页。）法国存在主义哲学对抵抗整个 20 世纪西方艺术主流观念艺术的欧洲艺术家产生了极大的影响。存在主义哲学家对画家的技术之重视固然有借此对人存在之本质的观察与探究，但由此可见艺术家的技术在西方艺术传统中的重要性。

儒者在价值逆反的情况下追寻其他价值系统中的价值,固不能称之为已脱离儒学,以之为"道家"或"佛教"。所以说玄学式修身是儒学修身的一个部分,它充分展示了儒学修身固有的行为模式。

王微对中国绘画价值的塑造,体现在他以"画"修身,建立了一整套价值机制。金观涛先生对艺术的本质有一个基本的判断,认为艺术是价值的表达。在中国绘画的"前价值"时期,碎片式的神话观念、短暂出现的历史道德事迹描绘是主要的价值。时至魏晋,玄学的最高价值是"道",所以我们看到在王微的论证中,"画"的价值是表达"道":"以一管之笔,拟太虚之体"。过往的价值,诸如神话、历史、以及具有道德价值的"三皇五帝"等都不见于王微的《叙画》,取而代之的价值对象是"道"和"天地万物",绘画艺术的真正维度打开了。

表 2-1　王微的以"画"修身

心（主体）	观（眼）	道（客体，价值对象，"太虚之体"，世界之整体）				
		有（可见："寸眸之明"）				无（非可见："止灵亡见"）
		物（自然之物）			器（人造之物）	灵
		山水	人物	花鸟		
		嵩高、方丈、太华、孤岩、郁秀、云风、秋云、春风、绿林、白水、涧	隆准、眉额、颊辅、晏笑	犬、马、禽、鱼	宫、观、舟、车	
		拟（镜像）				
	画（笔）	形（静）	势（动）		灵（心）	
		书法笔法（书法修身机制与法则）				
		绘画（"道"之镜像，世界整体之镜像）				

王微对中国绘画价值的设定首先体现在对价值对象系统的建立上。王微的价值表达最高点是魏晋玄学的价值最高点："道"。"道"（"太虚"）这个价值中心辐射出天地万物的价值，因此世界的整体都是价值所在。从王微的价值的设定可以看出，魏晋玄学中王弼之价值"无"、郭象之价值"有"都为王微所接受。在王微的思想中，世间万物之"有"正是"道"的运行生发，可以体现出"道"的另外一部分"无"的价值，王微以"灵"来指称之。同时，王微对天地万物的价值设定、归类和欣赏却是对"有"价值的思考。前者虽然与王弼的"无即道"观点有一定的差异，但接受王弼的"尚无"思想是必定的；后者对世间万物的分类与描述则取自郭象的"崇有"思想，毕竟只有郭象的"崇有"观才可以推导出"物"的类别与性质等价值。王微认为"有"是人的眼睛可以看到的，所以他以"寸眸之明"概括之；"无"是人眼无法观察到的，以之"止灵亡见"。作为世界整体之"有"，王微以自然之"物"和人造之物"器"总括而区分之。从王微的论证中可以看出，王微"物"的范畴包括天地山河这类体积空间之大者、所有品类的动植物"犬马禽鱼"以及作为生物中最特别的人；"器"则以"宫观舟车"来总括所有人类社会所造之物。而作为世界整体之另外一部分"无"则是天地万物之"有"最后要表达出来的价值。由此可知，王微综合了魏晋玄学王弼和郭象的哲学价值，建立了整个绘画价值对象系统。我们在王微构建的价值对象系统中能够找到所有的物象，没有它物可以出现在这个系统之外。所以王微把魏晋玄学的类本体论视觉化、系统化了。

王微对绘画价值对象系统的建构涉及的是一个纯然的、玄学化的、常识理性的世界。它主要体现在彻底地否定碎片化的"前价值"观念。在王微建构的世界中，没有任何超出常识理性范围的神话观念及相关用词。在两汉和魏晋的图像文献中，神话题材是一个极为广泛的绘画主体，即便是顾恺之的名作《洛神赋》也充满了神魔鬼怪。在那个时代一张重要的绘画没有反映神话观念基本上是不可能的。另外，在王微建构的世界中，作为两汉和三国时期绘画主流的道德价值、观念也没有出现。在现今出土的魏晋时期图像文献中，道德劝诫观念仍旧是这个时期的绘画主轴。所以说王微建构的价值对象系统是一个全新的意义世界。这个意义世界甚至并没有在王微的时代出现，更不用说充分实现。因此，王微所建构的价值对象系统亦超前于其时的绘画实践。

王微的价值对象系统的建立继承了魏晋玄学的价值，整合玄学"有"、"无"之学。在此基础上，以"观"来欣赏最高价值"道"：世界之整体。这便是王微的体道：王微之观。王微的以画修身，不仅体现在建立价值对象系统

上，而且在于表达"道"这个最高价值。这是王微的通玄远：玄学式主体扩充精神。《叙画》中的"以一管之笔，拟太虚之体"能够很好地概括他通玄远的主体扩充精神。从修身行为上说就是"画"天地万物：表达玄学价值对象天地万物的价值。从绘画的角度上说，就是把他建立的价值对象系统表达出来，画出来；对此王微以"拟"论之。王微之"拟"与古希腊苏格拉底"模仿说"的意义范畴有重叠之处。虽然西方艺术之本质是在模仿真实之物，而王微要模仿"道"之整体。进而王微之"拟"尤其与阿尔伯蒂《论绘画》中要描绘出整个世界的视觉镜像十分相类，都将绘画的对象扩充到世界的全体。因此，王微之"拟"充分体现了玄学修身的主体扩充精神，它的目的是模仿玄学的意义世界，表达玄学价值。

那么，绘画模拟玄学意义世界的可行性如何呢？王微提出他对绘画本质的看法。王微认为绘画的本质是一整套行之有效的机制可以模拟"道"的"有""无"，世界之整体。王微所说的"融灵而动"，这既是绘画的最终目的和意义——表达出最高价值"道"的状态，又是绘画自身的本质和价值所在。从具体的方式来说，王微把书法这套成熟的表现机制引入到绘画中来，以"书画同一"来合并绘画与书法的表现机制。绘画的方法与要表达的对象固然远比书法要复杂，但是在王微的观点中，书法笔法是可以表达出天地万物的。他把绘画的规律等同于书法的规律，认为绘画与书法的本质都是在二维纸面上留下笔法之势。书法在纸上能表达出来气势和抽象美感；绘画以此来"容势"，也定然可以表达对象的特点和绘画本源的美感，这二者的本质是一致的。王微也认为绘画和书法的创作机制是一样的，都是以心为最后的凭借，心通过手、笔法创造出来的"动变"之"势"来"融灵"。唯一不同的是绘画多了万物之"形"而已。

如此，中国绘画价值建立起来了。王微首先继承魏晋玄学的价值，建立了新价值对象系统。其次建立了以画修身的通玄远机制。论证了绘画的规律、本质与书法同一，以此确立了绘画创作的一整套机制。绘画终于以一全新的价值系统、整套的行为机制出现在中国文化史上。这便是王微在《叙画》中完成的新价值设定，它标志着中国绘画价值的确立和"画"观念的起源。毋庸置疑，中国绘画价值的确立是纯粹玄学精神的投射，它不仅体现在玄学修身"体道"的部分，更展示出了玄学式修身"通玄远"：玄学主体扩充精神的高度。

4.中国绘画精神的确立与书法

一对至关重要的关系

　　书法和绘画这对关系是中国古代艺术史上的核心问题。这对关系之所以最重要的原因如下：一、书法和绘画是中国古代艺术最重要的表达方式。中国古代的其他艺术门类诸如雕塑和建筑并没有占据这种核心位置。[①]二、这对关系决定着中国文明艺术在轴心文明中的特殊形态。可以说这对关系是中国古代艺术"士大夫传统"的标志。它构成了迥异于各文明艺术、尤其是西方艺术精神"工匠传统"的中国古代艺术"士大夫传统"的核心部件。三、书法与绘画的关系是左右中国艺术史发展的发动机。熟知中国艺术史的人都知道，中国艺术史的发展与革命性的大转折都是书画这对关系的变构。

　　在中国传统艺术中，最能体现出艺术家的思想和深度的创作方式是书法和绘画。从东汉末期赵壹书写的第一篇反对书法的理论的出现到1911年辛亥革命宣告传统中国社会的终结，书画是17个世纪以来中国文明最具代表性的艺术门类，倾注了一千七百余年中国最优秀文化精英的心血和精神。它代表了中国文明的荣光。最先起源的中国艺术是书法，它占据了中国艺术的绝对核心的地位，专属于中国的士大夫阶层。其次是绘画艺术中的人物画，紧接着是山水画（理论）的强力登场。中国的书法和绘画在魏晋时期就占据了艺术表达方式的最重要的位置。与之形成鲜明对比的是，中国建筑和雕塑虽然在古代很早就兴起与发展，但始终没有成为担当中国艺术的主角。这与其他文明的艺术有着本质的区别。在西方艺术中，建筑与雕塑占据了极其重要的位置。早在古希腊时期，建筑之雄伟、雕塑之精妙就是西

①　现代研究中国建筑史和雕塑史的大家梁思成先生论及雕塑时无不遗憾地说："我国言艺术者，每以书画并提。……盖历来社会一般观念，均以雕刻作为'雕虫小技'，士大夫不道也。然而艺术之始，雕塑为先。……此最古而最重要之艺术，向为国人所忽略。考之古籍，鲜有提及；画谱画录中偶或述其事而未得其详。"（梁思成：《梁思成全集》第1卷，中国建筑工业出版社2001年版，第59页。）论及自己为什么要发心研究建筑时说："中国金石书画素得士大夫之重视。各朝代对它们的爱护欣赏，并不在于文章诗词之下，实为吾国文化精神悠久不断之原因。独是建筑，数千年来，完全在技工匠师之手。"（梁思成：《梁思成全集》第3卷，中国建筑工业出版社2001年版，第377页。）梁思成先生对中国建筑与雕塑的深入研究自然是受到西方艺术精神"工匠传统"的影响，不再以古代中国艺术史家边缘化雕塑和建筑的眼光来看待中国艺术传统。

方人眼中艺术的主轴,那时的西方绘画还只是幼年时段。在西方绘画价值起源、兴盛的文艺复兴时期,建筑与雕塑仍旧是艺术表达的重要手段。在阿尔伯蒂、米开朗基罗、达·芬奇等一流的艺术家的表达方式中,建筑与雕塑仍旧是其重要的艺术载体。即便在后现代观念艺术兴起的20世纪,现成品艺术作为新艺术形式风行于世,我们仍旧从现成品和各种新雕塑中看到雕塑的影子;作为其对立面的存在主义大画家贾科梅蒂也还在以雕塑为主要的创作方式。这个情况在中国文明中是绝无仅有的,中国的画家极少从业于雕塑和建筑。

中国艺术之所以大异于各文明艺术,正是因为它独特的"士大夫传统"。在操作层面,这首先与它主要从业的人员的性质密切相关。在四大轴心文明的艺术中仅有中国的核心艺术不是掌控在专业艺术家手中的。西方汉学家往往对此不解,常以西方艺术传统"工匠精神"来反对中国古代艺术史轻视专业艺术家的传统,期望能够重新评估中国艺术中的"工匠精神",尊重和发现中国古代的专业艺术家及其代表的价值。[①] 因此,西方汉学家通常以 amateur artist(业余画家)、scholar—amateur artist(业余文人画家)等称呼来指称中国艺术的主体;而把中国古代那些以艺术为生的专职画家

① 西方汉学家对中国艺术的理解始终脱离不了本文明的认知角度和审视艺术的方法。20世纪初,中国艺术研究在西方世界兴起。瑞典学者喜龙仁和德国学者罗樾是第一代真正意义上的中国艺术史家。首位独具慧眼、从当时影响西方艺术较大的日本艺术中抽身出来转向中国艺术研究的是瑞典汉学家喜龙仁,喜龙仁对中国艺术之喜爱为世人所共知,但其研究中国艺术史却是从建筑和雕塑开始,尔后才转向绘画。(叶公平:《喜龙仁在华交游考》,《美术学报》2016年第3期。)罗樾则首先是中国青铜器专家,之后转向中国绘画艺术。第二代中国艺术史家班宗华与高居翰的学术争论亦体现出这个标志性的问题,班宗华在与高居翰的学术对话信件中说:"在西方多年来只有宋代和宋代韵味的绘画受到理解和欣赏。后来,50、60年代我们开始研究并赞赏元、明、清代的文人理想(Wen—jen ideals)。你我都在这个时期出道,相差十来年。再往后我们都开始抨击职业画家。眼下我们所在的这个阶段,在承认它的来源和局限性的同时,对这种做法有了明显的抵制。我认为我们正致力于一部比较平和的适合西方人理解特点的中国美术史,恰好在同时,中国本土的学者们已抛弃了自身的传统偏见,即大体出于政治需要的动机,却取得了毋庸置疑的健康成果。"([美]班宗华、高居翰、罗浩撰:《海外中国画研究文选:1950—1987》,李维琨译,洪再辛选编,上海人民美术出版社1992年版,第343页。)到了罗樾的学生高居翰这一代中国艺术史家终于可以直接切入到中国绘画史,展开深入而广泛的研究。如班宗华所说,他与高居翰都能够领会到中国艺术中的"士大夫传统"而"抨击职业画家",但终究回归到西方艺术史的眼光中,为"工匠精神"找寻合理性。高居翰在汉学家阵营中是最能够理解中国艺术"士大夫传统"的中国艺术史学者,但高居翰在其后的著作中依然遵循西方艺术传统发掘职业画家的优点和价值,如在《山外山》中对晚明画家张宏的详尽记述。

（这是其他文明中的艺术主体）称之为 professional artist（职业画家）。① 美国汉学家、著名中国艺术史学者高居翰指出，在欧洲艺术史中也曾出现过类似的绘画"业余理想"，但从未形成过影响。② 他认为欧洲艺术传统不存在类似中国艺术"士大夫传统"得以兴起的土壤，一是因为没有相关理论支持，二是没有特殊机制来实现这个艺术精神。③ 高居翰的判断是准确的，西方艺术的价值和基源问题原本就与中国文明差异巨大，如果一定要从艺术的操作结构来探讨西方艺术没有"士大夫传统"的原因，缺乏理论支持和书法这个特殊艺术门类的衔接当然是至关重要的因素。除了价值论证的理论支持，最重要的定然要属书法与绘画这对关系，笔者将其称之为"书画合一"的特殊机制。这是高居翰点出书法的重要性而没有进一步指明的中国艺术"士大夫传统"的核心部件。作为海外中国艺术史研究标杆性的人物，高居翰对中国绘画史的研究既深且广，但是像其他汉学家一样，他并没有真正深入到中国艺术的价值核心构造中去搜寻"士大夫传统"形成的原因及其结构。

　　在海外汉学家的眼中，中国的文人画传统是从元代开始走向前台的；文人画在宋代作为潜流和旁支缓慢发展，到了元代，崛起成为中国绘画的主流。④ 这个观点普遍被汉学界和如今的中国美术史研究者接受。但笔者以为，这个观点并不准确。文人画从文献上说确有在元代跃居中国绘画史主流的表象，但那只是从绘画创作的普遍性，或质量、数量而言。元代职业画家的衰落是因为社会动荡，以画为生的生存之路被阻断、职业画家遭遇生存危机，不得不离开这个行业而已，所以从业人员骤降，杰作稀少。文人画崛

① James Cahill, *Hills Beyond a River: Chinese Painting of the Yüan Dynasty, 1297—1386*, New York and Tokyo, 1976, p.4.

② "欧洲艺术史上也曾经发展出类似的文人业余论，以为艺术家秉持自身的学养以及人格，应勘破利字这一关。这其实是陈义过高，易流于空言；而理想高于实际的状况，在西方可是更甚于中国，结果这种理论在西方绘画上的实质影响亦远低于中国。……西方也未曾有过明显的'业余画派'。"[美] 高居翰：《隔江山色：元代绘画（1279—1368）》，三联书店 2009 年版，第 6 页。

③ "比较核心的问题，乃是在于西方缺乏这一类的传统，不但无法支持或者是为这些艺术家个人的努力找到理论基础，而且，也不像中国，还有一种特别用来衔接这一类状况的绘画类型，因而使得'文人画'能够勃兴与发展：中国人几乎一致认定书法乃是'文艺'的一环，并且勤加演练；由于反自然主义创作理论的成长，促使具象再现的技法不再受到重视；与传统紧密结合，促使鉴赏回馈到创作之中；文人的理想也产生全面性的演变，文艺不但被视为是文人修身的手段，同时也是一种成果。"[美] 高居翰：《山外山：晚明绘画（1570—1644）》，三联书店 2009 年版，第 196 页。

④ 参见 [美] 高居翰：《隔江山色：元代绘画（1279—1368）》，三联书店 2009 年版，第 4 页。

起则是"士大夫传统"的重新勃兴,这个勃兴是士大夫在乱世中治国平天下的道德实践之路被阻断,道德修身需求重新转向艺术,又出现了像在魏晋、五代等时期的历史状态。故元代艺术的兴起好似文人画跃居前台,实则是此消彼长的历史现象,它充分体现了中国艺术的主要精神"士大夫传统"。

中国的艺术从它的价值起源开始,无论是最初的价值全面设定、还是中国艺术史上的历次重大变革无一不是士大夫精神的体现与促成。且士大夫精神进入和变革艺术都是通过"书画合一"这个特殊机制实现的。具体而言,在中国艺术还没有起源之时,身处历史黑暗之中的魏晋士阶层因哲学价值的大变构、修身的需求,开始设定艺术的价值、寻找艺术的意义。他们确定了最适合表达自我精神追求的艺术方式,探讨了书法和绘画的关系、创立了"书画合一"机制。在太平之世的唐代,士阶层也广泛参与书法与绘画,精神只是相对舒缓而已。在唐末五代寒风凛冽的艰难岁月,艺术再次成为士人修身自持的重要手段。荆浩《笔法记》把书法的"笔、墨"观念引入山水画,再一次深入探讨书法与绘画这对至关重要之关系。宋后期和元代,特别是赵孟頫的"以书入画""书画一律"论,又一次重构中国艺术的价值,促成中国艺术史上"宋""元"两大传统的大转折。明末大家董其昌的书法和绘画的实践,亦强调书法与绘画的紧密关系。一直到最后一个中国传统艺术的高峰"金石书画"运动,新价值仍旧是通过书法进入绘画,形成整个时代的艺术形态。由此可见,中国艺术史的发展与变革都与书法与绘画这对关系密切相关。所以本书以书画关系为中国艺术发展与变革的发动机,这对关系之重要体现在它近乎左右了中国艺术史的发展,是 17 个世纪以来强力影响中国古代艺术的长效机制。

书画关系的起源与实质

中国书法与绘画这一组对中国古代艺术影响至深的关系的形成,最早由王微在《叙画》中进行了论证。在王微以前,顾恺之的三篇画论《魏晋胜流画赞》《论画》《画云台山记》均不涉及书法,顾恺之的人物画笔法也以后世所称的"铁线描"为最大的艺术特点,与书法笔法相去甚远;宗炳专论山水画的《画山水序》通篇不谈书法,"画山水"与书法没有丝毫关系。故以王微《叙画》为书画关系论证之源头必无疑问。

王微要为尚未形成价值的"画"观念设置新价值,他首先反击了当时普遍的观点,即那种认为只有书法才是最具代表性的艺术形式,然后他提出书法和绘画的规律是一致的,都是纸面上的用笔而已,所以绘画与书法同样有价值,都可以成为士阶层代表性的艺术形式。不难看出,王微的目的是设定

绘画的价值，因这个目的而再设置出了书画关系，具体而言就是以书法笔法来建构价值对象系统。

研习过书法与中国画的人都知道，中国书法与绘画各有一套操作方式，其中绘画的方式十分自由与复杂，书法却严谨得多，虽有一定的自由度，但是其法则（核心是笔法）是有一套法度的。举个例子来说，在书画关系解体的现今，美术学院的学子不用书法的笔法一样可以画出一张很好的艺术作品。这个情况在书画关系还没有起源的时候也一样，顾恺之的人物画不用书法笔法一样可以"传神写照""画妙通神"。故虽然书法与绘画的工具都是笔墨纸砚，用笔的方式有基础性的共通之处，但书法与绘画之间的关系可连可不连，并非必选之项。王微树立起这对关系有他深思熟虑的考量：其一是因为书法已经形成一成熟的艺术表达机制；其二是因为书法已经被认可为士阶层专属的修身机制。如果要论证出"画"观念之价值，取道书法、论证出二者的同一性是一个高妙的选择。

同样的价值操作机制的选择与设定也出现在西方艺术价值起源的理论中。阿尔伯蒂在《论绘画》中阐释了代表新绘画价值的透视法的原理，透视法这个西方绘画的基本法则背后正是形而上学的基本价值：数学和几何。阿尔伯蒂论证出绘画的新价值亦取道早已成为价值的形而上学形式法则系统，如此方有绘画价值的建立。王微的价值设定也体现出这个特点，因此书法的笔法成为绘画的正当性基础，书画这对关系借此而树立起来。那么书画关系确立的实质是什么呢？我们知道，阿尔伯蒂在《论绘画》中系统地植入西方哲学求真的关怀以及创立一整套绘画的形而上学之法则，标志着西方绘画价值的起源。哲学与绘画之间的"冲突"瓦解，这套法则成为哲学与绘画之间的桥梁，绘画价值得以彻底建立。王微确立书画之关系亦同。中国艺术精神原本即是道德精神的价值逆反，玄学价值创立出中国艺术精神。书法与绘画等艺术的价值都是经由玄学精神而成立，而这个价值的中心是玄学修身。书法这门艺术完全是属于士阶层的玄学修身方式，以画修身经由书法的价值推导，更加强化了绘画的修身属性，贯彻了道德精神。

因此，书画关系的起源意味着中国艺术"士大夫传统"的建立。它把士阶层的修身意志和精神通过书法而传递到绘画，牢牢地将修身与书画联系起来。这便是书法与绘画，而不是诸如西方文明艺术的核心方式建筑和雕塑，或者别的门类艺术成为中国艺术最重要的表达方式的原因。虽然王微的价值设置较为超前，并非完善，书画关系的前景也充满了未知。但是书画关系的起源同样标志着"书画合一"机制价值的预设成功，它是一个潜在的价值机制，日后将会对中国艺术史的发展与变革产生巨大的影响。

5. "画山水"与书法

王微的《叙画》，总结了魏晋玄学的成果，将玄学精神这个魏晋价值大更迭后的新价值，系统化之后植入了尚未形成价值的绘画艺术，"画"观念由此而产生。绘画作为新价值的一部分，彻底地在中国文化史上得以成立。在对绘画价值的设定中，王微最具创造性的是把绘画价值与书法的价值等同起来，不仅论证了二者的价值同一，而且论证了二者的本质同一。中国艺术史上最重要的那对关系"书画关系"被设置出来，成为影响中国古代艺术史决定性的因素。儒学修身精神注入到艺术中的唯一路径、中国艺术"士大夫传统"的核心部件："书画合一"机制的预设，对之后的中国艺术影响极为深远，塑造出了迥异于其他文明的中国文明艺术基本形态。

从《叙画》论证的价值框架看，王微阐释的是绘画的整体。但就具体意义而言，王微论证的着力点依然是山水画，虽然当时人物画最为成熟，但他对人物画的论述仅仅一笔带过，花鸟画那时还没有出现。所以说王微论证的重点仍是"画山水"。如果说宗炳的《画山水序》论证的是"画山水"的意义，那么王微的《叙画》则具体论证"画山水"与书法的意义。王微论"画山水"与书法，从书法笔法通向整个天地万物，表达玄学的价值，充分展示了玄学修身"通玄远"的精神。王微的这个论证十分超前。真正意义上的以书法笔法来"画山水"，要经过五代荆浩《笔法记》的论证、两宋山水画的充分实验，直到元代才终于全面体现出这个设置的影响。由此方可知王微此文的价值。

三、从"画山水"到"山水画"

——山水画在图像上的起源

（一）问题的导出

1. 山水画研究的盲区：图像起源

从 20 世纪初开始，西方艺术史家对东方艺术的兴趣整体转向了中国艺术，瑞典汉学家喜龙仁（Osvald Siren, 1879—1966 年）首启其端，真正意义上的西方艺术史中的中国艺术史研究开始。[①] 在西方汉学界，中国绘画史中的山水画史是最重要的方向。在长期的学术研究与交流中，汉学家们都准确地知晓山水画是中国绘画的核心门类。较之其他文明艺术缺乏与西方风景画相提并论的画种，中国山水画不仅具足风景画的精妙和壮阔，更在中国艺术中占据主流的位置，这让西方学者为之惊异。于是，中国山水画逐渐成为西方学者钟爱的艺术。

对第一手资料的研究是任何文明学术的基本法则，这在自文艺复兴开始就从未中断过的西方学术传统中尤其严谨。因而在西方汉学家们的山水画研究中，对考古图像的分析与解读是一个重点。从西方汉学界第一本山水画专论开始，图像就是西方学者进入山水画意义世界的最主要的路径。在当代汉学界，对山水画的图像研究最为显著的是高居翰对山水画的解读和欣赏。高居翰的学术方法综合了西方艺术史的优秀传统，也继承了西方第一代中国艺术史学者的优良品质。故高居翰堪称西方中国艺术史、特别是中国山水画史的集大成者。鉴于西方的学术传统，高居翰对于中国的艺术史研究偏向文本而非实物对象感到不解：

> 如果有人认为，不需全身心沉浸在大量中国绘画作品，并对其中一些作品投入特别的关注，就可以成为一名真正能对中国画研究有所贡献的学者，那么我认为，这实在是一种妄想。

① "喜龙仁从 1934 年到 1958 年出版的一系列著作，真正奠定了系统研究中国画的基础。他不知疲倦的往来于东方和欧美各国，通过旅行拍摄图片，编纂年表，著书立说。从他开始，一篇接一篇的专论问世了。"[英] 迈珂·苏立文著：《山川悠远——中国山水画艺术》，洪再新译，岭南美术出版社 1989 年版，第 5—6 页。

　　然而,这种错误观念却广为传布。有些中国同事对我说,他们对中国出版物的了解——远远超出了我有限的中文阅读水平——来看,国内学术界仍在很大程度上拘泥于文本研究,而忽视了视觉研究的方法,以为只有那样才是符合"中国传统"的,而所谓"风格史"研究则源于德国,从根本上说是西方的,不适合中国。①

高居翰 1993 年在总结自己学术生涯时仍然在反思这个问题,最后依然认为"中国绘画史研究必须以视觉方法为中心"②。高居翰的研究方法固然是西方艺术史优秀传统的一部分,他对中国绘画史的研究成就也有目共睹。他的研究成果体现了西方艺术史研究学术传统的高度。高居翰背后的学术传统是整个西方艺术史传统,我们几乎可以从喜龙仁到当下的所有的汉学家身上看到这个学术精神。

　　或许正是由于这个原因,汉学家们往往对中国绘画史中资料确凿、史料详尽的宋代传统和元明传统开展深入研究,而忽略了早期山水画的图像起源。所以我们在汉学家们的研究中看到,一旦涉及到资料缺乏的魏晋时期的早期山水画,都语焉不详,匆匆而过。从高居翰一生的研究历程就可以看出这个特点,高居翰的名作从研究元代绘画开始,一直到晚明。风格史、社会史、图像史的详细考证和解读是其主要特点。与对这部分中国绘画的详尽研究形成鲜明反差的是,他对早期山水画的阐释极少。他在早年的著作——1960 年写就的《中国绘画史》中,对山水画的起源图像亦没有甄别和遴选,仅仅以顾恺之的《洛神赋图》来试论之。③同样的情况出现在柯律格的《中国艺术》中,山水画起源仅以北魏《孝子石棺》等几幅极少的文献为依据,也没有进一步的阐释与解读研究。④在当代美国中国艺术史学者詹姆斯・埃尔金斯(James Elkins)的山水画著述《西方美术史学中的中国山水画》中就直接忽略了。⑤

①　[美] 高居翰:《隔江山色:元代绘画(1279—1368)》,三联书店 2009 年版,第 1 页。

②　[美] 高居翰:《隔江山色:元代绘画(1279—1368)》,三联书店 2009 年版,第 1 页。

③　参见 [美] 高居翰著:《中国绘画史》,李渝译,雄狮图书股份有限公司 1989 年版,第 27—28 页。

④　参见 [英] 迈克尔・苏立文著:《中国艺术史》,徐坚译,上海人民出版社 2014 年版,第 118、137 页。[英] 柯律格著:《中国艺术》,刘颖译,上海人民出版社 2013 年版,第 36—37 页。

⑤　"我们的叙述不应从中国山水画诞生之时,亦即有关情况尚模糊不清的隋、唐和五代开始,而应从对后代画家来说,早期绘画实际上已形成了清晰的传统而可被借鉴之时开始:也就是说从北宋开始。那些较早的朝代所充斥的与其说是流传至今的绘画作品,不如说是种种传说,甚至在宋代,也极少有唐代作品流传。"[美] 詹姆斯・埃尔金斯著:《西方美术史学中的中国山水画》,潘耀昌、顾泠译,中国美术学院出版社 1999 年版,第 70 页。

从另一个研究领域来说,研究对象同样是石刻艺术,西方汉学界对中国金石学中的汉代石刻早就有深入的研究。如前文所述,西方汉学中的整体性的中国艺术研究起源较绘画更早,以西方艺术史的发展为参照,从雕塑和建筑开始。① 因其文明艺术传统,西方学者对中国汉代之石刻的研究兴趣极为强烈。早在 19 世纪末,显著者如武梁祠石刻就得到完备的考察与研究。1881 年英国学者卜士礼(Stephen W.Bushell, 1844 - 1908) 将其在华长期外交生涯中收藏的武梁祠拓片带到欧洲后,西方的武梁祠研究,或汉代石刻研究就成为中国学的一个高峰。② 法国学者爱德华·沙畹(Edouard Chavannes, 1865—1918) 在 1893 年就出版了其著名的《中国汉代石刻》,1913 年出版《中国北方考古记》;日本学者关野贞 1916 年出版《中国山东省汉代坟墓的表饰》;林仰山(F.S.Drake) 1943 年出版《汉代石刻》。汉学界第一波的汉代石刻研究高峰结束,第二波从 20 世纪 50 年代初开始。③ 在汉学家们对武梁祠画像的研究中,以图像志的方式解读和阐释是理解这些中国艺术作品背后思想的利器。所以我们看到众多的汉学家对汉代石刻艺术进行了深入而广泛的解读,也产生了丰硕的学术成果。

从西方中国艺术史研究早期的汉代石刻著述,到中国绘画史研究发轫之初的宋画研究,再到当下细致的元明清绘画的呈现,我们都能看到汉学家们对图像的细致考辨与解读。与此形成鲜明反差的是,我们能清晰地感觉到西方汉学家在中国艺术图像史研究上有一个显著的断层,这就是缺乏山水画起源的图像研究。可以说,与以上各时期中国艺术充沛的学术沉积相较,如此重要领域的研究是远远不够的。为什么汉学家们一个世纪以来的图像研究攻破不了山水画图像起源的堡垒? 有三个方面的原因:其一是对魏晋思想理解得不够,这体现在对画论文本研究得不准确;其二是历史文献依然不足,对魏晋时期的山水画没有系统的考察;最后是对中国绘画没有切身的体认。

2. 困难的起源界定与认知

与山水画理论"横空出世"形成鲜明反差的是,山水画作为一种独立画

① "幸而——抑不幸——外国各大美术馆,对于我国雕塑多搜罗完备,按时分类,条理井然,便于研究。著名学者,如日本之大村西崖,常盘大定,关野贞,法国之伯希和(Paul Pelliot),沙畹(Edouard Chavannes),瑞典之喜龙仁(Osvald Siren) 等,具有著述,供我南车。"《梁思成全集》第 1 卷,中国建筑工业出版社 2001 年版,第 59 页。

② 参见 [美] 巫鸿:《武梁祠——中国古代画像艺术的思想性》,三联书店 2006 年版,第 59 页。

③ 参见 [美] 巫鸿:《武梁祠——中国古代画像艺术的思想性》,三联书店 2006 年版,第 57 页。

种的起源与形成是如此漫长而又艰难的过程。这个特殊的性质使得山水画起源的基本问题，即时间问题和形态问题都难以界定。以至于中外学者对山水画的图像起源有着异常模糊的意见。

例如当代英国中国艺术史学者柯律格就以山水画起源在五代，他在所著《中国艺术》一书中把山水画的起源放在《北宋宫廷艺术》一节，且说到：

> 在中国艺术中，山水画起源和早期阶段的表现手法受到的更多关注几乎远甚于任何其它题材，因其在之后的几个世纪此类绘画中被赋予了特权性质。早期山水画存世极少，使得此领域的研究深受阻碍，以致需依赖敦煌佛教绘画中的山水元素以及后来对公元 1000 年之前所有作品的摹本（时间有多晚仍有争议）。[1]

柯律格对山水画起源的认识主要体现在此，而将山水画图像起源的重要考古文献《竹林七贤与荣启期》与《孝子石棺》放在第一章《墓室艺术中》，作了简述。

高居翰在《中国绘画史》中明确表示山水画出现在 4 到 5 世纪，但认为山水画的真正兴起在五代，与柯律格相近。他在书中这样说：

> 但是到了第九世纪，艺术家开始把对人的兴趣转移到自然上；这种转移在十一世纪大功告成，从此以后便不再回转过来。后来证明了，在整个绘画传统中，最独特最辉煌的成就正是山水画。[2]
> 第四、五世纪，山水画开始独立存在。[3]

在《山外山——晚明绘画（1570—1644）》中说：

> 宋代以前的中国画史，代表了一种长期以来的积累，为的是画家能够掌握描绘及表现的能耐。大约在十一世纪以前的一千年里，中国画家致力于使绘画成为有力的媒介，借以理想地呈现外在世界的物象与人内心的思想，从而达到良好的平衡。画评家对于肖像画家工于写照，能够同时捕捉画中人物的外表特征及心中所想，赞美之词溢

① Craig Clunas, *Art in China*, Oxford University, 1997, p.54.

② [美] 高居翰著：《中国绘画史》，李渝译，雄狮图书股份有限公司 1989 年版，第 27 页。

③ [美] 高居翰著：《中国绘画史》，李渝译，雄狮图书股份有限公司 1989 年版，第 27 页。

于言表；以及对于山水画家能够张尺素以远映，收宏伟山形于方寸之内，或乃至于令东西南北、春夏秋冬之景，宛尔目前，生于笔下，亦赞不绝口。此一阶段的绘画题材，主要是人物，包括个人像与群像，有时画家以居家的场景来安排人物，有时则将人物置于自然景物之中，大抵是以叙事与历史故事为表现的旨趣，或是为了彰显儒家扬善贬恶的教义。

不过，到了离宋代的不远的数百年间，山水画已呼之欲出，成为画坛宗匠关注的题材。①

高居翰的研究虽然避开了山水画的图像起源这个棘手的难题，但他对山水画起源的认识大体上没有问题，以五代之前的山水画为技术积累期。

较之前二位学者，苏立文的研究较深入，认为山水画诞生在魏晋。他在《中国艺术史》中专门写有一节《山水画的诞生》，提及宗炳与王微的山水画论进而说：

整个 6 世纪的艺术中，人物画仍然占据主导地位，但由于描摹自然景观的技术问题已被解决，山水背景越来越突出。②

在对早期山水画图像的认识上，他对北魏《孝子石棺》作了解读：

……石棺石刻无论在主题还是技法上都是更复杂的典范。石刻描绘了古代六个著名孝子的故事，但人物的重要性已经让位于更宏伟壮观的山水场景。山水场景极具技法，可能摹自一幅知名画家的手卷，或者如席克曼指出的摹自一幅知名画家的壁画。每一个故事都通过一系列山峰间隔开来，山顶上有阙峰，显示出强烈的道家渊源。画面中绘制了六种特征各异的树木，树木随风摇曳，而远山顶上云雾缭绕。在舜的故事中，舜的父亲俯首将舜推入井中，舜得以逃生，画面栩栩如生。画家唯一的缺憾是对真实性中景的描绘，这无疑是时代所限。尽管图像主题明确无误地属于儒教伦理，但其中对生机盎然的自然界的喜好则显示出道家倾向。③

① ［美］高居翰：《山外山：晚明绘画（1570—1644）》，三联书店 2009 年版，第 3 页。

② ［英］迈克尔·苏立文著：《中国艺术史》，徐坚译，上海人民出版社 2014 年版，第 118 页。

③ ［英］迈克尔·苏立文著：《中国艺术史》，徐坚译，上海人民出版社 2014 年版，第 118 页。

苏立文的早期山水画研究相对要细致得多。他认识到早期山水画从魏晋人物画的背景中逐渐脱离出来，在《孝子石棺》中几乎与人物画的比重持平。细节刻画生动，六种树摇曳在风中。唯一不足的是中景描绘的缺失。[①] 苏立文不仅细致解读了这幅山水画起源的重要文献，还指出了它背后的思想观念：儒家和道家思想。

汉学家对中国山水画起源时间的认识有较大差异，有柯律格的五代说，有高居翰的魏晋说（但意倾五代说），有苏立文的魏晋说。然而无论持何种观点，对山水画图像起源的界定是模糊的，研究也草略。相较之下，台湾学者石守谦对早期的山水画认识与思考深入许多，触及了山水画图像起源的基本问题。他在《山水之史——由画家与观众互动角度考察中国山水画至13世纪的发展》一文中，从北宋初郭若虚的论山水画的"古今之别""画意"来区别山水画起源及形成的边界：

> 从郭若虚《图画见闻志》全书中的论述来看，他所谓的"画意"指的是作品中经过形象处理的手段，而有意识地向观众作某种意义的陈述。这个"画意"的主动陈述，甚至可以被理解为"画"之所以为"画"的必要条件，而对绘画进行了他的定义。过去张彦远在定义绘画时说的"图形"、"存形莫善于画"，如与郭若虚所言相较，就显得被动许多，似乎只触及绘画本身的表面基础，而未能彰显其价值。如果借用郭氏的这个角度来看唐代及其之前描述山水的图像，它们在为山水"存形"之外，是否也具备了后世所称"山水画"的"画意"陈述，便是第一个值得思考的问题。这些早期山水图像在10世纪以前的发展，虽然与北宋以后所谓的"山水画"存在着一些连续关系，但如果由其普遍地在画意上缺乏主动陈述一点来看，直接以后世之"山水画"称之，也不见得恰当。以此之故，我们与其称此10世纪以前的发展为"山水画史"之"早期"，还不如视为其成立之前的"孕育期"。而对于相关作品之用于讨论，下文亦将尽量以"山水形象之图绘"方式称之，以示与10世纪以后之"山水画"的区别。

从石守谦的描述我们可以知道，他认为10世纪之前的山水画与其后山水画

① 苏立文对此幅石刻的认识"前景"、"中景"和"远景"的划分和理解是西方艺术史家对西方风景画的经典理解方式。具体可看他在牛津大学的前任斯莱德讲座教授肯尼斯·克拉克的风景画专论《风景入画》(*Landscape into Art*)。

差异极大。几乎都难以将 10 世纪之前,特别是魏晋到唐末这段时间的山水画定义为"早期山水画"。所以他建议 10 世纪之前的山水画为"山水形象之图绘",改"早期"为"孕育期"。在这个定义的基础上,他将 10 世纪之前的"山水形象图绘"分成三个类别:

> 作为故事背景的山水、仙境山水、以及实景山水。由现存敦煌壁画资料及近年考古出土的资料来看,第一、二类的山水形象起源早在唐代以前,只是在 8 世纪以后,描绘的技巧在广度与深度上有大幅度的发展。第一类的作例很多,敦煌的许多经变壁画、陕西出土唐墓中的马球图、仪仗图,以及著名的日本正仓院琵琶上的《骑象奏乐》皆都有吸引人注意的山水相关图像。但是,这些图画上的山水形象基本上只能算是提供画中主题铺陈的背景或舞台,比较没有它自己"画意"表现,因此,它们是否能迳称之为"山水画"? 尚是一个值得考虑的问题。不论是否,这些为数不少的山水图像又如何被置于山水之史中来理解? 它们又在多少程度上说明了张彦远的那个"山水之变,始于吴,成于二李"的评论? 这些问题之接踵而至,确会让许多学者一度感到棘手。①
> ……
> 至于第三类的实景山水,或许可以更精确地说是具有实地指涉的山水描绘,而非指对山水景观作写生式的如实表达。它与仙山也有关系,许多宗教中的仙境传说都在现世之上找到对应,并与名山胜水及相关的朝圣活动一起发展出一些宗教性的山水体系,如五岳、十大洞天等。对这种名山的图绘,时间可推至六朝或更早,文献中著名的顾恺之所作《画云台山记》应即针对此种山水而来。②

石守谦认为早期"山水形象图绘"有三个类型,其中故事画山水、仙境山水最早起源,在 8 世纪时技术成熟起来。石守谦以隋唐逐渐成熟的大、小李将军风格的山水画,如懿德太子墓等山水为故事画,以朱家道村唐墓山水六连屏壁画山水和敦煌山水为"仙境山水";实景山水则是类似地志图的有特殊意义的名山志之类,如顾恺之的《画云台山记》、敦煌山水中的《五台山图》、

① 参见 [英] 迈克尔·苏立文著:《中国艺术史》,徐坚译,上海人民出版社 2014 年版,第 386—387 页。

② 参见 [英] 迈克尔·苏立文著:《中国艺术史》,徐坚译,上海人民出版社 2014 年版,第 400 页。

王维的《辋川图》等。① 正如他对早期山水画的疑问,石守谦并不认为这几种山水图像可以称之为正式的山水画,但又因为这类图像文献太多而感到难以归类和认知。

从中外学者如此多的不同意见可以看出,山水画图像起源研究的困难。尽管各学者的意见不一,但是仍可以大致总结他们的观点如下。共同点:都认为山水画图像正式形成在五代,崛起在北宋。不同点:部分学者认为山水画起源在魏晋,部分认为在五代。对于那些认为山水画诞生于魏晋的学者来说,宗炳和王微的山水画论诞生在魏晋确凿,却苦于没有文献证明独立山水画图像起源在魏晋;对于那些把山水画起源放在五代的学者,历史文献可以提供充分的证据,证明山水画的完整形态形成于这个时期。但是,山水画论起源在魏晋,从那时起到五代这段时间如此众多的"山水形象图绘"让人应接不暇,难以界定和认知。

如何界定山水画的图像起源,认知自宗炳《画山水序》诞生(5 世纪 40 年代)到五代(荆浩卒于 940 年代)② 这近五百年的早期山水画形态对山水画的起源来说是一个重要而关键的问题。

① [英] 迈克尔·苏立文著:《中国艺术史》,徐坚译,上海人民出版社 2014 年版,第 386—404 页。

② [英] 迈克尔·苏立文著:《中国艺术史》,徐坚译,上海人民出版社 2014 年版,第 404 页。

（二）基本判断与研究方法

1. 从图像到绘画

笔者对山水画图像起源有一个基本判断：山水画图像起源的过程是从汉代图像转化为真正意义上的绘画的过程，其实质是两套语言系统的转换。这其中隐含了两个重要问题。其一是图像转化为绘画问题：汉代图像转化为魏晋绘画的背后是中国绘画的起源。从简单的图像系统变构为复杂的绘画系统，其中我们能清晰地看到王微所设定的绘画精神的起源。其二是山水画的形成问题：中国山水画在这个变构过程中形成了自己的基本结构和表达语言。山水画图像起源研究之所以如此困难也正是因为这两大问题纠缠在一起。

首先，山水画图像起源从汉代的图像转化为真正意义上的绘画，这个问题的基本性质并不是风格史讨论的范畴。确切一点而言，这不是图像风格由一个时代向另一个时代的转化和变迁，而是完全不同的两套语言系统的变构。那么，我们应该如何界定这个从图像到绘画的转化过程呢？

18 世纪中叶，在理性主义与浪漫主义的对垒之下，德国学者鲍姆嘉通创立的感性学（美学）作为一个独立的哲学门类兴起。与此同时兴起的是美术考古学，德国艺术史家温克尔曼（Johann Joachim Winckelmann, 1717—1768 年）是其代表。作为哲学的感性学，主要研究的对象是人的感性；感性学的产生是对理性主义过度的纠正。鲍姆嘉通把研究对象的范畴设定为：人在认知活动之前，对对象的感知即在认知活动——知识推理、清晰认知过程之前的感知活动。研究这种"前理性"的感知行为称为感性学。① 感性学

① 自 20 世纪初开始中国人接触到"美学"到如今，百余年的时间，中国的"美学"风潮就没有停过。但奇怪的是作为最重要的"美学"著作，鲍姆嘉通未竟之作的《美学》居然没有一本完整的中译本。对于鲍姆嘉通的美学定义，鲍桑葵解释说："鲍姆嘉通就想到在沃尔夫的逻辑学，即清晰的认识方法前面增添一门更在先的科学，即感觉的或朦胧的认识方法，叫做'埃斯特惕克'。"[英] 伯纳德·鲍桑葵著：《美学史》，张今译，商务印书馆 1986 年版，第 240 页。

侧重的是对象对主体的影响,或主体对对象的感受。[①] 相较之下,温克尔曼代表的美术考古学的研究是有具体而特定的对象的,首先要解决的是基本的认知问题,考辨和分析是必不可少的研究方式。温克尔曼对如何欣赏艺术作品更有经验性的体验和认知。在《关于如何观照古代艺术的提示》一文中,温克尔曼详述了作为一个美术考古学家必须具备的素质。他认为,在欣赏一件艺术作品之前,学者不仅要学会区分作品的好坏,更要认识什么是真正优秀的杰作:一幅平庸艺术家的平庸之作,与杰出艺术家的平庸之作都是平庸之作。[②] 在如此精微而犀利的艺术品认知之下,才有真正意义上的欣赏。因而西方艺术史家广为接受温克尔曼关于希腊艺术的四个阶段的风格的划分。他对古希腊艺术"高贵的单纯与静穆的伟大"之评语自诞生起就被世人铭记。尽管偶有出错的时候,[③] 但是温克尔曼的风格分析对一个文明的整体艺术的认知和欣赏确为一种有效的研究方法。日后西方艺术史中蔚为大观的风格史学兴起,标志着风格分析成为西方艺术史家的最重要的学术方法之一。

当我们说,感性学的研究重心不侧重对象而在乎人对对象的感知,而美术考古学则侧重对对象即古代艺术品的认知和欣赏时,我们要清晰地指出:温克尔曼开创的新艺术史研究方法中风格分析的对象范畴仅仅是某个特定的领域。比如他的研究重点是古希腊美术,风格史的代表人物瑞士艺术史家沃尔夫林(Heihrich Wolfflin, 1864—1945)的名作《艺术风格学》研究的领域也仅限于文艺复兴之后的艺术。这个特定的研究领域有其共同的特点:它们是连贯的艺术史领域,或者说是同一个价值系统内的艺术作品。

① 举个美学史上重要的例子,18世纪英国经验主义哲学家休谟(David Hume, 1711—1776年)著名的"金雀花平原论"说:"长满金雀花树的一块平原,其本身可能与一座长满葡萄树或橄榄树的山一样的美;但在熟悉两者的价值的人看来,却永远不是这样。"([英]休谟著:《人性论》,关文运译,商务印书馆1996年版,第402页。)休谟强调的是同样的对象对有不同价值和经验的人来说感觉是不一样的,康德很重视这个认知,深入分析和阐释了"没有利害关系的"观看才是感知、审美的观点。从感性学的研究范畴可以看出,鲍姆嘉通和康德等不认为认知是感性学的重点。

② "书籍和艺术品可以在智慧不特别紧张的情况下创造出来,我之所以得出这样的结论,是因为我在现实中看到了这种情况。画家可以用机械的方法画出相当体面的圣母,教授也可以如此地写出甚至是关于形而上学的著作,博得成千的青年人的欢迎。艺术家的才能可能只表现于重复的描述上,也可以表现于个人的创造中。"[德]温克尔曼著:《论古代艺术》,邵大箴译,中国人民大学出版社1989年版,第92页。

③ 作为对艺术极为热心的考古学家温克尔曼自然避免不了受到赝品的困扰。[德]温克尔曼著:《论古代艺术》,邵大箴译,中国人民大学出版社1989年版,第16—17页。

在价值系统一致的研究领域,风格分析是高效的,但是在跨价值系统的领域则失去了原有的效用。① 比如说西方艺术史从希腊罗马时期转化到中世纪艺术的这个大变革,或从中世纪到文艺复兴艺术的转化。西方艺术史中的中世纪艺术是一个特殊的形态,从艺术形式上来说,它是一个高度图像化、甚至是图式化的艺术,受到宗教教义的严格限定。西方艺术史中仅有潘诺夫斯基以新的研究方法图像学来进行这种跨价值系统的研究,当然,较之他对文艺复兴艺术这种单一价值系统的研究比重来说也仅是略涉一二而已。②

　　西方艺术史上跨价值系统研究之难,亦体现在具体绘画门类的研究上。英国著名艺术史家,西方风景画史大家肯尼斯·克拉克(Kenneth Clark, 1903—1983 年) 在其代表作《风景入画》中,第一章就以《象征风景画》为题,讨论了西方风景画由古希腊和罗马传统进入到中世纪传统,他如是说:

> 　　但我们必须承认,早期中世纪艺术中自然物象的存在与它承载的象征,实际上没有太多关系。这些象征如何成立,对本书或任何其它的著作而言都是一个太大的课题。
> 　　……
> 　　继承了 3 个世纪科学的我们,现在已经很难去认识所有中世纪的物象所象征的那些精神的真理或是神圣历史的情节。③

《风景入画》是西方风景画史的经典名著,对中世纪风景画的研究仅在第一章《象征风景画》中占据一小部分。我们从克拉克的描述可以看出,他

① 本书所谓的跨价值系统是指两个截然不同的价值系统。它的范畴在西方艺术史是指从古希腊到中世纪的跨越,或中世纪到文艺复兴,在价值上是希腊文明和希伯来文明的转化。而不是指文艺复兴转向巴洛克,或者巴洛克转向古典主义,亦或者是古典主义转向浪漫主义。在中国艺术史中汉代艺术转向魏晋艺术就是这种跨价值系统转化,因为魏晋玄学的独特特质(追求儒学的对立面),但是从唐代艺术转向两宋,或者宋代艺术转向元代艺术便不具备跨价值系统特点。

② 潘诺夫斯基的学术研究以文艺复兴时期为主,尤其对丢勒的艺术情有独钟。但值得注意的是他创立的研究方法图像学使他一定有能力对中世纪艺术展开探讨,他 1951 年写有《哥特式建筑和经验哲学》、1953 年著有《早期尼德兰的绘画》,晚年最后的著作《墓地雕刻四讲》,这三本著作都对中世纪艺术有深入的研究。[美] 欧文·潘诺夫斯基著:《图像学研究:文艺复兴时期艺术的人文主题》,戚印平、范景中译,上海三联书店 2011 年版,第 8 页。

③ 参见 Kenneth Clark, *Landscape into Art*, Penguin Books 1949, pp.18-19.

仅指出风景画从希腊罗马传统进入中世纪传统也是一个缓慢的过程,早期中世纪图式化的风景画在物象与意义之间还没有对应得太紧密,二者之间"实际上没有太多关系",象征意义的产生机制、过程、时间均无从可考。西方绘画从希腊罗马传统进入中世纪传统体现了"从图像到绘画"相反的过程"从绘画到图像"。所幸西方风景画并不是西方艺术的核心,这二者的转化也只是在绘画价值起源之前的"前价值"时期产生,二者都较为简易和不成熟,不关乎西方绘画价值起源和意义生成的大问题,故克拉克也就优雅地一笔带过了。反观中国山水画图像起源问题,则需要严谨而细致的研究。

2. 象征还是符号?

20世纪初,杰出的语言学家、法籍瑞士人索绪尔(Ferdinand de Saussure, 1857—1913年)在艰深的思索中得出了语言的本质是"一种表达观念的符号系统"的观点,文字、聋哑人的字母、图式等都是符号系统,进而开出20世纪影响深远的"符号学"(sémiologie,英文 Semiology)。[1] 索绪尔在语言学研究中纠正了一个观点,他认为当时德国哲学家卡西尔(Ernst Cassirer, 1874—1945年)在其著作《象征形式的哲学》中"象征是语言符号"的观点是不对的。[2] 索绪尔认为象征与符号有着本质的区别:象征不具备语言符号性质的第一原则"任意性"。象征是严肃而固定的指涉,索绪尔甚至用"法律的天平"来形容象征的特性。[3] 正如所有宗教艺术中的图像与象征,是一一对应而不容许出错的。

西方的中世纪艺术就体现了象征的特点,中世纪艺术要求艺术的形式和主题完全表现其背后的价值系统,因此那时的风景画也打上了象征艺术的烙印。但是在中国汉代的绘画的背后,并没有一个完整的价值系统,所以汉代的绘画并非象征艺术而是一种图像艺术。汉画的内容除去少数是不断出现的象征符号之外,大量的历史故事、日常生活、神话传说和孝子故事都是常见的表现主题。这些主题的表现手法和形式十分丰富,既有固定的程式,也有相对自由的技法发挥。丰富的艺术表达主题、内容、形式与观念,使

[1] 参见 [瑞士] 索绪尔著:《普通语言学教程》,高名凯译,商务印书馆1999年版,第37—38页。

[2] 参见 [瑞士] 索绪尔著:《普通语言学教程》,高名凯译,商务印书馆1999年版,第104页。

[3] 参见 [瑞士] 索绪尔著:《普通语言学教程》,高名凯译,商务印书馆1999年版,第104页。

得汉代绘画常常有突破图像的倾向,其依据是汉画中出现了"榜题"这种中国早期绘画艺术中重要的形式,或者也可以说是整个中国绘画艺术的重要形式。

所谓的"榜题"是汉代绘画画面中指示和表达绘画内容的名称,或是一个题名,或是一段说明式的文字,也可能是一段颂赞之类的诗赋。这常常体现在最正式的艺术创作形式中,比如说一个越正式、级别越高的墓葬石刻,它的"榜题"要求就越高、越清晰;反之则仅以图像来表达。[①]这足以证明"榜题"在汉代艺术中的重要性。汉代绘画艺术中的"榜题"广泛出现在各种表现方式中。在中国绘画价值起源之后,比如在魏晋时期、隋唐时期的绘画作品中,我们仍然看到这种形式不断地出现,这与后世中国画的重要形式题跋同样是有渊源的。[②]

本篇以为,汉代的绘画之所以出现"榜题"这种重要的表达形式,正是因为汉代绘画的性质图像性。象征艺术最大的特点是高度可识别性。因为象征性的特点是一一对应,它表达的意义是十分明确而固定的,中世纪的人欣赏中世纪的绘画是毫不费力、完全能看得懂的;但是现代人对中世纪绘画的象征含义却十分模糊。法国汉学家幽兰指出,较之北欧,西方风景画传统在意大利传统中并不彰显,但意大利绘画传统中依然一直存有"以自然物(尤其是石头)来象征圣母玛利亚的传统"。[③]当一个现代人理解这一层象征含义的时候,他才能够欣赏诸如达·芬奇《岩间圣母》这种名作的意义,否则即便是像笔者这样一个美术学院出身的专业人士也不会理解:这幅画在技术与表达方式上完美而无懈可击,但为什么达芬奇要把圣母和耶稣画到如此险恶的自然环境中? 中国的汉代绘画则没有这样的特性,汉画的观念与价值的表达多样性,图像的丰富性都使得汉画的本质不具备象征性的特点。因此,所有这些丰富而自由的图像性,使得汉代绘画要有一种方式使人识别、看懂绘画要表达的观念:这就是"榜题"的形式。"榜题"能够使得人们在复杂的图像形式变化和创新中,轻易地识别一幅绘画要表达的内容和观念。从西方汉学家对中国汉画的研究就能看出这个特点,19 世纪末开始的汉学汉画艺术研究正是以武梁祠这样高规格形制的考古对象开始

① 参见 [美] 巫鸿:《武梁祠——中国古代画像艺术的思想性》,三联书店 2006 年版,第253 页。

② 参见陈葆真:《中国画中图像与文字互动的表现模式》,见颜娟英主编:《中国史新论:美术考古分册》,联经出版事业股份有限公司 2010 年版,第 211 页。

③ 参见 [法] 幽兰:《景观:中国山水画与西方风景画的比较研究Ⅱ》,《二十一世纪》2003 年第 79 期。

的。武梁祠石刻画的"榜题"轻易而准确地把西方汉学家们带入汉代人的观念世界中。从 20 世纪 40 年代开始，汉学家们把研究的重点转向了武梁祠以及其他石刻画没有"榜题"的图像研究中，形成了第二轮对汉画的阐释研究。①

由此可知，中国汉代绘画虽然是中国绘画价值起源之前的"前价值"绘画艺术，虽然也有象征的因素，但是本书仍以之为一个图像符号系统，而非宗教性的象征艺术。其背后的价值并非一整块高度整合的价值系统，而是既夹杂着不稳固的汉代天人合一、宇宙论儒学的观念，又存在着社会思想的方方面面。汉代绘画的表达丰富性也使得象征无法成为它代表性的特征。

中国汉代绘画作为一个图像的符号系统体现以下两个特点：首先，它是非象征性的，体现了艺术主题和形式的自由，这有别于宗教的象征艺术。其次，它的表达形式是整体而稳定的。虽然说汉代绘画具有较象征艺术更自由的图像性，它允许艺术家或工匠作各种细节的创新和变化，但是笔者仍然要指出，汉代绘画是一套极具社会公共性的图像符号系统。不论汉画在细节和风格上有多么新颖的创新和改进，但是在图像的观念表达形式上总是不变的。它有一些固定的程式。这种程式是社会通用、约定俗成而难以改变的公共性的范式。所以说我们看两汉四百余年那么长的历史，汉代绘画的程式基本上没有大的改变。相比魏晋至唐末绘画艺术长期的衍化，相比五代短短几十年的绘画革命，两汉绘画艺术保持长期的稳定是一个显著的特点。而山水画在图像上的起源正是在这种相对稳定的绘画程式中长期变构而来，并形成自己的基本结构和表达方式。

3. 语言学的启示

山水画的起源实际上是从图像转化为绘画的过程。图像与绘画都是艺术的表达方式，都表达其背后的价值。图像与绘画的根本差异在于表达方式是观念第一性还是视觉第一性。这里所说的图像当然都包括它的视觉性和观念性，没有视觉性的图像尚不能称之为图像。更确切地说，图像的本质是介于象征性的图式和语言表达更自由、更丰富的绘画之间的表达方式。它的主要特点体现在观念第一性的原则上：图像直接明了地以简单的形式和表达方式来表达观念，表达观念背后的价值；它主要表现社会约定俗成、公共性的观念，体现了某种实用的特性。图像中隐含的其他因素，诸如绘画

① 参见 [美] 巫鸿：《武梁祠——中国古代画像艺术的思想性》，三联书店 2006 年版，第 68 页。

性、创新性、艺术家个性等都处于次要位置。较之图像，绘画的本质属性则掉了个个儿，它的视觉性为第一性，观念性居于次要的位置。画家的个性、创新性、表现手法的独特性、绘画的表达方式等这些视觉性的因素跃居最重要的位置，且这种视觉性是不需要语言说明的。（当然，这种非语言表达区别于象征艺术那种形象与观念的一一对应）。在绘画方面，观念性亦是存在的，但并不占据主要的位置，它隐含在各个因素之后。

　　不论是汉代艺术的图像性的表达方式还是魏晋艺术开启的绘画性表达方式，都是一种艺术语言。汉代图像性的艺术转化为魏晋绘画性的艺术的本质是从一种艺术语言转化为另一种艺术语言。这种语言系统性的转化是非常困难的。

　　索绪尔在语言学方面最重要的发现之一是语言与言语的区别。[①] 索绪尔认为人们所常用、习以为常的语言其实包含两个层面的内容：

> 　　在我们看来，语言和言语活动不能混为一谈；它只是言语活动的一个确定的部分，而且当然是一个主要的部分。它既是言语机能的社会产物，又是社会集团为了使个人有可能行使这机能所采用的一整套必不可少的规约。[②]

索绪尔发现语言有两个区域，其一是语言（langue），这是社会公共表达符号系统，它是整个社会约定俗成、不可轻易改变的"集体性的契约"，因此它是社会性的。其二是言语（parole），它完全是"个人意志和智能的行为"，[③] 受到个体心理与生理多方面的影响与限定，因此它是个人的。在索绪尔的认知中，语言因其社会性的特点，稳定和不受个人言语的干扰而成为社会性的信息传达规约；相反个人层面的言语使用是随时随地可变的，其性质是任意性的。假使一个人不参与社会的语言交流，他的言语所指和能指都是不确定的，受心理和生理所影响。因此，即便是一个精神病人也有自己的言语，只是其他人听不懂而已。个人的言语一旦要参与社会的交流，一定得按照语言这个具有公共性的规约来表达，人们才能用语言交流。

① 法国符号学大家罗兰·巴尔特（Roland Barthes, 1915—1980 年）对此评述云："语言结构（langue）和言语（parole）这对二分的概念在索绪尔语言学中占据着中心地位，而且与以前的语言学相比，它们肯定具有重要的革新意义。"[法] 罗兰·巴尔特著：《符号学原理》，李幼蒸译，三联书店 1988 年版，第 116 页。

② [瑞士] 索绪尔著：《普通语言学教程》，高名凯译，商务印书馆 1999 年版，第 30 页。

③ [瑞士] 索绪尔著：《普通语言学教程》，高名凯译，商务印书馆 1999 年版，第 35 页。

艺术中的图像与绘画正体现了这个语言学原理。图像是观念第一性的,它像语言一样充分展示了社会公共性。绘画是视觉第一性的,不论是画家观看的方式,还是绘画的表达手法都是个人的,它像言语一样是"个人意志和智能的行为",极具个人性。图像语言与绘画语言的背后都是一套价值系统,这是毋庸置疑的,但是价值系统的表达方式从图像转化为绘画却印证了绘画价值的起源。这两套语言系统的转化体现了语言学上的困难。

索绪尔认为,语言作为一种表达公共观念的符号系统是十分稳固的,它的变化十分困难。这有四个方面的原因:一为"符号的任意性";二为"构成任何语言都必须有大量的符号";三为"系统的性质太复杂";四为"集体惰性对一切语言创新的抗拒"。[①]"符号的任意性"在索绪尔看来是语言符号的基本性质、第一原则。它既具备言语因心理和生理而产生的个人性,又具备个人言语通往社会语言的公共性。因此,"符号的任意性"可以当做语言变迁的触发装置,但实际上因为它的丰富性而使得语言变迁显得没有目的和方向,常常在大众的使用中又返回原本的系统结构。第二点和第三点:"构成任何语言都必须有大量的符号"和"系统的性质太复杂",指自然语言的形成都是庞杂而相互作用的。正如索绪尔所说:

> 比方说语言的变化同世代的交替没有联系,因为世代并不像家具的抽屉那样一层叠着一层,而是互相混杂,互相渗透,而且每一世代都包含着各种年龄的人。[②]

索绪尔告诉我们,语言系统的生成是一个长期的过程,大量的语言符号在杂乱无章的长期状态中生成和湮灭,慢慢地形成了语言系统。在语言系统生成的过程中,语言系统中会慢慢产生结构性的构造,系统中的各因素相互之间会产生复杂的作用机制,最后形成相对稳固的结构。最后一点,"集体惰性对一切语言创新的抗拒"是语言符号不变性的重要表现。索绪尔把语言的"集体惰性"当做语言符号不变性最重要的因素。他认为在人类社会中"语言革命"是不可能的,"在一切社会制度中,语言是最不适宜于创制的。它同社会大众的生活结成一体,而后者在本质上是惰性的,看来首先就是一种保守的因素"[③]。

① [瑞士] 索绪尔著:《普通语言学教程》,高名凯译,商务印书馆1999年版,第109—110页。

② [瑞士] 索绪尔著:《普通语言学教程》,高名凯译,商务印书馆1999年版,第109页。

③ [瑞士] 索绪尔著:《普通语言学教程》,高名凯译,商务印书馆1999年版,第110—111页。

从本质上说，绘画与语言是不同的。语言的生成与使用是所有人参与的结果，是所有人心理和思想的表现；而绘画却仅仅是极少部分人参与的文化活动，它更集中地体现出人类社会最高层面的思想和价值。从规律上说，它们却有着惊人的相似性。正如山水画图像起源的过程，它的本质是汉代图像语言转变为魏晋绘画语言，体现了语言学变迁的困难。就汉代艺术的图像语言来说，它是一个四百余年逐渐形成的稳定的表达方式，是一个公共性的艺术语言。这种图像性的语言亦存在语言系统一样的复杂性和稳定性，它本身是先秦艺术语言的长期积累，最后在汉代大一统的思想框架下形成较为稳固的艺术形式。在这种稳固的艺术表现形式背后虽然有工匠画家们语言的任意性、私人性，但它牢牢地被这公共的、图像性的艺术语言所限制，在没有一定的社会思想变革之前它是一个自洽的系统。其"语言符号的任意性"在社会思想的"集体惰性"中只能形成一些风格的变量而已。就魏晋艺术的绘画语言来说，它是艺术"语言符号的任意性"的触发装置——个人言语。在思想大变革的时代寻找新的语言形式，表达新价值，最终会形成一个新语言系统。中国山水画正是在这个过程中起源和形成的。这个过程十分困难，正像索绪尔对语言符号的不变性和社会语言的难以改变的四个方面的阐释一样。从汉代艺术的图像语言系统转变到新的绘画语言系统，需要长期的演变和生成。不论是工匠画家还是士大夫画家的个人语言的创新与尝试，最终都会将解体的旧有语言系统的因素重新变构和发展出一个全新的绘画语言系统。这背后就是中国绘画精神的起源，山水画亦作为一个最重要的画种在这个过程中形成自己的语言系统。

4.山水画的判别原则

从索绪尔对语言系统变迁的研究我们能看出，汉学家们的中国画研究为什么避开山水画图像起源问题、中国艺术史学者为什么难以界定和认知山水画图像起源的原因，语言系统转化之困难充分地体现在了山水画图像起源问题上。在这个问题上，中外学者对五代山水画兴起的认识是一致的。但山水画什么时候起源，如何起源，自宗炳和王微的山水画论诞生以来近五百年的"山水形象图绘"如何界定？这都是山水画史上最为难解的问题，也是诸家研究最为薄弱的环节。

解答所有这些问题的关键首先要在图像上界定清楚"什么是山水画"这个基本问题。在认知"什么是山水画"之前我们可以用排除法先辨别"什么不是山水画"，从而把山水画界定的边界划分出来。

　　首先,山水画区分于轴心文明中唯一可与之相提并论的、以世界为表达对象的画种:风景画。风景画背后是一整套两希文明的价值系统。二者在思想上存有巨大差异,在表达形式和语言系统上也完全不相干。虽然有共同的表现对象,但这个对象仅仅是思想的载体,建构各自艺术的原材料而已。故风景画绝非山水画。其次,山水画是纯粹的艺术,自然区别于地图、地志图这一类图示性、功用性的图像。最后,本书所说的山水画区别于中国现代山水画。确切地说,区别于自明末传教士利玛窦来华后山水画系统内部与西方绘画结合的这一现代传统。在20世纪,中国山水画开始急剧现代化转型,虽然有诸如黄宾虹、潘天寿诸贤的山水画创作,但为了使研究清晰化这亦不是本书所界定的山水画。故本书的山水画界定与讨论的范畴是传统山水画。

　　得出传统山水画的范畴与边界之后,要从图像上界定出"什么是山水画",须从中外学者均认可的五代山水画开始一直到清代山水,找出这些山水画的公共结构。从五代、两宋、元、明、清各时期中我们能够看到各式各样、风格各异的山水画。但所有的这些山水画都拥有一个共同的结构:主观建构的意义世界,以及山、水、树、石四元素的并置;二者缺一不可。这便是本书对山水画语言形式的基本判断。

　　山水画,首先是一个主观建构的意义世界。这个世界是虚构的,所有真实世界的景观与质料的采用为的都是表达这个主观的意义世界,它与实然世界在本质上没有任何关系。它不表达现实世界的某一时间和空间,不再现某个视觉上真实的地点,所以中国山水画图像史找不到任何现实世界的实景。这个世界又是视觉第一性的,它并非汉代图像性、叙述性的艺术语言,其观念淡化或隐含在复杂视觉化之后。在画面中并不直接叙述故事或者相关思想观念。在这个主观建构的世界之后,是其价值系统。价值系统决定了山水画的形态,或者时代风格。因此这个主观建构的世界是其背后价值系统所指涉的意义世界。自从山水画诞生开始,随着价值系统的变更,山水画的整体面貌便随之改变。这个虚构的、主观的意义世界在图像上有一个显著的共同特征,本书称之为"基础性的理性化"。所谓山水画"基础性的理性化"指的是自从山水画起源开始,某种理性化就一直存在于山水画中,尽管后世有诸多山水画极端的个人风格的呈现,仍旧不会脱离这个原则。"基础性的理性化"在山水画中主要表现在,不论山水画背后是何种思想价值系统,哪个时期或某种风格,它都是合理化的世界。没有神话图像和观念是最大的特点,其次是世界各元素在画面关系中的合理化。这便是"基础性的理性化"的特性,它是这个主观构建意义世界的合理化基础。

在这个建构的意义世界中，山、水、树、石四元素是画家必须要建构和处理的结构性要素。"山水树石"这个词汇首次出现在唐代中后期李肇撰写的《翰林志》中，[①]《翰林志》成书于唐宪宗元和十四年，也就是819年，故可知该词是中晚唐新出现的词汇。"山水树石"作为山水画四元素的概念的成熟，则出自张彦远的《历代名画记》。他在第一卷最后一章专论"画山水树石"，把"山水树石"并称，所以在张彦远的晚唐时代"山水树石"作为山水画的标志性的因素被确定下来。本篇亦以之为山水画的基石。山水树石四要素的并置，是指这四个元素是山水画的结构性的元素，而并非指仅有这四个元素。比如在山水画中天空是不需处理的，留白就是天；再如天空中会有太阳、星辰、云或者是鸟类。应诸如此类来理解四元素。另外，本书强调"山水树石"四元素的支柱性，并非指所有的山水画都必须具备这四要素，而是指一般正式的山水画均具备这四元素。有极少的山水画，如仅仅是描绘局部的山水画或者是近景山水画，四元素不一定全部出现。而一旦要画一幅正式的山水画，四元素则鲜有遗漏。这就是山水画的基本结构。最后需指出的是，山水画的基本要素是包括人及人文因素的，这是山水画史的主流，也是山水画的大问题。张彦远对此并没有阐释，应该是觉得此为常识，无须说明。山水画历史中虽也有极少画家画"无人山水"，但是人文景观（如路、桥、亭子、舟等）也是存在的。张彦远以人及人文为山水画无须说明的点缀，故本书亦取这个态度，不把人文点缀放入山水画表现形式最重要的元素之列。

以上是山水画语言系统的基本结构，我们要界定山水画图像起源，山水画基本框架的俱全是重要的标准。以这个标准，我们方可认知五代之前的山水画类型。

① 李肇在介绍翰林院的机构设置时提及"画山水树石号为画堂"。参见（唐）李肇：《翰林志》，《文渊阁四库全书》第595册，台湾商务印书局1986年版，第301页。

（三）山水画起源之前的三线索

在山水画起源之前，历史文献中仍有一些相近的图像资料，或多或少地影响了山水画的起源。所以在讨论山水画图像起源问题之前，需简要阐释与山水画相关的图像类型及其伴随着山水画起源的状态。与山水画起源最为相关的图像类型便是地图、地志图和人物画背景三类型。它们都在山水画起源之前形成与发展，并在山水画起源的时期与之有很大程度的互动。山水画图像的起源正是从这些早期类似的形态中脱离出来，形成自己的新语言系统。

1. 地　　图

在任何文明中，地图都是指示性的信息图像。它的本质是功用性的，是空间信息的记录和表达，不关乎审美活动。除去古文明时期的符号标志表达形式，① 中国现存最古的地图是 1986 年出土的甘肃天水放马滩战国秦地图，7 幅线描在松木板上的图案创作于秦惠文王后期到秦襄昭王八年（公元前 299 年）期间。② 另外有西汉初（公元前 168 年）马王堆的两幅帛画地图《地形图》与《驻军图》。这些早期地图最大的特点是对水的关注，河流的走向刻画得很仔细。一方面可能是上古文明如大禹治水的文化传统，如一直到三国时期还有地理著作《水经》出现，郭璞注之、郦道元扩充之为《水经注》。另一方面可能是由于实际上的军事功用，河流对行军、攻战和后勤的阻碍远较山川为大的缘故。

古地图对河流的刻画优先原则第一个原因是认知传统，调查河流的具体位置，以利民生；第二个原因是功用的传统，尤其体现出了兵家传统。先秦典籍《管子》是唯一对地图有重要阐释的文献，它有单独一节论述地图的

① 在古文明时代，地图都是几何式的特殊符号组成，而并非现在我们考古文献看到的早期地图形式。如约公元前 3000 年俄罗斯高加索迈科普古墓出土的银壶表面的线刻狩猎地图，公元前 13 世纪巴比伦、尼普尔平面图等都是这种形式。轴心文明突破后地图的形式较之更为后人所理解。参见 [日] 海野一隆著：《地图的文化史》，王妙发译，新星出版社 2005 年版，第 10—11 页。

② 参见葛剑雄：《中国古代的地图测绘》，商务印书馆 1998 年版，第 28 页。

军事功用：

> 凡兵主者,必先审知地图。轘辕之险,滥车之水,名山、通谷、经川、陵陆、丘阜之所在,茞草、林木、蒲苇之所茂,道里之远近,城郭之大小,名邑、废邑、囷殖之地,必尽知之。地形之出入相错者尽藏之。然后可以行军袭邑,举错知先后,不失地利,此地图之常也。①

我们看到《管子》对地图军事重要性的阐释在马王堆的《地形图》和《驻军图》中很形象地体现出来。中国地理学真正兴起是在西晋这个充满玄学精神的时代,被法国汉学家沙畹称为"中国科学制图学之父"的魏晋名士裴秀(字季彦,224—271年,"崇有论"玄学家裴頠之父)开创了真正意义上的地图学。② 他提出了著名的"制图六体",其云：

> 制图之体有六焉。一曰分率,所以辨广轮之度也。二曰准望,所以正彼此之体也。三曰道里,所以定所由之数也。四曰高下,五曰方邪,六曰迂直,此三者各因地而制宜,所以校夷险之异也。③

裴秀六体是中国地图绘制具有里程碑意义的地图原则,理性化与系统化是它的主要特点。英国汉学家,科学史学者李约瑟(Joseph Needham, 1900—1995)认为"制图六体"中的"分率"指的是比例尺,"准望"是指画矩形网格(沙畹认为是"准确定出方位"),"道里"是指步测直角三角形的边长,"高下"是指测量高下,"方邪"是指测量直角和锐角,"迂直"是指测量曲线和直线。④ 裴秀以这种理性化的原则缩小了当时因为没有比例尺而越作越大的地图,使人"可以不下堂而知四方",更以此原则制作了中国地图史上第一部历史地图集:十八篇《禹贡地域图》。⑤
　　魏晋时期兴起的地理学和相关学术虽然体现出来的理性精神与诗文、艺术在地理上的情感表达相左,但这是魏晋玄学的一体两面。地理学和地图学是对自然地理的准确认知,山水画和山水诗等艺术是对自然地理的情感表达;二者背后都是在玄学精神指涉下,人的心灵对天地万物的关注和

① （西汉）刘向:《管子校正》,《诸子集成》第6册,岳麓书社1996年版,第192页。
② 参见[英]李约瑟:《中国科学技术史》第5卷,科学出版社1976年版,第108页。
③ （唐）房玄龄等撰:《晋书》,中华书局1982年版,第1040页。
④ 参见[英]李约瑟:《中国科学技术史》第5卷,科学出版社1976年版,第110—111页。
⑤ 参见葛剑雄:《中国古代的地图测绘》,商务印书馆1998年版,第58—60页。

体察。所以说山水画的本质与之是对立的,王微在《叙画》中否定绘画的功用层面"案城域、辩方舟、标镇阜、划浸流"的地图功能,正是指图像的这个传统。

2. 地 志 图

另一个与山水画相关的图像传统是地志图。地志图与地图有相同的属性,即是它的认知功用性。地图是以最直接、最简易的符号来记录空间信息,而地志图更倾向于以图像和语言来描述空间信息和方土人情,它往往更注重在载体上表达三维图像,非地图的几何平面。

中国地志图的传统在世界范围内最古。汉学家们往往惊叹中国古代"浩瀚"的方志文献,[①] 地方志的传统则促进了地志图的出现。李约瑟把《绝越书》(成书年代大约为公元 52 年) 看做中国最早的地方志,但学界一般以东晋常璩作于 347 年的《华阳国志》为第一部地方志;李约瑟在这本方志中看到了可能是画于东汉 (约 150 年左右) 的《巴郡图经》。[②] 李约瑟看到的《巴郡图经》是否作于东汉,还是后人补之还存有疑问。但是地志图的传统最早来说应该追溯到郭璞注《山海经》。

《山海经》文献之名首出司马迁《史记》中的《大宛列传》中,太史公说它多所"怪物",而不敢尽信。清初纪昀考之为"周秦间人所述",为先秦时期的文献,对这本书的观点与太史公保持一致;认为此书并不是方志,仅是小说家言。[③] 身为经学家,考据学者郝懿行 (字恂九,1757—1825) 对此书的价值较为看重。据他的研究,当时《山海经》的插图都为后世所补,早在郭璞和陶潜所见到的《山海经图》便已不是古图,后又有张僧繇等画家重新画过《山海经图》,今之《山海经》插图仅有"畏兽仙人",于"山川脉络即不能案图会意",只有人物画而不见地志图;因而他认为《山海经》一定存有古图,而"古图当有山川道里",与上古地图《禹贡图》有一定的关

① "伟烈亚力 (Alexander Wylie,1815—1887 年,英国传教士,汉学家) 曾经写道,在中国出现的一系列地方志,无论从它们的广度来看还是从它们的有系统的全面性方面来看,都是任何国家的同类文献所不能比拟的。"[英] 李约瑟:《中国科学技术史》第 5 卷,科学出版社 1976 年版,第 44—45 页。
② 参见 [英] 李约瑟:《中国科学技术史》第 5 卷,科学出版社 1976 年版,第 44—45 页。
③ "然道里山川,率难考据。按以耳目所及,百不一真。诸家并以为地理书之冠,亦为未允核实,定名实则小说之最古者尔。"(清) 郝懿行:《山海经笺疏》,浙江人民美术出版社 2013 年版,第 4 页。

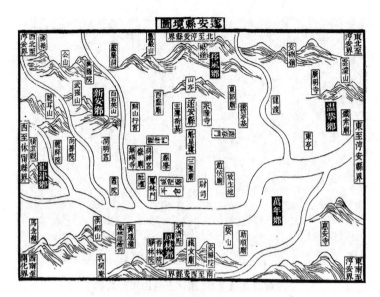

《严州图经》之一

系。① 从郝氏的考据中我们可以看出，《山海经》的插图一直是存在的，不管其与《禹贡》的关系、郭璞与陶潜所见的插图、张僧繇等为《山海经》重新附图还是最后变为只有人物画，《山海经》就存有一个图的传统，这个图的传统就包括了早期的地志图传统。

魏晋时期在玄学精神影响下的地理学大发展，在地志图上亦呈现出了显著的高峰。② 现存最早的地志图，一般被认为是南宋的《严州图经》，共九幅。

从《严州图经》我们可以看出中国古代地志图的面貌，它是信息记录、传达与图像识别的结合。《严州图经》的图像表达方式：平面符号、三维图像和文字说明的结合，即是后世地志图的基本面貌，也同时与早期地志图形态密不可分。作于唐代中后期的敦煌壁画《五台山图》实际上就是一幅完整而巨型的地志图，与《严州图经》的表达方式并无二致。石守谦认为敦煌《五台山图》属于实景山水中的"仙山山水"，描绘的是一幅"圣境山水"。③虽然这幅巨大而完整的"圣境山水"描绘了许多宗教因素，关乎深刻的佛

① 参见（清）郝懿行：《山海经笺疏》，浙江人民美术出版社 2013 年版，第 11 页。

② 参见 [英] 李约瑟：《中国科学技术史》第 5 卷，科学出版社 1976 年版，第 45—46 页。

③ 参见颜娟英主编：《中国史新论：美术考古分册》，联经出版事业股份有限公司 2010 年版，第 400 页。

敦煌莫高窟第 61 窟《五台山图》局部

教信仰，但是它仍然是一个以认知功用为主，也就是认知第一性的地志图。这幅巨型地志图首先展示了作为佛教文殊菩萨道场准确的地理信息，交代了整个山脉的地形、地势，主峰和各个次峰，河流情况、山脉上诸多的寺庙建筑，周边的县、市以及上山的路径，然后是外国使节与国内朝廷与贵族前往礼佛的历史事件，最后当然是重要的佛教圣贤的刻画与描绘。对比《五台山图》与《严州图经》，再较之汉代的图像式的石刻画，我们不难看出，这种表达方式一定是魏晋间地志图的主要面貌，不一样的仅仅是成熟度而已。

　　地志图的兴起，往往与景观绘画的起源有着密切的关系。与中国地志图兴起在山水画起源的魏晋时期相似的是，西方风景画起源也伴随着这个传统。在文艺复兴时期，巨匠达·芬奇就是一位绘制地图的好手，他在 16 世纪初绘制了一系列的地志图。1501—1502 年，达·芬奇为凯撒·博基亚（Cesare Borgia，1475—1507 年）绘制了《西托斯卡纳鸟瞰图》（Bird's View of Western Tuscany）和《南托斯卡纳鸟瞰图》（Bird's View of Southern Tuscany）。[1] 在达·芬奇的这两幅杰作中，我们可以看出他也运用了平面符号、三维图像与文字说明三者相结合的地志图标准模式。与达·芬奇的地志图相呼应的是 17 世纪早期以荷兰为主的地志图的勃兴，这时欧洲的风景

① 参见 [英] 马尔科姆·安德鲁斯著：《风景与西方艺术》，张翔译，上海人民出版社 2014 年版，第 100—102 页。

达·芬奇《南托斯卡纳鸟瞰图》1502 年

达·芬奇《罗马南部海岸鸟瞰图》1514—1515 年

画开始兴起了。

就欣赏意义而言，地志图当然要比地图要具有美感得多，以至于它几乎可以被当作景观绘画来欣赏。但地志图的图像传统自非山水画，尽管二者之间比地图与山水画之间的距离要近，归根到底它的功用性是第一位的，与地图的本质一致。正如当代英国艺术史学者马尔科姆·安德鲁斯（Malcolm Andrews）对达·芬奇的这两幅地志图的评价"这毫无疑问的是

达·芬奇《伊莫拉地图》1502 年

达·芬奇《河谷地形图》年份不详

一幅地图,而不是'艺术'"①那样,在更早的中国山水画起源之时,王微就判别山水画是"效异山海"的。王微明确指出,当时他们创造出来的山水画在本质上不同于其时郭璞和陶潜所看过的《山海经》中的地志图性质的图赞。

3. 人物画背景

最后一个与山水画起源相关的图像传统是人物画的背景。无论是西方风景画起源研究还是中国山水画起源研究,自然图像在人物画背景中的呈现过程都是一个十分重要的线索,最为学者所重视。贡布里希在提及西方风景画起源时说,"十五世纪绘画中的自然主义风景背景"在十六世纪"吞没了前景"并且指出大部分的西方艺术史学者都持这种看法。② 安德鲁斯在其《风景与西方艺术》一书中专门写了一章来探讨文艺复兴时期风景画从人物画背景走向独立的过程。由此可知在风景画起源之前这一阶段的重要性,唯一与之相类的中国山水画的起源似乎亦绕不开这个问题。

贡布里希提及,17 世纪的人文主义者爱德华·诺加特在他的著作《细密画》中说:

> 古人只是把风景画视为其他作品的仆人,他们用零碎的风景填满人物及情节之间的空白处,或空白角落,以此来说明或布置他们的历史画,此外并未对它加以别的考虑和利用……
>
> 但是将绘画中的这一部分变成独立完整的艺术,并要使一个人把毕生的勤奋全部倾注上去,我以为要算近期的一项发明,尽管它只是一个小玩意儿,却是给发明者及其导师带来名誉和利益的好东西。③

贡布里希自己也认为,真正意义上的风景画是一种独立的画种,他这样阐释:

① 参见 [英] 马尔科姆·安德鲁斯著:《风景与西方艺术》,张翔译,上海人民出版社 2014 年版,第 101 页。

② "以风景作背景和以风景作为'独立完整的艺术',其间的区别至今也许变模糊了。的确,大部分研究这一专题的历史学家似乎都持有这种观点,即后者是逐渐从前者发展来的。"[英] 贡布里希著:《艺术与人文科学:贡布里希文选》,范景中编选,浙江摄影出版社 1989 年版,第 134 页。

③ [英] 贡布里希著:《艺术与人文科学:贡布里希文选》,范景中编选,浙江摄影出版社 1989 年版,第 133—134 页。

　　我所说的风景画，并非任何对室外景物的描绘，而是那种既定的、公认的美术类型。①

　　从诺加特的著作可知，在西方风景画兴起的那段时期，人们普遍地感觉到了当时兴起的风景画与之前绘画中的风景描绘有着本质的不同。在贡布里希的眼中，真正意义上的风景画是一种独立的画种。风景画之所以从背景中呈现出来、最终独立是因为它背后有相关艺术理论。所以贡布里希并不认可西方艺术史对风景画起源主流的看法——以为是"世界的发现"，②而更倾向于是文艺复兴时期的风景画论的出现，特别是在达·芬奇的风景画理论中新价值的出现。贡布里希认为，达·芬奇的风景画论体现了某种前所未有的突破，这种突破正是西方风景画起源的价值基础。③然而因为在西方风景画起源的南北方两个传统中，北方传统影响如此之大；加

达·芬奇《阿尔诺河谷的风景》1473 年

① [英] 贡布里希著：《艺术与人文科学：贡布里希文选》，范景中编选，浙江摄影出版社 1989 年版，第 133 页。

② 参见 [英] 贡布里希著：《艺术与人文科学：贡布里希文选》，范景中编选，浙江摄影出版社 1989 年版，第 154 页。

③ "莱奥纳多文章中有些段落远远超出了这种技术上的提示，并将绘画的完整概念牢固地置于新的基础之上，而唯有在这个基础之上，风景画才能被视为独立的活动。"参见 [英] 贡布里希著：《艺术与人文科学：贡布里希文选》，范景中编选，浙江摄影出版社 1989 年版，第 141 页。

上南方传统也因达·芬奇的艺术理论之后没有杰出的画家集中介入到风景画创作中去，而显得较为单薄。所以贡布里希的观点受到了"众多方面的质询和挑战"。① 由此我们可以看出，在西方艺术史中风景画的起源研究也充满了困难。

　　风景画起源的判别标准在西方学者那里出现很大分歧，然而风景画起源于人物画背景却是他们一致认可的结论。这个结论几乎影响了现代中国人对中国山水画起源的看法。那么，中国山水画是起源于人物画背景吗？

① ［英］马尔科姆·安德鲁斯著：《风景与西方艺术》，张翔译，上海人民出版社2014年版，第63页。

（四）"前山水"：山水画图像在魏晋的起源

1.背景的意义

大问题：人物画需要景观背景吗？

"人物画需要景观背景吗？"当现代社会的人碰到这个问题时，一般都会不假思索地说肯定要背景，在现代人眼中以景观为背景是再寻常不过的绘画形式。但在艺术史学领域，这是一个容易被忽略却又十分重要的问题。中外的艺术史学者都将景观绘画在人物画背景中的发展、变化当做景观绘画起源的重要信息。它在人物画背景中的比重凸显了景观绘画的兴起过程，是景观绘画起源和学者认知早期景观绘画形态标志性的问题。

安德鲁斯就指出，西方风景画在文艺复兴时期的起源之初仍旧是背景的一部分，它被打上了附属品的深刻烙印：

> 景观作为主体的外围和背景的地位，非常类似于当时风景画在绘画中之于宗教主题的地位。1490 年，关于哈勒姆圣坛装饰画的契约明确规定了"风景"（landscape）作为主题形象的必要背景。"背景"、"环境"——重点在于，无论是制图还是美术，都总是在风景画中处于补充的、附属的、边缘的地位。这得到了早期辞典编纂者的证实：他们，不管是比利时语、荷兰语还是德语原型中得到"风景"这个英语词汇，都给它加上了"装饰品"、"附属品"、"副产品"或"辅助装饰"的概念。①

安德鲁斯的考证告诉我们，西方风景画起源是从不重要的"附属品"——背景演化而来。装饰性的作用是风景画起源之前不可回避的功用属性，甚至在景观词汇的起源上都体现这种观念的遗存。然而，从安德鲁斯的考证

① ［英］马尔科姆·安德鲁斯著：《风景与西方艺术》，张翔译，上海人民出版社 2014 年版，第37 页。

我们可以得出另外一个重要的信息。1490 年的正式订画契约中明确规定风景作为作品的背景是必须的，由此可知，风景在这个时候作为背景已经得到欧洲人的接受。

风景作为绘画作品的必要元素被时人要求绘制，最大限度地展示了风景画的萌芽。风景画起源于人物画背景的观点正确吗？表面上看，这个观点是艺术史的主流观点，也并没有什么不妥。但如果深入地思考，就会发现绘画背景中的景观起源其实是一个大问题！从另外一个角度来理解：人物画或任何其他类型的绘画需要景观背景吗？

为回答以上问题，我们不妨先来看看当下西方学者对风景画起源的思考。当代美国西方艺术史学者克里斯多佛·伍德（Christopher Wood）[①] 这样评论西方风景画的起源：

> 出现在西方的风景艺术本身就是现代损失的征兆，这种文化形式只有在人类与自然最原始的关系被城市化、商业化以及科技发展打破之后才会出现。用一种简单的方式来表述就是，对于人类仍"属于"自然的那个时候来说，没有人需要画一幅风景画。[②]

伍德对风景画起源的理解在乎风景画是现代性的产物，它的产生必然是西方社会高度发展之后的结果。在西方社会的早期，与自然环境的关系密切时，是不会出现风景画的需求的。伍德对西方风景画起源于现代性的需求看法很准确，同时也指出了早期人类社会并没有景观绘画的要求。这一点对各文明的早期艺术形式有很好的概括。经由这个认识，我们可以更进一步说，在各文明的早期绘画中，景观元素作为背景并不是一个必选之项。不仅如此，它还像伍德描述的那样，没有一张绘画特别是人物画"需要加入景观元素"，哪怕是附属性的。

例证一：古文明绘画

我们从古文明的绘画文献开始，调查人物画或者广义的绘画需不需要景观背景。这里所举的例子是在最大范围内地通览文献的基础之下，选出

[①] 原耶鲁大学艺术史系教授，现为纽约大学德国研究系教授。著有《阿尔布雷特·阿尔多弗与风景画的起源》（*Albrecht Altdorfer and the Origins of Landscape*）等著作。

[②] ［英］马尔科姆·安德鲁斯著：《风景与西方艺术》，张翔译，上海人民出版社 2014 年版，第 64 页。

的最高规格制作的艺术作品。最高规格制作的艺术品,往往在当世最能代表被垄断的普遍观念。

在 20 世纪 20 年代考古出土的苏美尔文明的遗迹中,《乌尔皇家旗》是一幅皇家墓地的镶板画,距今约 2600 年。这幅镶板画叙述的是一次战争和宴会。战争(一)这块板应从下向上看:最底层描绘的是战车辗轧敌军;中层描绘的是步兵作战,押解俘虏;最上层是士兵将俘虏献给君王。宴会(二)也是从下向上看:最下层描述收获战利品;中层描绘准备宴会的动物和材料;上层描绘君王的宴会开始,有臣僚与客人,还有奏乐的乐师。从这幅古文明的图像艺术我们可以看出,它描述了众多内容与人物,完整地叙述了一个重要的历史事件。但这些人物和故事背景没有景观元素。

《乌尔皇家旗》(一) 镶板画　大英博物馆藏

《乌尔皇家旗》(二) 镶板画　大英博物馆藏

古埃及的绘画以人物画为主，存世作品颇多。作品《踏种的山羊与过运河的牛群》《提观看猎捕河马》《捕鸟图》都描绘的是户外的活动，前两幅画的墓主人是第五王朝的一位的贵族官员"提"，[①]"提"在第二幅画中观看随从捕猎河马。《捕鸟图》的主人是画中装鸟的主人翁，他是十八王朝"书记员兼粮食计量员"，贵族尼巴蒙（Nebamun）。[②] 这二位官员都与农业有关，他们的生命轨迹都与户外的活动息息相关。但是我们从画中可以看出，描述如此复杂的户外图景，众多的人和动植物都出现了，也不见有景观描绘。尼巴蒙墓出土的《乐手与舞者》描写的是室内事件，更不具备景观出现的条件。最后一张绘画属于古埃及上层贵族墓必备的《亡灵书》创作形式，画在纸上的《称量心脏与俄赛里斯裁决》出土于胡—奈弗（Hu—Nefer）墓，胡—奈弗是第十九王朝法老塞提一世（Seti Ⅰ）的书记官和管家。[③] 在这幅高规格制作中，主要形象是人物的画中亦不见有景观描绘。最后一个人物作品

《踏种的山羊与过运河的牛群》提墓浮雕
第五王朝　约公元前 2450—2350 年　石灰石彩绘

① 参见［美］弗雷德·S.克莱纳等著：《加德纳世界艺术史》，诸迪、周青等译，中国青年出版社 2007 年版，第 58 页。
② 参见［美］弗雷德·S.克莱纳等著：《加德纳世界艺术史》，诸迪、周青等译，中国青年出版社 2007 年版，第 67 页。
③ 参见［美］弗雷德·S.克莱纳等著：《加德纳世界艺术史》，诸迪、周青等译，中国青年出版社 2007 年版，第 73—74 页。

《提观看猎捕河马》提墓浮雕
第五王朝　约公元前 2450—2350 年　石灰岩彩绘

《捕鸟图》尼巴蒙墓出土　第十八王朝　约公元前 1400—1350 年　干壁画

荷鲁斯神庙的人物形象作于古埃及文明的晚期，浮雕的创作形式亦没有景观元素。

《乐手与舞者》尼巴蒙墓出土
第十八王朝　约公元前 1400—1350 年　干壁画

称量心脏与俄赛里斯裁决胡—奈弗墓出土
第十九王朝　约公元前 1290—1280 年　彩绘纸莎草卷轴

荷鲁斯神庙　约公元前 237—47 年

例证二：古印度绘画

古代印度绘画最具代表性的莫过于佛教石窟阿旃陀（Ajanta）壁画。阿旃陀石窟于 1819 年被英国殖民者发现，石窟中的精美壁画极为罕见。阿旃陀共有 29 座石窟，开凿于公元前 2 世纪到 7 世纪；壁画分前期和后期，前期是小乘佛教时期的创作，没有佛像；后期最能代表印度绘画的高度，是大乘佛教时期的创作。[①] 阿旃陀第 10 窟的《国王及其扈从》是早期壁画的精品，这幅创作于公元前 1 世纪到公元 200 年的人物画，虽然是描述人群礼拜圣树，但背景被制作成平涂、留白的样式。[②] 创作于 475 年左右的 16 窟壁画《难陀出家》、500 年左右的 17 窟壁画《须大拿本生》是后期壁画的精品，这两幅绘画的背景出现了较复杂的背景，宫殿建筑得到了细致的描绘，之后更有令人印象深刻的丰富植物作为陪衬。另外还有作于 500 年左右 17 窟的后期壁画如《僧伽罗事迹》、《女信徒献祭》、第 1 窟壁画《摩诃贾纳卡本生》的背景均有较细致的植物描绘。

印度绘画昙花一现式的绽放，在阿旃陀石窟中得到了很好的保存，此后便陷入了千年的沉寂。阿旃陀壁画的主要着力点也是人物，叙述故事是它主要的目的。虽然也是说教式的艺术，但它的艺术性较之其他文明的绘画更具有视觉化的特点，体现出了相当的自由度。丰富的表现手法，恢宏的

① 参见王镛：《印度美术》，中国人民大学出版社 2010 年版，第 193—194 页。

② 参见王镛：《印度美术》，中国人民大学出版社 2010 年版，第 193—194 页。

国王及其扈从印度阿旃陀石窟壁画
10窟　公元前1世纪至公元200年　湿壁画

《难陀出家》局部　　　　《须大拿本生》局部　印度阿旃陀石窟壁画
印度阿旃陀石窟壁画　16窟　湿壁画　　　　17窟　湿壁画

《须大拿本生》局部　印度阿旃陀石窟壁画　17窟　湿壁画

印度阿旃陀石窟壁画　湿壁画

印度阿旃陀石窟壁画　湿壁画

印度阿旃陀石窟壁画　湿壁画

印度阿旃陀石窟壁画　湿壁画

制作形式使得西方艺术史学者也猜测古印度曾有过深厚的绘画传统。[①] 阿旃陀壁画的艺术家们对人物和建筑有十分细致的描绘，这种精神也投射到了背景的植物描绘，但是我们仍然看不到背景中的景观呈现。比如山、石的刻画，自然空间的设计等。因此可说，阿旃陀壁画并没有景观绘画，它的背景也没有真正意义上的、系统的景观元素处理。

例证三：中国魏晋之前的绘画

在中国山水画起源之前的绘画，以战国的楚地帛画、西汉初的重彩人物画、东汉后期武梁祠的石刻人物画最为著名。1949 年湖南长沙陈家大山楚墓出土的战国帛画《人物龙凤图》和《人物御龙图》是现存最早的帛画，是早期人物画的代表作。这两幅绘画着重描绘了人物及龙、凤的形象与关系，并不设背景。1972 年在长沙马王堆出土的重彩人物画《轪侯妻墓帛画》中，人物画的背景展示的是某种虚空的宇宙，充斥着神灵鬼怪，没有景观元素。汉代代表性的石刻作品，武梁祠的石刻壁画，人物形象多半是没有背景的，少数的大场景绘制了宫殿和桥梁作为历史事件的发生空间，这些极简的

《人物龙凤图》湖南省博物馆藏　　　　　　《人物御龙图》湖南省博物馆藏

———————
[①]　参见 [美] 弗雷德·S. 克莱纳等著：《加德纳世界艺术史》，诸迪、周青等译，中国青年出版社 2007 年版，第 169 页。

《轪侯妻墓帛画》湖南省　　　　《轪侯妻墓帛画》局部
博物馆藏

背景以人类社会的建筑为主。由是可知，中国古代魏晋之前的绘画并没有画风景的需要，人物画之背景亦不存在景观的意义需求。

反　证

以上诸多例子说明，古文明的绘画与轴心文明绘画价值兴起之前的绝大多数绘画背景中是不需要景观背景的。那么，一定会有持异议的人会举出古文明或者轴心文明中偶然出现的例子来反对上面的观点。比如说古文明中的亚述帝国的浮雕中就出现过景观的描绘。《那穆瑞—斯的凯旋石碑》记载了亚述帝国国王那穆瑞—斯的征战荣誉，有两棵树和一个巨大的山峰出现在画面中，最上面据学者考据认为是两颗嘉奖之星，而且应该"至少有三颗"，照耀着国王的凯旋之路。① 又有浮雕作品《亚述弓箭手追杀敌人》背景有三棵树和一条河流。还有在印度佛教艺术早期，也就是还没有佛陀形象出现的小乘佛教艺术时期，佛陀经常被菩提树来代替。如建于公元前150—100年间的巴尔胡特塔浮雕《礼佛图》和《祇园布施》

① 参见［美］弗雷德·S.克莱纳等著：《加德纳世界艺术史》，诸迪、周青等译，中国青年出版社2007年版，第27页。

等。《礼佛图》的中间众人围绕的菩提树和金刚座正是佛陀的化身,《祇园布施》上方的三棵树是祇园的象征,左下角的菩提树和金刚座则是佛陀的象征。

另外一个重要的反证是克里特岛米诺斯文明的阿尔罗梯瑞(Alrotiri)风景壁画,《小舰队》和《春之图》。《小舰队》描绘了一幅长卷形式的海景图,可能是庆典仪式,也可能是战争,[①]对空间的描绘和安排都十分合理,是一幅很好的作品。《春之图》描绘的是连续的、形态各异的岩石与百合花,上方画有燕子嬉戏,完全不涉及叙述性的故事。米诺斯文明是迈锡尼文明之前的文明,为什么米诺斯文明会有如此杰出的类风景画是一个非常令人迷惑的问题,因为古文明没有文字记载,我们也就不能知道米诺斯文明的艺术家为什么要画这样的风景画。

最后的反证,是轴心文明期希腊文明的古罗马的人物画背景。它主要在庞贝古城(公元 79 年被火山掩埋)的壁画中呈现出来。在论及古罗马的人物画背景的景观元素之前,我们有必要先考察古罗马文化的母体——古希腊文化中的绘画背景问题。古希腊的建筑和雕塑艺术异常发达,绘画较之十分逊色。在古希腊绘画基本形态中,我们看不到人物画有景观背景的需求,如古希腊瓶画《阿基里斯和埃阿斯掷骰子》和《欢舞》。希腊瓶画的主要刻画对象为人物,一般没有背景,更不涉及景观背景。《珀尔赛福涅被劫》和《猎鹿人》细致刻画了人物形象,也体现出强烈的视觉化,但是与瓶画的形式一致,不描绘背景。这个形式在《伊苏斯之战》镶嵌画中被继承下来。这幅画稍作改进的细节是仅以一个毁坏的大树作为背景来交代亚历山大大帝大败波斯王大流士三世事件的发生地点,也有可能是衬托战争的惨烈情况。现存古希腊绘画

那穆瑞—斯的凯旋石碑
公元前 2254—前 2218 年
法国卢浮宫　粉红色沙岩

① 参见 [美] 弗雷德・S. 克莱纳等著:《加德纳世界艺术史》,诺迪、周青等译,中国青年出版社 2007 年版,第 86 页。

的文献中，墓室壁画《跳水的年轻人》是罕见的一幅具有景观元素的绘画作品，它有强烈的象征含义，但是非常草略。由此可见，在古希腊绘画的形制中，人物形象是核心的表达对象，背景极少，景观元素则少之又少。

但是在之后的古罗马时代，绘画中的景观背景却十分兴盛。古罗马壁画一方面继承了希腊绘画不设背景的传统。如庞贝著名的画作《狄俄尼索斯秘仪壁画》就体现出了这个特点，背景虽然被巧妙地绘制成了建筑的红色墙壁，但是平涂的空间让我们回想到希腊时期的无背景绘画。另一方面，古罗马绘画呈现出惊人的新面貌，众多的景观元素出现在画面背景中。如《庞贝圆形剧场中的争斗》是一个俯视的全景式景观，近处的树木，中间的建筑和远处的建筑、远山使这幅壁画具有一个较真实的空间。体现出了显而易见的景观元素。接下来的几幅庞贝壁画的景观元素就非常令人印象深刻了：人物和建筑，以及建筑背后的景观之间的空间关系处理的十分合理，

亚述弓箭手追杀敌人　公元前875—前860年　大英博物馆　石膏

《礼佛图》　公元前2世纪　红砂石

《祇园布施》　公元前2世纪　红砂石

《小舰队》　约公元前 1650 年　雅典国家考古博物馆　壁画

《春之图》　约公元前 1650 年　雅典国家考古博物馆　壁画

跳水的年轻人　约公元前 480　意大利柏埃斯图姆　跳水者之墓壁画

具有十分真实的空间感。大多数的景观背景背后是空白，更有直接画出森林纵深空间感的作品。庞贝的《庭院壁画》与罗马郊外出土的《花园风景》是同一个类型的室内景观绘画，我们依稀能推测出它们与古文明米诺斯文明的室内壁画《春之图》有着一定的联系。这种近景景观绘画后来成为西方风景画的一个重要的传统。

《阿基里斯和埃阿斯掷骰子》
公元前 540—前 530 年　梵蒂冈

《欢舞》　欧西米德斯
公元前 510—前 500 年　慕尼黑

珀尔赛福涅被劫　公元前 340—前
330 年　希腊马其顿　墓室壁画

《猎鹿人》　约公元前 300 年
希腊培拉　卵石镶嵌画

《亚历山大与波斯之战》（原作公元前315年）约公元前100年仿制
意大利那不勒斯 庞贝镶嵌壁画

狄俄尼索斯秘议壁画 公元前60—前50年 意大利那不勒斯庞贝 壁画

庞贝圆形剧场中的争斗　　　田园圣礼风景 公元62—79年 意大利
公元60—79年 意大利那不勒斯 壁画　　那不勒斯国家考古博物馆 壁画

《庭院壁画》 意大利那不勒斯 壁画

花园风景 公元前 30—前 20 年 罗马 壁画

古罗马埃及马赛克风景 公元 1 世纪 意大利

结　论

　　从史料的通览与分析,我们能够得出以下结论:在轴心文明绘画价值起源之前,特别是景观绘画价值起源之前,人物画是不需要景观背景的。因为,任何文明艺术中的人物画在绘画价值起源之前都是功用性的,它的基本目的是传达信息。因此在画面上体现出叙述性的基本性质。既然是信息记录与传达、叙述故事,那么视觉化的再现与事件无关的景观就没有任何的合理性。这就是我们从诸多古文明艺术中看不到人物画的景观背景,甚至绝大多数没有任何背景的原因。凡是古文明绘画中出现的极少数的景观元素,如亚述帝国的浮雕与印度文明早期浮雕出现的菩提树,都是因为叙述特定场景的需要,或者是特殊的图腾崇拜。如古印度文明有圣树崇拜,在早期佛教艺术中释迦被菩提树指代,或其他艺术作品常出现的树的形象正是因为这个原因。

　　唯一的异类就是爱琴海文明的人物画的景观背景。在米诺斯文明中出现的景观绘画因为没有任何文字文献存世,随着古文明的灭绝我们完全不知道古人类的思想,故无从可考。希腊文明的古罗马时代的绘画艺术为什么会出现如此令人惊异的景观元素,是一个值得深思的论题。古罗马的艺术继承了古希腊以神话与理性为基石的价值观,但在绘画价值形成之前,古希腊的理性精神与绘画价值并没有得到很好的整合。这从古希腊哲学与绘画的价值分歧就可以看得出来。西方哲学史一般把西方哲学从神话中脱离出来,理性地思考宇宙当作西方超越突破的完成和轴心文明的开始。故可知神话是一个极重要的价值分水岭,当古希腊的哲学家在探讨宇宙的物质、世界的构成、逻辑与形式的时候,古希腊绘画的价值中心却是在表达神与神话故事。此与文艺复兴时期以人为中心,彻底地贯彻理性主义有着显著的区别。在当时的哲学价值与艺术价值尚无很好整合的情况影响之下,古希腊绘画艺术以神话为主要题材,故其重心在于承载了精神的唯一载体:身体。这就是古希腊绘画只有人物画,且极少有景观背景的原因。在古希腊哲学进入中后期的苏格拉底时代,艺术家及其价值尚处于被否定的阶段,绘画的理性化还没有开始。古罗马的绘画与其哲学一致,尚实用,拿来主义是主要态度。古罗马艺术继承了希腊艺术价值,同时也随着哲学价值与艺术价值之间的磨合,慢慢地求真精神融入绘画当中。在求真的精神指涉之下,人物画不可避免地涉及到真实的空间表现上来。换句话说,在所有文明的绘画艺术中,实际上只有以求真、求知为终极关怀的希腊文明才最有可能在人物画背景中出现景观元素。因为任何真实之物的塑造与描绘,必然要涉及

一个合乎视觉真实的空间。真实空间的呈现，是求真精神指涉下绘画的最终领域。而事实上也确实如此，这看起来似乎与前文"山水画起源早于西方风景画一千余年"的观点相抵触。需要澄清的是，上述观点指的是价值的论证和山水画作为一种稳定形态的景观绘画开端，而并非指绘画中的景观元素早于欧洲绘画。相较之下，中国古代绘画的景观元素远不及古罗马的丰富和成熟。然而，古希腊求真精神影响下逐渐成形的的古罗马类景观绘画在中世纪来临之后亦失去了正当性，陷入了黑暗当中。这时的中国山水画方真正地开始兴起。

现在让我们回到山水画起源的背景问题。正如前文所述，在景观绘画起源之前人物画普遍不需要背景，尤其是景观背景。那么在终极关怀与希腊的求真精神大异其趣的中国文明绘画中，背景之于山水画起源的意义是什么？我们知道，中国绘画在魏晋时期山水价值起源之前景观背景是极少的，不亚于古文明的情况。较之希腊文明的古罗马庞贝壁画展示出的景观元素，实为十不及一。也就是说，中国人物画更没有景观背景的需求。

2.人物画家的新疑问：张彦远命题的真伪

> 魏晋以降，名迹在人间者，皆见之矣。其画山水，则群峰之势，若钿饰犀栉，或水不容泛，或人大于山。率皆附以树石，映带其地，列植之状，则若伸臂布指。详古人之意，专在显其所长，而不守于俗变也。①

晚唐重要艺术史家张彦远在《历代名画记》中提及，他全面地参阅了他那个时代的魏晋以来的山水画真迹，进而阐释了他对魏晋到唐初这段时间山水画的基本看法。张彦远认为，在唐初"二阎"，阎立本、阎立德二位大画家开始进行山水画研究之前的山水画是不成熟的，他用了三个短句来描绘这时的山水画面貌："群峰之势，若钿饰犀栉""或水不容泛，或人大于山""列植之状，则若伸臂布指"。其中"或水不容泛，或人大于山"的评语最具有代表性。张彦远的评语包含两个内容，其一是认为魏晋时期的山水画技法不成熟，对山水各元素的描绘、刻画较生硬；其二是认为没有解决基本的空间问题，人与山不符合空间比例。他认为其原因是艺术家，尤其是士大夫画家的创新和对时风的改变；这些画家在某些方面突破了绘画发展的一般进程，

① （唐）张彦远：《历代名画记》，浙江人民美术出版社2011年版，第18页。

取得了较大进展,但使得绘画面目变得比较不合理。由此,张彦远对魏晋山水画的评语"人大于山,水不容泛"成为后世学者,尤其是现代学者认识魏晋山水画的标志性的参照用语。

然而,当代中国画家白雪飞在长期对魏晋存世的绘画古迹的临摹和研究之后,对张彦远这个观点产生了新的疑问。白雪飞清晰地指出张彦远"人大于山,水不容泛"评语是有很大问题的。换句话说,白雪飞认为魏晋时期的山水画家解决不了空间比例问题是一个伪命题:魏晋的山水画家们不知道空间表达的合理化吗?魏晋的山水画家难道看不出来他们画的山水是别扭的"人大于山,水不容泛"吗?不,那只能说明这种样式的绘画是一种新出现的特殊表达形式。

我们可以从传世的文献中来考察这个问题。东汉的画像砖图案《弋射收获图》、《荷塘渔猎图》与两幅《盐场生产图》是具有景观背景的功用性图像,主要目的是描述世俗生活。这几幅东汉的画像砖图案是中国魏晋时期之前仅有的几幅大场景绘画的代表。《弋射收获图》描绘的场景是俯视的近景,人物形象与地面、身后的树木、面前的沼泽空间关系合理;不涉及山的描绘,不设远景,仅以野鸟作为背景,暗示了远处的空间。《荷塘渔猎图》亦描

弋射收获图

荷塘渔猎图　　　　　　　　　　　盐井生产图

绘的是农猎的场景，空间由左边的荷塘与右边的平地二分，着重刻画的是人物形象在这个空间内射猎，树与人的空间关系基本合理；远处的空间不做任何的描绘，也没有山的形象，仅以野鸟来暗示远景，与前一幅作品创作手法一致。两张《盐场生产图》的创作方式高度相似，与前两张大场景的作品最大差异就是群山形象的凸显。两张作品之间的区别是第一张作者的视点偏低，描绘的是一个近景，所以我们看见建筑物的高度超过了山体的高度。也因为这个原因，近景的人物形象有时会显得较大，空间关系看起来有些生硬。第二幅《盐场生产图》的视点较高，俯视的较为明显；建筑物的高度不及山体，人与建筑、树木、山体的比例较为合理，中景开始就有意识地增加野兽的描绘。整体而言是空间关系难度最大，但处理得最和谐的作品。

　　从东汉的画像砖图案我们可以知道，即使是在东汉工匠艺术家们的观念中也存在着相当程度的空间理性。虽然空间关系处理得很生硬，但也没有出现"人大于山，水不容泛"情况。也许有其他观点会认为张彦远在《历代名画记》中的章节《论画山水树石》中的评语并没有错，只是现代学者理解出现了偏差而已。因为张彦远此节并不是在谈魏晋山水画的面貌，而是如题名所示谈的是魏晋的画家对山、水、树、石这些山水画的基本元素细节性的描绘特点。而这些特点也确实如此，故张彦远的评语没有问题。本书以为现代学者对张彦远的评语出现理解偏差是肯定的，那么张彦远的评语本身是否准确呢？假如说，张彦远这句话说的是他阅遍了魏晋以来存世所有绘画作品，不专指山水画，也不专指山水画家画的物象"人大于山，水不容泛"，而可以指任何画家画的山水物象都有这个特点，是不是就可以说张彦远的这个命题是正确的呢？本书依然不以为然，张彦远的评语是经验性的，没有准确地界定其中的问题。因为东汉的大场景的画像砖图像与魏晋晚期的山水画并没有如此突出的问题，没有任何一个山水画家或者大场景景观画家会把人画的比山大。（西方早期风景画除外，透视法近大远小的原理常

使早期风景画近处的人比远景的山大。)

因此,就山水画的图像起源问题而言,本书认同白雪飞的观点,认为张彦远"人大于山,水不容泛"的观点是不准确的。张彦远的这个观点原本就极易引发误解,加之在他之后山水画的大变革是他不可能能体会到的,所以这个观点就更加的不准确了。

3. 顾恺之的秘密

顾恺之是中国绘画史上的开山之祖,魏晋首屈一指的大画家,谢安评论他是"有苍生以来未之有也"的人物。顾恺之之于中国绘画史的意义,不仅因为他具有一流的绘画水平,更在于他撰写了《论画》、《魏晋胜流画赞》和《画云台山记》三篇中国最早的绘画理论,提出"传神论"这个左右中国绘画艺术发展的基源价值。可以说顾恺之是开启中国绘画史之端的人,早期标志性的士大夫画家。通常而言,顾恺之是以人物画家的面貌最为中国艺术史家所熟知,他的艺术创作浸润在魏晋人物品评、人之性情和佛学"形神之辩"思想之中。在中国画专业分科如此细致的当代,称其为中国人物画之祖是没有任何人会反对的。

虽说顾恺之的艺术创作和理论都是人物画领域备受推崇的最高标准,但是顾恺之的思想与创作却隐藏着一股潜流。这股潜流体现在山水因素随着时间推移在顾恺之的画论与绘画中的比重越来越大,本书称之为"顾恺之的秘密"。在顾恺之的画论中,《论画》论及的是当时人物画众多主题之形象的刻画要诀;《魏晋胜流画赞》谈及的是临摹绘画作品的方法和原则,其中论述了他著名的"传神论";《画云台山记》论述的是如何在一个复杂的山水图景中刻画人物。在这三篇画论中,前两篇主要论述的是人物画,后一篇则加入了大量的山水因素,以此来为人物形象作衬托。山水形象的从无到有在顾恺之的画论中呈现出来。更令人印象深刻的是,与此相应的情况出现在顾恺之的艺术创作中。

顾恺之的传世作品以《列女仁智图》《女史箴图》和《洛神赋图》最能代表他的艺术水平。《列女仁智图》是魏晋早期的人物画风格,这幅画作以其标志性的笔法铁线描式白描勾勒,施以淡色墨色,体现了较为复杂的人物形象刻画。飘举和运动的衣纹表达,显示了汉代绘画的影响。《列女仁智图》不设背景,仅有极少的器物作为陪衬,是汉代绘画的基本制式。

山水画因素在顾恺之绘画作品中的出现,最生动地体现在顾恺之的《女史箴图》中。《女史箴图》以西晋大文学家张华的《女史箴》为创作题材,

是一幅典型的人物画。这幅作品是一幅设色的人物画，全卷绝大部分延续
了《列女仁智图》的创作方式，极少的器物与空白的背景是其主要的特点。
《女史箴图》与1966年出土的南朝时期北魏文物（公元484年左右）《屏风
漆画列女古贤图》创作方式高度一致，都是榜题和女性道德劝诫故事相结
合的形式，简洁的器物与极少的背景是它们的共通之处。从这两幅绘画作
品的高度相似性可证明顾恺之《女史箴图》的真实性，也从侧面反映出顾恺
之的艺术创作对当时的深远影响。这两幅作品唯一不同的是《女史箴图》
中开创性的创新，即山水画因素的出现。①

　　《女史箴图》的第三个故事中出现了一个十分突兀的山水画桥段。这个
山水画桥段是为了表达张华《女史箴》中的文句"道罔隆而不杀，物无盛而
不衰。日中则昃，月满则亏。崇犹尘积，替若骇机。"②张华的这句话以天地万
物之理来阐释女性在皇宫中地位的不确定性和失宠的必然性，指出在政治
漩涡中心的女性应该保持清醒，以道德来应对这必然的宿命，持中而应变；
而不应该恃崇而失德，为所欲为。这个桥段的创作构思极为巧妙，作者完全
能够领悟张华是在用道家的道理、玄学的态度来阐释这个对于一般人来说
具有强烈蒙蔽作用的感觉之虚妄。顾恺之为了表达张华的玄学思想，特意
以日、月两个阴阳相应的图像来比喻道的运转，表达"道罔隆而不杀，物无
盛而不衰。日中则昃，月满则亏。"两句文句的含义；以整座山来象征女性在
皇宫中的地位，好似非常稳固和平静，实则指出这样大的山不过是微尘所积
之幻象，就像女性的在政治漩涡中的地位，以此来表达"崇犹尘积"；最后以
凤凰来比作皇宫中的女性，画出暗处的山中之虎来暗示这些女性的潜在危
机，又画出明处的猎人时刻以弓弩来瞄准这些凤凰，以此来指出女性的处境
和地位其实是充满危机的。稳固的大山不过是幻象，危机四伏则是真实的
处境，女性在政治中心皇宫中的地位轻易之间就会发生变化，表达最后一句
"替若骇机"。从如此深入的体察玄学精神与如此巧妙的构思这三句话的图
景，我们不难看出顾恺之的艺术天才。然而我们却从这么具有创新精神的
绘画作品中看到了张彦远所说的"人大于山"，人物形象的确比山大。持弩
弓的猎人与旁边的山、动物的比例严重失衡，仿佛是两幅不相干的场景。

　　相同的情况出现在他另一幅名作《洛神赋图》中。《洛神赋图》是顾恺之
又一幅杰作，创作的主题是曹植的诗赋名作《洛神赋》。同样是与前两幅人

①　摘自张安治主编：《中国美术全集》绘画编卷一，人民美术出版社2006年版，第153—
　　161页。

②　（清）严可均：《全晋文》上册，商务印书馆2006年版，第606页。

《女史箴图》局部　复原图　绢本白描　白雪飞绘

物画形制一致,长卷式的表达方式,但是这幅画的山水因素与人物形象之间的关系已经十分密切,比重几乎不分仲伯。曹植的《洛神赋》虽然是一个中等长度的大赋,篇幅不短;但描写的是他对洛神的想象。主要内容也是对人物形象的联想,比如对洛神美貌容颜的细致描绘、姣好身姿的刻画、顾盼含情的表情、惊为天人的衣着等,而并没有在赋中进行细致的自然物象描写。故从顾恺之的创作中,我们看到了他的创新,某种借题发挥式的对山水的刻画。这种天才的才思同样使他的艺术作品充满了艺术的张力和创见,使这幅画名垂千古。

4."前山水":山水画图像起源的序曲

西方人物画背后的景观背景是有其存在意义的,或为点缀,或为交待具体的叙述场景,这是西方绘画求真精神指涉下必然涉及的空间表达。故而在西方风景画起源的文艺复兴时代,相关价值设定之后,随即景观背景慢慢"吞没了前景":风景画起源。然而不以真实为最终价值的中国绘画,尤其是人物画并没有景观背景的需求。那么,我们应该如何认知景观元素在魏晋绘画中的出现? 是否如有的学者们所认为的仅仅是故事背景或人物画背景呢?

从顾恺之《女史箴图》中的那副最早的山水图像能清楚地看到,左边的人与右边的山是并置的。二者是在图像呈现上的是对等的关系,并非所谓

的背景。再看《洛神赋图》中显示的信息，正如前文所指出的那样，原本文赋中并没有文学上的细致景观描绘，顾恺之却把可以不需要背景的人物画放在复杂的景观之中，这个基本态度正说明了"山水"观念在画家心中的凸显。再从顾恺之的《画云台山记》的文本描述可知，表达天师与道徒的往事，也要将其置身于复杂讲究的景观之中。这种并置关系是十分明确的。所以从山水画景观要素起源的最开始我们就看到了与西方风景画完全相异的表达形式。但是，我们并不能说中国山水画的起源也是和西方景观绘画一样从人物画背景中独立出来。这种观点背后的逻辑是人物画是主要的，景观要素是次要的，其重要性有显著秩序和等级之分。而中国山水画景观要素一出现就是与人物画平分秋色的，并置与对等是主要特点。

　　因此，持有"山水画是从人物画背景中起源""山水画在起源之前或起源时是人物画的附庸"这类取道西方风景画起源观点的人是错误的。景观要素在中国人物画中的凸显正是山水画图像起源的体现，是山水画正式起源、形成之前的序曲。这种山水画的表达形式十分特殊，张彦远所谓的"人大于山，水不容泛"虽然在理解和认知上有谬误、不准确，但他指出了早期山水画图像的特点。所有的这些心理学意义上的古怪的图像表达形式其实是为了表达"士与山水"这对价值关系，其背后的观念是"山水"新义的初级阶段。这种山水画图像表达的是王谢名士集团思想中的"山水"观念，而不是宗炳和王微思想中的"山水"观念。此种表达方式贯穿了整个魏晋时代，是统摄性的早期山水画表达形式。这种样式的早期山水画图像我们当然不能称之为真正意义上后世认识的山水画，故而我把它称为"前山水"。

（五）山水画图像起源与理性化的展开

1.山水画起源的判别

本书把山水画的起源判定在宗炳写成《画山水序》之时。故较为认同贡布里希侧重风景画理论是风景画起源的标志的看法。贡布里希遇到的困难是文艺复兴的南方传统并没有在达·芬奇之后展示持续性的建构，达·芬奇本人也没有专心介入到风景画的深入探究中去，而仅仅是展示了其天才的前瞻力。而文艺复兴的北方传统中北欧人以另外一个形态开出了新风景画。中国山水画起源却没有这个问题。山水画起源的特点是理论先于实践，但是根据史书记载，宗炳不仅在经年游山水之后提出了山水画论，而且在理论设定之后画了不少山水画。

本书以为，宗炳画山水在写成《画山水序》之时。《宋书》上记载，宗炳在隐居、游山水大半辈子之后，因为年龄和身体的原因，不再能随心游山水：

> 好山水，爱远游，西陟荆、巫，南登衡岳，因而结宇衡山，欲怀尚平之志。有疾还江陵，叹曰："老疾俱至，名山恐难遍睹，唯当澄怀观道，卧以游之。"凡所游履，皆图之于室……①

因此他发出感慨，来画山水。这里有一个显著的因果关系：因为宗炳年龄和身体的因素无法游山水，才画山水。这说明在宗炳年轻的岁月中并没有画山水这个行为，画山水的行为是在"老疾俱至"之后。这个时候来说明自己"画山水"的理由和依据再恰当不过。如前文所述，《画山水序》正是写于他"老疾俱至"，回江陵之后。应该是在他最后的8年时间的前段写就，并开始画山水。宗炳的山水画理论诞生与山水画创作几乎是同步的，本书所说的"理论先行，实践在后"是指艺术史的整体情况。山水画理论的出现必定标志着山水画的出现，中国的史籍又明确记载了宗炳画山水，"凡所游履，皆图之于室"。宗炳自成年就隐居不仕，"好山水，爱远游，西陟荆、巫，南登衡、岳，因而

① （南朝梁）沈约：《宋书》，中华书局2008年版，第2279页。

结宇衡山"，从宗炳游山记录之多可推断出他的山水画创作亦多，又亲自发明"张绡素以远映"的办法来画山水。宗炳的山水画创作是不会少的。

在《画山水序》完成十余年后，王微写就《叙画》，亦为本论点提供了最佳佐证。王微"性知画缋"，又"兼山水之爱，一往迹求"，隐居"寻书玩古"十余年。从史籍对王微的描写我们能够知晓，王微的山水画创作与宗炳相反，是实践先于理论的，因为那时《画山水序》已经写成，山水画创作也开展了一段时期。我们可以推断出，早在王微写就《叙画》之前就常画山水。所以王微的山水画创作同样也是有一定的量的。

因中国山水画理论建构与山水画创作同步化的这个显著特性，本书判定山水画的起源正在宗炳写下《画山水序》这段时间，尤其可能在宗炳人生最后8年的前期。最早可能在434年，宗炳六十岁的时候。宗炳与王微在山水画的创作上有不少的数量，但他们的山水画早已湮没在历史中。没有人知道他们所画的山水画是否具备了后世山水画的基本结构，是什么样的形态。他们对当时绘画的影响也无法评估。因此，我们只能从传世文献中来探究山水画的起源。在从古文献探究山水画图像起源之前，我们需要了解宗炳与王微思想的差异对山水画图像起源的影响。

2. 宗王价值分歧与山水画起源的两种类型

由各文明的景观绘画起源例子可知，景观绘画在各文明的艺术种类中起源得较晚，因其没有像人物画那样的功用性质。换句话说，如果没有特殊的价值指涉，景观绘画不会起源得过早。景观绘画的起源更具有纯粹的艺术性。故在景观绘画起源之时，新价值对它的影响必然是巨大的，可以说新价值对景观绘画起源形态与发展的路径起到了决定性的作用。景观绘画共同的表现对象是实然世界。持有不同价值形态的各文明的画家面对这个共同的实然世界，表现出来的景观绘画类型之差异最后也呈现在绘画作品中。

在景观绘画的类别中，西方的风景画与中国山水画有着最大的区别。风景画的价值受制于西方哲学价值求真这个基本精神，故风景画之起源是围绕着真实再现对象这个基源问题而展开的。真实再现自然和世界意味着风景画是实观的，风景画必定会受到眼睛的局限。所以，欧洲的风景画通常表现的是一个视觉的地理区域，它是视觉真实的产物。

相比之下，中国的山水画则是纯粹的主观建构。它是不真实的，或者说它是不以真实为表现目的和价值的。面对这个实然世界，中国山水画家创作的景观绘画并非真实的世界一隅，或世界一隅的镜像，而是实然世界的本体式

之想象。这是中国山水画起源时就确定的基本价值,它迥异于西方风景画,也是自它成立起就具备的特性。无论后世的山水画形态变化有多么复杂和多样,此为山水画的基本预设。那么,中国山水画的起源的面貌和形态又是如何呢?

在前面的论证中,本书指出中国山水画起源的价值建构是由两个路径确立的,一是宗炳的玄佛二元式的路径,二为王微的玄学一元式路径。二者在思想上有很大的共通之处,同时也存有巨大的不同。在《宗炳之"观"与王微之"观"》一节中详细探讨了两人思想差异、价值分歧而产生对实然世界"观"之基本区别。那么,二者思想的根本差异,对山水画图像起源是否会有影响呢? 这是认知山水画图像起源、界定早期山水画最关键的突破口。在笔者的研究视野中,宗炳与王微因价值差异而建构出来的理论形态对山水画图像起源产生了巨大的影响,产生了两种类型的早期山水画图像。我把它们称之为:"佛学式山水"与"玄学式山水"。

3. 论"佛学式山水"

"佛学式山水"是因宗炳思想构造的独特性而在魏晋产生的一个重要类型的山水画。此类型的早期山水画图像因宗炳的作品遗失而没有存世,也因宗炳的玄佛二元思想的独特性而鲜有继承者。[①] 故此型的山水画最不为世人所知晓,佛学式山水遂湮没在历史的长河中。在魏晋时期佛学式山水的范畴之内,显然还存在着另外一个自洽的山水类型,这就是以敦煌佛教壁画背景山水为主要面貌的山水传统。因其具有强烈的信仰因素,又具有显著的工匠传统气质,实则与宗炳思辨式思想建构的山水气息有着很大差别,故本书称其为"佛教式山水"。佛学式山水除却这两个类型并没有其他的内容。

宗炳建构的佛学式山水

宗炳的山水画作品早已遗失,我们不能判断他创造的山水画风貌如何。但我们从他《画山水序》中的描述可以推出这个类型山水画的基本特点。面对人所共存的实然世界,宗炳的世界观是玄佛二元的形态。在宗炳的眼中,实然世界中的山水是"质有而趣灵""以形媚道"的,千百年来的圣贤都往还于其中,"嵩华之秀"与"玄牝之灵"是如此地具有生气与旨趣,尤其

① 与宗炳开创的佛学式山水相近的只有唐中后期的王维,王维与宗炳一致是拥有玄佛二元思想的名士,又喜诗文书画,其画山水为后世所称道,因此与宗炳最为接近者非王维莫属。但王维与宗炳时间差异三百年,时风变迁,山水画的面貌亦存有较大不同。

展示出了魏晋玄学"形"与"神"的这对哲学范畴。同时，实然世界在宗炳的思想中又是不确定的。在宗炳所体认的佛学中观学中，实然世界充分展示出其主观性与神秘性。在中观思想的指涉之下，物质构成的实然世界不再是人的感官所感受到的真实的经验对象，而实际上是修行者自身感知器官对客体的知觉表象。各种类别的"形"与"色"共同建构了修行者眼中的那个不确定的现象世界，这不正是绘画中的山水形象的呈现过程吗？宗炳的"以形写形，以色貌色"最能体现出中观学的印记，也展示了他论证佛学式山水画的路径。因此，在宗炳的思想中，实然世界是"形、色"相间的"四荒"之域，山水不仅仅是实然世界充满灵秀之气的物体，又是"峰岫峣嶷，云林森渺"、人迹罕至的"天励之丛"、"无人之野"，这样的世界充满了中观学思想投射出来的不确定性和神秘感。

从宗炳在《画山水序》中描述的实然世界状态，我们可以看出在宗炳的思维中，山水是以玄佛二元的形态呈现的，这也是他建构出来的山水画的基本面貌。宗炳的山水画形态，一方面具备玄学式山水的气质，另一方面又具有佛学中观学的独特面貌。本书以为这种类型的山水画最大的特点是"无人山水"。从宗炳在《序》文中描述他观画中山水的状态："坐究四荒"、"天励之丛，独应无人之野"、"峰岫峣嶷，云林森渺"，我们可知这样的山水画画的并不是寻常之境，描绘的并非是玄学式的人在自然中如鱼得水、相得甚欢的景观，而更倾向于一个峰峦耸立、极尽想象力的复杂空间。这个空间是虚幻的，非人迹可至，也不允许常人可以到达的境域，故可说是"无人山水"。总概括之，宗炳创造的这种佛学式山水是这样的一个空间：它类似于大乘佛教净土宗的净土境域，是非常人可达、亦非常人所见的非常之境，具有壮阔复杂的空间形态；在这个复杂的空间中又夹杂着玄学式的山水因素使得此种无人山水具有玄学的旨趣。宗炳以这样浩大的无人山水、非常之境来畅神、进行佛学观想修行，再适合不过。

第二个重要的特点是这种山水类型的色彩问题。按照宗炳在《画山水序》中以中观学思想设定的"以形写形，以色貌色"的创作原则，佛学式山水在色彩上一定是有所建树的，因为"色"观念在佛教哲学中是一个核心观念。本书以为宗炳创作的山水画与敦煌壁画中的山水画一样是有色彩的，但是形态有较大差异。从现存的古迹我们可以看出，玄学式山水的色彩表达方式较严谨，除了有固定的程式之外，还有与物象色相相符合的特点。佛教式山水则体现了另一个价值形态，敦煌壁画山水的色彩描绘往往展示出不符常理的特点，充分体现了工匠心中理解的佛教哲学的"色"观念。丰富的色彩语言，天马行空的绚烂表达，使得敦煌壁画的色彩传统成为中国绘画史上的一支不容忽视的重要传统。那么宗炳山水画类型的色彩表达是怎样

的形态呢? 本书认为介于二者之间。首先,宗炳所画的山水画定然不会像玄学式山水那样有较严谨的色彩表达方式,宗炳思想中的中观学使这一类型山水画的色彩表达具有一定的自由度,不会被物象本来的颜色束缚住。另一方面,宗炳的山水画色彩表达方式也不会像敦煌山水那样完全冲破常理的范畴,形成纯粹的主观色彩,因为在宗炳的思想中,玄学因素使这种类型的山水画保留有玄学思想指涉的价值。宗炳的画山水原则"以形写形,以色貌色"也使得他的山水色彩与物象色相之间还是保有一定的关联度,并不会解构这对关系。最后,宗炳所画山水的色彩面貌如何又与他开创的这个类型的山水画之后的色彩面貌相差别。因为我们不能凭空断定宗炳自己画的山水画色彩已经十分丰富或成熟,也有可能宗炳的山水画色彩表达得较为简略,色彩因素并不突出。宗炳开创的佛学式山水之后的发展应该沿着他确立下的原则向前拓展。所以说宗炳的山水画色彩面貌是介于玄学式山水和佛教式山水之间的形态,气质上可能更倾向佛教式山水。从技术手法上来推论亦可证实这个特点,宗炳的画法"竖画三寸,当千仞之高。横墨数尺,体百里之迥"是肯定与顾恺之的前山水、及其后的玄学式山水的勾线填色的基本创作手法相异的。以此描述我们能知晓,宗炳画山水的方法与展示出来的面貌应更接近于佛教式山水。

从以上对宗炳思想与《画山水序》中相关用语的分析我们可以推测出,宗炳建构的佛学式山水是这样一种形态:在一个类净土理想的主观世界中,中观学式的"形"、"色"相间,构成具有玄学因素的复杂空间。它是一个色彩可简可繁,画法并不严谨、亦不过于疏放的山水画类型,介乎玄学式与佛教式之间的山水范式。宗炳本人所画的山水画,是这种类型的初级形态,具体面貌如何我们不得而知,但是与这种类型的山水画比较接近,结构类似的作品在敦煌莫高窟中有三张。这就是创作于盛唐时期的敦煌 172 窟《十六观图》中的《日想观图》。

例证: 敦煌壁画 172 窟《日想观图》

敦煌莫高窟 172 窟创作于盛唐,描绘的是净土经变故事。这三张创作的主题是《观无量寿佛经》中的"十六观"中的第一观"日想观"。佛教的净土宗是大乘佛教的一个流派,在中国佛教史上影响很大。中国的净土宗主要有两派:其一是宗弥勒佛,被称为"弥勒净土";其二是宗阿弥陀佛,被称为"阿弥陀净土"。[①] 早期弥勒净土信仰的重要人物是道安及其弟子法遇、

① 参见汤用彤:《汉魏两晋南北朝佛教史》,北京大学出版社 2011 年版,第 442 页。

道愿、昙戒等。① 早期阿弥陀净土信仰的重要人物则有慧远及其弟子刘遗民、周续之、宗炳等。② 净土宗的经典不少，最重要是三本经书：《佛说无量寿经》（又称《无量寿经》，早在东汉末就由安世高译出）、《佛说观无量寿佛经》（又称《观无量寿佛经》或《观经》，宗炳同时代西域僧昙摩密多与畺良耶舍译出）和《佛说阿弥陀经》（又称《阿弥陀经》，三国时期支谦译出）。③ 其中《无量寿经》、《阿弥陀经》阐释了阿弥陀净土信仰的基本概念与精神，《观无量寿佛经》则记述了阿弥陀净土具体的修持法门，这就是净土宗重要的"十六观"思想。

最早翻译《观无量寿佛经》的西域僧人是昙摩密多（356—442 年）与畺良耶舍（383—442 年），二人都是刘宋时期元嘉初年来宋域的西域僧，皆精通小乘修行，各自翻译了自己版本的《观无量寿佛经》，现仅畺良耶舍的版本存世。④《观无量寿佛经》的内容主要以一个王子不孝的故事来引出"十六观"的净土修持法门。王子的母亲韦提希感到世事无常，发誓愿往生净土，求佛陀教以方法，佛陀遂以"十六观"法门与之。"十六观"内容有"日想观、水想观、地想观、宝树观、宝池观、宝楼观、华座观、像观、真身观、观音观、势至观、普观、杂观、上辈观、中辈观、下辈观"。⑤ 于是"十六观"遂成为净土宗修持的重要法门。

这三幅画画的都是"十六观"中的第一观"日想观"，《观无量寿佛经》云：

> 佛告韦提希："汝及众生，应当专心系念一处，想于西方。云何作想？凡作想者，一切众生，自非生盲，有目之徒，皆见日没。当起想念，正坐西向，谛观于日，令心坚住，专想不移。见日欲没，状如悬鼓。既见日已，闭目开目，皆令明了。是为日想，名曰初观。"⑥

由经文的描述可见，日想观是要求修持者纯化心向西方净土的意志，以面朝西、日落之金光来观想那个理想的净土世界。原本"十六观"即为十六种层

① 参见汤用彤：《汉魏两晋南北朝佛教史》，北京大学出版社 2011 年版，第 124 页。

② 参见汤用彤：《汉魏两晋南北朝佛教史》，北京大学出版社 2011 年版，第 202 页。

③ 参见汤用彤：《汉魏两晋南北朝佛教史》，北京大学出版社 2011 年版，第 442—443 页。

④ 参见汤用彤：《汤用彤全集》第 6 卷，河北人民出版社 2000 年版，第 99—106 页。

⑤ （刘宋）畺良耶舍译：《佛说观无量寿佛经》，《大正新修大藏经》第 12 册，新文丰出版公司 1983 年版，第 341—346 页。

⑥ （刘宋）畺良耶舍译：《佛说观无量寿佛经》，《大正新修大藏经》第 12 册，新文丰出版公司 1983 年版，第 341—342 页。

层递进的修行法门，与自然物象没有联系，日想观的修持重点也仅是人与日落之金光之间的关系，但是在这几张绘画中我们看到了工匠们把人与落日这对叙述性的修行关系重要性降得很低，却凸显了山水的因素。这十分能体现中国艺术的面貌。不熟悉佛学典故的人看到这几幅画不仅会被优美的景致所打动，而且会因画中模糊的人物形象的刻画而产生一种错觉："这是魏晋名士在山间静坐吗？"而熟悉佛教典故的人才会知道这是专门刻画韦提希夫人作日想观的净土修行场景。

本书以为这三张作品与宗炳创立的佛学式山水面貌最为相近。净土理想的主观世界之呈现，中观式的物象表达，复杂空间中的形色组合，以及那玄学式的充满审美精神的植物的悉心描绘，都能很好地展示宗炳描述的那个虚幻空间的景观形式。从这三幅作品我们看见了高耸入云的、"云林森渺"的"峰岫峣嶷"，人迹罕至的"天励之丛"，充满不确定性的、神秘感的、不真实的空间，这个虚幻而又有一定真实感的境域不正是宗炳描绘的"无人之野"吗？仅仅需要把画中的人物形象去掉而已。而这些绘画的具体表达方式也非玄学式山水严谨的线性刻画，色彩饱和度的张扬、用笔的不羁、想象力的飞驰都符合宗炳的思想与绘画方式。当然，本书仍然要指出：这三张作品只是接近佛学式山水的面貌，虽然在敦煌佛教式山水中它们属于较中规中矩的山水图像，但它并非宗炳开创的早期风貌，更倾向较成熟形态的佛学式山水且较之走得更远。

工匠建构的佛教式山水

关乎佛教式山水，一定会有很多人产生疑惑："佛教何以会有山水？""敦煌的山水能称之为山水画吗？"第一个问题是十分有建设性的，它指出了佛教式山水的范畴问题。从义理上说，佛教完全没有景观绘画的需求；从普及佛教信仰上说，偶像崇拜的基本形式只有通过人物画才能完成。所以我们从印度佛教壁画的集大成者，佛教艺术的最高峰阿旃陀石窟壁画中很难看到山水画，甚至很难看到大场景的景观描绘。阿旃陀壁画主要是人物画，近景的建筑空间以及个别动植物的描绘只是陪衬。在佛教东传的浪潮中，这一套艺术形式抵达了中土。除却创作材料与手法的差异，中国的石窟艺术形制整体上是与阿旃陀石窟极为相近的，而最大的不同在于山水这个题材的异军突起。由此我们可知，只有中国佛教艺术才会有开创性的、复杂的景观描绘：佛教式山水仅在中国出现。第二个问题指出了佛教式山水的界定问题。在阿旃陀壁画与中国石窟壁画价值与内容重叠之外的那一部分景观绘画应该如何认知与界定？这也是本书定义的"佛教式山水"的目的所在。

　　"佛教式山水"是中国佛教艺术最特殊的创造。这体现在景观绘画在印度的佛教艺术传统中并无先例，又因其创作的主体是工匠，不入中国以士大夫画为主流的艺术史，故这个类型的山水画常被忽视，不论是历史上的画论记载还是当下的艺术史研究，均有避之不谈，研究又无从入手的尴尬。佛教式山水是由中国的工匠一手创造出来的，它体现了中国式的工匠精神。从最本源的思想上说，佛教式山水的创造者们并没有像名士与僧侣阶层那样，深入地思考与探寻玄学和佛学的精神、义理，而仅仅是凭借炙热的信仰和人所共知的佛教普遍观念进行想象和创作。也正是出于这个原因，工匠们的思想中并没有玄学思想的羁绊，直奔那信仰的虚幻世界，这使得他们的想象力得以极限的发挥，创造出令人叹为观止的佛国世界。其艰深的信仰力与纯粹的想象力之结合，使他们创造的世界更主观，更有表现力。毋庸置疑，此种类型的山水画比宗炳的佛学式的山水在形态和面貌上走得更远。从创作手法上说，不同的绘画技术与表达方式在他们那里是没有禁忌的，工匠们集中了所有能用上的工具、技术，结合了几乎所有的表现方法，不断地创造出他们心中佛国那雄伟和不可思议的净土。所以我们在敦煌山水中可轻易地看出，浩如烟海的艺术作品中既有勾勒填色的标准的南朝山水风格，又有色彩主观而且丰富的西域影响，① 还有不断出新的疏放笔法及色彩表现。因此不断融合与创新是佛教式山水的重要特性，这体现了中国工匠精神的基本特点。

　　创造敦煌山水的工匠画家们在佛教式山水的表现上是极富想象力且没有止境的，但是此类型的山水画存有一个显著的边界：它服务于佛教信仰。因此这个类型的山水画不具备完全的自由意志；它始终在佛教经变故事画的范畴之内，默默地屈居在佛教经变故事的边缘与尽头。千百年来的佛教式山水自始至终都没有突破这个边界并形成一个独立的山水画类型，这与宗炳创立的佛学式山水有着本质的区别。反过来说，佛教式山水只要在这个边界之内，即可任意地展示它变化无穷的面貌和魅力，而不受任何的限制。这使得不管是在魏晋山水画起源之初还是五代时期的山水画大变革，

① 本书所指的山水画的受西域色彩影响具体是指色彩的主观性、自由度受到印度绘画，尤其是阿旃陀壁画的色彩影响。阿旃陀壁画因其偏油性的材料以及其文明思想对色彩的固有重视，使其壁画色彩极富表现力，自非中土绘画色彩可及。其对色彩的施用确实影响到了敦煌壁画，从敦煌壁画色彩表现的丰富性和主观性大于士大夫画即可看出。阿旃陀壁画对中国绘画的影响集中体现在人物画和少量的建筑、动植物上，而并非山水上。故本篇必须指出，敦煌山水的基本形式和整套的创作方法都为中国工匠的创生和革新，并不受阿旃陀壁画影响，因其根本没有相似的蓝本可影响中土佛教式山水。这是一个极重要的边界，决然不可认为敦煌山水画受到中亚影响。

佛教式山水都成为山水画史上的一个重要资源,尽管如今早已被历史遗忘。

例证:成都万佛寺石刻《法华经变》

　　工匠创造的佛教式山水具有在佛教信仰边界之内的想象力和创造力无限制的特点,因为佛教式山水一开始就突破了印度和中国绘画传统的形式。我们可以从万佛寺石刻《法华经变》可以窥见一斑。

　　四川成都万佛寺的佛教石刻《法华经变》是以《法华经》为创作题材的一幅作品。《法华经》全名《妙法莲华经》,此经名为鸠摩罗什所定,经文也为其所翻译,是《法华经》最通行的善本。在此之前,最早由聪慧的西域僧竺法护于西晋晋武帝太康七年(公元286年)在长安译出,名为《正法华经》。①后鸠摩罗什来华,于晋安帝义熙二年(公元406年)在长安译出《法华经》,更名为《妙法莲华经》,至此往后《法华经》基本上以鸠摩罗什译本为通用本。②《法华经》是大乘佛教初期的重要经典,主要教义形成在般若经之后、龙树的中观学之前。③大乘佛教运动开始于公元前1世纪,《法华经》主体在公元1世纪初就已形成。④

　　《法华经》的主要思想是宣扬“一佛乘”的观点,所谓的“开三显一”。在大乘佛教兴起的时段,小乘佛教的代表上座部受到了批判,他们被大乘佛教徒称为“声闻”和“缘觉”,是追求自己解脱的佛学修行者。他们的修行成道方式被称为“声闻乘”或“缘觉乘”。“声闻”指的是能亲耳听到佛陀宣讲教义,以及能够受到佛陀弟子的教诲的这些佛学修行者;“缘觉”指的是没有通过佛陀及其弟子教诲,而通过机缘和自身的悟性得道的佛教修行者。⑤第三乘

① 参见汤用彤:《汉魏两晋南北朝佛教史》,北京大学出版社2011年版,第91页。

② 参见汤用彤:《汉魏两晋南北朝佛教史》,北京大学出版社2011年版,第168页。

③ 在近现代佛学研究中,一般以龙树的《大智度论》常引用《法华经》的文句来推断《法华经》之早出。参见 [日] 横超慧日等著:《法华思想之研究》(下),释印海译,洛杉矶法印寺2009年版,第14页。

④ “大乘佛教兴起的事情不甚明白,这可说是当然的,或说上座部系统的发达酿成小乘佛教,同时大乘部系统的学说发展了以后酿成大乘佛教,可是兴起的年代是不能明白的,我们仅可推知纪元前一世纪时代,已而出现了大乘的经典,既在西北印度有了说一切有部的小乘佛教,又在南印度有了主张一切空的思想,南印度就是大众部系统的据地,这里发达了般若思想。”([日] 宇井伯寿:《初期的大乘思想》,见张曼涛主编:《大乘佛教之发展》,大乘文化出版社1979年版,第17页。)“法华经的原形大概在纪元当初已而存在了……”(同上,第25页)。“原始法华经的成立,在西纪一世纪;而现存法华经,于西纪150年已经成立。即最初二十二品,于西纪一百年已经存在……”(同上,第39页。)

⑤ 参见 [日] 宇井伯寿:《初期的大乘思想》,见张曼涛主编:《大乘佛教之发展》,大乘文化出版社1979年版,第23页。

被称为"菩萨乘"，取法佛陀的驻世修行，传道助人，是修己又渡人的新法门，是大乘佛教代表性的修行方式。在《法华经》之前的般若学经典中这种定义就已经出现了，《法华经》是要宣扬"三乘"的实质就是"一乘"，并不认为佛教修行存在三种分裂的方式，指出"三乘"说仅仅是便于理解的、暂时的方便法门而已。① 《法华经》的"一佛乘"的思想，表面上是修正了般若思想在这个观念上的偏颇，维护佛学的统一性；实际上则是批判了小乘的佛学，肯定了新的"菩萨乘"，把大乘佛教提到了与小乘一样的地位，这就是所谓的"开三显一"。《法华经》宣扬"菩萨乘"是"一佛乘"不可分的一部分，菩萨道作为一种重要的佛教思潮被确立下来。在《法华经》中，重要的大乘佛教的偶像——菩萨们也被纷纷确定下来，其中就有在中国极受欢迎的观世音菩萨。万佛寺石刻《法华经变》的创作内容正是《法华经》第二十五章《普门品》，② 专门阐释观世音菩萨神性的章节。在日本现代佛学研究者的视野中，《法华经》的基本特点就是它的文学性、艺术性与玄深之理同在，故较之般若经的深奥与思辨，《法华经》更便于理解和传颂。③ 《法华经》在中国和东亚影响极大，唐代兴起的中国式佛教三宗之一的"天台宗"就主要宗此经。在中土的佛教艺术中，《法华经》的内容也成为佛教艺术家们创作的重要题材。

　　据早期的研究（20世纪50年代末开始）考证，光绪八年（1882年）出土的万佛寺石刻《法华经变》创作于元嘉二年，即公元425年。④ 其依据是拓本之题跋（原石已遗失法国），从现在的研究看来，这个时间是不准确的。

① 这在《法华经》的核心章节，第二章《方便品》中阐释的比较清晰："佛告舍利弗：'诸佛如来但教化菩萨，诸有所作，常为一事，唯以佛之知见示悟众生。舍利弗，如来但以一佛乘故为众生说法，无有余乘，若二、若三。'""舍利弗，十方世界中尚无二乘，何况有三。舍利弗，诸佛出于五浊恶世，所谓劫浊、烦恼浊、众生浊、见浊、命浊。如是舍利弗，劫浊乱时，众生垢重，悭贪嫉妒，成就诸不善根故。诸佛以方便力，于一佛乘，分别说三。""舍利弗汝等当一心信解受持佛语。诸佛如来、言无虚妄，无有余乘，唯一佛乘。"（后秦）鸠摩罗什译：《妙法莲华经》，《大正新修大藏经》第9册，新文丰出版公司1983年版，第7页。

② 《普门品》是《法华经》中晚出的章节，不在最初的二十二品之内。据日本佛教学者考证，观世音信仰的传播开始于3世纪初。（[日]水谷幸正：《初期大乘经典的成立》，参见张曼涛主编：《大乘佛教之发展》，大乘文化出版社1979年版，第62—63页。）另最早《法华经》的中国翻译版本，286年竺法护的《正法华经》就已经存有《普门品》了，其译名《光世音普门品》。参见（西晋）竺法护译：《正法华经》，《大正新修大藏经》第9册，新文丰出版公司1983年版，第128页。

③ 参见[日]横超慧日等著：《法华思想之研究》（下），释印海译，洛杉矶法印寺2009年版，第2页。

④ 刘志远将时间定为427年，另其他学者认为425年更准确。参见刘志远、刘延壁编：《成都万佛寺石刻艺术》，中国古典艺术出版社1958年版，第4页。

**《法华经变》　四川博物馆藏
"元嘉二年"造像拓本**

题跋并没有确切地指这幅石刻是元嘉二年,故学者多有疑问,现在的学者多把其定为南朝梁的作品。① 本书亦认同新近的研究观点,因为从这幅经变画创作的形制和绘画手法来说,它显得过于成熟;较之同时段的北方的敦煌绘画中的景观描绘,成熟度不成正比。如若真的是元嘉二年的作品,那么它甚至早于宗炳写《画山水序》十年左右,同理亦早于宗炳之画山水。远较同时之敦煌佛教山水成熟,又早于宗炳开创佛学式山水,可见这个时间是不可取的。虽然万佛寺的《法华经变》石刻创作年代并非 425 年,但是即使是定在南朝梁,也能充分地展示这幅石刻作品的史学价值:它仍然要比同期的敦煌山水成熟,且创作形式大异于以顾恺之为代表的中原玄学式山水。因此,它仍然是早期佛教艺术的重要作品,也是佛教式山水的前身。

就《法华经变》的创作内容而言,它描绘的是《普门品》中的故事,阐释了观世音菩萨的神性,学者考证其故事共为十二景。② 这幅作品将《普门品》中的诸多叙事集合到一张创作之内。这种迥异于魏晋士大夫画形制:卷轴式的横向长卷构图的竖构图形式,又集合多种故事内容于一完整的竖构图中的创作方法成为日后敦煌壁画的最基本的形制。按照本书先前所阐释的解读早期山水画的方法,把叙述性的故事和人物之描绘暂且放到一边,单单观察这个作品的山水形态我们可知,广阔千里的佛教世界出现了。如果把石刻《法华经变》与东汉的画像砖《盐井生产》放在一起对比,我们就能轻易看到,之前的空间不协调观感已荡然无存。画面远景中的巨大的群山、

① 参见董华锋、何先红著:《成都万佛寺南朝佛教造像出土及流传状况述论》,《四川文物》2014 年第 2 期。

② 参见 [日] 吉村怜著:《南朝法华经普门品变相——论刘宋元嘉二年铭石刻画像的内容》,小泽亨子译,《东南文化》2001 年第 3 期。

前面的湖（或海）、湖中的大船、湖左岸与其下面的平原、间杂错落的各种树木、其前低矮的群山、最前景的建筑与各类树木等，整个画面空间的表现充满了和谐与合理化。人与树木的比例关系合理、树与山的空间关系合理，所有的画面元素都各得其所。虽然并不能细致地展示绘画物象的细节，但是整体的空间关系是十分完善的。因此我们可以确定，在中国佛教艺术的早期作品《法华经变》石刻中，佛教世界已经被工匠建构出来，佛教式山水已经初具形态。

4. 论"玄学式山水"

本书所谓的"玄学式山水"是指由王微的《叙画》所建构出来的山水画类型。此型山水在早期山水画史上是士大夫传统的主要表达形式，在历史上一直受士阶层的关注与记述；故史迹存世相对较多，最为世人所知。整个中国古代艺术史、20世纪兴起的西方汉学，乃至现今中国专业艺术院校几乎都以此型的山水为中国早期山水画的代表。笼统而言，这种观点并没有什么大问题，然而就其真正的形态与特点却不大有人能够说得清楚。

从思想上说，玄学式山水是玄学一元论的，它不像宗炳的佛学式山水那样是玄佛二元结构的山水画。王微之观只展示玄学之观的维度，既把世界看成一个有无相生的形上学之过程，又把世界看成一个物各自造的、充满生气的实然天地。较之宗炳的中观学之观，把世界看成神秘的、不确定的空间那种主观性特点，王微眼中的世界充满了常识合理的精神。这从王微论述绘画的对象时就表现得很清楚。

在《叙画》中，王微把对世界的形上学体认放到他的绘画方法即书法笔法入画中。在对世界的感受及展示画中山水的面貌上，《叙画》一文给予最清晰的描绘。从对象上说，王微要表达：一、山水，如"嵩高"、"方丈"、"太华"、"孤岩"、"郁秀"、"绿林"、"白水"；二、人文之物，即"器"，如"宫"、"观"、"舟"、"车"；三、生"物"，如"犬"、"马"、"禽"、"鱼"。这就是王微在《叙画》中确定的、语言所及的绘画对象。这三大类的对象，第一类主要指自然景观的物象，即山水及其诸要素；第二类明确展示了在王微思想中的玄学式山水是必须具备人文景观的，也就是后世在山水画中看到的建筑物及其他人造器物和景观。第三类亦确定了必须要有生物，尤其是动物；这里需要辨明的是王微的用词"犬马禽鱼"多偏向于家禽。王微要表达的是一个实然世界的整体：既有巍峨壮观的山水，又有天地万物生乎其中，甚至还包括了熙攘的人文景观。从日后此型山水画在唐代的发展成熟我们就能看出，这三个部分是玄

学式山水不可或缺的组成部分。

在王微思想指涉下的山水画内容如上所述,是一个具有人文景观和生物气息的实然世界。在这些物象表达的背后,王微要画出玄学精神在画面上的体现:"动"。王微为什么要在山水画中表现"动"?这是他遵循的玄学价值所指。在王弼思想中,"道"即是"无",无论是天地万物的生发还是物极必反式的道之运行,其总原因就是道。道对天地万物的影响是时时刻刻的,但它同时既看不见也摸不着,用王弼的话说是"寂然无体,不可为象"的。如何表达王弼玄学中的"无"?王微认为:"道"及其发动原本就是感官无法触及,眼睛所看不见的;静止的物象背后虽仍然是道在运行,但较之有动势、动态的物象,静止之物对展示物象背后的道而言不具备优势;故没有比在画面中表达"动"这个重要观念更能展示玄学的核心价值了。所以必须在一幅充满物象的绘画作品中呈现出这些物象背后的原因与力量,于是有生之气及其状态成为玄学式山水画面表达的重要标志。这个特征体现在玄学式山水画面的"动"之状态上,比如在玄学式山水中对风的处理等。我们也可以从王微《叙画》中明确地看到他的目标:"秋云"、"春风"、"白水激涧"、"绿林扬风",这些描述都使人能够感到玄学式的、充满实然之气的"动"的状态。故可说玄学式山水与佛学式山水在画面感上最大的差异就是"动"和"静"迥然相异的气质。玄学式山水是充满生气的、气盈宇宙的天地图景,而佛学式的山水纵然有工匠艺术家们近乎狂热的抒情、激荡的笔触描绘,但我们却发现工匠们的这种热情创造出来的却是一个冷静的、永恒的、不确定的宇宙空间。

从创作手法上来说,较之宗炳的佛学式山水与工匠的佛教式山水,玄学式山水的表达方式是最严谨的。由前文所考证的文本与图像可知,佛教式山水最不注重规范的绘画程序,采取的是拿来主义式的杂糅式创作手法;宗炳的佛学式山水次之,在绘画的规范上也不是特别依循一般的绘画法则,一方面是其最初草创山水画法的原因,另一方面也是受佛学思想的影响,所以"竖画三寸"、"横墨数尺"是宗炳的佛学式山水创作手法的最贴切的描绘。玄学式山水则体现了早期山水画重规范、依理据的特点。采用的绘画方法延续了魏晋人物画的基本法则,也就是我们常说的"勾线设色"。在玄学式山水的绘画法则中,勾线是统摄性的。正如西方艺术兴起的文艺复兴时代,油画是在外形勾勒的基础上施加层层油彩,达到明暗渐变的空间感和色彩光线的真实感。① 一直到巴洛克时代,物象外形的勾勒才完全让位给面

① 素描亦复如是,不管是达芬奇、拉斐尔还是米开朗基罗,这些一流大师记录和表达人体的时候都极重视边缘线,在边缘线之内方是光影、明暗呈现肌肉体积的领域。早一点的波提

的营造。由此可知，在所有文明绘画艺术的早期，勾勒，也就是用线条表达对象的形体是一个普遍的现象。玄学式山水对勾勒的重视也是如此，尽管王微要以书法笔法来表达物象，但是此理论提出得过于超前，在日后的中国艺术史上才慢慢展示出它的魅力。在晋唐的玄学式山水画中，从人物画借鉴过来的勾线设色，在勾勒物象形体的基础上施以一定层次的色彩，是主流的绘画方法。

王微创立的玄学式山水呈现的是一个充满实然之气的天地图景，万物居于其中、各得其所；人与自然相和谐。正如大书法家王羲之在《兰亭集序》所描述的那样，人在自然中如鱼得水似的欢愉是此型山水表达的重心，它体现了魏晋名士早期游山水中的咏怀式的传统。玄学式山水往往没有佛学式山水那冥想空间式的性质；较之佛学式山水的高耸险峻、人迹罕至、不真实的虚空之境的表现，玄学式山水表达的是常识理性的天地、人与自然亲和，人在山水之间放下所有世间羁绊、情意我高扬的玄学精神。由此可见，王微创立的玄学式山水与佛学式山水有着本质的差异，不论在思想上还是气质上。

例证①：魏晋墓室壁画

在史迹中，没有比魏晋的墓室壁画更能真实地表现玄学式山水的面貌。其中最具代表性的作品正是研究早期山水画图像学者们首选的《北魏孝子棺画像》。它出土于洛阳，是北魏的古迹，现藏于美国纳尔逊—阿特金斯美术馆。这两幅长卷作品以线刻的方式，被制作在石棺的两侧，画心被制成与石棺相应的梯形。共刻画了六幅孝子故事：1、舜，②2、郭巨，③3、原

切利等更是如此，线条的勾勒几乎占据了造型手法的半壁江山。

① 本章节之图像例证皆为"前山水"，并非指"佛学式山水"和"玄学式山水"都已经形成。宗炳与王微思想建构的全景山水画在魏晋末期才正式形成。此章节所举之例证强调这两种思想形态开始在"前山水"的表达形式中呈现和变构。

② "舜父瞽叟盲，而舜母死，瞽叟更娶妻而生象，象傲。瞽叟爱后妻子，常欲杀舜，舜避逃；及有小过，则受罪。顺事父及后母与弟，日以笃谨，匪有解。……瞽叟尚复欲杀之，使舜上涂廪，瞽叟从下纵火焚廪。舜乃以两笠自扞而下，去，得不死。后瞽叟又使舜穿井，舜穿井为匿空旁出。舜既入深，瞽叟与象共下土实井，舜从匿空出，去。"（西汉）司马迁：《史记》，中华书局 1969 年版，第 32—34 页。

③ "郭巨，河内温人，甚富，父没，分财二千万余两分与两弟，己独取母供养，寄住。邻有凶宅，无人居者，共推与之，居无祸患。妻产男，虑养之则妨供养，乃令妻抱儿欲掘地埋之于土中，得金一釜，上有铁券云：'赐孝子郭巨。'巨还宅主，宅主不敢受，遂以闻官，官依券题还巨，遂得兼养儿。"（清）茆泮林辑：《古孝子传》，《丛书集成初编》，商务印书馆 1936 年版，第 462 页。

《北魏孝子棺画像》 美国纳尔逊—阿特金斯美术馆藏

谷；①4、董永，②5、蔡顺，③6、尉。④

① "原谷者不知何许人。祖年老，父母厌患之，意欲弃之。谷年十五，涕泣苦谏父母。不从，乃作舆舁之。谷乃随收舆归。父谓之曰：'尔焉用此凶具？'曰：'谷乃后父老不能更作，得是以收之耳。'父感悟愧惧，乃载祖归侍养，克已自责，更成纯孝，谷为纯孙。"（南宋）祝穆撰：《古今事文类聚》，《文渊阁四库全书》第 926 册，台湾商务印书局 1986 年版，第 49 页。

② "前汉董永，千乘人，少失母，独养父，父亡，无以葬。乃从人贷钱一万，永谓钱主曰：'后若无钱还君，当以身作奴。'主甚愍之。永得钱葬父毕，将往为奴。于路忽逢一妇人，求为永妻。永曰：'今贫若是，身为奴，何敢屈夫人为妻？'妇人曰：'愿为君妇，不耻贫贱。'永遂将妇人至。钱主曰：'本言一人，今何有二？'永曰：'言一得二，于理乖乎？'主问永妻曰：'何能？'妻曰：'能织耳。'主曰：'为我织千疋绢，即放尔夫妻。'于是索丝，十日之内，千疋绢足。主惊，遂放夫妇二人而去。行至本相逢处，乃谓永曰：'我是天之织女，感君至孝，天使我偿，今君事了，不得久停。'语讫，云雾四垂，忽飞而去。"（清）茆泮林辑：《古孝子传》，《丛书集成初编》，商务印书馆 1936 年版，第 462—463 页。

③ "蔡顺，字君仲，亦以至孝称。顺少孤，养母。尝出求薪，有客卒至，母望顺不还，乃噬其指，顺即心动，弃薪驰归，跪问其故。母曰：'有急客来，吾噬指以悟汝耳。'母年九十，以寿终。未及得葬，里中灾，火将逼其舍，顺抱伏棺柩，号哭叫天，火遂越烧它室，顺独得免。太守韩崇召为东阁祭酒。母平生畏雷，自亡后，每有雷震，顺辄环冢泣，曰：'顺在此。'崇闻之，每雷辄为差车马到墓所。后太守鲍众举孝廉，顺不能远离坟墓，遂不就。年八十，终于家。"（南朝宋）范晔著、（唐）李贤等注：《后汉书》，中华书局 1973 年版，第 1312 页。

④ "时汝南有王琳巨尉者，年十余岁丧父母。因遇大乱，百姓奔逃，唯琳兄弟独守冢庐，号泣不绝。弟季，出遇赤眉，将为所哺。琳自缚，请先季死。贼矜而放遣，由是显名乡邑。后辟司徒府，荐士而退。"（南朝宋）范晔著、（唐）李贤等注：《后汉书》，中华书局 1973 年版，第 1300 页。

复原图（一）白雪飞 绘

"玄礼并置"之"玄"

"玄礼并置"之"礼"
复原图（二）白雪飞绘

"王琳：汝南王琳，字巨尉。十余岁丧亲，遭大乱，百姓奔逃。惟琳兄弟独守冢庐，弟季出遇赤眉，贼将为哺，琳自缚请先季死，贼矜而放。"（东汉）班固等：《东观汉记》，《文渊阁四库全书》第370册，台湾商务印书局1986年版，第172页。

"玄礼并置"之"玄"

"玄礼并置"之"礼"
复原图（三）白雪飞绘

　　最早开始收集孝子故事的学者被认为是西汉末的刘向。刘向不仅通过在史籍中收集符合道德规范的杰出女性故事而编撰了《列女传》，据说还收集了著名的孝子故事，编成《孝子传》。虽然在《隋书》《经籍志》及后世的文献学中并没有正式确定是刘向所作，但历史上一般把《孝子传》的源头归到刘向的名下。[①] 这六个孝子故事，除去舜的故事早于汉代，其余都是汉晋间新出的传说。魏晋间的文士也都有一些孝子故事的著述，这些与《世说新语》一并被认为是中国古代小说和杂文的源头。

　　孝子故事是魏晋间墓室壁画的一个主要题材，它的思想依据是西汉成为五经之一的《孝经》，尤其是《孝经》中的《感应章》的"孝悌之至，通于神明"[②] 的观念，对汉晋间的墓葬形式影响极大，这也通常为学者所共知。《孝经》的这个观念在西汉早期墓室绘画作品中是看不见的，比如说在马王堆的帛画中并没有体现"孝悌"与"鬼神"的关系，仅仅存在的是贵族墓主的

① 巫鸿认为《隋书》《经籍志》实际上收入了刘向的《孝子传》，只是书名混淆。他认为《经籍志》记载的刘向的《列士传》正是《孝子传》。参见 [美] 巫鸿：《武梁祠——中国古代画像艺术的思想性》，三联书店 2006 年版，第 266 页。

② (唐) 李隆基注、(宋) 邢昺疏：《孝经注疏》，《十三经注疏》，北京大学出版社 2000 年版，第 62 页。

权力与"鬼神"之间的关系而已。可见在汉初的墓葬艺术中,《孝经》中的"孝悌"思想并不是表达重点。在魏晋时期的墓葬艺术形式中,"孝悌之至,通于神明"的观念和表达跃居为最主要的题材之一。不论是鬼神也好,孝悌也好,其目的很单纯,表达出来就是为了保护墓主人的福祉。这种主题在魏晋前中期比较多,后期慢慢减少。墓葬石刻图像艺术观念的变化显著体现了时代思想的变迁。

在表达孝道的绘画形式上,魏晋的墓室壁画与汉代的孝子题材的类似作品并没有什么本质上的区别,也与顾恺之的人物画作品《列女仁智图》没有什么不同,唯独不同的是山水空间的合理表达。从以上三种绘画形式的共同点我们可以知道,表达道德规范和道德历史故事并不需要风景背景,这三种绘画唯一不同的特征是魏晋的道德意识形态的图像表达增加了大量的景观元素,对山水的描绘几乎比孝子故事本身还要多。本书把这种集中出现在魏晋史迹中的,同时表达儒家伦理和玄学精神二元价值的典型现象称之为"玄礼并置"的图像表达。

与《北魏孝子棺画像》类似的还有现藏于美国明尼阿波利斯美术馆,出

《元谧石棺》 洛阳出土 美国明尼阿波利斯美术馆藏

《元谧石棺》复原图 白雪飞 绘

土于洛阳的《元谧石棺》。① 《元谧石棺》也是北朝遗物，刻画内容同样是孝子故事，共十个人物：丁兰、韩伯余、郭巨、闵子骞、眉间赤、原谷、舜、老莱子、董永、伊伯奇。《元谧石棺》与《北魏孝子棺画像》相同之处是"玄礼并置"的图像表达，既有孝道的故事，又有山水图式；最大的不同是"孝悌之至，通于神明"的汉代思想在《元谧石棺》中占据了很大一部分，因而相对来说，"玄礼"的因素简单了许多。比如从人物形象的刻画上比较单调，形式也较单一，山水景观的描绘也显得简易许多。从思想上来说，我们便可推论《元谧石棺》的创作年代是要早于《北魏孝子棺画像》的。

如果我们把孝子故事内容去掉，就能清晰地看到这个时期的山水画面貌。《元谧石棺》的两幅作品画的是高视角的远景山水画，它们的形制还残留了顾恺之《洛神赋图》的各种造型因素。整体性的山水图景并没有很好地建构出来，或者可以说，这幅画的作者没有想要建构出一幅完整的山水空间。这种零散的、破碎的、缺乏建构一个整体空间意识的空间描绘使我们想到了汉代绘画。可见，《元谧石棺》尽管具有魏晋绘画的特点，但是仍旧没有完全脱离汉代绘画的影响。《北魏孝子棺画像》则展示了比较新的面目，采取的是近景空间的描绘。众多树木种类的区分、各种树木形态各异的描绘，山石的高耸，小草与灌木的布置，人文之物的刻画，甚至还有多种动物暗藏其中，这充分显示出了王微的玄学式山水的特点。较之《元谧石棺》，《北魏孝子棺画像》的最大特点就是其山水的表达力度，不仅有了耳目一新的面貌，而且完全呈现了代表常识理性的天地图景。这幅常识理性的天地图景在去掉孝道故事之后是那样的平和，那样的完整。山水图景的安排再也不是零零散散的堆砌组合，而是在整体观念下的布局与合理的安排。在《北魏孝子棺画像》两幅作品中，"鬼神"因素已经不见踪迹，除去孝子故事，我们看到的是一幅没有涉及任何谶纬之学、鬼神观念的图像或图案的常识性的天地。这是山水画独立之前一个里程碑似的标志，它代表着山水画形成前的最后一个阶段。

现出土的南北朝时期的墓室画像已有一定的规模，层出不穷的景观图案的创造与衍生是其主要的特点，这预示着独立形态的山水画的即将出现。在山水画正式形成之前，这些持续性的图像创生正是由于山水画的理论设定已经完成，两大类的山水画类型已经确立，山水画的理性化进程开始而产生的现象。在不断演化的景观类的新图案、新图像之中，结构性的元素是其表达的中心。这种结构性的元素正是张彦远归纳的山水画基本要素、后世山水画史通用的观念"山、水、树、石"四大元素。

① 参见郑岩：《魏晋南北朝壁画墓研究》，文物出版社 2002 年版，第 104 页。

《北魏宁懋石室壁画》《孝行图》 复原图　白雪飞绘

《北魏宁懋石室壁画》《庖厨图》 复原图　白雪飞绘

《北魏宁懋石室壁画》《牛车出行图》《铠马图》 复原图　白雪飞绘

北魏石刻　纳尔逊美术馆藏

《北魏石刻》　复原图 1　白雪飞绘

《北魏石刻》　复原图 2　白雪飞绘

《北魏石刻》　复原图 3　白雪飞绘

《北朝围屏》　复原图 1　白雪飞绘

《北朝围屏》　复原图 2　白雪飞绘

《北魏围屏石榻画像》复原图 1　白雪飞绘

《北魏围屏石榻画像》复原图 2　白雪飞绘

《北魏石棺画像》复原图 1　白雪飞绘

《北魏石棺画像》复原图 2 白雪飞绘

《北魏石棺画像》复原图 3 白雪飞绘

《北魏棺床围屏》 复原图 1 白雪飞绘

《北魏棺床围屏》　复原图2　白雪飞绘

《北魏棺床围屏》　复原图3　白雪飞绘

5.四元素的兴起

　　山水画价值的确立与山水画的形成之间是一段混沌期,没有人知道山水画形成稳固的结构是一个如何的形态,也无人知晓当初独立、成熟的山水画面貌如何。人们只知道在这段混沌期内,所有的艺术实践,不管是士大夫的还是工匠的,都朝向一个共同的目标推进:士大夫亲手设计出来的山水画的最终独立。这一段庞杂的混沌期特性从出土的古迹中体现出来,最显著的莫过于山水画的结构性元素"山水树石"从指示性的简单的符号图形、图案急剧转化为视觉化、多样化的山水画艺术语言。

　　四元素的兴起,在出土的古迹中展示得十分充分。它有一个主要的特点,就是玄学式山水的主导性。在两种主要的山水类型中,宗炳型的佛学式山水因其特殊的思想结构后继无人而缺乏演化的动力。佛教式山水四元素的兴起时间很晚。其原因有二:其一,从外部条件来说,佛教式山水的创作地域主要在西北,而山水画之策源地与实践主要在南朝,南方山水之风尚传至北方时常会有时间差,所以佛教式山水发展相对滞后。其二,从内在的原因上看,也是最为主要的原因,佛教式山水在意义追求上并不以山水为最后

的关怀，故自始至终佛教式山水对绘画规范问题不重视。从正面意义而言，这个特点使日后的佛教式山水更具可塑性和融合性，但在初期发展中，这也使佛教式山水发展相对滞后。我们从敦煌壁画山水中的树的画法就可见一斑。在树的种类与形态发展的十分完备的南朝中后期，敦煌壁画中的树之描绘显得十分草率，完全不重视形态与刻画的精确性。所以本书所谈的山水画四元素的兴起主要体现在玄学式山水画中。玄学式山水不论是在思想上，还是在意义追求上，都更倾向于实现一个真正意义上的、规范性的山水图景，尽管仅仅是从玄学的思想形态出发。故无论从士大夫画家的创造，如顾恺之对四元素的研究与创生；还是工匠阶层的创生，如墓室壁画中对四元素的细致刻画，都展示出了相当的推动力。所以我们更多地在南方与中原的古迹中看到四元素兴起的显著现象。

其次，四元素兴起有一个先后与主次的秩序。"山水"这两个基本元素是山水画最主要的物象，在观念的形成上就早（东晋初）。作为山水画的主要内容，它的语言实验也是最主要的论题。所以"山水"二元素的艺术语言创新与实验对于山水画来说是主要内容，在兴起的时间上也早于其后的"树石"二元素。相比之下，"树石"则是山水画的陪衬，是属于次要的要素。从观念上来说，"树石"二词的连用亦属晚出。"树石"以两个名词并置的用法最早出现在南朝后期姚察、姚思廉父子撰写的《梁书》中。[1] 共出现二次，皆"山发洪水，漂拔树石"[2]用法，表达的是原始的物象指称义。与此同时，"树石"的审美义也出现了，杨素《山斋独坐赠薛内史诗二首》云："花草共荣映，树石相陵临。"[3] 又如唐初大诗人陈子昂《酬晖上人夏日林泉》诗云："岩泉万丈流，树石千年古。"[4] 在整个唐代，"树石"的审美义成为主要用法。

最后，本书所说的四元素的兴起，仅指山水画结构性的四大基本要素。在四元素之外，山水画各种细节性的元素也都在出现与演化，这是伴随着四元素的兴起而兴起的。比如说众多动植物形象的创新与变化，作为点缀性的低矮灌木、花草、小树等，作为万物中一部分的各种小动物都出现在出土的画像作品中。又比如，在人造器物层面的创新，各种建筑物、舟车之属都在形象上不断地生发。这些对于山水画来说不是结构性的要素，但是作为山水画的细节，紧随着山水画四元素的变构而变构，是一体性的运动。

[1]　姚察梁陈之际人，卒隋大业二年（606年）。其子姚思廉主要活动于隋唐，卒贞观十一年（637年）。参见（唐）姚思廉：《梁书》，中华书局1973年版，第2页。

[2]　（唐）姚思廉：《梁书》，中华书局1973年版，第694页。

[3]　逯钦立：《先秦汉魏晋南北朝诗》，中华书局1983年版，第2676页。

[4]　《全唐诗》，中华书局1999年版，第896页。

山

　　山水画四元素中的山是山水画创作的主要对象,也通常是山水画中占据大部分篇幅的物象。作为自然物象中的山,在绘画中再现出来是十分困难的。确切地说,这种困难体现在视觉化的再现或表达上。象形文字意义上的符号表达,比如一个代表山的极简的小图案十分好表达,也易于理解。图形或图案上的指示性的简易表达,如汉代画像石上的山,同样也十分容易表达和理解。但视觉化的、复杂的山体的再现对于一个没有任何经验可以借鉴的画家来说则十分困难。这是因为山没有固定规则的形体可以归纳,山的形态与质料千奇百怪,没有统一的形制,又因为山作为一个物体过于巨大,人观看山最多只能看到两个面。所以不管对于早期西方风景画还是早期山水画,山体之再现、描绘是摆在艺术家面前巨大的难题。

　　我们从汉代的画像石即可看出这种困难。汉代表达农耕与自然图景的画像石《弋射收获图》仅仅衬托出了土地和水塘,人后面的背景空无一物,不设山景。同样的现象也出现在《荷塘渔猎图》中。专门描绘在群山中生产劳动的《盐井生产图》无法回避山体的再现,于是图形式的机械手法成为主要的表达方式。尽管略为区分了前后的空间关系,但此效用微乎其微。由此可见,汉代对山体的描绘是图形式的,极为简略。汉代的艺术家没有相关思想动力去正面涉及山体的复杂再现。

　　中国古代艺术家最早,也几乎是最为显著的一次尝试对山体的复杂描绘体现在顾恺之的《女史箴图》中。原本一幅表达道德价值的人物画里居然唐突地出现了一座怪诞的山体,这足以展示出东晋的士大夫画家在思想上想要与山体再现这个难题展开正面交锋的意志。虽然说这座山体因表现方法的不成熟而看起来比较怪诞,但我们仍旧要说,这是一幅十分复杂的山体表现。顾恺之首先在空间布局上做了超前的实验,近景之山的体积和形状得到了细致刻画,右下角高耸的崖岸尤其刻画得精彩,布局的精妙正体现在右下角的山体转向左上方,这展示了良好的空间延伸感,间杂其间的树木很好地起到了点缀作用。当然中间的峡谷和云雾并没有使得前后空间拉开,反而让山体之间的空间产生了错乱的观感,使这座山看起来很怪诞。尽管如此,相较之前的图形式的山形描绘,这座"怪诞"之山无疑实现了某种质变,可以将其看做四元素中"山"元素里程碑式的突破。

　　顾恺之在复杂山体的表达上开展了持续而有影响的实验,如果说《女史箴图》中的"怪诞"之山体现了有雄心但却不成熟的尝试,那么我们从他的代表作《洛神赋图》中的山体表达可以看到这种努力新的成果。《洛神赋

《女史箴图》局部山体　复原图　白描　白雪飞绘

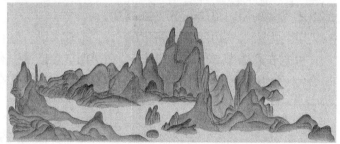

《洛神赋图》局部
山体复原图
白雪飞绘

图》中的山体描绘体现顾恺之找到了更成熟、圆融的表达方法。虽然在《洛神赋图》中，山体的表达依然显得比较幼稚，但在《女史箴图》中的山体空间的视错觉却没有在《洛神赋图》中出现。取而代之的是连绵不绝的丰富的山水图景，空间之拓展、延续，迂回，显得十分自然，不再有明显的不协调之感。需要注意的是，顾恺之在《洛神赋图》中的山体表达是属于宗炳与王微确定山水画意义之前的山水意义之表达。宗炳与王微对山水画的定义，不论是玄佛二元还是玄学一元思想，都是要建立一个世界的图景，他们要建立的山水画是一个宏大的空间图景。但是在他们之前，魏晋士大夫对山水的理解更倾向于游山水时，对山水这个自然之物的近距离欣赏与审美。顾恺之在《洛神赋图》中的山水描绘非常贴切地反映出这种思想。曹植的《洛神赋》对物象的描绘最大莫过于洛水，洛水是一条江，也可以说是一条体量较大的大河。但是在顾恺之的图像表达中，这条大河更像山泉，"山之水"，潺潺的溪流。我们仿佛看见的是山水之境，这个故事发生在山林中，而并不像发生在江边。如此迂回、婉转的山石与草木，溪流与山涧，更容易让人想起魏晋名士们游山水时眼前的图景。

　　在出土古迹中我们更能窥探出南朝时期山体表达的实际情况。如果说《北魏孝子棺画像》中的山体更像是石头，也就是"石"元素的话；那么2004年西安北郊新出土的北周古迹(571年)、粟特人贵族康业墓中的石榻壁画《北周康业墓石榻画像》就更具说服力。康业墓主人康业是康居国王后裔，是西域人，北周贵族。① 在北周的西域贵族墓中出现如此具有中国文化特征的视觉图景，让我们不得不叹服南朝山水精神的影响力。康业墓石榻壁画共有十幅竖构图的中小型绘画，画的主题是不那么准确的、展示墓主人身份与地位的"现实生活题材"。② 这十幅画最大的特点就是山水元素的丰富性与复杂性，尤其在山体的描绘上展示了空前的复杂度。正面第一幅的背景远山，第三幅右侧主要山体，第四幅与第六幅背景山体，右侧第二幅的右侧山体，都展示出了山体表现的新高度。

　　以上为玄学式山水四元素中的"山"元素之语言转化。佛教式山水的"山"元素在敦煌壁画可以找到踪迹。在早期敦煌壁画中有十分简易的山体描绘。在北魏时期创作的251窟《山峦与夜叉》中，佛教式山水的山体描绘

① "据墓志志文记载，墓主人名业，字元基，先祖为康居国王族，父于西魏大统十年(544年)由车骑大将军、雍州呼药、胡国豪族等举荐为大天主，北周保定三年(563)卒，父死后业继任大天主，于北周天和六年(571)卒，享年60岁，死后诏增为甘州刺史。"西安市文物保护考古所：《西安北周康业墓发掘简报》，《文物》2008年第6期。

② 郑岩：《北周康业墓石榻画像札记》，《文物》2008年第11期。

《北周康业墓石榻画像》左屏 1、2 幅　　　　《北周康业墓石榻画像》
左屏 1、2 幅　白雪飞绘

《北周康业墓石榻画像》左屏 1、2 幅　复原图　白雪飞绘

《北周康业墓石榻画像》
中屏 1、2、3 幅

《北周康业墓石榻画像》
中屏 1、2、3 幅　白雪飞绘

《北周康业墓石榻画像》中
屏 1、2、3 幅
复原图　白雪飞绘

《北周康业墓石榻画像》中屏 4、5、6 幅（整体顺数 6、7、8 幅）

《北周康业墓石榻画像》中屏 4、5、6 幅　白雪飞绘

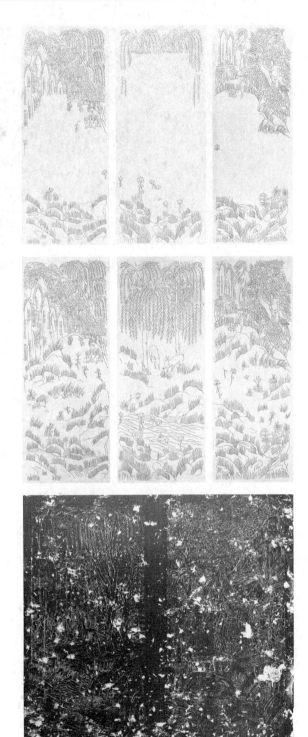

《北周康业墓石榻画像》
中屏 4、5、6 幅　复原图
白雪飞绘

《北周康业墓石榻画像》
右屏 1、2 幅（整体顺数 9、
10 幅）

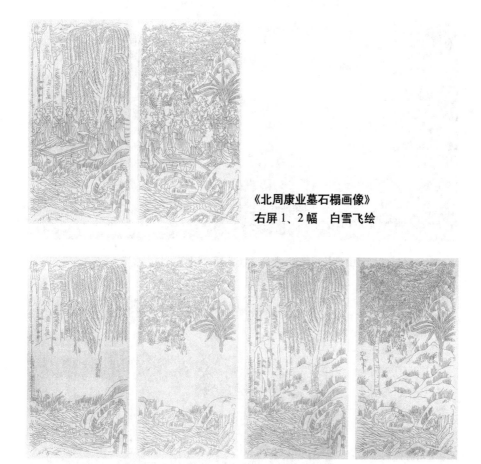

《北周康业墓石榻画像》
右屏1、2幅　白雪飞绘

《北周康业墓石榻画像》右屏1、2幅　白雪飞绘

是几何状的连续图形，不重勾线，仅是大笔触的勾形或平涂色彩。257窟的
《山峦与禅窟》山体是以平涂的色块来表达。西魏时期的285窟《山峦与云》
则综合了前两种造型手法，并有两到三层山体的叠加。这个时期最具代表
性的山体莫过于描绘"五百强盗成佛"典故中的《山中听法》，群山之间的巨
大空间被表现出来，山体的形象也复杂起来。这个特点亦体现在之后北周
428窟的《山下殿堂》作品中。在敦煌壁画中，具有复杂形态的山体创作开
始于隋代。敦煌壁画第420窟的《法华经变》中的《灵鹫山》就能够体现出
这种倾向。《灵鹫山》描绘的是佛陀重要的说法之地灵鹫山，其山体的描绘
虽然依然不成熟，但体现了工匠画家复杂化山体的意志。

　　从这些古迹可以看出，佛教式山水的山体表现一直是平面且简单的，
几何形状的平涂重复是其主要特点。一直到南朝末期的北周，虽然已经开

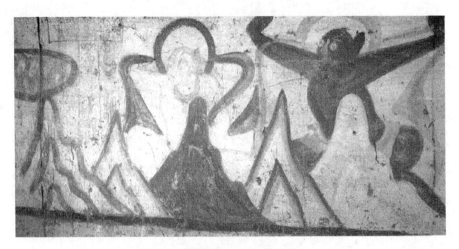

《山峦与夜叉》 北魏 莫高窟 251 窟 中心柱下

《山峦与禅窟》
北魏 莫高窟 257 窟
南壁

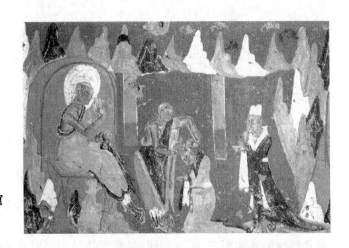

《山峦与云》 西魏 莫高窟 285 窟 东坡

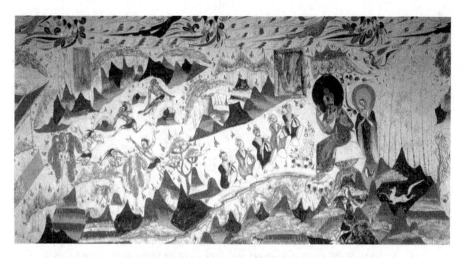

《山中听法》　西魏　莫高窟 285 窟　南壁

《山下殿堂》
北周　莫高窟 428 窟
东壁

《灵鹫山》　隋
莫高窟 420 窟　东坡

始呈现出复杂化的倾向,但其山体的表达还停留在图形、图示的原始状态。我们在这么长的时期内,并没有看到佛教式山水的创作主体,但工匠画家对山体进行了广泛而深入的研究与创新,可见佛教式山水创作拿来主义的基本特点。所以我们可以知晓佛教式山水的山体描绘呈现出了较玄学式山水远为滞后的特点。[①]

<div align="center">

水

</div>

水作为人类活动中的重要介质,在各文明的绘画中都有表达的经验。相比山体的难以描绘,水的表达难度并不亚于前者。液态的形质,透明的视感,可以转化成任何形状的形体,所有的这些特性都使要表达水的画家们无所适从。可以说能够在历史中演化出一套合乎规律的表达水的绘画方法是一个文明艺术发展程度的重要的评判标准。

在古文明绘画中,水的表达是昙花一现式的呈现,各个文明的早期艺术家们提供了他们的解决方案。在古埃及的绘画中,水的表达是指示性的,利用船和水陆生物的不同特性来暗示出水的空间领域,以色彩来表达水的特点。《提观看猎捕河马》和《捕鸟图》就展现了这种手法,水生生物在船下,河以蓝色来表达。亚述古迹《亚述弓箭手追杀敌人》则开始正面地以线条描绘水的纹理,以此来表达水的空间和起伏。古希腊的米诺斯文明更倾向于用色彩来表达水的特点,也同时以船来暗示出水的空间区域,《小舰队》正是这种表达方式。相比之下,中国文明早期的水之表现体现了独具一格的特性:以空白来表达。山水四元素中的水元素在汉代的图像式表达同样在画像砖中呈现出来。其主要形式是以水中的植物和动物来暗示水,且给出水的具体区域,而并不直接描绘水的形象,无论是线条上的还是颜色上的。如《弋射收获图》中的水的表现就是如此,在上半部以鱼、水鸟等来指示水的存在,下半部以水稻来暗示水。《荷塘渔猎图》亦然,以荷花、鱼和水鸟来暗示水,并以边界给出具体的水的领域。

水元素的表达,在魏晋开始呈现出复杂化与多样化的新变化。早期代表作是顾恺之的《洛神赋图》,它对水的描绘呈现出新的趋势,即线与色彩都成为表达水的艺术语言。顾恺之以线来表达水之下的地形、地势,表达在地形地势基础之上形成的水纹和水纹的走向。这种线是顾恺之的用线方式“铁

① 敦煌研究院编:《敦煌石窟全集:山水画卷》,商务印书馆2002年版,第17页。本书敦煌山水画文献均出自此书,后皆同。

《山水》　北魏　莫高窟257窟　西壁

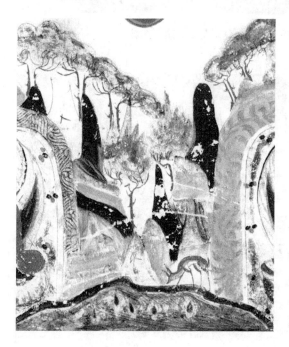

《山中饮水的鹿》　西魏
莫高窟285窟　西壁

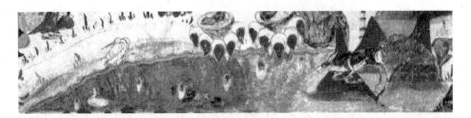

《山林与水池》 西魏 莫高窟 285 窟 南壁

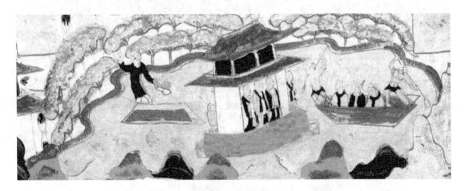

《泛舟入海》 北周 莫高窟 296 窟 东坡

《渡海》 隋 莫高窟 420 窟 北坡

《海上风浪》　隋
莫高窟 420 窟　窟顶东坡

《海上风浪》　隋　莫高窟 303 窟　窟顶东坡

线描"，主要以较长的线条来表达。顾恺之对水的色彩表达区分于西方绘画的光色，或者以颜色为主的方式。顾恺之仅用极淡的颜色平铺水的区域，不作过多的安排，他的用色是辅助性的手法，对水的描绘仍然是以线为主。就其描绘的水的形态而言有两种，其一是山中溪涧的描绘，最具山水的可爱之态；其二是较为广阔的江面之描绘，体现了江河的平远之景。《洛神赋图》中水的表达方式在考古资料中得到了很好的体现。北周康业墓石榻壁画的水之描绘不仅能承接了顾恺之的表达方式，而且体现出更加细致化，写实化的倾向。从康业墓石榻壁画水的表达方式我们可以得出结论，玄学式山水的水之描绘在北周时期已经十分复杂了，较之顾恺之画水的古朴、雅致，北周具有意态感的表达方式细致、精密得多，甚至有一些写实主义的意味。

玄学式山水的水元素表达呈现出的复杂化与多样化在这些古迹中得到了很好的印证。佛教式山水的水元素的描绘则体现出与山元素一致的滞后性，主要面貌是继承了汉代的水的表达形式，没有显著的革新，仅仅是施加了色彩与线条而已。我们从北魏时期创作的《九色鹿》经变画中可以见到佛教式山水水元素的描绘样式。在《九色鹿》局部《山水》中，水具有一定的区域，表现手法为鲜明的色感与线条相结合、绿色平铺与线条的并置。由此可见，佛教式山水水元素的色彩是第一性的，与色彩相较线条显得不是很重要。从创作者对线条的描绘可以看出，工匠对用严谨的线条来表达水下陆地的地形、地势和水纹的走势是不甚关心的，草草了事。原本在玄学式山水的水元素的描绘中，线与色彩结合的紧密、精致的气质荡然无存，色彩与线条呈现出"貌合神离"的观感。敦煌石窟中创作于西魏时期的第285石窟作品《山中饮水的鹿》体现了早期佛教式山水水元素标准的表达方式。它以黑线来突出具体水域的划分，以蓝色填满这个区域，其下是潦草的线条，中间的黑点是莲花。这个表达水元素的基本的样式反复出现在早期佛教式山水中，如同样是285窟的《山林与水池》、北周第296窟的《泛舟入海》、隋代第420窟《灵鹫山》（左下角）、《渡海》、《海上风浪》、隋代第303窟的《海上风浪》等。早期佛教式山水的水元素的表达基本样式正是汉代的样式，我们参照汉代画像砖《荷塘渔猎图》水的表现手法就可以准确地得出这个结论。在《山林与水池》之后的水的描绘中，线条在水元素的表达手法中消失了，只剩下基本样式和色彩的平涂。这足以说明佛教式山水与玄学式山水在水元素的表达上的差异之大。

树

树的描绘同样是一件复杂的课题。在古文明中，除了古希腊文明以真实为意义关怀的绘画古迹中有复杂的树的描绘，如庞贝壁画中形态各异的

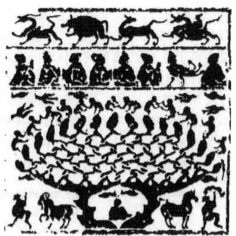

山东微山两城汉画像石　　　　　　　山东微山两城汉画像石

山东嘉祥武氏祠汉画像石　　　　　　山东微山沟南石椁画像石

武梁祠　木连理

树之描绘之外，一般以观念性的图示来指代树。亚述帝国的《那穆瑞—斯的凯旋石碑》中就有两颗儿乎是一模一样的树，仅仅大小不一而已；浮雕《亚述弓箭手追杀敌人》的树也体现出类似的表达方式，稍有变化。印度的巴尔胡特浮雕上的菩提树也是一样的形制。中国汉代的绘画中，树之表达与以上文明的基本方式并无二致。最常见的是扶桑树、常青树和摇钱树三种形式。这几种树是汉代绘画反复出现的符号式式图示。虽然学者们对其代表的意义有多种猜测，但它们背后具有特定的、鲜明的意义是不可否认的。

从魏晋时代开始，树形象的描绘呈现出裂变式的大发展。其特性主要

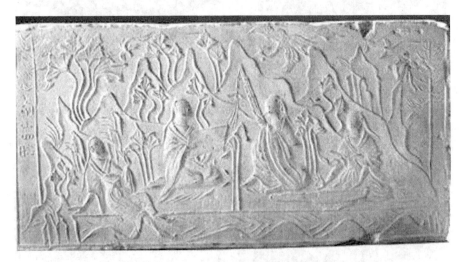

《南山四皓》　南朝彩绘画像砖　河南邓县学庄南朝墓出土　河南博物院藏

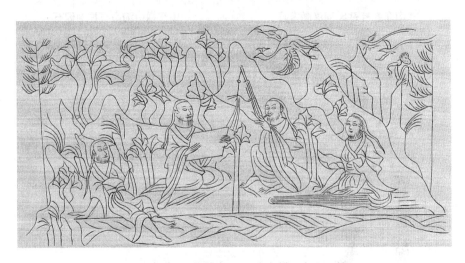

《南山四皓图》复原图　绢本白描　白雪飞绘

《竹林七贤与荣启期》 南京博物院藏

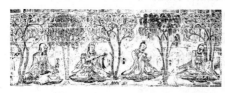
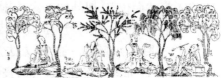

《竹林七贤与荣启期》拓本

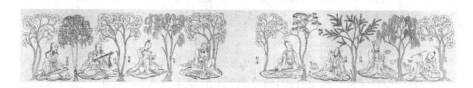

《竹林七贤与荣启期》 复原图 白雪飞绘

有三个方面：(1) 短时间内树元素种类的突然增多；(2) 几乎每种树都有更加创新的、变异的画法；(3) 各种树木及其变异的画法都在形态上呈现多样性的变化。

这种裂变首先体现在顾恺之的《洛神赋图》中。《洛神赋图》中共有 5 种树，其中柳树和扇形树是出现频率最高的树的形象，其次是类似松树的黄褐色树种，最后是两个低矮的灌木式的小树。除去最后两个比较罕见的、新的树种，黄褐色的松树有三个生长阶段的表达，幼苗、中等大小与成熟形态的松树都得到了细致、完整的描绘；柳树与扇形阔叶树的表达则展示出了形态多样化的特点。在这些树中，只有黄褐色的松树是汉代的旧有程式，曾以"木连理"的形象出现在武梁祠的壁画中。柳树和扇形树是顾恺之时代比较成熟的树的形象，所以这两种树形态的大规模演化在顾恺之的笔下显得得心应手。两种小树本书猜测为新创，尚且不好控制和安排，故在画面中仅以次要的点缀为主。如果说有人会对《洛神赋图》的树元素的表达有怀疑，认为是后人作品，那么紧接其后的出土文献、南朝刘宋的墓室画像砖作品《竹林七贤与荣启期》中精致的、多种树的描绘足以打消这种念头。《竹林七贤与荣启期》共画了 10 棵树，其中 5 棵是顾恺之《洛神赋图》中的扇形树；2

棵柳树是创新的新形式,与顾恺之的柳树表达方法差异很大;1棵是松树的新创形式,取代了《洛神赋图》中继承汉代"木连理"式的黄褐色松树表达方式;余下2棵是新创的树种:其一是阮籍上方的槐树(仍需考证),其二是荣启期前方的瘦叶树,瘦叶树应该是最晚创新的树种,因其姿态最为僵硬。审视《竹林七贤与荣启期》中树元素的表达,我们可以知道一个基本事实:画家与树的正面交锋已经开始。树干的画法较之《洛神赋图》更复杂、更深入,姿态自然而优美。树叶的表达,如柳树与松树的表达方式已经开始变异,新形式提供了新的方法;槐树的树叶表达法精密程度叫人叹为观止,使任何以为《洛神赋图》柳树叶的绘画方法为后世伪托的观点不攻自破。这些树元素的种类都各具特点,各自区分,整体而言都十分有魅力,婀娜多姿。

　　树元素的井喷式发展,在之后的《北魏孝子棺画像》中体现得更充分。《北魏孝子棺画像》中的两幅作品,如果把连根树当做一棵树来看的话,不算小树与灌木,共画了至少26棵大树。大约10种不同的树种,除了3种与《洛神赋图》、《竹林七贤与荣启期》一脉相承的扇形树(表现手法已经变异),《竹林七贤与荣启期》中新出的新松树的进化版、新出的、最不成熟瘦叶树的进化版与再次变异的柳树之外,还出现了5种新树。这就是《舜》故事中的尖阔叶树、《郭巨》故事中的尖形垂叶树和巨叶树、《原谷》故事中的

**魏晋墓室壁画的
16种树　白雪飞绘**

玄学式山水扇面树的8种变种　白雪飞绘

玄学式山水柳树的7种变种　白雪飞绘

玄学式山水阔叶树的4种变种　白雪飞绘

玄学式山水槐树的 2
种变种　白雪飞绘

圆叶树、《蔡顺》故事中的芭蕉树。至于旧有的树种,扇形树(有尖顶、圆顶
等新类别) 出现了 9 棵,松树 4 颗,瘦叶树 3 棵(《原谷》故事中 1 棵、《蔡顺》
故事中 1 棵,此时的瘦叶树再也不僵硬了,高度成熟,形态自然且婀娜),柳
树 1 棵(《董永》故事中)。至于新树种,尖阔叶树 2 棵(《舜》故事中 1 棵,《尉》
故事中 1 棵,其树叶大小有差异,树干纹理不一致、一横一竖,但形态接近,
故暂归为一种)、圆叶树 3 棵(《董永》故事 1 棵,《蔡顺》故事 1 棵,《原谷》
故事 1 棵)、尖形垂叶树 1 棵、巨叶树 1 棵(皆在《郭巨》故事中)、芭蕉树 1

《树下小憩》　北魏
莫高窟 257 窟　南壁

棵(《蔡顺》故事中)。从《北魏孝子
棺画像》的树元素的急剧兴起可知,
魏晋的中后期对树元素表达方式的
创新已经渐入佳境,汉代的符号式、
图形式的树的描绘方式已一去不
返。在南朝晚期的北周康业墓石榻
壁画我们又见到了新的、变种的柳
树的表达方式。正面第 2 幅画中的
细叶树的描绘极其精致而具体,体
现了树元素表达的新的高度。细叶
树与正面第 6 张的小圆叶树都体现
了树元素表达方式新的趋势,那就
是更加细致入微的描绘。
　　树元素在南朝的裂变式兴起主
要体现在玄学式山水的范畴中,这

与其他元素的特点一致。同时期的树元素描绘在佛教式山水中显得极不成熟。我们从创作于北魏的敦煌莫高窟第 257 窟南壁的作品《树下小憩》中的树可知，这棵树的画法虽然是模仿了南朝的早期树种扇面树，但是其表现手法却仍然带有汉代扶桑树的特点。第 285 石窟西魏作品《山中饮水的鹿》中的树描绘就更简单了，虽然脱离了汉代图示的形式。同窟的《山中听

《垂柳修竹》 西魏 莫高窟 285 窟 南壁　　　《大树》 西魏 莫高窟 285 窟 南壁

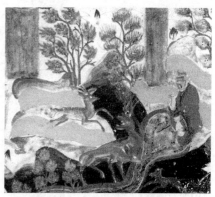

《山峰树木》 北周 莫高窟 296 窟 东坡　　　《山峰树木》 北周
　　　　　　　　　　　　　　　　　　　　　　莫高窟 296 窟 东坡

法图》中有简易的扇形树和柳树的描绘,《山中听法图》的右侧出现了复杂一些的柳树表达方式,以及出现了竹子和不知名的树。另同窟的《大树》的描绘体现了某种努力,对树进行了比较深入的描绘。到北周之后,敦煌壁画中的树开始有演化的倾向。如第 296 窟的北周作品《山峰树木》,树的描绘开始呈现复杂化的趋势。敦煌壁画树元素的表现手法复杂化正式开始于隋

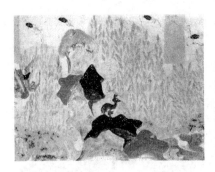

《山顶小鹿》 隋
莫高窟 302 窟 西坡

《山中林木》 隋 莫高窟 303 窟
北壁下部

《山中奔鹿》 隋
莫高窟 303 窟 北壁下部

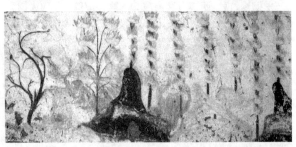

《白杨树林》 隋
莫高窟 303 窟 南壁下部

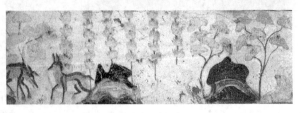

《山峦及树林》 隋
莫高窟 303 窟 南壁下部

佛教式山水树的种
类　白雪飞绘

代。第302窟的隋代作品经变画《萨埵本生》的局部《山顶小鹿》中的树叶
的描绘开始复杂起来。在第303窟的《山中林木》、《山林奔鹿》、《白杨树林》、
《山峦及树木》中,树的姿态开始多样化,树干婀娜,体现出画家想集中展现
树的观念。尤其在第419窟的作品《须达拏本生》中,树元素的复杂化与多
样化得到了集中呈现。作品局部《山居》《山林出行》《山峦树木与殿堂》《投
崖饲虎》《山中饿虎》中树元素描绘体现了与玄学式山水表达方式相异的手
法,色彩第一性以及不重勾线的特点得到了很好的体现。

<h2 style="text-align:center">石</h2>

　　石元素在早期山水四元素中重要性最不彰显。在早期的山水画中,无
论是在玄学式山水还是佛学式山水中,石元素常与山元素无法区分。我们
从顾恺之的《洛神赋》中就能看出这个特点。石元素的表达方法与山元素

并没有显著的不同。同样的表达方式放在远景就是山体,放在近景就是山石。在《北魏孝子棺画像》中亦能体现这种特性,在这两幅石刻画中,山体的描绘往往让人产生错觉:这究竟是山还是石? 也许,最清晰好辨的是地下的小石块,这是最没有疑义的。石元素在山水画中一般是作为山元素的点缀而存在。变幻莫测的群山,由形态各异、大小不一的山体组成。大中型的山体,是山元素的主要承载者。小型的山、与树差不多大的巨石、江河与大地衔接的交界带、溪涧中错落有致的大小石块等都是石元素表达的最佳对象。但在早期山水画中,石元素主要是一种不可或缺的点缀。

6. 万　　物

在山水画起源的过程中,山水树石四元素是山水画结构性的支柱。在

玄学式山水中的万物　白雪飞绘

佛教式山水中的万物　白雪飞绘

理性化的过程中,四元素之外的次一级的元素与四元素同样,一起在混沌期
中生发和滋长。日月星辰、风云雨雪、飞禽走兽、草、木,几乎都曾经在早期
山水画中出现。尽管不是那么贴切,本书把四元素之外的这些元素称之为
"万物"。在天地万物中,除去四元素、在日后专门化的"宫观舟车"的表达
之外,① 中小型植物和动物的描绘在早期山水画中是一个十分显著的存在。
这个特点是同时存在于魏晋时期的玄学式山水和佛教式山水中的。②

　　正如前文所述,早期山水画尤其是玄学式山水是依照常识理性建构的
世界,山水画必须展示那个常识的世界。所以中小型的植物和动物在早期
玄学式山水中十分普遍,这也符合王微在《叙画》中"犬马禽鱼"的设定。在
魏晋的墓室壁画中,中小型植物与动物出现的频率非常高,这些动植物也有
一个明确的界定:它们都是现实之物,并非汉画中的神兽与异草。

　　佛学式山水因没有遗迹故不能直观地判别宗炳的山水画画不画动物。
如果按照宗炳的《画山水序》的描述,如"独应无人之野"等,本书以为是不
会出现动物的,植物会出现。相反的情况出现在佛教式山水中,动植物的丰
富性呈现在敦煌壁画山水中。佛教式山水多动植物的描绘有两个原因:其
一是时风所致,工匠们延续了汉代绘画的传统,也延续了南朝绘画的设定;
另外是佛教故事多寓言,动植物是一个文本上必须出现的形象。二者是佛
教式山水多动植物的主要原因。

① 后为"界画",繁复的建筑表现成为敦煌壁画和唐宋绘画中一个重要的门类。

② 当然,在山水画之前的汉代景观图像中,如《盐井生产》这样的画像砖,也是要画出动植物
　来指示出描绘的空间是自然空间。这种手法仅是一种暗示,告诉观画者,这简单的图案表
　达的是自然景观。

（六）山水画的形成

1. 景观绘画起源的两种基本形式

肯尼斯·克拉克在 1976 年再版其著作《风景入画》时，对 1945—1946
年完成的原书做了不少校注。文章开首论述了风景画起源的问题，他有如
下新注：

> 在本书的古代风景画起源论上，我遗漏了另一个传统。较之前者
> 采用全景式、高视点的风景表现方式，后者画家近距离置身于杂乱的
> 绿色植物丛中，他眼前的空间充满了树干、叶子和花朵。此传统的发展
> 集中体现在现存于罗马国家博物馆的莉维亚宫的壁画中，也出现在庞
> 贝古城新发掘区，还明显的出现在拜占庭。这个传统是如此的强大，以
> 致曾经影响到了大马士革清真寺的马赛克装饰。[①]

从克拉克的校注我们可以看出，在西方风景画起源的历史中有两个重要传
统。其一是高视点、全景式的风景画；其二是他所忽略的近景风景画，这种
风景画是早期景观绘画的重要形式。

其实，克拉克还没有提及更早的古文明，米诺斯文明的景观壁画也存
在这种近景景观绘画。它是古罗马近景景观壁画的源头，是古罗马继承的
一个重要景观绘画传统。我们对西方风景画的理解，当然可以如克拉克所
说，大致有近景与远景两种基础的形态，它构成了整个风景画史，或者说整
个景观绘画的历史。如果从西方绘画的价值"求真"出发，在风景画史上各
种视角、各种类型的风景画是十分丰富的，远较中国山水画的表达方式多
样。因为，"求真"的价值必然会让画家从多方位、多角度来研究与描绘风
景。所以说，两种视角，近景与远景仍然可以概括整个景观绘画史，但是风
景画的多样化是显著的。风景画的多样化与复杂化一方面是因为西方艺术
"求真"的价值所决定，另一方面也因为它的意义并没有中国山水画那样重

① 原文参见 Kenneth Clark, *Landscape into Art*, New York, Haper & Row, 1976, pp.1-2。

大，所以它没法固化为一种绘画史上稳定的形态。当代艺术史家安德鲁斯在他的《风景与西方艺术》一书中，罗列与论述了西方风景画的主题类型："世界风景"、"作为怡神之物的风景"、"诗意的风景"、"英雄史诗式的风景"、"田园牧歌式的风景"等，这充分说明风景画在西方人眼中是多样化的。这种多样化的特点当然不能掩盖西方风景画正式形成的那个标准的形态。风景画在图像上的最终的成立，正如贡布里希所说，西方风景画成为"既定的、公认的美术类型"，是在文艺复兴时期，即15世纪后半叶到16世纪初这段时间。风景画的起源伴随着相关景观概念的生成。风景画正式形成的形态毋庸置疑是全景式的视觉化的风景，这也是克拉克所认知的那个没有被他遗漏的风景画形态。

相同的起源特性也体现在中国山水画的起源中。在魏晋"山水"观念新义起源以后，"山水"新义的景观图景就一直在建构中。在"山水"新义获得独立之后，无论是士大夫还是工匠画家们都参与到这个价值实践中来。他们都实现了一定的理性化，都设定出了"山、水、树、石"四元素，都有万物的描绘。但是他们画出来的图像是真正意义上的山水画吗，我们又如何看待山水画图像的正式起源呢？

2. "山水"总名：山水新义的最终变构

在本书《"山水"观念的形成》章节中，笔者以关键词检索的方式考据出了"山水"新义的形成。指出"山水"新义，形而上的意义出现在西晋末郭象卒后，东晋初王谢名士集团的诗文中。这时的"山水"，对于当时的名士来说意义是巨大的：它既不同于古义所指自然的山泉、山洪；也不同于《庄子》中的"山林"。那么，"山水"新义的边界是什么？它与山水画的最终形成、山水画要表达的那个对象是同一个东西吗？

从郭象对玄学式"圣人"的调和语"圣人虽在庙堂之上，然其心无异于山林之中"可以看出，在玄学中期，"庙堂"与"山林"对立的有多么的严重。既然是对立，作为名教的场域"庙堂"和作为玄学精神的场域"山林"便是矛盾的两极。东晋初，正是王羲之、谢安、孙绰这些名士选择了"山林"，而"不乐在京师"，远离南京这个名教的中心。王谢名士集团选择了"山林"，进入这个玄学精神的领地，方才有了"山水"。他们深深地进入"山林"，进而寻找、体会到了"山水"之美。由此可知，"山水"乃"山林"中物，是"山林"

这个空间中的物象。"山水"并不是先秦庄学中"山林之士"的热衷之物,而是魏晋玄学家们专有的价值物象。故可推知,"山水"新义虽然玄学意义巨大,但在最开始,其空间范畴并不广大,仅呈现出"山林"中之乐地的含义。我们从《兰亭集序》中的文句"此地有崇山峻岭,茂林修竹。又有清流激湍,映带左右。引以为流觞曲水,列作其次。"可以看出,王羲之描绘的是人在山林之中,山水之旁的景象。由此可知,"山水"新义的早期指涉,是"山林"衍生之物,高价值玄学意义物象;它在"山林"之中,名士进入"山林",面对"山水"。所以,王谢名士集团诗文论及"山水",往往具有人与"山水"近距离的相互关系这一层面的内涵。孙绰为庾亮撰写的墓志铭《太尉庾亮碑》云:

> 公雅好所托,常在尘垢之外,虽柔心应世,蝼屈其迹,而方寸湛然,固以玄对山水。[①]

孙绰赞扬庾亮的名士风范,特别以"玄对山水"这个玄妙之语来称之,尤其显现出东晋初名士与山水之间的关系。

"山水"新义的早期内涵在早期山水画图像上能够得到充分的印证。人与山水近距离的相互关系是早期山水画图像表达的重点,并一直持续到山水画的正式形成。所以在存世文献中,早期山水画一般描绘的是景观的近景空间,描绘近距离的人与山水之关系,即"前山水"。这是"山水"新义早期的基本范畴。本书在论述张彦远命题"人大于山,水不容泛"之真伪时曾产生很大疑惑,认为张彦远对早期山水画的认知有很大的偏差。其实这个偏差背后深层的原因正是"山水"新义的早期范畴的限定。顾恺之的《洛神赋图》与魏晋间重要的墓室壁画如《北魏孝子棺画像》、北周的《康业墓石榻画像》都展示了这个范畴的限定。《洛神赋图》除去故事的内容,描绘的正是这样一个典型的场景:名士在山林之中与山水相往还。顾恺之与王羲之、谢安等是同时代的人,对他们思想中"山水"的理解应该是最为贴切的。所以本书认为,顾恺之虽然没有创立标志性的山水画,但是他画出了王谢名士集团玄学思想中的"山水",这正是"山水"新义的早期形态。这时期的优秀画家们对"山水"新义的理解一直停留在这个范畴之内。所以我们从《北魏孝子棺画像》、《康业墓石榻画像》看到形制类似的山水图景。《北魏孝子棺画像》描绘的也是近景空间,人在山林之中,山水环绕其间。《康业墓石榻画像》描绘的也是标准的近景空间,人在山林中,山水婉转环绕其间。早期

① (清)严可均:《全晋文》中册,商务印书馆 2006 年版,第 648 页。

山水图像近景空间的描绘当然是贯穿中国山水画史的。但是在山水画正式形成之前，它是山水画的主要表达方式，受"山水"新义的早期含义的限定。这个限定在宗炳与王微论证画山水时被打破，变构成我们现在所认知的"山水"，笔者称之为"山水"的总名。

从玄学义的"山水"，转化为绘画义的"山水"正是在宗炳和王微的山水画论中完成的。从《画山水序》和《叙画》对山水的描绘，我们都能看出，二人思想观念中的"山水"出现了意义变化。宗炳在《画山水序》中说"山水""以形媚道"，王微在《叙画》中说"以一管之笔，拟太虚之体"，这都是在以"山水"和"道"并称，与王谢名士集团诗文中清新隽永的可爱之物"山水"有了显著的区别。早在宗炳写下《画山水序》的30余年之前，即公元400年，慧远僧众游庐山的文赋《庐山诸道人游石门诗序》[①] 中，"山水"新义就出现了变化的倾向：

> 俄而太阳告夕，所存已往，乃悟幽人之玄览，达恒物之大情，其为神趣，岂山水而已哉！于是徘徊崇岭，流目四瞩，九江如带，丘阜成垤，因此而推，形有巨细，智亦宜然，乃喟然叹宇宙虽遐，古今一契。灵鹫邈矣，荒途日隔。

慧远僧众游山之后，在更广阔的视野下认为"山水"的范畴并不能让他们达到游山的兴致。他们到达顶峰之后看到的是整个天地，"山水"只是天地之一物而已。这样的思想影响到宗炳可能性是很大的，宗炳在《画山水序》中阐释如何"画山水"时云：

> 张绢素以远映，则昆阆之形可围于方寸之内。竖划三寸，当千仞之高。横墨数尺，体百里之迥。

宗炳表示"画山水"是采用"远映"的方式，这与"山水"新义，人与山水近距离的相互关系、顾恺之《洛神赋图》与魏晋古迹有本质的区别。宗炳要以透明的素绢来远映出宏大的空间，把天地间山之最大者昆仑山"围于方寸之内"，画在狭小的空间内，"竖划三寸，当千仞之高。横墨数尺，体百里之迥"。如此之"山水"定非"山林"中物，而是一个"天地"之指称矣。

王微《叙画》中描述"画山水"的方式亦然。他要表达的"太虚之体"同

样是一个宏大的空间。王微说:"曲以为嵩高,趣以为方丈",要用书法的笔法来描绘出嵩山与方丈这样的大山。可见,王微笔下的"山水"也不是"山水"新义早期的内涵,同样有"天地"的超越义。

故本书以为,"山水"新义的图像指涉影响了整个魏晋时期的山水图像,这就是"前山水"背后的意义。但是"山水"作为绘画义,作为艺术义的总名是经过宗炳与王微的论证而最终变构形成的。宗炳与王微在人与山水的关系上,已经不取早期近距离的意义,而取径类本体论之"观",形成了一个远距离、广阔视野的相互关系,这是日后山水画的正式形态。虽然在整个魏晋时期,宗炳与王微论证的新"山水"还没有得到广泛的实践,但在某个历史的节点上,这样的"山水"图景终究会出现。

3. 山水画形成的标志:展子虔的《游春图》

从王谢名士集团诗文中出现的"山水"新义我们看到了中国山水画的早期形态——"前山水":近景山水画。魏晋时期的近景山水画是有具体的意义和价值支撑的,这就是"山水"新义的早期内涵。这个内涵影响了整个魏晋时期的景观绘画,一直到魏晋的后期,北周《康业墓石榻画像》仍以这种内涵作为意义支撑。尽管有宗炳与王微论证"山水"总名,但这种新形态的山水要等到南北朝末期才建构出来。从古迹上说,最有代表性的是传为隋代展子虔的《游春图》。

《游春图》是古文献中最早、最完整的山水画图像,所以是艺术史家研究的重点。《游春图》在中国历史上的流传情况大致为:最早可证的收藏者是北宋末的宋徽宗,南宋末再出现在权臣贾似道处,元代入皇室,明人内府,明末入权臣严嵩处,最后入清皇室,[①] 现存北京故宫博物院。1978 年,著名的书画鉴定学者傅熹年在《文物》杂志上发表《关于"展子虔〈游春图〉"年代的探讨》一文,以专业的考古学态度与方法从建筑的形制、人物服饰等细节详细列举了这幅古籍"不合隋制"的疑点,并得出这幅古迹很可能是宋徽宗时期的摹本,而这幅画的底本在唐末就已经存在的结论。[②] 傅熹年先生的文物鉴定和文献考据是卓有成效的,他的学术观点普遍被现在的中国艺

① "八百年来这幅历经宋赵佶、贾似道,元仁宗鲁国大长公主祥哥剌吉,明严嵩、严世蕃父子、韩世能、韩朝延父子,清安岐、弘历(乾隆帝)等人递藏。用书画鉴定常用的术语来说,堪称'屡见著录、流传有绪'的名画。"傅熹年:《关于"展子虔〈游春图〉"年代的探讨》,《文物》1978 年第 11 期。

② 参见傅熹年:《关于"展子虔〈游春图〉"年代的探讨》,《文物》1978 年第 11 期。

术史学者接受。

虽然《游春图》不能被当做隋代展子虔的真迹，但学者们都不否认它的史料价值，认为它反映了一定程度的隋画面貌。原因很简单，我们在考古的证据之下不能认为有疑点之处是没有问题的，但是在不能证伪的其它部分要保持恭敬之心：因为不能证伪的部分真实性极大。比如《游春图》全景式的构图形式，这种远景、全景式的构图产生的视感符合张彦远《历代名画记》中记载的唐人对其山水画风的评语"咫尺千里"这个特点。张彦远收录的对展子虔山水画的评语摘自唐初僧人释彦悰撰写的《后画录》，其评论展子虔的艺术作品特点云：

> 触物留情，备皆绝妙。尤善台阁、人马、山川，咫尺千里。①

《后画录》写于贞观九年（635 年），熟悉魏晋间文体的人一定对释彦悰这种言简意赅又充满妙语的描述不陌生。这种文体延续了魏晋时期品评人物的传统，尤其继承了《世说新语》中记录的那个时代的品评方式。《世说新语》中的人物品评的特点是三言两语把一个人的本质和特性生动地表现出来，体现出玄妙之气息。从另一个方面来说，这种言简意赅的品评需要对对象有透彻的了解。释彦悰是与展子虔同时代的人，对他艺术风格和特点的描写应该是比较准确的。在张彦远的记载中能画"咫尺千里"山水画的人并不止展子虔一人：

> 萧贲，字文奂，兰陵人。多词学，工书画，曾于扇上画山水，咫尺内万里可知。仕梁为河东太守。姚最云："雅性精密，后来难比，含毫命素，动必依真。学不为人，自娱而已。人间罕见其迹。"②

萧贲是南朝梁的贵族、名士，早于展子虔的时代，但可说与展子虔几乎是同时代人。从张彦远对他的品评"咫尺内万里可至"可见，萧贲的山水画画的也是远景山水，是宗炳与王微论证之后的产物。由此可见，时人品评萧贲的山水"咫尺内万里可至"、展子虔的山水"咫尺千里"的语句中透露出一个基本事实：远景或全景山水画，也就是本书所谓的山水画的最终稳固的形态已经出现。

① （唐）张彦远：《历代名画记》，浙江人民美术出版社 2011 年版，第 130 页。

② （唐）张彦远：《历代名画记》，浙江人民美术出版社 2011 年版，第 119 页。

从这些品评妙语中，我们感受不到任何"山水"新义早期描述的人与山水近距离的相互关系，相反我们从"咫尺千里"的描写中准确地看到了宗炳与王微论证的人远观天地的山水图景。这正是宗炳与王微新设定的"山水"总名的图像呈现。如果我们不去观察有疑点的那些细节，仅仅是从构图和观感上，我们从传为展子虔《游春图》的古迹中是能够看到唐初艺评家释彦悰描述的"咫尺千里"的特点的，这也是为什么历来学者们对这幅画重视的原因。

临 摹 问 题

　　中国古史研究之最大困难，在于战国至秦汉间种种伪作。此所谓"伪作"，不必是有意冒名著书，或如后世之假造文件，而指以后世观点强加于原始史料而言。譬如战国时各家议论，每每即以当时之政治观念加于古代，以致视尧舜如后世之天子，视殷周如后世之君臣。至于汉代，则在大一统意识下，对古代史料进行综合解释，于是有司马迁《史记》中种种记述。此类解释或记述，皆不合于古史之真相，故可称之为伪作。①

　　劳思光先生在其名作《新编中国哲学史》的开篇，提到了一个困扰研究早期中国史的大问题：伪作问题。伪作问题的实质是价值问题。中国哲学是道德哲学，它的开端以道德为终极关怀，目的是要以道德原则来重塑政治、文化和历史。"托古"成为建立理想社会的最佳方式：一方面对当世统治者施加压力，另一方面悄悄建构新价值。因此，中国的古代典籍皆倾向于借古喻今，这是在先秦就已经形成的文化传统。一直到传统社会的末期，百年前的南海先生康有为还在以这种托古改制的方式来使中国社会现代化。既然是托古，那么紧接其后必定是价值的投射，原本的历史受到价值的改造，真实性遂大打折扣。相比之下，西方文化的哲学突破以求真、求知为终极关怀，其文化传统建立在不断对真实的拷问之上故不存在这个大问题。中国古代的学术传统的这个弊端，在中国古代艺术上也具有一定的相似性，尤其体现在临摹问题上。

　　德国艺术史风格学的后学，德国汉学家、中国艺术史学者罗樾（Max Loehr，1903—1988）在用风格学来研究中国画时感到困难。这尤其在中国

① 劳思光：《新编中国哲学史》第 1 册，广西师范大学出版社 2005 年版，第 16 页。

古代绘画中的真伪问题上显得突出，他说：

> 真伪问题造成了一个真正的悖论：(1) 不了解风格，我们就无法判断个别作品的真伪；(2) 不确定作品的真伪，我们就无法形成风格的概念。①

对此，台湾中国艺术史学者方闻先生指出，罗樾所沿用的"李格尔—沃尔夫林"的风格学方法是从西方艺术史中提炼出来的，建立在"可靠"的西方早期艺术作品之上的研究方式。② 所以无法对尚未确定的、充满临仿作品的中国早期绘画名作展开研究。中国早期绘画真迹极少，临仿版本很多，常常使得西方艺术史学者摸不着边界。而临摹问题是中国艺术史中一个非常重要的问题。

中国古代艺术，不论是书法还是绘画，临摹都是一个极重要的问题。它是中国古代艺术传承的重要途径，一方面它体现了中国艺术的价值所在，维持了中国古代艺术发展的连贯性，也是艺术变革的重要推动因素；另一方面在考古学意义的中国古代艺术史的真实性上，为后人设置了重重障碍。罗樾碰到的"悖论"是现今所有研究者都要面对的问题，也是研究山水画起源和形成回避不了的难题。

临摹的由来

要对山水画的起源与形成有准确、透彻的研究，必须深入地理解中国画的临摹问题。临摹作为艺术的学习手段，从来都是各文明艺术家们习艺的重要途径。临摹的本质是学习前人优良的创作技术经验。艺术的创新，艺术史的发展都是建立在对前人艺术的学习、理解和批判的基础之上。尤其在艺术史的早期，临摹是在艺术勃兴之前一个十分重要的时期。

在艺术精神起源的时代，艺术的表达方式和技术往往是不完善的，从事艺术的人也多半不是一流的人物。当价值更迭，艺术精神起源，社会期盼伟大艺术的诞生之时，一流的人才投入到艺术创作中去，展开艺术实践。这

① [美] 罗樾撰：《中国绘画史的一些基本问题》，见洪再辛选编：《海外中国画研究文选：1950—1987》，上海人民美术出版社 1992 年版，第 68 页。

② "但我们很快就发觉，李格尔—沃尔夫林的风格图式是得自于西方美术史特定时期那些可靠的'代表作'的研究，它们基本上不适宜来给尚未证实的作品进行断代的重要任务。"[美] 方闻撰：《论中国画的研究方法》，见洪再辛选编：《海外中国画研究文选：1950—1987》，上海人民美术出版社 1992 年版，第 68 页。

个时候最需要艺术家群体的艺术实验。艺术家们的技术实验成果通过相互交流、比较，然后在公共空间接受公有价值的评判。在这样不断的艺术实践、技术交流、价值指引中，符合既定价值的优秀艺术被承认。紧接着，艺术家们为了实现自我的价值，在公有价值与艺术实践中不断创新，分别创造出属于自己的风格和手法。通过天才与努力，最终形成各自的艺术高度，实现自己的意义与价值。艺术正是在这样的态势下到达高峰。而临摹正是一个艺术家积累艺术经验，创造出自己艺术面貌的必经之路；也是艺术家群体交流与改进艺术表达方式，促成艺术高峰形成的重要阶段。

中国艺术中的临摹首先出现在书法起源的运动中。中国第一篇书论、东汉末赵壹的《非草书》在开篇就生动地记载了书法起源时书法艺术家的临摹与交流的情况。赵壹说：

> 余郡士有梁孔达、姜孟颖者，皆当世之彦哲也，然慕张生之草书过于希孔、颜焉。孔达写书以示孟颖，皆口诵其文，手楷其篇，无怠倦焉。于是后学之徒竞慕二贤，守令作篇，人撰一卷，以为秘玩。[①]

从赵壹的描述中可知：一郡公认的杰出人物梁孔达、姜孟颖参与到书法创作中去，他们崇拜书法水平更高的张芝，为了能够达到张芝的艺术水平，他们以临摹的方式来达到这个目的，再次一级水平的后学也模仿他们来进行书法临摹与创作。书法是中国独有的艺术形式，它独立于绘画艺术之外，不存在对物象的描摹而纯粹是抽象的形式表达。正因为书法艺术无法从自然界提炼美感，故它的创造性是关键：一个人不能凭空把字写得充满美感。个别天才人物在不断的书法实践中找到了艺术规律，形成艺术美感。这种在书法艺术起源时，发明与创造书法美感的行为在汉末魏晋被称之为"作篇"。书法艺术的特性，决定了临摹对于中国艺术的重要性更甚于西方艺术。西方艺术的临摹往往只是一个学习手段。文艺复兴时期的艺术家们成长在老师的作坊中，通过临摹习得老师的一套绘画的方法。之后便走上了以这种办法来描摹对象，写生自然物象和创作的道路，然后改良从老师那里学来的技术，形成极具个人风格的艺术手法。而临摹之于中国艺术的重要性是更深层价值所指：它与儒学修身模式同构。赵壹认为当时士阶层习书艺的行为与道德修行相类，却与道德修身相去甚远，故作文贬之。在其后不远的魏晋时期，艺术精神起源，书法的临习与创作正式变为道德修身的新内容，也

① （东汉）赵壹：《非草书》，《历代书法论文选》，上海书画出版社1981年版，第1页。

就再也没有人发对了。

所以说,临摹是中国书法艺术的一个极重要的环节,它的重要性不仅体现在书法中,更在后世书画合一运动中,对强调书法性的绘画变革起到重要作用。比如在宋画兴起的时代,理学精神和价值在天地万物之理上,对象的特点和本质是绘画表达的首要重点,故书法性不被强调。但是在元明时代的绘画中,书画合一成为艺术运动背后强有力的推动力,绘画中的书法性强化。这时的绘画艺术往往极重临摹,绘画创作直接从古代杰作中临仿出来,不需要从真实的对象和物象中寻找什么。明代董其昌充满形式美感的山水画是最好的例证。

临摹对中国艺术之重要性还体现在绘画艺术中。在中国画论起源之初,顾恺之的三篇绘画理论中就有一篇详述如何临摹,其《魏晋胜流画赞》曰:

> 凡将摹者,皆当先寻此要,而后次以即事。凡吾所造诸画,素幅皆广二尺三寸,其素丝,邪者不可用,久而还正,则仪容失。以素摹素,当正掩二素,任其自正,而下镇使莫动其正。笔在前运而眼向前视者,则新画近我矣。可常使眼临笔止,隔纸素一重,则所摹之本远我耳。则一摹蹉积,蹉弥小矣。可令新迹掩本迹,而防其近内,防内若轻,物宜利其笔,重宜陈其迹,各以全其想。譬如画山,迹利则想动,伤其所以嶷。用笔或好婉,则于折楞不隽,或多曲取,则于婉者增折,不兼之累,难以言悉,轮扁而已矣。写自颈已上,宁迟而不隽,不使远而有失。其于诸像,则像各异迹,皆令新迹弥旧本。若长短、刚软、深浅、广狭与点睛之节,上下、大小、醲薄,有一毫小失,则神气与之俱变矣。竹木土,可令墨彩色轻,而松竹叶醲也。凡胶清及彩色不可进素之上下也。若良画黄满素者,宁当开际耳,犹于幅之两边,各不至三分。人有长短,今既定远近以瞩其对,则不可改易阔促,错置高下也。凡生人亡有手揖眼视而前亡所对者,以形写神而空其实对,荃生之用乖,传神之趋失矣。空其实对则大失,对而不正则小失,不可不察也。一像之明昧,不若悟对之通神也。①

在这篇操作性极强的画论中,顾恺之清晰地阐释了应该如何临摹,具体介绍了他自己临摹的材料、形制和经验。其中提到了临摹山和人物的形象,对

① （唐）张彦远:《历代名画记》,浙江人民美术出版社 2011 年版,第 91—92 页。

临摹的用笔、用墨、用线、施色均有详细的说明。在临摹的用笔上，顾恺之用"长短、刚软、深浅、广狭、上下、大小、醲薄"等观念来作形上理的定义。更在文章最后指出临摹和创作人物画的价值原则："以形写神"，中国人物画的"传神论"正是由此确立的。

在顾恺之的这篇画论中，从最低技术层面的细节到最高价值层面的设定，一整套法则被建立起来。但是对于任何一个熟悉世界艺术史的学者来说，这篇画论的意图是很难理解的：画论一般都是在价值和形上理上来探讨艺术创作应该如何？尤其在画论诞生之初。但是在中国最早的画论中艺术家却在探讨：应该如何临摹？这个特性尤其需要得到研究中国艺术史的学者注意。这个独特的现象透露出了三个重要的信息。其一，中国绘画史上士大夫传统的成立。顾恺之的论临摹表明士阶层已经正式介入到绘画艺术中。其原因是在士阶层介入到绘画艺术之初，消化与吸收工匠的优秀传统是一个必需的过程：审视和鉴别前期工匠传统的得失，依循新价值来分析和重组故有的绘画要素，在此基础之上创生新艺术；故临摹对士阶层来说是一个重要的介入绘画史的方式。从侧面也可以说明，社会上最杰出的人物已参与到绘画创作中来。其二，中国绘画吸收外来文明绘画的优秀基因。史载顾恺之常在寺庙绘制佛像，[①]顾恺之的时代佛教艺术的形式传入中原既久，人物画的新样式和画法不仅有印度的绘画传统，还有西域的影响。这些外来文明的艺术传统极大丰富了当时的艺术创作。新艺术的诞生，择其善者而改之是一个顺理成章的妙事，也是一个显著的历史现象。其三，中国绘画图像转化为绘画的进程开始。从绘画的技术层面来说，在中国艺术精神起源之初，顾恺之面对的首要任务是把汉代绘画那种约定俗成的图案式的图像转化为真正意义上的绘画。将简单的图案图式转化为复杂的绘画语言，必须充分吸收绘画史的前期成果。新价值在绘画艺术中的设定和实现，正需要所有的绘画因素围绕新价值从而展开艺术的重塑。这三点正是在中国艺术精神起源之初顾恺之为什么要在画论中论临摹的重要原因。

中国古代艺术的临摹问题是一个重要问题，它的重要性远甚于西方艺术中的临摹。在中国艺术起源之初，临摹的重要性在书法上更胜一筹；绘画之临摹次之。二者在起源时期的形态和目的各异，但是在书画合一机制形成的后世，书与画被整合起来，临摹对书画的影响只能说更加重要了。

① 参见(唐)张彦远：《历代名画记》，浙江人民美术出版社 2011 年版，第 87 页。

王朝更迭与临摹

临摹在器用层面对中国艺术史的影响同样巨大。中国古代书画的收藏受到了中国历史结症的干扰，封建王朝更迭对中国艺术古迹的存灭影响极大，这尤其体现在早期封建王朝的更迭中。

张彦远在《历代名画记》第一卷第二节就专文探讨这个文化史弊端。其《叙画之兴废》云：

> 汉武创置秘阁，以聚图书；汉明雅好丹青，别开画室。又创立鸿都学，以集奇艺，天下之艺云集。及董卓之乱，山阳西迁，图画缣帛，军人皆取为帷囊，所收而西，七十余乘，遇雨道艰，半皆遗弃。

> 魏晋之代，固多藏蓄，胡寇入洛，一时焚烧。宋、齐、梁、陈之君，雅有好尚。晋遭刘曜，多所毁散。①

> 侯景之乱，太子纲数梦秦皇更欲焚天下书，既而内府图画数百函，果为景所焚也。及景之平，所有画皆载入江陵，为西魏将于谨所陷，元帝将降，乃聚名画法书及典籍二十四万卷，遣后阁舍人高善宝焚之，帝欲投火俱焚，官嫔牵衣得免。吴越宝剑，并将斫柱令折，乃叹曰："萧世诚遂至于此，儒雅之道，今夜穷矣！"于谨等于煨烬之中，收其书画四千余轴归于长安。②

> 隋帝于东京观文殿后起二台，东曰妙楷台，藏自古法书；西曰宝迹台，收自古名画。炀帝东幸扬州，尽将随驾，中道船覆，大半沦弃。炀帝崩，并归宇文化及。化及至聊城，为窦建德所取。留东都者，为王世充所取。

> 圣唐武德五年，克平僭逆，擒二伪主，两都秘藏之迹，维扬扈从之珍，归我国家焉。乃命司农少卿宋遵贵载之以船，沂河西上，将至京师。行经砥柱，忽遭漂没，所存十七一二。国初内库只有三百卷，并隋朝以前相承，御府所宝。③

张彦远论及，在中国古代艺术史的早期（唐之前），共有5次严重的损毁情况：一、东汉末董卓之乱，两汉集聚的艺术古迹失之一半。二、西晋五胡乱华，古迹受到破坏。三、南朝梁侯景之乱，侯景焚籍、梁元帝自毁典籍与书画。四、

① （唐）张彦远：《历代名画记》，浙江人民美术出版社2011年版，第4页。

② （唐）张彦远：《历代名画记》，浙江人民美术出版社2011年版，第5页。

③ （唐）张彦远：《历代名画记》，浙江人民美术出版社2011年版，第5—6页。

隋炀帝朝古迹再损毁大半。五、唐初事故致古迹损毁。正如梁元帝自己所言，斯文丧尽：这种古迹荡尽的事件实乃文明之耻。

也许是为了应对古籍和艺术品在早期封建王朝兴废过程中的损毁，唐朝开始了新的文化策略，采取一些补救措施。在唐初，损毁的不仅仅是书画，典籍文献同样遗失严重。在《新唐书》中记载了张彦远没有谈及的书籍损毁之情况，其云：

> 初，隋嘉则殿书三十七万卷，至武德初，有书八万卷，重复相糅。王世充平，得隋旧书八千余卷，太府卿宋遵贵监运东都，浮舟溯河，西致京师，经砥柱舟覆，尽亡其书。贞观中，魏征、虞世南、颜师古继为秘书监，请购天下书，选五品以上子孙工书者为书手，缮写藏于内库，以官人掌之。[1]

隋代藏书 37 万卷，唐初建元只剩"重复相糅"的 8 万卷。后从王世充那收来的 8000 卷隋旧书，经宋遵贵翻船"尽亡其书"，损失殆尽。还好社会上存有一定的书籍，唐王朝遂开始全国范围内的收集、抄录民间书籍，把新抄本收藏入库。唐代的书法兴盛的基础正是在这种抄书都要选"五品以上子孙工书者"的贵族书家氛围中形成的。书籍损毁，收集民间存本，召书家抄写后还于民间；那么书画艺术作品损毁是不是这样补救呢？经过宋遵贵的翻船，书籍尽失，艺术古迹毁损十之八九，仅存的古迹加之唐自存的书画作品总共才有屈指可数的 300 卷。与书籍相类的补救措施也出现了，高度逼真的临摹作品被规模式地创制出来。在张彦远的记载中，唐代：

> 天后朝，张易之奏召天下画工，修内库图画。因使工人各推所长，锐意模写，仍旧装背，一毫不差。[2]

武则天时期官方组织了大规模的临摹古代画作活动。天下最优秀的画工被招到朝廷，展开临摹，所摹之画"一毫不差"。可见官方组织的临摹质量极高。张彦远这样描述摹本：

> 古时好拓画，十得七八，不失神采笔踪。亦有御府拓本，谓之官拓。

[1] （北宋）欧阳修、宋祁撰：《新唐书》，中华书局 1975 年版，第 1422 页。

[2] （唐）张彦远：《历代名画记》，浙江人民美术出版社 2011 年版，第 6 页。

国朝内库、翰林、集贤、秘阁拓写不辍。承平之时，此道甚行，艰难之后，斯事渐废。故有非常好本拓得之者，所宜宝之。既可希其真踪，又得留为证验。①

张彦远对唐代官拓书画古迹的做法是十分认同的，官拓摹本不仅延续了斯文，更繁荣了文化，成为在那个治乱交替、王朝更迭，动辄典籍荡尽的封建时代，整治早期中国艺术收藏史痼疾的有效手段。但从另外一个方面说，这个不得已而为之的办法却也引起了后世艺术史研究不小的混乱。

真迹与摹本

王朝更迭导致古迹损毁，这是中国古代艺术收藏史特有的问题。制作精良的摹本便应运而生。在中国古代艺术史上，书画艺术的临摹问题、摹本问题几乎掩盖了真实的中国古代艺术史。不仅让汉学家们束手无策，也让中国学者不敢轻下定论。在现代的中国艺术史研究中，中国古代著名的遗迹最具代表性的呈现方式是真迹不知所终，多个摹本同时并存。

举例来说，书法艺术史上的巨作，王羲之的《兰亭序》便是典型的例子。《兰亭序》原件早已不知所终，但是千百年来临仿刻本不断，在学术史上对《兰亭序》的争论从来就没有停止过。② 早在唐代，虞世南、欧阳询、褚遂良都有临本，甚至还有专门用来复制的勾填神龙本等；清代乾隆皇帝更把诸家临的临本编在一起，共同欣赏。③ 又比如传为顾恺之的作品《洛神赋图》，据学者考证在古代有 8 个版本。

那么，母本缺失、子本面貌多样带来的问题是：真迹与摹本的关系如何，如何判别众多摹本中的真迹原貌。

从唐代一流书法家临摹的《兰亭序》我们可以得出结论：所有摹本皆有唯一母本，这就是真迹。所有摹本都有一个基础性的、公共性的样式，这是真迹的基本样式。除去真迹基本的样式之外，摹本的作者气性相异，各有特点，使得各摹本出现比较显著的差异。唐代一流的拓本、高仿本，也就是神龙本的《兰亭序》能够告诉后人，唐代的拓本正如张彦远所说可以做到"一毫不差"，仅仅是少其生气而已。从顾恺之的《洛神赋图》8 个版本我们可以得出与《兰亭序》一致的结论，相异之处是时代的差异导致的风格变化。在

① （唐）张彦远：《历代名画记》，浙江人民美术出版社 2011 年版，第 29—30 页。

② 参见启功：《启功丛稿》，中华书局 1981 年版，第 31 页。

③ 参见启功：《启功丛稿》，中华书局 1981 年版，第 274 页。

《洛神赋图》后期摹本版本中，我们能够看到风格史中的时代风格的影响，不论是构图、设色、还是笔墨的技法等。

《兰亭序》和《洛神赋图》这两幅中国书画史上的杰作摹本启示我们，要得出真迹的原貌必须对比质量最好的摹本。在质量最好的摹本中找到它们之间的差异，摒弃时代风格、去除摹者的个人气性与技术特点，这样才能推导出早已遗失的真迹的特性，感受到真迹的气息。

"样式真实"：摹本真实性的最终呈现

如果我们按照汉学家的西方学术传统认为伪作之上没有真实，那么这样虽然维护了学术的严谨性，但是却无法让我们真正触及中国早期的艺术史。中国古代艺术史的临摹问题突出，存在着它背后的意义。假使我们以为，早期绘画杰作的后世临本是不真实、不可取的，而魏晋时期墓室壁画等出土真迹是真实的，以魏晋的出土文献实物才能重建中国早期艺术史，避免受到临摹问题的干扰，如此可行吗？

本书依旧认为不可行。因为出土的魏晋墓室壁画仍然排除不了临摹问题的干扰。熟悉中国古代艺术史的学者都知道，中国艺术的士大夫传统是不大允许一流的艺术家、士大夫画家去创作墓室壁画的，这些墓葬艺术品多为工匠所为。工匠的创作受到当时士大夫主导的艺术价值影响，他们制作的墓室壁画多半是魏晋时期著名士大夫画家的作品，那种样式一定是当时最有代表性的士大夫画家创造的。所以墓室壁画呈现的真迹依然是临摹的产物，仅仅是比后世的临摹更接近真迹而已，在时间上能够保证历史真实。

反过来说，从传世名作的摹本，我们更不能确定其真实性。在对传世的顾恺之的三幅杰作《列女仁智图》《女史箴图》《洛神赋图》观摩之后，本书依旧没法确定这些画作的真实性。因为这三幅画的用笔，特别是用线的特点各自不同，在绘画技法上并不统一。张彦远说顾恺之的用笔特点"紧劲联绵，循环超忽，调格逸易，风趋电疾。"[1] 这种用笔特点仅在《女史箴图》中能够看到，在《列女仁智图》与《洛神赋图》那充满宋人笔意的线条中是不大看得出来的。即使《女史箴图》的用笔能够体现顾恺之的用笔特点，但也不能以之为顾恺之的笔法，仅仅是相近而已。因为《女史箴图》的用笔虽有顾恺之之意，但其色彩艳丽，线条极细，处处小心的描绘与刻画方式显然不符顾恺之这样的洒脱、超然的玄学式艺术家的性格。故本书以为摹者定为唐人，这种绘画技术符合唐人人物画的纤细、重色彩的笔法特点。

[1]　（唐）张彦远：《历代名画记》，浙江人民美术出版社 2011 年版，第 26 页。

出土文物为工匠所为，又经过翻模、刻制，真实性大打折扣。古迹摹本亦为后世所作，不能确定其真实性几何。那么，要重建真迹缺失下的早期中国艺术史，如何看待摹本的真实性问题就成为一个重要问题。没有摹本就没有早期中国艺术史，没有摹本也就没有中后期艺术史发展的连贯性。尹吉男先生对中国早期艺术的考古有一个重要观点，认为可以把"样式真实性"和"物质真实性"区分。尹吉男先生认为，早期中国艺术史的真迹缺失、摹本流传是一个特有的考古学现象。摹本对于真迹来说，其"物质真实性"早已消散；但其保存的"样式真实性"是可靠的，是摹本真实性最后的意义。通常来说，一幅真迹的摹本越多，它的真实性就越有保证。这一点从《兰亭序》和《洛神赋图》就可以看得出来。《兰亭序》有诸多版本，对比之后会发现越早越接近真迹，从神龙本就可以感受到真迹的气息了。同理也体现在绘画中，通过《洛神赋图》的版本比较，学者均可看出其早期的版本要较后期版本更接近原貌。这些比较正是基于"样式真实性"这个摹本的真实性最后依据进行的。一般来说，在中国绘画史的早期阶段，在故有样式的基础上完成令人瞩目的创新是极受推崇的。在中国古代艺术重临摹的大传统上，这种创新可能很大程度上是士大夫画家的创新，会以临摹的形式流传下来，再慢慢地变化。

所以，"样式真实性"是缺乏真迹的中国早期艺术史临摹问题和摹本问题真实性的最后凭据。正是"样式真实"构建了早期中国艺术史，山水画的图像起源也笼罩在这个问题之下。

4. 基础理性化的完成

本书之所以认为传为展子虔的《游春图》是山水画形成的标志，正是因为它的"样式真实性"经得起推敲。首先，《游春图》的样式符合展子虔同时代的人释彦悰的品评"咫尺千里"。其次，《游春图》的构图样式也是经得起拷问的，《游春图》在历史上同样有摹本，只是有改进而已。傅熹年先生考证了《江帆楼阁图》之后，认为此图与《游春图》一致，拥有共同的底本。[①] 其实专业的中国画家都能够认识到《江帆楼阁图》是《游春图》完整构图的四分之一。傅熹年先生从建筑学的角度考证出了这幅画成于晚唐，早于宋人临摹的《游春图》，提供了专业视野。由是可知，不论从时人的评论、画论的角度还是考古学的角度，不论《游春图》摹本的执笔者是哪个时代之人，我

① 参见傅熹年：《关于"展子虔〈游春图〉"年代的探讨》，《文物》1978 年第 11 期。

们都能从它背后的母本、真迹推断出山水画的完整形态初步建立了起来。本书以之为山水画形成的标志,其背后的实质是山水画基础理性化的完成。

意义世界的建立

随着《游春图》"咫尺千里"之景在山水画史中革命性的突破,我们看到在其后的山水画创作史上,稳固的山水画形态出现了。《游春图》的意义正在于此。当我们说山水画的形成时,自然是指这种基础理性化的完成。

山水画基础理性化的完成显然是在价值明晰的玄学式山水一系之中。同时期的敦煌壁画中佛教山水并未出现成熟的形态。山水画形成出现这种状态是必然的,原因比较明了。在"画山水"观念的起源中,是士阶层的理论家们提出"画山水"这个命题。他们明确提出"画山水"的意义以及画中山水的理想样态。相比之下的佛教式山水,并没有具体的价值建构与原则;也由于宗教的原因,未能把山水作为一个主导性的绘画主题。另一方面,与宗炳玄佛二元式思想相近的士大夫画家很少,佛学式山水后续无人,佛学式山水没有深入展开绘画实践。所以,在山水画起源的历史进程中,玄学式山水的主导性是十分明确的。我们在史迹中可以看到,只有当玄学式山水完成某个节点式的突破之后,佛教式山水的承载者,工匠艺术家们才紧接着接受那种价值的范式,再对佛教式山水进行改良与大胆的创新。这与封建社会中士阶层的价值建构主导性有密切关系。

《游春图》这样的杰作诞生,展示了一个显著的意义世界,这个世界正是玄学式的意义世界。我们从展子虔的画中看到了一个实然世界,一个充满了常识理性的天地。这个世界是王微论证出来的玄学式天地,在这个世界中,风和日丽,人在清新隽永的自然中怡然自得。画中山水低矮而平缓,近人而温馨,没有宗炳《画山水序》中"天励之丛""无人之野"的人迹罕至险峻之景。

《游春图》的图像世界告诉我们,真正意义上的山水画形成在画面上有4个显著的特点。首先,《游春图》展示的世界没有任何的神话因素。这种汉代以来的神灵观念在早期山水画中是十分普遍的,比如说魏晋出土的墓室壁画《元谧石棺》、顾恺之的《女史箴图》、《洛神赋图》都存在神灵观念和图案,而《游春图》没有。其次,在《游春图》的世界中没有"玄礼并置"的图案表达。在《北魏孝子棺画像》中,在山水图景中有显著的"玄礼并置"图像。孝道故事、儒家伦理在《游春图》中的世界也是没有任何踪迹的。其三,最显著的是榜题这种绘画形制的消失。这意味着早期叙述性的图案已经完全转化为纯粹视觉性的、审美性的真正意义上的绘画。我们看到在汉代绘画

与魏晋时期的出土墓室壁画中，榜题的形式是主流。甚至在魏晋后期北魏时期的《北魏孝子棺画像》中我们还看到刻有孝子名字的榜题来说明图案和图像描绘、叙述的故事。绘画语言的复杂化逐渐使表达社会约定俗成的图像化表达方式终结。我们在《游春图》中看不出来这么多的人物之间的叙述性的关系，看不出作者要在画中表达人物之间叙述性的故事的意图，而是感觉到作者只是表达人们在游山水时轻松的心情。最后是万物，尤其是动物在天地图景中的消失。万物在魏晋墓室壁画中是一个显著的存在，一直到北周的《康业墓石榻画像》我们依然看到溪涧之间绘有野生动物。但是在《游春图》中，野生动物也已消失。

汉代通行的神话观念、魏晋时代特有的"玄礼并置"式的道德劝诫、榜题的绘画形制、万物的呈现，这四个因素彻底消失宣告着真正意义上的山水画的诞生。一个全新的意义世界被建立起来，这正是宗炳与王微论证的新山水图景。

四元素关系的合理化

从艺术家创作的角度出发，在创作《游春图》时，作者首先考虑的必定是整体构图。整体的构图之下，才是具体次一级物象的安排，即山水树石的分布等。艺术家思考与解决的整体构图问题，其背后正是意义问题：他究竟要画一个什么样的山水画？如果他心中要画人与山水近距离的相互关系，那么他构思的是顾恺之式的早期山水画。如果他心中要画"咫尺千里"的山水画，那么它画的是宗炳与王微论证的真正意义上的山水画。画家心中所想，正是价值所出。

早期山水画的构图很大程度显示了它背后的意义。在意义构图之下是山水树石四元素的合理化。早期山水画的四元素合理化很重要，它直接决定了一幅山水画的成熟度。山水树石四元素之间的相互关系决定了山水画空间成立与否。四者之间的关系有任何两个元素相互之间不协调都会引发空间混乱，使山水、天地的营造失去合理性。因此从技术上说，四元素的协调与否是山水画形成的重要标准。《游春图》中的山水树石四元素的相互关系特点是"初步和谐"。为什么是"初步和谐"？所有对《游春图》作过深入研究的学者、考古学家和画家都不会否定一个基本事实：这幅画是古雅的。稚拙而典雅是任何文明早期绘画的共有特征。古雅就意味着技术不成熟，仍然生硬的表达方式是这幅画的最大特点。北宋的摹手并没有以纯熟的、高度发达的宋代山水画技巧来掩盖这个早期山水画的技术特点，保证了原版的"样式真实性"。

　　在《游春图》中，山元素安排得主次有序，近山与远山的色彩和描绘方式相异，山体自身的秩序是和谐的。水元素的表达以中间的大河为主，水纹与波浪的处理细致，山中有少许小瀑布，水元素的表达也比较合理。树元素近景与远景有区分，近景树刻画得比较具体，中景次之，只有树干而少绘树叶，远景树仅以团状树叶式的表达方式处理；在近景与中景中树的类型有显著的分别；树的表达合理但是比较生硬。《游春图》树元素的描绘上有一个重要问题需要指出，单从对树的细致描绘上，《游春图》远远比不上魏晋墓室壁画的表达水平。魏晋墓室壁画中树的种类、形态和姿态描绘极为复杂与生动，远非《游春图》可比；但是从我们对《游春图》树元素表达方式的仔细观察出发，可以肯定作者实质上是因为处理空间关系而牺牲了树元素的形态多样。近景、中景、远景的树元素安排得颇具匠心，体现了咫尺千里的空间，因此而牺牲了对树元素的精妙刻画。石元素的处理值得注意，在早期山水画中石元素是最不明朗的一个元素，但是在这幅画中石元素得到了很好的安排与呈现。石元素在水与岸之间的空间中处理得恰到好处，用色也与土地区分开来，达到了很好的效果。在山水树石四元素的相互关系中，最大的关系即山与水的关系处理得十分融洽。无论是整体的形，还是山水之间的衔接都显示《游春图》已经很好地解决了大空间、远景山水画的山水关系问题。山元素与树元素的关系基本合理，但还显得比较生硬，仿佛有如张彦远说的"伸臂布指"的特征。山与石之间的关系初步形成，有了一定的区分。树与石之间的关系也得到了很好的呈现，已经是一个目所能及的表现重点。水与石元素之间的关系初步合理，没有出现描绘精彩的溪涧的细节。

　　从观察《游春图》四元素的相互关系我们能够得出一个很明确的结论，宗炳与王微理论建构出的"山水"的总名，价值投射出的那个广阔空间被初步建立起来了，这就是山水画的稳定形态。

（七）山水画在唐代的发展

1. 理 论 基 础

为什么要论述山水画在唐代的发展？

山水画在魏晋末期形成了最终样态。虽然这种形式的山水画被开创出来，我们在后世也能清晰地看到这种形式的稳固性，但是它的发展在当时仍然是充满不确定性的。唐人心中的山水画是怎样的类型，在绘画实践中延续如何的形式，取决于他们继承的价值。

唐代山水画的出土资料相比魏晋为多，但是仍旧不足以为后人呈现出一个清晰的山水画样态。我们现今依然不是很清楚唐代的山水画在总体上是怎样的面貌。没有人会否认山水画史上的一个基本事实：五代开始兴起的山水画革命塑造了两宋山水画面貌，这种形态的山水画在基础合理性上与早期山水画没有什么不同，但是其背后的意义、价值与早期山水画有着本质的区别。这种显著的区别在山水画面貌上清楚地体现了出来。那么，在魏晋末期山水画形成之后与五代新山水兴起之前，这么长的时间中，山水画的状态和形制是需要研究者小心考辩的。换言之，论述面目不明的唐代山水画是研究山水画起源不可回避的问题。唐代山水画对于山水画起源问题的重要性体现在更深层的价值问题上。五代兴起的新山水画革命的背后，是宋明理学这个新价值在思想史上的崛起。宋人在山水画上旷古的成就正来源于这个价值的更迭与变构。唐代山水画的发展，从价值上说是继承了魏晋的学术思想。

劳思光先生对唐代哲学有一个"偏见"，认为"唐代知识分子，就思想而言，除佛教人物外，其余殊不足论，……至于唐代文学艺术之盛美，则与本书无关，不能论及。"[①] 在劳先生的价值判断中，从秦汉一直到北宋新儒学兴起之前这段时间的中国哲学处于一个巨大的衰落期，虽然事功层面的建设显著。劳先生认为，整个唐代只有中国式佛教运动中的中土僧人在哲学上有所成就，儒学的建构较之实为苍白。仅仅在唐末，韩愈与李翱等人才开始

① 劳思光，《新编中国哲学史》第 2 册，广西师范大学出版社 2005 年版，第 9 页。

慢慢改变这种情况，这已经是宋明理学的发轫之端了。出现这种情况的原因是魏晋思想与唐代思想的同构性。在笔者的哲学视野中，唐代哲学是魏晋哲学的延续，魏晋形成的哲学精神深深地影响了唐人的心灵。唐人的精神世界延续了魏晋名士的精神世界是显而易见的。在哲学上，魏晋玄学与佛教哲学二元并立是唐代思想史的基本状态。在文学艺术上，唐人的精神追求与文化建设比之魏晋有过之而无不及。例如，唐诗的水平在中国文化史上是极高的，唐代诗人的精神世界与魏晋名士的精神世界全无二致，像李白这样的大诗人都到暮年了还要效仿谢安的"东山之志"，立下千古之功名。杰出诗人辈出更是唐代特有的时代特点。唐太宗钟情王羲之的书法，自己的书法水平也很高。唐玄宗崇尚音乐，以至于后世的音乐、戏曲行业都以唐明皇为梨园之祖。一言以蔽之，唐代璀璨与绚烂的文化的背后正是玄学精神在大一统政治之下释放的光芒。因此，本书将大分裂的魏晋时代与大一统的唐代，看作是同一思想在治乱交替政治环境下的展现。

因此，不理解唐代的哲学价值基础、文化精神的实质则不足以深刻地理解唐代山水画的面貌，同样亦不足以评价山水画的起源。

2. 山水画史的正式展开

《游春图》开启了全景山水画这个日后山水画主要形式的先河。唐代山水画的总体特征是在全盘接受了魏晋山水画价值基础上，深入和广泛地推进了各种形态的山水画的发展。魏晋时期创生的三种类型的山水画：玄学式山水、佛教式山水、佛学式山水都在唐代有了长足的发展。除了这三种价值指涉下的山水画形态之外，并没有其他山水画类型。如果说有，也只能是三者结合的产物。这种混合式特点在强盛的文明中是比较常见的，比如说西方文明中的古罗马时代的艺术，艺术的多样性与混合发展是其主要特点。

对唐代山水画发展状况最有发言权的正是晚唐的张彦远。张彦远在《历代名画记》的"论画山水树石"一章中，详细地记载了从唐初到他自己的时代山水画的发展情况：

> 国初二阎，擅美匠学，杨、展精意宫观，渐变所附，尚犹状石，则务于雕透。如冰澌斧刃，绘树则刷脉镂叶，多栖梧苑柳。功倍愈拙，不胜其色。

> 吴道玄者，天付劲毫，幼抱神奥。往往于佛寺画壁，纵以怪石崩滩，若可扪酌。又于蜀道写貌山水，由是山水之变，始于吴，成于二李（李将

军、李中舍）。树石之状，妙于韦鷃，穷于张通（张璪也）。通能用紫毫秃锋，以掌摸色，中遗巧饰，外若混成。

又若王右丞之重深、杨仆射之奇赡、朱审之浓秀、王宰之巧密、刘商之取象，其余作者非一，皆不过之。[①]

从张彦远的记述我们可以知道，唐初的山水画由阎立本、阎立德主导，主要特点是继承了南北朝的山水画成果，继承了主要活动时间为北齐的名画家杨子华和活动于隋代的展子虔的艺术手法，并稍有改进。真正的山水画转折出现在盛唐时期，吴道子引领这次显著的变革，在李思训与李昭道的艺术实践中，唐代山水画的主要面貌形成。其间，分别在山水画四元素上有深入的发展，韦鷃和张璪在树石的画法上有突破性的成就。最后，山水画的个人风格得到了长足的发展，丰富的山水画面貌类型呈现出来。

张彦远的记述是详尽且简略的，唐代山水画结构性的变构与发展在张彦远的描述之下定然不会有很大问题。但我们需要明确辨析张彦远的记述中隐含的信息。按本书对山水画类型的划分，张彦远对唐代山水画史记述存有一个明确的范围：他忽略了山水画的工匠传统，或者说遗漏了对佛教式山水的记录。从现在可以看到的敦煌壁画中的山水画得知，当时佛教式山水画的成就很高，也与主流山水画的面貌相异。张彦远记述的山水画史仅仅是士大夫传统及其附庸。出于这个原因，他没有区分具有玄佛二元思想的王维山水画与其他山水画的不同，也忽略了佛学式山水的特异性。

从张彦远的记述不难看出，总体而言，玄学式山水画在唐代的发展最为显著，并受到了艺术史家密切的关注。佛教式山水尽管没有被艺术史家眷顾，在经变故事的边缘看起来也不显著，但是其变化莫测的面貌实则超越了玄学式山水画的表现力；最后宗炳开创的山水画类型——佛学式山水，在唐代有王维这样的继承者，也是一个需要注重的形态。它隐含在玄学式山水的意义范畴中。

3. 玄学式山水的发展

唐代的山水画真迹，特别是能够代表主流的山水画面貌的作品无一存世。玄学式山水亦然，至今没有一幅正式的绢本或纸本的真迹。我们只能从出土文物或者其他途径来窥探到唐代主流样貌的山水画。中国的出土文物，

① （唐）张彦远：《历代名画记》，浙江人民美术出版社2011年版，第18页。

因为墓室壁画的形制和功用都与真正意义上的山水画有一定的区别,所以不能更直接地体现唐人的山水画面貌。几乎可以称之为唐代主流山水画真迹的艺术古迹是日本正仓院的四把唐代琵琶装饰。

正仓院山水

日本著名的音乐学家岸边成雄(1912—2005年)在其《日本正仓院乐器的起源》一文中提到:在公元756年写就的东大寺的珍宝目录(《东大寺献物帐》)中记载,在正仓院存有18种共75件唐代传入日本的乐器。在这些国宝级的文物中就有早期的琵琶。①

据日本学者考证,此种形制的琵琶是西域传入中土的乐器,通常被称为"曲项琵琶"——四弦。这四把形制一致的四弦曲项琵琶的腹部,被称为"拨面"②的部分有山水画装饰,这正是唐代山水画的真迹。这四幅山水画并不大,制式完整。从时间范畴上说,最保守估计应该绘制在贞观五年(631年)到天宝十五年(756年)这一百来年时间。正仓院的琵琶由遣唐使带回日本,据史书记载日本第一次遣唐使抵唐在贞观五年。③《东大寺献物帐》记载的时间是756年,即唐代天宝十五年,此年安史之乱达到顶峰,唐玄宗让位于太子李亨。故可知正仓院的这四幅山水可以看做大小李将军变革山水画之前的风格。

正仓院的四幅唐代山水真迹,构图上采用了唐代山水惯有的条屏式竖构图,这种构图方式在唐代的墓室壁画中常常出现。从技术上说,这四张山水画的技术各有不同,其中《骑象奏乐图》这幅山水画的技术水平最高,也比较接近纯粹的山水画。其余三幅画《骑马追虎图》、《临流图》、《鹰猎图》技术水平均不及《骑象奏乐图》。从风格上说,《骑马追虎图》与《骑象奏乐图》是两种不同的山水风格,《骑象奏乐图》更接近敦煌的山水风格,《骑马追虎图》则更倾向于《游春图》和后面的大小李将军的山水风格。《鹰猎图》主要描绘的是俯冲捕猎的白鹰,背景的山水为远景,也没有山体的细致描绘,故此幅作品离纯粹的山水画范畴最远。《临流图》是四幅山水画中最接近纯粹意义上的山水画范畴的作品,它描绘了两个人在高耸的山峰、瀑布之下,对面的巨石上怡然休憩的场景。这幅画的技术不及《骑象奏乐图》,比如

① 参见[日]岸边成雄:《日本正仓院乐器的起源——古代丝绸之路的音乐》,《中央音乐学院学报》1984年第3期。

② 参见[日]外村中:《唐代琵琶杂考》,《音乐艺术》2010年第2期。

③ "太宗贞观五年,遣使者入朝。"(北宋)欧阳修、宋祁撰:《新唐书》,中华书局1975年版,第6208页。

树的刻画显得十分机械,但是它的风格与形式更接近山水画的意境。在这四幅山水画中,我们能够看出敦煌佛教式山水风格与玄学式山水风格得到了融合,唐代的艺术繁盛也同样体现在混合式山水样式的出现上。

从正仓院的山水画我们能够一睹大小李将军之前的唐代山水画风貌。因为,作为外交礼节,唐王朝送予日本的礼品一定不会品格低下。从这四把曲项琵琶制作的精美程度上来说,我们可以看出这个特点。在琵琶拨面这么小的空间之内,表达广阔的天地之景;在四把相同制式的琵琶之上,分别绘制了四幅构图和风格不一样的精美山水。从这些细节来看,作为唐王朝外交礼品交于遣唐使的定然是精品。从反面说,作为唐王朝的礼品,这四幅山水的作者肯定不是一线的士大夫画家,其画不是具有代表性的山水画家所为。所以说,正仓院的山水画作品出自宫廷或官方机构的工匠名手是显而易见的,它们无偏见地融合了不同意义范畴的山水,仅仅突出的是中央王朝时代性的审美风尚。可以猜测,正仓院的琵琶山水画保留了当时唐代最有代表性的四种构图与风格样式,呈现给日本皇室,展示给他们从未见过的繁盛的唐文化。

唐代墓室壁画山水

唐代山水画的真实面貌还体现在唐代的墓室壁画中。墓室壁画的精美程度通常与墓主人的身份成正比。唐代皇室的墓室壁画制作精美,规模宏大,其中不乏山水画的杰作。

懿德太子墓中的山水描绘正是其一。神龙二年(706年)完成的懿德太

《阙楼图》1 唐
懿德太子墓壁画 墓道东壁

《仪仗出行图》之二局部 唐
懿德太子墓壁画 墓道东壁

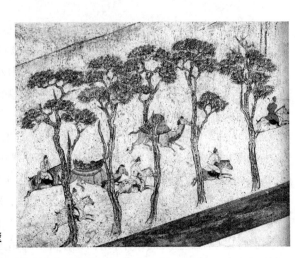

《狩猎出行图》 唐
章怀太子墓壁画　墓道东壁

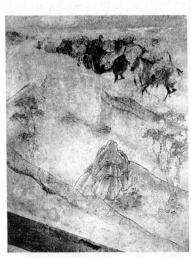
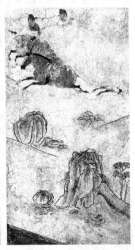

《马毬图》 唐
章怀太子墓壁画
墓道西壁

子墓室中的《阙楼》,楼阁与山体的描绘是一个令人印象深刻的部分。山体的刻画十分复杂,取景也并非以大观小式的远景,而是仰视的近景,使得楼阁和山体显得十分宏伟。同样是神龙二年的作品,章怀太子墓中的树与石的描绘可以让我们知晓唐代的树石法已经取得了长足的进步。山体的绘制手法与懿德太子墓一致,属于近景山体。景云元年(710 年)完成的节愍太子墓,其中有绘制山石风景,树石亦体现了比较深入的发展。朱家道村的唐墓在唐高祖李渊陪葬墓区,是一座盛唐的贵族墓。① 其中的六条屏竖构图

① 　郑岩:《压在"画框"上的笔尖——试论墓葬壁画与传统绘画史的关联》,《新美术》2009 年第 1 期。

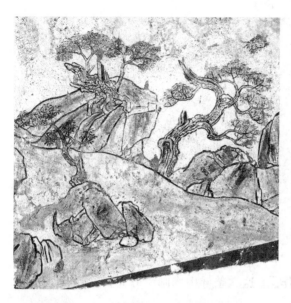

《山石风景》局部　唐
节愍太子墓壁画　墓道西壁

《山石风景》局部　唐　节愍太子墓壁画　墓道西壁

《朱家道村墓室山水六条屏》

《韩休墓壁画山水》

山水是山水画史上重要的作品。这六条屏山水画十分完整,堪称独立山水画的典范。

　　如果说前三个皇室墓山水能代表唐前期山水画的成就的话,那么朱家道村的墓室山水六条屏就是盛唐时期山水画的代表。因为从绘画手法与风格上说,这两种山水画法有显著的区别。前三个皇室墓山水作品采用的近景山水画的手法,在勾线的特点上仍属于魏晋时期的铁线描的范畴。这种山水的勾线特点是比较细、匀称和长。而后者采用的是远景山水画的手法,以大观小,其勾线的手法呈现出吴道子莼菜条式的用线手法,也在用色上偏向水墨的手法。故可知这两种表现手法在时间上的划分。

　　2014年韩休(卒于玄宗开元二十八年即740年)墓出土。韩休官至宰相,是唐玄宗的骨鲠之臣,其子是唐代著名画家韩滉。韩休墓中有一幅山水画,体现了盛唐时期山水画的风貌。我们从这幅构图新颖,几乎是正方形构图的彩色山水画可以看出,这种类型的山水画是要早于朱家道村山水六条屏水墨山水的。水墨山水是唐代中后期的主要山水类型。

　　唐代墓室壁画中的山水画,无一例外出自宫廷或官方的工匠之手。按照封建社会的礼制,士大夫不存在在墓室壁画中画画的正当性,哪怕是为皇家绘制墓室壁画。即使我们在史书上能够看到唐太宗任命阎立本绘制《凌烟阁二十四功臣像》,唐玄宗诏吴道子与李思训在宫殿中画蜀道山水,但本书仍旧要指出,士阶层绘制墓室壁画是不符合封建礼制的。所以,我们能从韩休墓中的山水画可以看出,这幅画没有任何的作为唐代著名画家韩滉的绘制印迹。

《明皇幸蜀图》

正仓院山水、墓室壁画，甚至包括敦煌壁画，唐代存世的山水真迹皆为工匠所作。那么，有没有真正意义上的唐代主流的士阶层所画的山水画呢？现存最接近唐代主流山水画的莫过于台北故宫博物院收藏的《明皇幸蜀图》。

《明皇幸蜀图》传为唐代小李将军李昭道所作。但据学者考辨，这幅画为赵孟頫的好友、元代名手胡廷晖临摹，并非李昭道的真迹。即使是如此，这幅画的"样式真实性"历来为学者所推崇，其原因很大程度在于胡廷晖本人并非士大夫画家，而是赵孟頫周围的一流工匠画家。胡廷晖的技术水平很高，且没有象士大夫画家们那样太强的创造力，一般被认为不会去刻意改变原作的风貌。据元代张羽《静居集》的记录，胡廷晖是赵孟頫的同乡，应邀帮赵孟頫补全《摘瓜图》（据考证即《明皇幸蜀图》），后又凭记忆临摹的这幅作品，其返真水平让赵孟頫惊讶。① 除此之外，胡廷晖还以这种风格创作了许多画，现在还存有一幅《春山泛舟图》（现藏故宫博物院），与《明皇幸蜀图》相似度极高。从胡廷晖的《春山泛舟图》创作手法与风格我们就可以得出结论：胡廷晖确为比较优秀的职业画家，他在钱选与赵孟頫在元代掀起复古革命的时代浪潮中，虽然近水楼台，但也没有以变革者的面目出现在艺术史中，仅仅保持了职业画家的谦和与过人的技术并屈居在历史的一隅。

如此，我们便可以从《明皇幸蜀图》的"样式真实"中，体认唐代主流山水画的面貌了。从构图上说，高耸、林立的山峰与朱家道村山水六条屏的面貌一致。其山峰山顶的描绘千姿百态，充满美感，也与朱家道村的六条屏有异曲同工之妙；所不同的只是勾线的粗细程度，一个水墨、一个青绿而已。从远景中的树之描绘我们可以推断，《明皇幸蜀图》是符合唐制的，这种表达方式和用色的办法与正仓院和朱家道村六条屏相类似。山体的重要绘制手法为勾线设色，这是魏晋时期绘画的大传统。我们看到虽然唐早期的墓室壁画中，近景山体的描绘出现了类似皴的办法，但本书要指出，这种"皴"只能称为描绘阴阳向背的简易明暗法、阴阳法而已。关于《明皇幸蜀图》对山体的描绘，临摹专家白雪飞临摹之后得出的结论是，以勾线设色为主，即主要以颜色、墨色的渐变晕染来表达阴阳向背。其中山体和少数近景树干都采用了类似"皴"的小短线，或横、或竖、或曲，密密麻麻地排列交织。据白雪飞研究，这种表达手法只是为了增加物体的质感，表达厚重、纹理、肌理

① 参见杨新：《胡廷晖作品的发现与〈明皇幸蜀图〉》，《文物》1999 年第 10 期。

等质感,而非用来表达山体的阴阳向背。而后面的宋代山水,皴法几乎把这些功能都整合了,元人在此基础之上强调个人气性。宋元以来的"皴"才是我们后人认知的"皴"之内涵。

《明皇幸蜀图》的绘制手法延续了魏晋勾线设色的主要风貌,在此基础之上予以精致化。张彦远对大小李将军的品评是唐代山水画的主要面貌"成于二李",足以见得,大小李将军的山水画成就是很高的。前期的墓室壁画中的唐代山水画还没有形成主要的面貌,正仓院的山水画已经有些接近这盛唐的山水画风格。《明皇幸蜀图》作为"样式真实性"是能够代表唐代主流的山水画面貌的。

小　　结

以上三个类型和区域的山水画面貌可以让我们一窥唐代玄学式山水的成就。唐代玄学式山水的发展情况沿着魏晋的玄学式山水向前发展。唐代玄学式山水画既保留了近景山水画,也深度发展了远景山水画,其中当然是以王微论证山水总名的远景山水画为主要成就。唐代山水画的意义世界仍旧延续了王微论证的意义形态,体现了玄学式山水的精神。

唐代玄学式山水画的发展,最为艺术史学家们青睐和关注,可以说是在唐代的美术史家眼皮底下发展完成的。唐代的玄学式山水在画面上有一个重要而显著的特点贯穿其中,就是勾线的重要性凸显。这与敦煌佛教式山水画不重视勾线形成了鲜明的对比,这种对比在魏晋时期就已经形成,一直延续到唐代。

不论从早期的唐代皇家墓室壁画山水,还是靠近唐中期的正仓院琵琶装饰山水,甚至到吴道子、大小李将军的山水画摹本都能够明显看出"勾线"这个重要的特性。也许会有人提出疑问,因为没有真迹遗存,吴道子画的嘉陵江山水可能并不能保证勾线的重要性。本书以为,吴道子的山水画更应该是以勾线为主要面貌。张彦远说吴道子一开始学书法于狂草书法家张旭,又评论他"天赋劲毫",这都是在指出他用笔的特点。张彦远还提到吴道子有众多学生,画画往往是他自己设计勾线,设色的任务一般由他的学生完成。后世学者都说他发明了特殊的"八面如塑"的"莼菜条"勾线法,来绘制人物画。由此可知,吴道子的山水画更倾向于勾线。为什么吴道子以书法式的笔法勾线?因为他的身份介乎工匠画家与士大夫画家之间。他的艺术创作通常是在寺观的墙壁上完成的,也就是说,吴道子主要是要应付壁画这种巨大尺寸的绘画材料。从材料的角度说,壁画那么巨大尺寸的图像如果用顾恺之式的勾线是根本看不出来的,表现力会大打折扣。吴道子以书法

式的笔法，八面如塑地勾勒，正好能适应壁画的表现手法。吴道子的勾线是书法式的笔法，讲究提按与力度，与继承魏晋顾恺之等表现手法的大小李将军面貌差异较大，所以吴道子的勾线是一种巨大的创新。他的勾线方式引发了山水画乃至整个绘画的变革。其勾线的水平很可能对唐中后期的水墨山水画变革起到了比较大的作用。

勾线为什么是玄学式山水一以贯之的表现手法是一个值得关注的问题。正如前文所述，从一般意义上说，勾线的重要性对于任何一个文明的早期绘画史都是显而易见的，中国山水画的早期发展情况也是如此。具体而言，因为中国玄学式山水画是在艺术史家眼皮底下发展的，它直接面对价值的评判机制。玄学式山水的每一步发展都将面临艺术史家的认知、记述和价值判断。在这种直接的互动机制之中，玄学式山水的形式与风格的变化显得非常清晰，玄学式山水的发展也自然应对着这种机制。漫无目的的缓慢发展，微妙而不易察觉的质变，显然不是玄学式山水发展的氛围。在万众瞩目的反馈机制之下，艺术家的每一次创新都受到社会的关注。早期玄学式山水画样式、制式、风格的变更不仅是社会关注的焦点，也是艺术史家认知、记录的主要内容。因此，勾线统摄之下的图像史就显得易于观摩与理解，在勾线统摄之下的玄学式山水画样式的翻新与突变就更能对这种特殊的艺术史机制做出反应。

由是我们方知玄学式山水画在唐代发展的特点和基本情况。而勾线这个贯穿早期山水画史、玄学式山水的特点是需要我们给予特别关注的。

4. 佛教式山水的发展

佛教式山水在唐代的发展不具备玄学式山水发展的外部条件。在敦煌的壁画山水的历史进程中，工匠画家们不存在与艺术史家直接互动的机制。一切形式的佛教式山水的发展都无人问津，所有佛教式山水画史上发生的巨变都不为人知晓。佛教式山水成为佛教人物画边缘幽冥似的存在。

正是由于佛教式山水与由士阶层撰写的艺术史绝缘，它一方面接受了唐代山水画的全部成果，能够展示出唐代山水画的所有基因；另一方面它的发展远远超过了玄学式山水的范畴，产生了深刻的艺术张力。

佛教式山水体现出这两个特点是由于它自身是一个价值的“模糊区”。由士阶层设定的山水画价值、写成的艺术史，对敦煌佛教壁画艺术是没有强力影响的。敦煌的工匠艺术家在乎的仅仅是社会主流或非主流的一切新颖的绘画技术、手法，所以我们能在敦煌壁画中看到中原、江南甚至是西域的

艺术样式与创作技巧。任何入流的、不入流的技术手法都能够在这里找到归宿。从相反的方面说，佛教哲学从未给出"画山水"的正当性，印度艺术缺乏创生与发展景观绘画的价值根基。玄学精神指涉下的山水画价值对佛教式山水没有影响，佛教哲学没有给出佛教式山水价值依据，印度佛教壁画系统独缺景观绘画门类。在这样一个价值的模糊区，价值投射不到的空白地带，工匠艺术家们找到了艺术精神，找到了艺术的自由意志。

　　我们从初唐的敦煌壁画中能够看出，在价值"模糊"的空间中，工匠们创造出的山水画给人异乎寻常的美感。《城外青山》描绘的是城阙与城外的青山。在这幅画中，作者以极高的技术描绘了城墙与楼阁，施以重色，使得建筑有很强的几何状的视觉美感。在城门外以逸笔草草的方式绘出了青山的形状与姿态。还有与正仓院琵琶山水画《骑象奏乐图》中间位置的树叶如出一辙的表达方式，不同的仅仅是树叶处理成浓丽的淡绿色，充满色彩的张力。对比同样是唐初皇室墓室壁画中的楼阁与山水，这幅画不注重勾线是显而易见的。与《城外青山》同窟的作品《宫墙秀色》则体现了工匠画家对树叶描绘的痴迷。工匠画家们的艺术创作从来不会对排斥细节，也不会为浪费时间所困惑，没有点到即止的雅兴，所以对树叶表达的痴迷、细致与创新贯穿整个敦煌壁画史。我们还能看到，作者以极重的宫墙暗色衬托出绿色的树叶，使得具有细致形态的树和树叶色彩表现力极佳。盛唐时期的作品《春山》描绘的山水之景虽然不是很成熟、不完整，但是其绘画感很强。作者对树的描绘十分细致，尽管算不上完整，对山上植物的描写也不遗余力。山体的画法主要以用色为主，色彩的厚度、饱和度高比之前二张并不怎么用线来表达轮廓。水元素处理的办法很大胆，手法娴熟。盛唐时期的作品《山间行旅》的创作手法倾向中原风格。勾线设色的主要方式展示得很清晰，所以这幅山水是重勾线的典范。这幅作品建构了一个宏大而婉转的空间，叙述了很多桥段的佛教故事，对山水复杂空间的处理令人印象十分深刻。盛唐的两幅同名山水画作品《宫墙外山水》显示了唐代佛教式山水画的高度。这两幅画不用勾线的方式，纯然以厚重的设色来表达山体与营造空间，显示了新颖而成熟的山水画表达手法。可以说这两幅山水画作品的技术是让人叹为观止的，所有的细节都很生动，物象处理得轻松而有表现力，空间的营造尤其成功。

　　在敦煌的佛教式山水中，最容易被忽略却最重要的山水类型是那种营造巨型空间的山水画。我们在画册中，往往看到的是佛教式山水的局部，一半或者一隅。但是在莫高窟中，佛教式山水的表达形式通常是一整堵墙，甚至是两堵墙、三堵墙加窟顶都被连接起来。在这样的巨大空间中，佛教故事

的种类、发生的不同桥段都能够描绘出来。单从叙述佛教故事的形式来看，我们就感到了巨大空间与时间的混乱，这种时空混淆的视感通常会让人产生难以言喻的感受。那么多不同的、虚构的佛教故事，故事中不同桥段都被绘制在一整幅巨大的山水世界之上，时间与空间在观者的脑海中模糊起来，仿佛让人置身在一个虚幻的宇宙中。所有这些故事，混淆的时空都被承载在一个巨大的山水世界之中，这个虚幻的山水世界的意义是不明的。不知其所以然，亦不知其所出。我们不知道敦煌的工匠画家们在价值的"模糊区"为什么创造了一个如此广阔的虚空世界。所以本书以为，这种巨型的山水世界营造是佛教山水最伟大的建构，尽管它最不为人所知晓。

《城外青山》 初唐　　　　　　《宫墙秀色》 初唐
莫高窟 431 窟　北壁　　　　　莫高窟 431 窟　北壁

《春山》 盛唐
莫高窟 217 窟　南壁西侧

 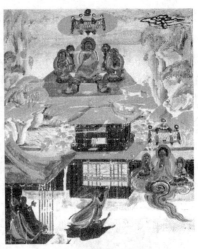

《宫墙外山水》　盛唐　　　　　　《宫墙外山水》2　盛唐
莫高窟 172 窟　西壁西侧　　　　莫高窟 172 窟　西壁西侧

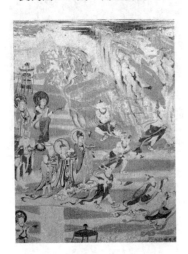 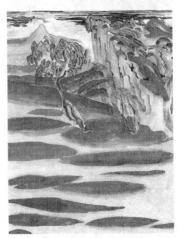

《山川壮阔》　盛唐　　　　　　复原图　白雪飞绘
莫高窟 148 窟　南壁西侧

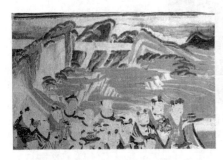

《大塬》　盛唐　莫高窟 148 窟　北壁　　　　复原图　白雪飞绘

《高原夕照》　盛唐
莫高窟 148 窟　北壁

复原图　白雪飞绘

5. 佛学式山水的发展

在如今现代中国艺术史研究的视野中，三种形态的山水画中就属佛学式山水的面貌最不清楚。宗炳以玄佛二元的思想开创出山水画，其后山水画便沉入到玄学式山水一元思想的形态中，可以说佛学式山水面目自开始就不明朗。其原因正如前文所述，与宗炳的思想结构相类的名士很少，无法创立出一个独立类型的山水画形式。所以说，佛学式山水只能如一个观念式的山水画形式存在于中国山水画史中。

即使如此，佛学式山水对后世的影响还是很大的。在整个山水画史中，与宗炳的思想结构、价值取向最接近的山水画家是唐中后期的王维。《旧唐书》、《王维传》云：

> 王维字摩诘，太原祁人。父处廉，终汾州司马，徙家于蒲，遂为河东人。

> 维以诗名盛于开元、天宝间，昆仲宦游两都，凡诸王驸马豪右贵势之门，无不拂席迎之，宁王、薛王待之如师友。维尤长五言诗。书画特臻其妙，笔踪措思，参于造化，而创意经图，即有所缺，如山水平远，云峰石色，绝迹天机，非绘者之所及也。人有得《奏乐图》，不知其名，维视之曰："《霓裳》第三叠第一拍也。"好事者集乐工按之，一无差，咸服其精思。

> 维弟兄俱奉佛，居常蔬食，不茹荤血；晚年长斋，不衣文彩。得宋之问蓝田别墅，在辋口，辋水周于舍下，别涨竹洲花坞，与道友裴迪浮舟往来，弹琴赋诗，啸咏终日。尝聚其田园所为诗，号《辋川集》。在京师日饭十数名僧，以玄谈为乐。斋中无所有，唯茶铛、药白、经案、绳床而

已。退朝之后，焚香独坐，以禅诵为事。妻亡不再娶，三十年孤居一室，屏绝尘累。乾元二年七月卒。临终之际，以缙在凤翔，忽索笔作别缙书，又与平生亲故作别书数幅，多敦厉朋友奉佛修心之旨，舍笔而绝。①

从史书的记载我们不难看出，王维是一个充满玄学与佛学精神的人。从玄学精神上说，首先王维在中国文化史上是以一个杰出的诗人名世的；其次王维以一个书画家的身份为人所知，尤其是以一个有所成就的山水画家的身份；最后他精通音律及多种乐器。我们从史家对王维"弹琴赋诗，啸咏终日"的描述，依稀看到了魏晋时期玄学家们的风范。从佛学精神上说，王维是一个通佛理、且信仰坚定的居士。奉佛而食素、焚香而独坐，"三十年孤居一室"，这种佛学式的修行并非常人可及。

从史书记载可知，王维与宗炳的思想结构与行为特征极为相类，又处于几乎是同一种时代思潮之中，所以王维所绘制的山水画与宗炳一定是气性相似的。那么，王维思想结构的特异性及其山水画的特点能否为宗炳创立的佛学式山水提供一个价值模式呢？这种绝少的价值结构产生的山水画类型能否被后世的理论家们感知到呢？

在晚唐张彦远的眼中，尽管王维山水画十分出众，但他忽略了王维的思想特质，而把注意力放到了他的山水画天才上：

> 王维，字摩诘，太原人。年十九进士擢第，与弟缙并以词学知名，官至尚书右丞。有高致，信佛理，蓝田南置别业，以水木琴书自娱。工画山水，体涉今古。人家所蓄，多是右丞指挥工人布色，原野簇成远树，过于朴拙，复务细巧，翻更失真。清源寺壁上画辋川，笔力雄壮。常自制诗曰："当世谬词客，前身应画师。不能舍余习，偶被时人知。"诚哉是言也。余曾见破墨山水，笔迹劲爽。②

张彦远的品评主要集中在王维山水画风格和特点上，在《论画山水树石》一章中，论及"王右丞山水之重深"，更是点明了他的山水画构图特点与风格。如果说张彦远因为离王维的时代稍近而看不清这其中的微妙差异，那么更远的明末理论家董其昌对此有一定的感知力。董其昌提出的著名的"画分南北宗"论云：

① （五代后晋）刘昫：《旧唐书》，中华书局 1975 年版，第 5051—5053 页。

② （唐）张彦远：《历代名画记》，浙江人民美术出版社 2011 年版，第 156 页。

文人之画，自王右丞始。其后董源、僧巨然、李成、范宽，为嫡子，李龙眠、王晋卿、米南官及虎儿，皆从董巨得来。直至元四大家黄子久、王叔明、倪元镇、吴仲圭，皆其正传。吾朝文沈，则又遥接衣钵。若马、夏及李唐、刘松年，又是李大将军之派，非吾曹易学也。禅家有南北二宗，唐时始分。画之南北二宗，亦唐时分也，但其人非南北耳。①

董其昌的"南北宗"论自是一种价值判断，其目的是建构他自己的艺术理论体系，进而展开新的艺术实践，推动艺术史的发展。如果从真实性来看待"南北宗"论，当然是经不起推敲的。虽然在现代学者看来，董其昌的"奇谈怪论"颇为牵强，但董其昌对王维的山水画类型的特异性是有一定感知能力的。王维的山水画在晚唐的艺术史家看来没有什么特殊之处，故在张彦远的描述中，他只是与杨公南、朱审、王宰、刘商②等唐代山水名手并列的画家而已。如此则董其昌对王维的推崇显得十分显著：何以中国艺术史的重要人物会以王维为文人画之祖？王维有那么重要吗？董其昌正是因为感受到了王维思想在当时的特异性，因为王维思想中有佛学、禅宗的火花，绘画也不受常理所拘，在绘画史上显得十分超脱，追求的绘画境界也超凡脱俗。这正是董其昌要进行形式主义式的山水画革命价值所指。董其昌同时也以禅宗自居（实则为心学之心态），所以有佛学思想背景的王维的重要性凸显，董其昌将其当做文人画、南宗之祖。本书正是依据董其昌对王维山水画价值的推崇，才得出王维的佛学式山水形态是存在且被中国艺术史所感知这一结论的。

王维的山水画遗迹极少，甚至保证不了基本的"样式真实性"。因为传为王维的作品很可能是后世依据画史对其进行价值理解和投射而完成图像重构的。所以，王维的佛学式山水在中国艺术史上的存在，或者说整个佛学式山水在中国艺术史上的存在是能被感知的，尽管它只能作为一种观念性的存在。

6. 山水画史第一阶段的尾声

从隋末唐初展子虔时代形成咫尺千里的远景山水画一直到唐末，山水

①　（明）董其昌：《画禅室随笔》，华东师范大学出版社2012年版，第76页。

②　"王右丞之重深、杨仆射之奇赡、朱审之浓秀、王宰之巧密、刘商之取象"。（唐）张彦远：《历代名画记》，浙江人民美术出版社2011年版，第18页。

王处直墓室壁画山水

画形成立、发展出各种类型和样式甚至是风格的艺术风貌，走过了近三百年。如果说山水画是由展子虔创立的，那么整个唐代山水画的基本样态已经形成与稳固。这种以远景山水画为主流、近景山水画为补充、各种形式都不同程度发展的整体状态，最终成为中国山水画发展的基本状态。

　　魏晋与隋唐玄佛学二元思想并立，这种价值结构使山水画的形成与发展具有稳固的价值基础，因此魏晋到隋唐山水画的发展是有连贯性的。唐末，中国价值层面又面临巨大的变构。北宋宋明理学后来成为全新的价值形态。这个全新的价值系统将山水画推向了历史的高峰，这就是我们熟知的宋代山水。在宋代山水兴起之前，唐末五代之时，新价值并没有被建构出来，因此五代的山水画发展是一个模糊的价值空间。从唐代中后期开始，山水画的风格就有转变的迹象。在主流的玄学式山水、佛学式山水都十分重视色彩的情况下，单色的水墨山水开始出现，且发展颇为迅速。在唐王朝灭亡后的五代，价值进入混沌区，山水画也开始在这个价值混沌区中慢慢变构。

　　在出土的墓室壁画遗迹中，大约制作于924年①的王处直墓中有一幅绘制精良的山水画，能够说明唐末山水画的情况。王处直是唐末割据政权之一的北平王②，其墓室的规格应是比较高的。墓中的山水画水平很高，显

① 参见颜娟英主编：《中国史新论·美术考古分册》，联经出版事业股份有限公司 2010 年版，第 405 页。

② （北宋）欧阳修撰、徐无党注：《新五代史》，中华书局 1974 年版，第 419 页。

然是一流工匠所为。这幅山水画尺幅巨大，构图饱满，用笔老辣；无论是山体、树石都画得游刃有余而气势非凡。它体现出唐末水墨山水的高度。唐前期和中期的各种不成熟、不自然的表现方法都一扫而空。比如远景树的描绘，再也不像中前期、敦煌那种机械的画形填色，而是直接采用娴熟的笔法了。王处直墓室山水不设色彩，这与唐中期的韩休墓勾线与色彩兼顾的面貌形成鲜明的对比。

这些迹象都表明，一方面水墨山水已经成熟了，山水画的技法有了质的变化；另一方面，山水画又要进入另一个价值混沌的熔炉中去酝酿新形态了。它显示出的结构式的框架告诉我们，山水画的稳固结构即将加入新的价值与新的表现方式，山水画的新时代即将开始。

参 考 书 目

一、专　著

（一）古籍

1. (周) 尹喜：《关尹子》，《诸子百家丛书》，上海古籍出版社 1990 年版。

2. (周) 左丘明传、(晋) 杜预注，(唐) 孔颖达正义：《春秋左传正义》，《十三经注疏》，北京大学出版社 2000 年版。

3. (战国) 孙武著、(三国) 曹操等注：《孙子十家注》，《诸子集成》第 7 册，岳麓书社 1996 年版。

4. (西汉) 桓宽：《盐铁论》，《诸子集成》第 10 册，岳麓书社 1996 年版。

5. (西汉) 刘向：《管子校正》，《诸子集成》第 6 册，岳麓书社 1996 年版。

6. (西汉) 孔安国传、(唐) 孔颖达疏：《尚书正义》，《十三经注疏》，上海古籍出版社 2007 年版。

7. (西汉) 史游著、(唐) 颜师古注：《急就篇》，《文渊阁四库全书》，第 223 册，上海古籍出版社 1987 年版。

8. (西汉) 毛亨传、(东汉) 郑玄笺、(唐) 孔颖达疏：《毛诗正义》，《十三经注疏》，北京大学出版社 2000 年版。

9. (西汉) 司马迁：《史记》，中华书局 2008 年版。

10. (西汉) 陆贾：《新语》，《诸子集成》第 9 册，岳麓书社 1996 年版。

11. (西汉) 孔安国传、(唐) 孔颖达疏：《尚书正义》，《十三经注疏》，北京大学出版社 2000 年版。

12. (东汉) 郑玄注、(唐) 贾公彦疏：《仪礼注疏》，《十三经注疏》，上海古籍出版社 2008 年版。

13. (东汉) 郑玄注、(唐) 贾公彦疏：《周礼注疏》，《十三经注疏》，上海古籍出版社 2008 年版。

14. (东汉) 郑玄注、(唐) 孔颖达疏：《礼记正义》，《十三经注疏》，北京大学出版社 2000 年版。

15. (东汉) 高诱注：《吕氏春秋》，《诸子集成》第 8 册，岳麓书社 1996 年版。

16. (东汉) 高诱注：《淮南子注》，《诸子集成》第 8 册，岳麓书社 1996 年版。

17. (汉) 赵歧注、(宋) 孙奭疏：《孟子注疏》，《十三经注疏》，北京大学出版社 2000 年版。

18.（东汉）班固：《汉书》，中华书局 1964 年版。

19.（东汉）班固等：《东观汉记》，《文渊阁四库全书》第 370 册，台湾商务印书局 1986 年版。

20.（东汉）安世高：《大安般守意经》，《频迦大藏经》第 31 册，九州岛图书出版社 1998 年版。

21.（魏）何晏集解、（梁）皇侃义疏：《论语集解义疏》，《文渊阁四库全书》，台湾商务印书馆 1986 年版。

22.（三国）王弼注、（唐）孔颖达疏：《周易正义》，《十三经注疏》，北京大学出版社 2000 年版。

23.（三国）刘劭：《人物志》，中州古籍出版社 2007 年版。

24.（三国）王弼注：《老子道德经》，《诸子集成》第 3 册，岳麓书社 1996 年版。

25.（三国）王弼著、楼宇烈校释：《王弼集校释》，中华书局 2009 年版。

26.（西晋）陈寿：《三国志》，中华书局 1982 年版。

27.（西晋）郭璞注、（北宋）邢昺疏：《尔雅注疏》，《十三经注疏》，北京大学出版社 2000 年版。

28.（东晋）葛洪：《抱朴子》，《诸子集成》第 10 册，岳麓书社 1996 年版。

29.（后秦）鸠摩罗什译：《妙法莲华经》，《大正新修大藏经》第 9 册，新文丰出版公司 1983 年版。

30.（北凉）昙无谶译：《大般涅槃经》，《大正新修大藏经》第 12 册，新文丰出版公司 1983 年版。

31.（南朝宋）刘义庆：《世说新语》，《诸子集成》第 10 册，岳麓书社 1996 年版。

32.（南朝宋）范晔著、（西晋）司马彪补：《后汉书》，中华书局 1982 年版。

33.（南朝宋）畺良耶舍译、《佛说观无量寿佛经》，《大正新修大藏经》第 12 册，新文丰出版公司 1983 年版。

34.（南朝梁）刘勰：《文心雕龙》，上海古籍出版社 2010 年版。

35.（南朝梁）沈约：《宋书》，中华书局 2008 年版。

36.（北齐）颜之推：《颜氏家训》，《诸子集成》第 10 册，岳麓书社 1996 年版。

37.（唐）李隆基注、（宋）邢昺疏：《孝经注疏》，《十三经注疏》，北京大学出版社 2000 年版。

38.（唐）姚思廉：《梁书》，中华书局 1973 年版。

39.（唐）张彦远：《历代名画记》，《文渊阁四库全书》第 812 册，上海古籍出版社 1987 年版。

40.（唐）张彦远：《历代名画记》，哈佛大学哈佛燕京图书馆藏毛晋本。

41.（唐）李延寿：《南史》，中华书局 1983 年版。

42.（唐）房玄龄等撰：《晋书》，中华书局 1982 年版。

43. (唐) 欧阳询:《艺文类聚》,上海古籍出版社 2007 年版。

44. (唐) 魏征:《隋书》,中华书局 1994 年版。

45. (唐)李肇:《翰林志》,《文渊阁四库全书》第 595 册,台湾商务印书局 1986 年版。

46. (五代后晋) 刘昫:《旧唐书》,中华书局 1995 年版。

47. (北宋) 欧阳修、宋祁撰:《新唐书》,中华书局 1975 年版。

48. (北宋) 欧阳修撰、徐无党注:《新五代史》,中华书局 1974 年版。

49. (北宋) 司马光撰、(元) 胡三省音注:《资治通鉴》,中华书局 1995 年版。

50. (南宋) 洪适:《隶释·隶续》,中华书局 1985 年版。

51. (南宋) 朱熹:《大学·中庸》,上海古籍出版社 2009 年版。

52. (南宋) 祝穆撰:《古今事文类聚》,《文渊阁四库全书》第 926 册,台湾商务印书局 1986 年版。

53. (明) 梅鼎祚编:《梁文纪》,《文渊阁四库全书》第 1399 册,上海古籍出版社 1987 年版。

54. (明) 冯惟讷:《古诗纪》,《文渊阁四库全书》第 1380 册,上海古籍出版社 1987 年版。

55. (明) 王夫之:《说文广义》,《船山全书》第 9 册,岳麓书社 2011 年版。

56. (明) 董其昌:《画禅室随笔》,华东师范大学出版社 2012 年版。

57. (清) 桂馥:《说文解字义证》,齐鲁书社 1994 年版。

58. (清) 段玉裁:《说文解字注》,上海古籍出版社 1981 年版。

59. (清) 焦循:《孟子正义》,《诸子集成》第 2 册,岳麓书社 1996 年版。

60. (清) 刘宝楠:《论语正义》,《诸子集成》第 1 册,岳麓书社 1996 年版。

61. (清) 苏舆:《春秋繁露义证》,中华书局 2007 年版。

62. (清) 茆泮林辑:《古孝子传》,《丛书集成初编》,商务印书馆 1936 年版。

63. (清) 钮树玉:《说文新附考》,《丛书集成初编》,商务印书馆 1935 年版。

64. (清) 张志聪:《黄帝内经集注》,浙江古籍出版社 2002 年版。

65. (清) 余嘉锡:《世说新语笺疏》,中华书局 2011 年版。

66. (清) 严可均:《全汉文》,商务印书馆 2006 年版。

67. (清) 严可均:《全后汉文》,商务印书馆 2006 年版。

68. (清) 严可均:《全三国文》,商务印书馆 2006 年版。

69. (清) 严可均:《全晋文》,商务印书馆 2006 年版。

70. (清) 严可均:《全宋文》,商务印书馆 2006 年版。

71. (清) 严可均:《全梁文》,商务印书馆 2006 年版。

72. (清) 王先谦:《荀子集解》,《诸子集成》第 3 册,岳麓书社 1996 年版。

73. (清) 王先慎:《韩非子集解》,《诸子集成》第 7 册,岳麓书社 1996 年版。

74. (清) 王先谦:《庄子集解》,《诸子集成》第 4 册,岳麓书社 1996 年版。

75.（清）孙诒让：《墨子间诂》,《诸子集成》第 5 册,岳麓书社 1996 年版。

76.（清）康有为撰：《康有为全集》第 2 册,姜义华、张荣华编校,中国人民大学出版社 2007 年版。

77.（清）郭庆藩：《庄子集释》,《诸子集成》第 4 册,岳麓书社 1996 年版。

78.（清）陈祚明：《采菽堂古诗选》,上海古籍出版社 2008 年版。

79.（清）郝懿行：《山海经笺疏》,浙江人民美术出版社 2013 年版。

80.《全唐诗》,中华书局 1999 年版。

（二）现代

1.朱谦之：《老子校释》,《新编诸子集成》,中华书局 2000 年版。

2.丁福保：《说文解字诂林》,中华书局 1988 年版。

3.王利器：《文子疏义》,中华书局 2010 年版。

4.徐复观：《中国艺术精神》,广西师范大学出版社 2007 年版。

5.劳思光：《新编中国哲学史》第 1—2 册,广西师范大学出版社 2005 年版。

6.胡适：《中国哲学史大纲》,上海古籍出版社 2000 年版。

7.胡适：《胡适文集》,北京大学出版社 1998 年版。

8.冯友兰：《中国哲学史》,中华书局 1961 年版。

9.余敦康：《魏晋玄学史》,北京大学出版社 2004 年版。

10.吴汝钧：《佛教的概念与方法》,世界图书出版公司 2015 年版。

11.刘殿爵：《老子逐字索引》,商务印书馆（香港）有限公司 1996 年版。

12.陈方正：《继承与叛逆:现代科学为何出现于西方》,三联书店 2009 年版。

13.汤用彤：《魏晋玄学论稿》,上海古籍出版社 2001 年版。

14.汤用彤：《汉魏两晋南北朝佛教史》,北京大学出版社 2011 年版。

15.汤用彤：《汤用彤全集》,河北人民出版社 2000 年版。

16.梁启超：《中国近三百年学术史》,东方出版社 2003 年版。

17.梁思成：《梁思成全集》,中国建筑工业出版社 2001 年版。

18.曹文心：《宋玉辞赋》,安徽大学出版社 2006 年版。

19.王伯敏、任道斌：《画学集成》,河北美术出版社 2002 年版。

20.王伯敏、任道斌、胡小伟：《书学集成》,河北美术出版社 2002 年版。

21.陈传席：《六朝画论研究》,天津人民美术出版社 2006 年版。

22.王镛：《印度美术》,中国人民大学出版社 2010 年版。

23.陆侃如：《中古文学系年》,人民文学出版社 1985 年版。

24.唐长孺：《魏晋南北朝史论丛》,中华书局 2011 年版。

25.唐长孺：《魏晋南北朝隋唐史三论》,中华书局 2011 年版。

26.魏耕原等主编：《先秦两汉魏晋南北朝诗歌鉴赏辞典》,商务印书馆 2012 年版。

27.王澍：《魏晋玄言诗注析》,群言出版社 2011 年版。

28. 汤一介:《郭象与魏晋玄学》,北京大学出版社 2009 年版。

29. 章太炎:《章太炎学术史论集》,云南人民出版社 2008 年版。

30. 许地山:《道教史》,上海古籍出版社 2009 年版。

31. 赵鼎新:《东周战争与儒法国家的诞生》,华东师范大学出版社 2006 年版。

32. 葛剑雄:《中国古代的地图测绘》,商务印书馆 1998 年版。

33. 曹道衡:《汉魏六朝辞赋》,上海古籍出版社 2011 年版。

34. 曹道衡、沈玉成:《中古文学史料丛考》,中华书局 2003 年版。

35. 逯钦立:《先秦汉魏晋南北朝诗》,中华书局 1983 年版。

36. 逯钦立校注:《陶渊明集》,中华书局 1979 年版。

37. 余英时:《儒家伦理与商人精神》,广西师范大学出版社 2008 年版。

38. 余英时:《中国知识人之史的考察》,广西师范大学出版社 2004 年版。

39. 王元化:《读文心雕龙》,新星出版社 2007 年版。

40. 俞剑华:《中国古代画论类编》,人民美术出版社 2005 年版。

41. 宗白华:《宗白华全集》第 2 卷,安徽教育出版社 2008 年版。

42.《中国古代地理学史》,科学出版社 1984 年版。

43.《历代书法论文选》,上海书画出版社 1981 年版。

44. 程树德:《论语集释》,中华书局 1990 年版。

45. 黄晖:《论衡校释》,中华书局 1990 年版。

46. 罗世平、齐东方:《波斯和伊斯兰美术》,中国人民大学出版社 2010 年版。

47. 宿白:《张彦远与〈历代名画记〉》,文物出版社 2008 年版。

48. 毕斐:《历代名画记论稿》,中国美术学院出版社 2008 年版。

49. 洪再辛选编:《海外中国画研究文选:1950—1987》,上海人民美术出版社 1992 年版。

50. 张安治主编:《中国美术全集》绘画编,人民美术出版社 2006 年版。

51. 刘志远、刘延壁编:《成都万佛寺石刻艺术》,中国古典艺术出版社 1958 年版。

52. 郑岩:《魏晋南北朝壁画墓研究》,文物出版社 2002 年版。

53. 周到:《中国画像石全集》第 8 卷,河南美术出版社 2000 年版。

54. 敦煌研究院编:《敦煌石窟全集:山水画卷》,商务印书馆 2002 年版。

55. 启功:《启功丛稿》,中华书局 1981 年版。

56.《旧约全书》,中国基督教协会 1989 年版。

57. [古希腊] 柏拉图著:《理想国》,郭斌和、张竹明译,商务印书馆 2006 年版。

58. [印] 龙树著:《中论》,鸠摩罗什译,《大正新修大藏经》第 30 册,新文丰出版公司 1983 年版。

59. [英] 休谟著:《人性论》,关文运译,商务印书馆 1996 年版。

60. [德] 康德著:《判断力批判》,宗白华译,商务印书馆 1985 年版。

61. [瑞士] 索绪尔著:《普通语言学教程》,高名凯译,商务印书馆 1999 年版。

62. [法] 罗兰·巴尔特著:《符号学原理》,李幼蒸译,三联书店 1988 年版。

63. [法] 梅洛·庞蒂著:《眼与心——梅洛—庞蒂现象学美学文集》,刘韵涵译,中国社会科学出版社 1992 年版。

64. [英] W.C.丹皮尔著:《科学史——及其与哲学和宗教的关系》,李珩译,商务印书馆 1997 年版。

65. [美] 艾伦.G.狄博斯著:《文艺复兴时期的人与自然》,周雁翎译,复旦大学出版社 2000 年版。

66. [英] 斯蒂芬·F.梅森:《自然科学史》,上海译文出版社 1984 年版。

67. [英] 李约瑟:《中国科学技术史》,科学出版社 1976 年版。

68. [英] 迈珂·苏立文著:《山川悠远——中国山水画艺术》,洪再新译,岭南美术出版社 1989 年版。

69. [英] 迈克尔·苏立文著:《中国艺术史》,徐坚译,上海人民出版社 2014 年版。

70. [英] 贡布里希著:《艺术与人文科学:贡布里希文选》,范景中编选,浙江摄影出版社 1989 年版。

71. [英] 马尔科姆·安德鲁斯著:《风景与西方艺术》,张翔译,上海人民出版社 2014 年版。

72. [英] 柯律格著:《中国艺术》,刘颖译,上海人民出版社 2013 年版。

73. [日] 冈村繁:《历代名画记译注》,上海古籍出版社 2002 年版。

74. [日] 冈村繁:《汉魏六朝的思想和文学》,上海古籍出版社 2009 年版。

75. [日] 海野一隆著:《地图的文化史》,王妙发译,新星出版社 2005 年版。

76. [美] 高居翰:《隔江山色:元代绘画(1279—1368)》,三联书店 2009 年版。

77. [美] 高居翰:《山外山:晚明绘画(1570—1644)》,三联书店 2009 年版。

78. [美] 高居翰著:《中国绘画史》,李渝译,雄狮图书股份有限公司 1989 年版。

79. [印] 贾代维·辛格:《中观哲学概说》,赖显邦译,新文丰出版公司 1990 年版。

80. [日] 横超慧日等著:《法华思想之研究》,释印海译,洛杉矶法印寺 2009 年版。

81. [日] 宇井伯寿:《初期的大乘思想》,张曼涛主编,《大乘佛教之发展》,大乘文化出版社 1979 年版。

82. [日] 水谷幸正:《初期大乘经典的成立》,张曼涛主编,《大乘佛教之发展》,大乘文化出版社 1979 年版。

83. [美] 理查德·鲁滨逊著:《印度与中国的早期中观学派》,郭忠生译,正观出版社 1996 年版。

84. [英] 伯纳德·鲍桑葵著:《美学史》,张今译,商务印书馆 1986 年版。

85. [德] 卡尔·雅斯贝斯著:《历史的起源与目标》,魏楚雄、俞新天译,华夏出版社 1989 年版。

86. [法] 茨维坦·托多罗夫著：《个体的颂歌》，苗馨译，华东师范大学出版社 2013 年版。

87. [美] 罗伯特·威廉姆斯著：《艺术理论——从荷马到鲍德里亚》，许春阳、汪瑞、王晓鑫译，北京大学出版社 2009 年版。

88. [意] 阿尔伯蒂著：《论绘画》，胡珺、辛尘译，江苏教育出版社 2012 年版。

89. [德] 瓦格纳著：《王弼〈老子注〉研究》，杨立华译，江苏人民出版社 2009 年版。

90. [美] 郝大维、安乐哲：《期望中国——对中西文化的哲学思考》，施忠连等译，上海世纪出版集团 2005 年版。

91. [美] 巫鸿：《武梁祠——中国古代画像艺术的思想性》，三联书店 2006 年版。

92. [美] 詹姆斯·埃尔金斯著：《西方美术史学中的中国山水画》，潘耀昌、顾泠译，中国美术学院出版社 1999 年版。

93. [德] 温克尔曼著：《论古代艺术》，邵大箴译，中国人民大学出版社 1989 年版。

94. [美] 欧文·潘诺夫斯基著：《图像学研究：文艺复兴时期艺术的人文主题》，戚印平、范景中译，上海三联书店 2011 年版。

95. [美] 弗雷德·S. 克莱纳等著：《加德纳世界艺术史》，诸迪、周青等译，中国青年出版社 2007 年版。

96. Kenneth Clark, *Landscape into Art*, London, John Murray, 1952.

97. Michael Sullivan, *The Birth of Landscape painting in China*, London, 1962.

98. James Cahill, *Hills Beyond a River: Chinese Painting of the Yüan Dynasty, 1297—1386*, New York and Tokyo, 1976.

二、数 据 库

1. 汉达文库

2. 文渊阁四库全书

3. CBETA 电子佛典集成

三、期 刊 论 文

1. [美] 胡维兹：《宗炳的〈画山水序〉》，《新美术》2009 年第 2 期。

2. [法] 幽兰：《景观：中国山水画与西方风景画的比较研究 I》，《二十一世纪》2003 年第 78 期。

3. [法] 幽兰：《景观：中国山水画与西方风景画的比较研究 II》，《二十一世纪》2003 年第 79 期。

4. [日] 古原宏伸：《日本近八十年来的中国绘画史研究》，《新美术》1994 年第 1 期。

5. [德] M. 海德格尔著：《艺术的起源与思想的规定》，孙周兴译，《世界哲学》2006

年第 1 期。

6. [日] 吉村怜著：《南朝法华经普门品变相——论刘宋元嘉二年铭石刻画像的内容》，小泽亨子译，《东南文化》2001 年第 3 期。

7. [日] 岸边成雄：《日本正仓院乐器的起源——古代丝绸之路的音乐》，《中央音乐学院学报》1984 年第 3 期。

8. [日] 外村中：《唐代琵琶杂考》，《音乐艺术》2010 年第 2 期。

9. 徐圣心：《宗炳〈画山水序〉及其"类"概念析论》，《台大中文学报》2006 年第 24 期。

10. 薛永年：《20 世纪中国美术史研究的回顾和展望》，《文艺研究》2001 年第 2 期。

11. 殷晓蕾：《20 世纪欧美国家中国古代画论研究综述》，《中国书画》2015 年第 4 期。

12. 罗世平：《回望张彦远》，《中国美术》2001 年第 1 期。

13. 徐山：《释"藝"》，《艺术百家》2010 年第 1 期。

14. 叶公平：《喜龙仁在华交游考》，《美术学报》2016 年第 3 期。

15. 何双全：《天水放马滩秦墓出土地图初探》，《文物》1989 年第 2 期。

16. 董华锋、何先红著：《成都万佛寺南朝佛教造像出土及流传状况述论》，《四川文物》2014 年第 2 期。

17. 郭建邦：《北魏宁懋石室和墓志》，《中原文物》1980 年 7 月。

18. 西安市文物保护考古所：《西安北周康业墓发掘简报》，《文物》2008 年第 6 期。

19. 郑岩：《北周康业墓石榻画像札记》，《文物》2008 年第 11 期。

20. 郑岩：《压在"画框"上的笔尖——试论墓葬壁画与传统绘画史的关联》，《新美术》2009 年第 1 期。

21. 郑岩：《唐韩休墓壁画山水图刍议》，《故宫博物院院刊》2015 年第 5 期。

22. 傅熹年：《关于"展子虔〈游春图〉"年代的探讨》，《文物》1978 年第 11 期。

23. 葛承雍：《"初晓日出"：唐代山水画的焦点记忆——韩休墓出土山水壁画与日本传世琵琶山水画互证》，《美术研究》2015 年第 6 期。

24. 杨新：《胡廷晖作品的发现与〈明皇幸蜀图〉》，《文物》1999 年第 10 期。

25.Susan Bush, *Tsung Ping's Essay on Painting Landscape and the "Landscape Buddhism" of Mount Lu*, Susan Bush and Christian Murck, *Theories of the Arts in China*, Princeton, New Jersey, Princeton University Press, 1983.

后　记

在中国文明的轴心突破期,有两个关于学的态度。一为荀子说"学不可以已",一为庄子所说"吾生也有涯,而知也无涯。以有涯随无涯,殆已!"荀子说:学是不能停止的,君子要以学"假物"。庄子说:知识无尽而人有尽,追求知识过了度,生命反受其累。二者的态度表面上相反,实则是极有智慧而不矛盾的。凡普通之个别自我,不学难以知晓生命的本质,亦谈不上自我训练而"假物",故举手投足皆为外部环境所困。以有涯之生随无涯之知自然为学之执所困,生且尚不能保,何以能持之以恒的为学?此皆困也。故而我认为,人之学应该应其困而学。学以困为机,方有生命之深刻领悟。对自我生命深刻理解才可知他人之困与族群之困。知人我之困与族群之困方知历史之困,知历史之困方知世界各族群之困。如是而内外洞达也。

我的这本著作正是在寻找真正意义上的自我,逃脱生之桎梏的第一次印记。故很难说这是一本艺术史著作,亦耻于言及自己为艺术史家。仅为自己对个人生命因缘所系之应尔。本书之命运多舛正如作者其人,其因缘气性一也。与生俱来的气质使其"独化玄冥之境",诞生于深深的忧患之中。惟有十年艰深之独立思考,不负志道之心。因以为记。

<div style="text-align:right">

赵　超

2022 年 9 月 17 日

于浙江理工大学

</div>

责任编辑：刘彦青

封面设计：毛 淳 姚 菲

图书在版编目（CIP）数据

中国山水画的起源／赵超 著．—北京：人民出版社，2023.7

（国家社科基金后期资助项目）

ISBN 978－7－01－024913－1

I. ①中…　II. ①赵…　III. ①山水画－绘画史－中国　IV. ① J212.092

中国版本图书馆 CIP 数据核字（2022）第 132377 号

中国山水画的起源

ZHONGGUO SHANSHUIHUA DE QIYUAN

赵 超 著

人民出版社 出版发行

（100706　北京市东城区隆福寺街 99 号）

北京九州迅驰传媒文化有限公司印刷　新华书店经销

2023 年 7 月第 1 版　2023 年 7 月北京第 1 次印刷

开本：710 毫米 ×1000 毫米 1/16　印张：25　插页：4

字数：430 千字

ISBN 978－7－01－024913－1　定价：98.00 元

邮购地址 100706　北京市东城区隆福寺街 99 号

人民东方图书销售中心　电话（010）65250042　65289539